명화의 비밀

호크니가 파헤친 거장들의 비법

David Hockney

남경태 옮김

한길사

명화의 비밀

호크니가 파헤친 거장들의 비법
David Hockney

남경태 옮김

『명화의 비밀』 초판은 2001년에 출간되었다.
그 당시 나는 시각적 실험을 완전히 끝내지 못했다.
나는 더 많은 것을 발견할 수 있다는 생각에
관찰과 실험을 계속했다. 이 개정판에서는 내가 최근에 한 실험과
실험에서 발견한 것들의 의미를 새롭게 추가했다.
초판과 마찬가지로 이 개정판도 내가 본 것을
당신도 볼 수 있게 도와줄 것이다.

SECRET KNOWLEDGE: Rediscovering the lost techniques of the Old Masters
by David Hockney

Secret Knowledge ⓒ 2001 and 2006 by David Hockney
All Rights reserved

Korean translation edition ⓒ 2019 by Hangilsa Publishing
Published by arrangement with Thames & Hudson, London
via Bestun Korea Agency, Seoul
All Rights reserved.

이 책의 한국어 판권은 베스툰 코리아 에이전시를 통하여
저작권자와 독점계약한 한길사에 있습니다.
저작권법에 의해 한국 내에서 보호를 받는 저작물이므로
어떠한 형태로든 무단 전재와 무단 복제를 금합니다.

Printed in China by Toppan Leefung Printing Limited

지은이 데이비드 호크니
옮긴이 남경태
펴낸이 김언호

펴낸곳 (주)도서출판 한길사
등록 1976년 12월 24일 제74호
주소 10881 경기도 파주시 광인사길 37
홈페이지 www.hangilsa.co.kr
전자우편 hangilsa@hangilsa.co.kr
전화 031-955-2000~3 팩스 031-955-2005

부사장 박관순 총괄이사 김서영 관리이사 곽명호
영업이사 이경호 경영이사 김관영
편집 백은숙 노유연 김지연 김대일 김지수 김영길
관리 이주환 문주상 이희문 김선희 원선아 마케팅 서승아
디자인 창포 031-955-9933

제1판 제1쇄 2003년 10월 1일
개정판 제1쇄 2019년 8월 30일

값 70,000원
ISBN 978-89-356-6793-2 03600

• 잘못 만들어진 책은 구입하신 서점에서 바꿔드립니다.
• 이 도서의 국립중앙도서관 출판시도서목록(CIP)은
 서지정보유통지원시스템 홈페이지(seoji.nl.go.kr)와
 국가자료공동목록시스템(www.nl.go.kr/kolisnet)에서 이용하실 수 있습니다.
 (CIP제어번호: CIP2019023861)

차례

12 서론 | 그들은 과학을 애용했다

18 시각적 증거

232 문헌적 증거

258 서신

319 참고문헌

322 도판 목록

327 감사의 말 | 옮긴이의 글

328 찾아보기

「대장벽」, 2000년 3월 31일

3월 29일 4월 30일 4월 30일

이 책은 세 부분으로 구성된다. 첫째 부분은 내가 지난 2년 동안 연구해온 주제를 시각적으로 제시한다. 둘째 부분은 연구하는 동안 내가 확보한 문서들의 일부를 발췌한 내용이다. 그리고 셋째 부분은 내 생각의 전개 과정을 명료히 하기 위해 마틴 켐프(Martin Kemp), 찰스 팰코(Charles Falco), 존 월시(John Walsh) 등 전문가들과 주고받은 메모, 평론, 편지에서 가려뽑은 내용이다. 이 서신들은 나의 탐구 과정을 잘 보여준다.

이 책에서 내가 제기하는 주장은 15세기 초부터 서양의 많은 화가들이 광학——거울과 렌즈(혹은 양자의 조합)——을 이용하여 생생한 투영법을 구사했다는 사실이다. 투영된 이미지를 직접 드로잉이나 회화로 제작한 화가들도 있었으며, 세계를 바라보고 묘사하는 이 새로운 기법은 얼마 안 가서 널리 퍼졌다. 많은 예술사가들은 일부 화가들—— 카날레토(Canaletto)와 베르메르(Vermeer)가 대표적이다——만이 카메라 오브스쿠라(camera obscura) 기법을 작품에 이용했다고 주장하지만, 내가 알기로 광학은 이 책에서 내가 주장하는 것처럼 일찍부터 폭넓게 이용되었다.

1991년 초에 나는 카메라 루시다(camera lucida)를 이용하여 드로잉을 그렸다. 이것은 19세기 초에 앵그르(Ingres)가 당시 새 발명품인 이 작은 장치를 이따금씩 사용했으리라는 추측에 기반한 실험이었다. 그 호기심이 일어난 것은 런던 내셔널갤러리에 전시된 앵그르의 초상화 작품들을 보았을 때였는데, 그의 드로잉들은 크기가 아주 작은데도 놀랄 만큼 '정확'했다. 그만한 정확도를 얻기란 대단히 어렵다는 것을 알고 있으므로 나는 그가 어떻게 작업했을까 의아했다. 그 의구심이 이 책을 탄생시킨 계기다.

처음에 나는 카메라 루시다가 사용하기에 매우 까다롭다는 것을 알았다. 그것은 대상의 실제 영상을 투영하는 게 아니라 눈에 대상의 영상을 비추는 장치다. 따라서 머리를 움직이면 모든

5월 1일 5월 1일 5월 3일

것이 움직이므로 화가는 눈, 코, 입의 위치를 고정시키고 아주 빠르게 대상을 보아야만 '비슷한 모습'을 포착할 수 있다. 상당한 집중을 요하는 일이다. 나는 그해 내내 그 방법을 수없이 연습하면서 익히고 또 익혔다. 그 결과 대상에 비추는 조명에 더 주의해야 한다는 것을 알았다. 사진과 마찬가지로 광학을 이용할 때도 조명에 따라 큰 차이가 생기기 때문이다. 또한 나는 화가들——예컨대 카라바조(Caravaggio)와 벨라스케스(Velázquez)——이 조명에 얼마나 신경을 썼는지, 대상의 그림자가 얼마나 짙었는지도 알 수 있었다. 광학은 강한 조명을 필요로 하며, 강한 조명은 진한 그림자를 만들어낸다. 나는 여기에 흥미를 느껴 작품들을 꼼꼼히 살펴보기 시작했다.

여느 화가들처럼 나도 회화를 볼 때면 그 작품을 '어떻게' 그렸고, '무엇'을 말하고 있으며, '왜' 그렸을까에 관심을 가지게 된다(이 세 의문은 물론 서로 연관되어 있다). 혼자서 광학을 익히려 한동안 애쓴 결과, 나는 이제 그림을 새로운 방식으로 바라볼 수 있게 되었다. 광학적 특성을 알아볼 수 있을 뿐 아니라 다른 화가들의 작품에서도 그 특성을 찾을 수 있게 된 것이다. 심지어 1430년대의 작품에서도! 내 생각에 그것이 가능해진 시기는 20세기 후반에 컴퓨터를 이용한 새로운 기술이 도입되면서부터다. 컴퓨터 덕분에 고화질의 컬러 인쇄를 값싸게 할 수 있게 됨에 따라 지난 15년 동안 미술서적의 품질은 크게 향상되었다(20년 전만 해도 미술서적은 거의 흑백이었다). 이제 사진복사기와 데스크톱 프린터만 있으면 누구든 값싸고 훌륭한 복제 미술품을 집안에 걸어놓을 수 있고, 머나먼 외국에 있는 작품도 얼마든지 감상할 수 있다. 나도 화실에서 복제 작업을 하면서 전반적으로 알 수 있게 되었다. 그런 식으로 그림들을 많이 모아놓은 뒤에야 비로소 제대로 보이기 시작한 것이다. 예술사가만이 아니라 당시 기법이나 과학에 밝았던 유명 화가라면 충분히 그것을 볼 수 있었을 것이다. 요컨대 내가

5월 12일 5월 12일 5월 15일

말하고자 하는 것은, 과거의 화가들은 도구를 사용하는 법을 알았는데 지금은 그 지식을
잃어버렸다는 사실이다.

나는 내 관찰 결과를 놓고 친구들과 토론하다가 마틴 켐프를 소개받았다. 옥스퍼드 대학교의
예술사 교수이자 레오나르도(Leonardo)에 관한 권위자로서 예술과 과학의 연관에도 해박한
그는 내 호기심을 부추겼고, 비록 단서는 달았지만 내 가설을 지지했다. 하지만 다른 사람들은
내 주장에 경악을 금치 못했다. 그들의 주된 불만은 화가가 광학적 방법을 쓴다면 그것은
'사기'이며, 예술적 천재성은 타고나는 것이라는 생각을 내가 공격하려 한다는 것이었다. 그
화가들의 명성이 광학 때문이 아니라 재능 때문이었다는 것을 부인할 의도는 없다. 게다가 내가
해봐서 알지만 광학을 익히려면 상당한 솜씨가 필요하며, 광학을 쓴다고 해서 그림 그리기가
쉬워지는 것은 결코 아니다. 그러나 600년 전의 화가들에게 광학적 투영법은 현실 세계를
생생하게 보여주는 새로운 방법이었을 것이다. 광학은 화가들에게 더 직접적이고 더 강력한
이미지를 만드는 새로운 도구를 주었을 것이다. 화가들이 광학적 장치를 이용했다고 해서
그들의 업적이 폄하되는 것은 아니며, 오히려 내가 보기에는 더욱 빛난다.

내가 직면한 다른 문제는 "당시의 책, 렌즈, 문헌 증거는 지금 어디에 남아 있을까?"였다.
처음에는 이 문제에 답할 수 없었으나 오래지 않아 궁금증은 풀렸다. 화가들은 자신의 방법을
비밀로 유지하게 마련이다. 지금도 그러할진대 과거에는 더욱 그랬을 것이 틀림없다. 예를 들어
중세와 르네상스 시대의 유럽에서 신의 왕국의 '비밀'을 유출하는 사람은 마법을 썼다는 혐의로
화형에 처해졌다! 나중에 나는 내 주장을 입증하는 당시의 많은 문헌들이 지금도 남아 있다는
사실을 알았다(이 책의 둘째 부분에 그 일부가 실려 있다).

흔히 화가라고 하면 세잔(Cézanne)이나 반 고흐(van Gogh)처럼 혼자서 새롭고 생생한

5월 15일 5월 16일 5월 19일

방식으로 세계를 표현하려 애쓰는 영웅적인 개인을 떠올린다. 하지만 중세나 르네상스 화가는 그렇지 않았다. 비슷한 예를 들자면 CNN이나 할리우드 영화사를 생각할 수 있겠다. 화가들은 대규모 공방에서 여러 직제로 나뉜 일꾼들을 거느리고 있었다. 또한 재능 있는 사람은 환영을 받았으며, 실력자는 고속으로 승진할 수 있었다. 거장은 힘있는 사회적 엘리트였다. 그림이 말하고 그림이 힘을 지니는 식인데, 그건 지금도 마찬가지다.

그림들——앵그르와 워홀(Warhol), 뒤러(Dürer)와 카라바조의 류트 그림, 벨라스케스와 크라나흐(Cranach)——을 나란히 놓고 보기 시작할 무렵 나는 게리 틴터로(Gary Tinterow)의 초대로 뉴욕 메트로폴리탄 미술관의 앵그르 심포지움에서 강연을 하게 되었다. 내가 직접 그린 카메라 부시다 그림들을 가지고 슬라이드쇼를 진행하면서 강연하는 방식이었다. 내가 제출한 증거는 그림 자체였으나, 나는 그 그림들을 그리면서 많은 것을 배웠으며, 현직 화가로서의 내 경험이 뭔가 역할을 했으리라고 믿었다. 토론이 끝난 뒤 렌 웩슬러(Ren Wechsler)는 내 이론을 『뉴요커』(New Yorker)에 소개했고, 곧 내게는 전세계에서 수많은 편지들이 오기 시작했다. 내 주장에 충격을 받은 사람들이 있는가 하면, 흥분에 사로잡혀 자기도 비슷한 것을 보았다고 말하는 사람들도 있었다.

이미 나는 이것이 커다란 주제임을 인식하고 있었다. 렌의 글에 대한 반응은 많은 사람들이 그 주제에 관심을 가지고 있다는 것을 말해주었다. 강연에 참석한 청중은 그림들에 대해 즉각적인 반응을 보였다. 나는 사람들이 내 주장에 납득하려면 내가 작품들에서 관찰한 시각적 증거를 보아야 한다는 것을 깨달았다. 이를 위한 최선의 방책은 책이었다. 책이라면 영화나 텔레비전처럼 설득을 강요당하지 않고 독자가 스스로 판단할 수 있다. 또한 읽는 도중에 잠시 멈추고 생각할 수도 있고, 앞으로 돌아가서 내용을 다시 확인할 수도 있다. 나는 핵심적 주제가

6월 15일 6월 17일 6월 22일

시각적이어야 한다고 판단했다. 나 역시도 그림들을 관찰하고 결론을 얻었기
때문이다(역사학자 로베르토 롱기[Roberto Longhi]가 지적했듯이 그림은 일차적 문헌이다).
나는 책의 원고와 디자인을 한꺼번에 해야 했다. 작업을 하는 도중에도 중요한
발견들——예컨대 회화에 드러난 광학적 왜곡을 측정하는 방법이라든가, 오목거울로 이미지를
투영하는 방법——이 이루어진 탓에 이 책의 범위는 계속 확장되었다.

　2000년 2월, 조수인 데이비드 그레이브스(David Graves)와 리처드 슈미트(Richard
Schmidt)의 도움으로 나는 캘리포니아의 내 화실 벽에 복제품들을 걸기 시작했다. 이렇게
해놓자 서양 미술사를 전반적으로 개괄할 수 있었고, 책에 수록할 그림을 선택하기에도
좋았다. 이 작업이 끝나자 약 20미터 길이의 화실 벽은 위쪽의 북유럽에서 아래쪽의
남유럽까지 500년에 이르는 미술사의 「대장벽」이 되었다.

　책의 페이지들을 맞추기 시작하면서 우리는 거울과 렌즈를 각기 다르게 조합하여 르네상스
화가들이 사용했음직한 방식을 재현하고자 했다. 화실을 찾은 모든 사람들——카메라를 들고
온 사람도 있었다——은 우리가 투영한 영상에 환호성을 질렀다. 그 효과는 전자 장치를 쓰지
않았기에 더욱 놀라웠다. 우리가 투영한 영상은 깨끗한 색채를 보여주었고 움직이기도 했다.
심지어 사진가들 중에서도 광학을 잘 아는 사람은 드물다. 요즘 사람들도 놀랄 정도라면 중세
유럽에서 그렇게 투영된 '환영'(幻影)은 아마 마술처럼 보였을 것이다.

　3월에는 광학 과학자인 찰스 팰코가 렌의『뉴요커』기사를 읽고 우리를 찾아왔다. 찰스는
곧바로 열정을 보이고 현명한 충고를 주었다. 더욱이 그는 회화 속의 '광학적 유물'을 기초로
상세하게 계산해줌으로써 내 논지를 뒷받침하는 과학적 자료를 제공했다. 이리하여 갈수록
증거——시각적 · 문헌적 · 과학적 증거——가 쌓이고 설득력도 커졌다.

7월 28일 7월 28일 12월 14일

광학을 직접 이용한 화가도 있었고 이용하지 않은 화가도 있었지만, 1500년 이후에는 거의 모든 화가들이 광학적 투영에서 나온 색소, 냉암, 색채의 영향을 빌린 것으로 보인다. 광학을 직접 이용하지 않은 화가라면 대뜸 브뢰헬(Brueghel), 보스(Bosch), 그뤼네발트 (Grünewald)가 떠오른다. 그러나 그들도 광학으로 제작된 회화와 드로잉을 보았을 것이며, 아마 직접 투영을 해보기도 했을 것이다(광학적 투영을 보았다는 것은 곧 이용했다는 의미다). 도제 시절에는 광학 효과를 써서 작품을 모사했을 것이다. 다시 한 번 강조하지만 광학은 명성을 가져다주지도 않았고 그림을 그려주지도 않았다. 회화와 드로잉은 손으로 그렸다. 내가 말하려는 것은 베르메르가 카메라 오브스쿠라를 이용했던 17세기보다 훨씬 이전에 이미 화가들은 그 전까지 알려지지 않았던 방식으로 도구를 사용했다는 사실이다.

내 주장은 광범위한 문제와 쟁점을 야기한 듯하다. 그 중 일부는 지금까지 답을 찾지 못했고, 일부는 아직 문제 제기조차 되지 않았다. 그런 점에서 이 책은 단지 과거 화가들의 비밀 기법을 다루는 게 아니라 현재와 미래, 우리가 그림과 '현실' 자체를 바라보는 방식을 다룬다. 진짜 흥분할 시기는 아직 오지 않았다.

이 책은 다른 사람들의 협력, 열정, 지원이 아니었다면 나올 수 없었다. 도움을 준 분들이 너무 많아 여기서 일일이 열거하다가는 어서 책 속으로 들어가고 싶은 독자에게 불편을 줄 듯싶다. 그래서 책의 말미에 실린 감사의 말을 통해 그분들의 도움에 사의를 표하고자 한다.

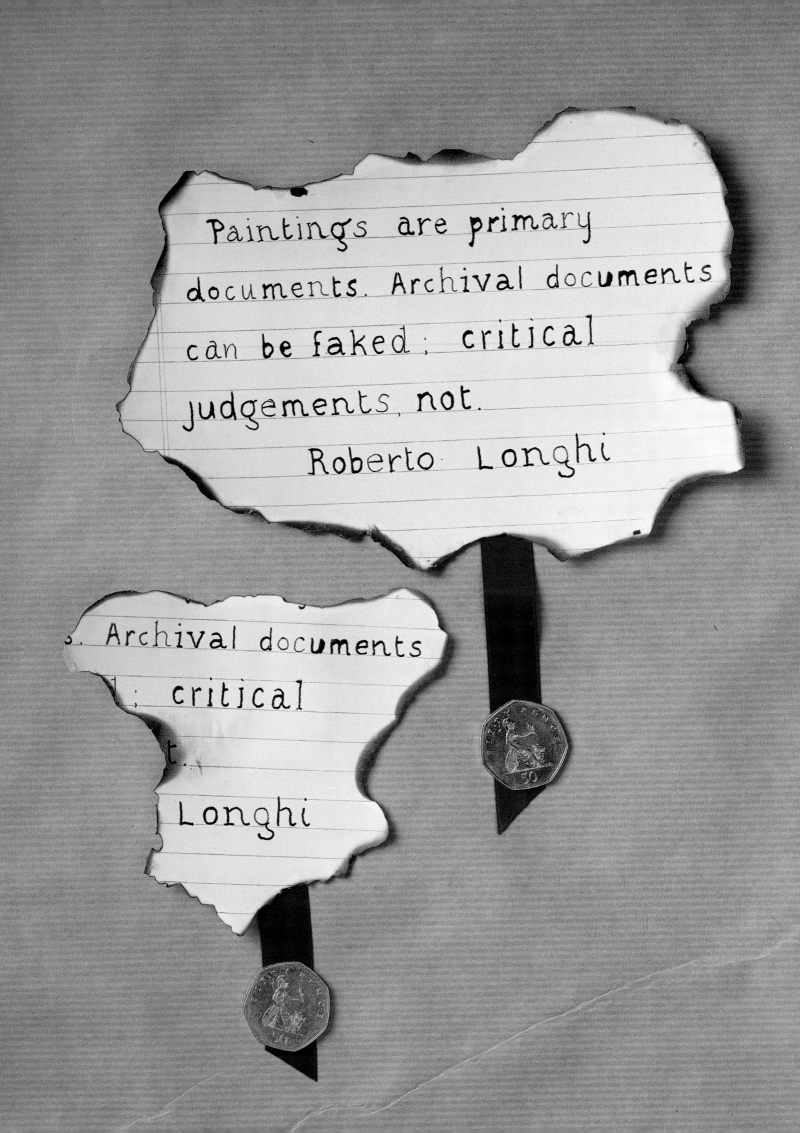

시각적 증거

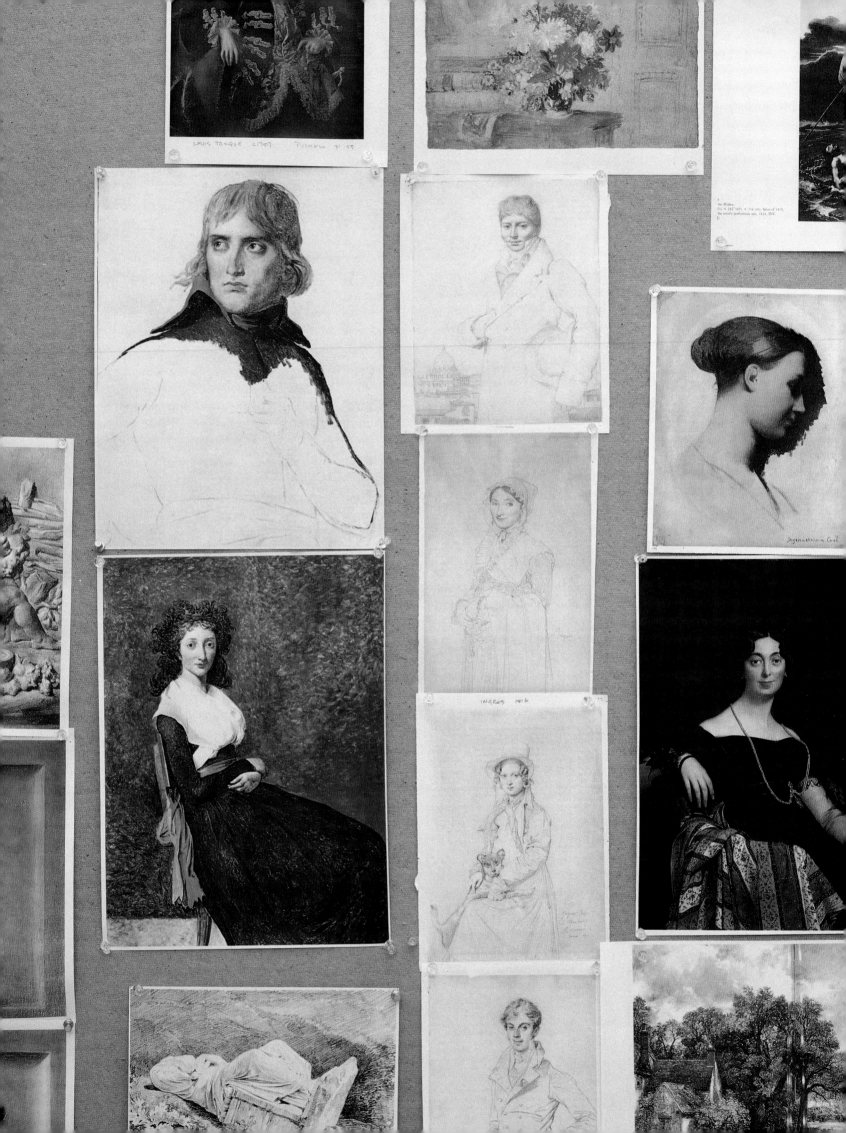

이 부분은 시각적 논증으로 구성되어 있다. 전부터 나는

"당신은 무엇을 봅니까?"라는 질문을 많이 받았는데,

여기서 그걸 보여주려고 한다. 우선 시대와 장소가 다른 작품들, 시대가 엇비슷한

작품들, 같은 화가의 다른 작품들을 비교해보자. 연대에 관해서는 이 부분의

말미에 요약해놓았다.

1999년 1월, 런던 내셔널갤러리에서 앵그르 전시회를 보았을 때 나는 그의 매우

아름다운 초상 드로잉에 강렬한 흥미를 느꼈다. 얼굴의 모습은 놀랄 정도로

'정확'했지만 내가 보기에는 부자연스럽다 싶을 만큼 축척이 작았다. 게다가

앵그르의 드로잉 작품에서 더욱 놀라운 점은 모델이 모두 낯선 사람들이고

(아는 사람이라면 유사성을 찾기가 한결 쉽다),

단 하루 만에 완성될 정도로 대단히 빠르게 그려졌다는 데 있다. 나도 수년간

많은 초상화를 그렸기 때문에 앵그르처럼 그리려면 시간이 얼마나 걸리는지

알고 있다. 나는 경외감에 사로잡혔다. "그는 대체 어떻게 한 걸까?"

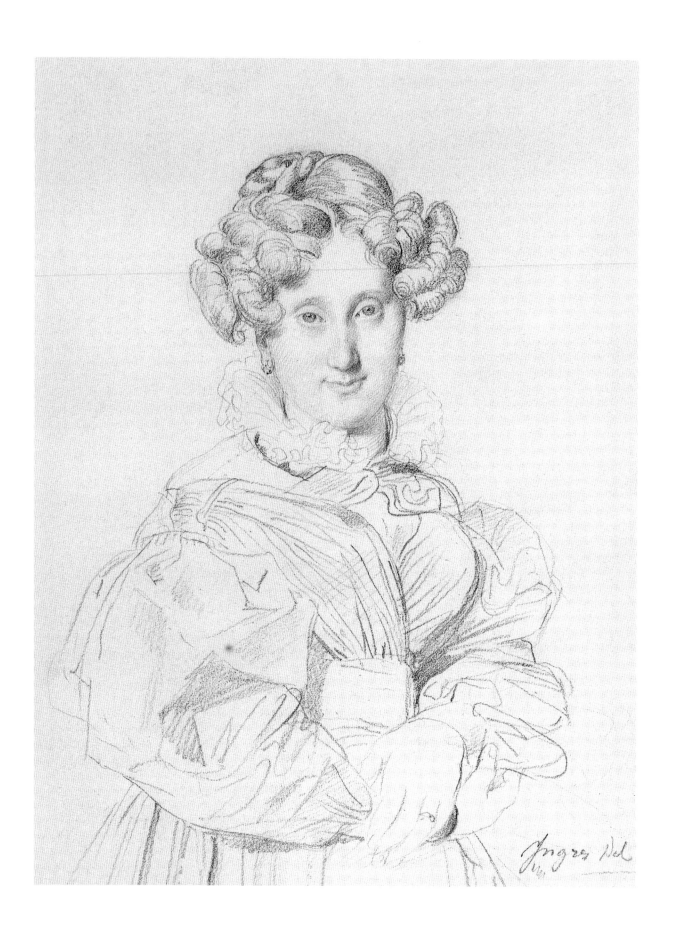

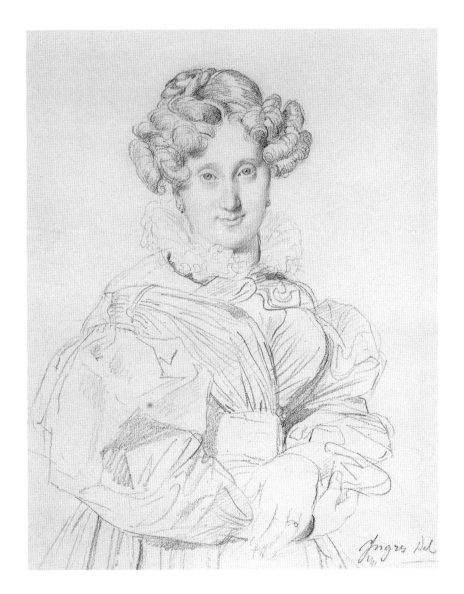

앞쪽의 그림은 1829년에 앵그르가 루이 프랑수아 고디노 부인을 그린 초상 드로잉의 복제품이다. 거의 실물 크기 그대로 복제했다. 비록 이 시기 앵그르의 가장 뛰어난 드로잉으로 간주되지는 않지만, 우리의 목적을 위해서는 아주 유용한 작품이다. 카메라 루시다를 사용하여 그림을 그렸다는 많은 시각적 단서를 보여주기 때문이다. 1806년에 만들어진 이 장치는 주로 화가들이 드로잉을 위해 측정용으로 썼다.

이 책 전 부분에 걸쳐 여러분은 '눈 굴리기'(eyeballing)라는 내 용어를 자주 접하게 될 것이다. 이 말은 화가가 모델 앞에 앉아서 손과 눈만을 사용하여 그림을 그리는 방식, 즉 인물을 쳐다보고 종이나 캔버스에 닮은꼴을 재현하는 방식을 가리킨다. 이런 식으로 화가는 자기 눈으로 보는 형태를 손으로 '더듬어' 찾는다.

그러나 이 드로잉에서 앵그르의 선은 더듬어 그렸다고는 볼 수 없을 만큼 빨라 보인다. 형태 또한 아주 정밀하고 정교하다. 내 생각에 그는 곧바로 카메라 루시다를 통해 부인을 바라보고 몇 가지 유의점을 종이에 적은 뒤 머리카락, 눈, 콧구멍, 입가(이 부분의 짙은 명암을 잘 보라)의 위치를 정했을 것이다. 이 과정은 불과 몇 분이면 충분했을 것이다. 그런 다음 그는 관찰과 눈 굴리기로 얼굴 그림을 마무리했을 것이다. 초상화의 섬세함을 보면 그가 이 작업에 한두 시간쯤 들였으리라고 짐작할 수 있다. 나중에, 아마도 점심을 먹고 나서 옷을 그렸을 것이다. 이를 위해서는 카메라 루시다를 조금 이동해야 했을 터이다. 그런 탓에 이 부인의 머리는 신체에 비해 상당히 커 보인다. 특히 어깨와 손에 비해 크다. 만약 앵그르가 옷에 맞추기 위해 카메라 루시다를 이동시켰다면 확대 비율이 약간 달라졌을 것이다. 이것이 우리가 발견한 축척의 차이다. 머리의 크기를 8퍼센트 가량 줄여보면(왼쪽) 신체와 훨씬 잘 맞는 것으로 미루어 앵그르는 분명히 그런 작업을 했을 것이다.

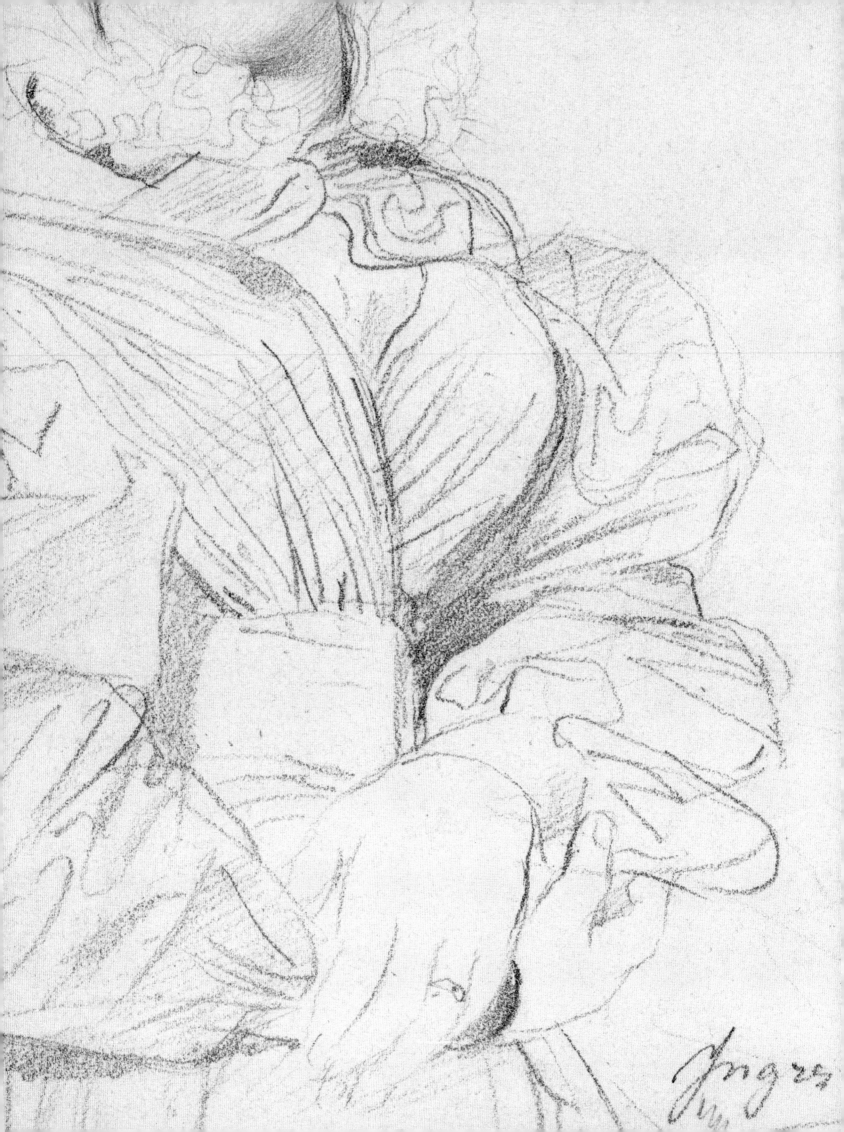

앞쪽은 앵그르고 위쪽은 워홀이다. 나는 워홀이 투영기를 사용하여
이런 드로잉을 그렸다는 것을 알고 있다. 그의 선은 명백히 '자취를
따라서 그은' 것이다. 나는 이 드로잉을 보고 앵그르의 초상에 나온
옷과의 유사점을 확인할 수 있었다. 워홀에서는 그릇의 왼쪽 테두리가
깨끗하게 그려져 있지만, 그릇의 바닥까지 둥글게 그려가지 않고
대담하게 왼쪽으로 삐져나가 그림자와 이어져 있다. 이와 마찬가지로
앵그르에서도 왼쪽 소매 부분이 곡선으로 마무리되지 않고 주름 속으로
들어가 있다.

반면에, 여기 나온 앵그르의 드로잉 세 점은
모두 명백히 눈 굴리기로 그린 것들이다.
선들에는 더듬어 그린 흔적이 역력히 남아 있다.
'더듬는다'는 나의 말은 불확실성을 뜻한다.
그는 마치 "올바른 위치가 정확히 어디인가?"를
묻는 듯하다. 전통적인 눈 굴리기로 그린 왼쪽의
소매와 앞쪽의 대담하고 연속적인 선으로 그린
그림의 차이를 눈여겨보라. 이 그림에서는 전혀
더듬은 기색이 없고, 워홀의 선처럼 자취를
따라서 그린 흔적이 확연하다. 아마 속도도
빨랐을 것이다. 모든 선들이 빠른 것으로 미루어
처음과 끝이 있고, 따라서 공간만이 아니라
시간도 표현한다는 추론이 가능하다. 사진의
선을 따라 그린다 해도 손으로 그리는 시간이
있기 때문에 1초의 몇 분의 1밖에 안 걸리는
사진보다는 더 많은 '시간'을 표현하게 된다.

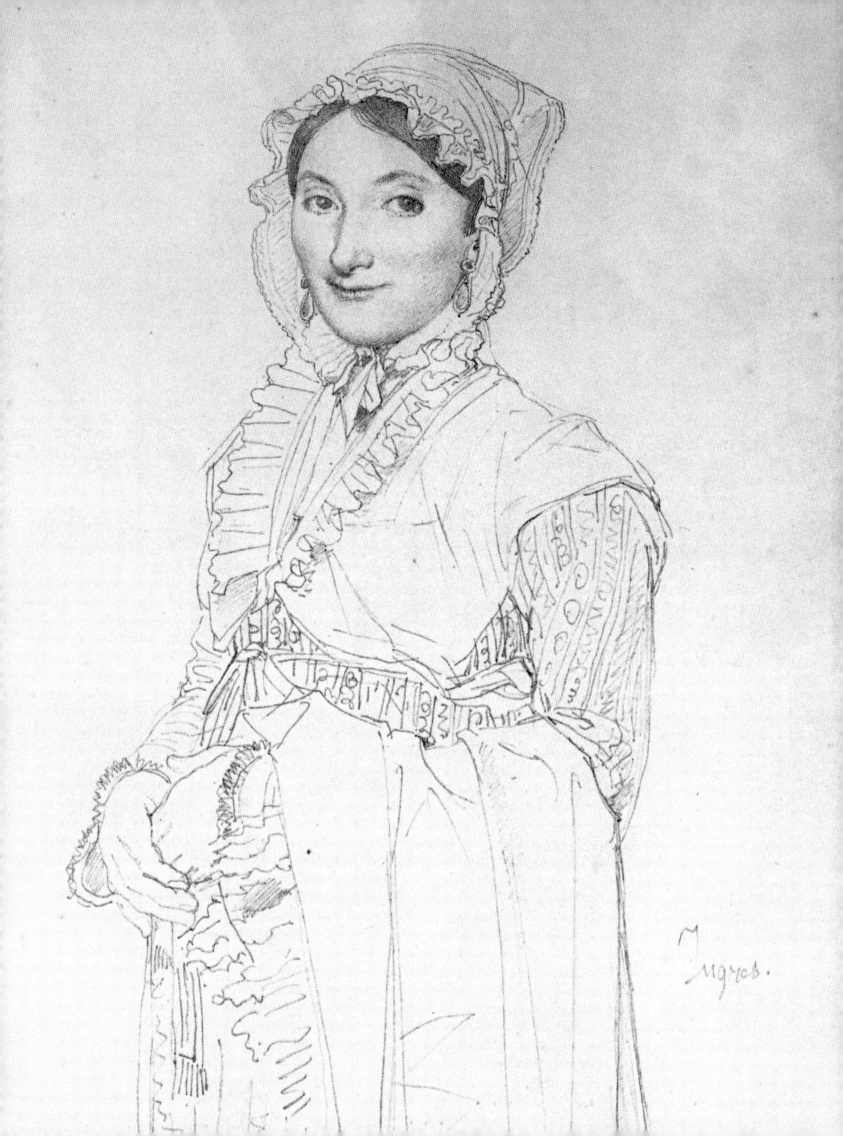

Ingres.

카메라 루시다는 사용하기 쉽지 않다.
기본적으로 이것은 막대기 위에 프리즘을
얹은 장치로서, 아래의 종이에 대상의 이미지를
영상으로 비추도록 되어 있다. 이 이미지는
실제가 아니다. 즉 종이 위에 실제로 존재하는 게
아니라 비춰지는 것일 따름이다. 특정한
각도에서 프리즘을 들여다보면 전면의 대상과
아래의 종이가 동시에 보인다. 카메라 루시다를
이용해서 그림을 그릴 때는 자신의 손과 연필이
종이에 자국을 남기는 것을 볼 수 있다. 그러나
올바른 위치에 앉아 있는 자신을 제외하고는
아무도 그것을 볼 수 없다. 카메라 루시다는
어디를 가든 휴대할 수 있기 때문에 풍경을
그리는 데 아주 좋은 도구다. 하지만 초상화는 더
까다롭다.
눈이 움직이면 이미지가 사라져버리기 때문에
신속하게 사용해야 한다. 노련한 화가는 짧은
관찰로 대상의 특징을 잘 포착하여 기록할 수
있다. 따라서 이 장치는 밑그림을 그릴 때 시간이
많이 걸리는 정상적인 측정 과정을 상당히
단축해준다. 기록을 한 다음에는 실제 대상을
관찰하고 자국을 더 완전한 형태로 다듬는
어려운 작업이 시작된다. 나는 1년 동안 카메라
루시다를 사용해서 수백 장의 초상을 그렸는데,
그 가운데는 다음 쪽에 수록한 런던
내셔널갤러리의 경비들도 있다.

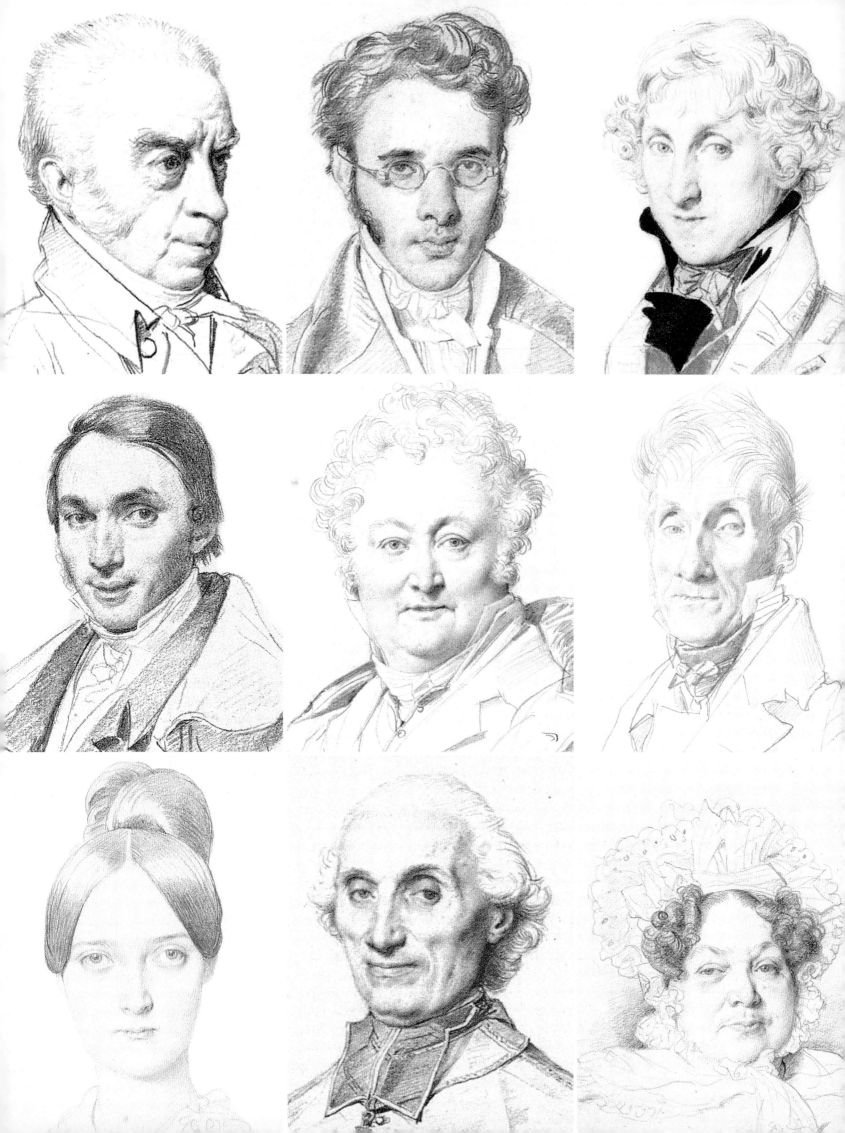

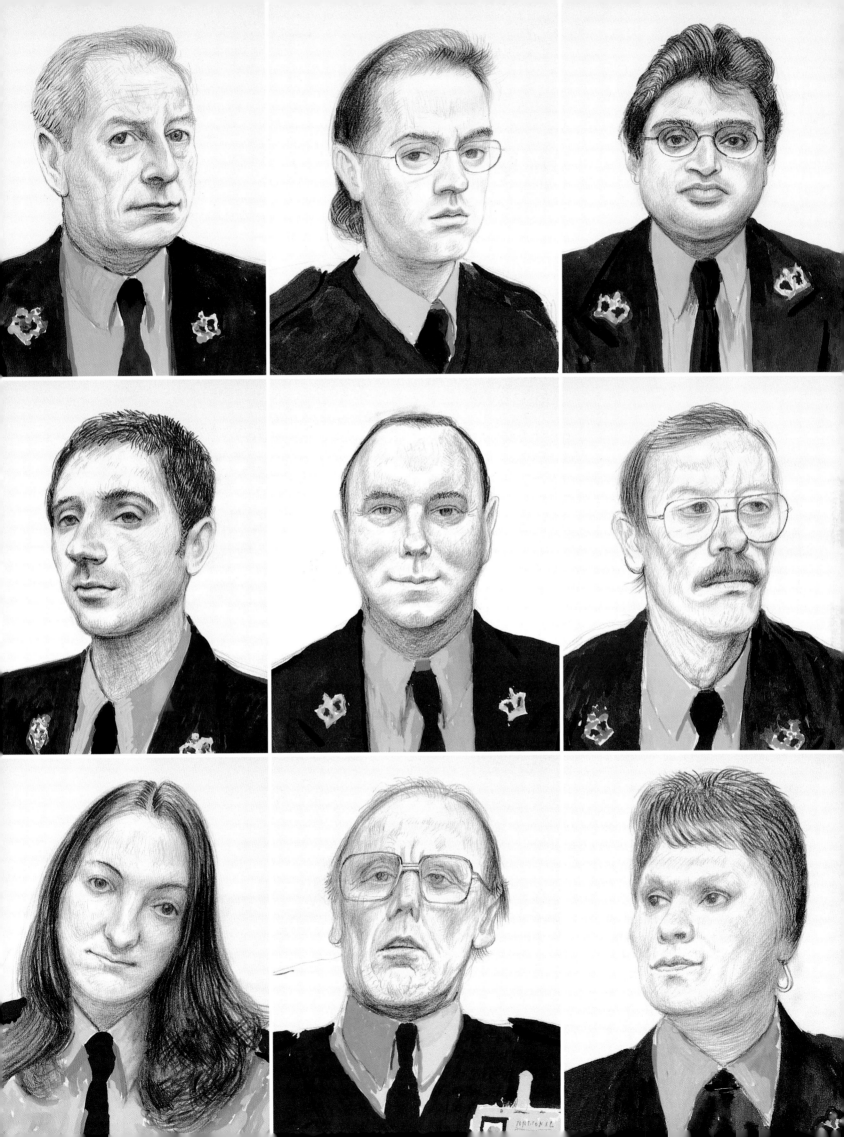

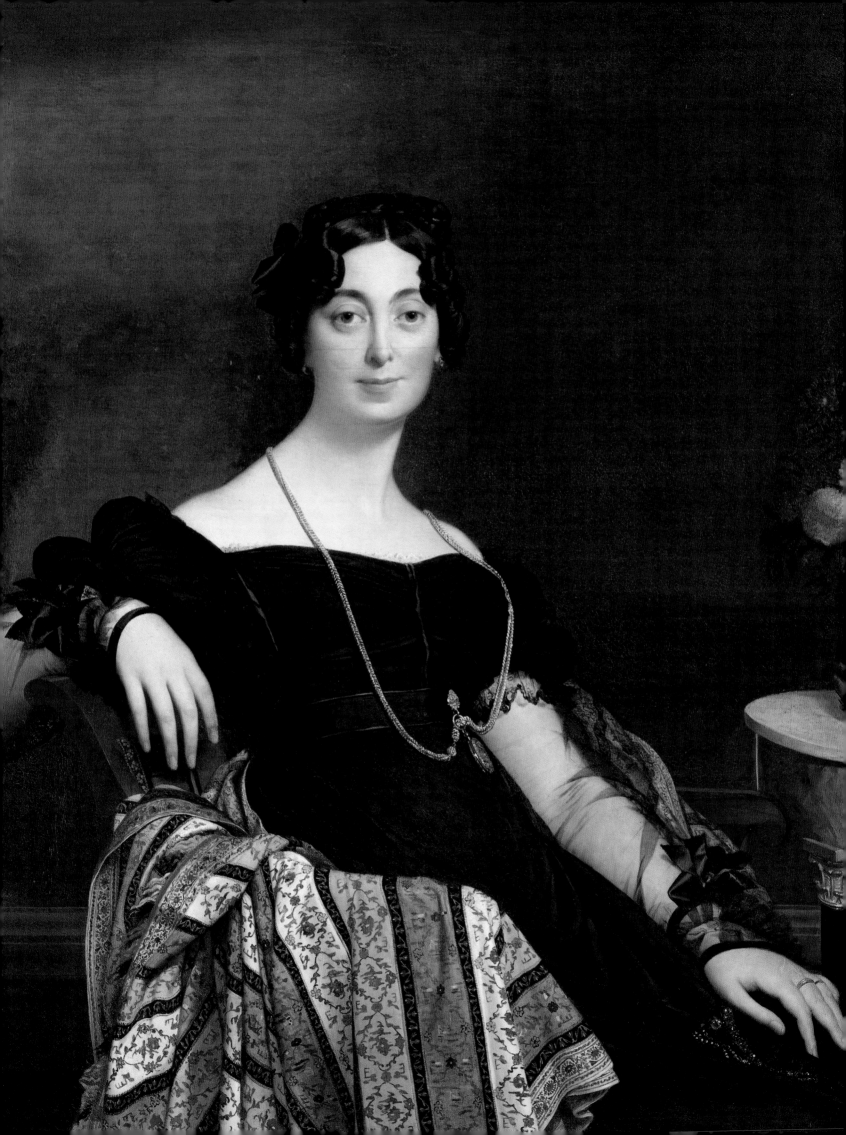

만약 앵그르가 카메라 루시다를 사용하여
드로잉을 그렸다면 혹시 회화를 제작할 때도
광학 장치를 사용하지 않았을까? 예를 들어
앞쪽에 나온 르블랑 부인의 아주 아름다운
초상화를 보자. 제작된 시기는 1823년인데,
화학적 사진술이 발명되기 15년 전이다.
그런데도 직물의 무늬가 얼마나 정밀하고
사실적인지 한번 보라. 눈 굴리기로 그려진 게
확실한 세잔의 커튼 습작(왼쪽)과 얼마나 다른지
보라. 이 작품은 손과 눈(과 가슴)의 솜씨이며,
이미지가 어떻게 구성되었는지 명확히 볼 수
있다. 앵그르의 초상화에서 보는 직물도 같은
방식으로 그려진 걸까? 광학의 이용을 거부하는
사람이라면 그렇다고 말할 수밖에 없다. 그러나
나로서는 믿기 어렵다. 옷자락이 겹쳐진 부분,
그림자, 섬세한 무늬의 묘사에 전혀 '어색함'이
없고 모든 부분이 대단히 사실적이다. 이것을
'손으로' 그리려면 고도의 관찰력과 솜씨가
필요할 것이다. 게다가 앵그르만큼 많은 주문을
받는 화가로서는 감당하기 어려울 만큼 오랜
시간이 걸렸을 터이다. 따라서 그 과정을 단축할
수 있는 방법을 알았다면 그는 당연히 그 방법을
채택하지 않았을까? 당시 그는 그림 '사업'에
몰두해 있었다. 앵그르는 사진술이 발명될
때까지 살았고, 만년에는 사진도 이용했다고
한다.
그는 틀림없이 카메라 오브스쿠라를 알았을
테고, 그것을 이용하지 않을 이유가 없었다.
의자에 걸쳐진 르블랑 부인의 옷자락은 내가
보기에 광학 장치의 도움이 없다면 불가능하다.
무늬가 자연스럽게 겹쳐진 부분은 점을 하나씩
찍어서 그려야만 한다. 그렇게 할 수 있는 유일한
수단은 광학뿐이다.

CLAESZ 1632

CLAESZ 1640

KALF 1660

VERMEER c1660 L.

c1665

Sebastian Stoskopf
Still Life with Glasses and Bottles, c. 1641-44
Oil on canvas, 122 x 99 cm
Stiftung preußischer Kulturbesitz, Staatliche
Museen, Berlin

Jan Davidsz. de Heem

나는 앵그르가 모종의 광학 장치를 작품에 이용했다고 확신한다. 드로잉의

경우에는 카메라 루시다였겠지만, 회화의 섬세한 세부를 그릴 때는 카메라

오브스쿠라도 사용했을 것이다. 내가 보기에는 그것만이 유일한 설명이다.

그러나 앵그르가 처음으로 광학을 이용한 화가는 아니다. 베르메르도 카메라

오브스쿠라를 사용했다고 생각되는데, 이 점은 회화에 나타난 광학적 효과로

추측할 수 있다. 그가 처음이었을까, 아니면 그 이전에 광학을 이용한

화가들이 또 있었을까? 나는 많은 책과 목록을 뒤져 찾을 수 있는 증거를

모두 찾기 시작했다. 그 결과 전에는 보지 못했던 것을 보기에 이르렀다.

내 호기심은 점점 커졌다.

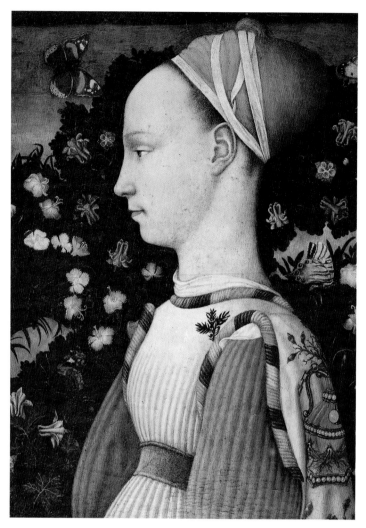

1438 피사넬로

우선 나는 옷을 눈여겨보았다. 예컨대
1303~6년에 조토(Giotto)가 그린 부인의
전신상은 단순하고 사실적으로 그려졌다.
피사넬로(Pisanello)는 그와 같으면서도 더
'정확한' 방식으로 그렸다. 그러나 1553년에
모로니(Moroni)는 대단히 정밀한 옷자락을
보여준다. 대담한 디자인에다 표면과 주름이
일관적으로 처리되어 있으며, 밝은 부분과
어두운 부분이 섬세하게 묘사되어 있다. 다음
두 쪽에 비교된 그림들도 비슷한 발전을
보여주는데, 새 도구의 도입을 짐작케 한다.

1303~6 조토 **1553** 조반니 바티스타 모로니

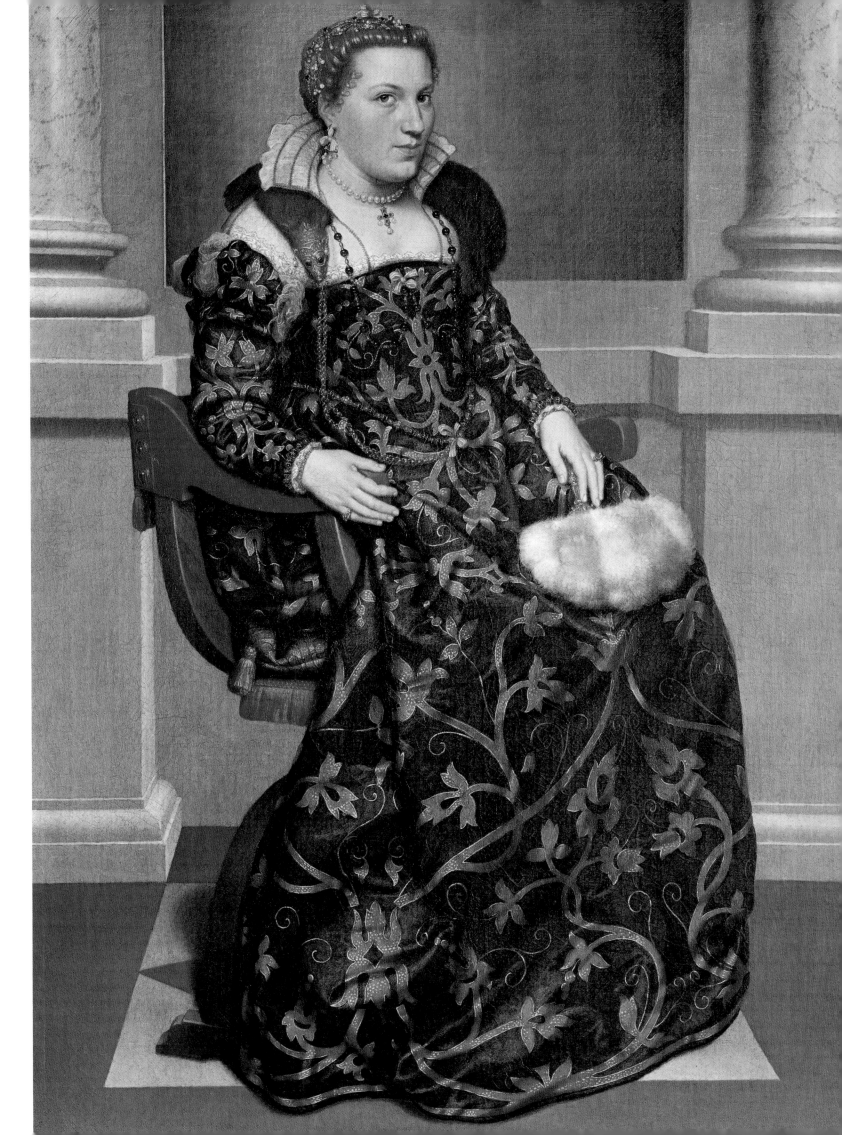

1425년경 마솔리노 다 파니칼레

1467~68 폴라이우올로 형제(안토니오와 피에로)

1545 아뇰로 브론치노

1514 루카스 크라나흐

다시 정교한 직물을 보자. 조토나 크라나흐는
옷의 주름을 상세하게 그리지 못했지만,
모로니의 초상에서는 복잡하게 겹쳐진 옷자락이
정밀하게 그려진 것을 볼 수 있다. 드디어
새 도구가 사용된 걸까?

1302~5 조토

1560 조반니 바티스타 모로니

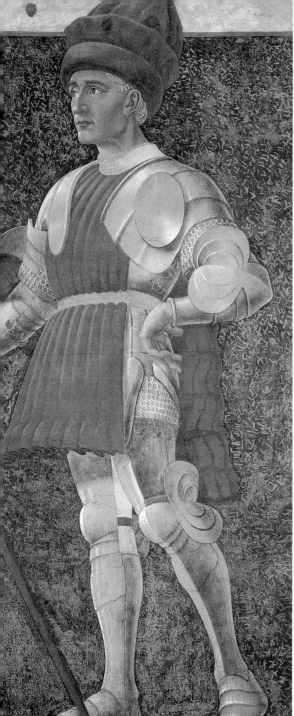

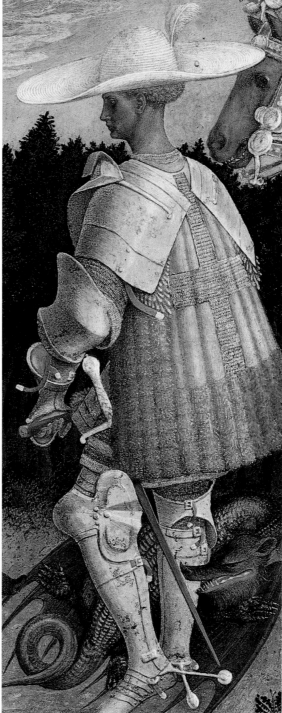

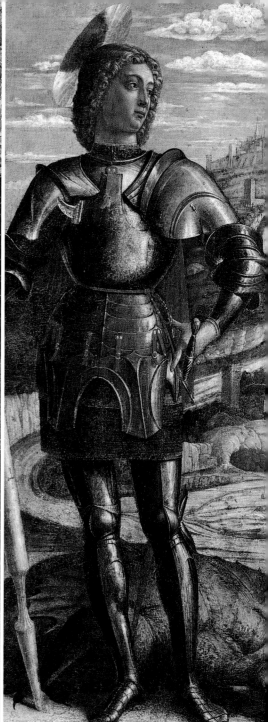

1448 안드레아 델 카스타뇨　　　　　　**1450년경** 피사넬로　　　　　　**1460년경** 안드레아 만테냐

2세기에 걸친 갑옷의 묘사에서도 비슷한 변화가 확인된다. 모두 다 훌륭한
작품들이지만, 앞의 세 작품에 보이는 갑옷은 후대의 것들에 비해 어색한 감이 있다.
금속에 빛이 반사되는 모습을 그린 양식화된 묘사를 눈여겨보라. 그러다가 갑자기
1501년에 조르조네(Giorgione)가 그린 투구와 얼굴은 훨씬 '현대적'이고 사실적으로
변한다. 또 1557년, 모르(Mor)의 갑옷은 대단히 '정확'한 세부 묘사를 보여준다. 빛의
반사가 진짜 같고, 무늬와 사슬갑옷은 완벽한 곡선으로 되어 있다. 반 데이크(van Dyck)의
시대에 이르면 갑옷은 거의 사진 같다. 흉갑에 새겨진 무늬도 정확하고 어색함이
없으며, 칼자루가 앞쪽으로 나와 있는 까다로운 부분도 '완벽하게' 처리되어 있다.
이것은 과연 눈 굴리기만으로 그린 걸까? 이 작품이 첫번째 것과 다른 이유는 뭘까?

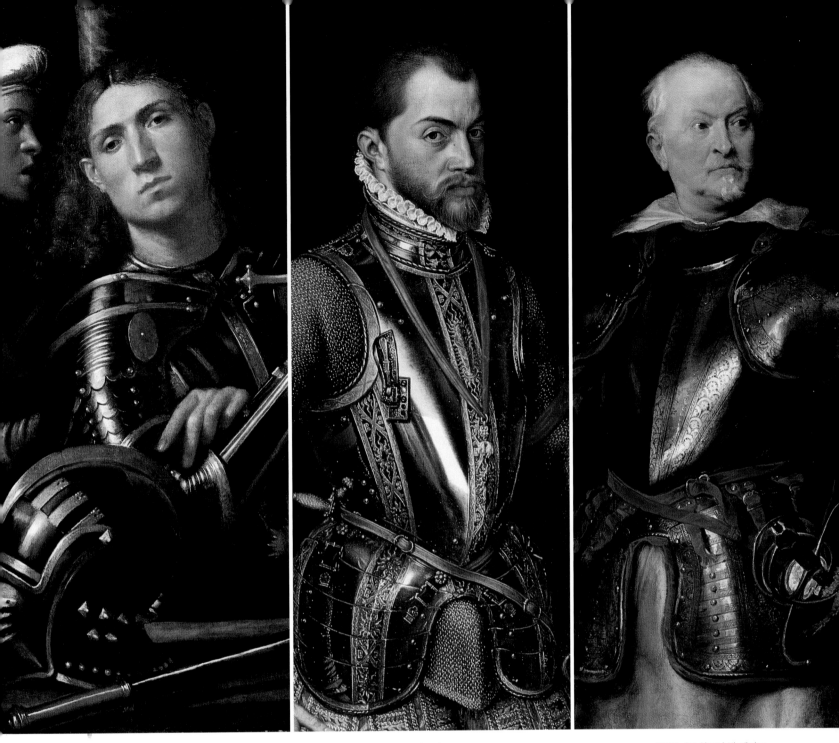

1501년경 조르조네 1557 안토니스 모르 1625~27 안토니 반 데이크

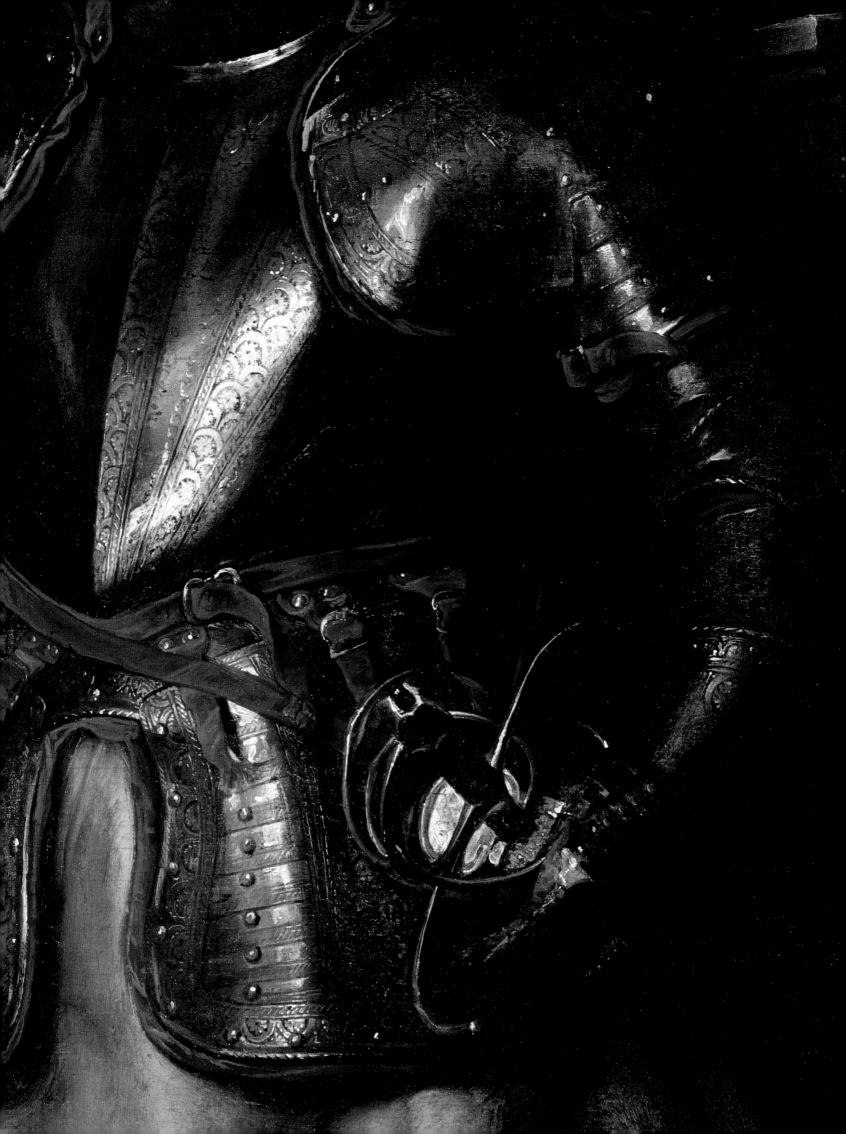

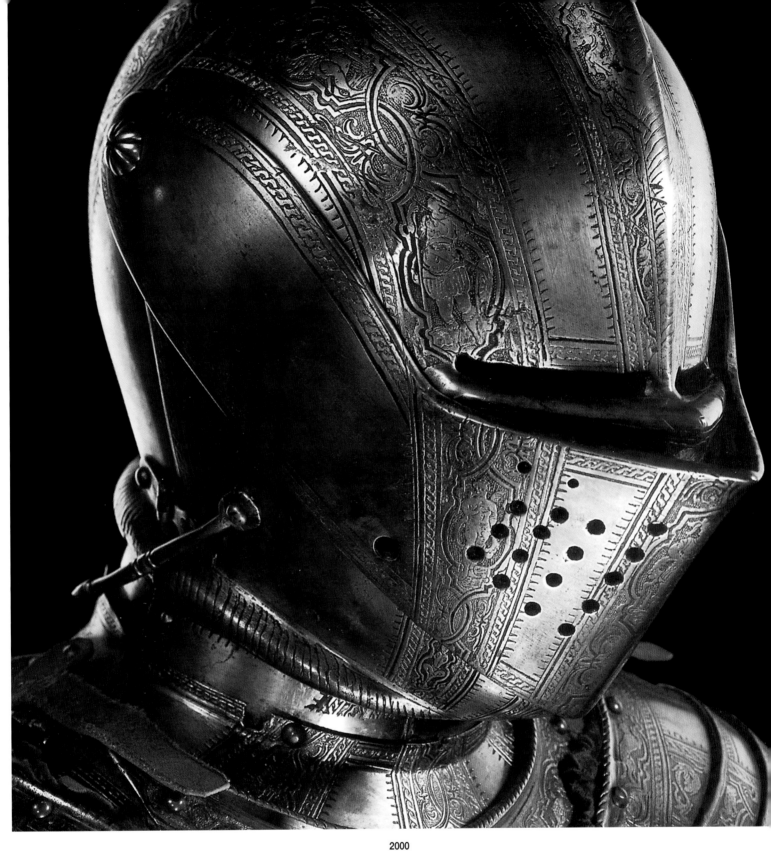

2000

앞쪽은 반 데이크가 그린 갑옷의 세부다.
이렇게까지 정교하게 그리기란 광학을 이용한다 해도
대단히 어렵다. 위는 갑옷의 사진인데, 물론 사진이니까
광학의 산물이다.

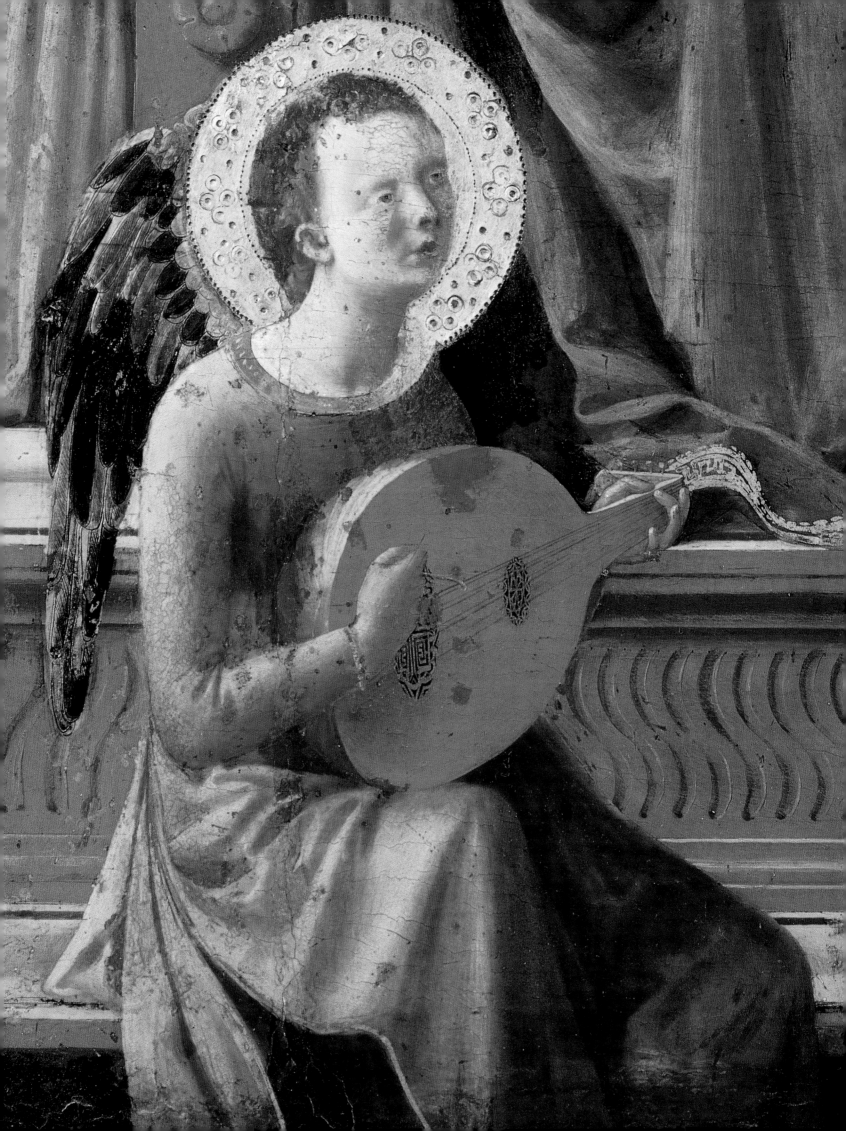

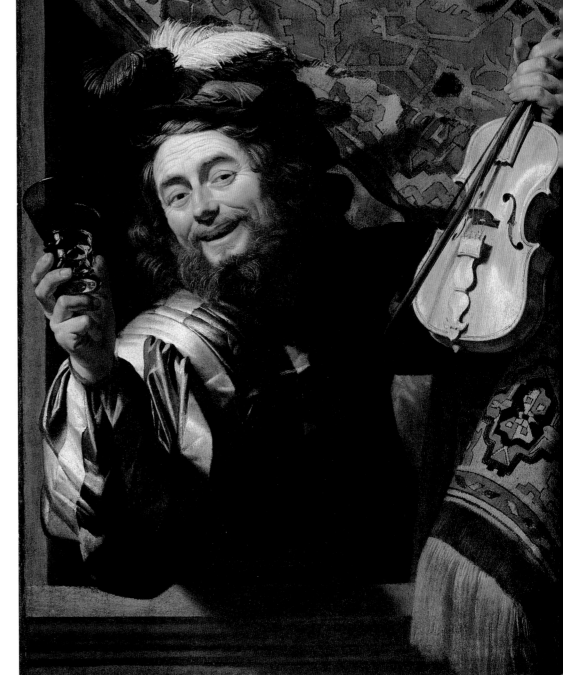

1623 게리트 반 혼토르스트

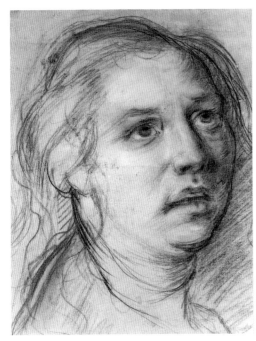

1623년경 게리트 반 혼토르스트

이 두 작품은 예술에서 광학이 이용된 단초(마사초[Masaccio])와 그 절정(반 혼토르스트[van Honthorst])을 보여준다. 마사초의 천사가 들고 있는 류트는 탁월한 원근법으로 그려져 있는데, 광학의 지식을 이용했을 것이다. 그러나 이 천사와 200년 뒤 반 혼토르스트가 그린 쾌활한 사람을 비교해보라. 이 흑백의 네덜란드 작품은 사진술과 같은 조명을 써서 사진처럼 보인다. 이러한 사실성의 변화와 '발전'은 어떻게 가능했을까? 그림 솜씨가 향상되었다고 볼 수는 없다. 반 혼토르스트의 드로잉 (위 왼쪽)은 그의 회화 작품과 비교해서 더 조잡해 보이기 때문이다.

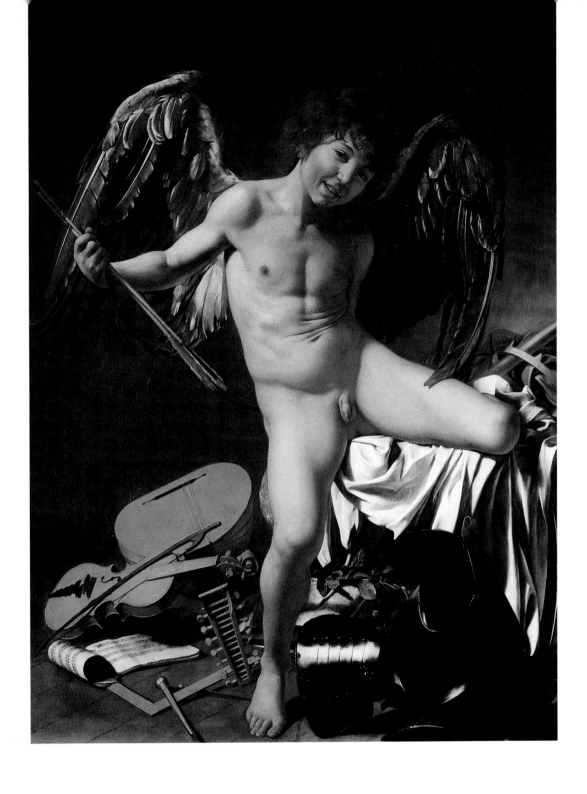

르네상스 시대의 처음과 끝에 그려진 두 작품을 비교해보아도 회화에서 극적인 변화가 일어난 것을 확인할 수 있다. 앞쪽은 1310~11년에 조토가 그린 「성모의 죽음」의 일부이고, 위는 카라바조가 1599년에 그린 작품이다. 날개 부분을 특히 비교해보라. 조토의 날개는 말 그대로 상상의 나래다(물론 현실에서 그는 천사의 날개를 본 적이 없었을 것이다). 보기에는 아름답지만 '사진'처럼 보이는 카라바조의 날개와 비교하면 양식화된 모습이다. 그의 작업 방식으로 미루어 카라바조는 틀림없이 진짜 날개, 아마 독수리의 날개를 앞에 가져다놓고 그림을 그렸을 것이다. 그가 모델을 앞에 놓고서만 작업했다는 사실은 잘 알려져 있다(그래서 그는 당시 "모델이 없으면 그림을 그리지 못한다"는 비판을 들었다). 물론 사진가에 대해서도 같은 말을 할 수 있겠다(최근까지는 그랬지만 사진의 근본적인 필수 요건도 컴퓨터 덕분에 달라졌다).

나의 「대장벽」은 예술사가들이 말하는 것처럼 15세기부터 19세기까지 점점 사실성이 향상되어온 변천 과정을 한눈에 볼 수 있도록 해주었다. 하지만 많은 그림들을 놓고 볼 때 분명한 것은 그 과정이 점진적이지 않았다는 점이다. 즉 광학은 갑자기 도입되어 금세 정착되고 완성된 것으로 보인다.

내가 경험을 통해 확인한 바로는, 화가들이 사용하는 방법(재료, 도구, 기법, 통찰력)은 그들이 제작하는 작품의 성격에 중대하고 직접적이며 즉각적인 영향을 미친다. 내가 보기에 그 급작스런 변화는 새로운 관찰 방식이라기보다 기술적 혁신이며, 그것이 점진적인 그림 기술의 발달로 이어졌다고 생각된다.

15세기 초에 이루어진 그러한 혁신 중의 하나가 바로 분석적 선형 원근법의 발명이다. 그 덕분에 화가들은 뒤로 물러나 있는 공간을 묘사하는 기법을 얻었고, 특정한 시점에서 눈에 보이는 비례대로 대상과 인물을 그릴 수 있게 되었다. 그러나 선형 원근법만으로 접힌 주름, 갑옷에 비치는 빛의 반사를 그릴 수는 없다. 광학이라면 도움이 되겠지만, 광학의 기술과 지식은 그보다 훨씬 이후에 탄생한 것으로 추측된다.

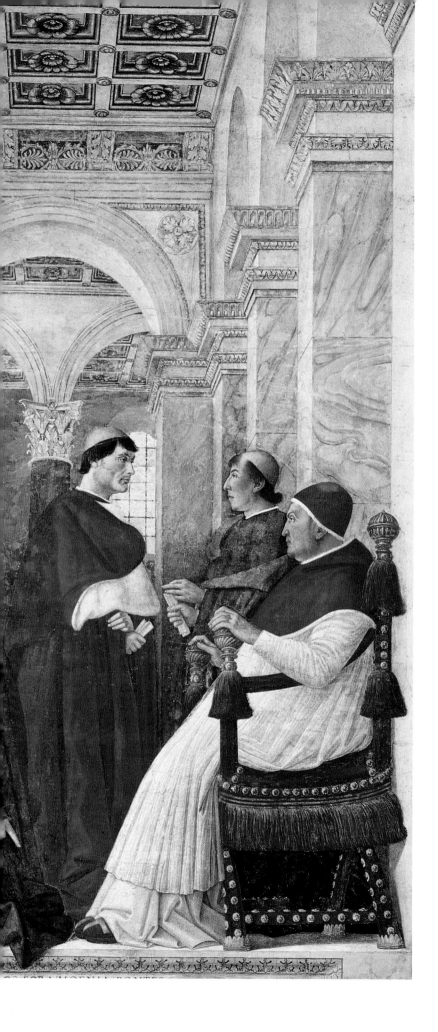

이 두 그림은 교황과 수행원들이라는 같은 주제를 다루고
있다. 왼쪽의 작품은 1475년경 멜로초 다 포를리(Melozzo da
Forli)가 그린 것이다. 공간과 구조가 선형 원근법의 법칙에
따르고 있는 것으로 미루어 수학적 화파에 속한다는 것은
명백하다. 여기에는 광학의 흔적이 전혀 없다. 다만 다음 쪽의
작품과 대조하기 위해 수록했을 뿐이다. 1518~19년에 레오
10세를 그린 라파엘로(Raffaello)의 작품은 그것과 크게 달라
보인다. 사람들은 이 그림을 보았을 때 '사실주의의 기적',
'생생함의 극치'라며 숨을 헐떡일 정도였다고 한다. 안드레아
델 사르토(Andrea del Sarto)는 자신이 복제한 작품들 중
그 작품의 복제가 가장 어려웠다고 말했다. 예를 들어 교황의
옷을 보라. 질감이 '자연스럽게' 살아 있다. 반면 공간은

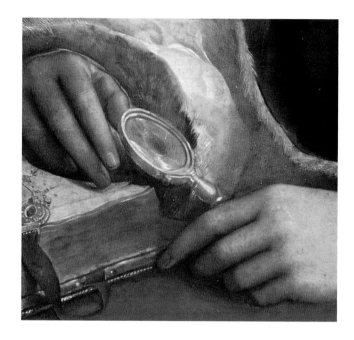

비현실적이고 폐쇄적이다. 배경과 인물들도 내가 '광학적'
작품으로 추측하는 다른 작품들에서 보는 것과 비슷하다.
서 있는 수행원들이 앉아 있는 교황과 같은 높이라는 것도
이상한데, 그것은 광학으로 설명될 수 있다. "약간만 굽히세요."
사진사들이 늘 하는 말이다(물론 교황이 높은 의자에 앉아
있을 수도 있겠지만). 그러나 진짜 흥미로운 것은 손에 쥐고
있는 물건, 즉 확대경이다. 이것은 라파엘로가 적어도 렌즈를
알고 있었음을 말해준다(사용법은 몰랐지만). 그는 가능한 한
생생하게 그리려 했을 것이다. 전문 화가라는 임무 때문에
렌즈를 포함하여 사용할 수 있는 모든 도구를 사용했을 것이다.
"나는 르네상스 전성기의 최고 화가이므로 그런 방법은
경멸해야 한다"는 생각 따위는 하지 않았을 것이다.

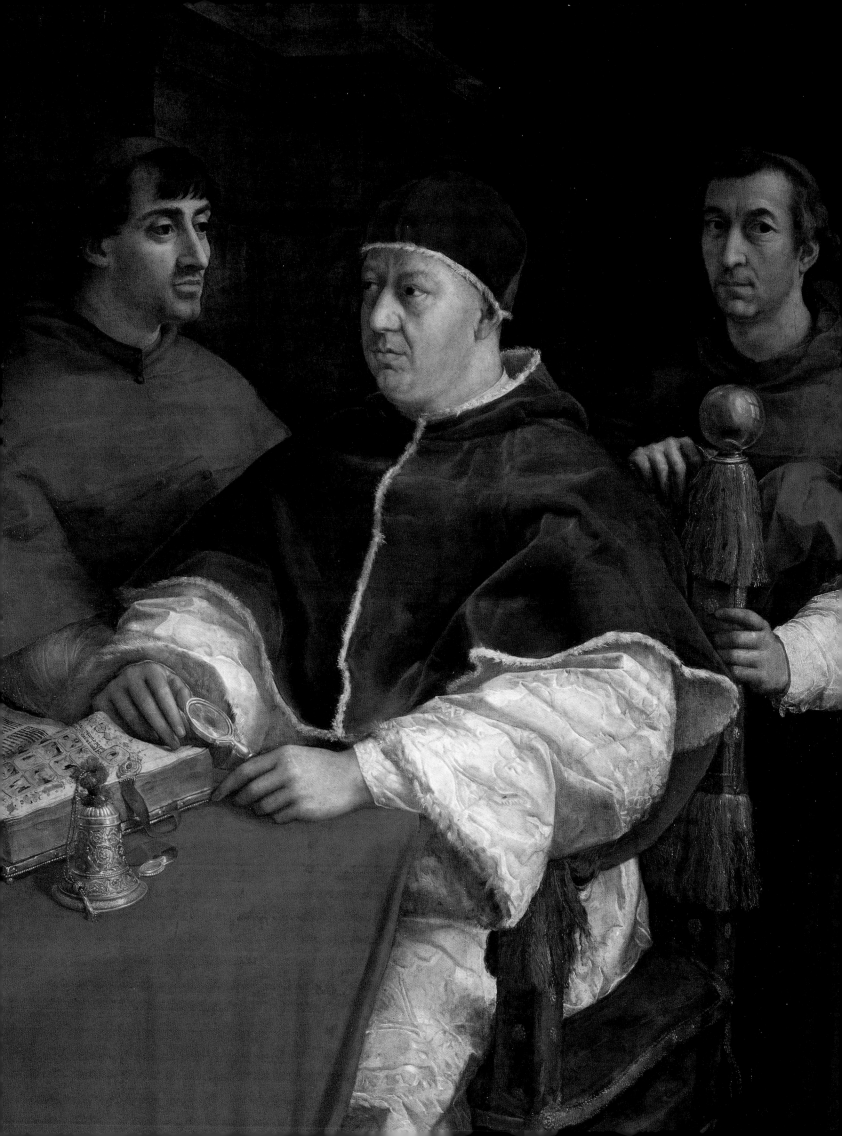

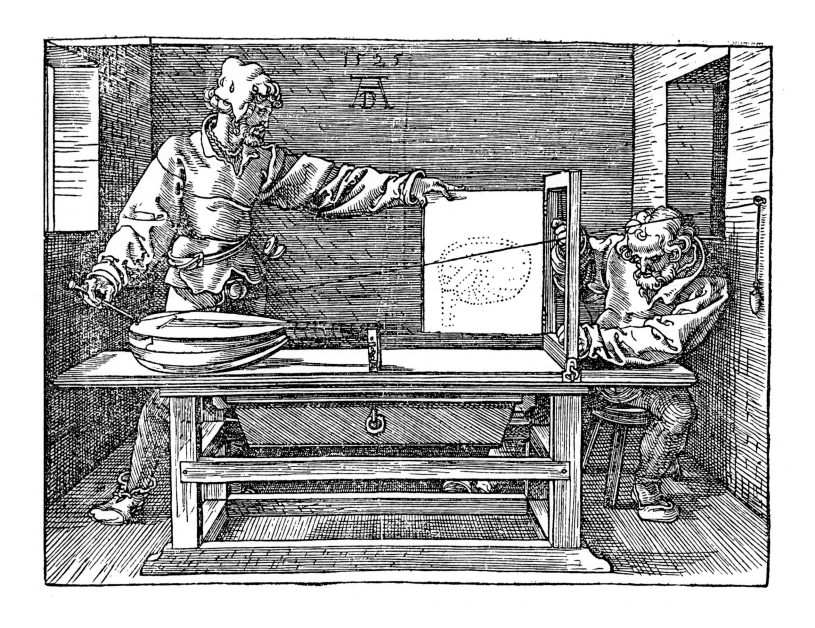

선형 원근법으로 그리기가 어려운 것은 류트 같은 곡선형 물건이다. 뒤러의 유명한 1525년
목판화를 보면 일부 화가들이 장치를 이용했다는 것을 알 수 있다. 뒤러는 뛰어난 재능을
가진 천재였지만, 그도 기술에 민감한 관심을 보였다. 판화에서 그는 줄을 벽 위의 한 점에
붙여 관찰자의 시점을 표현하는 방법을 보여준다. 줄의 다른 끝은 류트 위의 한 점에
연결하고 나무 틀 위를 가로지르는 다른 두 개의 줄을 움직여 위치를 기록한 다음, 경첩을 단
화면에서 줄들이 만나는 지점을 표시한다. 이 작업을 되풀이하면 화면에 많은 점들이
생기면서 류트의 모양이 만들어진다. 이것은 어려운 작업이고 다른 사람의 도움이
필요하다.

이제 카라바조의 1595년경 그림을 보자. 이 두 작품은 내가 질문을 던지기 위해 초기에
모은 것들이다. 카라바조는 과연 뒤러의 방법을 이용하여 원근법이 살아 있는 류트를 그린
걸까(그는 드로잉을 전혀 남기지 않았다)? 탁자 위의 바이올린과 악보는 어떻게 그렇듯
완벽한 곡면을 보여주는 걸까? 뒤러의 드로잉 장치를 이용하면 대단히 어려울 뿐 아니라
시간도 많이 걸린다. 신비로운 솜씨일까? 아니면 광학을 이용한 걸까?

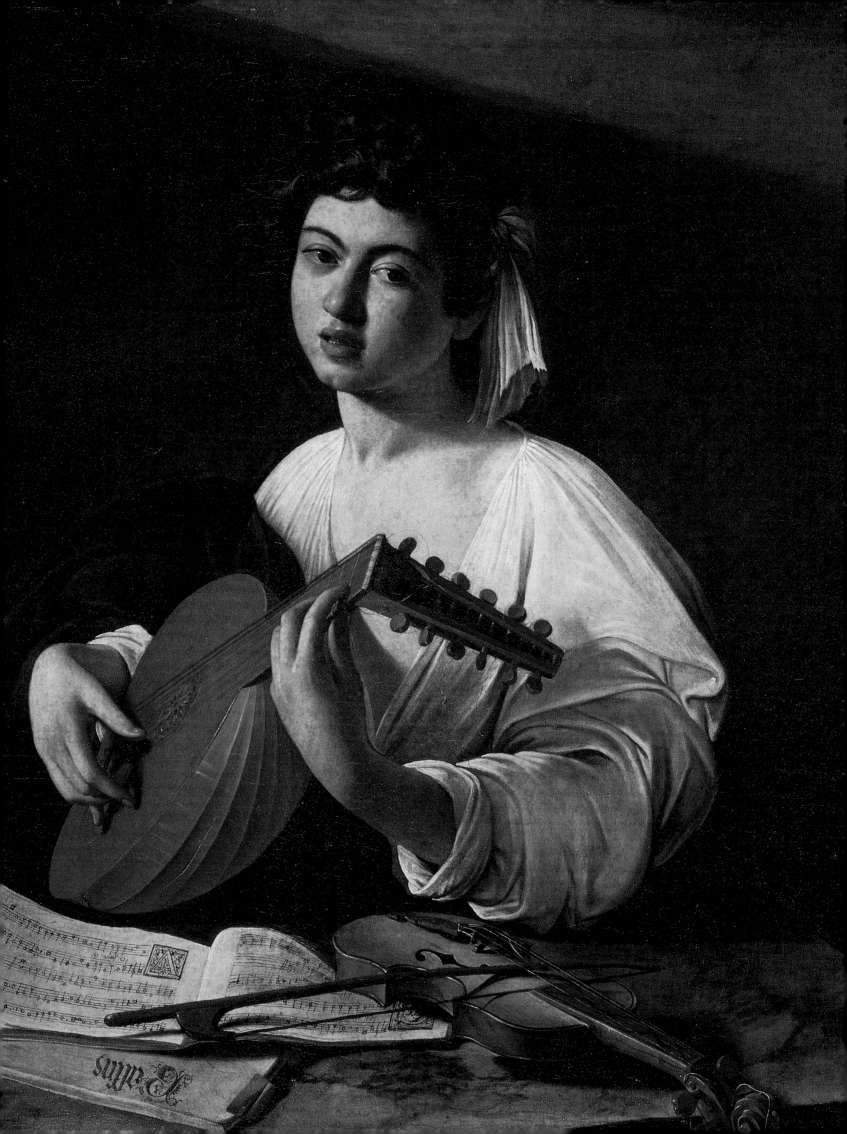

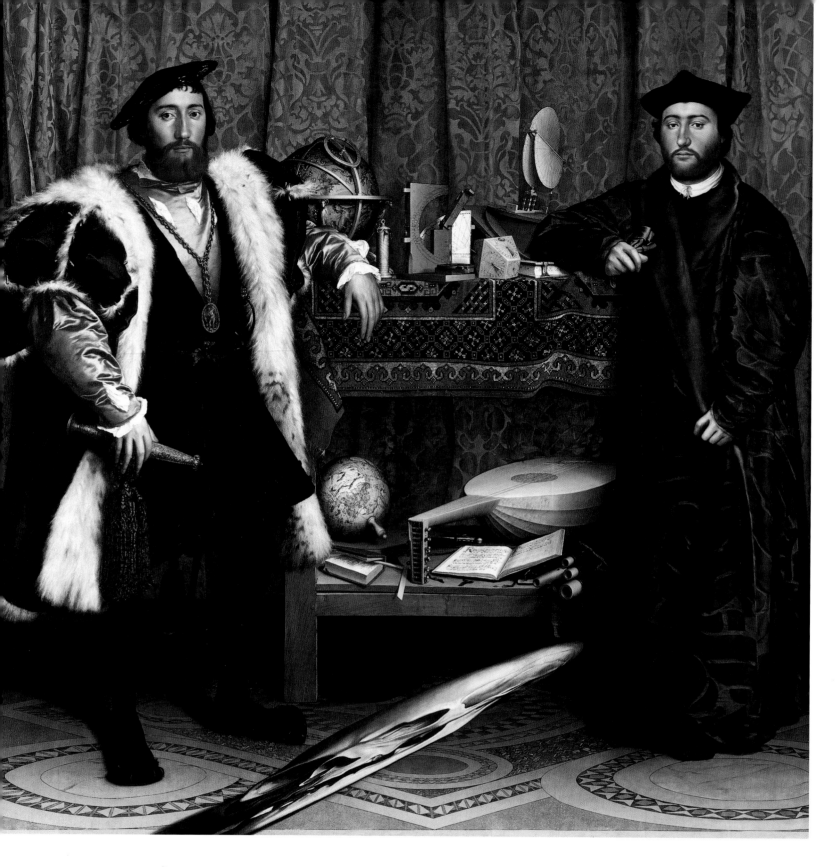

카라바조는 뒤러의 목판화보다 70년 뒤에 류트 연주자를 그렸는데, 물론 당시에는 드로잉
장치의 기술이 개발되고 있었다. 그런 기계가 1525년에 벌써 낡은 것이 될 수 있었을까?
뒤러가 묘사한 타원형과 곡선을 원근법으로 그리는 방법이 벌써 쓸모가 없어졌다는 걸까?
한스 홀바인(Hans Holbein)의 「대사들」(위)은 뒤러의 판화가 나온 지 불과 8년 뒤인 1533년
작품이다. 이 그림에는 곡선과 구형 물건들이 많이 나오는데, 그 모두가 눈 굴리기로는 그리기
어려운데도 놀랄 만큼 '정확한' 원근법을 보여주고 있다. 카라바조의 류트보다 한결 단순한
원근법으로 보이는 아래 선반의 류트를 그리기 위해 홀바인은 뒤러의 판화에 나오는 기계를

사용하여 시점을 정했을 가능성도 있다. 하지만
다른 곡선형 물건들도 눈여겨보라. 예를 들어
윗 선반에 있는 천구의는 완벽한 구형이다. 또 뒤쪽
커튼과 테이블보의 무늬는 겹쳐진 부분까지 대단히
사실적이다. 아래 선반의 지구의에 보이는 경도와
위도는 구의 곡면을 따라 정밀하게 그려져 있으며,
'AFFRICA'라는 글자도 마찬가지다. 열린 책의
둥근 면에 그려진 악보도 정확하다. 이 책만 해도
뒤러의 기계를 이용하여 그리기란 불가능에
가깝다. 하지만 렌즈를 통해 책이나 기타 3차원
물건들의 이미지를 2차원의 평면에 투영한 다음
그 영상을 따라 그린다면 가능한 일이다.

전경의 낯선 형태는 홀바인이 일부러 일그러지게
그린 해골이다. 이런 왜곡된 형상은 이미지를
투영할 때 평면을 기울여서 얻은 것이다. 아래에
내가 컴퓨터로 그 형상을 바로잡아놓은 게 있다.
이 해골은 매우 '사실적'으로 보인다. 이것은
홀바인이 광학 도구를 사용했다는 단서가 아닐까?

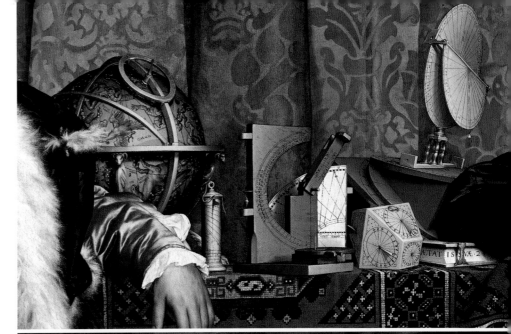

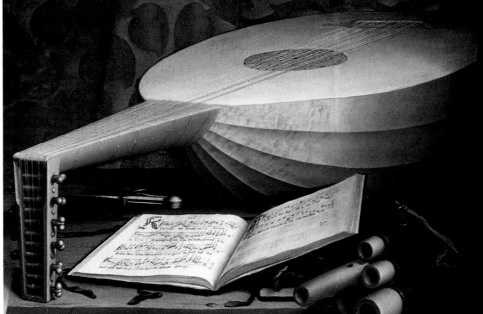

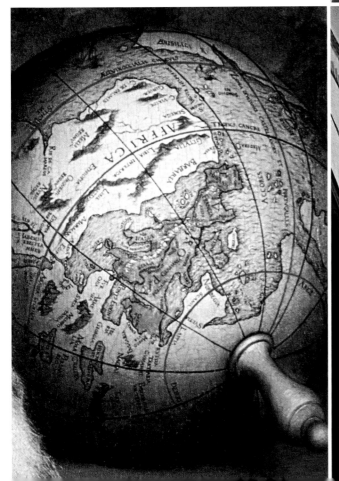

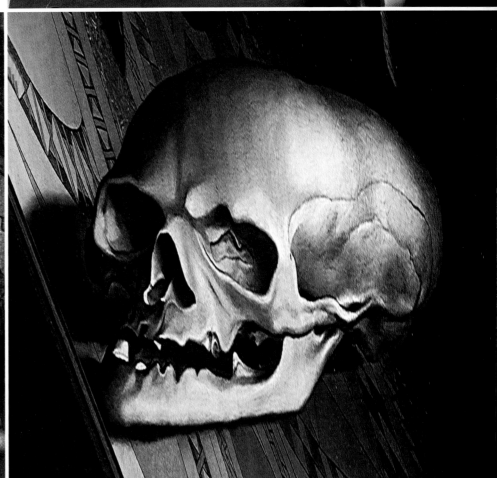

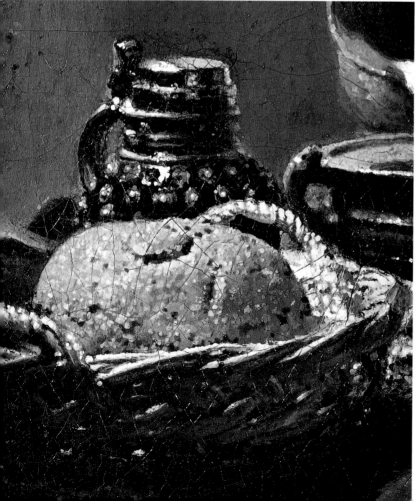

카라바조보다 50년쯤 뒤에 활동한 베르메르는 광학 도구를 알았을 뿐 아니라 회화에도 이용한 것으로 잘 알려져 있다(현미경과 렌즈를 만든 유명한 반 레벤후크[van Leewenhoek]는 그의 이웃이자 유언 집행인이었다). 무엇보다 작품 안에서 많은 증거를 찾을 수 있다. 베르메르는 렌즈의 광학적 효과를 알고 크게 기뻐했으며, 그것을 캔버스에 재현하고자 했다. 전경의 물건과 형상들은 상당히 큰 편인데, 그 중에는 연초점(軟焦點)도 있고 초점과 전혀 무관한 것도 있다. 예를 들어 가정부를 그린 이 작품에서 전경의 바구니는 뒤쪽 벽에 걸린 바구니와 비교하여 초점이 맞지 않는데, 이는 베르메르가 육안으로는 볼 수 없는 왜곡이다. 또한 바구니, 빵, 조끼, 주전자에서 보는 것처럼 밝으면서도 초점이 없는 '후광' 효과도 맨눈으로는 결코 볼 수 없다! 그러므로 이것은 베르메르가 광학을 이용한 화가였다는 것을 말해주는 출발점이다. 그의 작품이 이 점을 증명한다.

여기서 지적하고 싶은 것은 이 여인이 베르메르의 가장 만만한 인물이라는 점이다. 가정부는 귀부인들보다 그의 그림에 훨씬 자주 등장한다. 그 이유는 혹시 그녀가 하녀이므로(아닌 게 아니라 초기 광학 화가들의 작품 주제는 이른바 '하류층' 인물이 많았다) '귀부인들'이 흔히 그렇듯이 "이런, 두통이 있어서 좀 쉬어야겠네요"라는 불평을 할 수 없는 처지였기 때문이 아닐까?

1658~60년경 안 베르메르

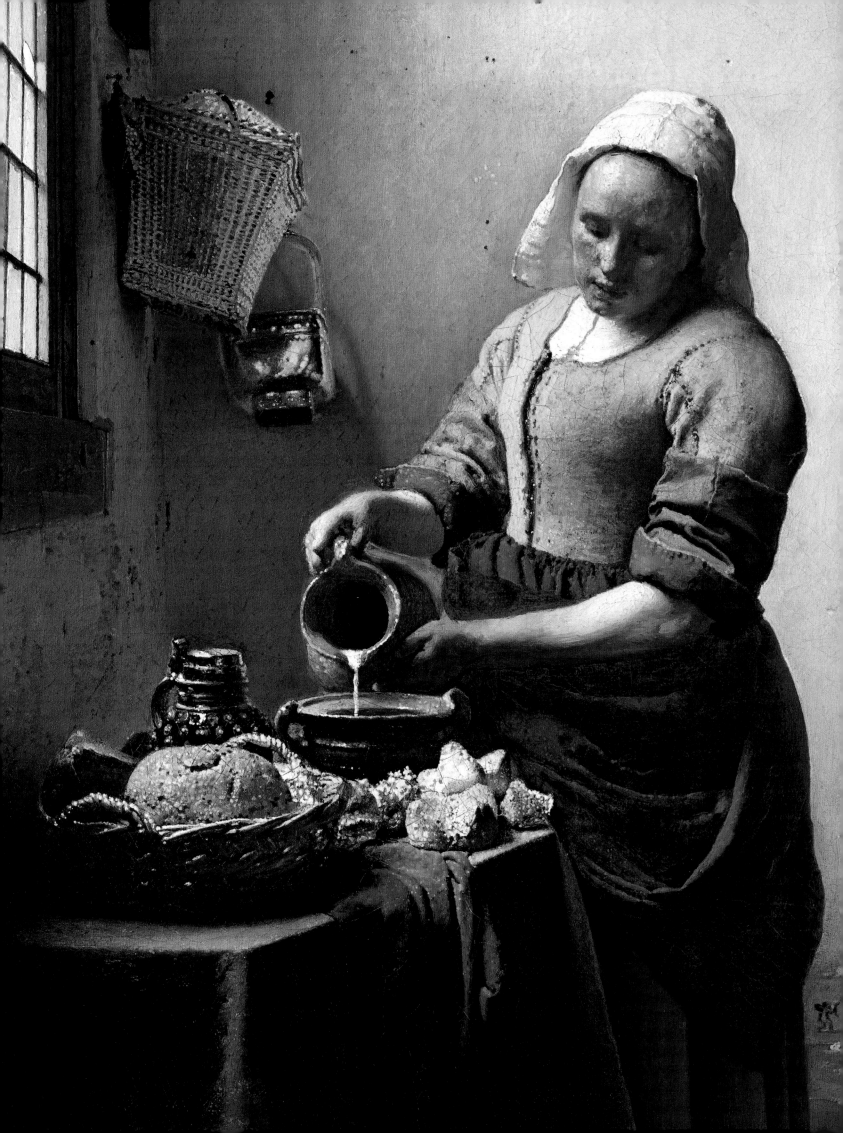

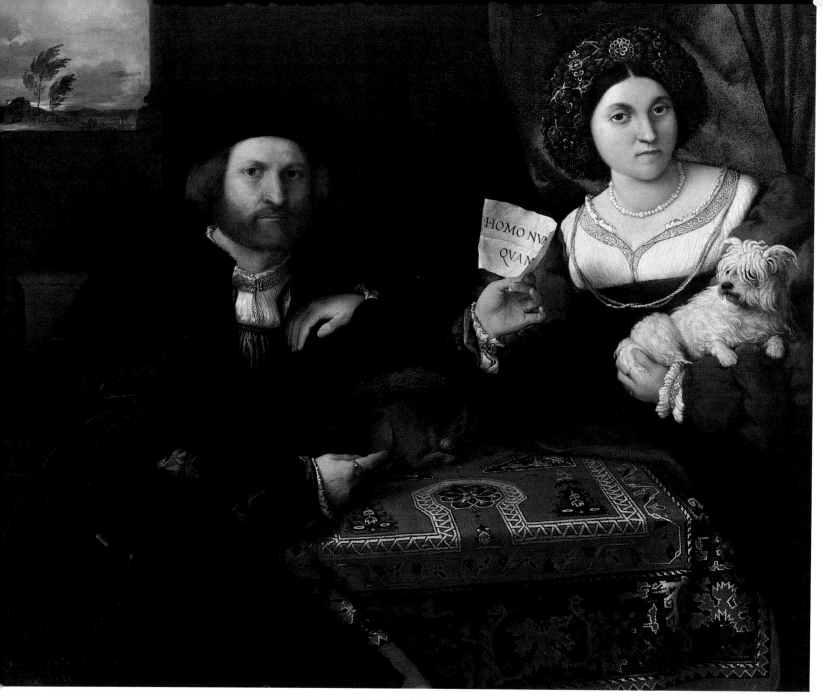

1543 로렌초 로토

내 벽의 그림들 중에는 로토(Lotto)의 「남편과 아내」가 있다. 동양식 카펫에 있는 '열쇠 구멍' 무늬의 상단은 분명히 초점이 맞지 않는다(이 말은 광학 이전에는 거의 의미가 없었다). 사람의 눈으로는 그렇게 볼 수 없고 렌즈만이 가능하다. 내가 이것을 광학 전문가인 찰스 팰코에게 보여주자 그는 이 그림에 적어도 두 개의 소실점이 있다고 말했다. 이는 다음 쪽에 나오는 탁자 가장자리 부분에서 확인된다. 선형 원근법이 사용되었다면 무늬는 뒤로 갈수록 직선으로 멀어졌을 것이다. 단일한 시점에 단일한 소실점이 있다는 원리다. 그러나 중간을 보면 무늬의 방향이 곧지 않고 약간 뒤틀려 있다. 찰스는 로토가 무늬를 투영하기 위해 렌즈를 설치했으나 초점을 동일하게 유지하지 못했다고 추론했다. 로토는 카펫의 뒷부분에 대해 초점을 새로 맞춰야 했다. 그러나 그 과정에서 배율이 변하는 부수 효과가 나타났던 것이다. 탁자의 좁은 가장자리에서는 그 차이가 작았지만, 중앙의 무늬는 폭이 다섯 배나 넓었으므로 그 차이도 다섯 배로 늘어나 무시할 수 없는 것이 되었다. 해결책은 초점을 무시하는 것이었다. 찰스가 보기에 이 효과는 '광학적 유물'이었으며, 광학을 이용했다는 확고한 과학적 증거였다.

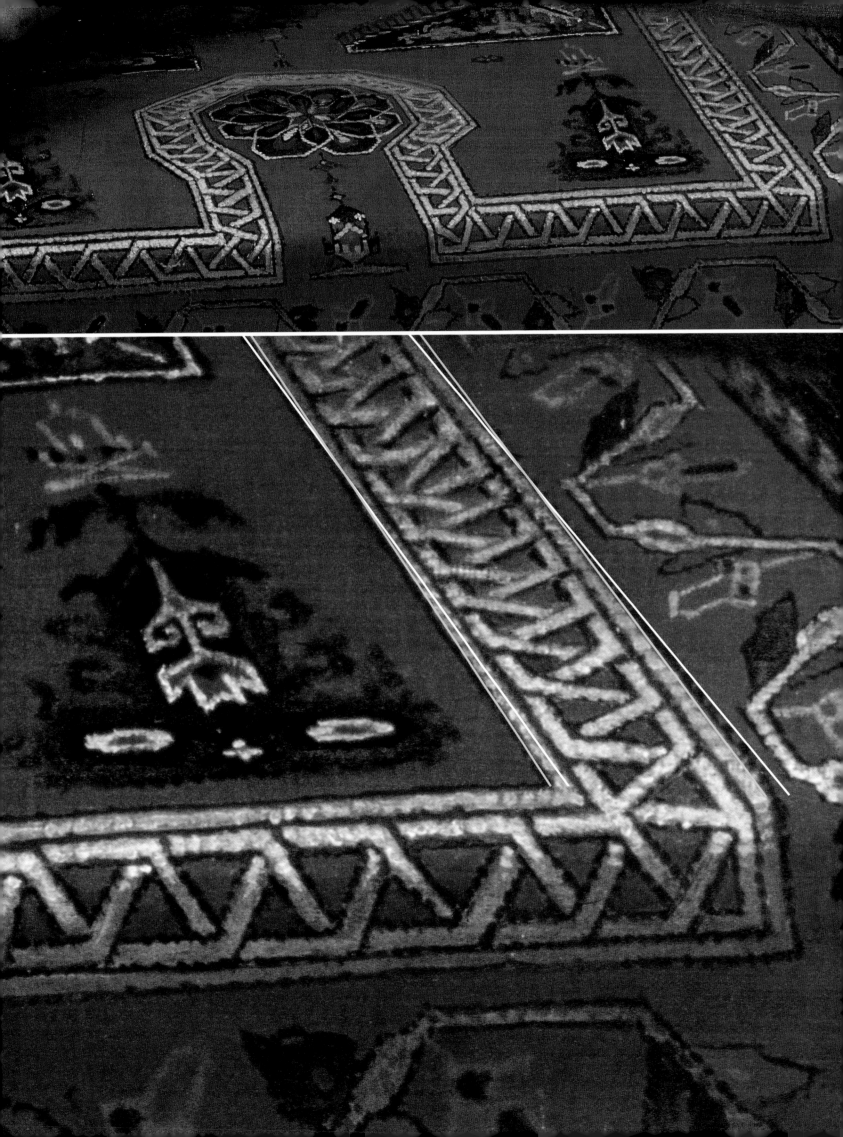

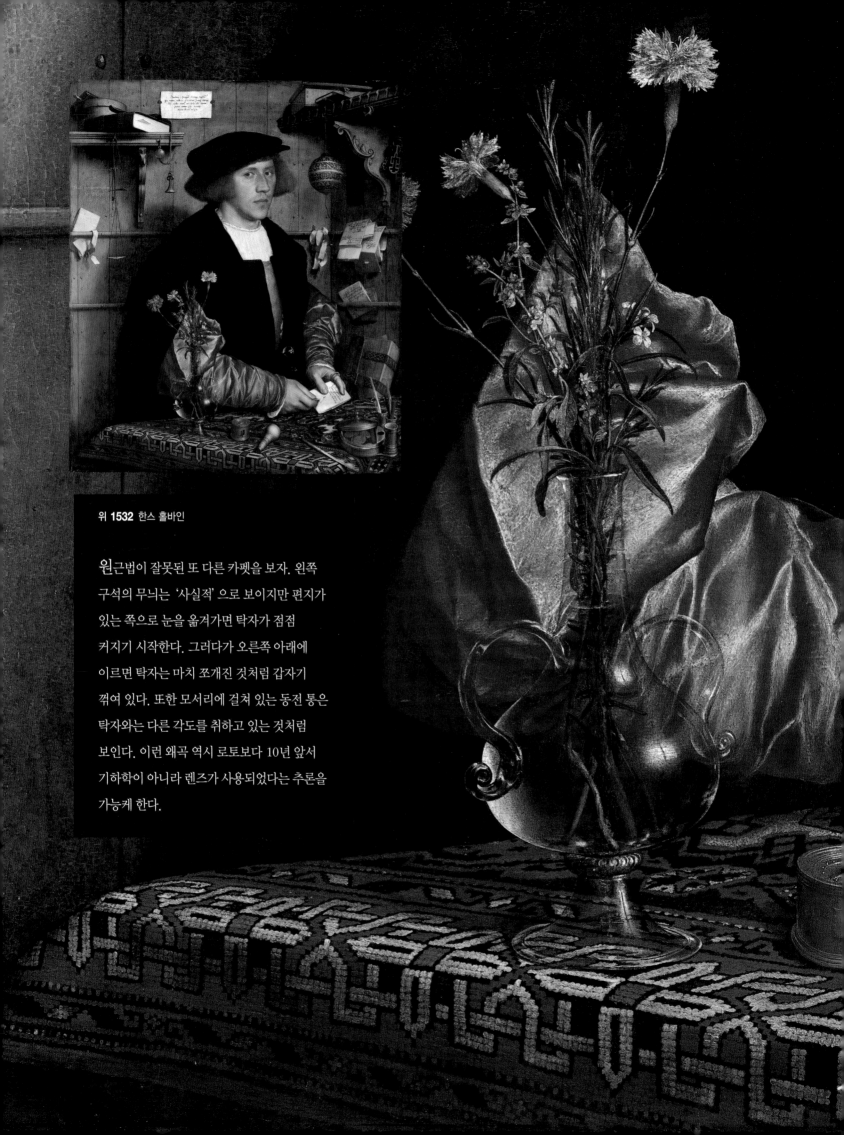

위 1532 한스 홀바인

원근법이 잘못된 또 다른 카펫을 보자. 왼쪽
구석의 무늬는 '사실적'으로 보이지만 편지가
있는 쪽으로 눈을 옮겨가면 탁자가 점점
커지기 시작한다. 그러다가 오른쪽 아래에
이르면 탁자는 마치 쪼개진 것처럼 갑자기
꺾여 있다. 또한 모서리에 걸쳐 있는 동전 통은
탁자와는 다른 각도를 취하고 있는 것처럼
보인다. 이런 왜곡 역시 로토보다 10년 앞서
기하학이 아니라 렌즈가 사용되었다는 추론을
가능케 한다.

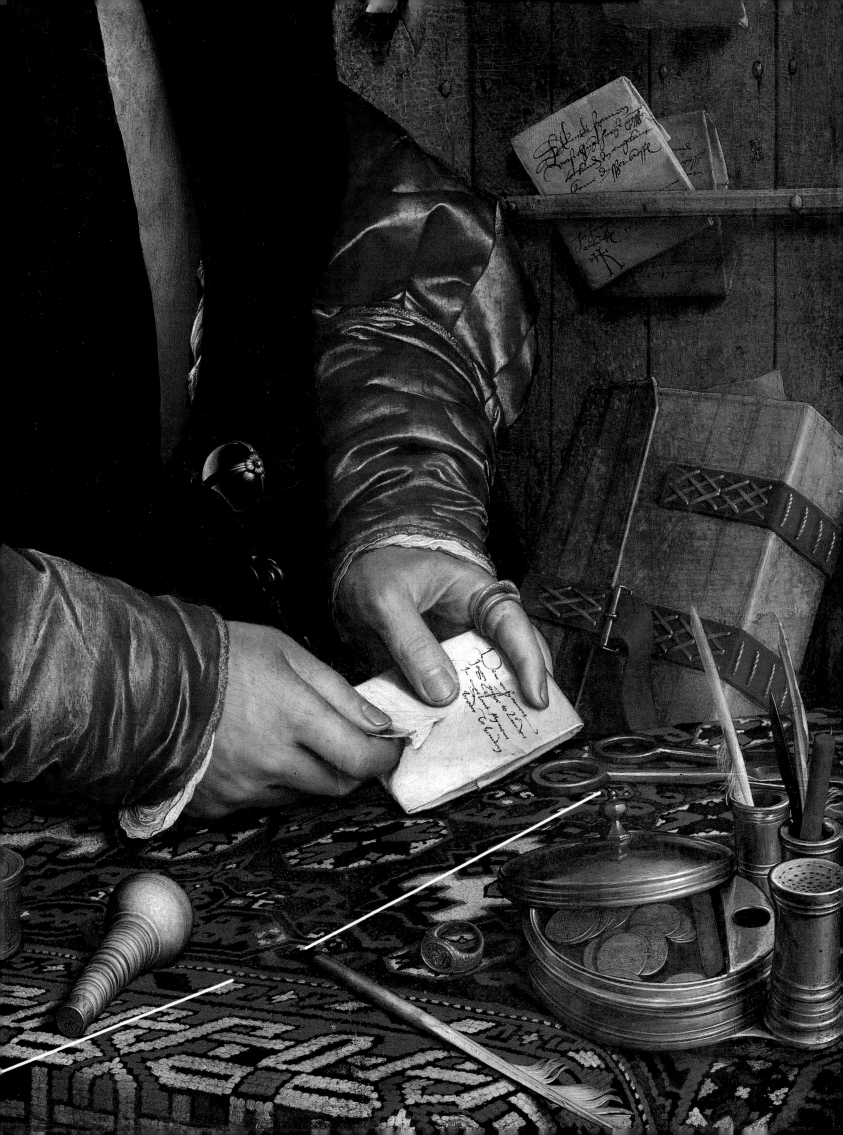

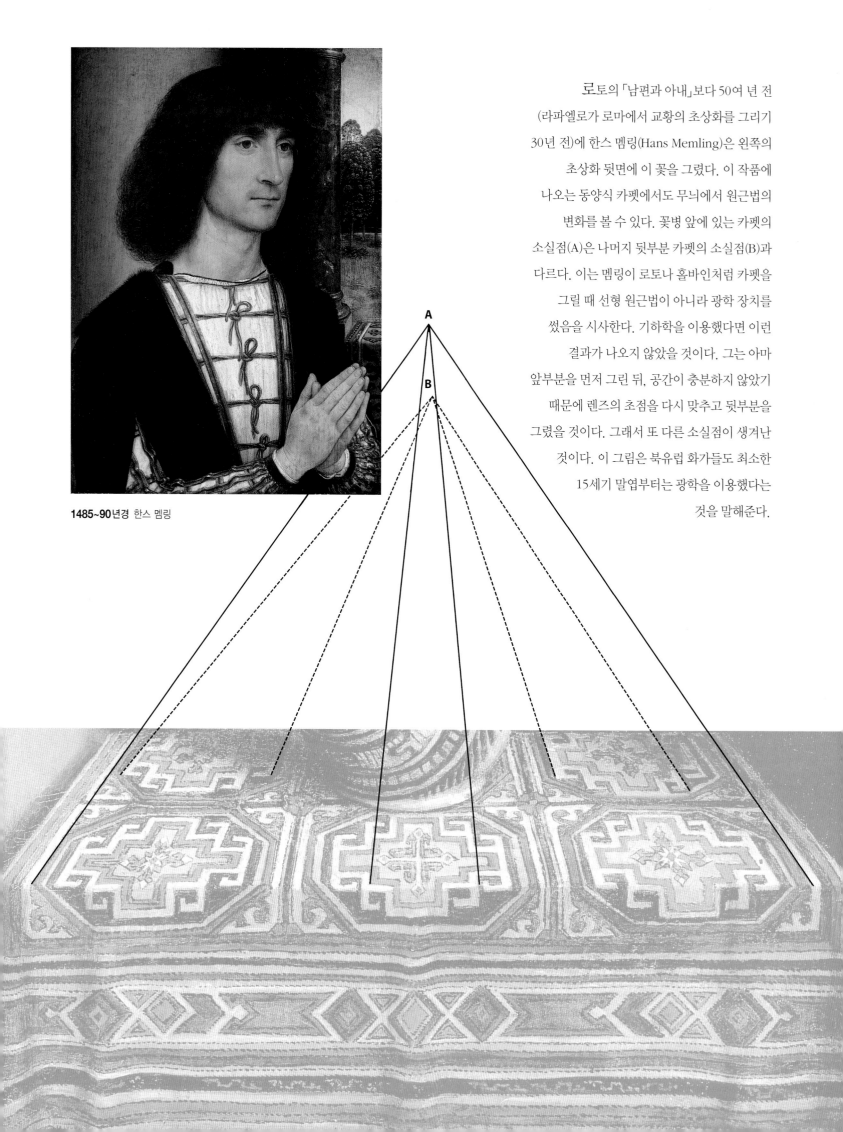

1485~90년경 한스 멤링

로토의 「남편과 아내」보다 50여 년 전
(라파엘로가 로마에서 교황의 초상화를 그리기
30년 전)에 한스 멤링(Hans Memling)은 왼쪽의
초상화 뒷면에 이 꽃을 그렸다. 이 작품에
나오는 동양식 카펫에서도 무늬에서 원근법의
변화를 볼 수 있다. 꽃병 앞에 있는 카펫의
소실점(A)은 나머지 뒷부분 카펫의 소실점(B)과
다르다. 이는 멤링이 로토나 홀바인처럼 카펫을
그릴 때 선형 원근법이 아니라 광학 장치를
썼음을 시사한다. 기하학을 이용했다면 이런
결과가 나오지 않았을 것이다. 그는 아마
앞부분을 먼저 그린 뒤, 공간이 충분하지 않았기
때문에 렌즈의 초점을 다시 맞추고 뒷부분을
그렸을 것이다. 그래서 또 다른 소실점이 생겨난
것이다. 이 그림은 북유럽 화가들도 최소한
15세기 말엽부터는 광학을 이용했다는
것을 말해준다.

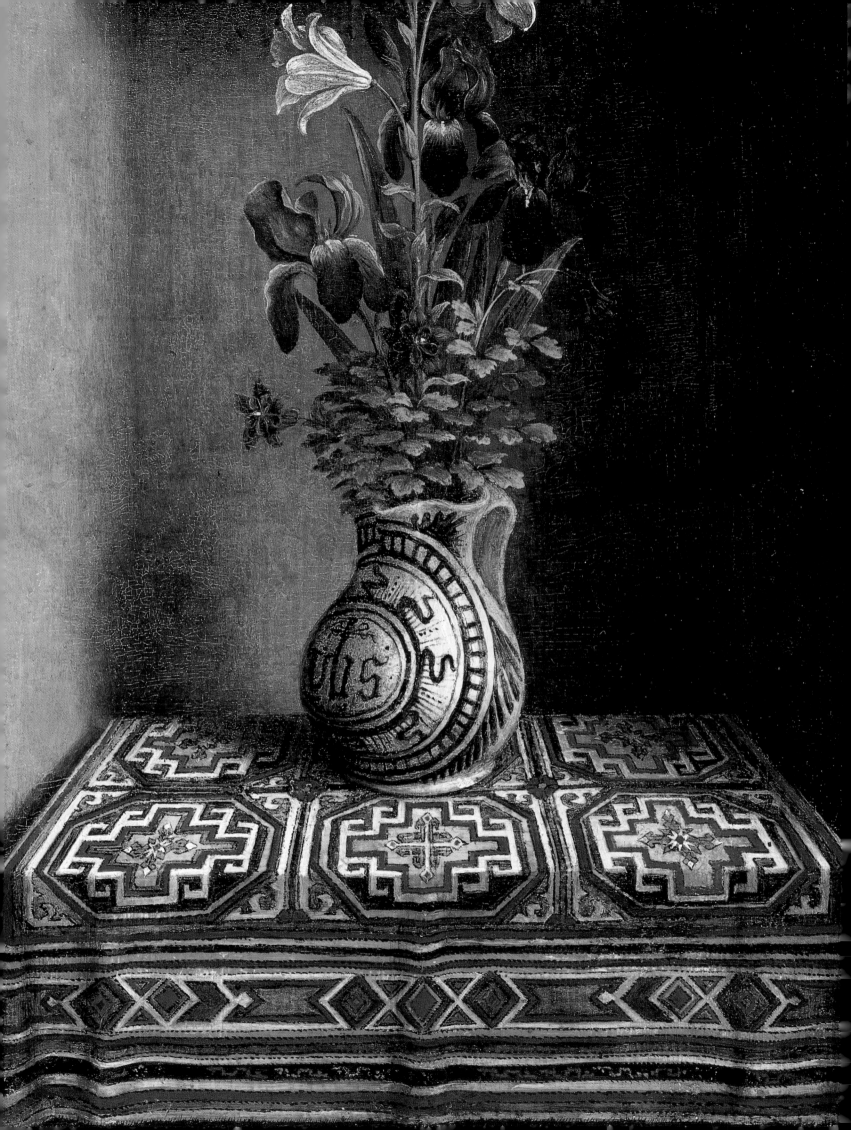

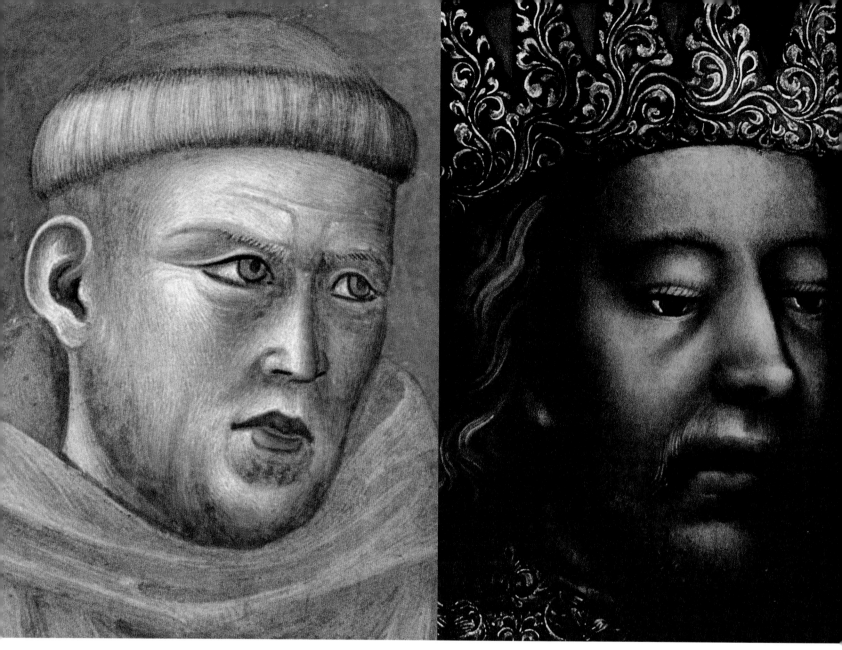

1300 조토

1365년경 무명의 오스트리아 화가

15세기 후반에 북유럽에서 광학을 이용했다는 증거를 찾기 위해 초기 플랑드르 회화를 더 자세히 봐야 했다. 내 벽에는 갑작스럽고 극적인 변화가 두드러지게 나타났다.

이 네 점의 초상화는 130년의 간격이 있다. 조토의 1300년 작품은 얼굴 표정이 재미있다. 65년 뒤 어느 무명 화가는 오스트리아의 루돌프 4세를 그렸는데, 조토의 작품처럼 이것도 약간 어색하다. 1425년 이탈리아의 마솔리노(Masolino)가 그린 얼굴은 한결 자리가 잡혀 있다. 머리에 쓴 터번은 머리의 형태를 따라 그려져 있어 제대로 맞아 보인다. 그러나 불과 5년 뒤 플랑드르에서는 놀라운 일이 일어난다. 로베르 캉팽(Robert Campin)이 그린 얼굴은 놀랄 만큼 '현대적'이며, 오늘날의 인물과 다를 바 없다. 선명한 명암——코 아래의 그림자를 보라——은 강한 빛을 비추었다는 것을 말해주며, 터번의 주름은 전혀 어색하지 않다. 인물의 작은 이중

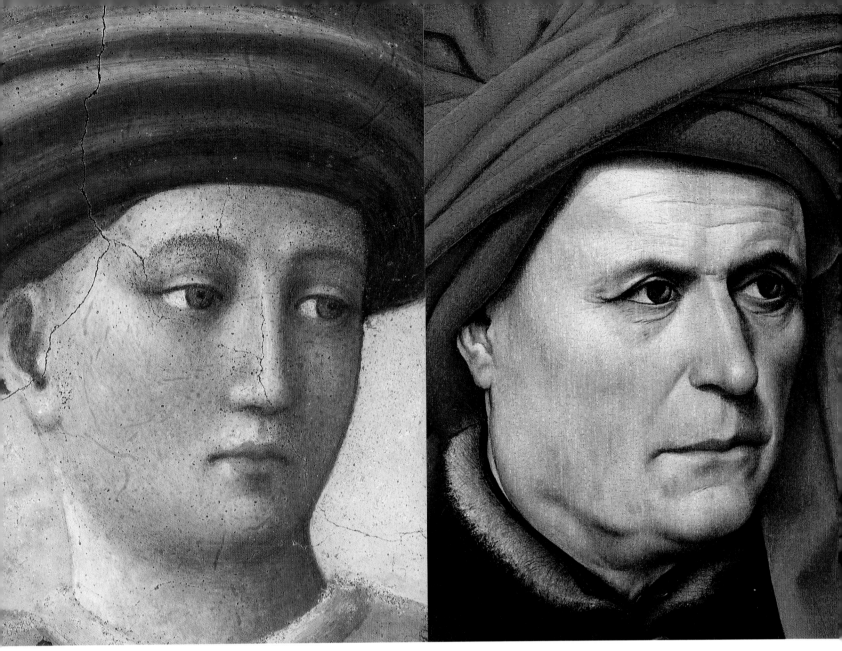

1425년경 마솔리노 다 파니칼레 **1430년경** 로베르 캉팽

턱도 명확하고, 입과 눈도 잘 어울려 있어 강렬한 인상을 전해준다. 요컨대 이 작품은
전혀 다른 '느낌'이다.

물론 매체가 다르긴 하다. 캉팽의 초상화는 색의 조합을 용이하게 해주는 유채
템페라를 사용한 초기작에 속한다. 하지만 우리의 흥미를 불러일으키는 새로운
'느낌'은 조토의 작품과 근본적으로 다르다는 데 있다(다음 쪽에서 조토의 인물과
디리크 보우츠[Dieric Bouts]의 인물을 비교해보라). 단지 유화라는 것만으로는
이 변화를 설명할 수 없다. 뭔가 다른 게 등장한 것이다.

캉팽과 비교되는 유일한 얼굴은 피렌체의 브랑카치 예배당에 있는 마사초의 1422년
작품에서 볼 수 있다. 그 얼굴들은 개성이 살아 있으며, 같은 기법으로 그려졌지만
프레스코 기법이 숨어 있다. 그럼에도 불구하고 연대가 거의 같은 것으로 미루어 큰
변화는 1420~30년 무렵에 일어났으리라고 추측된다.

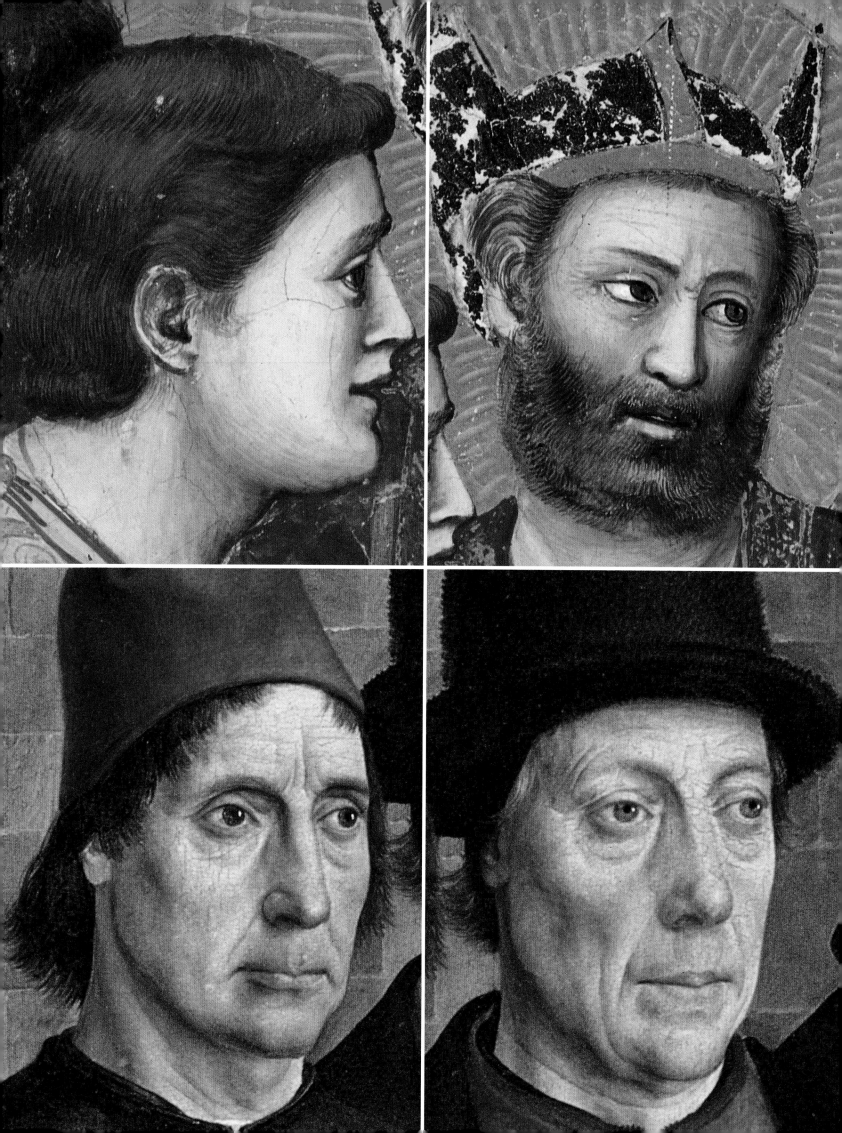

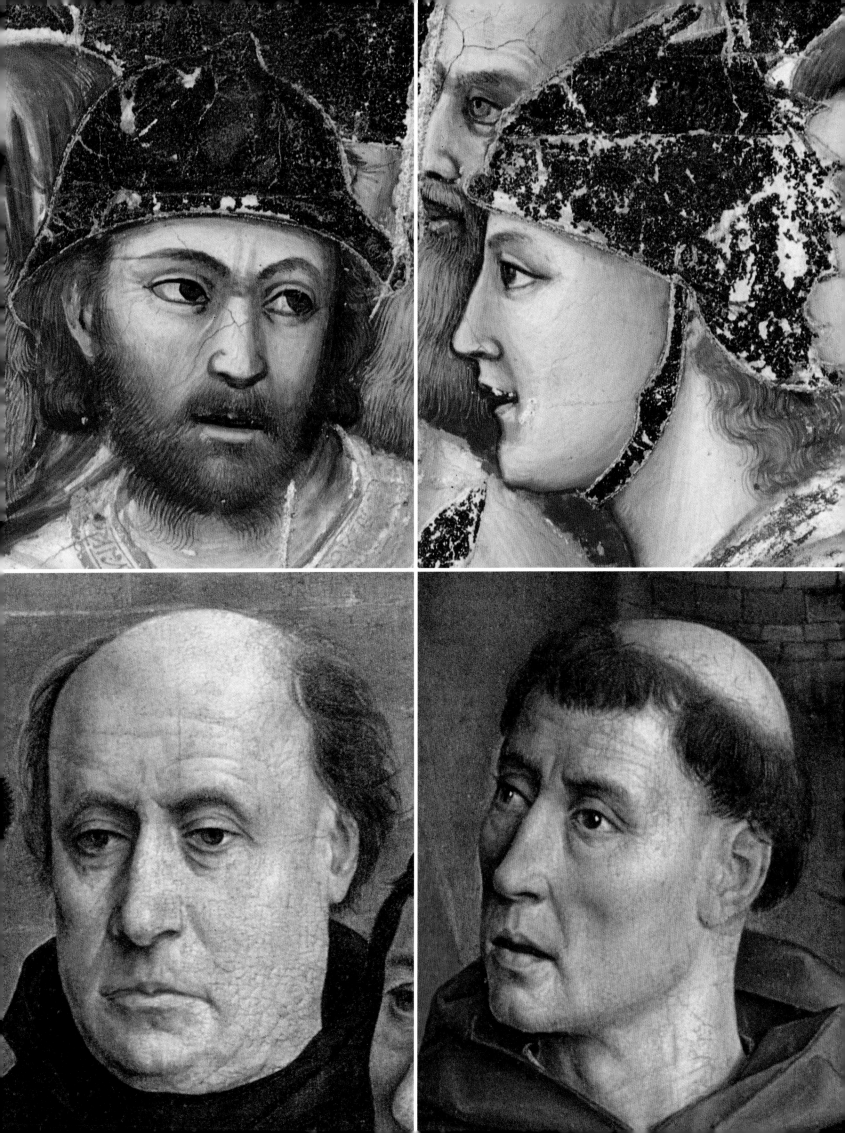

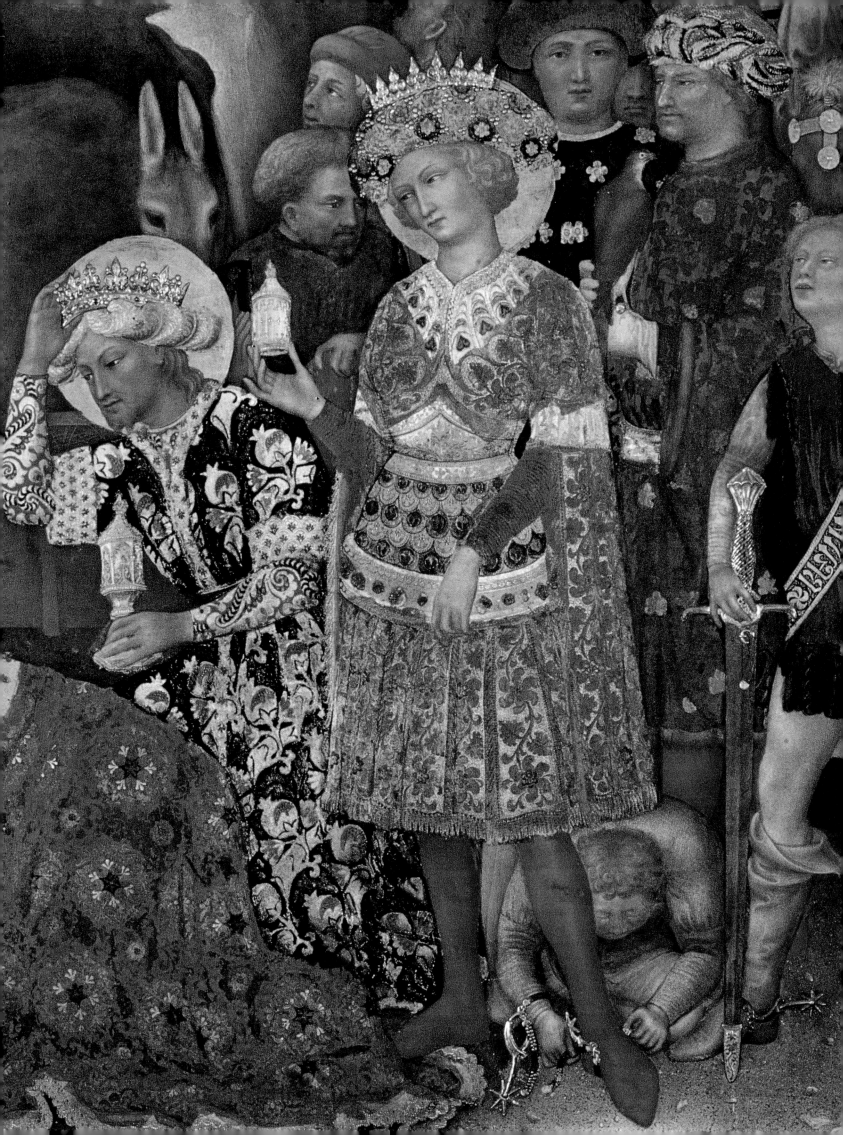

불과 몇 년 동안 일어난 일을 다시 강조하기 위해
이 두 그림을 비교해보자. 하나는 1423년
피렌체에서, 다른 하나는 1436년 브뤼헤에서
그려졌다. 젠틸레 다 파브리아노(Gentile da
Fabriano)의 직물은 정교하지만 사실성은 떨어지며
전반적으로 밋밋하다. 반 에이크(van Eyck)의
롤랭(Rolin) 대주교도 마찬가지로 두텁고 정교한
무늬의 옷을 입고 있다(밝게 채색된 금색 실을
보라). 그러나 다 파브리아노의 직물과는 달리
주교의 옷은 주름 부분이 사실적이고, 진짜 사람이
입은 듯한 인상을 준다. 로베르 캉팽의 붉은 터번을
쓴 인물처럼 주교의 초상도 대단히 개성적이며,
젠틸레 다 파브리아노의 어느 얼굴보다도
'현대적'이다. 주교의 뒤편에 보이는 건축물의
'정확함'도 눈여겨보라.

처음에는 르네상스 말기의 작품이 초기보다 훨씬
자연주의적이라는 것만 알았으나 이제 우리는 더
구체적으로 말할 수 있다. 즉 자연주의로의 급격한
변화는 1420년대 후반이나 1430년대 초반에
플랑드르에서 일어났다. 이것은 광학과 연관된
현상일까? 다른 설명이 또 있을까? 캉팽이나
반 에이크 같은 화가들은 왜 갑자기 훨씬 더
현대적이고 '사진처럼 보이는' 그림을 그리기
시작한 걸까? 오늘날의 우리는 렌즈를 통해 투영된
이미지에 익숙하다. 카메라는 '현실 세계'의
이미지가 필름에 투영됨으로써 작동한다. 캉팽과
반 에이크는 이런 방식으로 투영된 세계를 본 걸까?

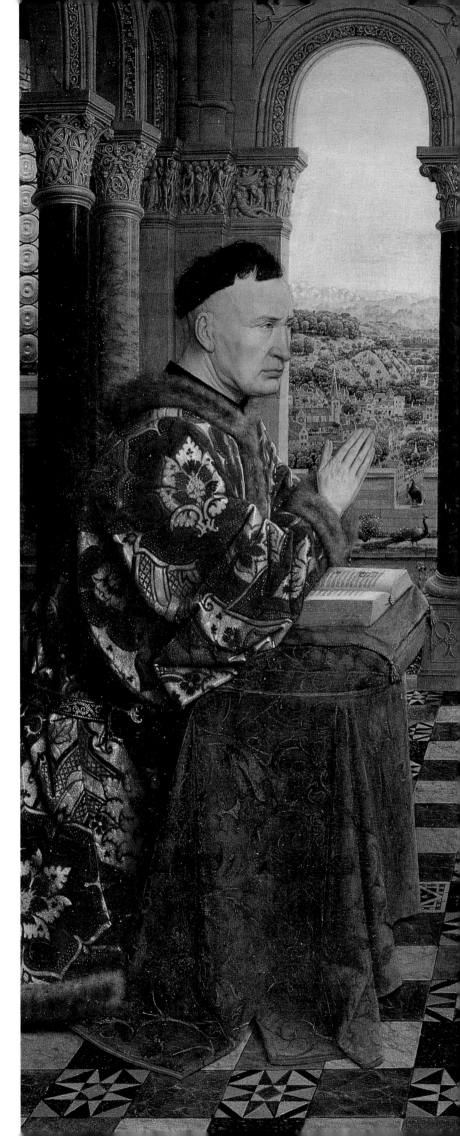

1423 젠틸레 다 파브리아노 **1436년경** 얀 반 에이크

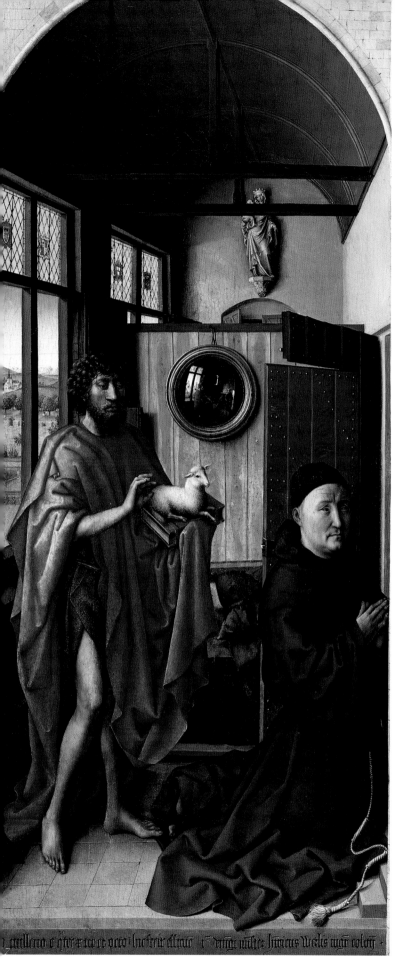

1438 로베르 캉팽

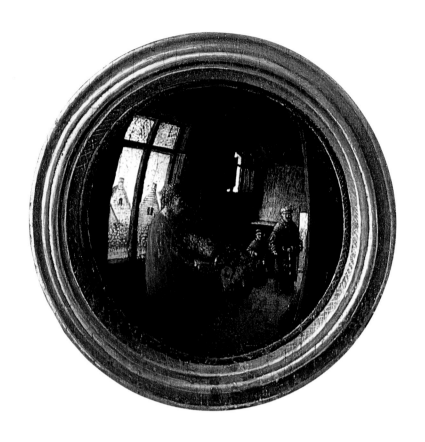

나는 로베르 캉팽과 얀 반 에이크가 거울과
렌즈—현대 카메라의 두 가지 기본적인 요소—에
관해 잘 알았으리라고 확신한다. 그들이 1430년대에
그린 몇몇 작품들을 보면 알 수 있다(당시 화가들과
거울 제조업자들은 같은 길드에 속해 있었다). 캉팽의
그림에 나오는 거울은 볼록거울이고(평면거울보다
만들기 쉽다), 반 에이크의 그림에서 참사회원 반 데르
파엘레는 안경을 쥐고 있다. 렌즈와 거울은 아직
드물었으며, 화가들은 그것들이 만들어내는 신기한
효과에 매료되었다. 그림을 직업으로 삼은
화가들이었으니 많은 형상과 큰 공간이 하나의 작은
볼록거울 속에 보인다는 사실에 깜짝 놀랐을 것은
당연하다. 그렇게 보면 개성의 물결이 초상화를 휩쓸던
시대에 그런 거울이 회화에 도입된 것은 결코 우연이
아니다.

1436 얀 반 에이크

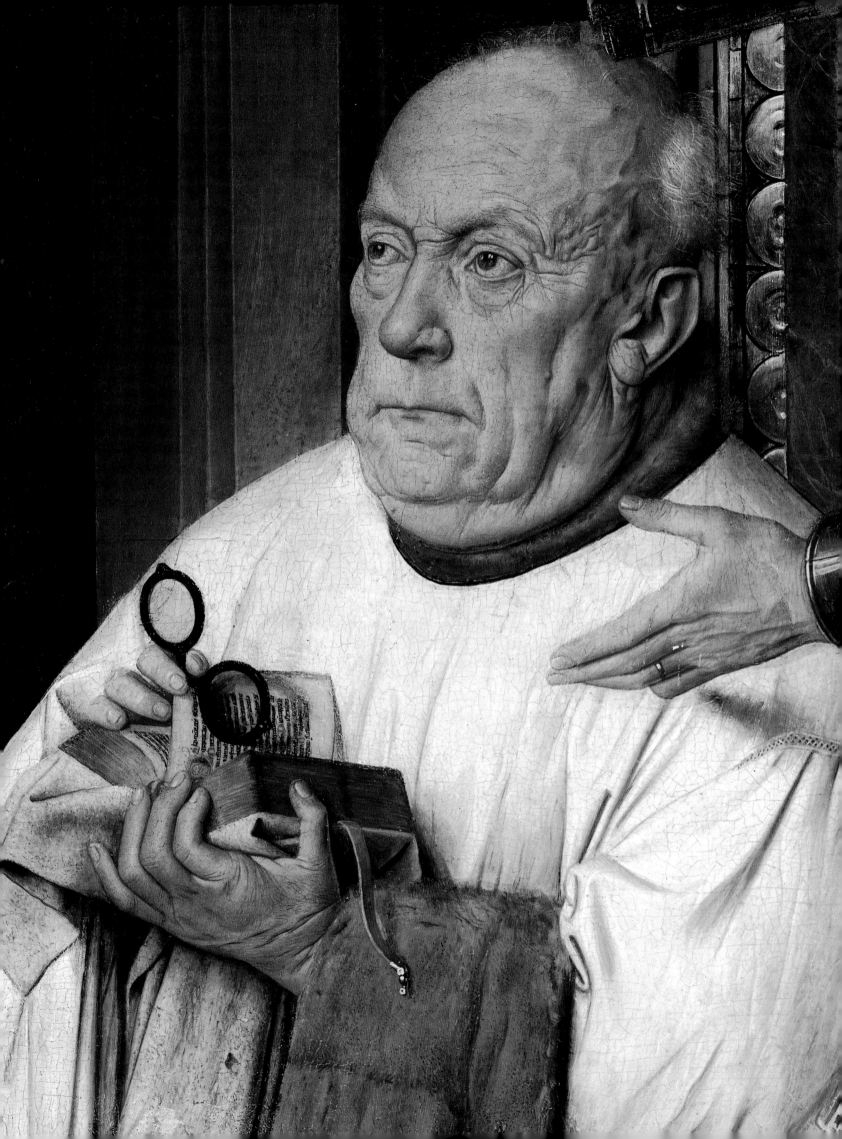

2000년 3월 찰스 팰코가 내 화실을 두 번째로
방문했을 때 그는 우연히──거의 지나가는
말로──볼록거울도 렌즈의 모든 광학적 성질을
가지며 평면에 이미지를 투영할 수 있다고 말했다.
순간 퍼뜩 떠오르는 게 있었다. 그는 그것을
상식이라고 여겼는데, 난해한 광학의 세계에서는
그럴지도 모르지만 내게는 아니었다.

그 다음날 우리는 단순한 면도용 거울──집에서
가장 흔한 오목거울──로 벽에다 이미지를
투영해보았다. 상이 워낙 선명해서 우리는 탄성을
질렀다. 우리가 사용한 장비는 깡통 뚜껑 크기에다
그리 두껍지도 않았다. 대단한 것도 아니었고
주머니에 들어갈 만큼 작았다.

그 뒤부터 나는 실험을 시작했다. 투영된
이미지를 더 선명하게 하기 위해 나는 판자 조각에
구멍을 뚫어 네덜란드풍 초상화에서 본 것과 같은
작은 창문을 만들었다. 그런 다음 판자를 문간에
놓고 방안을 캄캄하게 했다. 구멍 옆에 종이를
핀으로 고정시키고, 판자 창문 맞은편에 거울을
설치한 뒤 종이가 있는 쪽으로 창문을 약간
돌려놓았다. 그리고 한 친구를 구멍 바깥의 밝은
햇빛 속에 앉아 있게 했다. 방안에서 나는 그의
얼굴이 종이에 비친 모습을 볼 수 있었다. 비록
상은 거꾸로였지만 잘 보였고 아주 선명했다.
이미지가 역상이 아니었기 때문에 나는 몇 가지
중요한 '측정'을 할 수 있었다. 눈, 코, 입의 각
구석들을 카메라 루시다로 작업한 것처럼 표시할
수 있었던 것이다. 이 작업이 끝난 뒤 나는 종이를
바로 돌린 다음에 실물을 보며 작업했다. 사진의
장면이 이 부분이다. '거울-렌즈'로 얻은 상이
검은 화실 벽에 걸려 있다.

이 사진들은 그 과정을 더 상세하게 보여준다. 위 왼쪽은 내가 종이에 투영된 상에다 표시를 하는 장면이다. 오른쪽은 그 작업을 두 단계로 보여준다. 측정을 한 뒤 나는 종이를 내려놓고 실물을 보면서 드로잉을 완성했다(완성된 초상화는 다음 쪽에 있다). 밖에 나가 있는 대상은 방안에서 무슨 일이 일어나는지 거의 알지 못한다. 그는 심지어 거울이 안에 있는지조차 모른다(위와 왼쪽).

나는 몇몇 예술사가들에게서 15~16세기에 그와 비슷한 장치를 사용했다는 것이 문헌에 나온다는 말을 들었지만, 그 문헌을 아직 찾지는 못했다.

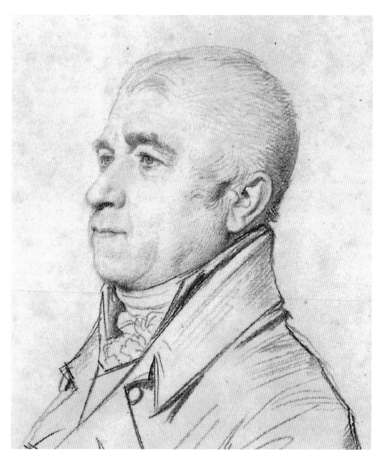

1816 장 오귀스트 도미니크 앵그르

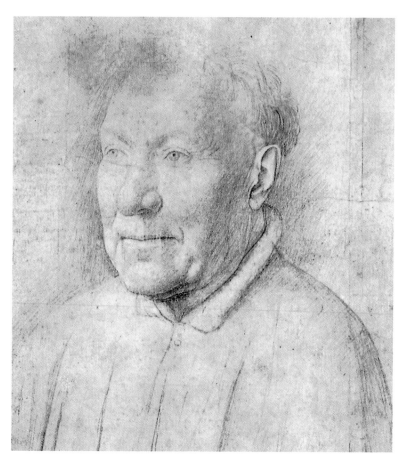

1431 얀 반 에이크

위 오른쪽의 초상은 얀 반 에이크가 남긴 몇 안 되는 드로잉 작품의 하나다. 인물은 니콜로 알베르가티(Niccolò Albergati) 추기경이라고 전해지는데, 1431년 12월에 사흘 동안 브뤼헤에 머물렀을 때 그려졌다고 한다. 내가 보기에 이 그림은 위 왼쪽에 있는 앵그르의 드로잉——이 작품은 눈 굴리기로 그린 듯싶다——과 비슷한 데가 있다. 옷은 덜 정밀하지만 골상은 완벽하게 일치하기 때문이다. 추기경의 눈동자는 마치 강한 빛을 받은 것처럼 작아져 있다. 내 거울-렌즈 장치로 발견한 사실에 의하면 '자연스러운' 투영을 하기 위해서는 강한 빛을 비춰야 한다.

반 에이크가 추기경을 그린 드로잉은 실물 크기의 약 48퍼센트이지만, 회화(다음쪽)는 드로잉보다 41퍼센트 가량 크다. 놀라운 것은 그의 드로잉을 그 정도로 확대해서 회화 작품에다 펼쳐놓으면 거의 모든 점에서 정확히 들어맞는다는 사실이다. 이마와 오른쪽 뺨, 코와 콧구멍,

입과 입술, 눈과 눈가의 주름까지 완벽하게 일치한다. 이 드로잉을 오른쪽으로 2밀리미터만 이동시키면 목과 옷깃이 들어맞는다. 또 4밀리미터 이동시키면 귀와 왼쪽 어깨가 일치한다. 찰스 팰코는 이 점을 내게 지적해주었다. 그가 말한 대로 드로잉의 비례를 정확하게 맞추기 위해 반 에이크는 모종의 장치를 사용했을 게 틀림없다. 단순한 방법으로는 불가능하지만——스케치와 완성된 회화가 너무 정확하게 부합된다——이 정도 광학을 이용하면 그 정도의 정밀도를 얻을 수 있다. 만약 반 에이크가 나처럼 거울-렌즈를 사용해서 드로잉을 신속하게 그렸다면(알베르가티는 브뤼헤에서 바빴으므로 반 에이크에게는 시간이 얼마 없었다), 그는 거울로 이미지의 확대나 축소가 가능한 일종의 환등기를 만들어 이미지를 한 평면에서 다른 평면으로 투영하고 확대된 드로잉을 패널에 옮겼을 것이다. 그 과정에서 아마 그가 거울이나 드로잉, 패널을 약간 건드리는 바람에 우리의 눈에 띈 오차가 생겼을 터이다.

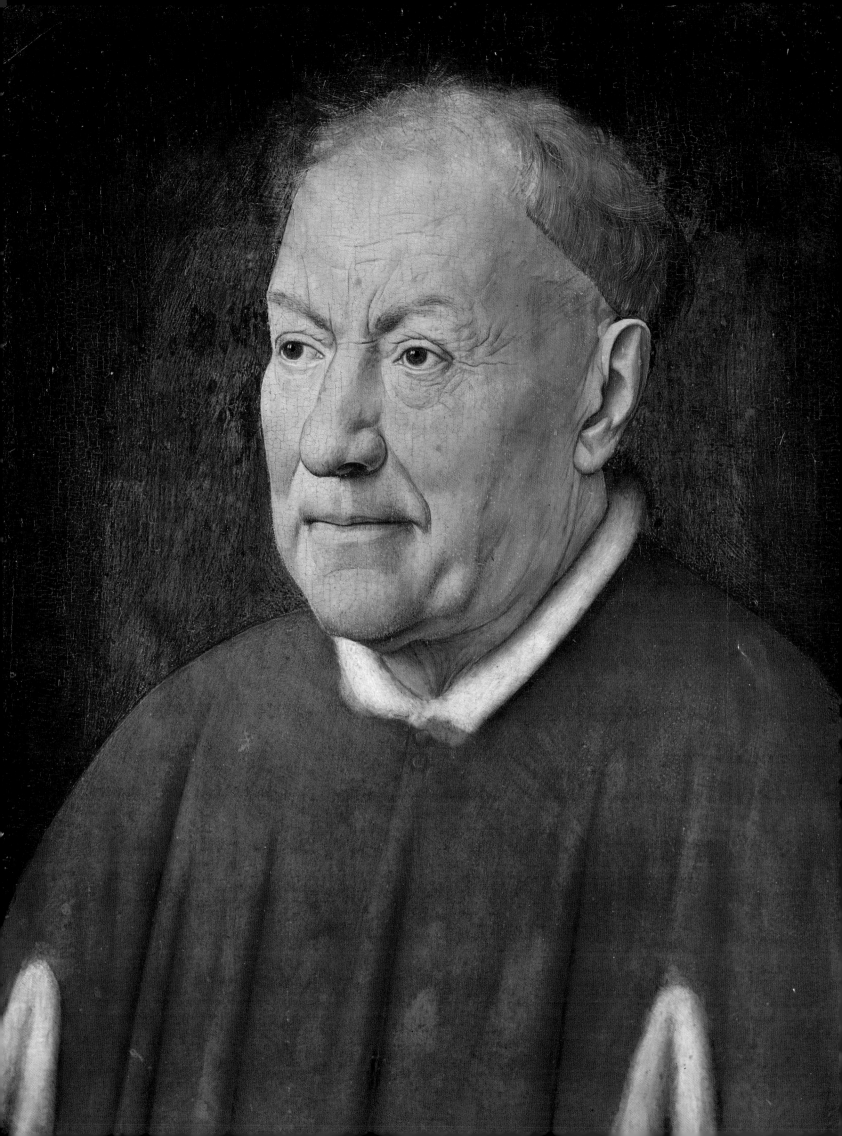

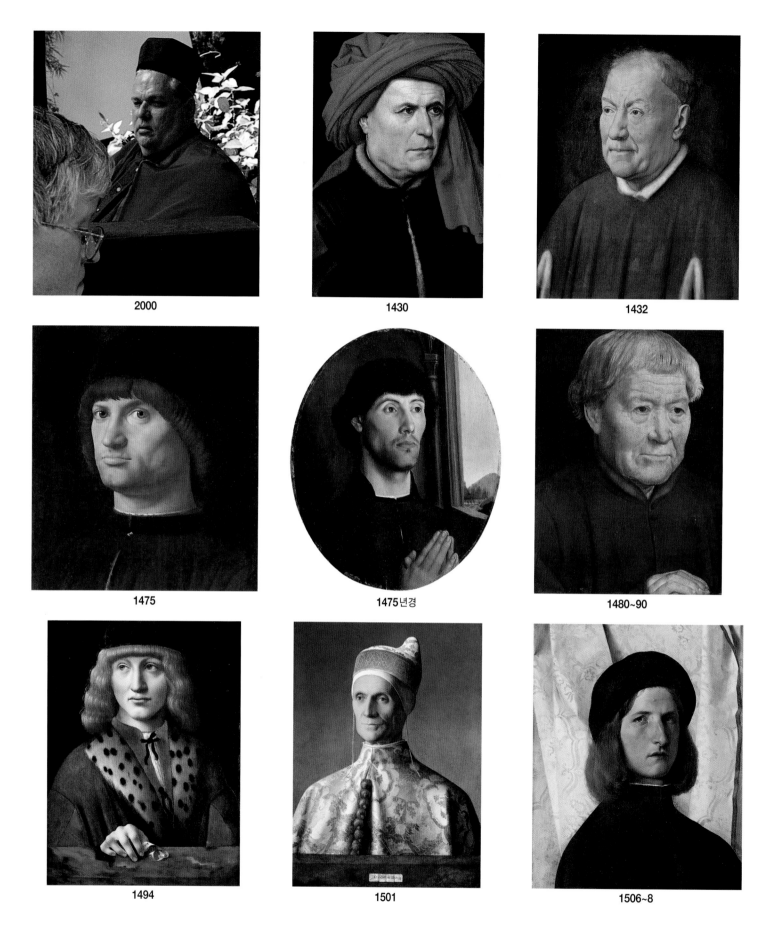

2000

1430

1432

1475

1475년경

1480~90

1494

1501

1506~8

한 화가가 반 에이크의 알베르가티 추기경과 같은 자연주의적 유사성을 이루었다면,
그 새로운 양식은 곧바로 퍼졌을 테고 다른 화가들도 앞다투어 모방하려 했을 것이다. 고객들은
정확하고 생생한 초상화를 원하게 마련이다. 그게 인간의 허영이니까. 위의 15~16세기
초상화들을 보고 앞서 본 조토의 그림과 어떻게 다른지 보라. 크기, 구성, 조도는 거의 비슷하다.

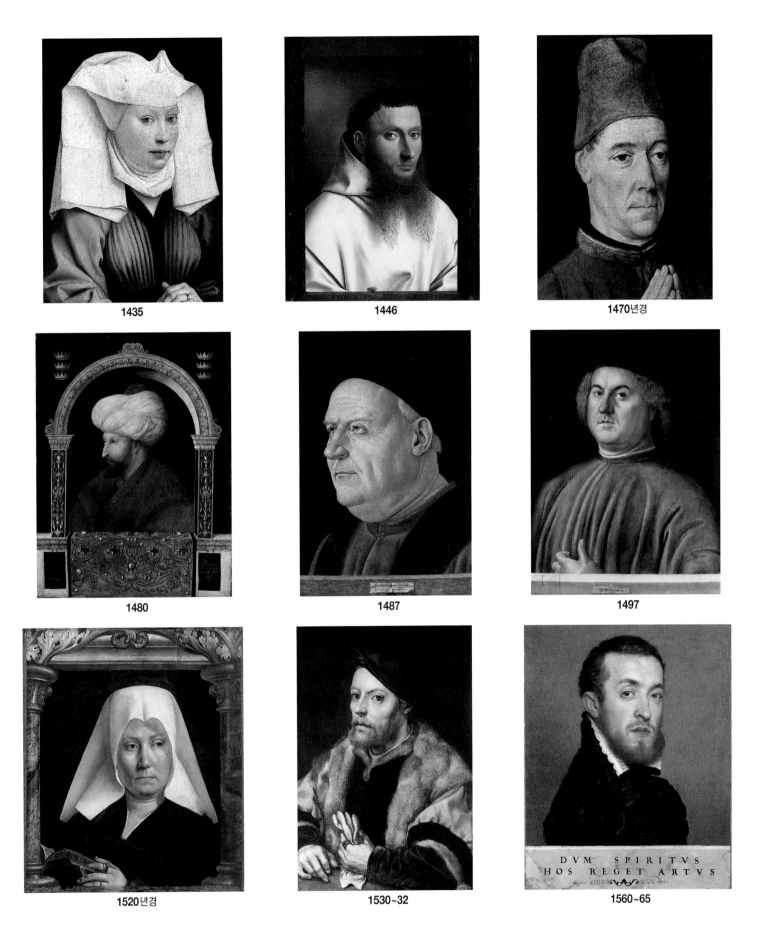

1435

1446

1470년경

1480

1487

1497

1520년경

1530~32

DVM SPIRITVS
HOS REGET ARTVS

1560~65

모두 창문 밖을 내다보는 듯한 표정이며, 대부분 하단에 단이 장식되어 있다. 왜일까?

여기서도 거울－렌즈가 강력한 설명 도구다. 벽 구멍 방식의 우리 실험도 같은 효과를 냈다.

내 주장은 이 화가들이 모두 거울－렌즈를 직접 사용했거나 그 기술을 알았다는 게 아니라,

일단 한 화가가 사용했다면 다른 화가들도 따라 했으리라는 것이다.

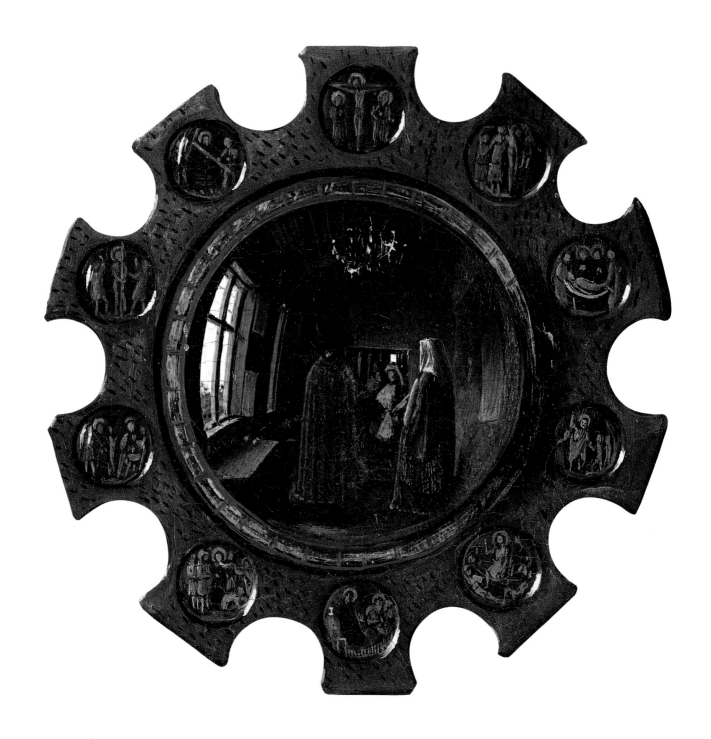

이 작품은 반 에이크가 1434년에 그린 「아르놀피니의 결혼」이다. 나는 이 책에 실린 어느
작품보다도 이 작품을 오래전부터 높이 평가해왔으며, 몇 번이나 진품을 보러 가곤 했다.
여기에도 볼록거울이 있다. 이 은도금판을 뒤집어 돌린다면 이 그림의 섬세하고 자연스러워
보이는 세부를 그리는 데 필요한 좋은 광학 장비가 된다. 나는 늘 샹들리에에 매료되었다.
이것은 밑그림이나 수정 작업이 전혀 없이 그려졌는데(이 작품에서 이렇게 그려진 부분은
이것이 유일하다), 이렇듯 복잡한 원근법적 형태를 그렇게 그린 것은 놀라운 솜씨다.
반 에이크는 구멍 옆에 화판을 거꾸로 걸어놓고 표면에 보이는 형상을 그대로 그렸을 것이다.
샹들리에가 올려다보이는 모습이 아니라 정면으로 보인다는 점을 눈여겨보라. 이것은
거울-렌즈의 효과인데, 이렇게 하려면 그리고자 하는 대상과 수평으로 거울-렌즈를 맞추어야
한다. 샹들리에는 그의 기량을 보여주기에 아주 좋은 주제였을 것이다. 화가들이 생각하는
것은 바로 그 점이다.

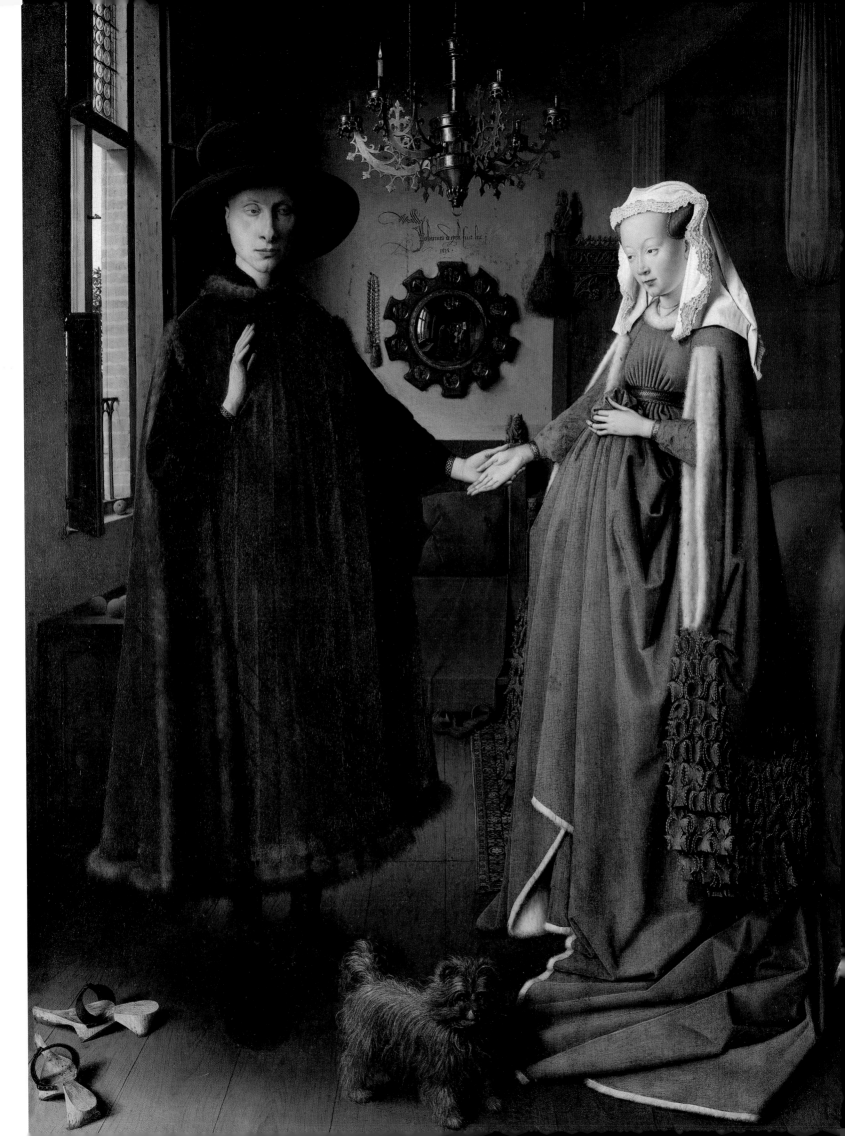

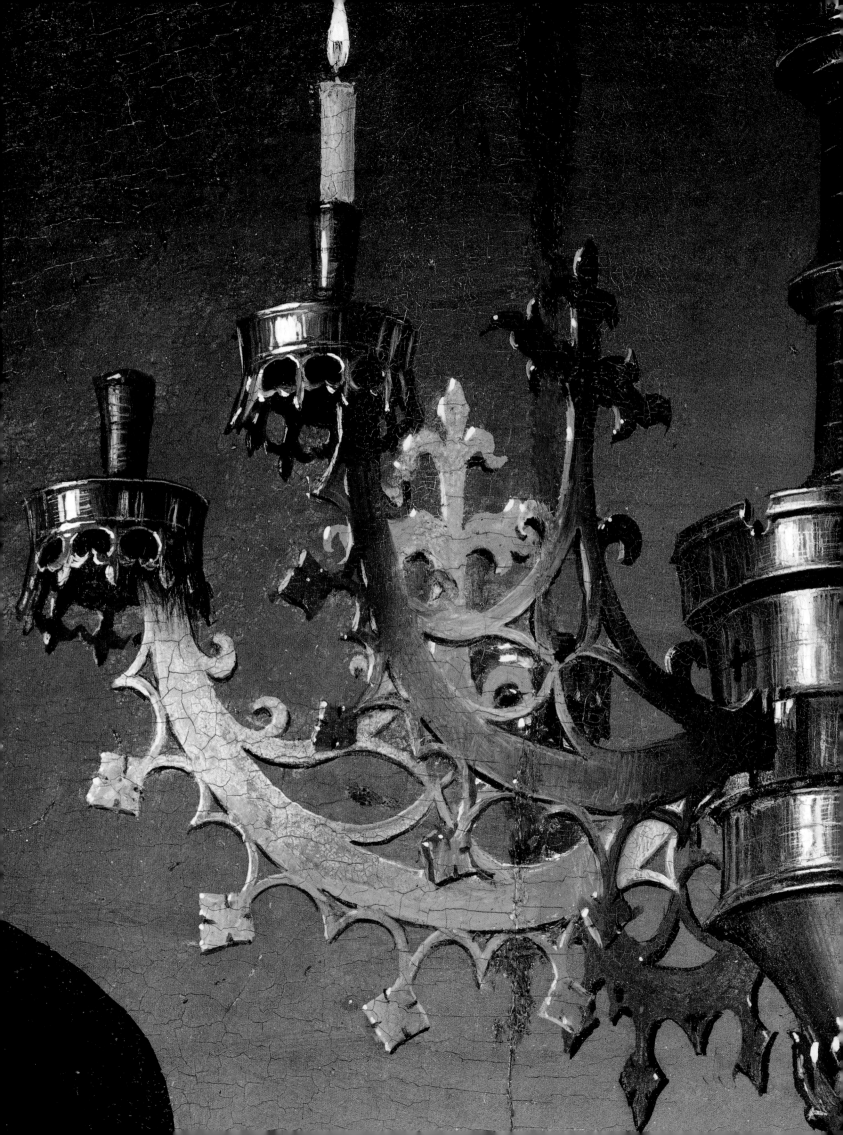

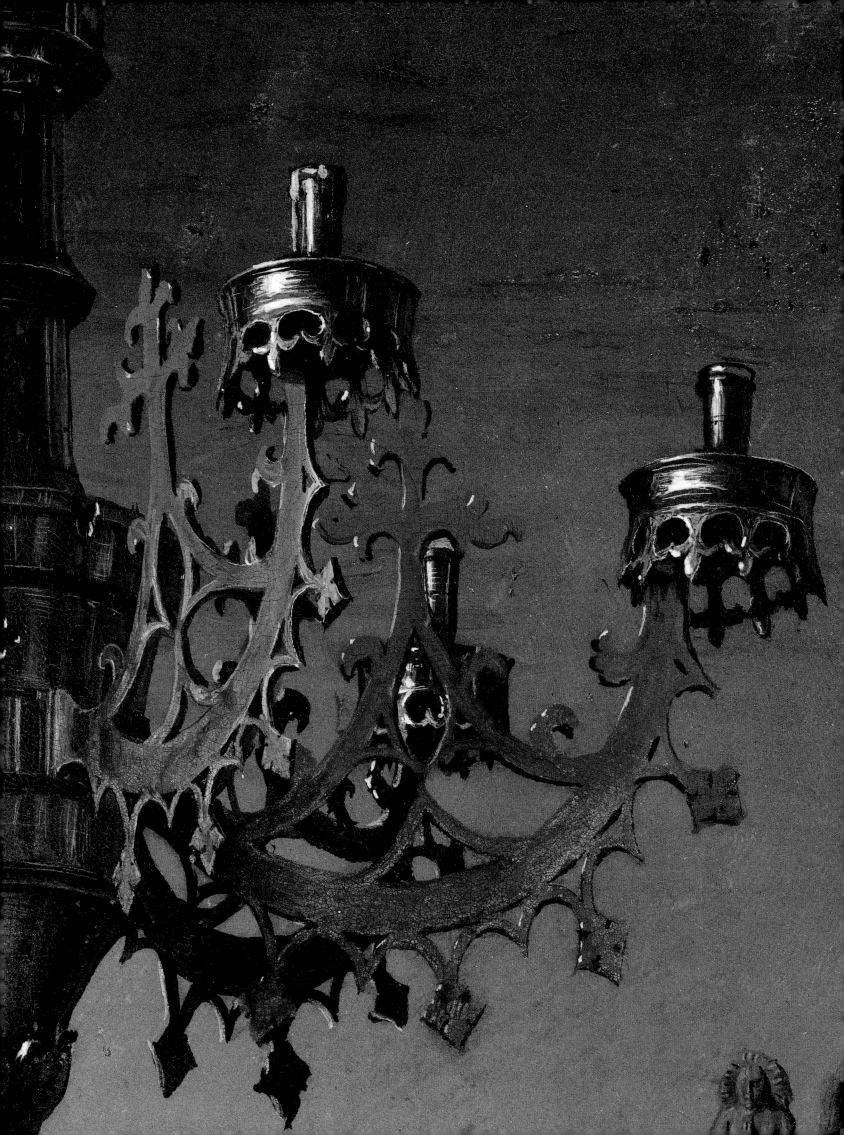

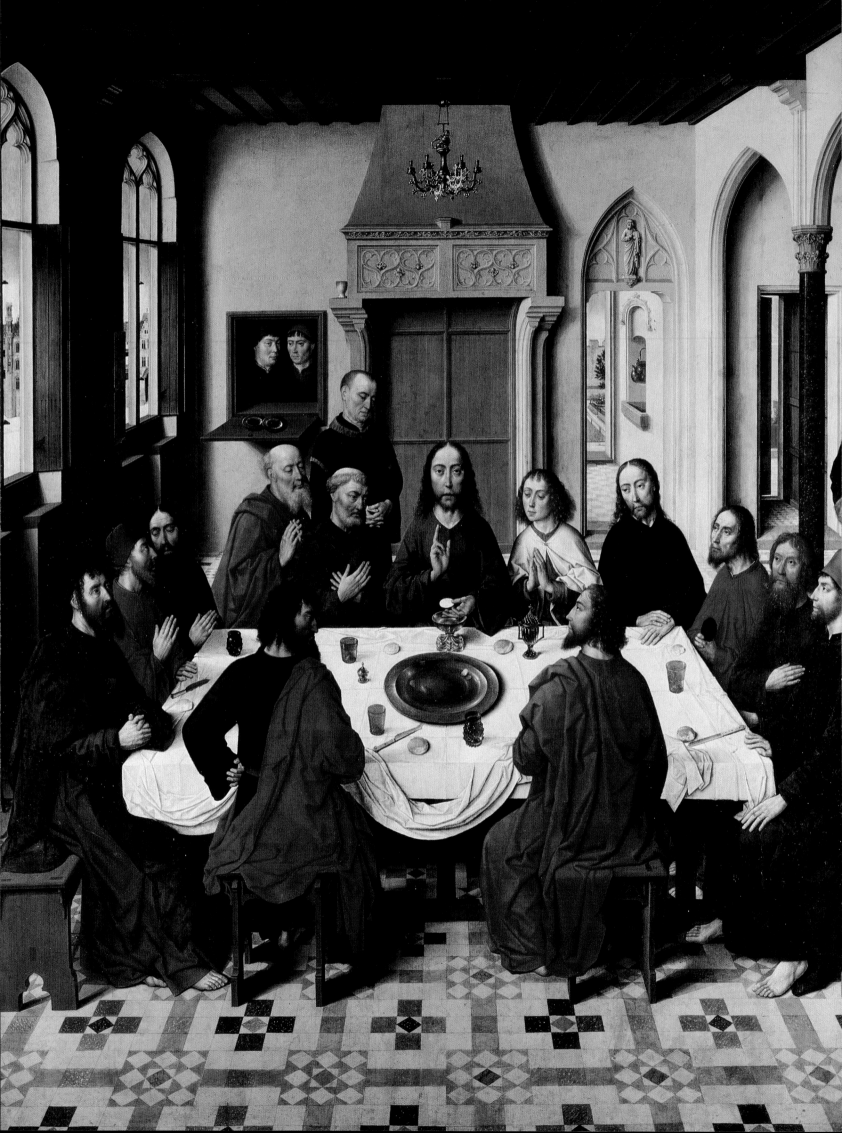

이 최후의 만찬 장면은 디리크 보우츠가 1464~68년에 그린
제단화의 중앙 패널이다. 「아르놀피니의 결혼」에서처럼 샹들리에가
올려다보이지 않고 정면으로 보인다. 인물들의 얼굴을 보라. 각기
개성이 살아 있을 뿐 아니라 모두 샹들리에처럼 정면을 향하고 있다.
서로 무관해 보이는 인물들도 있지만 한 모델을 반복해서 그린 것도
있다. 나는 이 작품의 모든 요소가 거울–렌즈와 '벽 구멍' 방법을
이용하여 별개로 그려졌다고 확신한다. 뒷벽의 창문과 같은 창문을
이용해서 인물들을 그린 다음 한 패널 위에 모아놓은 식이다.
말하자면 콜라주와 같다. 보우츠가 작품을 워낙 아름답게 구성한
탓에 이 이상한 공간이 상당히 사실적으로 보인다. 하지만 그 결과
모든 것(심지어 거리감까지도)이 그림 평면 가까이에 있게 되었다.

나는 폴라로이드 카메라로 그와 같은 콜라주 효과를
만들어보았다. 각각의 사진들을 대상 가까이에서 촬영한 다음 한
공간에 모아놓은 것이다. 그러자면 창문이 아주 많이 필요하다.

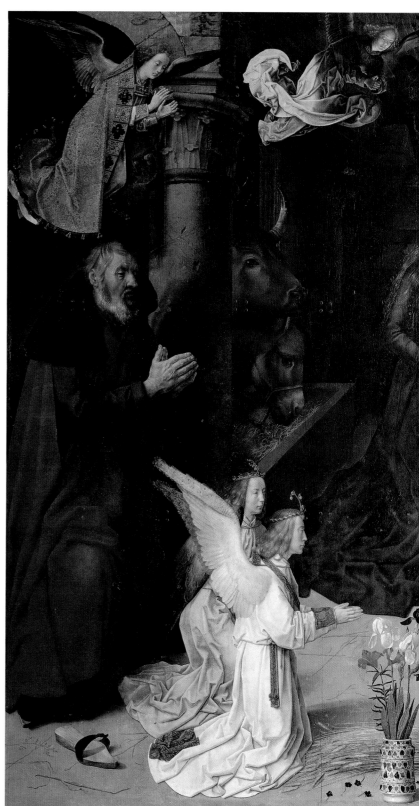

네덜란드 화가 후고 반 데르 후스(Hugo van der Goes)의 이 예수 탄생 장면은
브뤼헤의 메디치 은행 대리인이었던 토마소 포르티나리가 1473년에 의뢰한 작품이다.
1480년대에 피렌체로 보내진 이 작품은 폭넓은 찬탄과 즉각적인 반향을 불러일으켰다.
각 인물들의 강렬한 사실성은 세부에 대한 세밀한 관찰을 말해주지만(예컨대 양치기의
손을 보라), 공간 처리는 '비현실적'으로 보인다. 특히 보우츠의 닫힌 실내보다 훨씬 더,
단일한 시점의 선형 원근법에 따라 구성되지 않고 다양한 여러 시점, 다양한 여러
창문을 통해 세계를 바라보는 방식을 취하고 있다는 점을 눈여겨보라. 말하자면

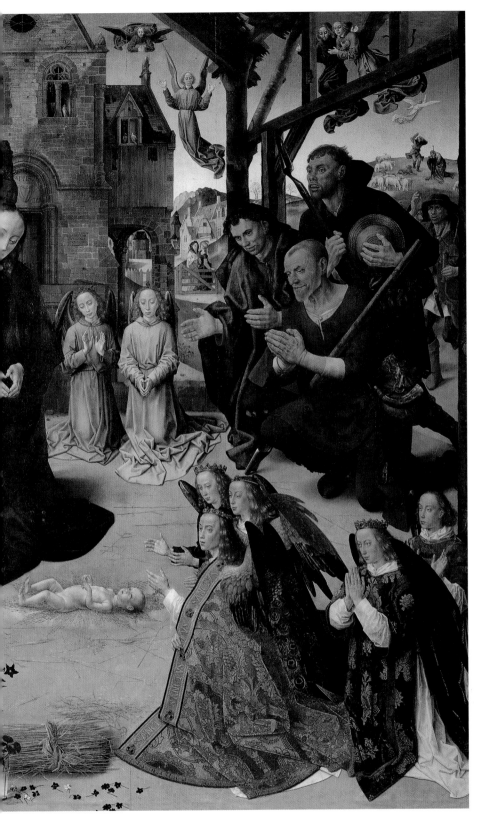

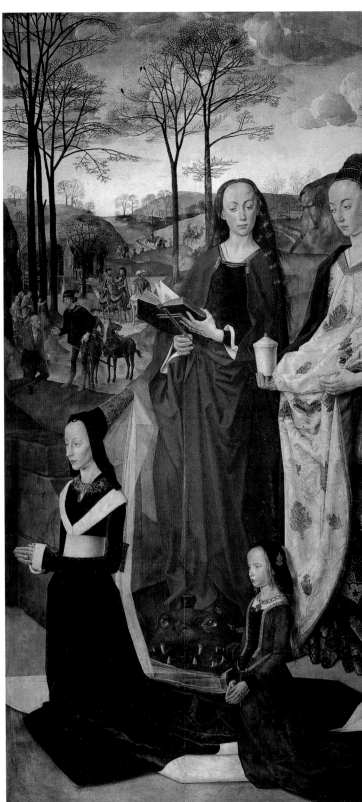

'복수 창문' 원근법이라고 할 수 있겠다. 많은 인물들은 화면의 어디에 있든 간에
뚜렷하며, 심지어 멀리 산에 있는 인물도 마찬가지다. 또한 비례(혹은 배율)에서도
극적인 차이가 있다. 성모의 오른편에 있는 양치기들과 그들 옆의 천사들의 크기를
비교해보라. 왼편의 무릎을 꿇은 인물은 포르티나리를 그린 것이다. 그의 머리는 별도로
그려진 뒤 나중에 패널에 삽입되었다. 또한 적어도 특별한 창문은 그림의 다른 부분과
별도로 그려진 탓에 시점이 다르다는 것을 확인할 수 있다.

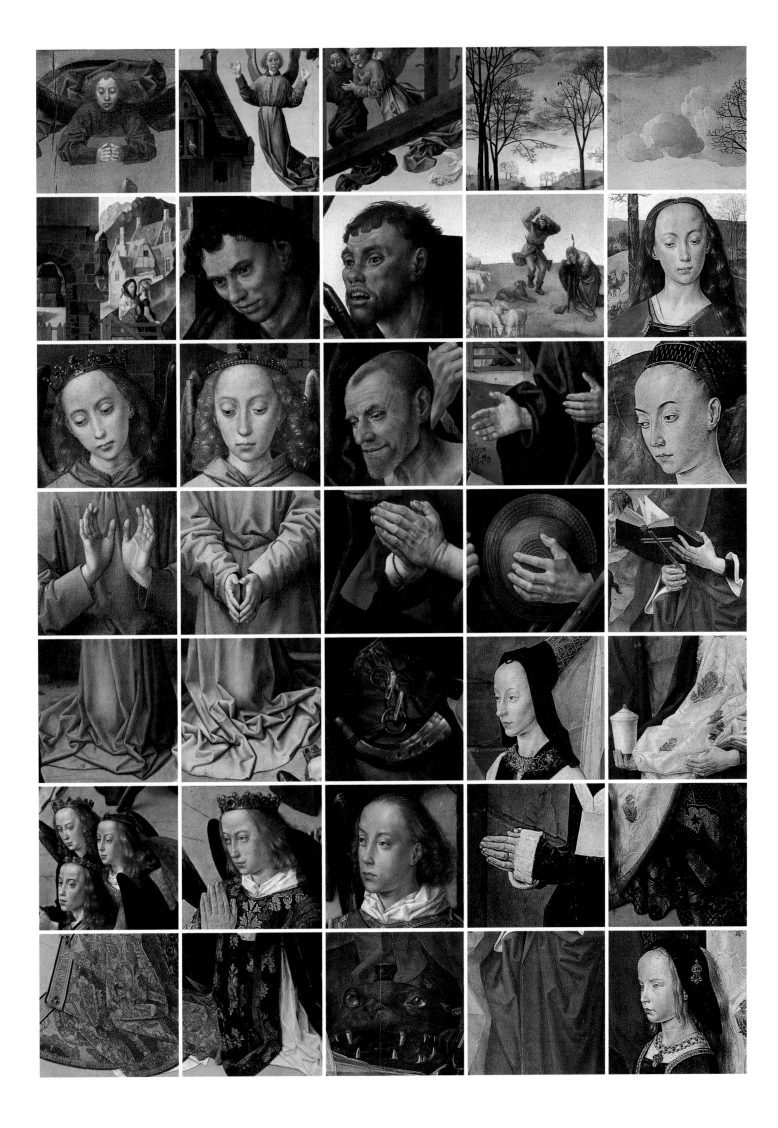

이 두 그림을 비교한다면 터무니없다고 할 수 있겠지만 내가 대조하려는 것은 단지 공간적 구성일 뿐이다. 반 에이크의 「헨트 제단화」(Ghent Altarpiece, 1432)는 원작을 보면 심도가 대단히 깊은 강렬한 느낌을 주는데, 불타는 듯한 색채(이것은 복제품으로 재현할 수 없다)가 중요한 역할을 한다. 그러나 진품을 직접 보면 모든 것이 그림 평면 가까이에 모여 있다는 것을 알게 된다. 이를테면 피에로 델라 프란체스카(Piero della Francesca)의 「그리스도 태형」에서 보는 공간 묘사와는 사뭇 다르다.

18세기의 평론가들은 그 제단화가 '잘못된 원근법'의 사례——규칙에 어긋나므로——라고 여겼으나, 그 깊은 심도는 부정하지 못했다. 제물로 바치는 양은 정면으로 보이고 그 아래 샘은 내려다보인다. 전경에 있는 왼쪽과 오른쪽의 군중은 중앙으로 약간 올라간 시점에서 정면으로 보인다. 한복판의 군중도 정면을 향하며, 아름답고 세밀하게 묘사된 덤불과 나무들도 정면을 향하고 있다. 천사들은 지상에 머물러 있으나 그 사랑스러운 모습은 하늘을 날 수 있음을 암시한다. 햇빛은 마치 태양이 그림의 소실점(무한성)인 것처럼 사방으로 방사되지만, 그림의 아래로부터 솟아오른 'V'자 모양의 구도가 그것과 충돌하고 있다. 이 시점에서 저 시점으로 옮겨가며 감상할 수 있는 놀라운 구성이다. 일각에서는 이 작품이 '원시적'이라고 말하지만 실은 전혀 그렇지 않으며, 대단히 세련되고 심도 있는 공간 처리를 보여주는 걸작이다.

내가 구성한 「페어블로섬 고속도로」는 모든 것이 서로 근접해 있으면서도 동시에 깊은 심도를 얻는 게 어떻게 가능한지 보여준다. 복수 시점을 채택하면 단일 시점보다 훨씬 큰 공간을 창출할 수 있다. 우리의 신체는 하나의 중앙 시점을 수용하지만, 우리의 심안(心眼)은 그림 상단에 위치한 먼 지평선을 제외한 모든 것에 골고루 미칠 수 있다.

「페어블로섬 고속도로」는 마치 중앙의 고정된 시점을 가진 것처럼 보이지만, 작품을 구성하는 각 사진들은 그림 '외부'라고 할 수 있는 곳에서 취했다. 나는 풍경을 누비고 다니면서 여러 시점에서 천천히 작품을 구성했다. 멈춤 표지판은 정면을 향하며(실은 사다리에서 본 시점이다), 지상의 'STOP AHEAD' 표지판은 내려다보인다(높은 사다리를 이용했다). 또한 모든 것은 넓은 느낌과 심도를 창출하기 위해 '끌어당겨' 놓았으며, 동시에 모든 것은 그림 평면 가까이에 있다.

이것이 이 몽타주 기법의 효과일까? 반 에이크의 기법에 관해 알려진 것은 그가 다양한 요소들을 많은 드로잉으로 그린 다음 그것들을 토대로 전체 회화를 '따라 그렸다'는 것이다. 드로잉을 그릴 때 모든 것은 그의 가까이에 있었으며, 비례의 변화를 정할 때는 기하학을 직관적이면서도 현명하게 이용했다. 멀리 있는 군중일수록 더 작게 보이지만, 그러면서도 세부는 잃지 않았다(나는 헨트에 마지막으로 체류할 때 이 작품을 쌍안경으로 꼼꼼히 관찰했다). 그 '사실주의적 세부 묘사'에는 경탄을 금할 수 없다. 그림자를 잘 이용한 덕분인데, 광원(光源)으로는 햇빛이 아니라 일정하고 고른 것을 썼을 것이다. 복수 시점(아주 많은 창문)은 2차원의 평면에 위에서 내려다보는 시점과 비슷한 효과의 거리감을 주지만, 이는 세부 묘사와는 배리된다. 「헨트 제단화」는 넓고 심도 있는 공간의 웅장한 구성으로 우리를 끌어들인다. 우리가 그림의 바깥에 머물 여지는 별로 없다.

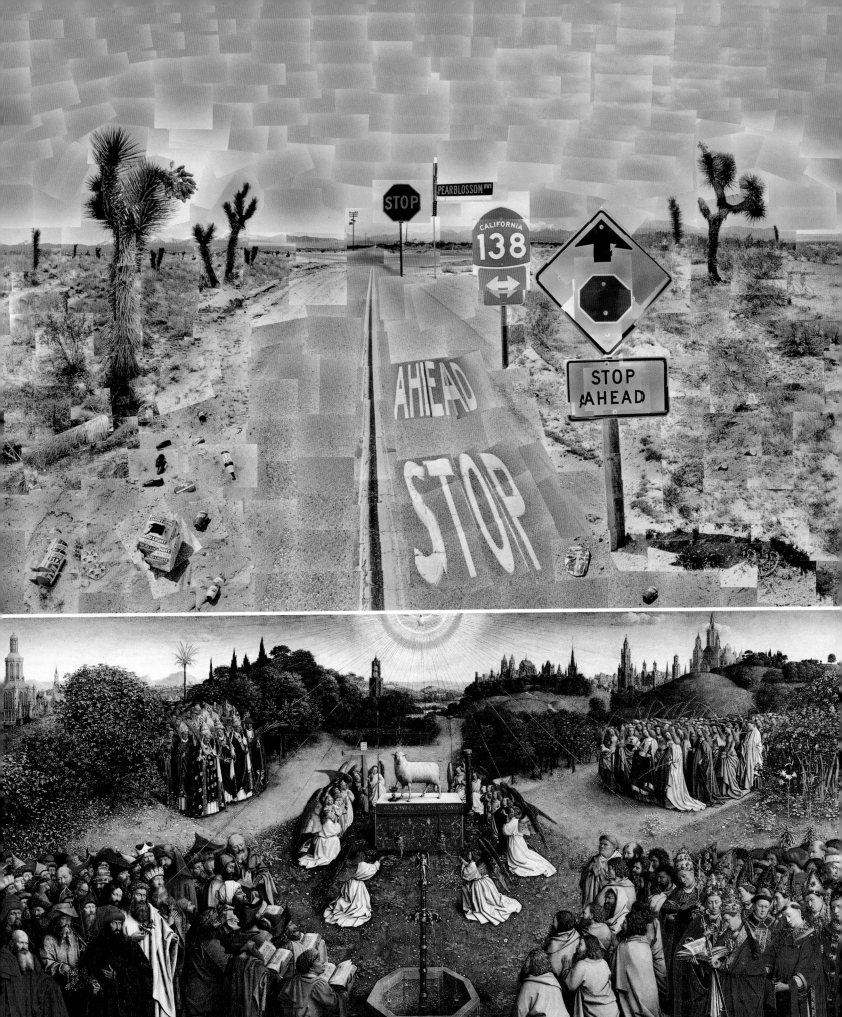

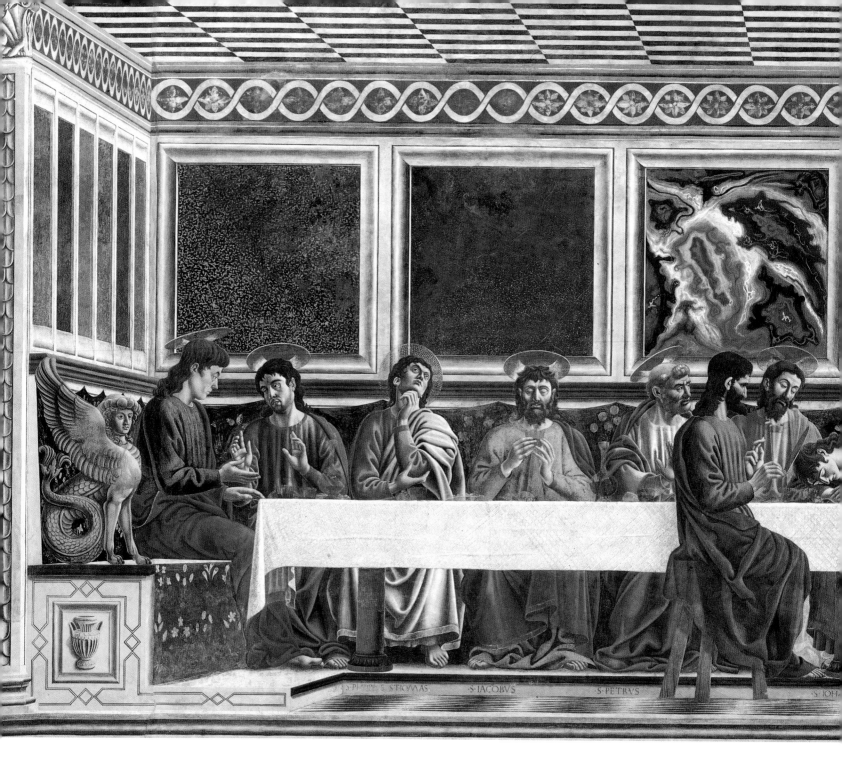

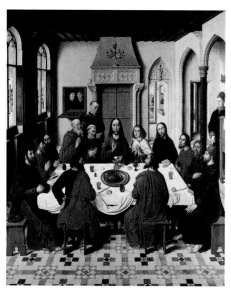

단일 시점의 선형 원근법과 '복수 창문' 원근법으로 구성된 전혀 다른 종류의 공간을 비교하기 위해 최후의 만찬을 묘사한 이 두 작품을 살펴보자. 안드레아 델 카스타뇨(Andrea del Castagno)의 1447~49년 작품(위)은 통일적인 공간에서 행위가 일어난다는 느낌을 준다. 그 이유는 우리의 시점이 고정되어 있기 때문이다. 즉 바닥은 내려다보이고, 탁자와 사도들은 정면으로 보이며, 천장은 올려다보인다. 그러나 이 작품은 선형 원근법의 한 가지 한계를 노정하기도 한다. 모든 것을 균일하게 묘사하지 않고서 심도의 착각을 창출하려 하기 때문에, 화가는 띠부조(frieze) 같은 구성을

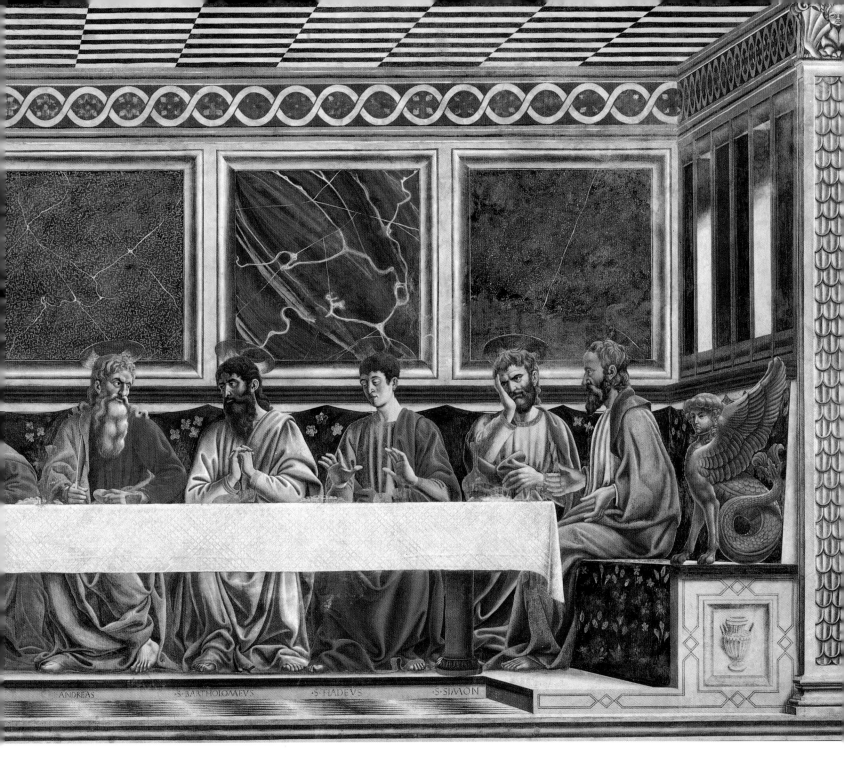

ANDREAS S·BARTHOLOMEVS S·THADEVS S·SIMON

취하여 각 인물들을 보여주어야 하는 것이다. 그러지 않았다면 모두의 모습이 제대로
보이지 않을 것이다. 만찬장에서 친구들의 모습을 사진으로 촬영한다고 해보자. 어떤
사람들에게 몸을 앞이나 뒤로 기울이도록 부탁하지 않는다면(성인[聖人]으로서는
천박한 자세지만), 모두를 제대로 볼 수는 없다. 반면 보우츠의 복수 창문 원근법은
모든 것을 같은 척도로 보게 해준다. 보는 사람이 상하좌우로 끊임없이 시점을
이동하면서 그림의 각 부분을 살펴볼 수 있기 때문이다. 이 두 작품은 비록 상당히
다르지만 아름다운 묘사와 세련된 공간 처리를 보여준다.

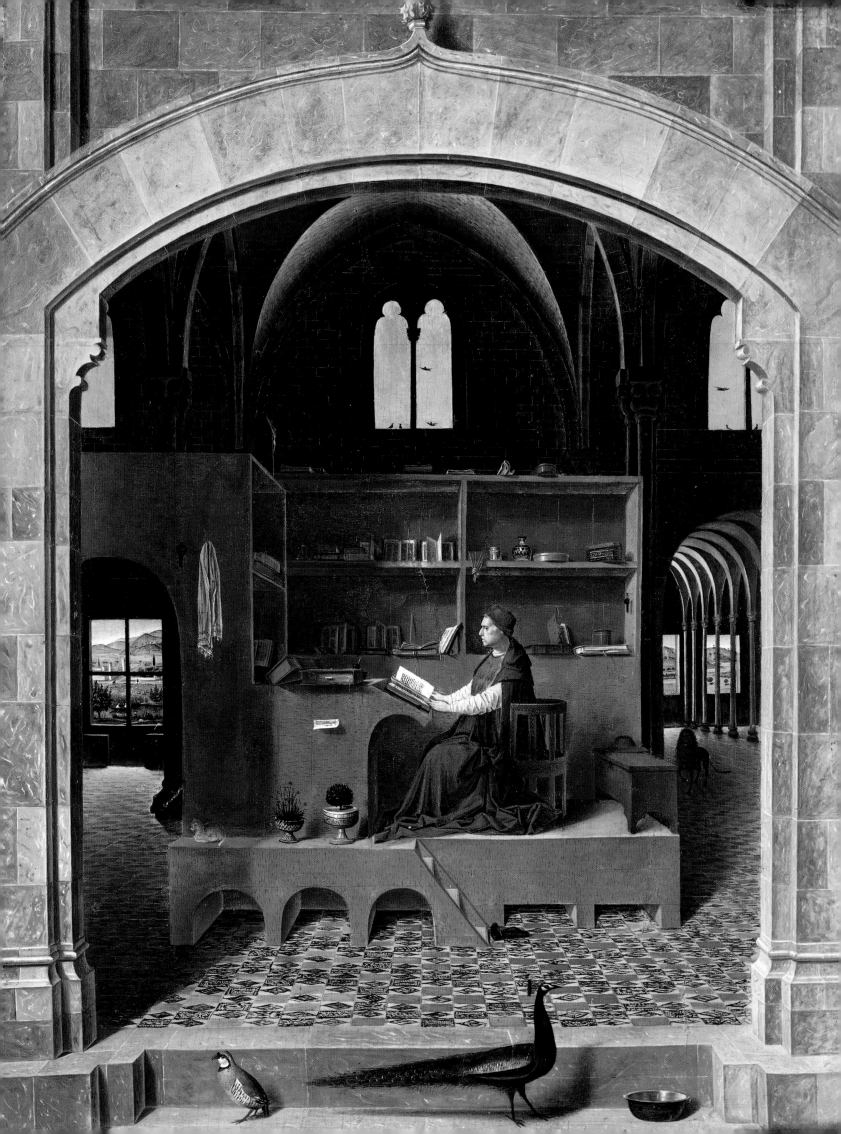

안토넬로 다 메시나(Antonello da Messina)는 전통적으로 유화를 북유럽에서 이탈리아로
도입한 인물이라고 알려져 있다. 그는 나폴리에서 반 에이크의 작품을 보았거나, 직접
플랑드르로 갔을 것이다. 그는 필경 반 에이크의 기법을 어느 정도 알아냈을 텐데, 그 중에는
거울 – 렌즈도 있지 않았을까 싶다. 책을 읽는 히에로니무스를 그린 1460~65년의 작품은
당시에 '매우 네덜란드적인 작품'으로 간주되었다. 여기에는 분명히 새로운 북유럽의 기법과
이탈리아적 관심이 결합되어 있다. 예를 들어 짙은 그림자는 당시 이탈리아 그림에서
드물었는데, 거울 – 렌즈에 필요한 강한 조명 때문인 것으로 설명할 수 있다. 방 자체는
알베르티(Alberti)의 선형 원근법에 따라 그려졌지만 방안의 물건들은 그렇지 않고 모두
정면을 향하고 있다. 한 창문 안에 많은 창문이 있다고 할까?

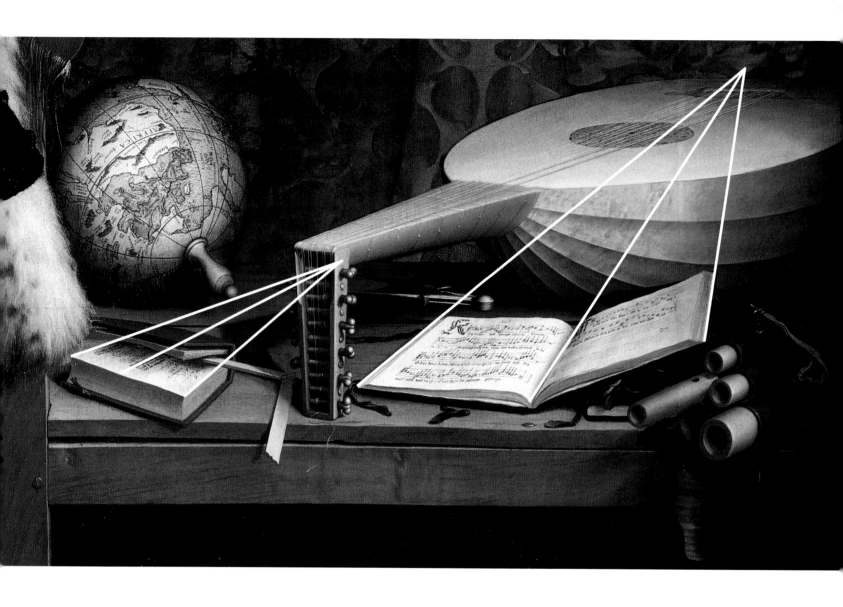

홀바인이 알베르티의 원근법을 이해하고 이용했다는 사실은 1520년경의 드로잉
(다음 쪽)에서 명확히 드러난다. 그러나 위에 나온 「대사들」의 세부에서 우리는 콜라주
구성과 비슷한 것을 보게 된다. 책 두 권의 소실점이 서로 다르다는 것은 명확한데,
분석적 원근법에서 이는 눈높이가 다르다는 것을 의미한다. 이것은 곧 다른 시간, 다른
시점에서 바라보았다는 뜻이다. 이 작품은 거울-렌즈를 이용하여 그려졌을까? 그 점을
말해주는 것은 지구의다. 지구의는 너무도 '정확한' 구형이어서 손으로 그렸다고
보기는 어렵다.

　두 개의 소실점을 쉽게 발견하기 어려운 것은 사실이지만, 홀바인만한 화가가 전통을
거부한 데는 뭔가 이유가 있을 게 틀림없다. 그것은 거울-렌즈 콜라주 기법으로써
합리적으로 설명할 수 있다.

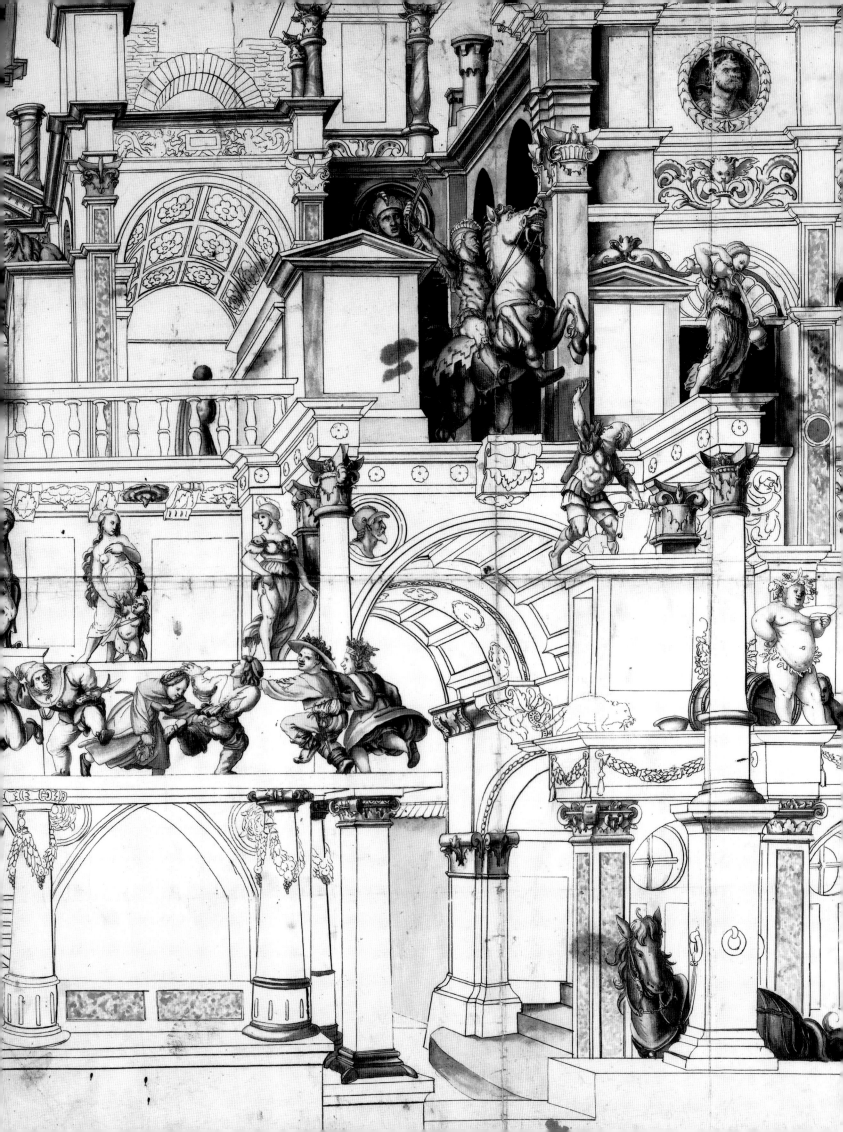

거울-렌즈 투영법에 알맞은 이미지는 크기가 기껏해야 너비 30센티미터 정도에

불과하다. 아무리 거울이 크다 해도 그것이 볼록거울의 광학적인 한계다.

이 '적당한 크기'를 넘으면 상의 초점을 선명하게 얻기란 불가능하다.

그러므로 거울-렌즈를 이용한 회화는 아주 작은 것이거나, 작은 것들의

콜라주일 수밖에 없다. 이를테면 초상화나 손, 옷, 발, 풍경의 일부, 그리고

정물화 같은 그림들이다. 정물화는 15세기 후반에 시작되어(멤링의 작은 꽃병이

최초에 속한다) 16세기를 거치며 점점 증가하다가 이윽고 하나의 독립적인

장르로 자리를 잡았다. 움직이지 않는 물건은 변하지 않으므로

(썩을 수는 있겠지만) 오랫동안 자세히 관찰할 수 있다. 그래서 정물은 화가들이

광학적 투영법을 사용하기에 딱 좋은 소재다.

이 두 쪽에는 우리가 볼록거울(오른쪽)로 촬영한 정물 투영 사진들이 실려 있다. 왼쪽은 강한 햇빛 속에 배열한 정물 사진이다. 그 아래는 어두운 방에서 거울-렌즈로 투영한 이미지다. 마치 회화처럼 보이는 모습이다. 여기서는 흰 표면에 이미지를 투영했다. 다음쪽에도 또 다른 투영 사진이 있는데, 이번에는 검은 표면에 투영한 이미지다. 그 아래는 샤르댕(Chardin)의 정물화다.

바로 아래의 작은 사진 두 장은 어떤 물건들을 다른 것보다 뒤쪽에 배치할 경우 모든 물건에 대한 초점을 한꺼번에 맞추기란 불가능하다는 것을 보여준다. 그 이유는 거울-렌즈의 심도가 제한되어 있기 때문이다. 그러나 거울이나 종이를 이동시키면 초점을 변화시킬 수 있다. 위의 투영 사진에서는 거울이 유리잔과 커피 깡통에 초점이 맞춰져 있으며, 아래 사진에서는 과일에 맞춰져 있다. 이것은 사진이 극복해야 할 문제점이지만, 광학을 이용하는 화가에게도 마찬가지다.

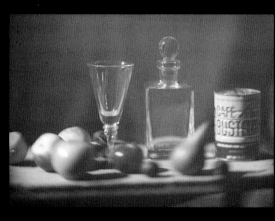

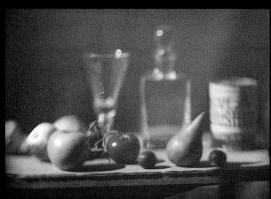

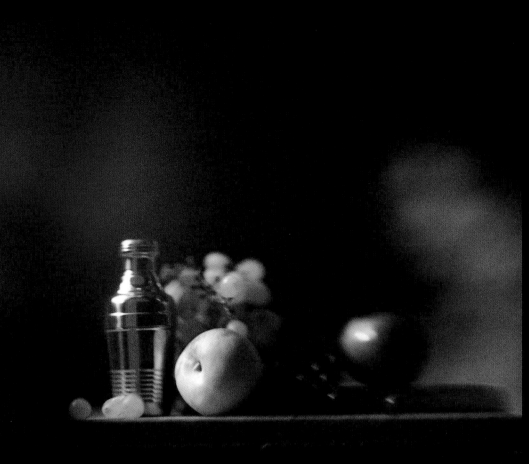

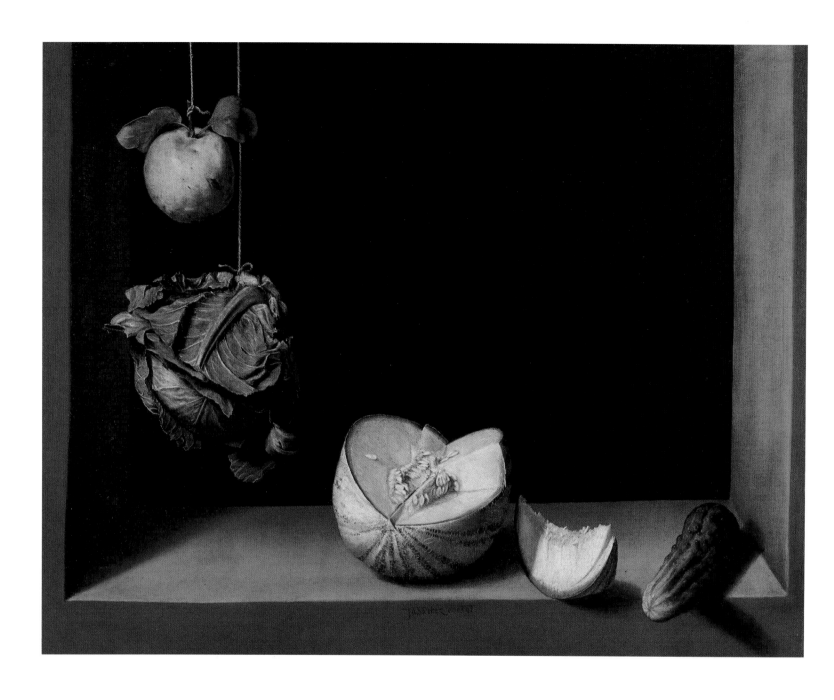

후안 산체스 코탄(Juan Sánchez Cotán)은 이 정물화를 1602년에 그렸다. 턱이 있는
작은 창문에 정물을 배열한 것이나 조명이 우리의 벽 구멍 기법을 연상케 한다.
양배추는 그 강한 빛을 얼마나 오래 받았을까? 멜론 조각(과일계의 류트에 해당한다)은
또 얼마나 오랫동안 썩지 않고 있었을까? 그리 오래지 않은 것은 확실하다. 적어도
코탄이 눈 굴리기로 정확하게 그릴 만큼 오랜 시간은 아니다. 코탄의 그림은 아름답고
예쁘고 만족스럽지만 구성은 소박하다. 사물들이 곡선형으로 배열된 것에 관해서는
앞에서도 언급한 바 있는데, 때로는 종교적 해석도 가능하다. 그러나 나는 앞쪽에서

사진을 통해 설명했듯이 심도의 범위가 제한적이라는 문제 때문에 사물들을 모두 같은 평면에 배치했으리라고 생각한다. 이제 이 작품을 변형시킨 코탄의 또 다른 1602년작 정물화를 보자. 사냥감이 걸려 있고 왼쪽 하단에 채소를 추가한 것 이외에 구성은 똑같다. 퀸스(배와 비슷한 과일—옮긴이), 양배추, 멜론, 오이는 모두 앞의 작품과 같은 위치에 있다. 200년 전 반 에이크가 알베르가티 추기경의 초상을 그릴 때처럼 (78~79쪽 참조) 코탄은 거울—렌즈를 환등기처럼 사용해서 이 작품을 그린 걸까?

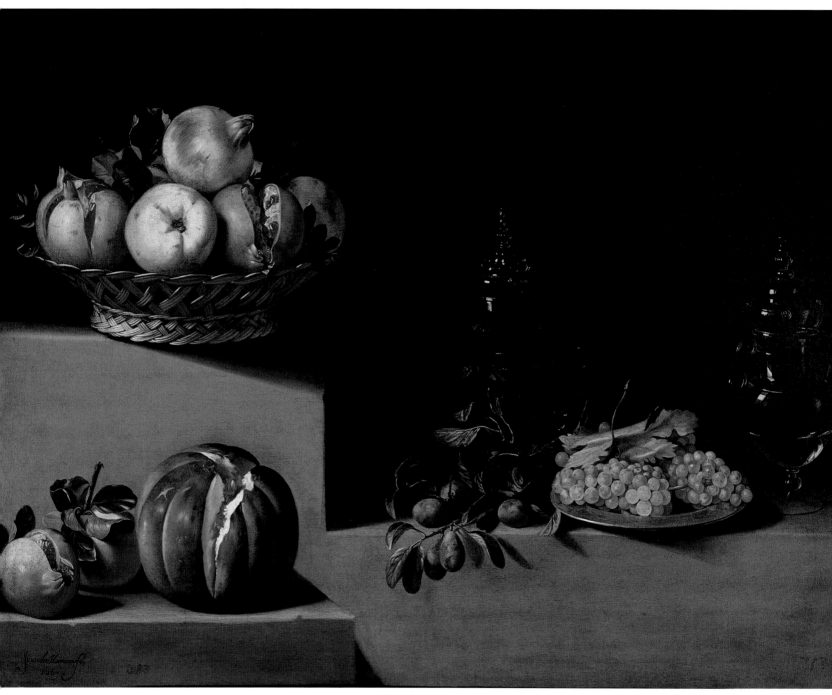

1626 후안 반 데르 아멘 이 레온

내가 보기에 이 작품에는 창문이 세 개 있다. 만약 전체 배열이 한꺼번에 이루어졌다면, 포도는 석류 바구니가 그려질 무렵이면 썩어버렸을 테고, 멜론은 한여름 에스파냐의 강한 열기 속에서 금세 신선도를 잃었을 것이다. 설사 단계적으로 하나씩 과일들을 배열했다 하더라도 화가는 과일을 각각 별도로 그린 다음에 합성해서 더 큰 그림을 만들어야 했을 것이다.

내가 했던 것처럼 사물들을 구분해보면 각 그룹은 그 자체로 완벽한 그림처럼 보인다. 중첩된 부분이 없다는 점에 유의하라. 나중에 화가들은 콜라주 기법을 개발하여 각 부분 사이에 사물들을 배치함으로써 별개의 '창문들'을 통합하는 법을 깨우치게 되었다. 반 데르 아멘(van der Hamen)은 초상화도 그렸지만 드로잉은 남기지 않았다. 반 에이크의 샹들리에처럼 그도 거울-렌즈를 이용하여 '창문들'을 직접 캔버스에 투영했을 것이다.

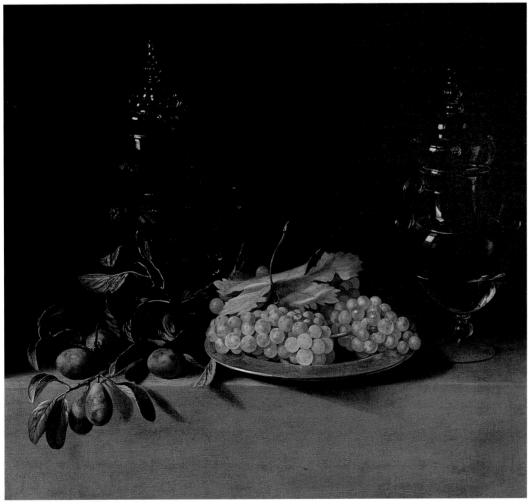

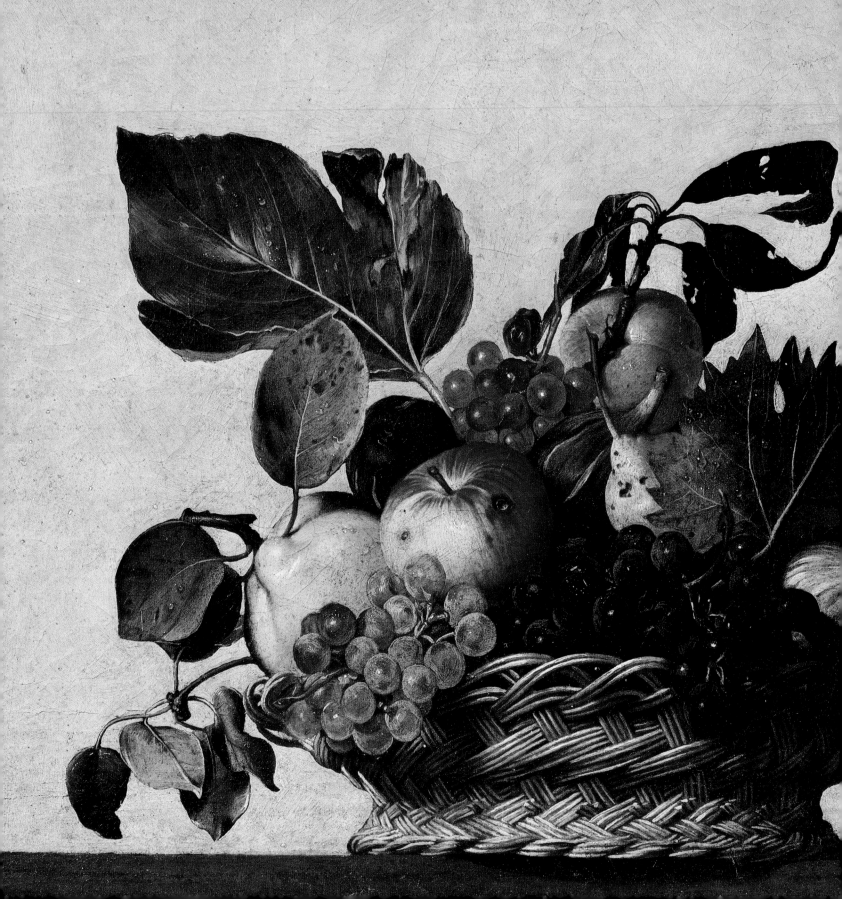

카라바조가 이 「과일 바구니」를 그린
시기는 반 데르 아멘의 과일보다 30년 전,
코탄의 두 정물화보다는 불과 6년 전이었다.
이 작품은 완전한 수평이고 정면으로
보인다. 과일들은 모두 매우 사실적으로
그려졌으며, 바구니의 명암——정면
왼쪽에서 강한 빛을 비춘 결과——은 약한
색조로 처리되었다. 배경은 광원과 맞지
않는 것으로 보아 아마 나중에 추가되었을
것이다. 아래의 사진은 내 화실에서 과일을
배열한 것이다. 투영된 결과 바구니의 빛과
색조가 약해졌다는 데 유의하라. 카라바조는
분명히 이 단순한 과학적 사실을 알고
있었을 것이다.

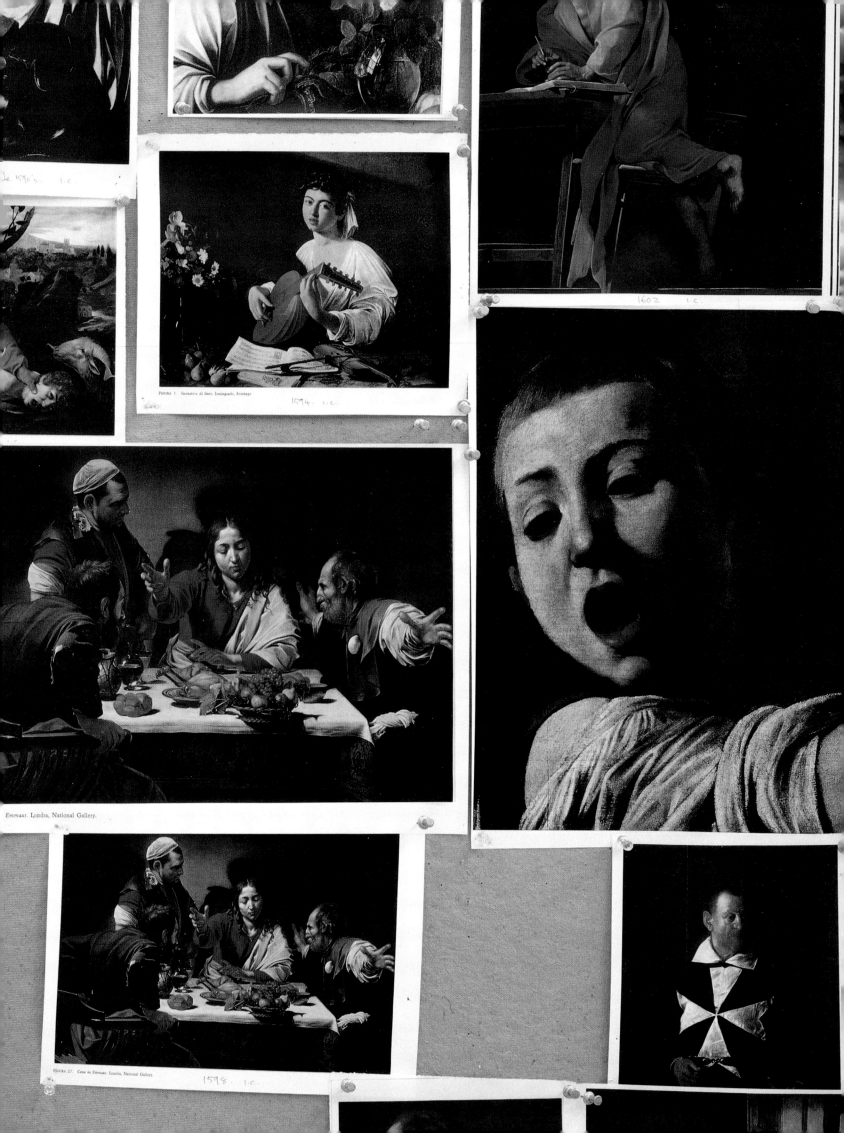

내가 거울-렌즈로 정물을 투영한 결과는 특이한 모습을 보여주었다. 사물들은 정면으로 보이고, 전반적으로 강한 명암, 어두운 배경, 제한된 심도를 지닌 모습이었는데, 이 모든 특성은 장비의 한계에 기인한다. 앞에서 보았듯이 화가들은 이 한계를 극복하기 위해 다양한 요소들을 한데 합쳐 더 큰 작품을 만드는 '콜라주' 기법을 개발했다. 그러나 그 요소들은 여전히 정면을 향해 있고 밀집해 보인다. 모든 것이 통일적인 공간에 있는 것처럼 보이게 만드는 것은 화가의 구성력 덕분이다.

재래식 렌즈의 볼록거울을 대체할 만큼 크기도 커지고 품질도 좋아졌을 때(16세기 무렵), 이미 거울-렌즈 투영법을 익힌 화가들은 한 가지 특별한 장점을 깨달았다. 그것은 바로 시야가 넓어졌다는 것이다. 몇몇 화가들이 이러한 변화를 보여주었으나 가장 명확한 것은 카라바조의 작품이다. 렌즈를 기발하게 사용했던 그는 곧 전 유럽에 영향력을 미쳤다. 그로 인해 젊은 화가들은 이탈리아로 와서 카라바조의 작품을 보고 그의 추종자들, 즉 카라바지스티(Caravaggisti)에게서 배웠다.

카라바조가 1594년에 그린 「병든 바쿠스」라는
작품이다. 카라바조는 분명히 거울을 가지고
있었으며—거울은 그의 기법에 포함된다—
많은 학자들은 그가 거울을 사용했다는 것을
인정한다. 그러나 역사가들은 '초상화를 그리기
위해' 거울을 이용했다는 당대의 기록을 대체로
자화상을 그리기 위해서라는 의미로 해석한다.
그런데 만약 그가 거울-렌즈를 사용하고
있었다면 곧 그가 다른 사람의 초상을 그리고
있었다는 뜻이다. 초상화를 그리기 위해
카라바조는 모델을 조금씩 그린 다음 나중에
합치는 몽타주 기법을 사용했을 것이다. 오른쪽에
그 과정을 보여주는 네 개의 창문을 만들었다.
탁자는 내려다보이지만 과일은 정면을 향하고
있는 것을 눈여겨보라. 또한 과일은 마치 인물과
별개의 구성인 것처럼 거리를 두고 있는 듯하다.
　이제 이 책을 한 장 넘겨 카라바조가 1년쯤 뒤에
그린 또 다른 바쿠스와 비교해보자. 1594년
작품에서는 머리와 어깨가 우리에게 가까이
보인다(앞에서 본 것처럼 거울-렌즈와 몽타주를
이용한 효과 때문에 대상이 그림 평면에 더 가까이
있게 되는 것이다). 그러나 1595~6년의 바쿠스는
한층 뒤로 물러난 듯한 느낌을 준다. 이것은 더
넓은 시야를 투영할 수 있고, 따라서 한 번에
인물의 더 많은 부분을 담아낼 수 있는 재래식
렌즈의 효과다. 또한 인물이 왼손에 유리잔을
어떻게 쥐고 있는지 살펴보라. 이것도 역시
거울-렌즈와 달리 모든 것을 거꾸로 비추는
렌즈의 효과 때문이다.
　나는 이 두 작품이 근본적인 변화를 나타낸다고
본다. 1590년대 중반 어느 시기에 카라바조는
렌즈를 가지게 되었는데, 아마 그의 강력한
후원자였던 델 몬테 추기경이 주었을 것이다.
그는 갈릴레오에게도 망원경을 개량하는 방법에
관해 조언을 주었던 인물이다. 그러므로 추기경은
광학을 잘 알고 있었으며, 틀림없이 렌즈도
몇 개 가지고 있었을 것이다.

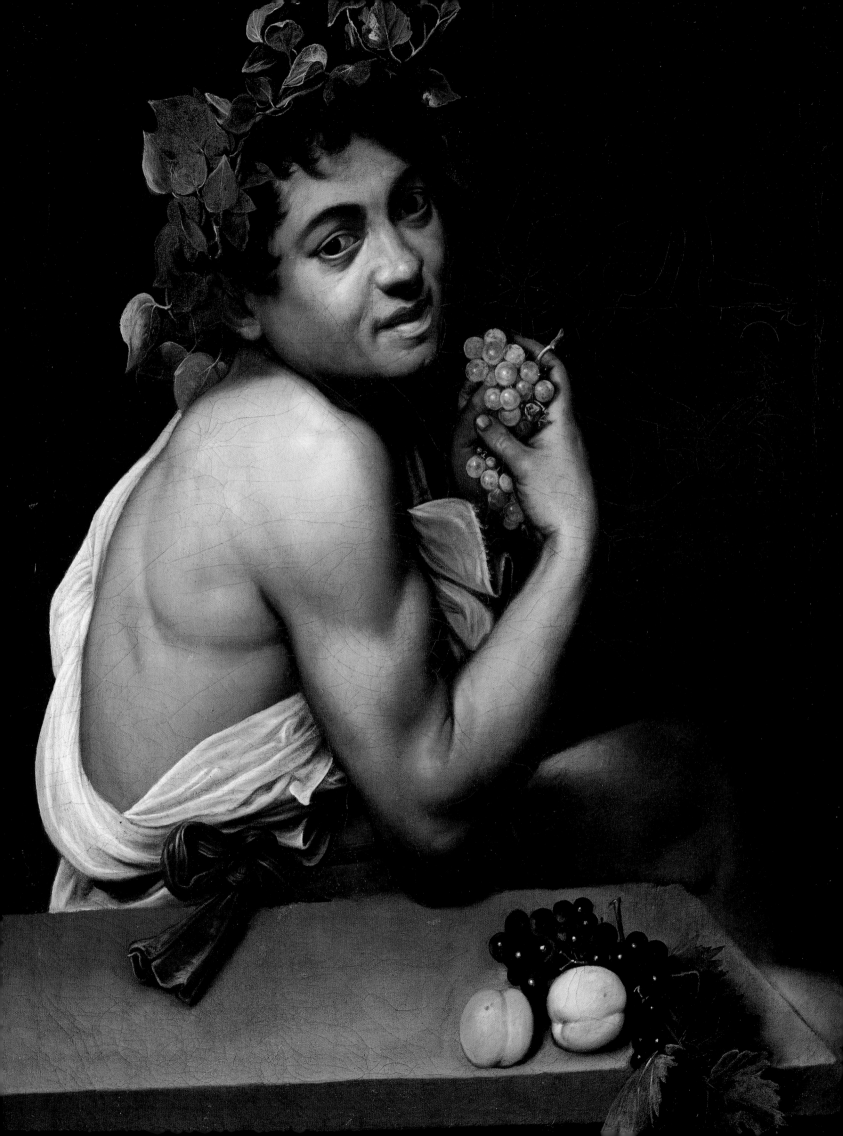

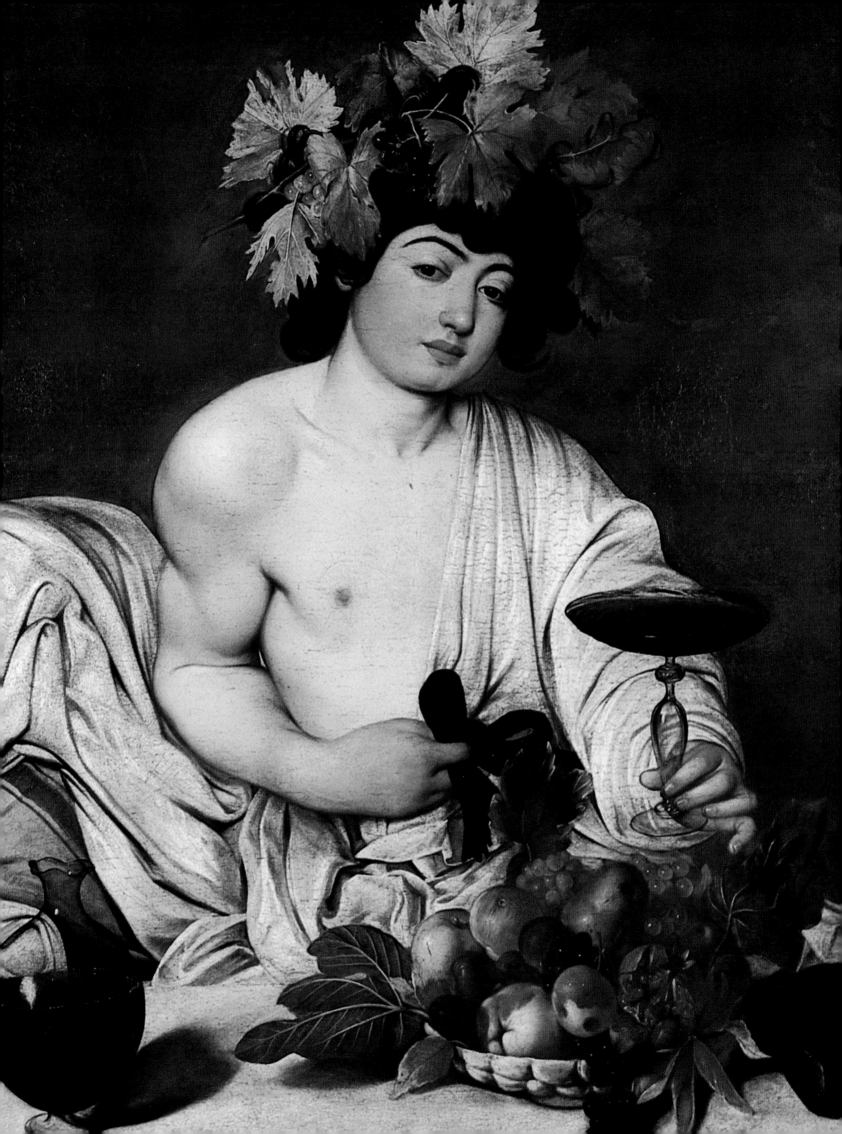

1595~96 카라바조

술 마시는 사람을 그린 세 작품을 보자. 각각 왼쪽에 있는 그림, 즉 왼손에 유리잔을 들고 있는 모습이 진짜이고, 오른쪽 그림은 거울에 비친 이미지다. 내가 흥미를 느낀 것은 오른쪽의 그림들이 더 자연스럽고 조화롭게 보이며, 모델들도 더 편안한 느낌이라는 점이다. 추측컨대 그 이유는 모델들이 원래 오른손잡이였기 때문이다. 렌즈로 인해 좌우가 바뀌어 왼손잡이로 보일 따름이다.

대부분의 사람들은 오른손으로 잔을 든다. 그래서 잔과 컵은 보통 식탁의 오른편에 놓는다. 혁명가들은 오른손을 치켜들며, 병사들도 오른손으로 경례를 한다. 조토를 비롯한 초기 화가들은 그들 눈에 비친 대로 오른손으로 술을 마시는 사람을 그렸다. 그런데 화가들이 렌즈를 사용하기 시작했다고 생각되는 16세기 말에 갑자기 왼손잡이 모델이 부쩍 많아졌다는 것은 우연일까? 이 현상은 카라바조와 더불어 시작되어, 좋은 품질의 평면거울로 상을 바로잡을 수 있게 될 때까지 약 40년 동안 지속된다.

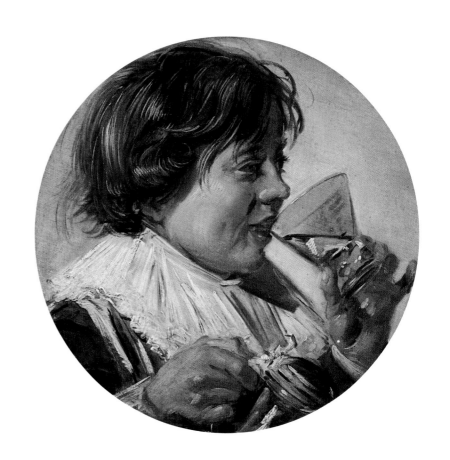

1582~83 안니발레 카라치

1626~28 프란스 할스

카라바조의 새 렌즈는 더 복잡하고 자연스러운 이미지를 창조할 수 있도록 해주었다. 아래는 그가 1596~98년에서 1601년 사이에 그린 「엠마오에서의 만찬」이다. 오른편의 베드로와 가운데 앉은 그리스도의 팔에서 놀라운 원근법적 효과를 볼 수 있다. 이 사실적인 그림과 파올로 우첼로(Paulo Uccello)의 「산로마노의 전투」(1450년대, 위)에 나오는 쓰러진 기사의 엉성한 묘사를 비교해보라. 우첼로의 그림은 이탈리아 르네상스의 선형 원근법을 가장 잘 보여주는 사례로 꼽힌다. 카라바조의 표현이 자연스럽다는 것은 인정하지만, 더 자세히 들여다보면 묘한 불일치를 발견할 수 있다. 그리스도의 오른손은 베드로의 오른손보다 더 가까운데도 크기가 서로 같다. 게다가 베드로의 오른손은 왼손보다 더 커 보인다. 물론 의도적인 예술적 판단일 수도 있지만, 심도의 제한성 때문에 초점을 다시 맞추느라 렌즈와 캔버스를 이동시켰기 때문일 수도 있다. 또한 무늬가 있는 식탁보를 흰색으로 덮었다는 점도 눈여겨보라. 아마 초점을 다시 맞출 때 무늬를 맞추는 어려움을 피하기 위해서였을 것이다(60~61쪽 참조).

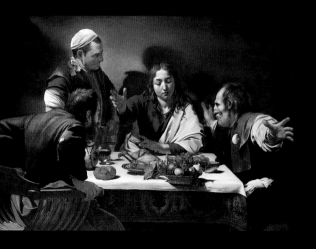

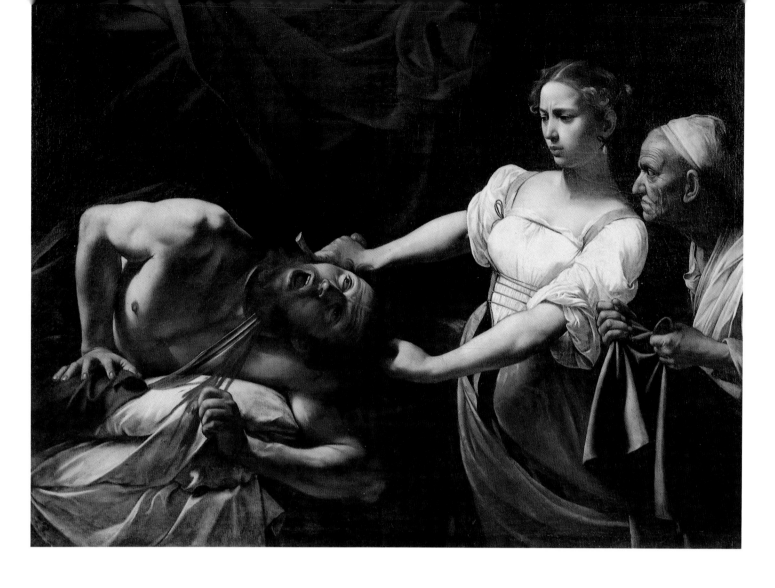

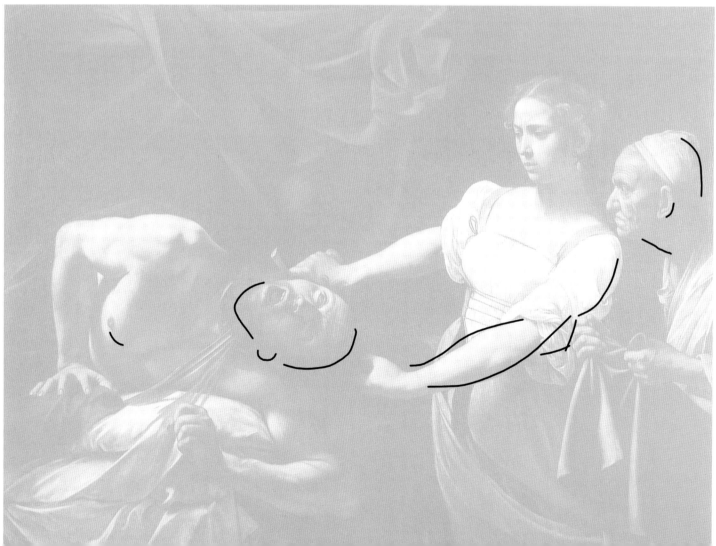

나는 카라바조가 마치 카메라를 가지고 그림을 그리는 것처럼 광학을 아주 익숙하게 이용했다고 생각한다. 그의 작품들에서 보이는 새로운 공간 처리는 그의 구성법에서 나온 것인데, 현재 나로서는 그가 쓴 방법에 대해 직관적으로 알 수밖에 없지만 앞으로 언젠가는 광학 지식을 갖춘 예술사가들이 밝혀내리라고 믿는다. 여기서 지적해야 할 것은 카라바조가 드로잉을 그리지 않았다는 점이다. 전해지는 드로잉은 전혀 없고, 그의 드로잉에 관한 문헌 증거도 발견된 적이 없다. 그렇다면 그는 어떻게 실수나 수정도 없이 그 복잡한 구성을 완성한 걸까? 어떤 사람들은 "오늘날의 누구도 지니지 못한 천부적인 재능"이라고 말한다. 실제로 그의 재능은 대단한 것이었지만, 나는 그가 광학을 이용한 도구를 사용하여 그림을 그렸으리라고 확신한다.

1598년 작품인 「유딧과 홀로페르네스」를 보면, 카라바조가 어떻게 렌즈를 사용하여 세심하게 연출된 그림을 그렸는가를 알 수 있다. 이 그림을 포함한 그의 많은 작품들에는 젖어 있는 밑칠에 붓끝을 잘못 대서 생겨난 파인 선들이 많이 있다. 이 선들은 형체와 정확히 일치하지 않으며, 중요한 요소들——머리, 팔——만 표시되어 있는 것으로 미루어 구성을 위한 드로잉으로 여겨지지도 않는다. 내가 보기에 카라바조가 이 표시를 한 이유는 단지 모델들이 잠깐 쉬는 동안 모델들의 위치를 기록하기 위해서였을 것이다. 다시 모델들이 자리를 잡으면 카라바조는 이미지를 투영하여 파인 선들에 맞도록 모델들의 자세를 조정했을 것이다.

물론 모든 모델들이 동시에 함께 있을 필요는 없다. 전체의 장면은 전반적인 구성을 보기 위해 한 번만 배열하면 된다. 그 다음에는 모델들이 다 있지 않아도 되고 카라바조는 한 사람씩 따로 그렸을 것이다. 카라바조의 모델들은 우리가 예상하는 곳을 항상 바라보는 자세는 아니다. 그러나 실은 그들의 시선이 향하는 대상 자체가 아예 없었다!

그와 유사한 것으로 앤디 워홀이 사진(왼쪽 위)을 투영하여 자취를 따라서 그린 쾰른 성당의 드로잉(왼쪽 아래)이 있다. 그의 솜씨는 어떤 선이 가장 중요한지를 아는 데 있었다. 그가 성당 앞에 서서 실물을 똑바로 보고 그렸다면 이런 구도는 나올 수 없었을 것이다.

카라바조의 「성 마태오의 소명」(1599~1602)을 보면, 그는 영화감독과 비슷하다는 생각이 든다. 조명, 의상, 자세 등 모든 것이 주의깊게 연출되었다. 뒷벽의 창문은 분명히 광원이 아니다. 이 창문은 현대의 사진가들에게도 낯익은 어려움인 역광의 문제점을 피하기 위해 그려진 것이다. 그림의 유일한 광원은 오른쪽에서 비추는 강렬한 빛이다. 조명에 신경을 써서 장면을 연출하려면 어느 정도 시간이 걸렸을 것이다.

그가 이렇게 말했다고 상상할 수 있다. "빛이 비치는 곳까지 손을 쳐들고, 얼굴은 약간

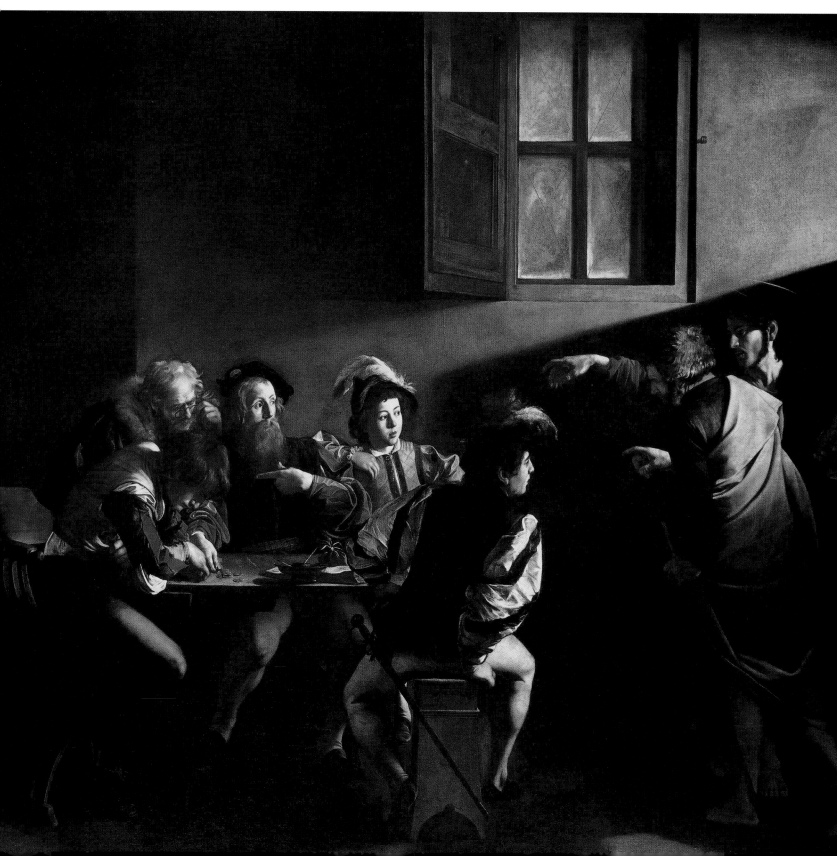

이쪽으로 돌리게. 그 외투의 색깔을 더 가벼운 색으로 바꿔보세. 그러면 빛을 더 잘 받고
어깨가 더 잘 보이겠지. 모자의 흰 깃털이 어두운 벽을 바탕으로 두드러져 보일 걸세.
전경의 인물은 소매가 흰색이어야 하네."

　　실제로 카라바조는 '장면'을 연출하는 데 대가였으며, 심도를 표현하려 하기보다
그림을 통해 이야기를 전달하고자 했다. 우리의 시선은 그림의 표면을 따라 앞뒤로
움직일 뿐 그림 속으로 들어가지는 않는다. 벽의 심도도 고정되어 있다.

　　이 그림을 피에로 델라 프란체스카의 「그리스도 태형」(1450년대)과 비교해보라.
피에로는 카라바조처럼 배우들을 다루는 영화감독이 아니었다. 그는 자신이 아는
기하학과 원근법의 법칙에 맞춰 팔과 손을 움직여 그림을 그렸다. 인물들을 자신이 보는
대로가 아니라 자신이 아는 대로 그린 것이다.

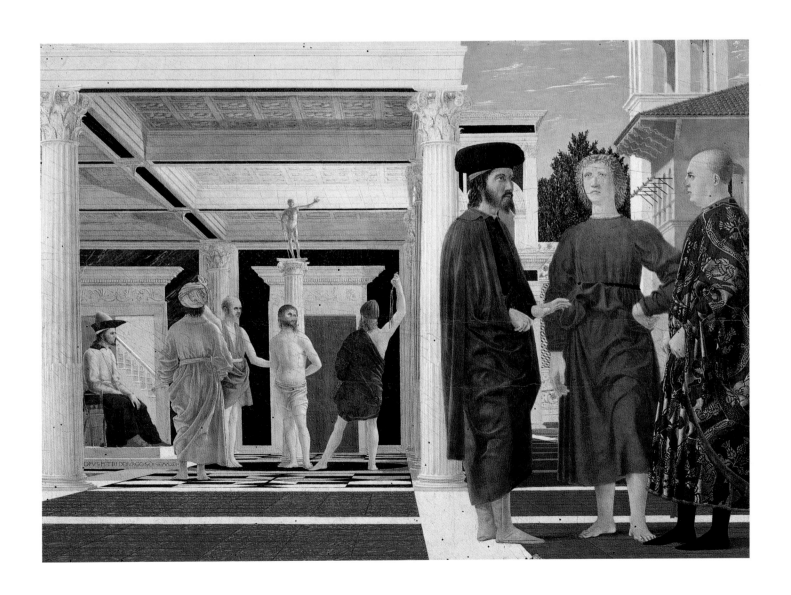

카라바조가 자연주의의 수준을 높이고 강한
조명을 사용한 것은 얼마 안 가 유럽 전역에
퍼졌으며, 특히 에스파냐와 네덜란드에
영향을 미쳤다. 한 가지 우리가 품을 수 있는
질문은 어떻게 그 많은 화가들이 그 기법을
금세 익힐 수 있었는가 하는 것이다. 여기에
나온 네 그림은 벨라스케스가 3년의 기간에
걸쳐 그린 작품들인데, 그의 놀라운 성장
속도를 보여준다. 초기의 두 작품(위)은
상당히 경직되어 보이며, 앞의 것은 약간 더
뻣뻣하다. 그러나 후기의 두 작품은 마치
화가가 '순간'을 포착해낸 듯이 훨씬
참신하다. 카라바조처럼 벨라스케스도
평범한 사람들을 모델로 썼다(이들은 아마
글도 몰랐을 테니 역사가들이 이들에 관한
문헌 증거를 찾으려 해도 소용없다).
벨라스케스는 또한 (카라바조처럼) 흰색
식탁보를 써서 로토가 겪었던 무늬의 문제를
차단했다. 그림들은 모두 아주 강한 조명을
받고 있다. 식탁 위의 물건들과 나이프의
깊은 그림자가 흰 접시에 드리워져 있는
모습을 보라. 또한 기울어진 구리 그릇의
정확한 빛의 반사를 보라. 집에서 흰 식탁보
위에 물건들을 늘어놓고 이렇게 짙은
그림자를 만들어내려면 빛의 강도가 얼마나
되어야 하는지 알아보라. 요점은
부자연스러울 만큼 강한 빛이 사용되었다는
사실이다. 그 광원은 마치 극장의
조명등처럼 그림의 바깥에 있다. 햇빛에
직접 노출하는 것 이외에는 그렇게 강한
빛을 자연적으로 얻을 수는 없다. 더구나
실내가 이렇게 어두운 곳이라면 말할 것도
없다. 그러나 광학을 이용하려면 그렇게
강한 빛이 필요하다.

1617~18

1618

1618

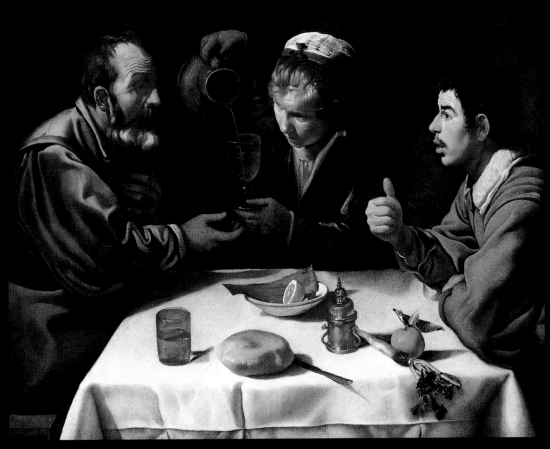

1618~19

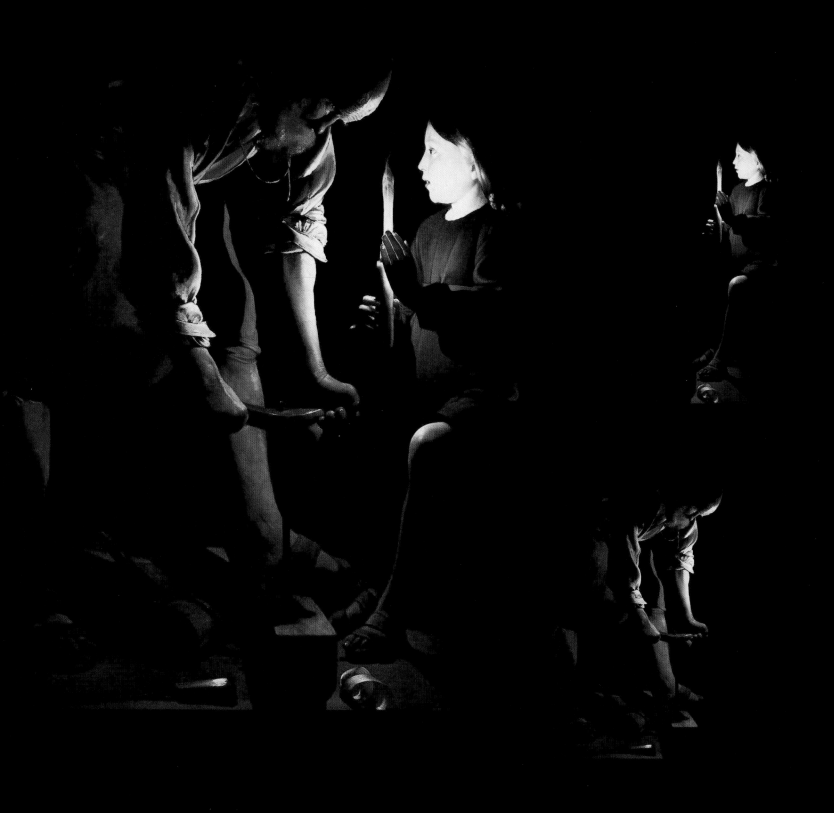

프랑스에서 카라바조의 가장 유명한 제자는 아마 멋진 촛불 장면을 많이 그린
조르주 드 라 투르(Georges de la Tour)일 것이다. 1645년 작품인 「목수 성 요셉」을
예로 들어보자. 그림의 촛불이 정말 조명의 전부일까? 광학을 사용할 때 그렇듯이
여기서도 광원은 그림의 외부에 있는 듯하다. 만약 광원이 그림 안에 있다면 렌즈에
엄청나게 밝게 비쳤을 것이다. 요셉과 소녀는 아마 상대방이 있는 자리에 광원을
설치하고 별개로 그렸을 것이다.

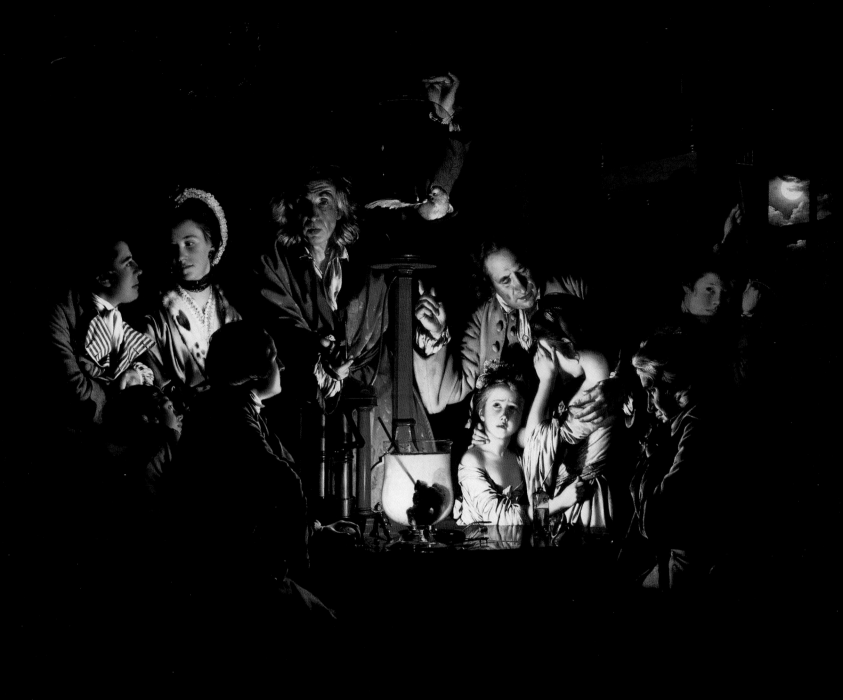

조지프 라이트(Joseph Wright)가 1767~68년에 그린 더비의 과학 실험 장면은 광원이

문제되는 곳에서 장면을 신중하게 연출한 또 다른 사례다. 그림의 광원은 진짜 황산이

담긴 그릇일까? 라이트는 영국의 대표적인 과학자들과 친했으므로 틀림없이 당대 최고

품질의 렌즈를 가지고 있었을 것이다. 아닌 게 아니라 18세기에 렌즈 기술은 크게

발달했다. 카메라 오브스쿠라는 상점에서 살 수 있었고 카날레토와 레이놀즈

(Raynolds) 같은 화가들이 즐겨 애용했다. 물론 모든 화가들이 광학을 이용했다는 것은

아니고, 다만 렌즈가 워낙 많이 사용되어 렌즈 이미지가 모든 그림의 모델로

자리잡았다는 것이다. 적어도 사진술이 발명되기까지는 렌즈의 자연스러운 영상은

예술의 목표였으며, 그림을 판단하는 주요한 기준이었다.

여기서 다시 한 번 광학이 명성을 가져다주지는 않았다는 것을 말하고 싶다. 광학은 단지 이미지, 외양, 측정 수단을 제공했을 따름이다. 따라서 작품의 구상은 여전히 화가의 몫이었으며, 그 기술적 문제를 극복하고 렌즈 이미지를 그림으로 만들기 위해서는 여전히 뛰어난 기량이 필요했다. 그러나 광학이 회화에 지대한 영향을 주었고 화가들이 그것을 사용했다는 것을 알고 나면, 즉각 작품들이 달라 보이기 시작한다. 우선 다른 때 같으면 연관짓지 못했던 화가들 간의 놀라운 유사성이 보인다. 전통적으로 함께 분류되는 화가들 간의 큰 차이도 알게 된다. 또한 작품들에서, 광학을 도입하지 않으면 설명하기 어려운 왜곡과 불연속도 확인할 수 있다.

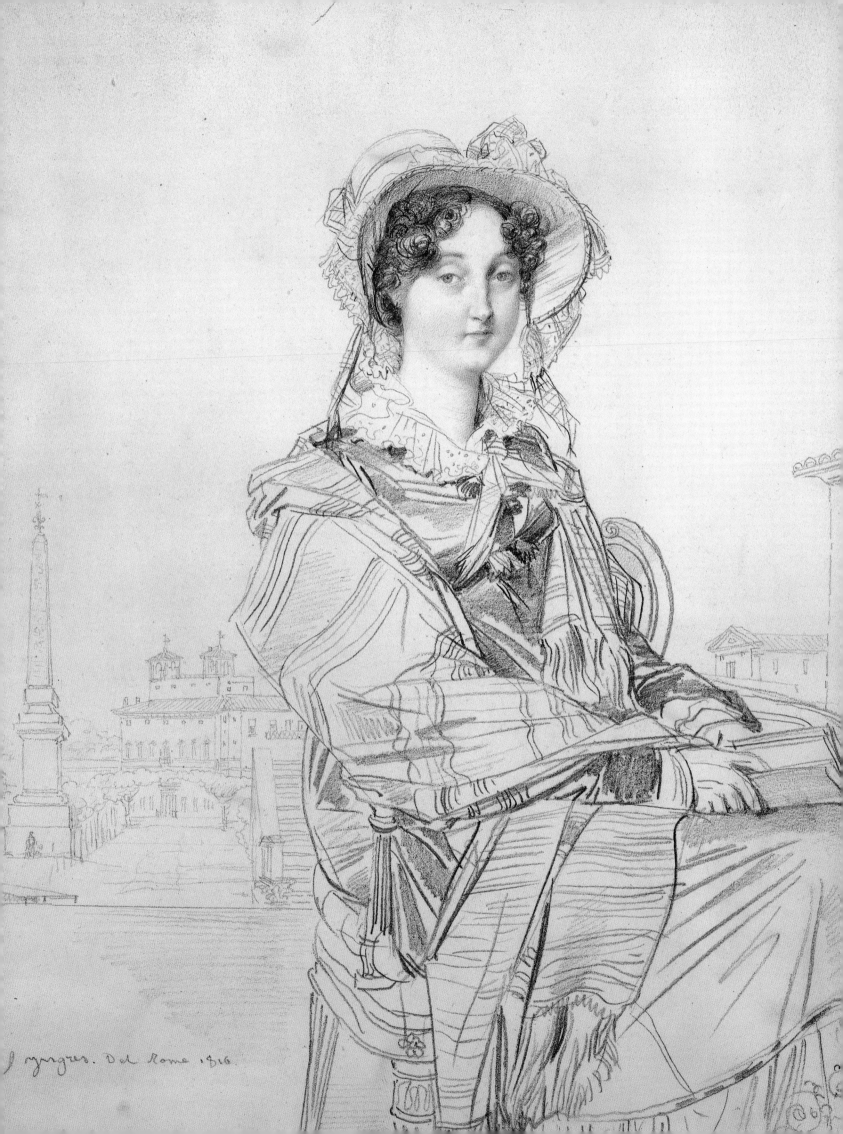

Ingres. Del. Rome 1816

Iohn More Sᵗ Thomas Mores Son.

앞쪽은 앵그르이고, 왼쪽은 홀바인이며,
아래는 워홀이다. 앵그르와 홀바인의 옷의
선을 비교해보라. 단호하게 그어진 것이 얼굴의
양식과는 달라 보인다. 이 드로잉들은 대담하고
'정확'하다. 홀바인의 소매 선을 보라. 마치
뭔가를 따라 그린 것처럼 단번에 빠르게
그려졌으며, 주름과 질감이 잘 살아 있다. 앤디
워홀의 돈다발도 그와 비슷하게 아무런 수정
없이 선이 그려졌고, 모든 것이 제자리에 있다.
물론 화가들의 '터치'는 각기 다르다. 연필의
대가였던 앵그르는 대단히 섬세한 변형을
보여주지만, 워홀에서는 그런 것이 거의 없다.
그럼에도 불구하고 나는 이 세 드로잉에
유사성이 있다고 본다.

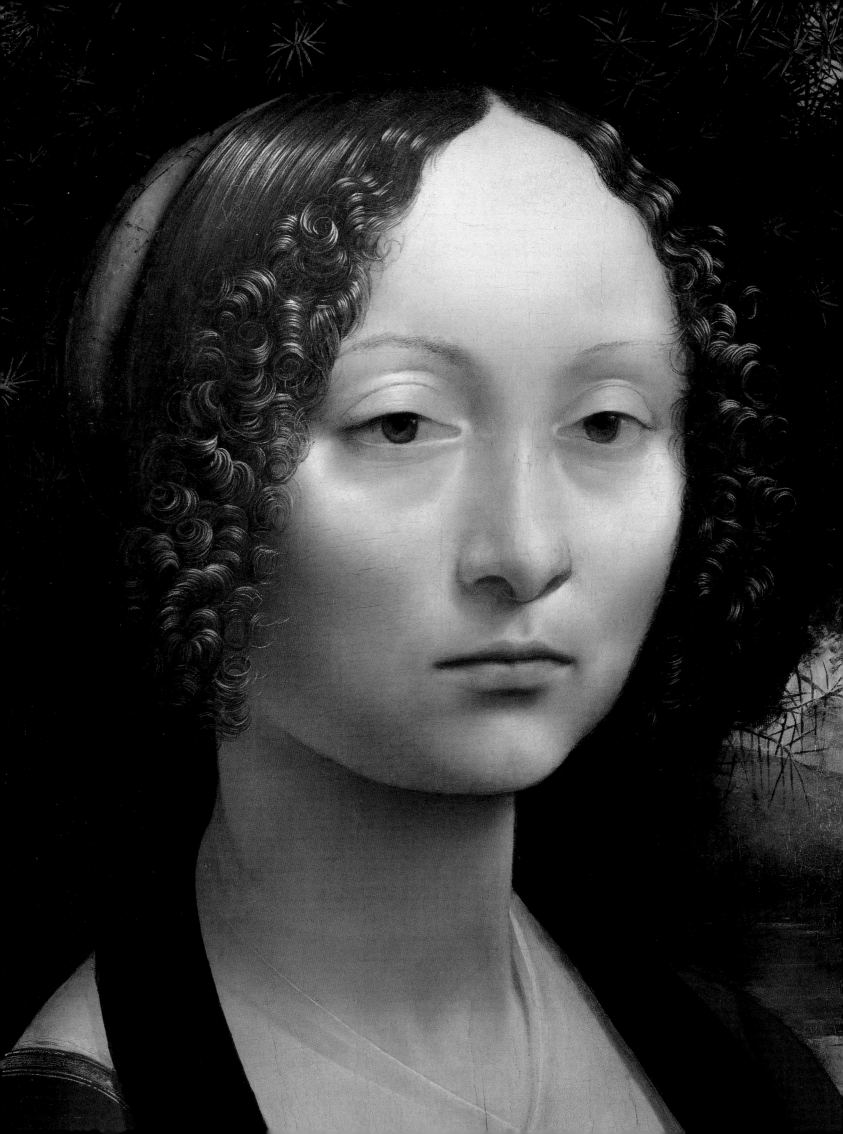

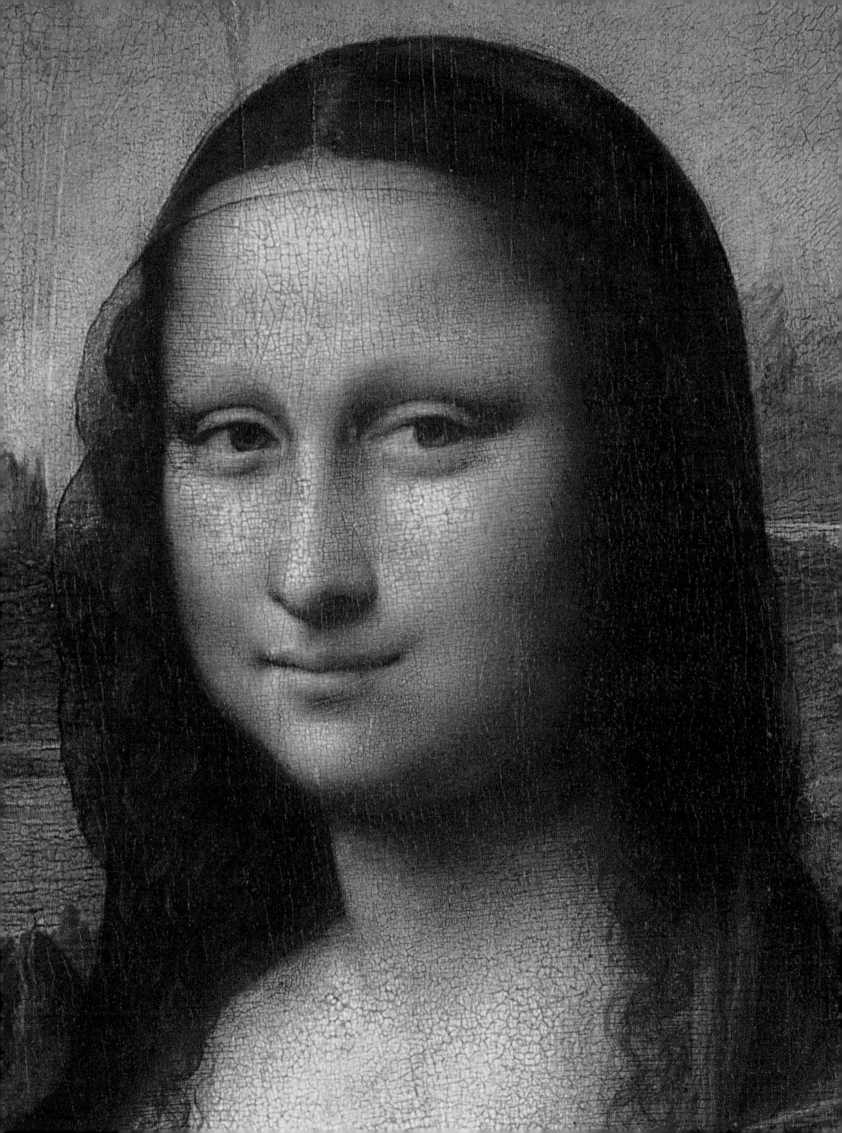

1427~28년경 마사초

1450 안드레아 델 카스타뇨

1460~70 피렌체의 무명 화가

내 화실 벽에는 우리의 옛친구 「모나 리자」(1503)가 있다. 이 작품은 부드러움을 특징으로 하는 초상화 중에서 최초의 것에 속한다. 눈과 입 주변의 미묘한 명암은 그 전의 어느 작품과도 전혀 다르다. 심지어 30여 년 전에 레오나르도 자신이 그린 지네브라 데 벤치의 초상화와도 다르다. 책장을 앞으로 넘겨 다시 한 번 두 그림을 한꺼번에 보라. 「모나 리자」의 조명은 1474~76년의 초상화와는 상당히 다르다. 위에서 조명이 비친 탓에 코와 뺨 아래에 그림자가 생겨났다.

레오나르도는 「모나 리자」를 그릴 때 광학을 이용했을까? 그것은 알 수 없지만, 그가 3차원 세계의 선명한 이미지를 평면 위에서 생생한 색깔로 보았다는 것은 분명하다. 또한 그가 렌즈를 알고 있었다는 것도 분명하다(하긴 그가 뭘 몰랐을까?). 그의 공책에는 카메라 오브스쿠라와 그것으로 투영한 이미지를 그린 것이 있으며, 거울 연마 장비의 그림도 남아 있다. 그가 투영된 이미지의 아름다움에 매혹되어 그 모습을 스스로 재현하고자 했다고 상상한다면 지나친 억지일까? 그는 단지 보는 것만으로도 충분했을 것이다. 나머지는 그의 드로잉 솜씨가 해줄 테니까. 밑그림을 그리는 그의 천재적인 솜씨는 잘 알려져 있으므로 그는 그저 투영된 이미지를 보기만 해도 재현하기 어렵지 않았을 것이다.

여기에는 15세기의 초상화 세 점이 있다. 다음 쪽은 조르조네와 그의 제자들이 16세기에 그린 초상화들이다. 마사초가 흥미로운 경우다. 그에 관한 상세한 설명은 뒤로 미루기로 하고, 여기서는 얼굴이 조르조네와 상당히 다르다는 것에 주목해보자. 사진가가 '연초점'이라고 부르는 것처럼 아주 부드럽게 그려져 있다. 그 몇 년 전에 레오나르도가 이룬 혁신이 재현되어 있다.

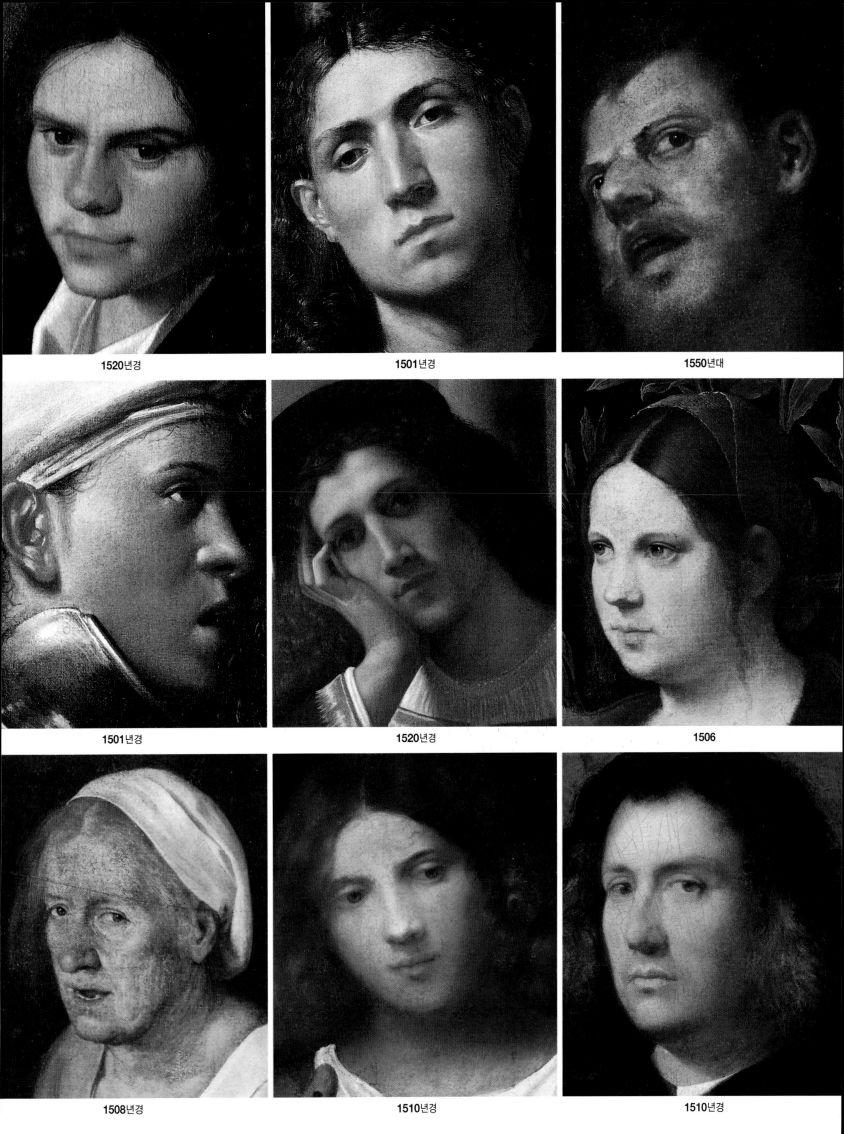

1520년경 1501년경 1550년대

1501년경 1520년경 1506

1508년경 1510년경 1510년경

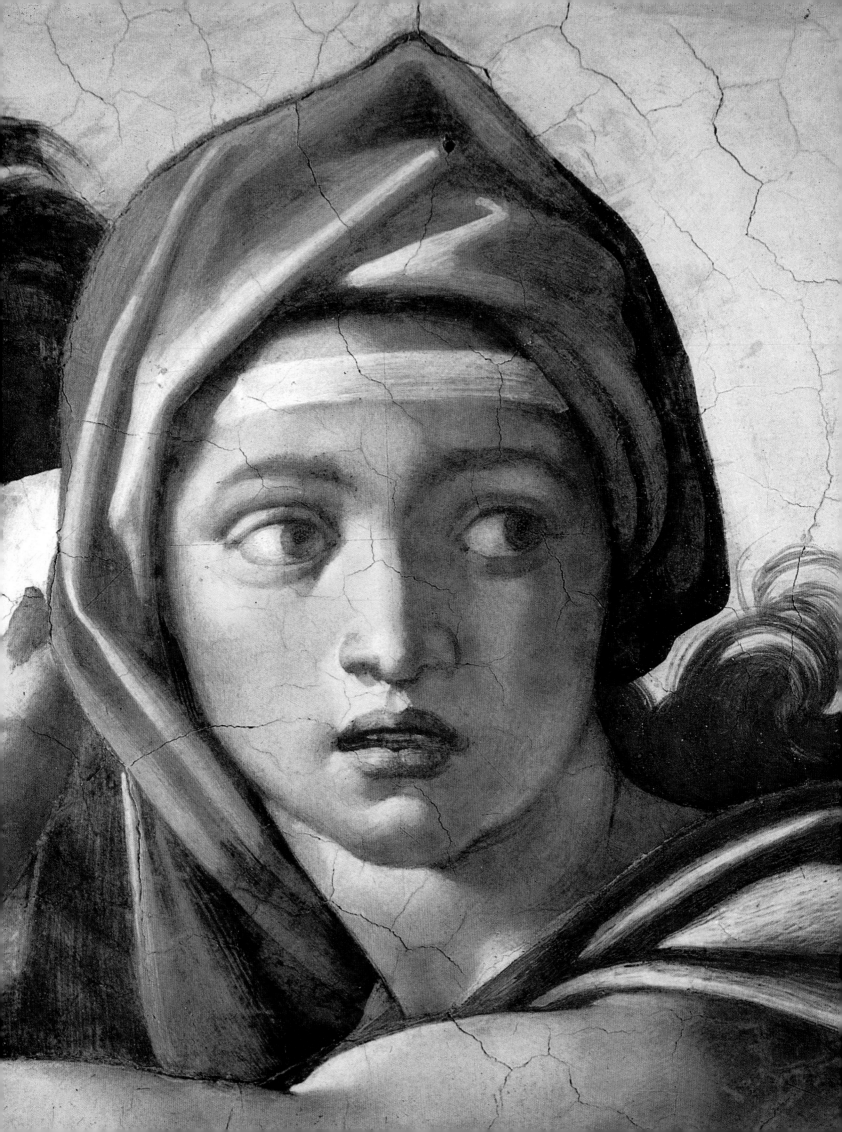

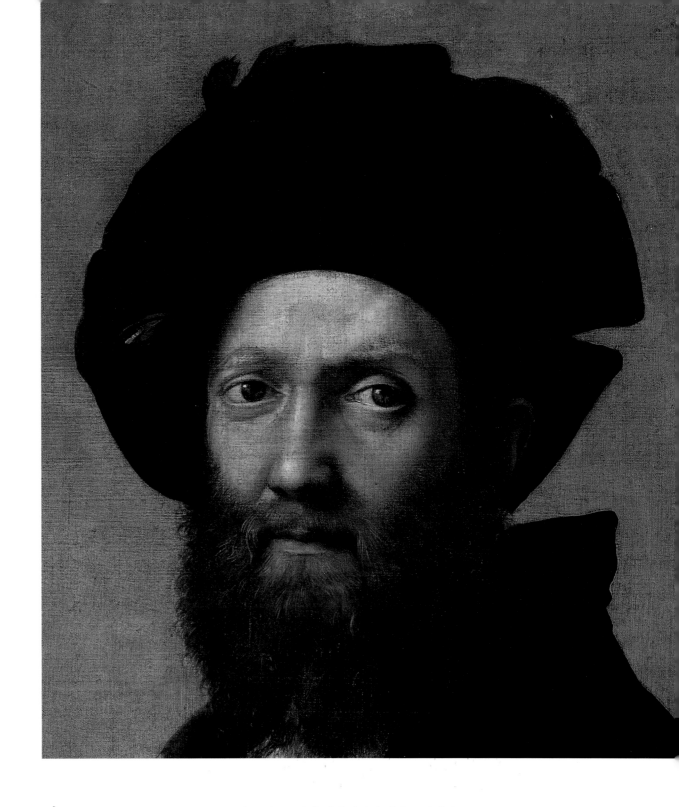

미켈란젤로는 어떻게 했을까? 그도 분명 프레스코화의 핵심 부분인 따라 그리기에
관해서 알았을 것이다. 네덜란드풍 작품에 관해서도, 그 자신이 너무 세속적이라고
일축한 바 있으니 잘 알고 있었다. 또한 그는 유화가 아마추어를 위한 것이라고 여겼다.
프레스코화와 달리 유화는 '수정'이 가능하기 때문이다. 이 두 초상화를 비교해보자.
앞쪽은 미켈란젤로가 1509~12년에 그린 시스티나 예배당의 천장화이고, 위는
라파엘로가 1514~16년에 그린 발다사레 카스틸리오네의 초상화다. 양식과
구상에서는 서로 크게 달라 보이며, 라파엘로의 얼굴이 훨씬 현대적이다. 이 차이는
단지 사용된 매체가 프레스코와 기름으로 서로 다르기 때문에 생긴 걸까?

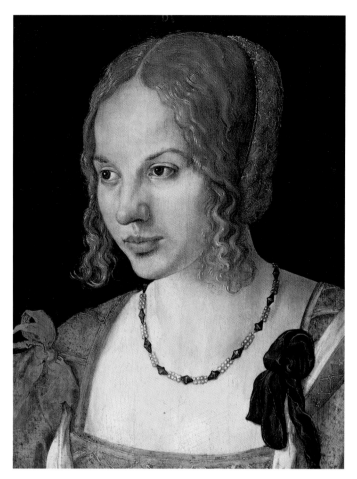

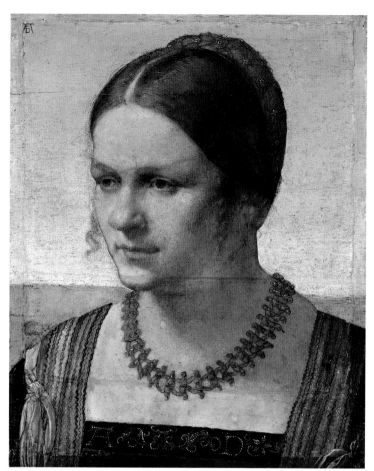

1505 1506~7

위는 어윈 파노프스키(Erwin Panofsky)가 50년 전에 쓴 『알브레히트 뒤러의 삶과 예술』에
실린 뒤러의 작품들이다. 시차는 불과 1년 정도지만 서로 상당히 달라 보인다. 밀라노의
소녀를 그린 1505년 작품의 단단한 선형 양식은 다음 쪽에 있는 1499년의 오슈볼트 크렐의
초상과 비슷하다. 그에 비해 젊은 여인을 그린 1506~7년 작품에서는 빛과 그림자의
명암법(chiaroscuro) 효과가 두드러진다. 앞의 두 작품과 달리 이 여인은 '사진' 처럼
보인다. 뭔가 달라진 것이다. 뒤러는 신기술, 그 중에서도 특히 54쪽에서 본 드로잉 장치의
목판화와 같은 그림 제작 기술에 관심이 아주 많았다. 나는 그가 1505년 여름에서 1507년
초까지, 베네치아에 체류하던 무렵에 광학을 알게 되었다고 추측한다. 아마 그는 조반니
벨리니(Giovanni Bellini)에게서 그 기법을 배웠을 것이다. 당시의 문헌에 의하면 벨리니는
귀족으로 위장하고 안토넬로 다 메시나의 모델이 되어 그에게서 비밀을 알아냈고, 뒤러가
베네치아에 있을 때 그를 후원했다고 한다(앞에서 보았듯이 안토넬로는 네덜란드 기법을
이탈리아에 도입한 인물이다). 뒤러는 친구인 피르크하이머(Pirkheimer)에게 보낸
편지에서, '원근법의 비밀을 배우기 위해' 볼로냐로 갈 예정이라고 말했다. 일부
역사가들은 뒤러가 레오나르도의 절친한 친구였던 루카 파치올리(Luca Pacioli)를
찾아갔으리라고 믿는다. 뒤러는 그 비밀이 무엇인지 밝히지 않았는데, 혹시 비밀을
엄수하기로 서약했는지도 모른다.

이제 뒤러가 1513년에 그린 수채화
「넓은 잔디」와 초기에 그린 앞쪽의 밀밭
드로잉을 비교해보자. 그의 묘사가 얼마나
'자연주의적'인지 보라. 그는 거울-렌즈를
사용하여 이 작품을 그린 게 아닐까? 이번에는
다음 쪽의 흑백 사진과 이언 해밀턴 핀리
(Ian Hamilton Finlay)가 뒤러의 잔디에
바치는 사진 작품을 보라. 우리가 보고 있는
것은 렌즈를 이용한 두 개의 이미지가 아닐까?

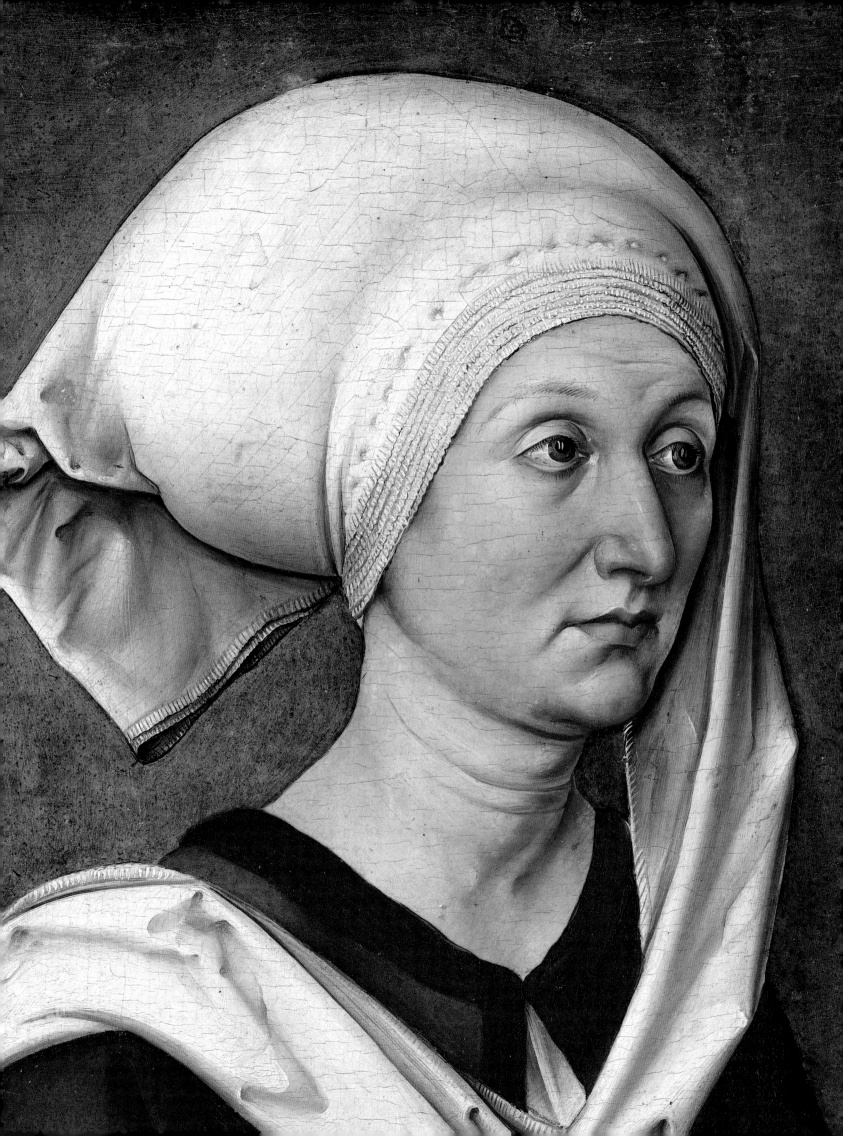

1633 프란스 할스

앞 쪽은 뒤러이고 위는 할스다. 둘 다 위대한 초상화 작품이지만
여기서 나는 차이를 논하고자 한다. 뒤러의 초상화(1505년 베네치아
방문 전에 그렸다)는 선형이고 어색하며, 조명도 평범하고 진한
그림자도 없다. 알다시피 뒤러는 밑그림에 능하고 수천 장의 드로잉을
남겼다. 그와 대조적으로 프란스 할스는 드로잉을 한 장도 남기지
않았다. 그가 그린 여인은 놀랄 만큼 '사실적'이다. 아주 강한 광원이
코 주변과 옷깃 뒤쪽에 짙은 그림자를 만들고 있다. 모자의 세부 묘사는
형체와 완벽하게 어울린다. 이런 타원형 옷깃이 얼마나 그리기
어려운지는 화가라면 누구나 다 안다. 하지만 캔버스에는 목탄의
자국도, 수정된 흔적도 전혀 없다. 그의 붓놀림은 느슨하지만 대단히
정확하다. 광학은 흔적을 남기지 않는다. 그의 초상화를
루벤스(Rubens)의 작품과 비교해보라. 옷깃이 훨씬 느슨하게 느껴진다.
눈 굴리기로 그린 것임을 금세 알 수 있다.

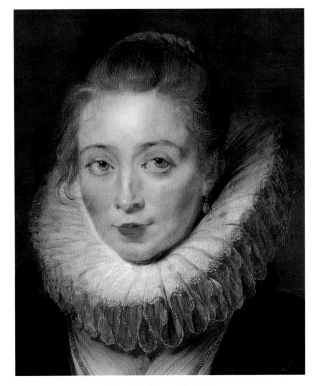

1623~25 페테르 파울 루벤스

1490 알브레히트 뒤러

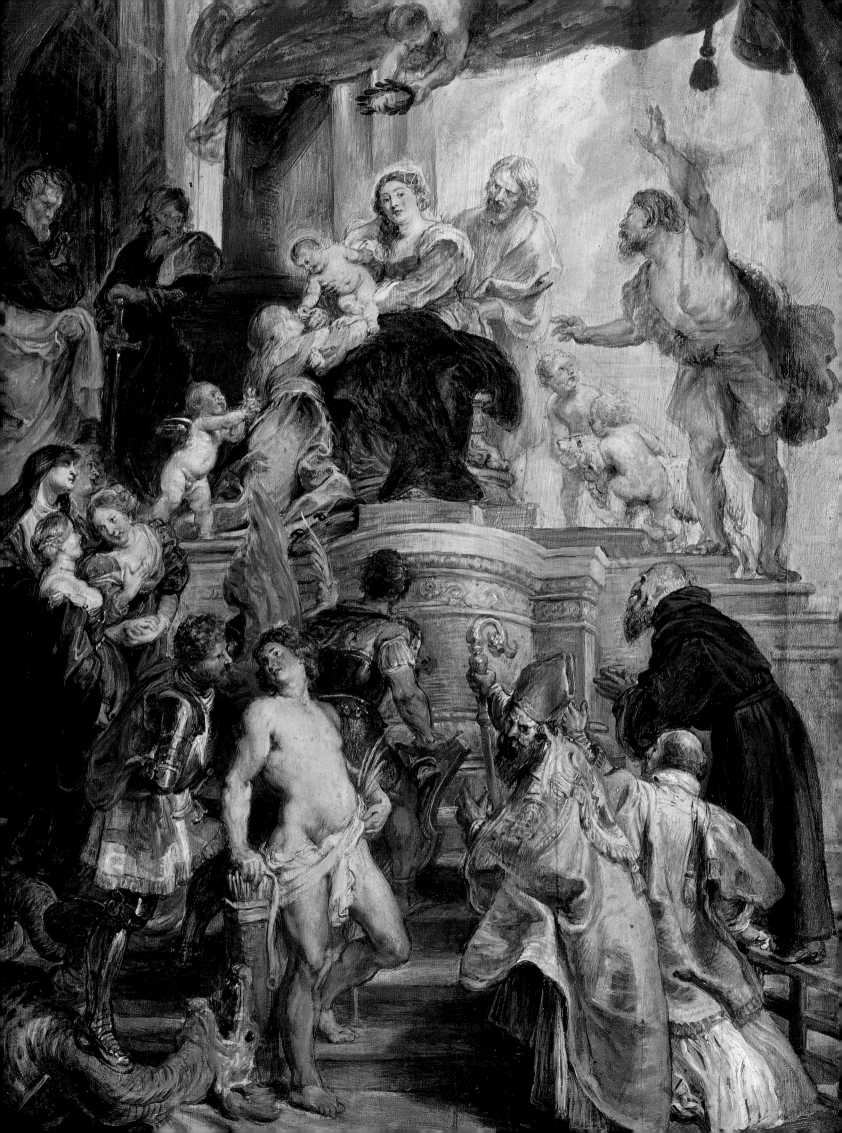

대형 제단화 「성인들과 함께 옥좌에 오른 성모와 아기 예수」를 위한 루벤스의
스케치는 눈 굴리기 전통을 완벽하게 보여준다. 물론 루벤스는 밑그림의
대가였고 뛰어난 드로잉을 많이 남겼다. 그는 붓놀림 몇 번만으로 형체와
질감을 탁월하게 묘사할 수 있었다. 이 건축적 구성을 잘 보라. 선은 자유로우며
어림잡아 그려졌다. 즉 곡선을 따라 정밀하게 그린 게 아니다. 광학을 이용하지
않고 공간 감각을 멋지게 표현한 놀랍고도 생생한 작품이다.

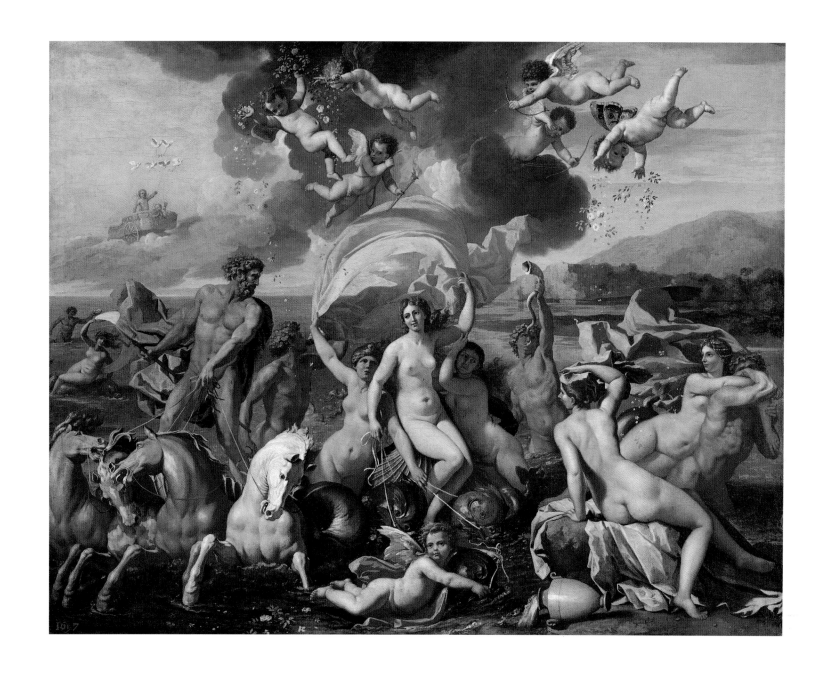

위는 푸생(Poussin)이 1638~40년에 그린 「비너스의 탄생」이고, 다음 쪽은 귀도
카냐치(Guido Cagnacci)가 1658년에 그린 「클레오파트라의 죽음」이다. 여기서 내가
비교하려는 것은 푸생의 작품이 훨씬 선형에 가깝다는 점이다. 이 작품에서는 그림이
캔버스 위에서 세심하게 그려지고 배치된 과정을 잘 볼 수 있다. '사실적'인 장면과는
거리가 멀다. 접힌 주름이 양식화된 모습을 보라. 반면에 카냐치의 작품은 광학의 면모를
보여준다. 의자에 걸친 팔의 완벽한 원근, 돋을새김된 금 장식의 정밀한 빛 반사를
눈여겨보라. 그림자가 진하고 빛의 방향이 단일하다는 점은 흑백으로 처리한 그림에서

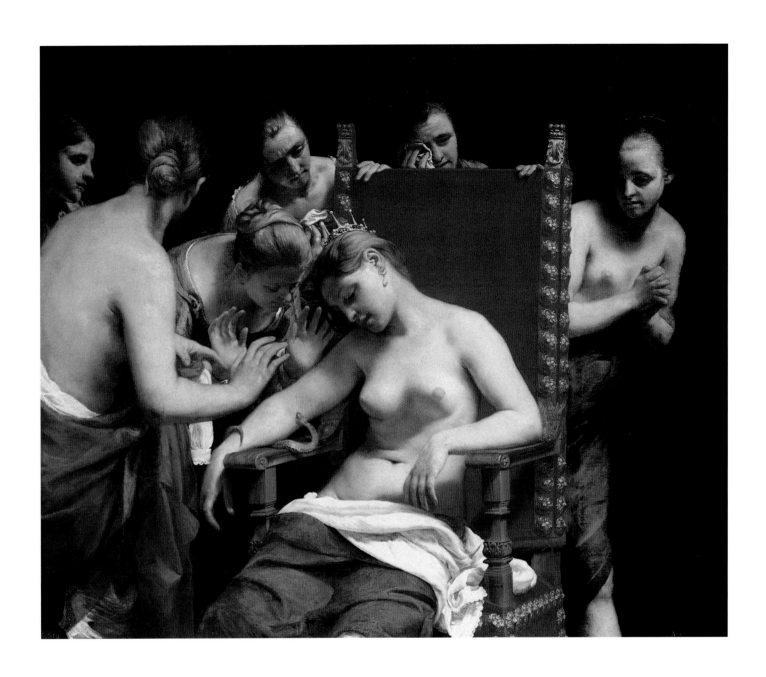

더 잘 확인할 수 있다. 광학을 이용하면 이처럼 인물에 비쳐지는 빛과
어둠의 대조(진한 명암법)가 뚜렷하다. 카냐치의 구성은 여타의 광학적
작품들과 아주 흡사하며, 인물들은 거의 같은 평면에 있고 공간의
물러남이 거의 없다. 이것 역시 렌즈의 심도와 관련이 있다. 카냐치는
한 명의 모델만을 써서 의자를 빙 돌아가며 다른 자세를 취하게 한 것으로
보인다. 그렇다면 그도 역시 영화감독이었을까? 이 그림을 흑백으로
촬영해보면 훨씬 '사진' 처럼 보인다.

100년 시차를 두고 그려진 이 두 작품은 묘한 유사성을 지닌다. 위는 마르텐 반
헴스케르크(Marten van Heemskerck)의 「하를렘의 귀족 피테르 얀 포페스존과 그의
가족」(1530년경)이고, 오른쪽은 유디트 레이스테르(Judith Leyster)가 1635년에 그린
소년과 소녀의 이중 초상화다. 앞의 그림은 홀바인의 「대사들」과 같은 시대의 작품이다.
카라바조나 초기 벨라스케스처럼 이것도 그림 평면에 가까운 식탁 주변에 사람들이
앉은 모습을 그렸다. 인물들은 꽤 사실적으로 그려졌지만, 배경과 대조해보면 너무
두드러지고 비사실적이다. 하늘은 마치 나중에 칠한 것처럼 보인다. 나는 이 작품을

보고 카라바조의 「과일 바구니」(110~111쪽),
라파엘로의 「발다사레 카스틸리오네의
초상」(139쪽), 벨라스케스의 「바쿠스」(161쪽)를
떠올렸다. 하늘은 원래 검은 배경이었을까?
빛은 어디서 비추었을까? 식탁 위의 물건들이 서로
무관해 보인다는 점에 주목하라(이것이 정상적인
배열일까?). 이 작품은 거울-렌즈/콜라주 기법의
전형적인 특징을 모두 보여준다. 구성의 다양한
요소들은 별개로 그려진 뒤 그림의 표면 가까이에
있는 부자연스러운 공간 속에서 결합되었다. 아마
아이들을 제외한 사람들의 머리도 별개로 그려졌을
것이다. 모델들이 그런 자세를 얼마나 유지할 수
있다고 생각되는가?

레이스테르는 할스의 조수였다고 한다. 그녀가
그린 어린아이들의 자세를 보라. 참을성 없는
아이들이 얼마나 오랫동안 이런 자세를 취할 수
있을까? 소년은 고양이를 안고서 손에는 뱀장어
같은 것을 쥐고 있는 걸까? 나름대로 이유가
있겠지만 뱀장어는 쥐고 있기 힘들다.
118~119쪽의 원손잡이 인물들처럼 부자연스러운
자세다. 내 눈에 이 작품은 빅토리아 시대 후기의
'즉석사진'처럼 보인다. 이것은 카라바조 이후
유럽을 휩쓴 거대한 자연주의 물결의 일부다. 할스,
벨라스케스, 코탄 등 위트레흐트 화파의 화가들이
모두 이 시기에 활동했다. 왜 그랬을까?
그 솜씨들은 어디서 얻은 걸까? 아마 밑그림
실력에서 나오지는 않았을 것이다(할스처럼
레이스테르도 드로잉은 거의 남기지 않았다).

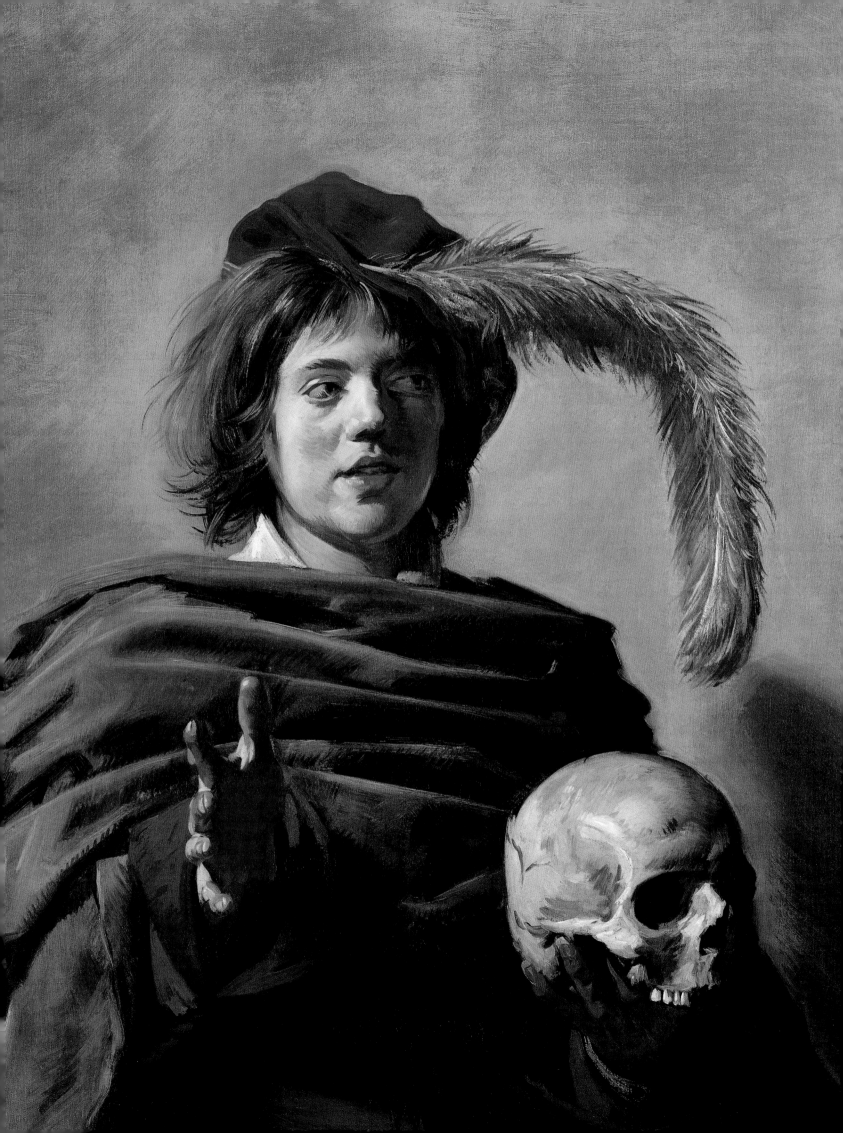

다시 프란스 할스를 보자. 이번에는 1626~28년
작품이다. 원근법으로 그려진 손은 감탄할
만하다. 어떻게 그렇듯 대담하면서도 '올바르게',
거의 '진짜 같이' 그릴 수 있는 걸까? 또 모델은
이런 자세를 얼마나 오래 취할 수 있을까? 해골
역시 걸작이다. 이것을 반 고흐가 그린 해골과
비교해보라. 1855년에 반 고흐는 확실한 형체가
갖춰질 때까지 손으로 더듬어가며 온갖 공을
들여 이 해골을 그렸다. 그러나 이것은 이빨에
반사되는 빛까지 그럴듯하게 묘사한 할스의
해골처럼 생생하지도 않고 빛 반사도 섬세하지
못하다. 할스는 이 작품을 과연 눈 굴리기로
그렸을까? 그가 놀리는 붓 아래에는 이미 확실한
형체가 있었을 것이다. 이 그림에도 역시 목탄
밑그림 같은 건 없고 오로지 붓 자국만 있었다.
광학을 이용한 아름다운 붓질이다.

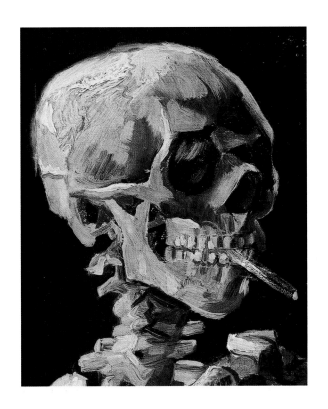

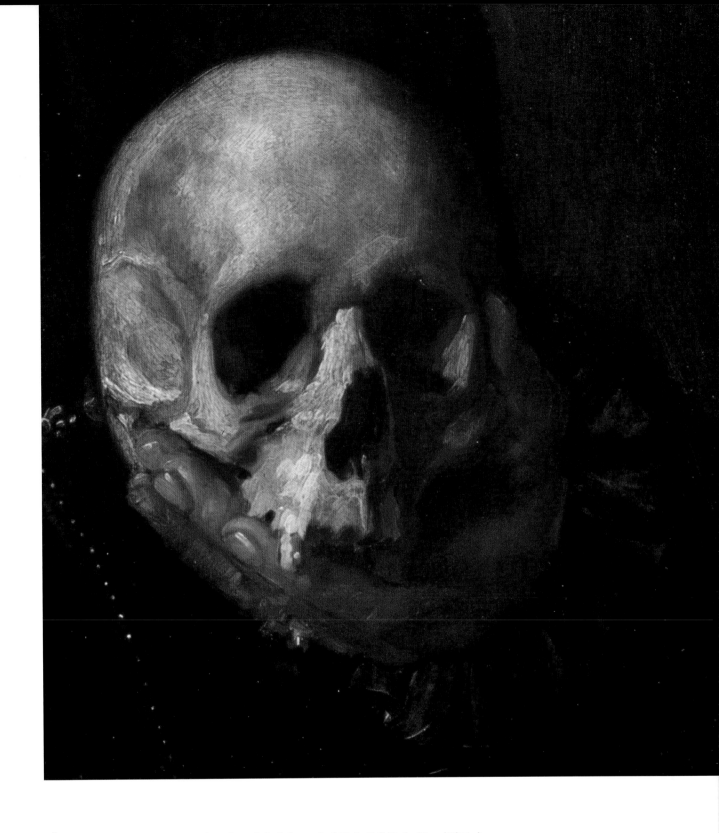

이 1611년의 초상화는 프란스 할스의 초기작인데, 그가 나중에 개발하게 되는 기법보다
뒤처지는 붓놀림을 보여준다. 해골과 그것을 든 손의 세부를 살펴보라. 밝은 색의
영역을 표시하기 위해 해골과 손 주위에 검은 선을 두른 것이 분명히 보인다. 이 선은
손으로 더듬어가며 그린 게 아니라 한 번에 그린 듯하다. 앵그르나 워홀의
드로잉에서처럼 뭔가를 '따라서' 그린 것이다. 할스는 물론 뛰어난 재능을 지녔지만,
중요한 요소를 포착하는 안목을 가진 훌륭한 만화가와 비슷하다. 그러나 그는 놀랄 만큼
정확하게 그림을 그렸다.

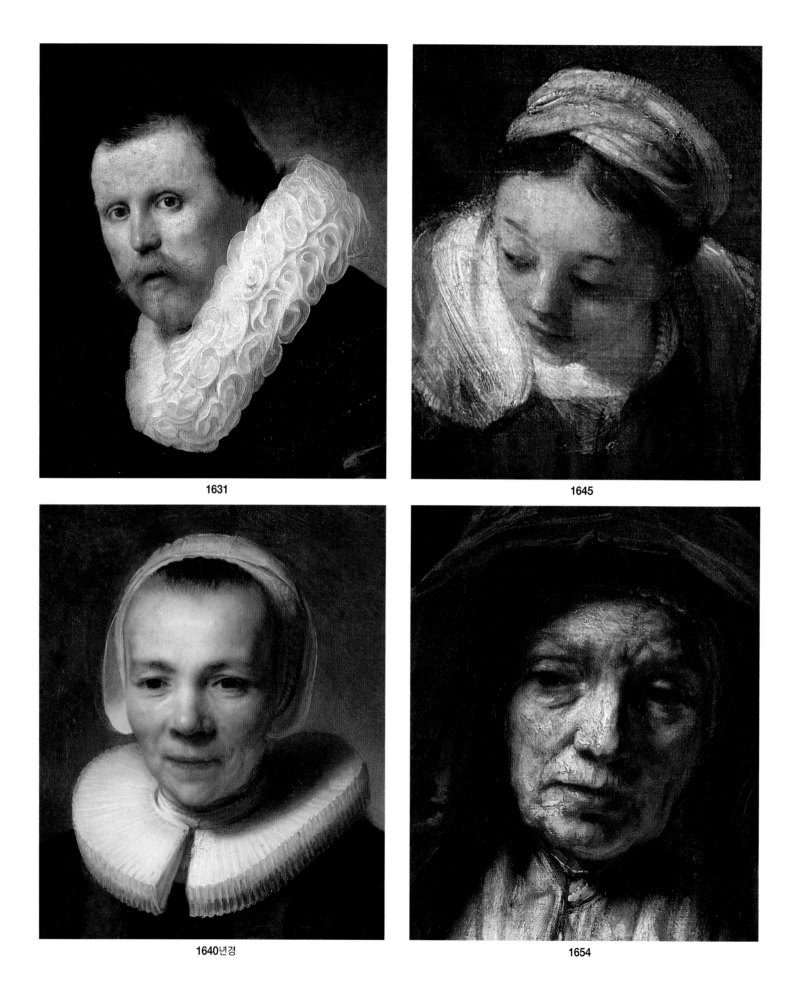

1631

1645

1640년경

1654

내가 보기에는 렘브란트(Rembrandt)도 분명히
광학을 알고 있었다. 그의 제자들도 마찬가지다.
그러나 내가 말하려는 논점은 간단하다.
렘브란트는 자신의 정서적 힘으로 광학이 주는
'자연주의적' 이미지를 초월했다. 그의 이전과
이후의 어떤 화가도 그처럼 얼굴을 그리지는
못했다.

　　오른쪽 노인의 X선 사진을 보면 렘브란트가
초상화를 그릴 때 강렬한 명암의 대조, 짙은
그림자를 만들어내는 강한 빛을 얼마나 재빨리
포착했는지 알 수 있다. 밑그림은 지극히
깔끔하고 경제적이지만 완성된 머리는 매우
감동적이고 소박하다. 눈과 입 주위의 표정을
섬세하게 처리한 것은 인간에 대한 따뜻하고
꼼꼼한 관찰을 말해준다.

1654

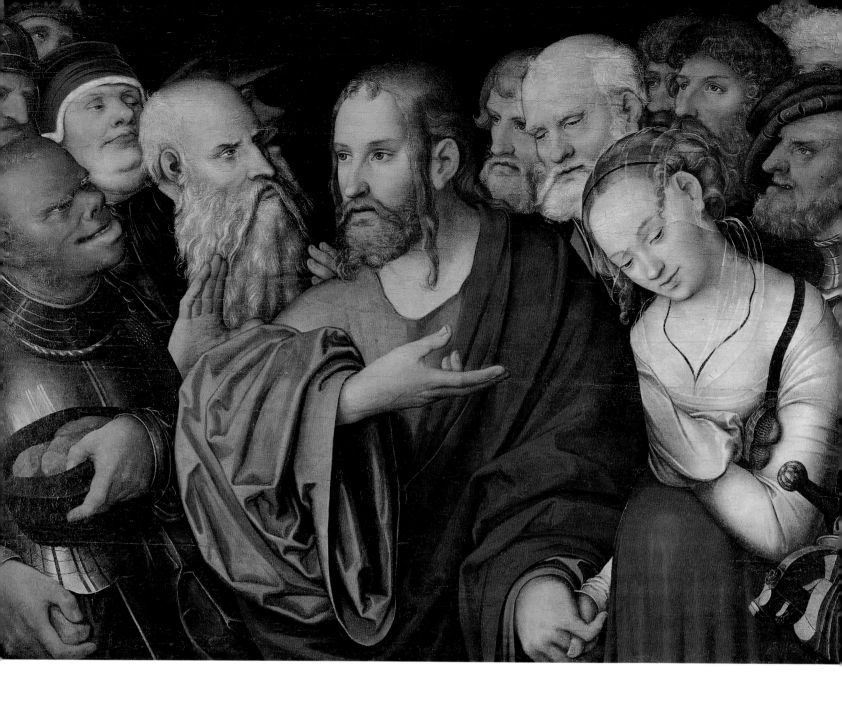

왼쪽은 크라나흐이고, 오른쪽은 벨라스케스다. 약 100년의 시차를 둔 그림들인데,
표정이 상당히 다르다. 크라나흐에 비해 벨라스케스의 얼굴은 '현대적'으로 보인다.
세 사람 모두 순간적인 표정이다. 특히 웃고 있는 가운데 사람은 입만이 아니라 눈도
미소를 띠며, 얼굴의 선이 대단히 정확하다. 벨라스케스가 눈 굴리기 또는 기억에
의존하여 그렸다면 이렇게 정확할 수 있을까? 이 장면에서도 조명이 세심하게
사용되었으며, 마치 인물들은 화실에 있고 나중에 배경이 그려진 것처럼 인물과 배경이
겉돌고 있다.

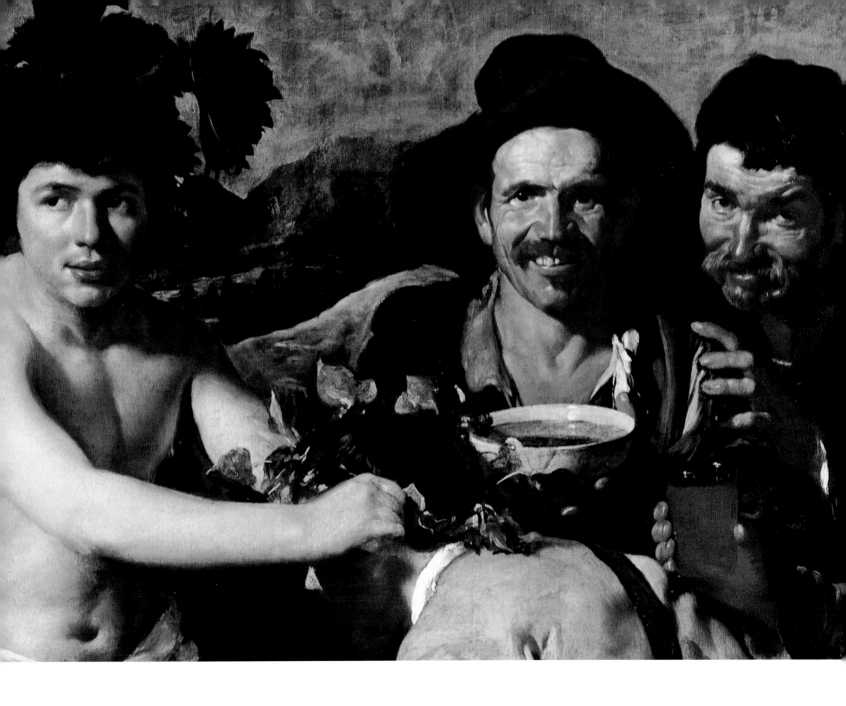

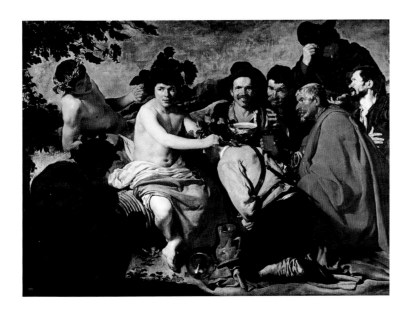

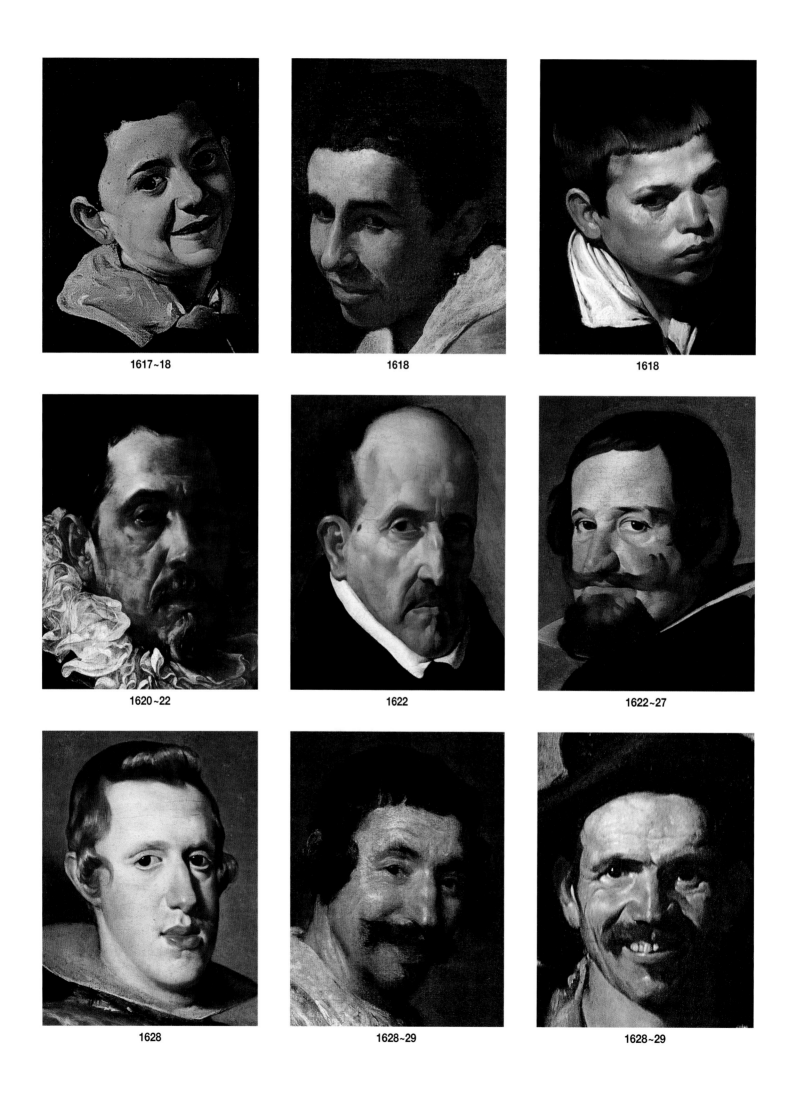

1617~18

1618

1618

1620~22

1622

1622~27

1628

1628~29

1628~29

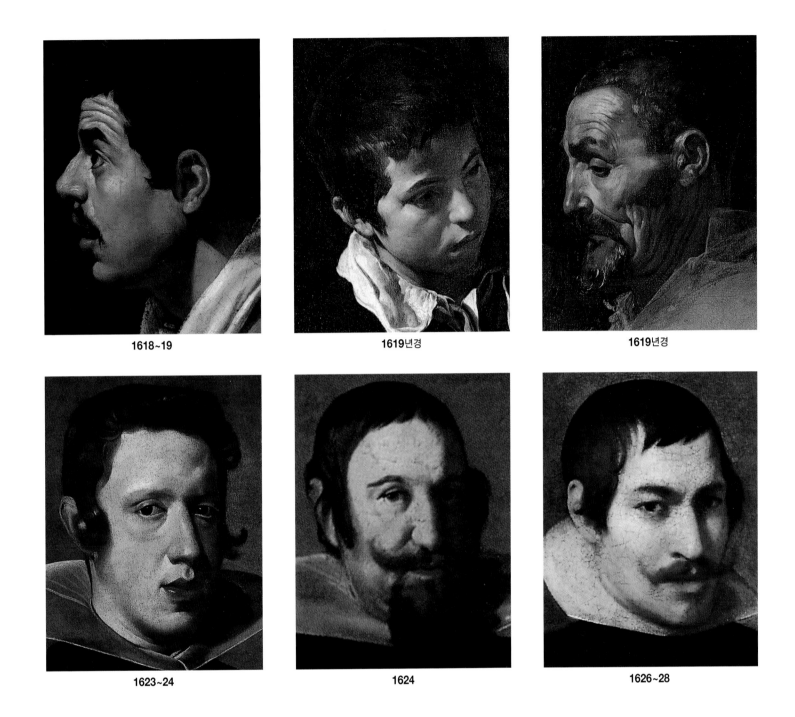

1618~19 · 1619년경 · 1619년경

1623~24 · 1624 · 1626~28

벨라스케스가 10년에 걸쳐 그린 얼굴들이다. 「바쿠스」에 나온 인물이 맨 마지막에 있다. 초기 몇 년 동안 그가 장족의 발전을 했다는 것이 명확히 드러난다. 그는 곧 아주 순간적인 표정까지도 잡아낼 수 있게 되었다. 마지막 얼굴의 생생한 미소와 벌린 입은 다른 얼굴들과 완벽하게 어울린다. 얼굴은 눈, 코, 입의 위치를 정확하게 잡으면 제대로 그릴 수 있다. 다른 모든 것은 저절로 제자리에 가게 된다. 입은 특히 그리기가 까다롭다. 존 싱어 사전트(John Singer Sargent)가 말했듯이 "초상화는 입에서 문제가 생기는 그림이다."

에스파냐와 네덜란드다. 아래는 벨라스케스이고 다음 쪽은 게리트 반 혼토르스트다. 둘 다 1620년대의 작품이며, 순간적인 표정과 몸짓을 담아내고 있다. 벨라스케스는 눈썰미와 붓질이 뛰어난 화가다. 그는 혼토르스트보다 더 대담하고, 덜 세밀하며, 덜 사실적이다. 그러나 두 작품이 보여주는 정확성은 광학을 이용했다고 추측하기에 충분하다. 벨라스케스의 지구의는 100년 전 홀바인의 지구의처럼 완벽한 구형이다. 눈 굴리기라고? 앞에 나온 루벤스의 건축물 묘사와 비교해보라. 벨라스케스는 아주 능란해서 몇 번밖에 붓질을 하지 않았다. 광학을 최소한으로 이용해서 최대의 효과를 얻어냈던 것이다.

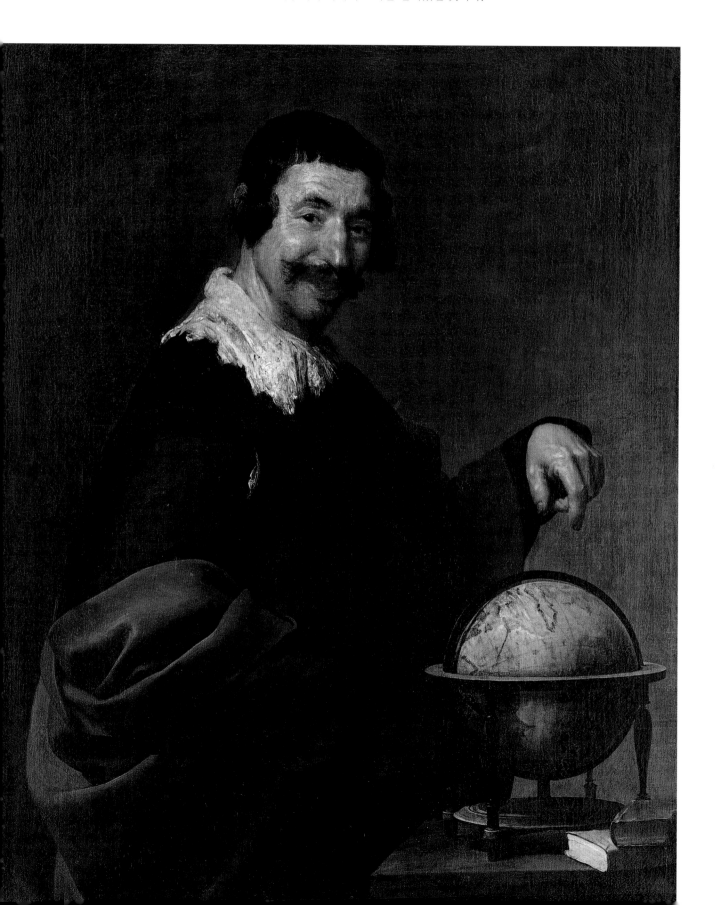

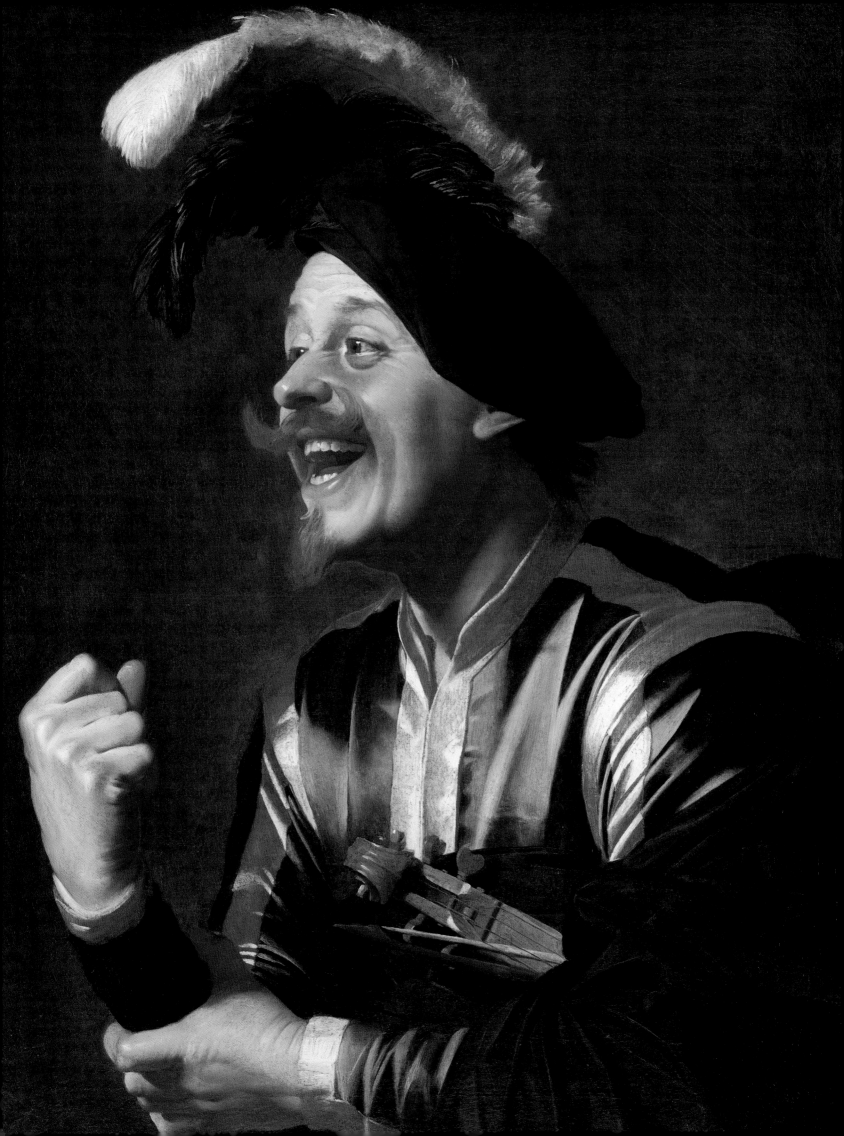

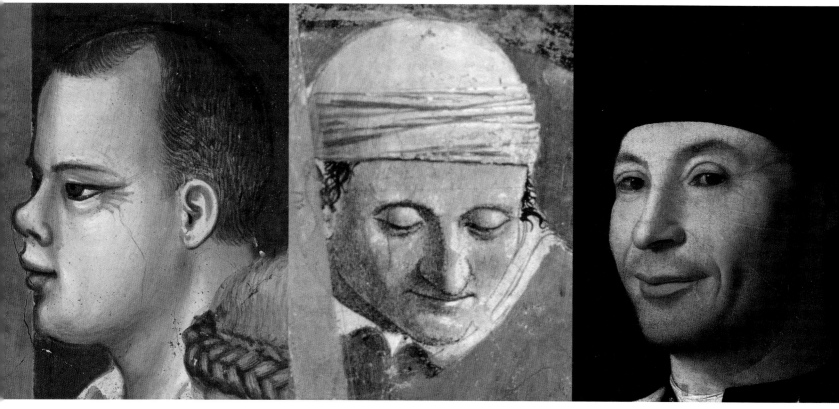

1303~6 1452 1470

미소, 미소, 미소. 웃는 얼굴의 사진은 불과 몇 분의 1초로 촬영된다. 미소는 오래 가지 않으므로 자세히 관찰할 여유가 없다. 그래서 중요한 특징을 포착하려면 시간이 많이 필요한 눈 굴리기 화가들은 더 정적인 표정을 그리려는 경향이 있다. 광학의 도움을 받는다 해도 몇 가지 핵심 표시를 하고 순간을 잡아내려면 손의 움직임이 아주 빨라야 한다. 고도의 솜씨와 경륜을 지닌 화가, 그리고 직업적인 '배우–모델'(이들은 한 자세를 더 오래 취할 수 있다)이 어우러져야만 미소를 포착할 수 있다.

여기 나온 조토의 첫 미소는 1305년의 것이다. 웃을 듯 말 듯한 표정이다. 1452년 피에로의 인물은 온화한 표정으로 미소를 머금고 있다. 1470년 안토넬로는 약간

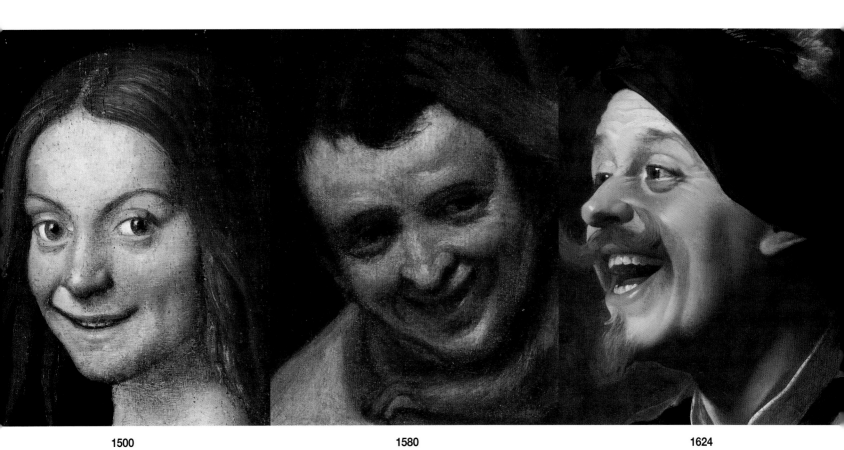

1500 1580 1624

음흉하고 능글맞은 미소를, 1500년 카로토(Caroto)는 건방진 표정으로 싱글거리는
미소를 보여준다. 이 표정들은 모두 잠깐 동안만 취할 수 있으며, 계속 유지하려면
반복해야만 한다(사진가가 미소를 유도하기 위해 '치즈'라고 말하라는 것과 같다).
카라치(Carracci)의 1580년 초상화는 더 순간적인 표정이며, 색조가 사진과 비슷하다.
반 혼토르스트의 웃는 사람은 순간적이지만 사실적이다. 이 작품을 처음 흑백으로
보았을 때 나는 곧바로 즉석사진 같은 느낌을 받았다. 인물의 눈과 입이 썩 잘 어울리는
것으로 보아 한꺼번에 포착했음에 틀림없다. 투영법을 아는 노련한 화가는 단 몇 초
동안이면 눈과 입의 적절한 위치를 표시할 수 있었을 것이다.

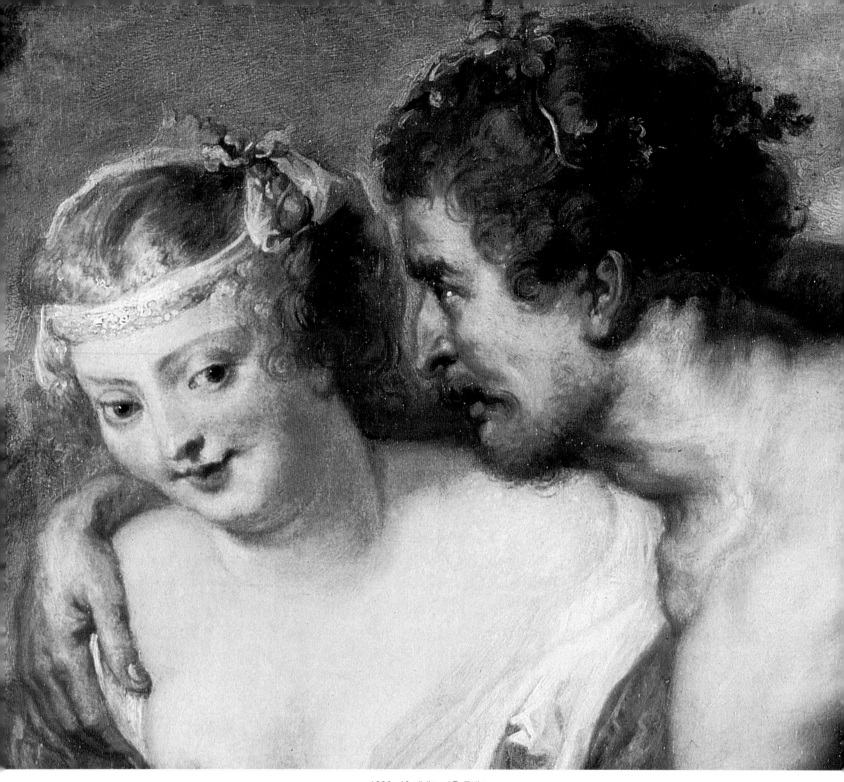

1636~40 페테르 파울 루벤스

눈 굴리기와 렌즈 이미지의 확연한 차이를 알려면 이 얼굴들을 비교해보라. 알다시피
루벤스는 밑그림을 잘 그렸고 많이 남긴 반면 반 혼토르스트와 벨라스케스는 드로잉을
거의 남기지 않았다. 그들 작품의 조명은 훨씬 밝고 강하며, 오늘날 사진가가 사용하는
방식과 비슷하다. 루벤스는 기억에 의존하거나 눈 굴리기로 이 그림을 그렸을 것이다.
그러나 다른 두 얼굴은 정확성과 즉흥성의 '표정'으로 미루어 전혀 다른 방식으로
그려졌을 것이다.

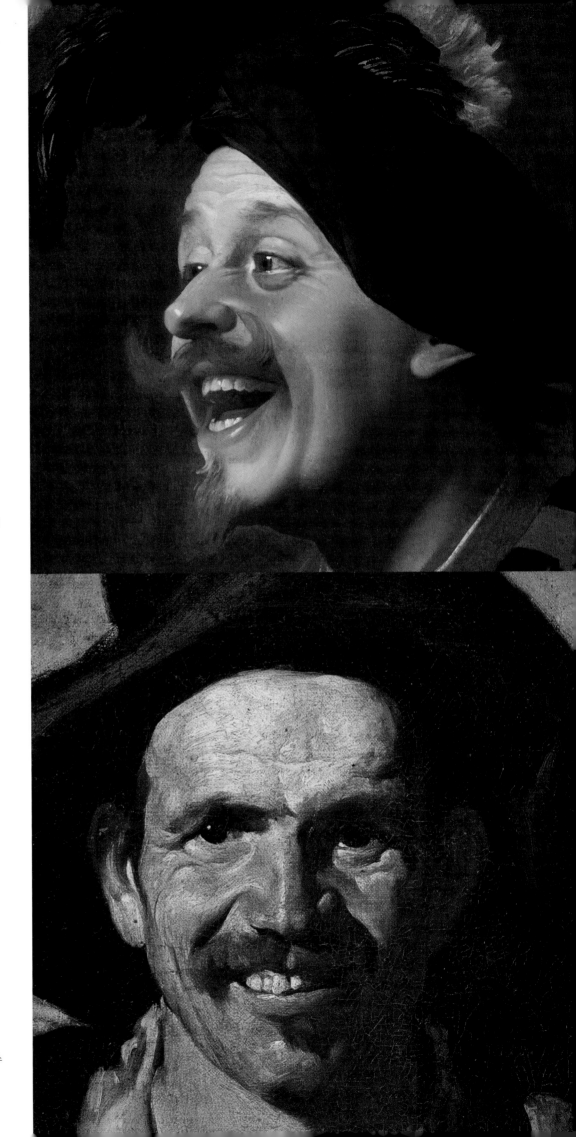

1624 게리트 반 혼토르스트

1628~29 디에고 벨라스케스

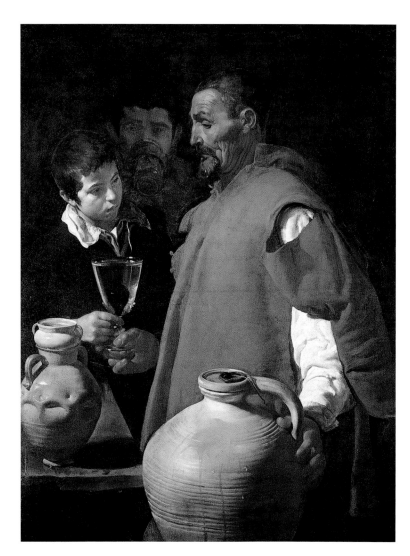 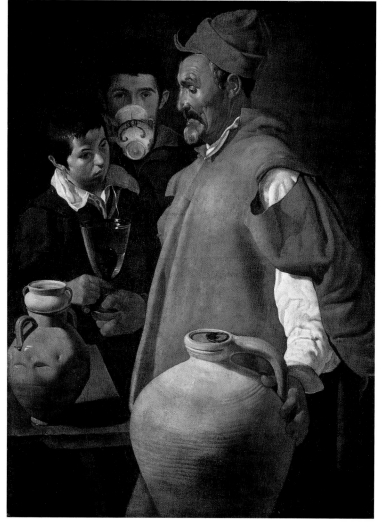

17세기에(그 전에도 그랬지만) 젊은 화가들을 교육하는 과정에는 그림의 모사가
포함되었다. 그림을 모사하려면 먼저 그림을 연구해야 한다. 그림 기술은 대가를
모사하는 과정에서 빠르게 발전한다. 그런데 그 모작들은 어떻게 되었을까? 여기에는
벨라스케스의 「물장수」가 두 가지로 나와 있다. 물장수의 모자가 추가된 것을 제외하면
둘째 작품은 1619년경에 그려진 첫째 작품과 거의 똑같다. 묘하고 불완전한 모양의
물항아리에 나 있는 작은 선들까지 모두 똑같다(우리는 모작의 투명한 슬라이드를 원작
위에 대고 점검해보았다). 눈 굴리기로 이렇게 모사하기란 불가능하다. 필경 따라서
그렸겠지만 내가 아는 한 따라서 그릴 만한 드로잉은 존재하지 않는다. 그렇다면
반 에이크가 거울–렌즈를 사용하여 자신의 알베르티 추기경 드로잉을 회화로 옮겼듯이
광학을 이용했을 가능성이 크다.

여기에 실린 그림이 단서를 줄 수 있다. 왼쪽은
벨라스케스가 1618~19년에 그린 청년의
초상화인데, 이것을 X선으로 촬영해보면 다른
인물의 밑그림(아래 왼쪽)이 나온다. 흥미로운
사실은, 이 인물은 바로 벨라스케스가
1617~18년에 그린 「음악 트리오」
(아래 오른쪽, 126쪽 참조)를 거울에 반사시킨
모습이라는 점이다.

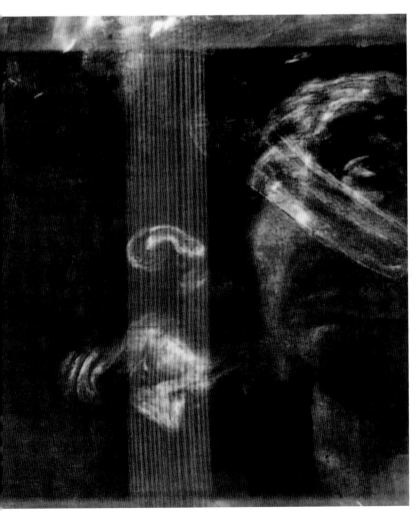

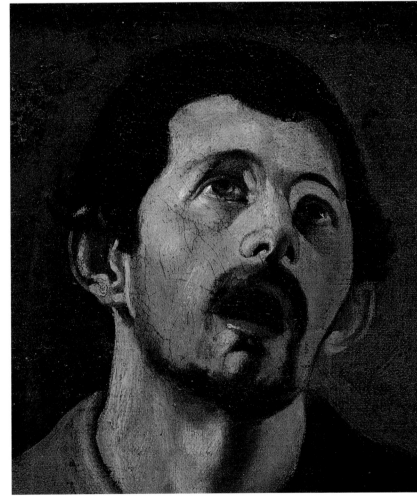

이제 왜곡의 경우를 보자. 위 인물(로히르 반 데르 웨이덴(Rogier van der Weyden)의 공방, 1440경)의 어깨 크기와 오른쪽 여인(파르미자니노[Parmigianino], 1524~27)의 어깨 크기가 큰 대조를 이루는 것은 흥미롭지만, 즉각 눈에 띄지는 않는다. 파르미자니노의 인물은 강한 측면 조명 때문에 아주 '자연스러우며' 각 부분이 '사실적'으로 보인다. 즉 부인의 왼팔과 오른팔은 자체로 보면 올바른 비례이며, 머리와 목도 자체로는 올바른 비례를 이룬다. 그러나 한꺼번에 보았을 때는 머리에 비해 어깨가 너무 넓고 반 데르 웨이덴의 인물은 어깨가 너무 좁다.

샤르댕의 유명한 작품「시장에서 돌아오는 소녀」는 1739년 파리 살롱전에 처음 전시되었을 때 찬탄을 받았다. 학자들은 이 그림은 세 가지 작품 중 마지막 것이라고 말하지만, 다른 두 작품과 달리 이 작품의 원래 출처는 알려지지 않았다. 여기서 지적할 것이 있다. 샤르댕의 걸작이기도 하지만 이 작품은 채색이 탁월하다. 그러나 소녀는 키가 크고 팔이 아주 길어서 팔꿈치가 두 개인 것처럼 보인다.

다른 두 작품에서는 팔꿈치가 찬장과 균형이 맞도록 '제대로' 수정되었다. 샤르댕은 세 작품 모두 팔꿈치 부근에 서명을 했다. 이 루브르의 작품은 1739년에 그려졌다. 하지만 아마 이것이 첫째 작품이 아닐까? 화실에 보관되어 다른 두 작품의 모델이 되었기에 출처가 알려지지 않은 것은 아닐까?

1624 디에고 벨라스케스

이 두 전신 초상화를 보자. 왼쪽은 벨라스케스이고 다음 쪽은 할스다. 두 인물 모두 머리는 작은 데 비해 키가 지나치게 크다. 특히 할스의 신사는 신체 비례가 매우 이상해 보인다. 여기에는 시점이 몇 개나 있을까? 하지만 여기서도 얼굴은 거의 정면으로 보이며 장화도 정면을 향하고 있다. 즉 장화가 아래로 내려다보이지 않는 것이다. 우리는 할스가 대개 인물의 머리와 몸을 별개로 그렸다는 것——바쁜 시민은 긴요한 업무가 많다——을 알고 있다. 벨라스케스 역시 오랫동안 같은

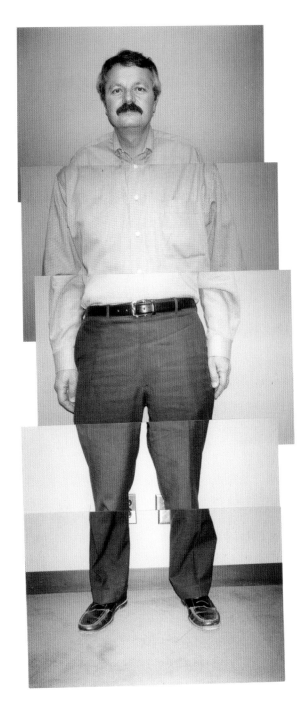

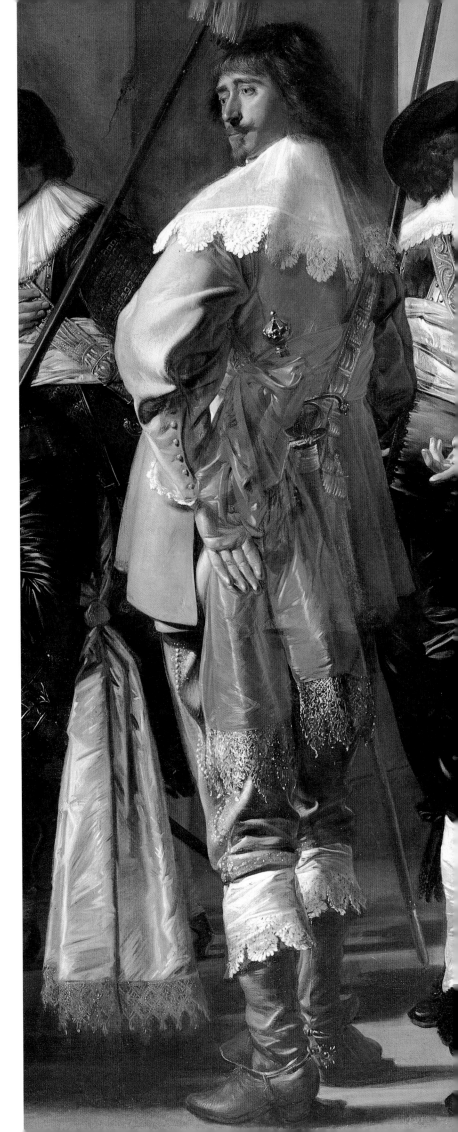

자세를 취하고 싶어하지 않는 귀족들을 그릴 때 같은
방법을 쓴 게 아닐까? 두 화가는 이 인물들에게 몇
차례만 자세를 취하게 한 뒤 그것들을 모아서 그림을
그렸을 것이다. 이 주장을 시각적으로 보여주기 위해
나도 사진 조각들을 이용하여 같은 방법을
구사해보았다. 모두 정면으로 찍은 찰스 팰코의
사진이다. 이런 식으로 하면 인물의 키를 크거나 작게 할
수도 있는데, 이왕이면 큰 편이 더 보기 좋을 것이다.

1636 프란스 할스

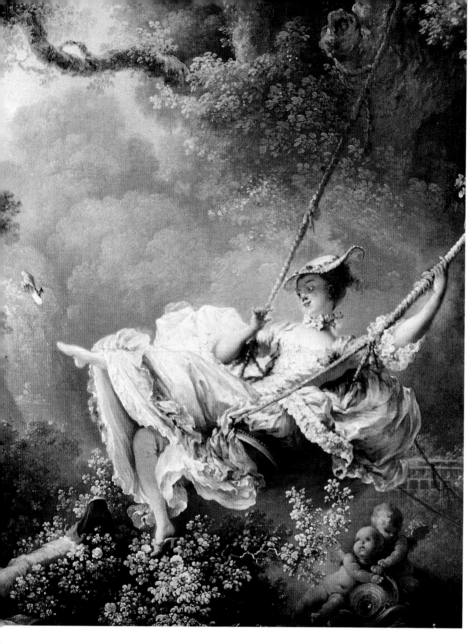

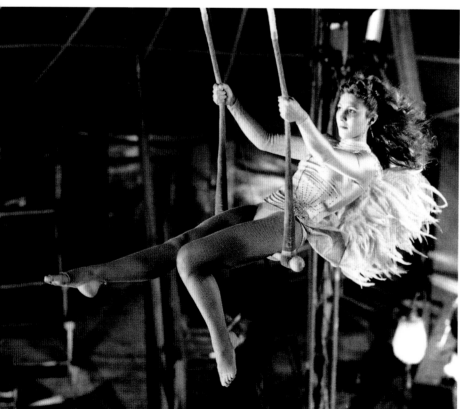

물론 화가들은 일부러 왜곡 효과를 노리기도 한다. 프라고나르(Fragonard)가 1767년에 그린 그네 타는 소녀는 아래 사진(영화의 한 장면)의 소녀보다 더 약동적이다. 소녀의 다리 위치는 신체적으로 이상하지만, 약동성을 보여주기에는 꽤 적절하다. 그에 비해 사진은 사뭇 정적이다.

프라고나르의 소녀에게서 보이는 신체 비례의 문제는 그다지 눈에 거슬리지 않을지도 모르지만 반 데이크가 1626년경에 그린 제노바의 부인과 아들의 초상화를 보면 다를 것이다. 여기서의 비례는 너무 이상하다. 왜일까? 우리는 낮은 위치에서 부인을 올려다본다고 생각하지만 그녀의 얼굴은 정면으로 보인다. 또한 모자가 손을 잡고 있는데도 서로의 얼굴은 한참 떨어져 있는 것을 보라. 게다가 부인의 발은 어디 있는 걸까? 이렇게 보면 부인의 키가 얼마나 큰지 알 수 있다. 만약 그녀가 일어선다면 키가 12피트도 넘을 것이다!

이 모자가 화가의 앞에 함께 앉아 있었다고 보기란 거의 불가능하다. 이들은 각자 별개로 그려져서 몽타주로 합쳐졌을 것이다. 또한 부인의 얼굴도 그녀가 입은 옷과 다른 시기에 그려졌을 것이다. 이 그림에는 분명히 많은 시점이 있다. 일단 전신 초상화는 적어도 두 개의 시점을 가진다. 가까이에서 얼굴의 세부를 그리는 시점과 뒤로 약간 물러나서 인물 전체를 바라보는 시점이 있어야 하는 것이다. 이외에도 부분별로 그린다면 더 많은 시점이 필요할 수도 있다.

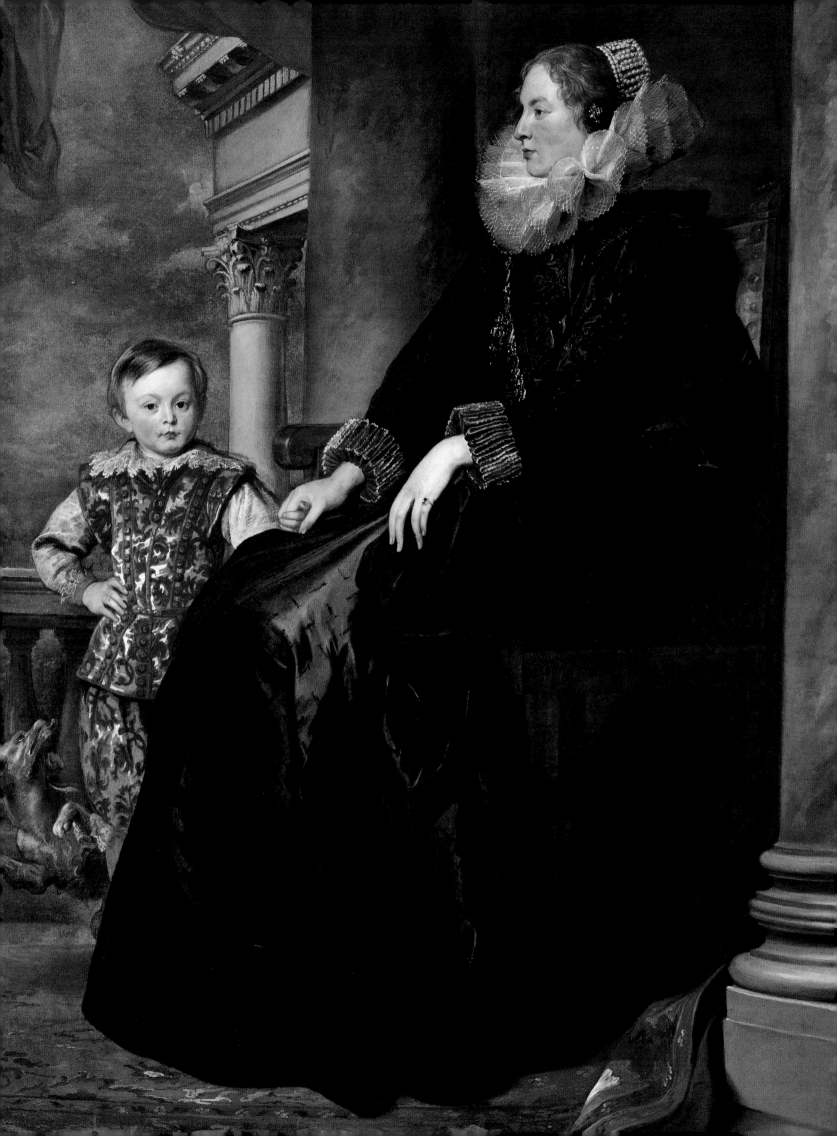

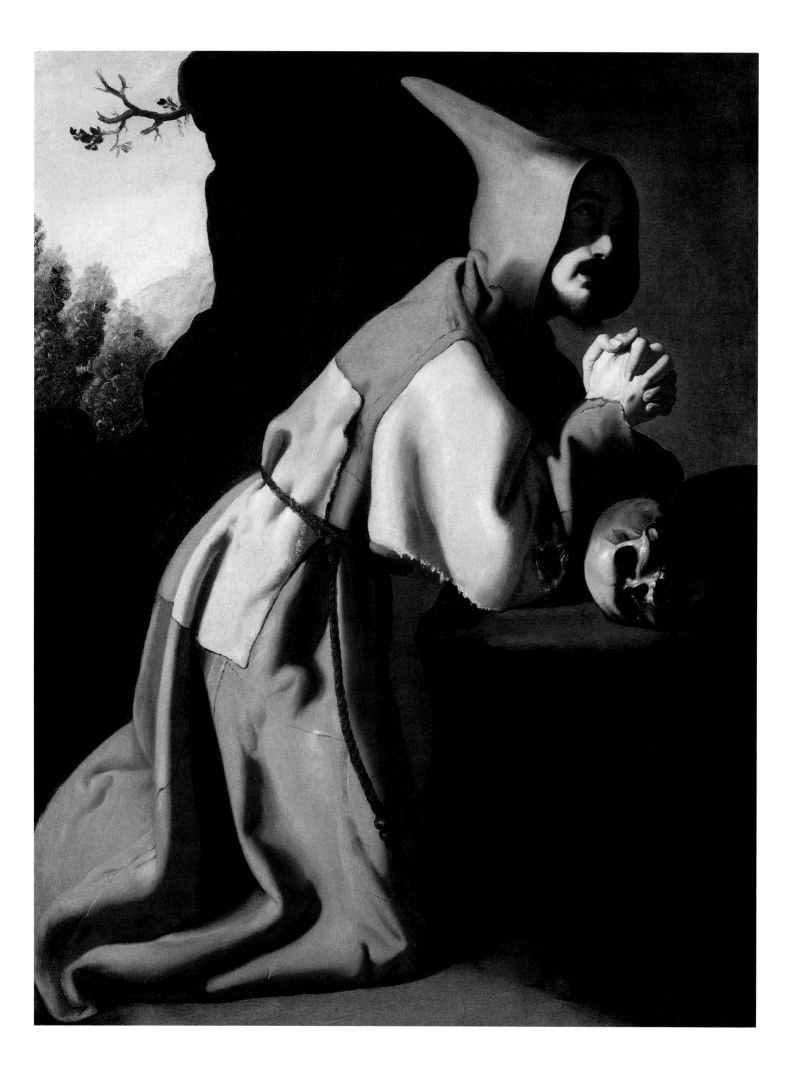

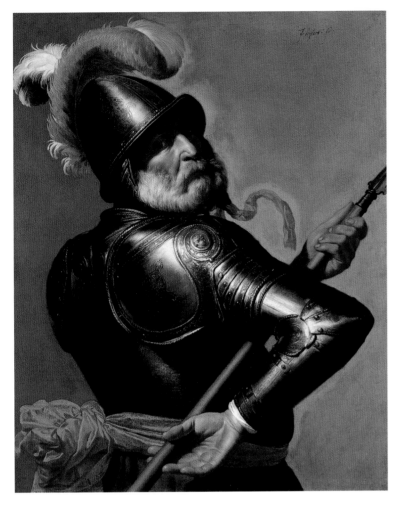

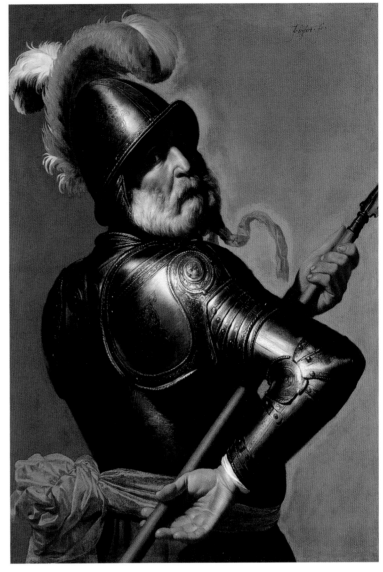

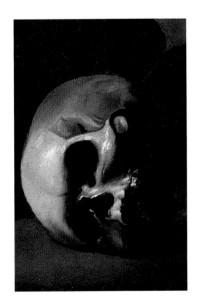
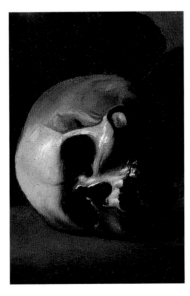

이 두 작품은 거의 같은 시기이며, 둘 다 강한 극장식 조명을 사용하고 있다. 하지만 여기서 주목할 것은 몇 가지 이상한 왜곡이다.

수르바란(Zurbarán)의 「기도하는 성 프란체스코」(앞 쪽, 1638~39년경)의 탁자 위에는 '찌그러진' 해골이 놓여 있다. 해골의 이마는 상당히 좁다 (맨 왼쪽). 광학의 효과일까? 뒷머리 쪽을 10퍼센트쯤 압축해주면(왼쪽) 어느 정도 비례가 맞아 '제대로' 보인다. 캔버스의 각도를 약간 기울여 이런 효과를 얻었을 것이다.

반 빌레르트(van Bylert)의 갑옷을 입은 인물(위 왼쪽, 1630년경)도 비슷한 것을 볼 수 있다. 갑옷은 아름답지만 팔은 상당히 어색한 자세다. 여기서도 수직 방향으로 약간 잡아 늘린 결과(위 오른쪽) 더 편안한 자세가 되었고 등도 한결 '정상적'으로 보였다. 이것은 무엇을 말해줄까? 왜곡은 처음에는 언뜻 눈에 띄지 않는다. 나는 노턴 사이먼 미술관에 있는 이 작품들을 한참 보았는데도 당시에는 그런 점들을 찾아내지 못했다. 하물며 일반인이라면 더 그럴 것이다. 하지만 일단 알게 되면 눈에 금세 들어온다.

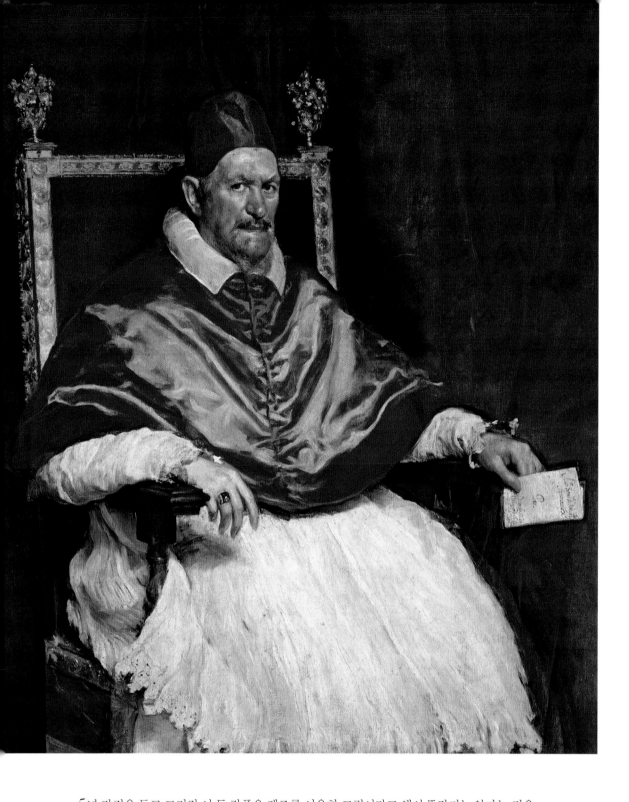

5년 간격을 두고 그려진 이 두 작품은 렌즈를 이용한 그림이라고 해서 똑같지는 않다는 것을
보여준다. 카냐치가 1645년경에 그린 이색적인 밧줄 꽃병은 마치 컬러 사진 같다. 또다시
어두운 배경에다 강한 빛이 어우러져 낡은 밧줄과 꽃병의 세부를 정확하게 보여주고 있다.
아마 이것은 화가라면 누구나 그렇듯이, "내가 얼마나 진짜처럼 그리는지 봐라" 하는 듯한
'과시용' 작품이었을 것이다. 위는 벨라스케스가 1650년에 교황 인노켄티우스 10세를 그린
대작 초상화다. 그는 이 존귀한 모델을 그리면서도 카냐치가 평민들을 그릴 때만큼 세부
묘사를 하지 않았다. 그래도 머리는 매우 정확하고 살아 있는 듯하다. 옷에 비치는 빛의 반사는
소박하면서도 적절하다. 두 작품은 서로 상당히 다른 기법으로 그려졌지만, 둘 다
'자연스러우며' 광학에 뿌리를 두고 있다.

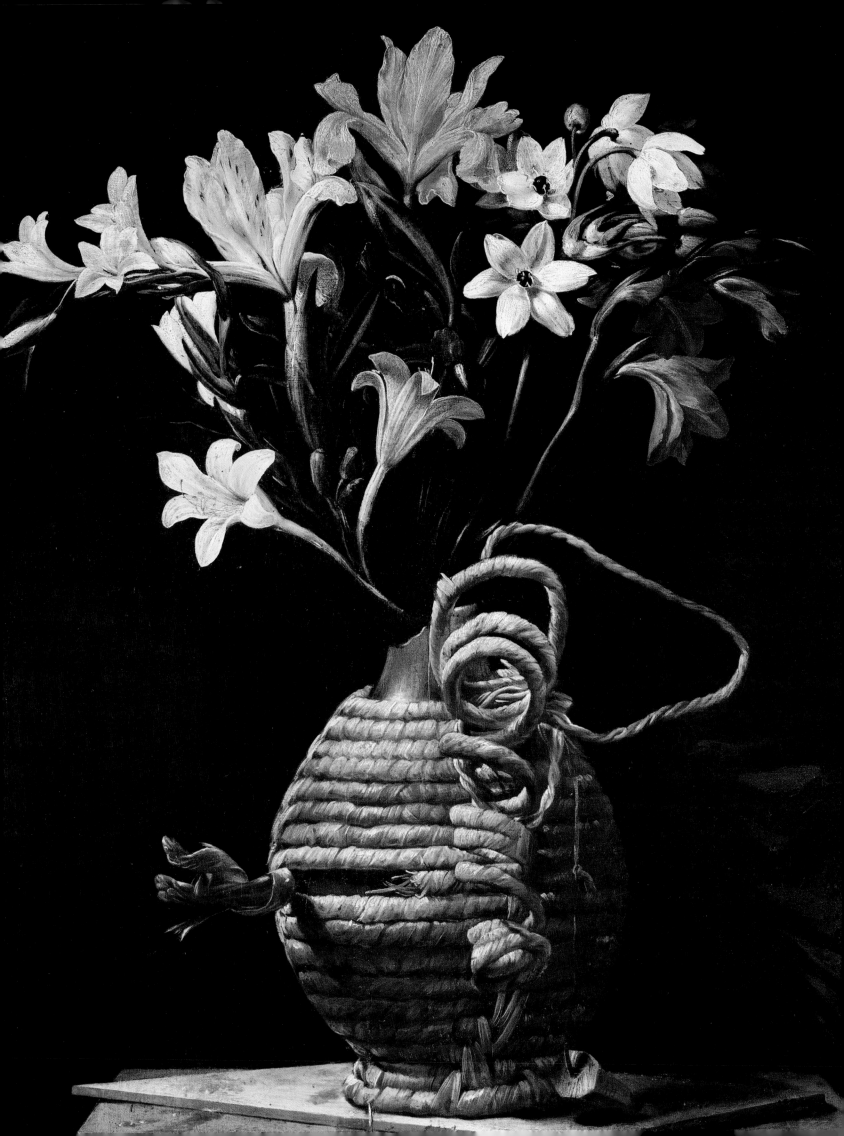

아직 해결되지 않은 의문들은 많이 있다. 이 책은 단지 방대한 주제를 소개할 따름이다. 핵심 내용은 틀림없이 옳다고 믿지만, 발견해야 할 것이 많이 있으며, 그 발견들이 이루어지면 내가 여기서 개괄한 주장에도 큰 영향을 미칠 수 있을 것이다. 예를 들어 나는 광학을 처음 사용한 것이 1430년경 플랑드르에서였다고 주장하며, 이에 대한 확고한 증거도 있다. 하지만 그보다 20~30년 앞서 피렌체에서 활동한 마사초가 마음에 걸린다. 그의 초상화는 반 에이크의 것보다 덜 섬세하게 그려졌지만, 이는 그가 사용한 프레스코라는 기법을 이용했기 때문일 수 있다. 그래도 효과는 비슷하다. 마사초는 군중 속의 얼굴에 (플랑드르의 군중에서 볼 수 있는) 참된 개성을 불어넣은 최초의 이탈리아 화가였다.

이 이야기의 끝(물론 진정한 끝은 아니지만)도 역시 불확실하다. 화학적 사진술이 발명되면서 회화에는 중대한 변화가 초래되었다. 가히 광학에 반대하는 혁명이라 할 만하다(인상주의, 입체파). 이미지를 만드는 데 새로운 기술적 혁명이 일어난 것이다. 그 결과는 장차 어떻게 될까?

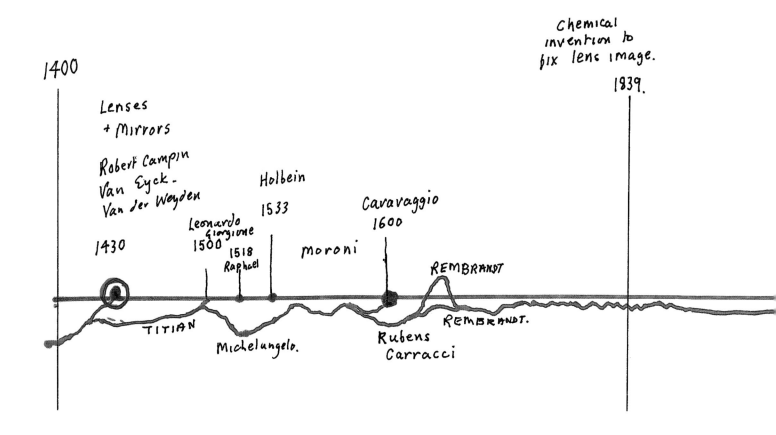

위 그림은 그간의 과정을 내 나름대로 설명한 것이다. 붉은색 선은 렌즈 기법이며, 녹색 선은 '눈 굴리기' 전통이다. 1430년 이전까지는 붉은색이 분홍색이어야 할 듯싶다. 그 무렵에 광학이 회화에 도입되었는지는 확실치 않지만, 거울과 렌즈는 분명히 존재했고 일부 화가들은 그 효과를 알고 있었기 때문이다.

때때로 녹색 선이 붉은색 선에 접근하는 시기가 보이는데, 이는 화가들이 렌즈를 이용하는 기법으로부터 영향을 받은 시기를 가리킨다. 그 첫번째 경우가 1430년경의 플랑드르였다. 다른 화가들도 그 결과를 보고 즉각 차용함으로써 그 새 기술은 널리 퍼졌다. 그 방법에 관한 지식은 길드 장인들 사이에 소문으로 전해졌다. 일부 예외는 있지만(예컨대 안토넬로 다 메시나의 경우) 소문이 서서히 퍼지면서 그 '비밀'은 북유럽에도 전해졌다. 그러나 당시 후고 반 데르 후스의 「포르티나리 제단화」는 1480년대에 피렌체로 보내졌는데, 이때부터 이탈리아 미술에서 광학의 증거가 늘어나는 것을 볼 수 있다.

1500년경에 레오나르도는 카메라 오브스쿠라에 관해 글을 쓴다. 조르조네와 라파엘로 같은 일부 화가들은 광학을 실험하기 시작한 반면 미켈란젤로 같은 화가들은 눈 굴리기에만 집중한다. 카라바조의 시대가 되자 거울과 렌즈의 역사는 어느덧 170년에 이르렀으며, 잠바티스타 델라 포르타(Giambattista della Porta) 같은 과학자들은 화가들에게 그 사용법을 가르친다. 이 무렵 갑자기 자연주의가 봇물 터지듯 발달한다.

4세기 동안 눈 굴리기는 렌즈의 바로 뒤를 쫓아간다. 모든 화가들이 렌즈를 사용했다는 것이 아니라, 모두가 렌즈 기법이 주는 자연주의적 효과, 즉 '진짜처럼 보이는 효과'를 얻기 위해 렌즈를 다양한 정도로 실험하고 다양한 결과를 얻었다는 이야기다. 때로 렘브란트처럼 감수성이 풍부한 화가들은 그 경계를 넘나들며 단순한 자연주의를 초월하여 외적 실재의 묘사만이 아니라 내적 '진실'도 드러내는 작품을 제작하기도 한다. 하지만 전반적으로 화가들은 광학의 본보기를 여전히 추종하고 있다.

그때 렌즈의 이미지를 화학 약품으로 고정시키는 방법(사진술)이 발명된다. 졸지에 화가의 솜씨가 전혀

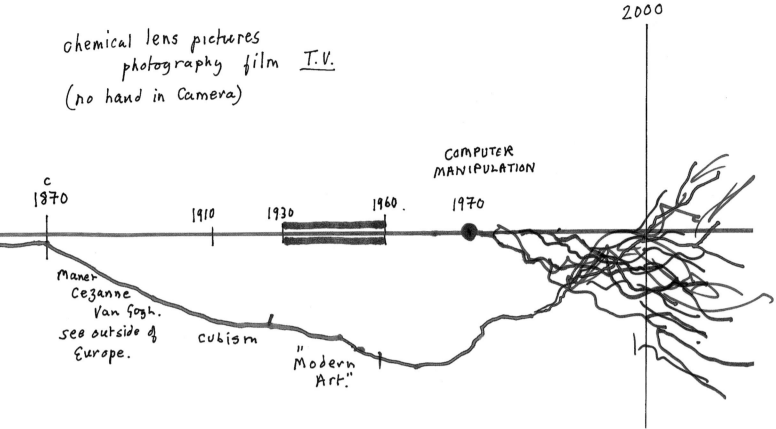

필요 없어진 것이다. 이제 렌즈는 전보다 훨씬 빠르게 퍼져가지만, 아직 초기의 사진술은 부자들만이 사용할 수 있다. 하지만 25년이 지나자 사진술의 위력은 광범위하게 발휘된다. 선구적인 화가들이 렌즈와의 차이점을 부각시키려 애쓰는 가운데, 녹색 선은 붉은색 선으로부터 급격히 멀어진다. 이것이 현대 미술의 탄생이다. 다시 어색한 화풍이 부활한다. 진보적인 화가들은 대안을 찾기 위해 유럽 바깥으로 눈을 돌리기 시작하고 멀리 극동 예술에까지 관심을 보인다.

그러나 렌즈는 사진술(및 제도권 화가들)과 만나 여전히 맹위를 떨치다가 결국 영화와 텔레비전으로 이어진다. 미술과의 차이는 더 벌어졌다. 이 무렵 렌즈의 정확성과는 동떨어진 세계를 표현하는 새로운 방식으로서 처음 등장한 것이 바로 입체파다. 하지만 1930년경에 붉은색 선은 더 진해진다. 현실의 가장 생생한 묘사라고 간주되는 영화가 쏟아져나오기 시작한 것이다. 게다가 이 시기는 히틀러, 스탈린, 마오쩌둥 등 희대의 독재자들로 인해 현대 미술이 최대의 시련을 겪은 때이기도 하다. 독재자들은 모두 렌즈를 이용한 그림을 내세워 자신들의 권력을 공고히 다지고자 했다. 이 시기에는 또한 세계 역사상 최대의 유혈극이 벌어지기도 한다. 이런 사태들은 서로 관련이 있을까? 그렇다. 매체의 통제는 학살의 필수적인 요소다.

1970년대에 들어 컴퓨터가 도래하면서 렌즈 미술은 다시금 변화를 겪는다 (테크놀로지는 항상 묘사 예술에 영향을 미친다). 컴퓨터를 조작함으로써 곧 사진이 특정한 공간과 특정한 시간에 특정한 대상을 표현한다는 믿음이 사라졌음을 뜻한다. 즉 사진의 객관성과 '사실성'이 사라진 것이다. 사진이 한때 누렸던 특별한 지위, 합법적인 지위는 이제 없다(원래 조작[manipulate]이란 '손을 쓴다'는 의미다). 그리하여 손이 다시 렌즈를 대신하게 되었다. 컴퓨터는 사진을 예전처럼 드로잉과 회화에 가깝도록 해주었다. 컴퓨터 소프트웨어에서는 팔레트(palette), 붓(brush), 연필(pencil), 페인트박스(paintbox) 등의 미술 용어를 사용한다. 그래서 지금은 어딜까? 모든 게 뒤범벅된 교착점일까?

여기서는 세 시기의 작품을 비교해보자. 조토가 1300년에 그린
정물화──프레스코화의 일부──에는 광학의 흔적이 전혀 없다. 피테르
클라에즈(Pieter Claesz)가 17세기에 그린 포도주잔과 은그릇은 자신이
이렇게 사실적으로 그릴 수 있다는 것을 과시하는 작품이다. 마네(Manet)의
1881~82년 작품인 「폴리베르제르의 술집」의 세부는 유럽 회화에 '어색한
화풍'이 부활했음을 보여준다.

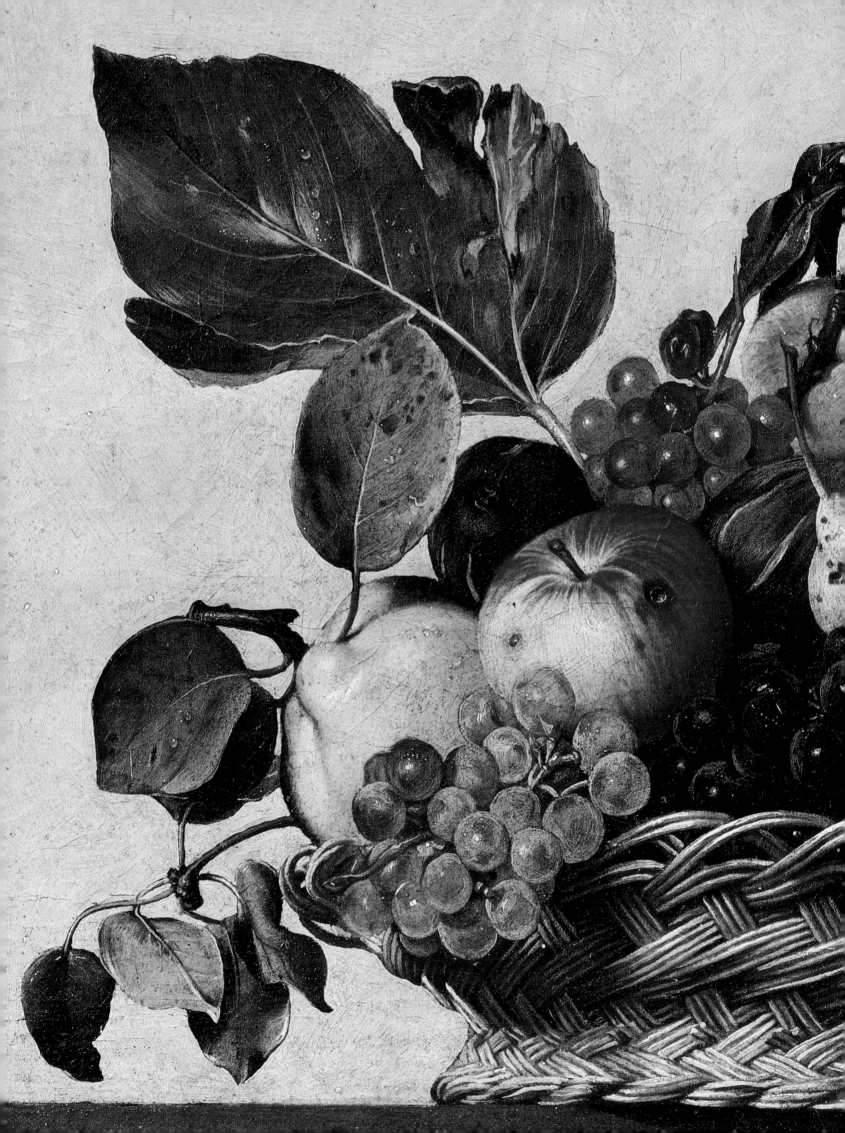

광학 이미지의 한계. 카라바조가 1596년에 그린 과일(앞 쪽)의 사실성과 세잔이 1877~78년에 그린 사과(아래)의 '새로운 어색함'을 비교해보라. 이 부분을 좀 멀리 떼어놓고 보라. 책에서 멀어질수록 카라바조의 사과는 점점 알아보기가 어려워진다. 반면에 묘하게도 세잔의 사과는 점점 더 확고해지고 선명해진다. 카라바조의 이미지는 그림 속으로 들어가는 것이고, 세잔의 이미지는 감상자에게서 나오는 것, 즉 감상자의 공간을 점유하는 것이다. 그래서 어떻다는 말일까? 한 눈의 렌즈로 보는 시야와 두 눈을 가진 인간이 보는 시야의 차이다.

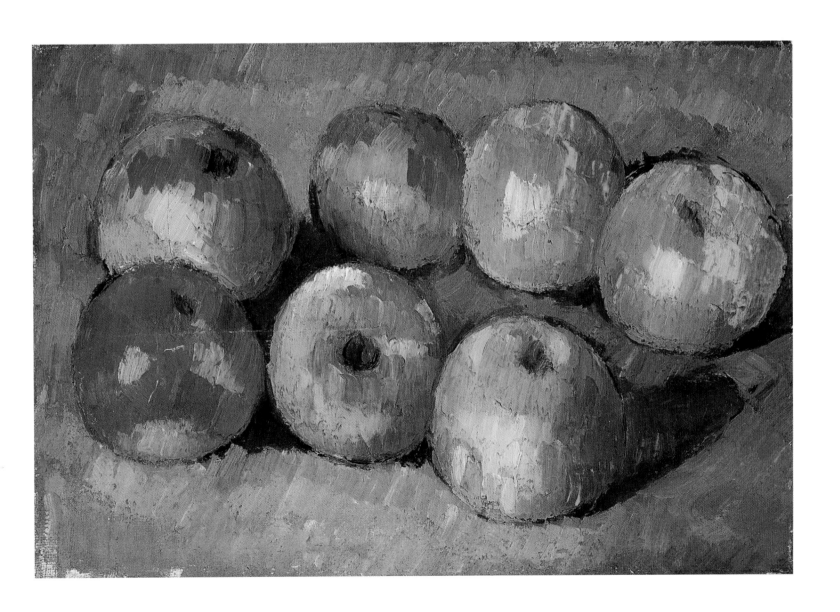

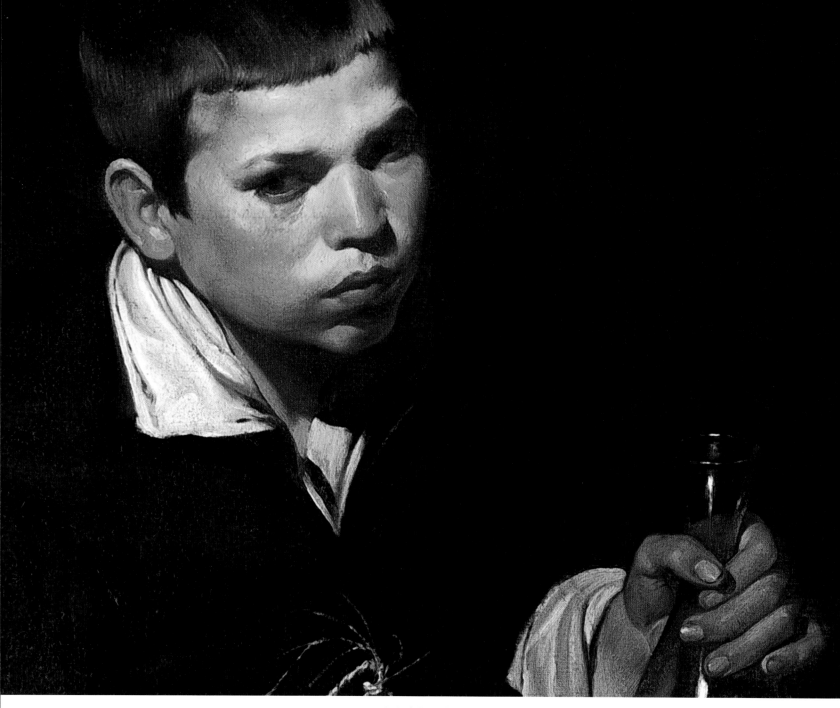

1618 디에고 벨라스케스

렌즈와 렌즈 이후. 1870년경, 즉 사진이 렌즈 기법을 정복한 뒤 어색한 화풍이 돌아온다.
그런데 앞의 사과처럼 세잔의 초상화를 보면 멀리서도 식별이 가능하다. 즉 책을 방의
한쪽에 펼쳐놓고 맞은편에서 그림을 보라. 6미터 이상 떨어져도 여전히 감상자에게
가까이 보이는 반면, 벨라스케스의 소년은 심도가 약해져서 분명하게 식별하기가
어렵다. 세잔의 혁신은 그림의 대상이 자신과 어떤 관계를 가지는가에 관해 스스로 품은

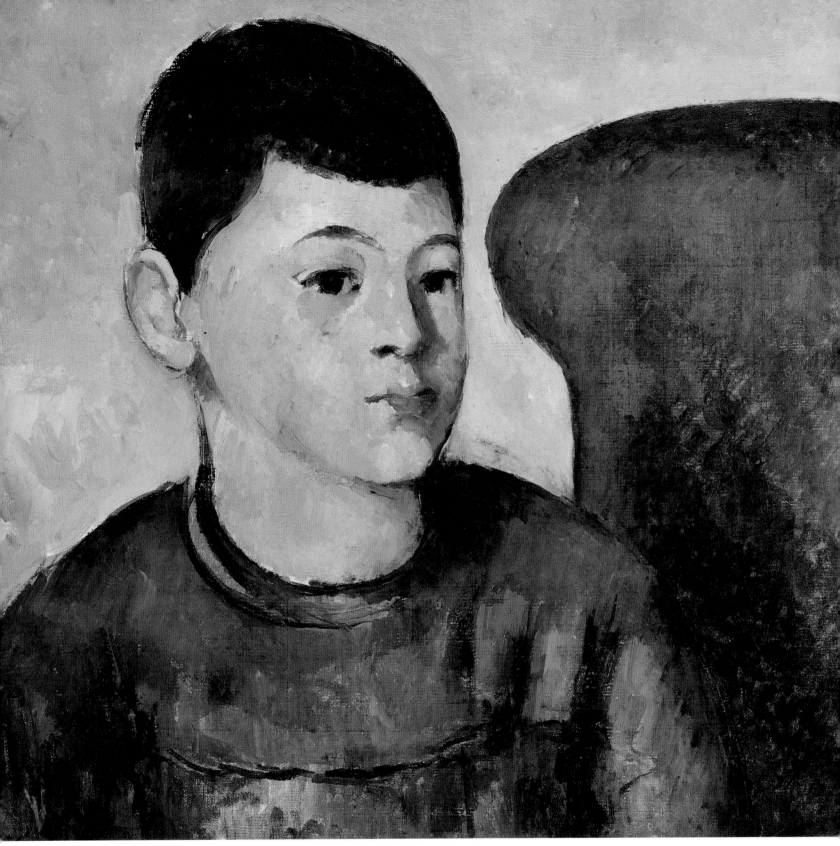

1883~85 폴 세잔

의혹을 그림 속에 집어넣었다는 데 있다. 그는 시점이 고정되지 않는다는 것을 깨달은 것이다. 우리는 언제나 사물을 복수의 시점에서, 때로는 모순적인 위치에서 바라보기 때문이다. 그것이 바로 두 눈을 지닌 인간의 시야다(두 눈, 두 시점, 따라서 의혹은 필연적이다). 이와 달리 한 눈 가진 렌즈의 전횡적인 시야(벨라스케스)는 궁극적으로 감상자를 수학적인 위치로 전락시키며, 공간과 시간 속의 한 점으로 고정시킨다.

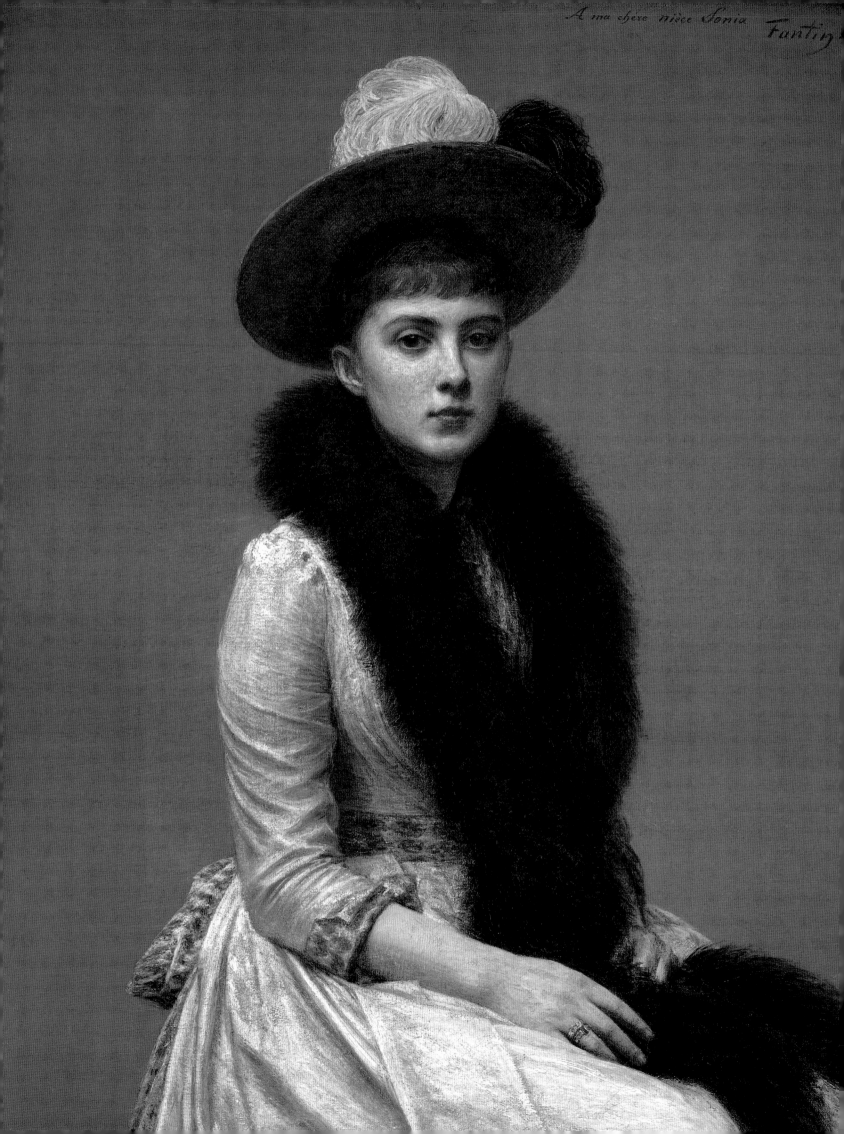

À ma chère nièce Sonia

Fantin

앞 쪽은 앙리 팡탱 라투르(Henri Fantin-Latour, 1890)이고 오른쪽은 에두아르 마네(Édouard Manet, 1882)이다. 이 두 작품은 40년 전 에른스트 곰브리치(Ernst Gombrich)의 『예술과 환상』(*Art and Illusion*)에서 이렇게 나란히 수록되었다. 곰브리치는 팡탱 라투르 같은 제도권 초상화에 익숙해진 사람들이 마네의 어색한 화풍을 받아들이기가 얼마나 '어려운지' 보여주고 싶었던 것이다. 하지만 지금 나는 렌즈가 있고 없음의 차이를 본다. 그 설명이 훨씬 분명하다.

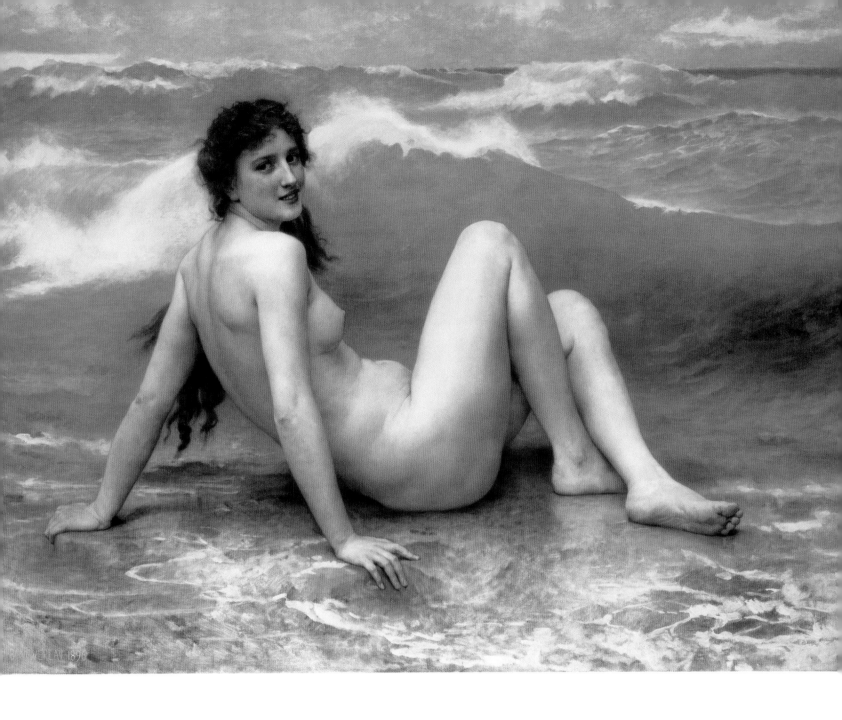

이 두 그림은 몇 년 간격을 두고 그려졌다. 부그로(Bouguereau)의 목욕하는 여인(위)은 세잔의 작품보다 뒤의 것이다. 부그로의 작품은 '제도권' 살롱 회화에 속하며, 세잔의 작품은 불순한 광기로 여겨졌다. 우리는 그 터무니없는 평가에 미소를 짓는다. 여인은 자신을 향해 밀려오는 파도를 조금도 개의치 않는다. 오히려 지금 우리가 보기에 파도는 영화에서 흔히 쓰는 배경 투영처럼 보인다. 하긴 그럴 수밖에 없다. 여인은 바위처럼 보이는 단 위에 몸을 비스듬히 기울이고 있으므로 바다와는 현실적 연관이 없는 것이다.

부그로의 창문 뒤에는 환상과 환영만이 있다. 반면 세잔은 푸생처럼 캔버스를 세심하게 구성했다. 그의 그림은 캔버스 표면에 그렸다는 것이 명확하게 드러난다. 그의 여인들은 감상자의 공간을 점유한다. 궁극적으로는 세잔의 회화적 시야가 제도권 미술을 누르고 새로운 관찰 방식을 연 것이다. 부그로의 작품은 결국 가치가 떨어지는 것으로 판명되었다.

하지만 현재 '인위적인' 부그로는 사람들이 보는 대부분의 이미지, 즉 사진이나 영화, TV와 한층 가깝다. 그렇다면 새로운 관찰과 표현 방식은 과연 어떤 면에서 승리한 걸까? 그 사진 같은 이미지! 부그로의 작품은 또한 21세기 초를 살아가는 우리가 전에는 굳이 눈여겨볼 필요가 없었던 몇 가지를 보게 해준다.

그림에 나오는 여인의 테두리 선이 바다와 섞여 부드러워진 것을
보라. 즉 뚜렷하고 선명한 선이 아니다. 이것은 오늘날 컴퓨터로
한 사진을 다른 사진 위에 겹쳐놓을 때 우리가 만들어낼 수 있는
효과다. 포토샵의 '선 부드럽게 만들기'(line-softener) 기능을
이용하면 간단하다. 이리하여 100여 년이 지난 뒤에 화가의 손은
다시 카메라를 수정하게 되었고, 우리는 과거의 우리, 즉 사진의
'사실성'에 매료되기 전의 우리로 되돌아갔다. 1900년대와
2000년대의 차이는 크다. 20세기 초에 대부분의 이미지는 여전히
화가의 손에 의해 개별적으로 제작되었다. 새천년의 벽두에는,
많지는 않지만 아직도 상당한 사람들이 렌즈로 만들어진 이미지를
통해 세계를 바라본다. 그러나 이 이미지들은 우리가 과거에
생각했던 현실의 정직한 묘사일까? 오랫동안 사람의 손이 미치지
못할 만큼 생생하고 사실적이라고 여겨왔던 사진이 실은 우리의
시야를 흐리게 하고 세계를 선명하게 바라보는 우리의 능력을
감퇴시킨 것은 아닐까?

이런 면에서 「누가 로저 래빗을 모함했나?」(Who Framed
Roger Rabbit?)라는 영화는 어린이들만이 보는 영화가 아니다.
여러 가지 설명이 가능하지만, 특히 흥미로운 것은 사진을 대고
만화를 그리는 방식으로 제작되었다는 점이다. 영화의
전반부에는 그림 주인공(로저)이 사진 세계에 등장하고,
후반부에는 사진 주인공(보브 호스킨스가 맡은 역할)이 그림
세계(툰타운)에 등장한다. 진짜 새로운 것은 만화 인물이 사진
세계(내가 말하는 '사진' 세계는 '현실' 세계가 아니다)와 같은
공간에 있다는 환상을 더 잘 창출하기 위해 윤곽선을 부드럽게
처리했다는 점이다. 또한 사진 인물도 그림 세계에서는 윤곽선이
부드러워져서 그림 속에 생뚱하게 박혀 있다는 느낌이 들지
않는다. 이 영화 이전에 그림 인물을 사진 인물과 함께
등장시키려는 시도 ─ 예컨대 디즈니의 「메리 포핀스」(Mary
Poppins) ─는 그림 인물의 윤곽선이 늘 선명하다는 사실 때문에
애를 먹었다.

그러나 컴퓨터로 이미지를 조작하면 그 문제를 쉽게 처리할 수
있다. 「쥐라기공원」(Jurassic Park)에서 그림 공룡(사진처럼
보이기는 하지만)이 사진 풍경과 완벽하게 어울린 것을 생각하면
된다. 내가 보기에 그런 영화의 매력은 현실을 잘 포착하는
카메라의 덕분이지만, 우리는 공룡이 지금 존재하지 않는다는

것을 안다. 그렇다면 무엇이 '현실'인가?

컴퓨터는 이미지를 만들고 이해하는 방식을 변화시키고 있다.
컴퓨터에 힘입어 이제 그림에서도 복수의 시점 ─ 복수 창문의
원근법 ─ 이 부활할 수 있게 되었다. 또한 컴퓨터는 드로잉, 즉
화가의 손도 부활시켜 렌즈 이미지와 연결시켰다. 하지만 그렇다
해도 원근법을 완전히 회피하기란 어렵다(원근법이 거꾸로 된다면
비디오 게임을 할 때 자기 자신을 죽이지 않도록 늘 조심해야 할
것이다).

원근법의 '문제'는 지난 600년 동안 여러 차례 일어났고
논의되었다. 그러나 지금은 그림 그리는 사람들에게는 중요해
보이지 않고 광학과 긴밀하게 연관되어 있다. 예술 언론인들이
마지막으로 원근법의 주제를 심도 있게 언급한 것도 거의 100년
전의 일이다.

르네상스 이래 처음으로 그림 공간을 재배치하려 한 것은
입체파다. 1912년에 자크 리비에르(Jacques Rivière)는 이렇게
썼다.

원근법은 조명처럼 우연적인 것이다. 그것은 특정한 시간상의
순간이 아니라 특정한 공간상의 위치와 관련된다. 대상의
상황이 아니라 관찰자의 상황을 말해주는 것이다. …… 그렇기
때문에 결국 원근법은 한순간, 어떤 사람이 특정한 지점에 있는
순간을 나타낸다. 게다가 조명이 그렇듯이 원근법도 수시로
변하며 자신의 진정한 형태를 감춘다. 사실상 원근법이란
광학의 법칙, 다시 말해 물리학의 법칙이다.

현실은 우리에게 대상들을 이런 식으로 훼손된 상태로
보여준다. 그러나 현실에서 우리는 위치를 바꿀 수 있다.
오른쪽으로 한 걸음, 왼쪽으로 한 걸음 움직여 알맞은 시야를
찾을 수 있는 것이다. 우리가 한 대상을 안다는 것은 ……
지각의 복잡한 총체다. 가공의 이미지는 움직이지 않는다.
그것은 처음 본 순간이 곧 전부이며, 원근법을 거부한다.

서론에서 말했듯이 이 책을 만드는 데 컴퓨터는 필수적이었다.
컴퓨터가 있어야만 컬러 인쇄를 더 값싸고 폭넓게 이용할 수 있기
때문이다. 내 화실에 컬러 사진복사기와 프린터가 없었다면 나는
「대장벽」을 만들 수 없었다(그랬다면 나는 내 모든 책들을

뜯어내야 했을 것이다). 나는 「대장벽」에서 개괄적인 시각을 얻을 수 있었다. 책은 한 장씩 넘기면서 보기 때문에 시각적 효과가 누적되지만(이 책도 마찬가지다) 모든 것을 한꺼번에 볼 수는 없다. 나는 모든 그림을 컴퓨터에 집어넣고 화면을 통해 보았지만, 화면을 위 아래로 움직여야 했던 탓에 그림의 가장자리가 계속 달라져서 제대로 볼 수 없었다. 그러나 의자에 앉아 「대장벽」을 꼼꼼히 보면서 나는 모든 대비와 유사성을 종합적으로 관찰할 수 있었다. 첨단 기술도 필요하지만 가위와 풀, 압정도 늘 필요하다. 첨단 기술은 비첨단 기술을 필요로 하며, 양자가 조합되어야 한다. 하지만 한마디 지적하고 싶은 것은 손, 가슴, 눈은 어떤 컴퓨터보다도 훨씬 복잡하다는 사실이다.

인간의 시야는 광학적 투영과는 다르다. 21세기에 들어 우리는 우리의 시각적 지각에 관해 더욱 잘 알게 되었다. 거울에 반사된 이미지나 거울로부터 투영된 이미지 사이에는 중대한 차이가 있다. 전자는 신체를 필요로 하며, 보는 사람의 위치에 따라 달라진다. 그러나 투영은 거울 속의 수학적 지점, 아무도 보지 못하는 세계다. 지금 우리는 이 점을 잘 알고 있을까?

이 책의 그림들은 19세기로 끝난다. 20세기는 모든 면에서 폭발적이었지만 우울한 시대이기도 했다. 회화 미술이 변화하는 원근법을 가지고 실험하는 동안 ── 세잔에게서 나온 입체파(유감스러운 이름이다)는 과거와의 커다란 결별이었다 ── 영화가 생겨나 결국에는 20세기를 지배했다. 영화는 '현실'의 가장 생생한 그림이라고 간주되었다. 처음에는 사진이 움직이더니 나중에는 말도 했다. 그러나 영화, 비디오, TV은 모두 시간에 뿌리를 두고 있으며, 애초에 생각했던 것보다 수명이 짧다. 할리우드에서 제작된 영화들은 거의 대부분 보관의 문제 때문에 이미 없어져버렸다. 할리우드에서는 이따금씩 '100대 영화'를 선정해서 발표한다. 중요한 것은 그 목록에 어떤 영화가 올라 있느냐가 아니라 그 목록이 만들어져야만 한다는 점이다. 영화의 관객들이 필요로 하기 때문이다. 영화광은 정의상 모두 학자다. 영화배우의 명성은 순간적이며, 현재의 것에 의해 밀려난다.

20세기 중반에 사람들은 세실 B. 데밀(Cecil B. DeMille)이 앨마 태디마(Alma-Tadema)를 대신했다고 생각했다. 그러나 앨마 태디마는 지금도 우리와 함께 있지만(게티 미술관의 인기 있는 포스터가 그 점을 말해준다), 세실 B. 데밀은 점점 보기 어려워진다. 그림이나 책은 전기나 기계가 필요 없다. 그림은 물리적이고 만들어진 물건이지만 영화는 그렇지 않다. 그림은 움직이지도, 말하지도 않지만 수명이 더 길다. 영화와 비디오는 우리를 위해 시간을 내지만 우리는 그림을 위해 시간을 낸다. 이것은 간과할 수 없는 중대한 차이다.

21세기의 우리는 지난 600년을 다르게 바라본다. 그것은 불가피하다. 모든 시대는 과거를 다르게 보지만 그 과거는 현재가 된다. 따라서 과거를 바라볼수록 미래를 더 잘 알 수 있다. 과거의 그림들에서는 배울 게 많다. 2001년 1월, 내가 왕립 미술원에서 열린 '로마의 천재' 전시회를 보고 나왔을 때 거리에서 왕립 미술원의 한 학생이 내게 다가왔다. 그는 내게 학교에서 강연을 해줄 수 있겠느냐고 물었다. 나는 런던에 며칠밖에 머물 수 없는 사정을 밝히고, 학생에게 전시회에 대해 어떻게 생각하느냐고 물었다. 그는 "압도적이었죠"라고 대답했다. 마치 자신의 능력으로는 감당할 수 없는 신화적인 반신반인(半神半人)들이 그린 작품들인 것처럼 여기며 우울해하는 눈치였다. 그는 그 그림들이 어떻게 그려졌는지 알지 못했다. 그 지식은 실전되지 않았다. 나는 그 학생과 함께 내셔널갤러리까지 걸어가는 중에 학생들에게 가르치는 기법과는 무관해 보이는 예술사에 관한 고발이 필요하다고 여겼다. 만약 과학이 젊은 세대에게 지식을 전해주지 않는다면 우리는 곧 암흑시대에 살게 될 것이다. 그건 너무 무책임하지 않은가? 내 주장이 미술의 신비를 없애버린다고 생각하는 사람들에게 나는 그렇지 않다고 말할 것이다. 나는 내 연구를 통해 재발견된 (광학) 기술과 방법이 장차 미래를 풍요롭게 만들 것이라고 생각한다.

정적인 그림의 힘은 영원할 것이다. 걸작은 사랑을 받을 것이고 오래 보존될 것이다. '헨리 8세'를 입에 올리면 즉각 홀바인이라는 위대한 화가가 그린 그림이 떠오른다. 손으로 만들어진 그림은 인간의 상상력이다. 아름답고 멋진 세계가 우리와 함께 있다. 이제 컴퓨터를 이용한 새로운 상상력이 렌즈의 전제를 파괴할 것이다. 이미 새로운 디지털 영화가 회화의 하위 장르라고 말하는 사람들도 있다. 흥미로운 시대가 곧 올 것이다.

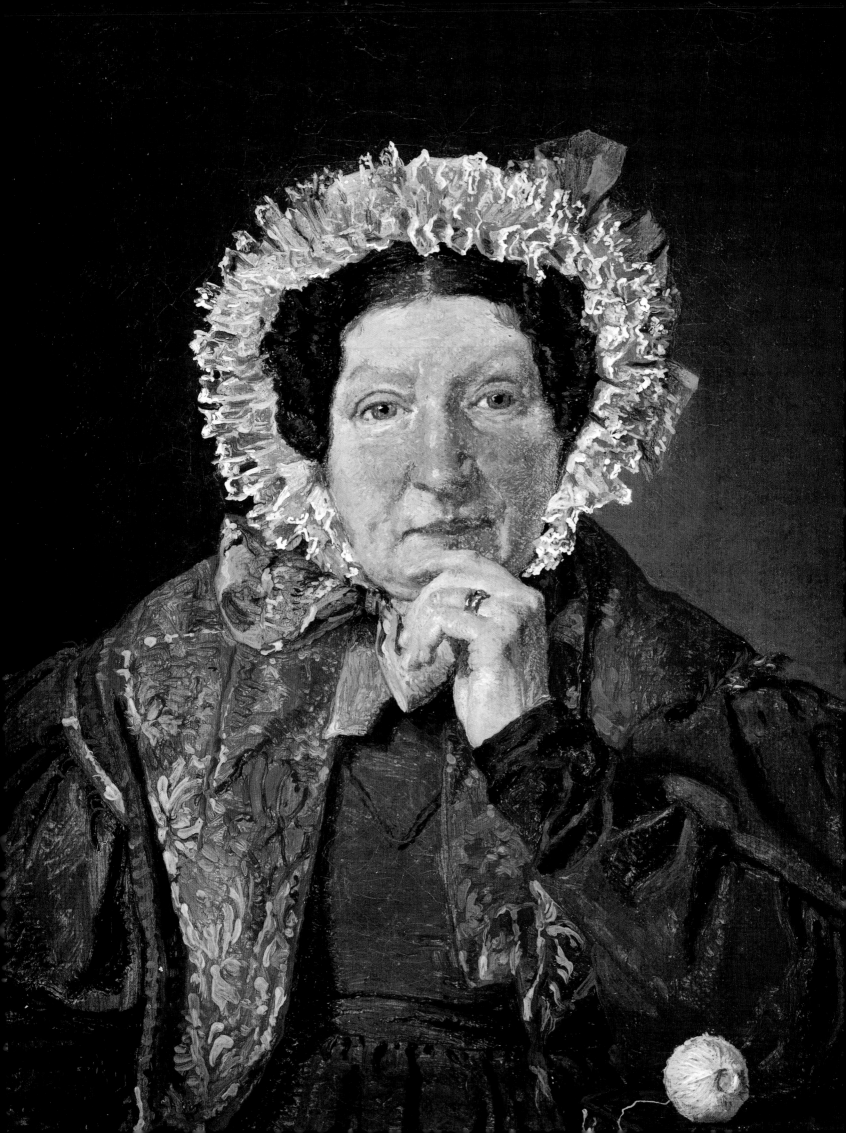

이 책의 초판은 2001년에 출간되었다. 그 당시 나는 시각적 조사를 완전히 끝내지 못했다. 나는 더 많은 것을 발견할 수 있다는 걸 알고 있었기 때문에 계속 관찰하고 실험했다. 그해 말, 내가 추가로 발견한 것들이 BCC에서 방영된 다큐멘터리에 소개되었다. 그 중 하나는 필리포 브루넬레스키가 15세기 초에 만들었다고 기록되어 있는 피렌체 세례당이 그려진 역사적인 패널이 오목렌즈를 통해 투영된 이미지로 만들어졌는지를 밝히는 것이었다. 나는 이 개정판에서 이 실험에 관해 설명하고 원근법의 근원에 대한 의문에 대해서도 논의할 것이다. 또 하나의 실험은 카라바조의 기법을 풀어내기 위해 시작되었다. 내가 발견한 결과의 일부는 다큐멘터리에서 재현되었지만, 카라바조의 기법에 대해서는 아직 책에서 설명하지 않았다. 바로 이 장에서 그 내용을 설명할 것이다.

화가로서 나는 이미지를 연구한다. 그리고 이미지 만들기(image-making)의 역사에 관해서 연구한다. 이것이 바로 내가 이 책을 쓰게 된 계기다. 원고를 탈고하고 책을 쓰기 위한 실험이 모두 끝났을 때, 나는 다시 붓을 잡았다. 나는 내게 새로운 매체인 수채화를 탐구하고 싶었다. 이것 때문에 나는 풍경을 주제로 삼게 되었고 풍경화를 보기 시작했다. 하지만 그것은 발견을 위한 또 하나의 새로운 장의 시작일 뿐이었다. 앵그르의 그림으로 내가 이 모든 조사를 시작하게 된 것처럼(22~27쪽), 나는 토마스 거틴(Thomas Girtin), 토마스 샌드비(Thomas Sandby), 존 셀 코트먼(John Sell Cotman) 등의 화가들이 그린 풍경화에서도 카메라를 사용한 증거를 찾을 수 있었다. 이들은 모두 루이 다게르(Louis Daguerre)와 윌리엄 폭스-탤벗(William Fox-Talbot)이 투영된 이미지를 고정할 수 있는 화학용품을 도입하기 반세기 이전에 활동했던 화가들이다. 나는 18세기에 휴대용 카메라가 손쉽게 사용되었다는 사실을 알고 있었고, 내가 직접 하나를 만들어서 카메라가 화가에게 어떤 영향을 주었는지 알아보기로 했다(2005년). 이것 또한 여기서 설명할 것이다. 나는 이 모든 실험을 통해 서양회화의 가장 기본적인 두 가지 원리인 선형 원근법(소실점)과 명암법은 자연의 광학적 투영을 연구한 결과물이라는 것을 이해하게 되었다. 이 발견은 이전 책에서는 소개되지 않았다. 이 개정판에서 나는 이 두 가지 결론을 입증할 것이다.

광학이 중요한 이유는 이미지에 영향을 미치기 때문이다. 광학의 영향력은 광학적 투영을 사용하기는커녕 한 번도 보지 못한 화가들의 그림에도 존재한다. 광학의 모습이 구축되고 나면, 화가는 투영 이미지를 직접 볼 필요가 없었다. 투영 이미지를 직접 본 화가들의 작품을 보기만 하면 되었다.

그렇다면 화가들은 언제 광학적 투영을 처음 보았을까? 내가 책의 앞부분에서 다뤘듯이, 시각적 증거들은 15세기 초반부터 광학의 모습이 나타나기 시작했다고 증명한다. 만약 우리가 자연의 광학적 투영의 역사를 기록한다면, 15세기 초가 적절한 출발점이 될 것이다. 하지만 15세기 이전에도 이미지는 존재하지 않지만 광학적 투영의 현상에 대한 기록이 남아 있는 경우가 있기도 하고, 헬레니즘과 후기 로마시대의 이미지들과 같이 기록의 뒷받침은 없지만 광학의 모습이 발견되는 이미지들도 존재한다. 광학은 등장하자마자 광범위하게 사용되고 우위를 차지했다. 광학은 오늘날 우리가 거의 유일하게 세상을 바라보는 방법이 되었다. 사진, 비디오, 영화, TV이 '진짜'처럼 여겨지고 있다. 나는 이것은 문제가 있다고 생각한다. 나는 세상이 사진처럼 보인다고 생각하지 않는다.

이 글을 읽으면서 아마도 당신은 옆쪽에 있는 크리스텐 콥케(Chirsten Købke)가 그린 그의 어머니의 초상화를 보았을 것이다. 지금부터 내가 말하는 것은 당신이 이 그림을 보는 방법을 바꿔 놓을 것이다. 사진 속 여인은 자신의 얼굴 앞에 가면을 들고 있을 수도 있다. 갑자기 무언가 분명해지지 않는가. 이제 당신은 그녀의 얼굴과 손이 갑자기 레이스로 된 모자에서 분리된 것처럼 보일 것이다. 모자와 머리카락은 확실하게 이어져 있는 것처럼 보이지만 볼 주변은 대충 잘라서 붙여놓은 듯하게 보인다. 왜 그럴까? 나는 레이스가 달린 모자를 포함한 콥케 부인의 옷이 그녀의 얼굴과 손에서 분리된 것처럼 보이기 때문이라고 설명하고 싶다. 어쩌면 움직이지 않게 하기 위해 마네킹에 입혀놓았을 수도 있다. 옷과 얼굴 모두 평평해 보이지만, 완전히 같은 높이의 평면에 놓여 있는 것처럼 보이지 않기 때문에 분명히 분리되어 있는 것이다. 나는 이런 편평도가 광학의 특징이라고 인정하게 되었다. 초판과 마찬가지로 이 개정판도 역시 내가 본 것을 당신도 볼 수 있도록 도와줄 것이다.

나의 관심사는 일반적으로 말하는 '예술사'가 아닌 이미지를 만드는 것에 대한 역사다. 예술사는 이런 실용적인 질문에는 관심을 두지 않는다. 오늘날의 예술사는 일반적으로 도상학이나 사회적 의미에 더 관심을 두고 있다. 하지만 예술의 그러한 측면에 대해 논의해야 할 것들은 내가 주장하는 것에 의해 바뀌지 않는다. 반면 내가 사진은 아무것도 없는 상태에서 갑자기 나타난 것이 아니라는 것을 보여줌으로써 사진의 역사는 아마도 바뀌었을 것이다. 최근 디지털 다양성에 의해 대체된 화학적 사진술은 여전히 진행 중에 있는 광학적 투영의 역사에서 약 150년밖에 되지 않는 순간에 불과하다. 우리는 그 시대에서 벗어났지만, 그 결과는 알려지지 않았다.

카메라가 19세기의 발명품이라고 흔히 오해한다. 하지만 카메라는 발명품이 아니다. 자연스러운 현상일 뿐이다. 광학적 투영은 어두운 방의 겉창 사이로 난 틈을 통해 매우 자연스럽게 나타날 수 있다. '카메라 오브스쿠라'는 문자 그대로 '어두운 방'이라는 뜻이다. 투영된 이미지가 흐리거나 침침해도 렌즈나 거울이 필요하지 않다. 조리개에 딱 들어맞는 렌즈로 이미지를 훨씬 밝게 조절할 수 있고 선명하게 초점을 맞출 수 있다. '사진'은 사실 카메라 안에서 투영된 장면을 고정할 수 있는 화학적 발명이라고 할 수 있다. 하지만 카메라 안에 투영된 이미지는 사진이 발명되기 몇 백 년 전에도 볼 수 있었다. 이것이 중요한 이유를 이해하는 것은 세상을 3차원으로 보는 것과 2차원으로 묘사된 세상을 보는 것의 차이를 이해하는 것과 같다.

3차원의 세상을 보면서 우리는 무엇을 보는가. 선과 표면 그리고 질량뿐만 아니라 내 몸의 끝과 당신 몸의 시작 사이를 뜻하는 공간이라고 부르는 매력적인 요소를 볼 수 있다. 풍경화에서 나를 가장 황홀하게 만드는 것이 바로 공간이다. 그것이 그랜드 캐니언이 되었건 아니면 어떤 구석이 되었건 말이다. 반면 카메라는 선과 표면은 보지만 공간은 보지 못한다. 풍경 사진을 보면 이 사실이 매우 명확해진다. 사진에서 공간은 그림과는 다르게 평평하다.

사진이 보편화되었는데도 소수의 사람만이 자연의 살아 있는 광학적 투영을 관찰했다 ─ 화학물질에 길을 내어주기 위해서 인간들은 카메라로부터 배제된 것이다. 니에프스(Niepce), 다게르, 폭스-탤벗 등의 사진 발명가들은 광학적 투영이 이미 보편화된 시대 후반에 살았다. 그들은 제조업자에게 구매한 사진기를 가지고 작업을 시작했다. 18세기 초반부터 그림 그리기에 주로 사용되도록 디자인된 카메라를 판매하는 상점이 있었다.

나는 토마스 거틴(Thomas Girtin), 존 셀 코트먼(John Sell Cotman) 등과 같은 18세기 후반에서 19세기 초반에 활동했던 수채화가의 작품을 살펴보기 시작했고, 이들 중 몇몇은 카메라를 사용해서 작업했다는 것을 증명하는 문헌적 증거와 그림 속 특징들을 발견했다. 그동안 나는 고정된 실내용 카메라를 사용해서 실험을 했다. 하지만 나는 이 화가들이 그림을 그리기 위한 보조품으로 휴대용 카메라를 어떻게 이용했는지에 대한 통찰력을 얻고 싶었다. 이제 더 이상 화가를 위해 카메라를 만들어주는 사람은 없기 때문에 나는 나만의 카메라를 만들었다. 위아래로 움직이면서 초점을 맞출 수 있는 오버헤드 렌즈와 거울을 달 수 있도록 이젤을 개조했고, 암막을 친 제도용 테이블도 만들었다. 나의 주요 목적은 이미지를 보는 것이지 이미지를 따라 그리는 것이 아니었다.

나는 이미지의 선명도는 온전히 빛에 달려 있다는 사실에 전혀 놀라지 않았다. 흐린 날의 이미지는 흐릿하고 평평하게 보였다. 하지만 밝은 햇빛 아래의 사물은 과장되어 보였고 그림자는 어둡고 컴컴해 보였다. 강조된 부분은 어두운 곳에서 밝게 빛났다. 햇빛이 내리쬐는 부분의 세부적인 것들은 분명히 드러났지만, 그늘 아래서는 세부적인 것들이 모두 사라졌다. 19세기 초반 드로잉의 그림자 속 세부적인 것들이 대부분 사라진 것을 많이 보고 난 후, 나는 카메라는 사진이 발명되기 이전부터 영국에서 널리 사용되고 있었다고 확신했다.

궂은 날씨 탓에 나는 한 가지 실험을 끝낼 수가 없었다. 나는 토마스 거틴의 「요크셔에 있는 헤어우드 저택의 외관」을 찾았다. 이 그림은 기울어진 각도에서 그려졌고, 적어도 소실점이 두 군데 ─ 그림의 앞쪽과 뒤쪽 ─ 존재했다. 이것은 카메라의 초점을 다시 맞췄고, 광학적 기하학을 변경했다는 것을 뜻한다. 우리는 그 그림이 그려진 장소를 찾아서 그곳에 카메라를 설치했다. 이 그림을 그리기 위해서는 적어도 한 번 이상은 초점을 바꿔야 한다는 것을 다시 확인만 하게 되었다. 잠시 후 비가 쏟아지기 시작했다.

옆쪽의 사진은 요크셔의 슬레드미어 저택에서 찍은 사진으로 내가 많은 실험을 했던 곳이다. 암막 아래 어두운 곳에 앉아 있으면 뒤쪽 풍경의 세밀한 이미지까지 볼 수 있다.

1765년경 토마스 샌드비

1805년경 존 셀 코트먼

장 오귀스트 도미니크 앵그르

1803 폴 샌드비

그렇다면 우리는 어떻게 카메라를 이용해 그린 드로잉을 알아볼 수 있을까? 우리는 카메라를 이용해 그린 드로잉과 눈 굴리기로 그린 드로잉을 어떻게 구분할 수 있을까? 화가가 각각 다른 기법을 사용했다면, 우리는 무엇을 찾아야 할까? 이전 페이지에 보았던 거틴의 헤어우드 저택 드로잉은 광학적 유물을 담고 있는데, 그것은 바로 두 개의 선명한 소실점이다. 이것은 원근법 전문가가 할 수 있는 일이 아니며, 눈 굴리기로 그린 드로잉에서도 찾을 수 없다. 하지만 이렇게 비스듬하게 보이는 저택의 긴 외관에서 우리는 단서를 찾을 수 있다. 또 다른 단서는 무엇일까?

토마스 샌드비는 자신의 윈저성 드로잉에 '카메라 안에서 그려짐'이라고 써놓았다. 그러므로 어디서 무엇을 찾아야 되는 것에 대한 단서로 우리는 샌드비의 속기로 그린 건물들과 조절되지 않은 깊은 명암을 들 수 있다. 코트먼의 버나드 캐슬의 스케치 초안 속 건물 표현에도 매우 비슷한 속기가 보인다. 그러나 그는 그림자 부분은 아웃라인으로 남겨두었다. 앵그르의 드로잉은 확실히 표시를 해두고 그린 것이다. 그의 그림을 보면 자를 대고 선을 잇기 전 미리 점들을 표시해놓은 것을 볼 수 있다. 폴 샌드비(Paul Sandby)의 거침없는 그래픽 스타일의 드로잉은 분명 다른 방법으로 그린 것이다. 그의 그림에서는 예비 드로잉, 모서리, 외각선도 볼 수 없다. 카메라로 투영된 이미지를 따랐을 수도 있다(그의 형은 분명히 이 방식을 사용했다). 아니면 다른 기법을 사용해서 화실에서 미리 그린 예비 드로잉을 따라 그렸을 수도 있다. 관점은 완벽해 보인다. 그러나 마치 이 드로잉이 화실에서 그려졌다고 생각할 수 있을 정도로 코트먼의 스케치에서처럼 어두운 부분은 채워지지 않았다. 이것은 광학적 투영을 대담하게 사용한 결과인 것 같다.

반면 멘젤(Menzel)의 드로잉은 나무랄 데 없이 자세하게 그려졌지만, 그는 틀림없이 눈 굴리기 기법을 이용하여 그림을 그렸을 것이다. 먼저 그림 속 요소들의 위치를 확실하게 표시했다기보다는 손으로 더듬어 가며 표시한 것이다. 다시 말해, 멘젤은 첫 번째 표시를 할 때 사물의 정확한 위치를 알지 못한 것이다. 두 번째, 다리의 커브에 문제가 있다. 다리의 아치는 강 쪽으로 내려갈수록 앞으로 나와 있는 것처럼 보이지만, 벽돌은 수직이다. 아치는 맨손으로 그리기 매우 어렵다. 이 그림에 있는 아치는 위쪽의 난간과 헤라클레스 동상의 받침대와 다른 평면에 있는 것처럼 보인다. 멘젤이 눈 굴리기만으로 이 그림을 그렸다는 또 다른 단서가 있다. 좌대 위 꼭대기의 돌출된 부분을 지탱하고 있는 코벨의 간격이 일정하지 않다. 우리를 향하고 있는 좌대 측면의 원근법 표현도 매우 이상하게 보인다. 선들이 한 점에서 만나지 않는다. 이 드로잉을 보면 볼수록 원근법의 오류를 더 많이 찾게 될 것이다.

광학적 투영을 연구하기 위해서는 관찰자가 직접 그것을 만들어야 한다. 광학적 투영은 빛이 존재할 때만 지속되는 순간적인 것이다. 카메라 오브스쿠라의 어두운 장막 아래서 자연의 광학적 투영은 매우 사적인 경험이다. 또한 이미지를 따라서 그린다면 그 방법 역시 매우 개인적인 것이 된다. 아무도 당신에게 어떻게 하라고 이야

1839~40년경 아돌프 멘젤

기해주지 않는다. 당신은 투영된 장면에 본능적으로 반응해야 한다. 결과적으로 화가는 이 도구를 사용하기 위한 자신만의 방식을 개발하게 된다. 예를 들어, 나는 초상화를 그리기 위해 카메라 오브스쿠라를 약 1년간 사용했다. 광학적 투영물을 꽤 오랫동안 보아온 것이다. 마틴 켐프(Martin Kemp)의 예술과 과학에 관한 책에서 그는 카메라 루시다를 이용해 월터 스콧 경(Sir Walter Scott)으로 추정되는 사람을 그린 드로잉을 보여준다. 나는 그에게 그 그림은 아마추어가 그린 것이라고 말해주었다. 아웃라인을 따라 그린 것이었다. 숙련된 화가는 그렇게 그림을 그리지 않는다. 그건 소중한 시간을 낭비하는 것이며, 움직이는 대상을 그릴 때는 거의 사용하지 않는다. 나는 카메라 루시다를 사용했을 때 몇 가지 표시만 해두고 카메라 없이 드로잉을 완성했다. 나는 앵그르도 이런 방식으로 드로잉을 완성했을 것이라고 추측한다. 측정하는 것은 시간이 소요된다. 광학적 투영은 지름길을 제공해줄 수 있다. 앵그르는 도구가 '필요 없는' 천재적인 화가였다. 그런데도 그는 광학에 매료되어 그것을 어떻게 사용해야 할지 빠르게 익혔을 것이다.

1560년경

1640년경

여기에 보이는 건축 양식은 앞에서 보았던 카메라를 이용해서 그린 드로잉과는 매우 다르게 그려진 것이다. 이곳의 공간은 하나의 고정된 또는 순간적인 시선으로 바라본 것이 아니라 여러 개의 시점에서 바라본 것이다. 마치 공간 안에서 여기저기 움직일 수 있을 것 같다. 옆쪽 일본 그림 속 돌로 된 탁자를 보면 그림의 다른 부분과 마찬가지로 당신이 탁자와 가까이 있는 것처럼 느껴질 것이다. 바로 당신의 시점이 움직였기 때문이다. 원근법이 적용된 그림에서는 하나의 점으로부터 공간이 표현되기 때문에 당신의 시점이 고정된다.

건축물의 광학적 투영은 자동적으로 원근감을 갖는다. 그러나 르네상스 시대의 선형 원근법의 발명이나 발견은 이전에 알려진 것을 넘어서는 이미지 또는 기하학 영역의 거대한 개념적 도약으로 여겨지고 있다. 원근법은 현대 사회의 기초적인 것 중 하나로 군사적 목적(대포의 영역을 찾아냄)뿐만 아니라 예술적 목적으로도 사용되었다. 그러나 원근법이 광학적 투영의 자연스러운 결과라면, 그것으로부터 파생될 수 없었을까?

원근법의 기하학적 체계는 1435년 레온 바티스타 알베르티(Leon Battista Alberti)에 의해 처음 설명되었다. 하지만 원근법의 발명은 곧 설명하게 될 유명한 피렌체 세례당 패널 시연의 주인공인 필리포 브루넬레스키의 것으로 돌려진다. 이 패널은 서양 원근법의 기초로 여겨지고 있다——그림에 대한 긴 역사를 가지고 있었던 다른 나라에서는 존재하지 않았던 유럽의 전통이다. 원근법의 역사를 보면 일반적으로 그것 이전의 것은 '원시적'으로 여겨졌고 원근법을 얻기 위해 투쟁해왔다는 것을 알 수 있다. 그것을 완전히 취한 후에는 광범위하게 쓰였다는 것이다. 원근법은 다른 전통적인 화법과는 달리 세상을 표현하는 '올바른' 방법이었다.

나는 그렇게만은 생각하지 않는다. 여기에 있는 모든 이미지는 터키, 인도, 일본 등 동양 문화의 건축물이다. 이 그림들은 '원시적'일 뿐이다. 이 그림들은 매우 정교하게 공간을 표현함으로써 실제로 우리가 움직이는 신체적 경험을 하는 것과 같다.

18세기 무명의 일본 화가

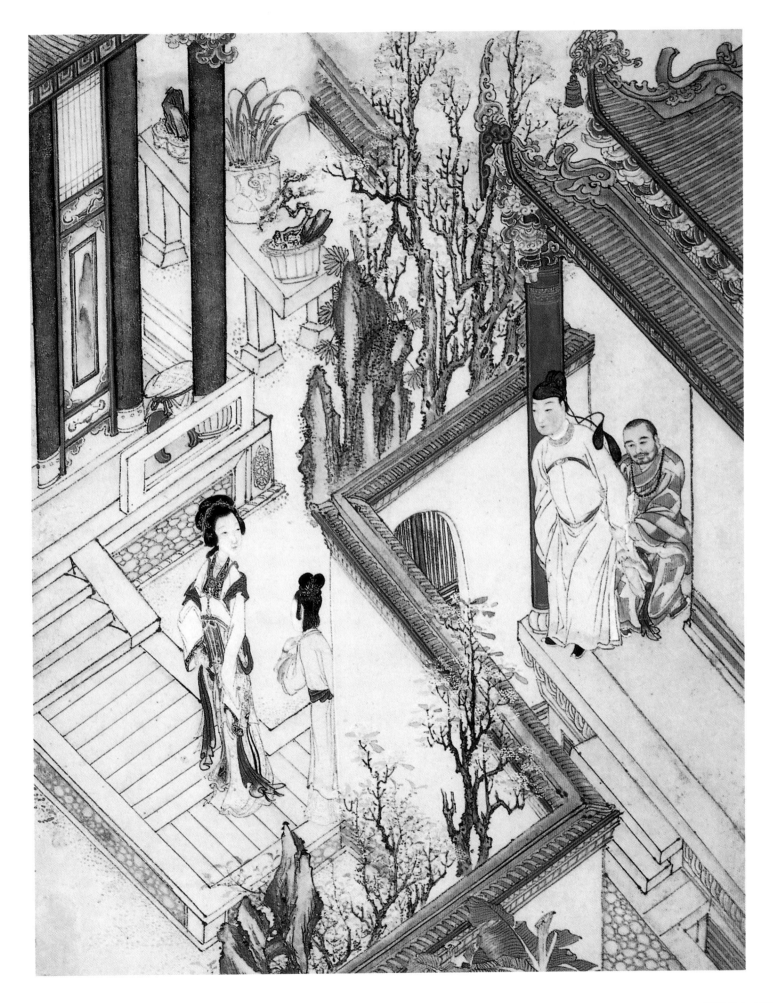

15세기 초반 시에나(Sienese)의 그림들은 동양 예술과 유사했다. 1425년에 그려진 「바다 옆 도시」(사셋타[Sassetta], 암브로조 로렌체티[Ambrogio Lorenzetti] 또는 시모네 마르티니[Simone Martini]의 것으로 여겨지는)는 거꾸로 된 원근법처럼 보인다. 이것은 당신이 살아서 움직이고 있다는 것을 의미한다. 동양 그림에서 가능했던 것처럼 높은 장벽 너머의 안뜰도 볼 수 있다. 아마도 이것은 공간을 표현하는 가장 자연스러운 방법이자 우리의 기억 안에서 우리가 보는 방법과 유사할 것이다. 이 그림은 나에게 기가 막히게 아름다운 작품이다.

이 이미지와 앞에서 언급한 터키, 인도, 일본 이미지와의 공통점은 수평선들은 수평선으로 묘사했다는 것이다. 우리가 알고 있는 그대로 그려진 것이다. 그러나 우리는 3차원 장면의 수평선이라고 알고 있는 선들이 하나의 점으로 모아지는 것처럼 보이는 이미지들에 둘러싸여 있다. 바로 이것이 카메라가 보는 방식이고, 바로 이것이 선형 원근법의 가장 핵심적인 원칙이다.

서양의 원근법은 건축적인 개념으로 특히 건축을 대표하는 화가들이 사용했다──브루넬레스키와 알베르티 모두 건축가였다. 알베르티는 창문 밖으로 세상을 보는 것이라는 비유로 선형 원근법의 개념을 설명했다. 하지만 내가 문제라고 생각하는 것은 지금 당신이 창문 밖을 보고 있다면 당신은 지금 어디에 있느냐는 것이다. 세상 안에 있는 것인가 아니면 세상과 떨어져 있는 것인가?

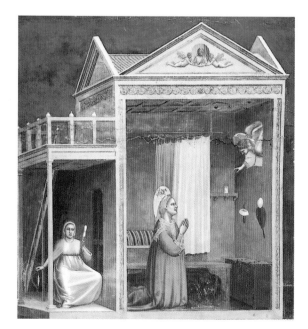

1302~1305년경 조토

조토는 이탈리아 르네상스 시대의 가장 중요한 예술가로 손꼽힌다. 인물의 모습은 확실하고, 빛과 그림자가 존재한다. 멀어지는 수평선은 수평선처럼 나타나지 않는다. 이것이 조토가 파두아의 스크로베니 예배당의 벽화에 그려진 장면들에서 해결하려고 했던 문제다. 앞쪽에 나온 무명의 화가가 그린 벽화에서 피렌체의 세례당이 다른 건물들에 둘러싸여 있다. 사람은 한 명도 보이지 않지만 그림에서 도시의 복잡함이 느껴질 것이다. 건물 사이를 다니다 보면, 좁은 길 때문에 답답함이 느껴진다. 조토는 그러한 회화적 가능성을 놓치지 않고 자신의 프레스코화가 지니고 있는 사선의 문제점을 인정했다. 비스듬한 표면은 어떻게 보이는가? 평평한 표면에서는 경사를 어떻게 표현해야 하는가?

14세기 초반에 만들어진 이 그림들에서 조토는 완벽하게 보이는 일종의 원근법을 개발한 것이다. '조토의 원근법은 거의 맞았다'는 의견도 있고, 조금만 더 노력했다면(역사학자들에 따르면) 완전히 통달했을 것이라는 의견도 있다. 그런데 왜 시간을 따라 움직이는 이야기를 그리는 화가들은 그것들을 중단하고 싶어 했을까?

만약 당신이 현재 투영된 이미지를 따라 그리겠다고 하면, 당신은 공간과 시간 안에서 당신과 목적물의 위치가 고정되어 있다는 것을 느낄 것이다. 그것이 바로 브루넬레스키가 피렌체 세례당 패널에서 보여준 가장 중요한 점이다. 브루넬레스키의 전기 작가 안토니오 마네티(Antonio Manetti)가 1470년대에 쓴 『브루넬레스키의 삶』(Life of Brunelleschi)에서 나온 이야기다. 이 단락에서 마네티는 1412년 이전에 처음 발생한 사건에 대해서 설명한다(해당 날짜가 언급된 편지가 존재한다). 마네티가 "나는 직접 손으로 여러 번 잡아 보았고 증명할 수 있다"고 말한 것처럼 그가 직접적인 경험을 기록했다는 것은 부인할 수 없는 사실이다. 매우 상세하게 기록된 그의 글이 그의 주장을 뒷받침해준다.

마네티가 설명한 것처럼 이 패널은 인근 대성당 출입구 안쪽 약 2미터 지점에서 바라본 세례당을 그린 것이었다. 어떻게 그것이 만들어졌는지에 대한 정보는 없지만, 위치는 매우 중요하다. 브루넬레스키는 관찰자를 바로 그 지점에 세워두고 자신의 패널을 가지고 원근법을 시연한다. 고정된 시점이다.

마네티의 설명은 다음과 같다. 한 손에 30제곱센티미터 크기의 그림을 들고 있는 관찰자는 뒤쪽에서 작은 구멍을 통해서(구멍의 뒷면이 넓어짐) 세례당을 볼 수 있다. 다른 한 손으로 거울을 들었을 때도 똑같은 이미지를 볼 수 있지만 지금 보이는 이미지는 그림의 앞부분이 거울에 비춰진 이미지인 것이다. 정확한 거리에서 거울을 들고 있으면 그림과 실물은 매우 똑같아 보인다. 브루넬레스키는 하늘을 색칠하지 않고 광택이 나는 은을 그림의 맨 위에 그려 넣고 구름이 그림 뒤에서 움직이는 것처럼 만들어서 착시 현상을 더했다(투영된 이미지를 보면서 내가 가장 놀란 것은 그것들이 영화처럼 움직인다는 사실이었다). 그림은 매우 사실적이어서 '세밀화가들조차 놀랄 것이다.'

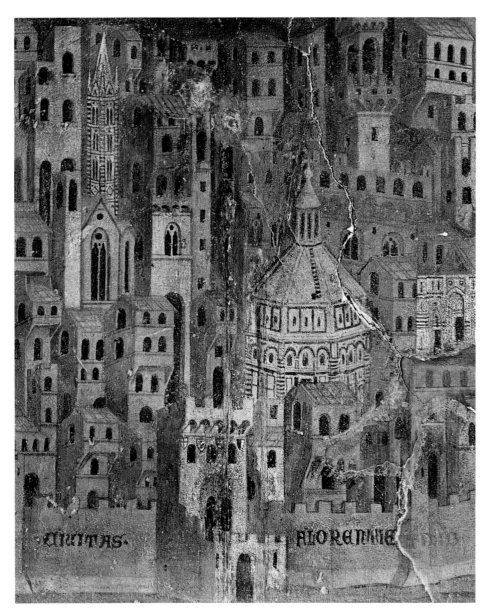

1352 무명의 피렌체 화가

　브루넬레스키의 패널은 이제 남아 있지 않고 마네티의 기록이 유일한 증거물이다. 하지만 이미지가 어떻게 만들어졌는지에 대한 설명은 없었기 때문에 이 질문은 수많은 추측과 논쟁의 대상이 되어왔다. 거울 위에다 그림을 그렸다느니 측량 기술을 이용해서 기하학적으로 설정되었다느니 대성당 출입구에 아주 작은 카메라 오브스쿠라가 세워져 있었다느니 하는 추측이 있었다. 그러나 이 모든 것은 터무니없는 주장들이다. 물론 그 반대의 주장도 있지만 그 중간점을 찾기에는 충분한 증거가 존재하지 않는다. 나는 브루넬레스키가 어떻게 이 패널을 만들었는지에 대한 추가 설명을 할 것이다. 먼저 같은 시기에 그려진 세례당 드로잉(다음 쪽에 나와 있다)과 브루넬레스키의 원근법을 이용한 세례당 그림 패널을 비교해보자. 원근법을 구사한 '완벽한' 이미지에 비해 이 그림은 '원시적'이라고 표현할 수 있다. 그러나 이 '원시적'인 작품이 훨씬 더 가까워 보인다. '원근법'을 구사한 세례당이 더 멀리 보이고 옆에 있는 건물들은 작아 보인다. 하지만 실제로는 여기 프레스코화에서 보이는 것처럼 세례당만큼 높다.

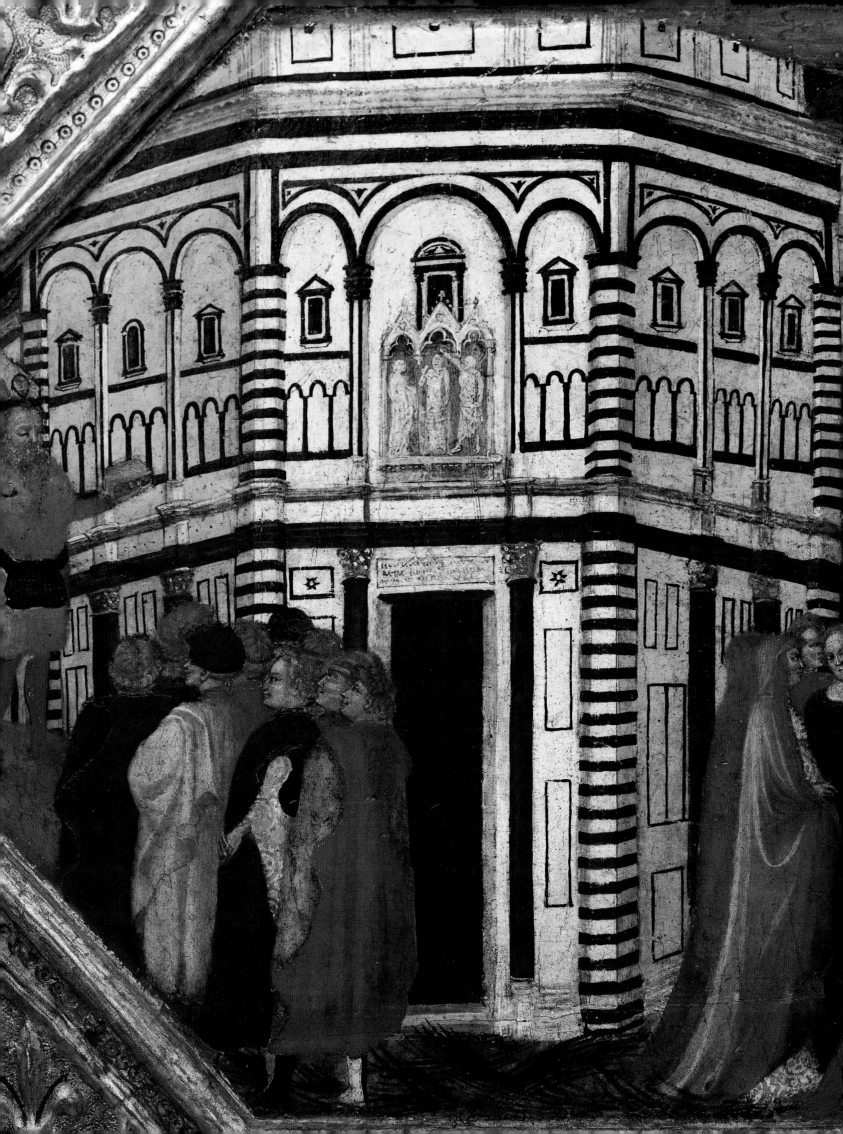

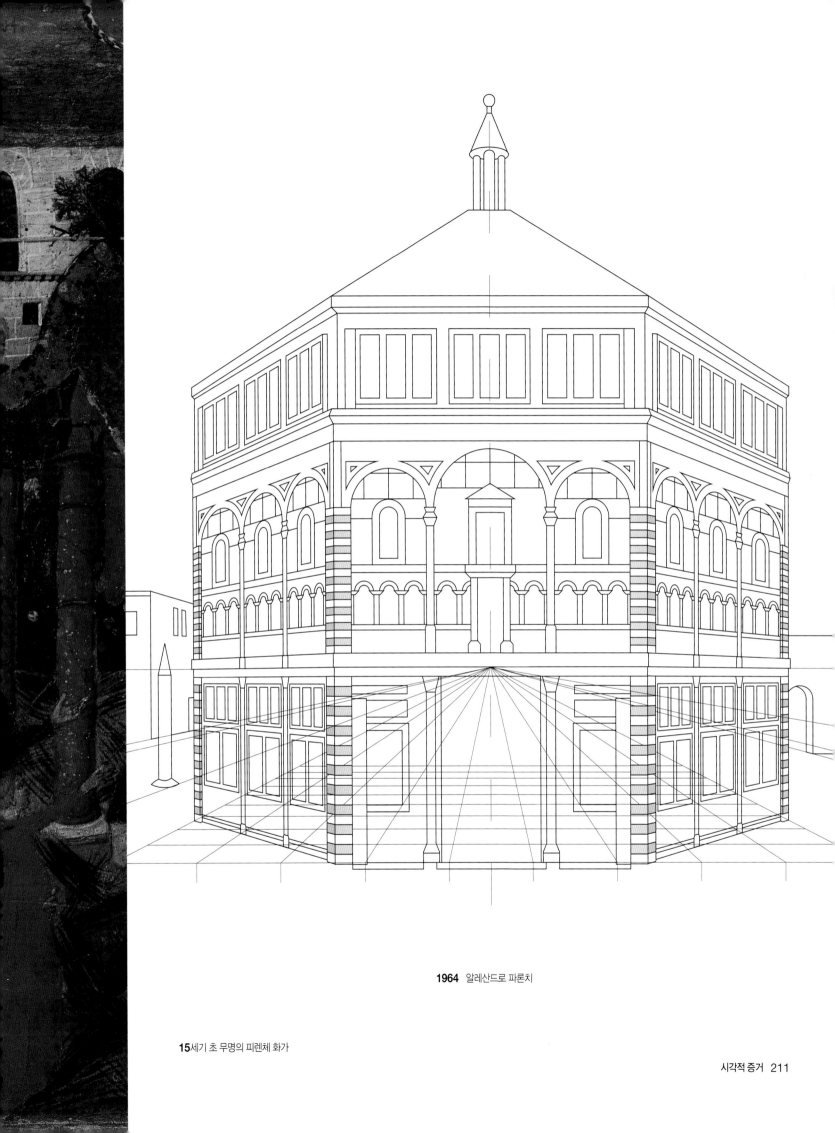

1964 알레산드로 파론치

15세기 초 무명의 피렌체 화가

나는 브루넬레스키의 패널 그림에 대한 글을 읽고 또 읽은 후, 어느 순간 갑자기 그림이 어떻게 만들어졌는지 그리고 그것이 얼마나 간단한지 깨닫게 되었다. 우리는 나의 직감이 맞는지 확인하기 위해 피렌체로 갔다.

　브루넬레스키는 대성당 정문 안쪽으로 3브라차 들어간 지점에 서 있던 것으로 알려져 있다. 우리는 태양이 동쪽에서 세례당을 비추는 시간인 오전 7시 30분에 대성당 정문을 열어두기 위해 허가를 받아놓았다. 출입구는 어두웠다. 우리는 지점을 찾아 브루넬레스키의 패널을 대신할 작은 드로잉 보드를 휴대용 이젤에 설치했다. 그리고 12센티미터의 오목한 거울로 세례당의 이미지를 우리의 '패널'에 투영했다. 원근감 있는 선명한 이미지가 매우 잘 나타났다. 전날 저녁 피렌체의 호텔에서 만난 나의 조수 데이비드 그레이브스는 우리의 작업이 성공할 수 있을지 걱정했다. 그는 세례당의 위치가 대성당과 매우 가깝다고 지적했다. 나는 "광학은 밀어내는 효과, 즉 거리감을 주는 효과가 있으니 걱정하지 마라"고 말했고, 실제로 그랬다.

　나는 피렌체에서 개최된 한 학회에 참석하게 되어 한 주 동안 과학과 예술에 관한 흥미로운 토론을 하게 되었다. 학회 중 브루넬레스키가 작은 정사각형으로 나뉜 나무로 된 격자판을 사용했다는 의견이 제시되었다. 알베르티가 자신의 회화 매뉴얼(painting manual)로 큰 구도 안에서 세부 묘사하는 방법을 설명한 것처럼 말이다. 물론 한쪽 눈으로 작은 구멍을 통해 보는 것은 거울과 같은 효과가 있지만, 쉽지 않다. 브루넬레스키가 오목거울을 사용하면 될 것이라는 것을 몰랐을까? 이 실험을 우리가 처음 시도했을까?

　나는 그렇게 생각하지 않는다. 그 당시 피렌체는 전 세계에서 기술적으로 가장 발전한 곳이었다. 브루넬레스키는 두오모 성당 건축을 의뢰받기 전이지만, 그는 이후 납으로 된 지붕을 땜질하기 위해 오목거울을 사용했다. 아마도 이 기술은 그가 은세공 견습생 시절에 익혔을 것이다. 그 당시 평면경(flat mirror)은 매우 희귀했다. 하지만 오목거울과 볼록거울은 은세공가들에 의해 확실하게 만들어지고 있었다. 오목거울은 '태우는 거울'(burning mirror)로 알려져 있다. 아르키메데스가 시라큐스에서 오목거울을 이용해서 함대를 태워버리지 않았던가?

　마네티의 글 중 이상한 점이 하나 있다. 패널을 시연하기 위해서 사용된 거울이 '평면'으로 설명되어 있는 것이다. 설명한 대로라면, 관찰자가 패널 전체를 보기 위해서는 거울은 적어도 15제곱센티미터가 되어야 한다. 그러나 반사된 그림이 실제 세례당의 크기와 동일하게 보이기 위해서는, 그림에 그늘이 질 만큼 가깝게 패널 앞쪽으로 14센티미터 정도만 떨어져 있으면 된다. 사실 이것은 불편할 정도로 가까운 거리다. 패널 시연 시 장초점(long-focus) 오목거울이 평면경 대신 사용되었다면, 원하는 효과를 내기 위해서 거울을 더 멀리 둘 수 있다. 장초점 오목거울은 거의 평평하기 때문에 관심을 기울이지 않으면 평면경으로 쉽게 오해할 수 있다. 패널 시연 시 사용된 동일한 거울을 가지고 패널을 만들었다는 발상에 좋은 대칭이 된다.

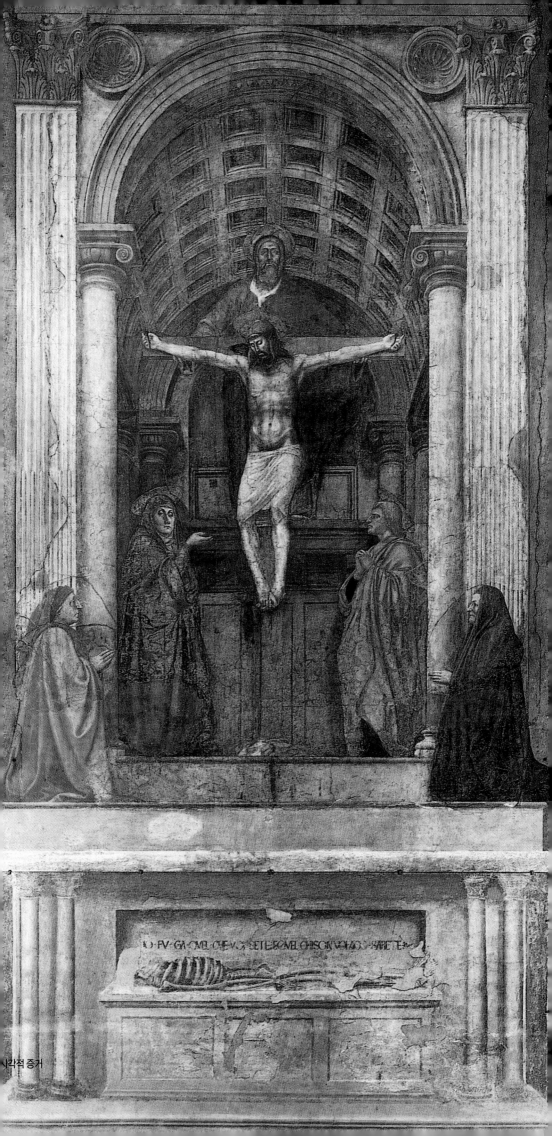

시각적 증거

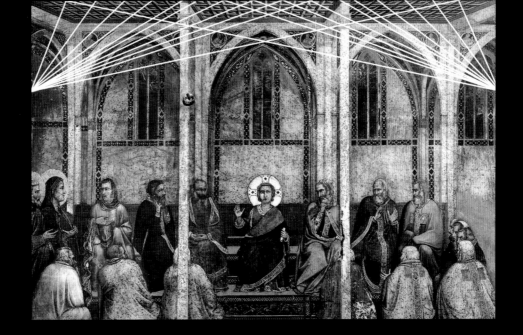

브루넬레스키는 마사초의 친한 친구이자 멘토였다. 마사초가 피렌체의 산타 마리아 노벨라 성당에 그린 「성 삼위일체」(Trinita) (옆쪽 그림)는 원근법을 적용한 최초의 회화로 인정되고 있다. 분명 고정된 시점의 원근법은 이 그림 속 대상을 표현하는 데 매우 이상적인 방법이었을 것이다. 십자가에 매달아 죽이는 것은 흔하지 않은 처형 방식이다. 다른 방법들과는 다르게 어떠한 행동도 포함되지 않는다. 심장을 뚫은 화살이나 머리를 베어버린 도끼 같은 건 없다. 직전 또는 직후의 상황은 없다. 움직이지 않기 때문에 죽은 것이다. 평면에 못 박혀 있는 것이다. 고정되어 움직이지 않은 주제 덕분에 이 새로운 묘사 기법으로 더 많은 것이 표현된다. 예수님의 몸이 더 부각되어 보이고 그림으로써 예수님의 고통이 더 잘 표현되는 것이다(이런 효과를 정물화에서 나타내기는 매우 어렵다).

평면 위에서 표현할 때 모든 수평선이 한 지점으로 모이는 것처럼 보이는 것을 마사초가 이해했다는 것은 의심할 여지가 없다. 이것은 새로운 시도였다. 다른 화가들은 천장의 빛이나 가끔 바닥의 타일이 모이는 것을 표현했지만, 마사초가 한 것처럼 모든 선이 하나의 점으로 모이게 표현한 화가는 없었다. 위의 프레스코 벽화는 조토의 제자였던 아시시(Assisi)의 작품인데, '거리 지점(distance point)'으로 알려진 기법을 사용했다. 격천장은 두 개의 점(그림의 양쪽 면에 하나씩)에서 뻗은 선들의 교차점으로 만들어졌다. 화가가 실제로 사용한 고리들은 벽 속에 박혀 있다. 이 벽화 속 천장은 중간의 소실점과 선형 원근법을 이용해 그려진 것처럼 보이지만, 사실은 완전히 다른 방식으로 그려진 것이다. 「성 삼위일체」의 원근법은 이 기법을 변형해서 사용했을 수도 있다.

마사초는 알베르티가 피렌체로 오기 전에 사망했기 때문에 알베르티에게 원근법 기술을 배우지는 못했을 것이다. 아마도 마사초의 오랜 친구인 브루넬레스키가 가르쳐주었을 것이다. 만약 그랬다면, 브루넬레스키는 세례당 패널 시연을 위해 사용했을 것이라고 내가 추측한 광학 투영법도 알베르티에게 보여주었을 것이다. 마사초의 프레스코 벽화 속 인물들의 얼굴은 대단히 개성적이다. 최초로 평평한 표면에 '현대적' 모습의 얼굴을 그린 조토의 그림보다 더 개성이 강하다. 모두가 알베르티가 그린 얼굴을 보러 갔다. 생생한 '진짜' 얼굴처럼 보인다고 모두 감탄했다. 그림의 모델들은 화가의 화실에 이상적인 북광(north light)이 아닌 강한 직사광선을 받았을 것이다. 태양은 움직이지만, 강한 햇빛은 광학 투영법의 전제조건이다. 이 얼굴의 새로움, 강렬한 빛, 개성적인 특징들은 투영된 이미지에서 정확하게 보이는 것들이다. 나는 마사초가 투영된 이미지를 보았을 것이고, 브루넬레스키가 그에게 그 기법을 연구하라고 설득한 유일한 사람이었을 거라고 믿는다.

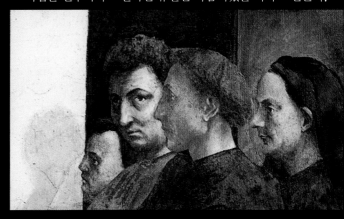

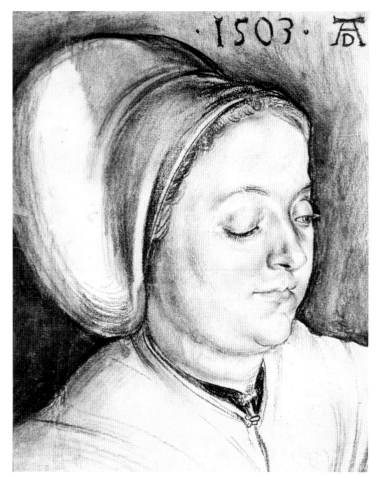

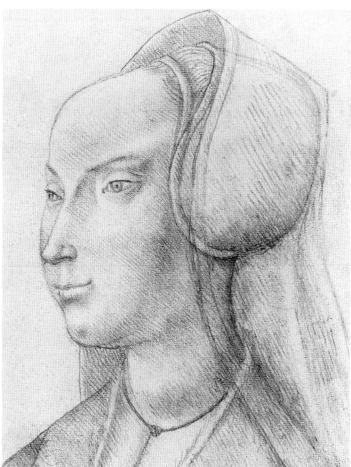

1503 알브레히트 뒤러

1500년경 무명의 플랑드르 화가

살아 있는 사람의 얼굴을 그리기는 어렵다. 아주 작은 움직임도 투영된 이미지에서는 놀랍도록 극대화되기 때문이다. 그렇기 때문에 주로 눈, 코, 입의 양쪽 끝과 같이 중요한 지점만 표시를 해놓아야 한다(28쪽에서 설명한 것과 같이). 나머지는 눈 굴리기 기법을 이용하는 것이다.

여기에 있는 초상화들은 알브레히트 뒤러, 무명의 플랑드르 화가 그리고 한스 홀바인이 그린 초상화인데 모두 문제가 있어 보인다. 인중은 코와 윗입술 사이에 오목하게 골이 진 곳이다. 이 부분은 우리 모두에게 친숙한 곳이고, 얼굴 그림을 그릴 때도 대수롭지 않게 여기는 부분이다. 그런데 선이 맞지 않는다면 무엇인가 잘못된 것이다. 인중은 모든 사람의 얼굴에서 같은 위치에 있어야 한다. 그림을 그릴 때, 자동적으로 윗입술의 중간 부분과 코의 중간 부분을 일직선으로 맞춰야 한다.

이 드로잉들을 보면 인중이 나란하지 않다. 어떻게 이토록 위대한 데생 화가들이 잘못 그릴 수가 있었을까? 피카소의 드로잉은 의도적으로 그렇게 그려졌다고 추정할 수 있지만, 뒤러와 홀바인도 같은 경우라고 생각할 수는 없다. 나는 카메라 루시다를 이용해 초상화를 그리면서 이런 문제를 경험했다. 나는 1분도 채 안 되는 시간 안에 중요한 지점을 표시할 수 있지만 그 시간은 앉아 있는 모델에게는 아주 작은 움직임도 할 수 있는 충분히 긴 시간이다. 그 작은 움직임은 입을 중심에서 벗어나게 하고 눈의 위치도 비뚤어지게 한다. 이 단계에서 표시만 하기 때문에 그림이 완성되기 전까지의 비뚤어진 배열 상태가 확실하게 보이지 않는다.

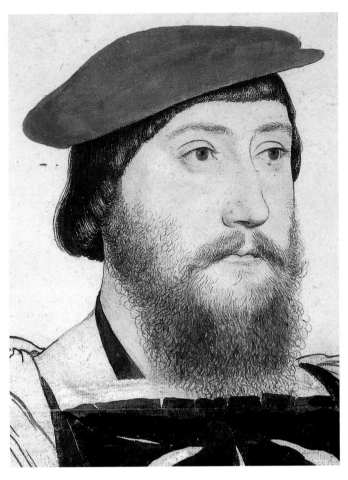

1533년경 한스 홀바인

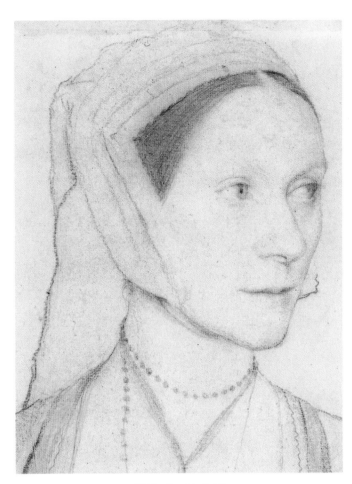

1526~28 한스 홀바인

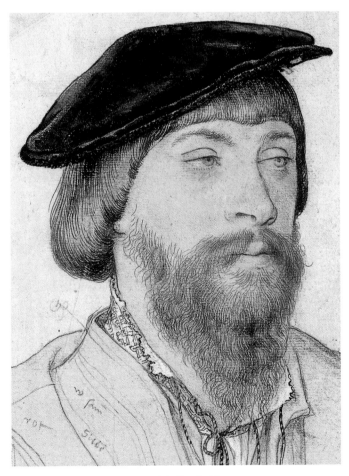

1556년경 한스 홀바인

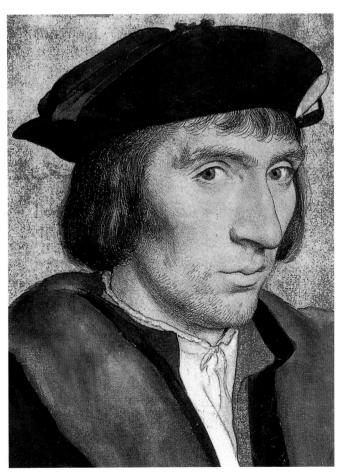

1532년경 한스 홀바인

2001년 4월, 5월, 6월 3개월 동안 나는 카메라 속에서 많은 시간을 보냈다. 우리는 계속해서 광학적 투영법을 만들었다. 우리는 의상과 소품을 빌려 정물과 인물 그룹을 설정했다. 우리는 공간이 거의 필요 없다는 사실을 알았다. 또 피사체를 렌즈에 가깝게 옮기고 캔버스를 뒤로 움직이는 방법으로 이미지의 크기를 실제와 같거나 실제보다 더 크게 만들 수 있다는 사실도 알게 되었다. 나는 실물 크기의 인물을 아주 작은 크기로 변경하기 위해서 캔버스를 많이 움직일 필요가 없다는 사실을 깨닫고 매우 놀랐다. 이 모든 것은 우리에게 완전히 새로운 경험이었다. 내가 아는 어느 누구도 이런 실험을 한 사람은 없었다. 이것은 나에게 카라바조가 실물 크기의 투영된 이미지를 '콜라주' 기법을 이용해서 그림을 구성했다는 사실을 확인시켜주는 중요한 발견이었다. 이것이 바로 그의 그림에서 평평한 공간 그리고 이상하게 왜곡된 부분이 극적인 빛으로 표현된 이유다.

카라바조의 대형 후기 작품 「목자들의 경배」(내가 최근에 런던에서 본 그림이기도 하다)를 보자. 목자들의 머리는 그들의 몸과 딱 들어맞지 않는다. 앞줄의 셋 중에서 가운데 있는 목자는 쪼그라든 모습이며, 그의 손과 얼굴의 위치가 매우 이상해 보인다. 서 있는 사람은 피카소와 비견될 만하게 해부학적으로 과장되게 표현되었다. 코부터 목 뒷부분까지 주목해보자. 루벤스의 그림에서는 이런 종류의 왜곡은 찾을 수 없지만, 카라바조의 다른 작품이나 그의 추종자들의 그림에서는 발견할 수 있다.

전통적인 미술사는 내가 여기서 말하는 것보다 훨씬 더 이상하게 생각하는 것들을 믿으라고 한다. 젊은 카라바조의 후원자였던 델 몬테 추기경(Cardinal del Monte)은 당시 유명한 천문학자였던 갈릴레오(Galileo)에게도 조언했고, 정교하게 꾸며낸 투영 '쇼'로 '친구들을 놀라게 한' 과학자 잠바티스타 델라 포르타(Giambattista della Porta) (236, 248~9쪽 참조)에게서 골동품(antique)을 사들이기도 했다.

델 몬테 추기경이 렌즈로 그림을 그릴 수 있다는 걸 몰랐을 리 없다. 단지 그가 기록해놓지 않았기 때문에 미술사는 그가 몰랐다고 주장하는 것이다. 델 몬테는 추기경이었고, 추기경은 교회의 왕자나 다름없다. 그는 마술은 이단이라고 믿는다. "모든 수단과 방법을 이용해서 마술 같은 그림을 만드세요. 그러나 기록해두면 안 됩니다." 델라 포르타는 자신의 모든 발견을 책으로 출간하고 나서 종교재판으로 곤경에 처한 바 있다. 하지만 델 몬테 추기경이 자신이 발견한 가장 최고의 렌즈를 그가 후원하는 가장 유망한 화가에게 전달하지 않았을까? 당연히 그는 전해주었을 것이다.

모든 화가가 '광학적인 모습'을 갖춘 작품을 그리기 위해 직접적으로 광학을 사용할 필요는 없다. 루벤스는 로마에서 카라바조의 「매장」을 보고 깊은 인상을 받게 된다(220쪽). 루벤스는 급기야 「매장」의 복제품을 그리게 되는데, 흥미롭게도 공간을 일관적이고 현실적이게 만들기 위해 그림 속 인물들의 위치를 바꾸어 놓았다. 이 복제품을 그리면서 루벤스는 광학적 투영에 의해 단순화된 기법을 익혔을 것이다.

2차원의 그림은 복제할 수 있지만, 3차원의 그림을 2차원으로 '복제'할 수는 없다. 이것이 내가 주장하는 것의 핵심이다. 화가들은 언제나 3차원의 공간에서 사물을 보는 것이 아니라, 공간 인식보다 더 많은 영향을 미치는 2차원의 이미지를 본다. 루벤스의 복제품(221쪽)과 카라바조의 원작을 비교해보면, 루벤스의 그림 속 인물들이 더 큰 무게감과 생동감을 갖고 있는 것을 바로 느낄 수 있다. 루벤스의 인물들은 카라바조의 인물들이 갖고 있지 않은 생동감으로 일렁거린다. 무게감에 관해서는, 두 그리스도를 보자. 루벤스의 뒤쪽 인물들은 카라바조의 인물들의 포즈와는 다르게 움직이는 것처럼 보인다. 루벤스는 그림 속 인물들에게 공간의 환상을 허용한 반면 카라바조는 캔버스 위에 이미지들을 수직으로 쌓아올렸다.

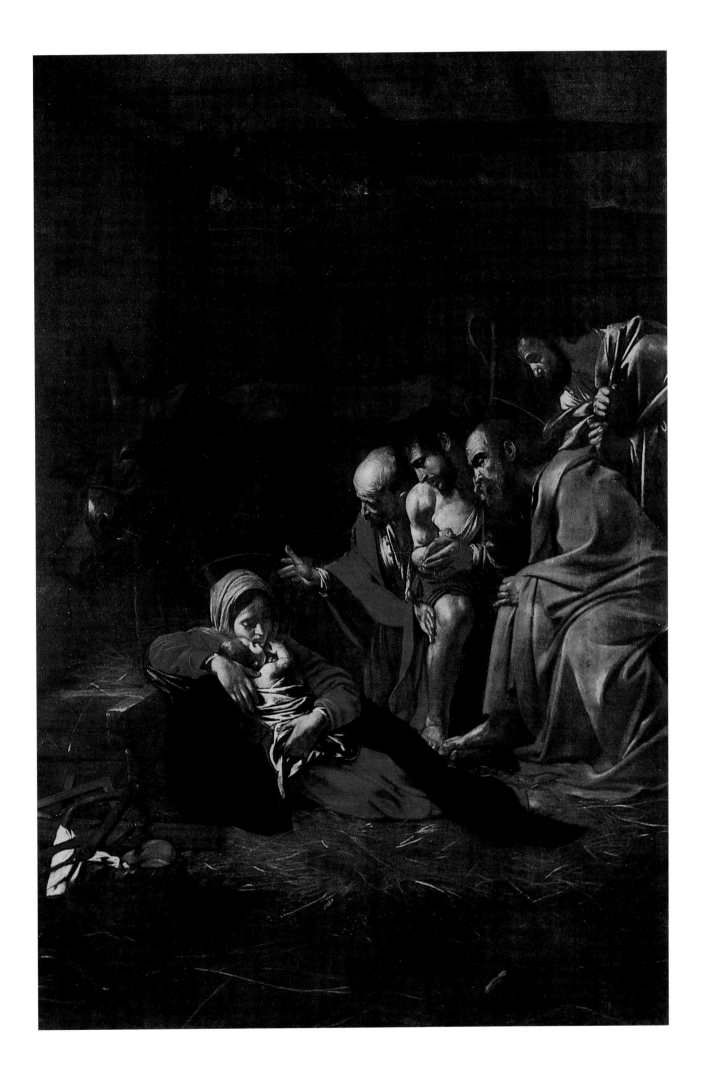

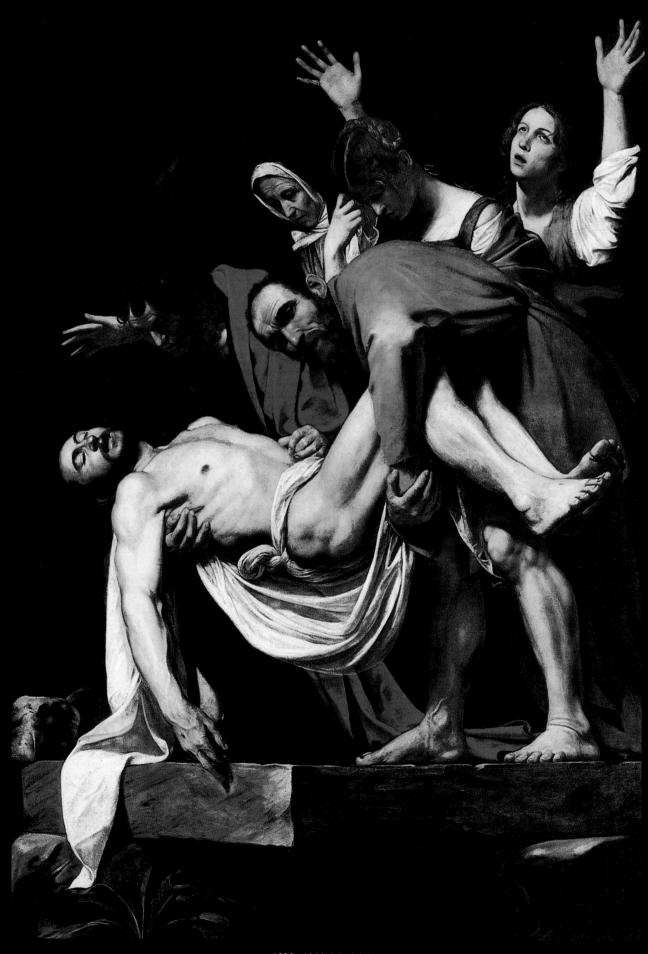

1602~1603년경 카라바조

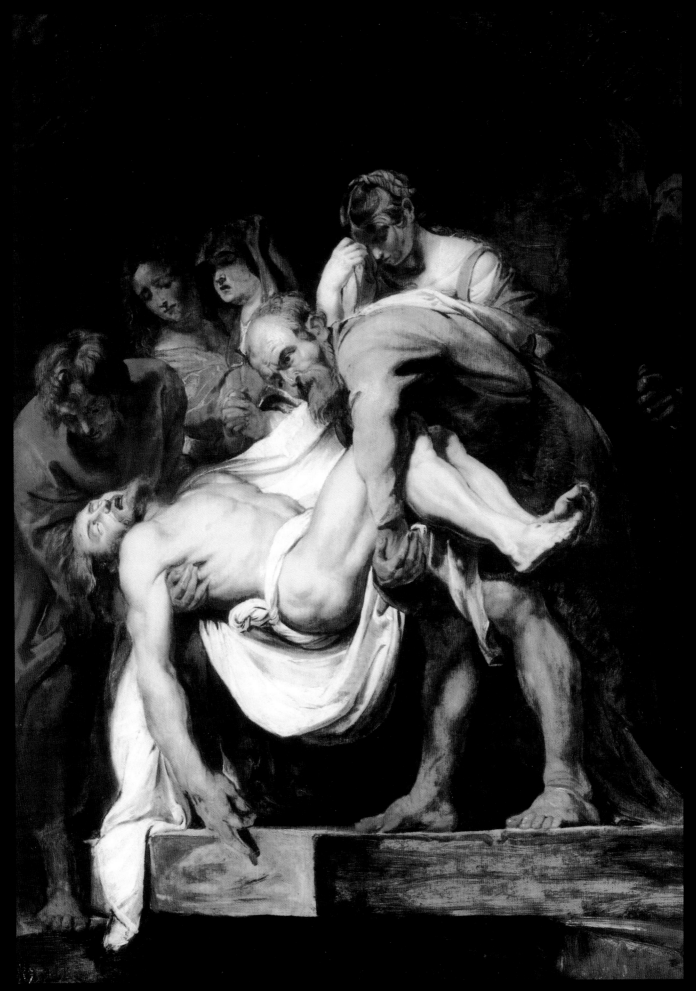

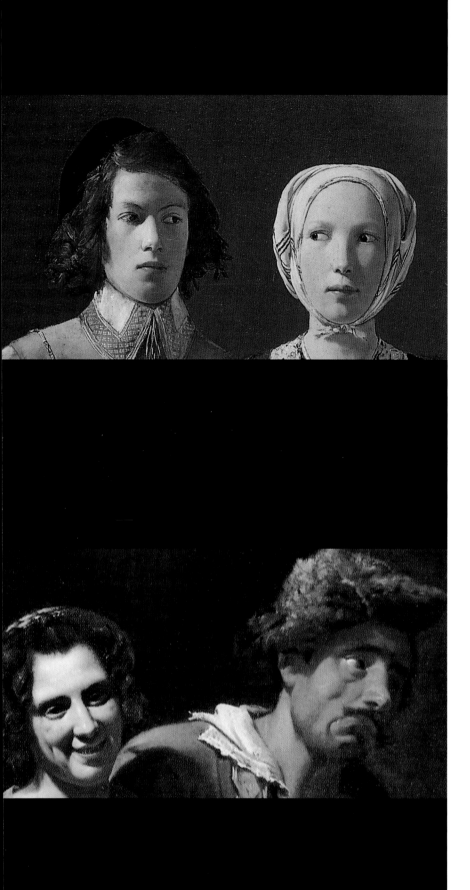

카라바조는 엄청난 영향력을 지니고 있었다. '카라바지스티'(caravaggisti)라고 불리는 그의 추종자들이 대거 생겨났다. 카라바조와 그의 추종자들이 그린 그림의 주요한 특징은 3차원의 영역을 만들기 위해 명암법(chiaroscuro)을 충분히 사용한 점이다. 명암법은 15세기 초에 대단히 정교한 기법으로 등장했다. 100여 년 전 조토는 그림자 처리로 형태를 모델링함으로써 견고함을 향한 첫 번째 발걸음을 내디뎠고, 마사초, 로베르 캉팽(Robert Campin), 얀 반 에이크(Jan van Eyck)가 또 다른 차원으로 끌어올렸다. 비약적인 발전이었다.

카라바조의 깊은 명암법은 발전을 더욱 심화시켰다. 16세기 후반에 나타난 이미지들은 매우 흥미로운 새로운 종류의 이미지였다. 다른 화가들과 그들의 그림에도 강력한 영향을 주었다. 루벤스와 같은 젊은 화가들은 로마로 순례를 떠나 카라바조를 연구하고 고향으로 돌아왔다.

유럽 전역에 걸쳐 확산되었던 카라바조의 스타일과 화법은 망원경(망원경은 렌즈가 필요했다)의 빠른 확산과 함께 나타났다. 군사적 사용 목적 때문에 망원경은 불과 몇 달 안에 유럽 전역에 퍼졌다. 렌즈는 주로 스피노자 같은 학자들이 만들었다. 이들이 렌즈를 갈고닦는 과정이 너무 느려서 항의를 받았을 수도 있다. 분명한 것은 품질이 향상되었다는 것이다.

카라바조 이후 50년이 지난 베르메르 시대의 렌즈는 카라바조, 갈릴레오, 델라 포르타가 알 수도 있었던 어떤 것보다 커졌다(직경이 최대 20센티미터). 훨씬 깨끗한 유리도 사용 가능해졌기 때문에 이전의 렌즈보다 색깔을 더 잘 투영시킬 수 있게 되었다. (원생동물을 발견한) 안톤 반 레벤후크는 베르메르의 이웃이자 유언 집행인이었다. 안토니 반 레벤후크(Anthony von Leeuwenhoek)는 렌즈를 만든 사람으로서 당연히 자신의 화가 친구를 도와주었을 것이다. 광학적 투영을 만드는 방법에 대한 기록은 거의 한 세기 동안 유통되었다. 그렇기 때문에 장비를 사용할 수 있고 지식이 있는 친구와 이웃이 있는 화가라면 광학 투영법을 연구하고

사용했을 것이다. 베르메르의 초기 작품은 카라바조 스타일과
매우 흡사하다. 얇은 그림 공간 안에 강한 빛을 비춘 실물
크기의 구성 요소들이 있다. 더 좋은 렌즈는 베르메르가
개발하게 될 새로운 가능성을 열어주었다. 미묘한 빛으로 훨씬
작은 규모의 인테리어를 완성한 것이다.

빛과 그림자 놀이, 즉 명암법은 광학 투영의 필수 구성
요소다. 강한 빛이 필요하고, 강한 빛은 투사될 때 더욱 깊은
명암을 만든다. 카라바조와 그의 추종자들은 이 강조요법을
그대로 사용한 것처럼 보인다. 인물 사진작가는 약간의 빛이
그림자에 비춰져 색상대비를 부드럽게 하고 사진이 더욱
'자연스럽게' 보일 수 있도록 한다. 마사초, 반 에이크 및 추종자
세대의 색조는 눈의 색조에 가깝다. 카라바조는 투영된 결과를
보고 그린 것이다.

누구 앞에 누가 있는가? 마주보고 있는 그림 네 점 가운데 세
점은 회화의 일부분이고 한 점은 현대의 기사 사진 일부분이다.
각각의 경우 머리가 앞에 있는 것처럼 보이지 않는다. 페이지를
넘겨 전체 사진을 보자.

사진의 경우, 신문이 간단한 포토샵 기술을 이용해서
에딘버러 공작이 여왕에게 더 가까이 있는 것처럼 만들었다.
에딘버러 공작은 분명 사진 한 장에 담기에는 너무 멀리 있었기
때문에 누군가가 인위적으로 그를 사진 안으로 옮겼을 것이다.
이것은 형편없는 사진이다(요즘에는 이런 사진이 너무 많다).
모든 그림 속 인물은 공간과 균형이 맞지 않는다. 얼굴 안에서
균형이 맞지 않는 것이 아니다. 문제는 다른 얼굴과의 관계나
인물과의 관계에 있다. 이것은 거장 화가의 작품에서 기대할 수
있는 알베르트의 원근법적 공간 처리와는 거리가 멀다.

이것이 우리에게 작업 방법의 단서를 제공하는가? 나는
그렇다고 생각한다. 그들의 방법은 매우 훌륭하며 포토샵이
디지털 사진작가를 위해 열어놓은 가능성과 매우 비슷하다.

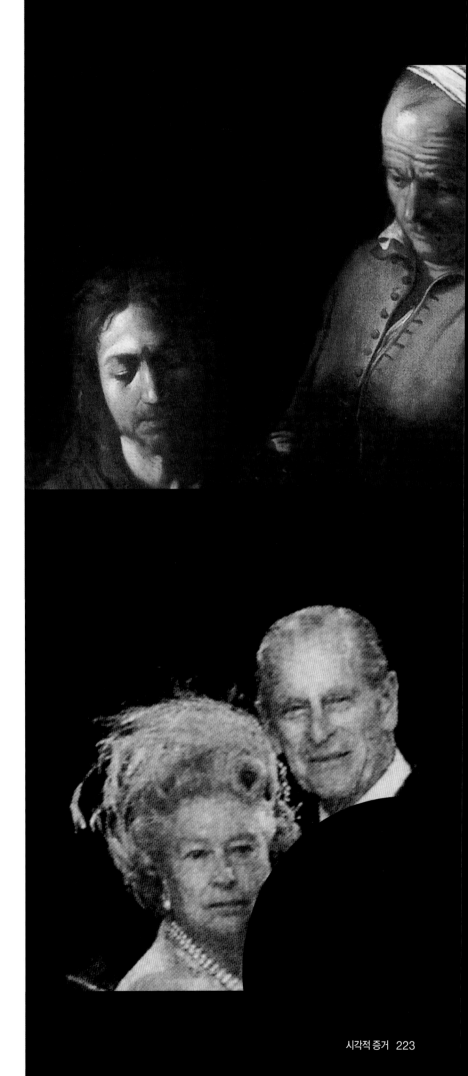

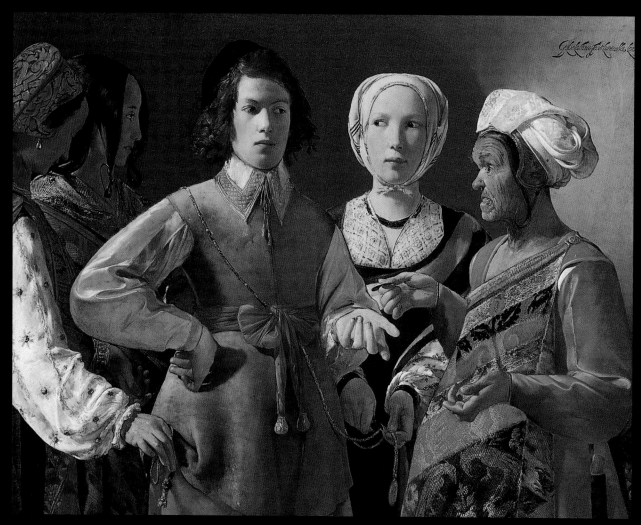

1630~34년경 조르주 드 라 투르

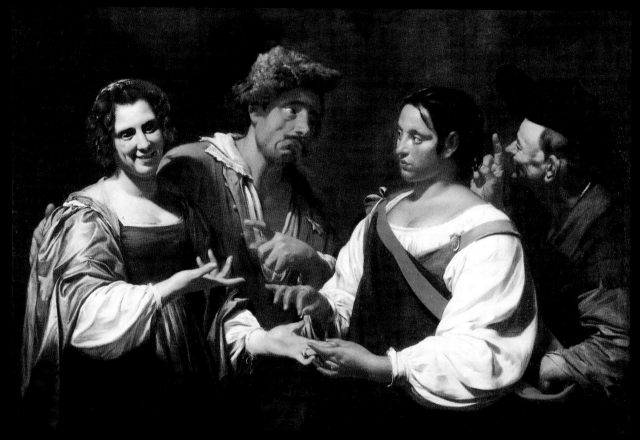

1618년경 시몽 부에

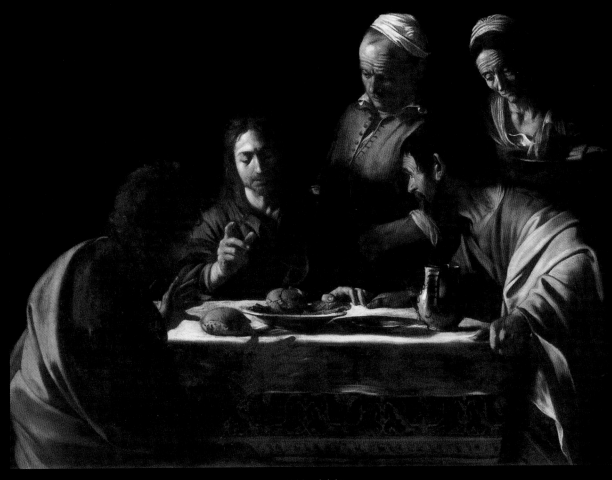

1606 카라바조

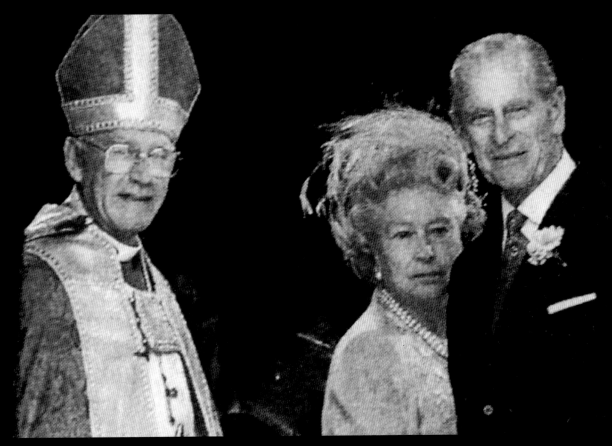

1999년 6월 20일

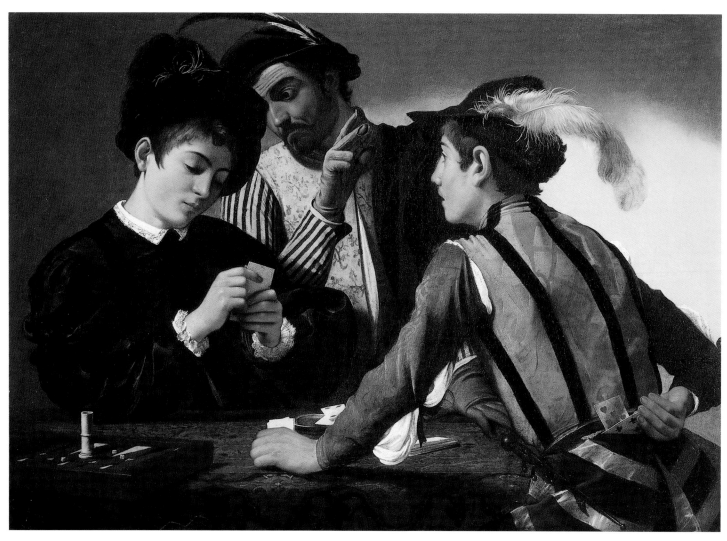

1595년경 카라바조

카라바조가 어떻게 그림을 그렸는가에 대한 기록은 남아 있지 않다. 우리는 그가 방탕한 생활을 하면서 매우 빠르게 작업했다는 사실은 알고 있다. 카라바조는 어두운 화실에서 한꺼번에 작업하다 천장에 구멍을 내서 집주인을 화나게 하기도 했다. 우리는 또한 카라바조가 '거울을 이용해서 작은 초상화'를 그렸다는 사실을 알고 있다. 어떤 그림에는 매우 투박한 밑그림이 새겨져 있다(122~3쪽 참조). 알려져 있는 드로잉은 없다(이것은 베르메르도 마찬가지다). 카라바조는 예술의 이런 측면을 무시했다는 이유로 동시대 사람들에게 비난을 받았다. 드로잉 없이 어떻게 그렇게 크고 극적인 장면들을 구성할 수 있었을까? 우리는 이것이 어떻게 가능했는지 광학으로 알아냈다.

「도박꾼들」이 좋은 예다. 그림 속 인물들은 실제 크기와 거의 같으며 같은 모델이 사기꾼과 '속는 사람' 역할 둘 다를 한 것처럼 보인다. 이것 자체가 이 그림이 일종의 콜라주임을 시사한다. 앉아 있는 사람의 이미지를 완전한 크기로 투영하면 카메라 렌즈를 이용해서 클로즈업하는 것처럼 렌즈를 사용하는 것이다. 결과는 초점의 깊이가 얕아진다. 피사체 자체만 선명하거나 때로는 피사체의 일부만 선명해 보인다. 모든 것의 초점을 맞춰 보려면 피사체를 렌즈에서 멀리 두고 작게 투사하거나, 다른 다양한 요소에 초점을 맞춰야 한다. '카메라'가 실내용이고 모든 사물에 차례로 향하게 움직일 수 없다면, 초점을 맞출 수 있는 유일한 방법은 각각의 사물을 렌즈 앞으로 배치하고, 투영된 이미지를 구도에 맞춰 넣을 수 있도록 이젤 위의 캔버스를 움직이는 것이다. 이것이 이 기법의 핵심이다. 각 인물, 모든 소품, 심지어 뻗은 손까지 카메라에 차례로 나타난다. 모두 카메라 앞에서 동일한 위치에 있다. 카라바조의 그림에서 공간이 없는 이유는 모든 사물의 위치가 정확히 같은 자리에 있기 때문이다. 옆쪽에서 나는 어떻게 이 방법을 사용했는지 정확히 알아내기 위해 「도박꾼들」 안의 인물들을 하나씩 해체했다. 캔버스를 이젤 위에서 좌우로 옮겨 투영된 이미지를 올바른 위치에 놓이게 한다. 강조된 부분은 그림이 커지면서 새로운 투영을 보여준다.

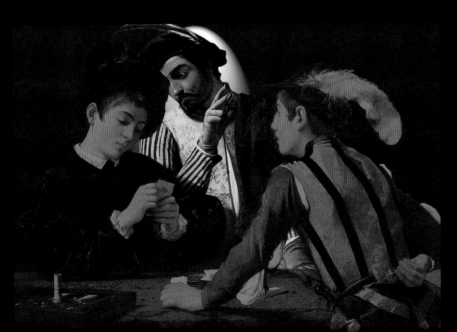

기원전 **10000**년경 라스코 동굴

1295~1186년경 이집트 벽화

840년경 무명의 프랑스 빛 연출가

앞에서 언급했듯이 명암법은 밝음과 어둠, 즉 그림자에 대한 연구다. 명암은 유럽 밖의 미술에서는 한 번도 나타나지 않았다. 중국, 페르시안, 인도 화가를 포함한 모든 뛰어난 화가들은 한 번도 명암을 사용하지 않았다. 여기에 있는 라스코 동굴, 이집트, 비잔티움 그리고 초기 중세 유럽의 그림들에서도 명암은 찾아볼 수 없다. 나는 교양 있는 중국 여성에게 그 이유가 무엇인지 물어보았다. 그녀는 "그들에게는 필요하지 않습니다"라고 대답했다. 그렇다면 왜 유럽 화가들은 명암을 사용했을까? 왜냐하면 그림자를 보았기 때문이다. 하지만 정말 그림자를 보았을까? 나는 우리가 그림자를 볼 수도 있고 무시할 수도 있다고 생각한다. 생각해보면 이상할 수도 있지만, 나는 그렇게 생각한다.

명암은 확실하게 우리 주변의 것들에 대한 잠재적 단서를 제공한다. 우리의 마음은 빛은 위에서 내려오는 것이라고 기대한다. 예를 들어 그림자는 우리가 보는 것이 언덕인지 구덩이인지 알려준다. 넘어지는 것을 방지하는 데 매우 유용하지만, 우리 의식의 최전선에 있는 것은 아니다. 동시에 우리는 그림자를 무시할 수도 있다. 운전할 때 우리는 나무 그늘로 걸어가는 보행자가 빛의 안팎으로 움직일 때마다 나타났다 사라지는 것을 보기 위한 장치가 필요하다. 우리의 먼 조상들이 덤불을 통과하며 움직이는 호랑이를 볼 수 있는 장치가 필요했던 것처럼 말이다. 대부분의 경우, 그 중국 여성의 말이 맞다. 그림자는 필요하지 않다.

그렇다면 명암에 대한 인식은 어디서부터 생겨났을까? 세상을 관찰하면서? 아니면 광학 투영 관찰을 통해서? 이것이 나의 요점이다. 물론 명암은 자연의 광학적 투영에서도 나타나며, 필요한 요소다. 나는 처음에 투영을 만들 때 좋은 것을 만들기 위해서는 좋은 빛이 필요하다는 것을 바로 깨달았다. 모든 사진작가는 이 사실을 알고 있다. 흑백사진에서 모든 것은 빛과 그림자다. 광학적 투영을 연구한 화가라면 직접적인 관찰에서는 간과할 수 있는 명암을 고려하지 않을 수 없다.

오른쪽 초상화를 그린 화가는 광학적 투영을 연구했기 때문에 명암을 고려할 수밖에 없었을까? 파이움 초상화(Fayum portrait)는 일종의 사실주의가 다시 나타나기 거의 1200년 전에 그려졌지만,

분명한 유사점이 있다. 물론 명암 자체는 광학적 투영과
유사하다고 전제할 수 있는 충분한 증거가 될 수 없다. 또한
명암은 우리가 자연스럽게 자각하는 것이라고 주장할 수도 없다.
다른 문화의 그림에서는 반대 증거가 무수히 나타났기 때문이다.
광학 이론의 기원은 고대 그리스부터 시작되었다. 그리스의
광학은 사라지지 않고 헬레니즘 디아스포라, 로마 그리고 초기
이슬람 문화에 의해 12세기 유럽에까지 도달했다. 그러므로
로마-이집트 예술가들이 투영된 이미지에 대해 알고 있었을
가능성이 있다.

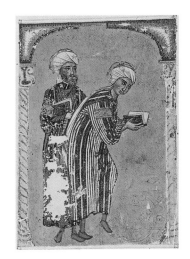

1229 무명의 비잔티움 화가

카메라 작업에 대한 증거는 유럽의 그림으로 바로 이어지고,
결국 19세기 회화와 20세기 사진이라는 다시 지루한 학문으로
이어지게 된다. 유럽의 모더니즘은 광학적 투영이 충분히
사실적이지 않다는 이유로 거부했고, 유럽 밖의 예술에서 그
근원을 찾으려고 했다. 일본의 영향이 가장 잘 알려져 있고,
아프리카 조각품과 아라베스크 무늬의 영향을 받았다는 주장도
있다. 알베르티의 창문 밖으로 나가기 위해 현대 예술가들은
명암에서 벗어나야 했다. 그러나 광학적 투영은 여전히 존재하며,
사진, TV, 영화에서는 어느 때보다 많이 쓰이고 있다. 유럽인들이
바라보던 방법이 지금은 중국을 포함한 전 세계를 지배하고 있다.
이것은 거의 논의되지 않는다. 다만 실제처럼 여겨지는
것이다 — 일반적으로 말하는 '자연의 연필(pencil of Nature)'과
같이.

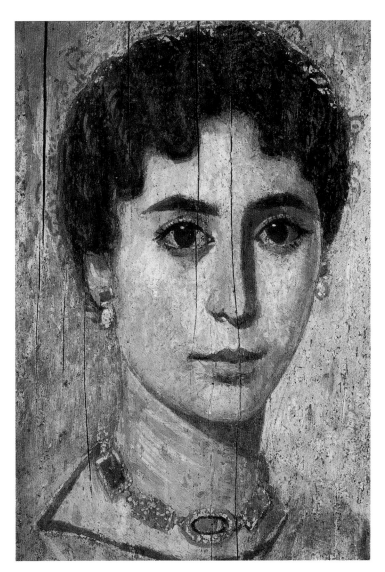

실질적인 것을 표현하는 것은 상업적으로 많은 것이 걸려 있다.
우리의 관찰이 미술사와 거리가 먼 것처럼 보일 수는 있다. 하지만
나는 15세기부터 현재에 이르기까지 유럽의 그림 만들기 역사는
카메라와 깊은 관계가 있다고 생각한다. 한 친구가 TV 채널을
돌리고 있을 때, 나는 그에게 「심슨 가족」이 화면에 나오면 더
실제상황처럼 보인다고 말했다. 왜냐하면 그 순간 당신 앞의 첫
번째 현실을 보았기 때문이다 — 바로 TV 화면이다. 그 이미지가
화면에 나타난 것이다. 다른 모든 이미지에는 스크린이 없었다고
할 것이다. 유리를 통해서 보자. 이것이 현실이다. 정말 그런가?

21세기 무명의 로마노-이집트 화가

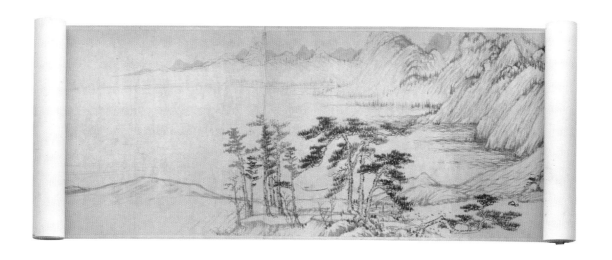

소설 『단순한 마음』에서 플로베르는 오직 한 가지 그림만 알고 있는 시골 소녀를 묘사한다. 그것은 어떤 여자아이를 채가는 원숭이를 그린 그림이다. 몇 세대 전까지만 해도 대부분의 사람은 이미지를 거의 보지 못했지만 현재 우리는 피할 수 없을 만큼 많은 이미지에 둘러싸여 있고, 우리의 관심을 끌고 있다. 이미지는 대부분 카메라에 의해 만들어진 것이거나, 카메라 이미지에서 파생된 것이다. 이것들은 어떤 효과가 있는가? 우리는 의식하지 못한 채로 이미지가 보여주는 대로 세상을 바라보고 그것이 '진짜'라고 받아들이지 않는가?

카메라 이미지를 사실로 받아들이면, 그것이 갖는 한계성을 의식하지 못하게 된다. 나는 또 하나의 세상을 묘사하는 매우 정교하지만 한계를 지니고 있는(책에서는 적절하게 나타내기 힘들다) 방법을 소개하려 한다.

나는 1347년에 그려진 중국 풍경화 두루마리 복제품을 하나 가지고 있다. 책은 넘겨야 세부 내용을 볼 수 있지만, 두루마리는 펼쳐야 볼 수 있다. 이것은 알베르티의 창문이 아니다. 당신은 장면 밖에 있지만, 풍경을 따라가다 보면 당신과 연결되어 있는 것처럼 느껴진다. 세상을 따라 움직이다 보면 다양한 관점을 갖는 것과 같다.

내가 가지고 있는 두루마리는 호수 옆 작은 마을을 내려다보는 전망으로부터 시작된다(옆쪽, 상단). 그런 다음 물 가장자리로 내려가서 호수 건너편 산을 볼 수 있다. 위쪽으로 산이 어렴풋이 보이는 호숫가를 따라가면서 작은 골짜기를 보게 된다. 언덕 위를 올라가면 호수(위)를 내려다볼 수 있고, 평지로 내려오면 다시 산을 올려다볼 수 있다. 한 사람이 두루마리를 천천히 펼치면서 보고 느낄 수 있는 것이다. 만약 두루마리가 박물관 전시 등의 이유로 완전히 펼쳐져 있다면 이 효과는 줄어들고 풍경은 약간 이상하게 보일 수 있다(아래). 돋보기를 이용해서 이 책을 보면 좀 더 자세히 볼 수 있다. 나는 이 두루마리 그림을 연구하면서 많은 것을 배웠다. 이 기법은 초점 움직임의 원리라고 불린다. 이 두루마리는 원시적이라고는 볼 수 없다. 매우 정교하며, 그림의 어디선가 소실점이 보였다면 그것은 관찰자가 시선을 움직이지 않았다는 것을 의미한다.

우리는 3차원의 생물이다. 자연에서 2차원은 존재하지 않는다. 아마도 그렇기 때문에 우리가 그림에 관심을 갖는지 모르겠다──3차원을 나타내는 2차원. 사진이 발명되고 나서 얼마 지나지 않아 입체 사진이 제작되었다는 사실은 흥미롭다. 왜 그랬을까? 사진이 실제처럼 보이지 않았기 때문일 것이다. 하지만 입체 사진의 문제는 보는 사람이 완전히 이미지 밖에 있다고 느껴진다는 것이다. 오래된 입체 사진을 보면서(어렸을 때 우리 집에 입체 사진이 있었다) '나는 어디 있지'라고 생각해보자. 컴컴한 공간 안에서 밖을 내다보는 것이다. 알베르티의 창문은

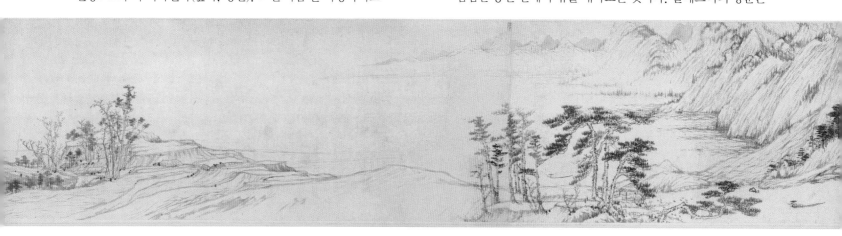

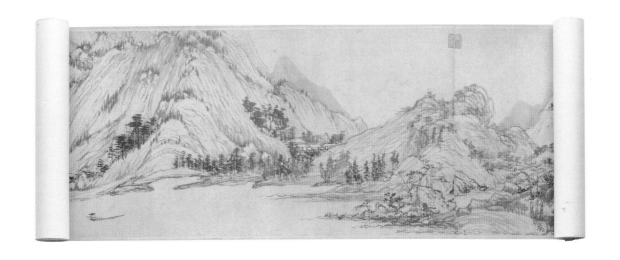

감옥같이 보인다. 사진은 세상을 밀어냈을까? 사진은 우리가 세상을 바라보는 방식에 어떤 영향을 미쳤을까?

내가 한 광학 실험과 광학적 투영이 15세기부터 유럽 미술사에 매우 큰 영향력을 미쳤다는 나의 믿음은 나에게 그림 그리기 역사에 대해 다른 관점을 갖게 했다. 브루넬레스키부터 오늘날의 이미지까지 연관성이 존재한다는 사실이 내게 분명해졌다. 반 에이크는 TV에서 나오는 이미지를 보고 놀라지 않을 수도 있다. 그는 이미 비슷한 이미지를 컬러로 보았다. 그 이미지들은 움직이기도 했다. 오늘날에는 중국화가조차 알베르티의 창문을 통해서 본다. 광학적 투영이 세상을 장악하고 있다. 이것만이 세상을 바라보는 유일한 방법이고 우리를 세상과 구분짓는 것이다. 이것은 600년 전에는 문제가 되지 않았지만, 지금은 실제로 큰 문제다.

왜 이 모든 것을 추구할까? 그냥 사진에 관한 것 아닌가? 하지만 이미지는 힘을 갖고 있고 통제하기 위해서도 사용된다. 우리 모두 이미지에 관해서 그리고 그것이 우리에게 미치는 영향에 대해 '원시적'인 생각을 갖고 있다. 나는 가끔 십계명의 두 번째 계명에 대해서 생각한다. 킹 제임스의 영어본 성서를 보면 분명히 나와 있다. "너를 위하여 새긴 우상을 만들지 말고 또 위로 하늘에 있는 것이나 아래로 땅에 있는 것의 어떤 형상도 만들지 마라." 모세는 우리가 모르는 무언가를 알고 있었을까? 오늘날 이것에 대한 논의는 전혀 없다.

많은 이들이 믿고 있는 오래된 종교는 이미지를 금지하고 있지만(중동 지역 사람들이 진정한 '근본주의자'였다면 TV를 받아들이지 않았을 것이다), 종교생활의 이러한 측면은 논의된 적이 없다. 이슬람은 최근 들어서야 TV를 받아들였다. 예전에는 많지 않았다. 이슬람의 예술은 추상적이고 자연적인 것으로부터 파생되었으며 아라베스크 무늬를 통해 유럽의 모더니즘에 영향을 주었다.

나는 우상파괴와 우상숭배 사이의 힘에 대해 알고 있다. 이미지가 없는 세상은 어떤 모습일까? 이미지는 우리가 세상을 바라보는 데 도움을 주지 않는가? 책의 앞부분에서 나는 렌즈의 역사를 설명하기 위한 도표를 보여주었다. 렌즈는 권력과 관계가 있을까? 1839년까지 카메라를 비밀로 숨겨왔고 교회가 사회적 힘(그림을 통제하는)을 갖고 있었다면, 그 힘은 카메라의 대중화와 함께 쇠퇴했고, 렌즈 이후의 사회적 힘은 미디어로 흘러가고 있다. 우리는 지금 새로운 혁명을 경험하고 있다. 수백만 개의 카메라가 추가로 만들어졌으며(심지어 휴대전화에도) 이미지의 유통 방법이 변하고 있다. 거울과 렌즈는 연속체다. 흥미로운 시간은 과거에도 역시 존재했다.

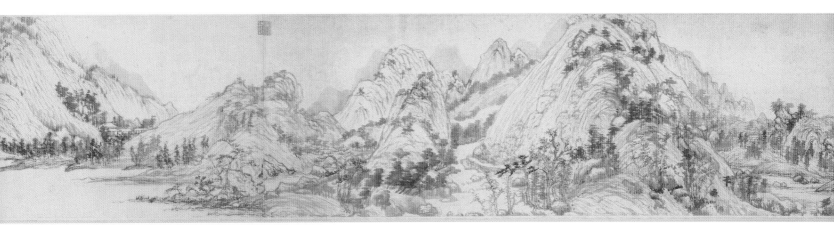

무엇보다도 나는 자연의 **비밀**이란…… 말할 수 있는 것이 아니며, 말한다 해도 거의 모든 사람들이 이해하지 못한다고 생각한다. …… 소크라테스와 아리스토텔레스가 그랬듯이 그는 자신이 쓴 **비밀**의 책을 통해 하늘의 봉인을 뜯어내고 예술과 자연의 **비밀**을 널리 알렸다. **비밀**을 드러낸 자에게는 장차 많은 악이 닥치리라. ……모든 것이 그러하듯 **비밀**의 경우에도 보통 사람들은 실수를 저지르게 마련이며, 그런 면에서 학식 있는 사람들과는 전혀 다르다. ……**비밀**을 현인들만이 알도록 감추는 이유는, 저속한 자들은 지혜의 **비밀**을 경멸하고 무시하며, 훌륭한 것들을 이용하는 법을 알지 못하기 때문이다. 그런 자들이 고귀한 것을 생각한다면 그것은 오로지 우연일 따름이다. 그들은 자신의 지식을 남용함으로써 다른 많은 사람들, 심지어 사회 전체에 큰 피해를 준다.

그러므로 **비밀**을 대중에게 숨기지 않고 공표하는 자는 광인보다 더 나쁘다.

그렇다고 지혜롭게 비밀을 밝히면 제법 공부하고 배운 사람들조차 거의 이해하지 못할 것이다. 현인들이 처음부터 그런 사실을 알고 있었다. 그래서 온갖 수단을 다해 지혜의 **비밀**을 보통 사람들에게 감추는 것이다.

로저 베이컨(1212년경~94)

문헌적 증거

여기에는 내가 여러 자료에서 가려뽑은 인용문과 그림들이 실려 있다. 이 것들은 내 주장을 발전시키고 확립하는 데 도움을 주었다. 대부분은 광학적 투영을 설명하는 대목을 모은 것이고, 어떤 부분에서는 그것들이 어떻게 만들어졌는지 설명한다. 확실하고 분명한 부분이 있는 반면, 이해하기 힘든 부분도 있다. 첫 번째 그룹에서는 광학적 투영법이 왜 비밀로 유지되었는가 하는 중요한 주제를 다룬다. 두 번째 그룹에서는 광학적 투영의 역사를 짧게 다루고, 광학적 투영의 실용성과 투영된 이미지의 아름다움이 화가들에게 어떻게 도움이 되었는지를 설명한다. 또 렌즈와 거울의 가용성과 그것들이 어떻게 만들어졌는지, 몇몇 주요 화가들이 실제로 어떻게 이용했는지에 대한 담론을 설명한다.

비밀

화가들은 대체로 자신의 기법을 비밀로 한다. 오늘날에도 그렇다. 그림은 사적인 행위이며, 화가들은 자신의 작품을 어떻게 그렸는지 설명하기보다 작품 자체로 말하는 것을 좋아한다. 기술과 기법을 가르칠 수는 있겠지만 그것도 본보기를 보이거나 끝없는 훈련을 하게 하는 정도다. 늘 그래왔다. 화가의 솜씨에서 어떤 측면은 글로 표현할 수도 있고 실제로 그런 경우도 있지만. 주로 용액과 유약을 혼합하는 공식. 캔버스나 패널을 준비하는 방법이 고작이다. 이런 것들은 정확히 설명할 수 있고 또 정확히 따라야 한다. 그러나 손과 눈의 기술은 그렇게 가르칠 수 없다. 광학의 이용은 손과 눈의 기술이며, 글로 설명하기보다 직접 보여주는 게 더 쉽다.

르네상스 초창기에 다양한 기능과 기술은 그 소유자의 종합적인 재산이었다. 길드는 전문 기술이 곧 번영의 기반이었으므로 전문 기술을 열성적으로 보호했다(무라노 유리 기술자에게 가해진 규제를 설명하는 클로에 저윅의 글을 참고). 오늘날에도 첨단 산업은 전문 기술이 절대 공개되지 않도록 엄중히 보호한다. 사정은 달라지지 않았다!

투영법과 같이 '마술'처럼 보이는 것에는 비밀로 유지해야 할 또 다른 이유가 있다. 학자들은 투영법을 무책임한 자나 악한이 함부로 사용할 수 있다고 여기고 그것을 은폐하기 위해 노력했다(로저 베이컨이 동료 과학자들에게 내리는 지시와 윌리엄 로메인 뉴볼드가 베이컨의 암호를 설명하는 대목을 참고). 광학적 투영법이 그런 지식의 범주에 속한다는 것은 분명하다. 반 에이크와 캉팽의 150년 전에도 교회의 보수주의자들은 파문으로 위협하면서 그러한 경계령을 내렸다(그랜트의 글). 종교재판은 200년 뒤까지도 과학 기술적 혁신의 발목을 잡았던 것이다(델라 포르타에 관한 클러브의 글, 갈릴레오의 번복을 참고).

하지만 '위험한' 지식을 전달하는 방법도 있었다. 암호나 수수께끼가 그런 예다. 암호는 열쇠를 가진 사람만이 풀 수 있다. 그와 달리 수수께끼는 해당 지식을 잘 아는 사람이라면 단어를 대체하거나 의미를 뒤섞는 방식으로 풀 수 있지만, 그렇지 않은 사람에게는 도움이 되지 않는다(델라 포르타의 글과 카스파르 쇼트가 이탈리아의 속임수에 관해 말하는 대목을 참고).

가짜 아리스토텔레스 1150년경 번역

『비밀 중의 비밀』(Secretum secretorum)이 유럽에서 배포되기 시작했을 때. 사람들은 그것이 아리스토텔레스의 저작이라고 생각했다. 지금은 이름을 알 수 없는 그리스 작가의 저작으로 알려져 있는 이 책은 후기 중세 시대에 가장 인기 있는 책이었고, 로저 베이컨도 이 책에 매료되었다. 여기서는 '아리스토텔레스'가 알렉산더 대왕에게 확실하지 않은 것의 참된 의미를 발견하는 방법을 조언해준다. - 결말에서 핵심을 찾는 방법을 설명해준다.

이 책의 다른 장에서도 찾을 수 있는 중요한 비밀을 다른 여러 방법과 함께 알려드립니다. 이 책은 최고의 지혜, 교리, 궁극의 목적에 대해서 말하고 있습니다. 당신은 말의 참된 의미를 알게 되고 불분명한 것을 찾는 능력을 배우게 될 것입니다. 그러므로 하느님께 기도할 때 가장 현명하고 영예로운 왕이 되게 해달라고 하십시오. 당신의 이성을 밝게 하고 과학의 비밀을 이해할 수 있게 해주실 겁니다.

『비밀 중의 비밀』(Secretum secretorum)

로저 베이컨 1214년경~94

무엇보다도 나는 염소와 양의 가죽에 담긴 자연의 비밀이란 말할 수 있는 것이 아니며, 말한다 해도 거의 모든 사람들이 이해하지 못한다고 생각한다. 소크라테스와 아리스토텔레스가 그랬듯이 그는 자신이 쓴 비밀의 책을 통해 하늘의 봉인을 뜯어내고 예술과 자연의 비밀을 널리 알렸다. 비밀을 드러낸 자에게는 장차 많은 악이 닥치리라. …… 모든 사람이 알고 있다면 그것은 더 이상 비밀이라고 부를 수 없다. …… 모든 사람이 아는 것은 진실이며, 현인과 가장 우수한 인간들도 그렇게 판단한다. 마찬가지로 많은 사람, 즉 보통 사람이 아는 것은 거짓일 수밖에 없다. 이 점에서 보통 사람과 학식 있는 사람이 구분된다.

평범한 생각에서는 보통 사람이나 학식 있는 사람이나 서로 같지만 보통 사람이 찬동하지 않는 예술과 과학의 고유한 원리와 결론의 면에서는 다르다. 보통 사람은 현인이 찬동할 수 없는 외양, 세련된 말, 그럴듯한 구변과 궤변 같은 잡소리에 쉽게 현혹된다. 모든 것이 그러하듯 비밀의 경우에도 보통 사람들은 실수를 저지르게 마련이며, 그런 면에서 학식 있는 사람들과는 전혀 다르다. 평범한 문제에 관해서는 만물의 법칙에 따라 이해할 수 있으며, 학식 있는 사람도 동의할 수 있다. 또한 애써 추구할 필요가 없는 사소하고 일반적인 사안에 관해서도 마찬가지다.

하지만 특수하고 특별한 문제에 관해서는 사정이 다르다. 비밀을 현인들만이 알도록 감추는 이유는, 저속한 자들은 지혜의 비밀을 경멸하고 무시

하기 때문이며, 훌륭한 것들을 이용하는 법을 알지 못하기 때문이다. 그런 자들이 고귀한 것을 생각한다면 그것은 오로지 우연일 따름이다. 그들은 자신의 지식을 남용함으로써 다른 많은 사람들, 심지어 사회 전체에 큰 피해를 준다. 그러므로 비밀을 대중에게 숨기지 않고 공표하는 자는 광인보다 더 나쁘다. 그렇다고 지혜롭게 비밀을 밝히면 제법 공부하고 배운 사람들조차 거의 이해하지 못할 것이다. 현인들이 처음부터 그런 사실을 알고 있었다. 그래서 온갖 수단을 다해 지혜의 비밀을 보통 사람들에게 감추는 것이다.

『예술과 자연에 관하여』(Of Art and Nature)

윌리엄 로메인 뉴볼드 William Romaine Newbold 1928

하버드 대학 정치철학과 교수이자 박학다식했던 뉴볼드 교수는 '보이니치 문서'(Voynich Manuscript)의 암호를 푸는 과정에서 베이컨이 망원경과 현미경을 발명해 사용했다고 주장했다. 베이컨이 썼다고 믿어지던 이 문서에는 분명 원생동물과 눈으로는 볼 수 없는 별들을 묘사한 드로잉이 포함되어 있다. 뉴볼드의 주장은 타당성이 있는데도 널리 인정받지 못했다. 그러나 아래 서문은 베이컨이 그의 지식을 자유롭게 공개하지 못했던 이유를 분명하게 설명해준다.

1237년부터 1257년까지 20년 동안 베이컨은 비교적 자유로운 생활을 누렸고 과학적 탐구에 몰두할 만큼 재정 사정도 괜찮았다. 그 기간에 그는 스스로 대단히 중요하다고 여기는 과학적 발견을 했는데, 그 가운데는 일종의 망원경과 현미경도 있었을 것이다. 그 뒤 35년여에 걸쳐 그는 탄압의 시선이 엄중히 감시하는 가혹한 조건에서도 연구가 허락되는 상황에서는 꾸준히 연구했다(몇 년간 그는 감옥에 갇히기도 했다). 동시대 사람들의 대다수, 지위와 권력을 지닌 사람들의 상당수는 그의 연구를 악마와 소통하는 증거라고 간주했고, 심지어 계몽된 사람들조차 그런 학설을 주장한다면 화형을 당해도 마땅하다고 생각했다. 그래서 베이컨은 단지 일상적인 몸조심 때문에 자신의 발견을 비밀로 하지 않을 수 없었으며, 마음속에만 간직하고 소수의 믿는 친구들에게만 흉금을 털어놓았다. 그러한 사정에서 그가 대응할 수 있는 방법이 무엇이었겠는가? 그가 어떤 행위를 취할 수 있었겠는가? ……

베이컨이 프란체스코 수도회에 들어가기 이전부터 자신의 발견을 숨긴 것은 박해의 공포 때문이 아니다. 오히려 그의 신성한 믿음 때문이다. 그는 신앙심이 독실한 사람이었고, 모든 것에서 신의 자취를 보았다. 그가 보기에 자연의 비밀이 그토록 오랫동안 숨겨져온 이유는 신의 뜻이 그러하기 때문이었다. 고독한 학자가 그 베일 한 자락을 걷는 데 성공했다면, 그것은 신

의 신뢰를 받았다는 뜻이므로 신이 승인하지 않는 곳에 자신의 지식을 사용해서는 안 된다는 엄숙한 의무를 지고 있는 것이었다. 특히 그 지식을 대중에게 알리는 일은 절대 삼가야 했다. 신은 혹시 그런 일이 벌어질까 걱정하는 마음에서 과학자들에게 직접 영감을 준 것이므로, 과학자들이 자신의 발견을 책으로 쓸 때는 철학자들이 사용하는 것과 같은 모호한 언어나 연금술사들이 사용하는 것과 같은 전문적 기술 용어로, 요컨대 암호로 그 내용을 숨겨야 했다.

『로저 베이컨의 암호』(The Cipher of Roger Bacon)

로저 베이컨 Roger Bacon 1214년경–94

고의적인 속임수만 의미를 모호하게 만든 것이 아니다. 특히 의미를 정확히 파악하지 못한 필경사들은 기술적인 문장을 옮겨 적을 때 자신이 오역한 것에 맞도록 문장을 바꾸어 쓰기도 한다. 베이컨은 신뢰할 수 없는 필경사들을 비난하면서 다음과 같이 말한다.

필경사 이외의 다른 사람들도 그들의의 부정직함과 부주의를 감시해야 하고, 복사본을 수정할 수 있어야 할 뿐 아니라 측정, 계산, 언어(이 세 가지 능력을 갖추고 있지 않으면 아무것도 얻을 수 없다는 것은 내가 당신에게 보내는 책에 분명하게 명시되어 있다)에 능숙해야 한다. 과학적인 작업 속에는 경험이 없는 사람들이 상상하는 이상의 많은 노력이 담겨져 있다.

『가스킷 프래그먼트』(Gasquet Fragment)

에드워드 그랜트 Edward Grant 1986

1260년대에 철학과 세속적 학문의 중요성이 부각된 것에 회의의 눈길을 보내고, 아리스토텔레스 철학을 신학에 적용하는 것에 두려움을 느낀 전통적이고 보수적인 신학자들은 성 보나벤투라의 부추김을 받아 파괴적이라고 여겨지는 사상을 철저히 경멸함으로써 물결을 막아보고자 했다. 주로 신아우구스티누스 프란체스코파의 전통적인 신학자들은 세속 철학의 내재적인 위험, 철학이 신학을 응용하려는 시도에 대해 반복적으로 경고하는 한편 파리 주교인 에티엔 탕피에(Étienne Tempier)에게 도움을 호소했다. 그에 따라 탕피에는 1270년에 13개 명제, 뒤이어 1277년에는 219개 명제에 대해 유죄판결을 내렸으며, 어느 것이라도 지지한다면 파문을 내리겠노라고 협박했다.

1277년의 판결은 논쟁적이고 평가하기 어렵지만, 신학과 과학의 관계에 중요한 영향을 미쳤다. 토마스 아퀴나스와 관련된 항목들이 1325년에 철회된 것을 제외하면, 그 판결은 14세기까지 효력을 유지했으며, 그 법적 효력

은 파리 일대를 넘어 사방으로 퍼졌다. 사실 유죄판결을 받은 219개 명제는 각종 문헌을 통해 성급히 확립된 탓에 명백한 체계도 없었고 중언부언에다 모순까지 포함하고 있었다. 또한 정통과 이단의 견해가 구분할 수 없이 얽혀 있었으며, 과학과 관련해서도 오류가 많았다. 그러한 명제들에 유죄판결을 내린 이유는 신의 절대권력(potentia Dei absoluta)을 보존하기 위해서였는데, 자연철학자들은 그 절대권력이 아리스토텔레스의 원리에 따라 세계를 해석하고자 하는 자신들의 진지한 생각을 부당하게 제한한다고 여겼다.

『중세의 과학과 신학』(*Science and Theology in the Middle Ages*)

필리포 브루넬레스키 Filippo Brunelleschi 1377~1446

브루넬레스키는 종교적이라기보다는 실용적인 이유로 비밀을 유지했다. 그는 친구에게 이렇게 조언했다.

너의 발명을 많은 사람에게 알리지 마라. 과학을 사랑하고 잘 이해하는 몇몇 친구한테만 알려줘라. 어떤 사람의 발명과 성과를 너무 많이 공개하는 것은 그 사람의 독창적인 결과를 포기하는 것과 같다. 많은 사람이 별명가의 말을 들을 때는 그의 업적을 과소평가하고 거부해서 그를 더 이상 존중받지 못하게 한다. 하지만 몇 달 혹은 일 년 후에 그 사람들은 발명가가 한 말을 자신들의 연설, 글, 디자인 등에 사용한다. 뻔뻔스럽게도 자신들이 처음에는 비난했던 물건을 스스로 발명했다고 말하고 다니면서 다른 사람의 영광을 자신의 것으로 돌린다.

마리아노 타콜라에게 보내는 편지

클로에 저윅 Chloe Zerwick 1980

베네치아의 유리 제조업자 길드는 1200년대 초기에 결성되었다. 1291년 유리 공장은 당국에 의해 강제로 쫓겨나 인근의 무라노 섬으로 이전한 뒤 지금까지도 그곳에 자리잡고 있다. 용광로 때문에 화재가 발생하는 위험을 제거하고 유리 기술자들을 통제하기 위한 조치였다. 그런데 무라노는 베네치아 귀족들이 별장을 소유한 여름 휴양지였으므로 조건이 그다지 나쁘지는 않았다. 베네치아에서 뱃길로 한 시간 거리인 이 섬까지의 석호에는 따뜻한 밤이면 곤돌라들이 오가는 모습이 아름답다. 비록 유리 기술자들은 베네치아 당국의 엄격한 통제를 받았으나 동시에 큰 존경도 받았다. 상당수가 명망 가문의 지위를 누렸고 집안의 딸들은 귀족 가문과 통혼할 수 있었다.

무역의 통제가 중요했던 이유는 유리 기술자들이 자기들끼리의 경쟁으로 인해 용광로를 건설하고 재료를 혼합하는 방법, 도구를 제작하고 사용하는 기술을 비밀로 유지했기 때문이었다. 당시 유리 기술자들은 시행착오가

많았고, 자신들의 안목, 판단력, 과거의 경험, 선배들로부터 물려받은 지식에 의지했다. 베네치아 유리 기술자들은 무라노를 떠나는 것이 허락되지 않았으며, 도망은 사형까지 당할 수 있는 중범죄였다. 도망치려는 기술자를 프라하의 성문 앞까지 쫓아가서 무자비하게 살해한 이야기도 전해진다. 하지만 기술자들은 온갖 수단을 통해 그곳을 떠나 티롤, 빈, 플랑드르, 네덜란드, 프랑스, 영국 등지로 퍼져갔다. 17세기에 이르러서야 비로소 유리 제조법을 다룬 책이 피렌체에서 안토니오 네리(Antonio Neri)에 의해 출간되었다. 그의 책 『유리 제조법』(*L'Arte Vetraria*)이 1612년에 인쇄됨으로써 그때까지 용의주도하게 숨겨졌던 기술이 만천하에 공개되었다.

『유리의 약사』(*A Short History of Glass*)

잠바티스타 델라 포르타 Giambattista della Porta 1563

델라 포르타는 인용문의 두 번째 그룹에 다시 나올 것이다. 그는 자신의 저서 『자연의 마술』(Magia Naturalis)에서 광학적 투영법을 포괄적으로 다뤘다. 이 책에서 그는 숨겨진 의미에 대해 설명했다. 다음 글에 나와 있는 루이스 조지 클럽(Louise George Clubb)의 글에서 우리는 델라 포르타가 종교재판을 받게 된 사실을 알 수 있다. 카스파르 쇼트(Kaspar Schott)는 델라 포르타가 속임수를 썼다고 비난한다. 나폴리의 명망 있는 가문 출신인 델라 포르타는 과학자이자 쇼맨(showman)이었으며 유명 작가이기도 했다. 젊은 카라바조의 후원자였던 델 몬테 추기경은 델라 포르타의 동생에게서 골동품을 사들였다는 기록이 있으므로 델라 포르타의 유명한 광학 시연에 대해서 몰랐을 리가 없다. 그러므로 젊은 화가는 전문가에게서 광학에 대해 배울 기회가 분명히 있었을 것이다.

흔히 비밀 문헌이라고 하면 그것을 알도록 되어 있는 사람 이외에 누구도 알지 못하는 방식으로 씌어진 글을 가리킨다. 그러나 정확히 말한다면 우리 시대의 사람들이 보통 수수께끼라고 부르는 글도 비밀이라고 할 수 있다. 만약 조상들이 남긴 문헌을 연구하여 뭔가를 알아낼 수 있다면, 그 비밀 문헌은 다름아닌 암호라고 말할 수 있다. 즉 그 주제에 관해 알고 있으며 더 탐구하고 싶어하는 사람들에게 모호하고 간략하게 뭔가를 드러내는 암호다. 실제로 우리가 그것을 암호라고 부르는 이유는 그것이 미리 정한 특징적인 기호로써 말과 글을 강조하고, 독자의 주의를 표시된 문구의 내용으로 끌어들이기 때문이다. 그러나 암호의 사용을 잘 살펴보면 암호가 여러 가지 상황, 특히 비밀스런 것들에 관한 종교적 사안과 지식에서 이용된다는 것을 알 수 있다. 그러므로 이 감춰진 비밀이 드러나서는 안 된다. 우리 조상들은 흔히 모호한 기호와 상징적 숫자로 비밀을 위장하곤 했다. 따라서 속인들이나 암호에 익숙하지 않은 사람들이 그것을 침해해서는 안 된다.

『드 푸르티비스』(*De Furtivis*)

루이즈 조지 클러브 Louise George Clubb **1965**

1600년 무렵 나폴리에서 관광객들을 끌어모으는 두 가지 요소는, 당시의 문헌에 따르면 포추올리 온천과 잠바티스타 델라 포르타였다고 한다. 그럴 만큼 델라 포르타는 이탈리아의 유명인사였다. …… 그는 암호문, 원예학, 광학, 기억술, 기상학, 물리학, 천문학, 관상학, 수학, 요새 축성술에 이르기까지 다방면에 관해 글을 썼으며, 여든의 나이로 죽을 때도 망원경을 발명했다는 자신의 주장을 입증하는 논문을 준비하는 중이었다. 정작 그가 희곡을 쓴 것은 여가 시간이었다. ……

그의 생애에는 한 가지 소름끼치는 사건이 있었다. 그 사건은 아마 그의 학문적 목표에서부터 일상적인 버릇까지 두루 영향을 미쳤을 것이다. 하지만 그 사실은 불가피하게 은폐되었으며, 가족과 친지들은 의도적으로 거짓을 퍼뜨렸다. 그런 탓에 그의 생애에 관한 기록은 단편적으로밖에 전하지 않는다.

그 대사건은 종교재판이었다. 물론 캄파넬라(Campanella), 브루노(Bruno) 등과 같이 검열에 맞추기 위해 자신의 연구를 포기하거나 견해를 굽히지 않았던 불행한 사람들도 있었다. 그러나 델라 포르타는 겁에 질린 나머지 자신의 연구를 수정하고 가능한 한 사건을 숨기려 했다.

당시 그에게 어떤 일이 있었는지 정확히는 알 수 없다. 1580년에 요엘레라는 서기는 "사건: 지오 바티스타 델라 포르타의 재청"이라고 기록했는데, 이는 로마에서 모든 종교재판의 증언을 재검토할 것을 요구했다는 뜻이다. 아마빌레(Amabile)는 로마에서 투옥되는 것은 보통 그러한 재검토가 있기 이전이라고 주장하면서, 만약 주세페 발레타(Giuseppe Valletta)가 나폴리의 이단 심문소에서 델라 포르타에게 선고를 내릴 때 감금할 것을 언급하지 않았다면 그 이유는 발레타가 사건을 꼼꼼히 따지려 하지 않았기 때문이라고 말했다. 발레타는 나폴리 종교재판의 기능이 처벌보다는 예방에 있다고 보았던 것이다. 어쨌든 델라 포르타가 재판을 받고 투옥된 것은 1579년 11월이 틀림없다. 그 시기에 그는 자유의 몸으로 나폴리에 있었으며, 로마로 와달라는 루이지 데스테(Luigi d'Este) 추기경의 초청을 받았다. 델라 포르타가 종교재판에 회부된 직접적인 이유는 마술에 관한 그의 명성이 커지고 사람들이 그를 점쟁이나 마술사로 부르는 것에 경각심을 느낀 몇몇 나폴리 사람들이 그를 고발했기 때문이다. ……

『극작가 잠바티스타 델라 포르타』(*Giambattista Della Porta: Dramatist*)

카스파르 쇼트 Kaspar Schott **1657**

포르타는 우리를 조롱했거나 속였다. 그는 더 명확히 밝힐 수 없는 것은 더 모호하게 주장할 수도 없다고 솔직히 인정한다. 나는 그가 우리에게 사기를 쳤다고는 말하지 않겠다. 그의 주장은 원통형 오목거울로 입증될 수 있기 때문이다. 나는 그 방법을 알고 있으며, 잠시 후에 증명하겠다. 그는 사실상 우리와 같은 말을 하려 했으나 표현을 바꾸어 문제를 가급적 비밀로 유지하고, 보통 사람들에게 유포되지 않도록 중요한 지식을 감추려 했던 것으로 보인다. 그 자신도 스무 권짜리 저서의 서문에서 다음과 같이 그 점을 인정했다.

우리는 놀랍고 자극적인 것들을 특정한 장치로 감추었다. 표현을 바꾸거나 약어를 써서 악하고 불쾌한 문제를 모호하게 만든 것이다. 영리한 사람이 이해하지 못할 만큼 모호하지는 않으며, 우매한 군중이 잘못 사용할 만큼 명백하지는 않다. 또한 끈질기게 탐구하는 사람이 알아낼 수 없을 만큼 모호하지는 않으며, 쉽게 내용이 전면에 드러날 만큼 명백하지는 않다.

『자연과 예술의 보편적 마술』(*Magia universalis naturae et artis*)

갈릴레오 갈릴레이 Galileo Gallilei **1633년 6월 22일**

피렌체 사람 빈첸치오 갈릴레이의 아들인 나 갈릴레오 갈릴레이는 일흔 살의 나이로 이 법정에 와서 이단의 악행을 단죄하는 그리스도교 공화국의 존경하는 추기경님들, 재판관님들 앞에 무릎을 꿇고, 눈앞의 복음서에 손을 얹고서 엄숙하게 맹세하나이다. 저는 성스런 가톨릭과 교회가 믿고 설교하고 가르치는 모든 것을 믿어왔고, 언제나 믿었으며, 앞으로도 신의 도움으로 믿을 것입니다. 그러나 저는 이단 심문소로부터 태양이 세계의 고정된 중심이고 지구가 세계의 중심이 아니고 움직인다는 잘못된 견해를 버릴 것이며, 어디서든 말이나 글로 그 잘못된 학설을 옹호하거나 가르치지 말라는 명령을 받은 뒤에도, 그리고 그 학설이 성서에 위배된다는 것을 통보받은 뒤에도 이미 유죄판결을 받은 그 학설을 다루고 그것에 찬동하는 책을 쓰고 출판했습니다. 그래서 저는 태양이 세계의 고정된 중심이며 지구는 중심이 아니고 움직인다는 것을 지지하고 믿었다는 강력한 이단 혐의를 받아왔습니다.

그럼에도 불구하고 존경하는 여러분과 모든 독실한 그리스도교인들의 마음속에서 저에 대한 합당한 의심을 제거하기 위해 저는 꾸밈 없는 태도로 진심을 다해 교회의 뜻을 거스르는 앞서 말한 잘못과 이단, 분파를 저주하고 혐오한다는 자세를 밝히고자 합니다. 장차 그런 의혹을 빚을 수 있는 것들을 일체 말하지 않고 글로 쓰지 않겠노라고 맹세하겠습니다.

『법정에서의 번복』(*Recantation to the Tribunal*)

광학과 광학적 투영

비밀은 광학적 투영의 역사에 배경이 될 뿐이다. 이 부분은 광학적 투영의 역사를 설명하는 인용문들을 뽑아놓았다. 거울과 렌즈 같은 도구를 만든 것부터 투영된 이미지와 그것을 만드는 방법에 대한 설명, 그리고 화가들이 그것을 어떻게 이용했는지 또는 이용했다고 추정하는지에 대한 설명까지 포함한다. 20~21세기 역사학자들의 인용문에 역사적 자료에서 뽑은 대목들을 사이사이에 섞어 시간순과 주제별로 배치했다. 이 인용문들은 광학적 투영의 역사의 일부분으로 시각적인 증거를 염두에 두고 읽어야 한다. 광학적 투영에 대한 기록은 처음에는 거의 없었다가 16~18세기에 대중의 관심을 받았고 1839년 화학적 사진술이 발명된 이후 다시 잠잠해졌다.

과학으로서의 광학에 대한 자료는 고대 그리스로 거슬러 올라간다. 거울과 렌즈가 단지 이론으로만 가능한 것이 아니었다는 사실을 증명하는 증거가 문서와 현존하는 유물에서 발견된다. 고대의 문서들에서는 투영된 이미지에 대한 설명을 찾을 수 없지만, 파이윰 초상화 같은 로마 후기의 그림들에서는 광학을 볼 수 있다. 아직까지 남아 있는 그리스 시대의 그림은 없지만 아펠레스가 포도송이를 그리면 새들이 날아와 그림을 쪼았다는 이야기는 전설로 남아 있다. 이것은 그 시대에도 사실주의가 고도로 발달했다는 증거이기도 하다. 아펠레스가 거울을 사용했는지는 알 수 없으나, 고대 시대에도 비록 유리가 아니라도 광택이 나는 금속으로 만든 거울은 확실히 존재했을 것이다. 단순히 가는 기술만으로도 품질 좋은 금속거울, 오목렌즈, 볼록렌즈, 평면경 등을 만들 수 있다(사라 J. 셰크너(Sara J. Schechner), 찰스 팰코(Charles Falco)의 글을 참고). 적어도 요즘에도 사용되는 욕실용 면도경만큼 컸을 수도 있다(세네카(Seneca)의 글을 참고).

광학은 12세기와 13세기에 그리스와 이슬람 학자들이 고대부터 서유럽을 연결하는 문화적 줄기에서 한 부분을 형성했다. 유클리드의 광학은 아랍의 광학을 연구하는 학자들에게 연구의 기초를 제공했다. 그리스어와 아랍어가 라틴어로 번역되면서 지적 활동이 꽃을 피우게 된다. 대학이 세워지고 실험 활동이 활발해지면서 교회의 위계가 흔들리기 시작하고 결국 지식인들은 억압을 받게된다.

로저 베이컨은 1277년 파리의 단죄 여파로 고난을 받게 되지만 그 이전부터 위험한 생각을 밝히는 것에 대해 조심스러워했다("비밀"을 참고). 『공중에서』 이미지들에 대한 베이컨의 설명에는 어떻게 속임수를 썼는지 알 수 있는 실마리는 찾을 수 없지만, 분명 거울을 이용했을 것이다. 반면 비텔로(Witelo)는 방법과 결과를 모두 설명하지만, 틀린 유형의 거울을 지목해서 문제를 더욱 혼란스럽게 한다. 『장미 이야기』(The Romance of the Rose)에서 장 드 묑(Jean de Muen)은 '거울 밖에서 유령을 살아 있는 것처럼 보이게' 만들 수 있는 '거울의 주인'에 대해 이야기한다. 투영된 이미지가 아니라면 이 대목을 어떻게 설명할 수 있겠는가?

1277년 파리대주교가 단죄 조치를 발표했을 때, 비텔로와 장 드 묑은 책을 만들고 있었고 베이컨은 옥스퍼드에 감금된 상태였다. 그날 이후부터 16세기 초에 레오나르도가 나오기까지 투영된 이미지에 대한 기록은 없으며 레오나르도가 이용한 광학에 대한 설명도 오랫동안 공개되지 않았다. 이 기간에 투영된 이미지에 대한 유일한 증거는 그림에 있다.

16세기 중반부터 인쇄술의 발달과 상업적 잠재력이 저술을 자극하는 역할을 하면서 투영법을 실용적이고 직접적으로 설명하는 글들이 나타나기 시작했다. 카르다도(Carnado), 바르바로(Barbaro), 델라 포르타는 렌즈와 거울로 투영한 이미지에 대한 글을 썼고 직접 시연하기도 했다. 이 시기에 렌즈는 선택의 수단이 되고 있었다. 같은 시기에 포파(Foppa), 로토(Lotto), 모로니(Moroni), 카라바조와 그의 추종자들을 포함한 이탈리아 화가들의 그림에서 드로잉보다는 색조에 기반을 둔 새로운 화법이 등장한다. 화가들은 이 주제에 대해 아무 말도 하지 않았지만, 알가로티 백작(Count Algarotti)과 콘스탄틴 호이헨스(Constantin Huyghens) 같은 사람들은 의혹을 품고 있었다.

18세기에 카메라 오브스쿠라는 인기 있는 과학적 오락거리가 되었다. 공개강좌와 시연이 즐비했고 카메라를 영구 설치하기도 했다. 카메라 옵스큐어를 만드는 방법에 관한 책들과 이미 만들어진 휴대용 카메라를 상점에서 판매했다(존 해리스(와 조지 애덤스를 참고). 카메라 옵스큐어에 대해 전혀 알지 못하는 화가는 없었고, 어떤 화가들은 카메라를 사용해서 그림을 그렸다고 인정하기도 했다.

1839년에 등장한 화학적 사진술로 화가들은 더 이상 투영된 이미지를 보지 않았고, 투영법을 직접 체험하지 않게 되었다. 화학의 길을 열기 위해 카메라에서 사람들이 제외된 것이다. 다게르나 폭스–탤벗이 만든 사진 이미지는 물론 돌풍을 일으켰다. '자연의 연필' 스타일을 지녔고 일반적인 경이로움뿐만 아니라 예전 기법에 대한 토론에 불을 붙였다(들뢰즈를 참고). 앵그르 같은 뛰어난 화가들조차 이 기법을 재빨리 적용하기 시작했다(유진 드 미르쿠르[Eugene de Mirecourt] 참고).

그러나 우리는 처음에 거울 만들기(mirror–making)부터 시작한다.

거울

사라 J. 셰크너 Sara J. Schechner **2005**

돌거울은 기원전 1200년경 멕시코 올멕족이 황철석과 산화철 광석(적철석 등)으로 처음 만들었으며, 이러한 고유의 전통은 콜럼버스의 미 대륙 발견 이후까지 이어졌다. 유난히 납작한 모양(그림 1)의 돌거울도 있었고, 볼록하거나 오목한 모양의 작은 돌거울도 발견되었다. 이런 모양은 간단한 돌거울 제작 기법의 결과물로 예상된다. 돌조각 두 개 사이에 모래 같은 연마화합물을 넣고 손으로 서로 문지르면 한 쌍의 오목거울과 볼록거울을 만들 수 있었다.

금속은 주조하거나 두드려서 형태를 잡을 수 있고, 제대로 합금이 되면 흑요석이나 다른 연마석보다 강도가 우수했기 때문에 고대의 거울 제작에 가장 흔히 사용된 소재였다(그림 2). 또한 대상을 더 밝게 비출 수 있는 가능성도 보여주었다. 이집트, 에트루리아, 그리스에서는 주로 구리 약 86퍼센트, 주석 약 13퍼센트의 비율로 청동 거울을 만들었다. 로마에서는 주석 성분이 더 많은 청동 합금으로 더 흰 금속 거울을 만들었다. 더 밝은 거울을 만들기 위해 주물을 주석이나 은으로 도금하기도 했다.

『지식과 실천의 차이: 르네상스 시대의 거울과 그 불완전함』(Between Knowing and Doing: Mirrors and their Imperfections in the Renaissance)

세네카 Seneca 기원전 4~기원후 65

세네카 이야기는 투영된 이미지가 아니라 반사된 이미지에 관한 것이다. 그렇지만 품질이 적당하면서 사람의 팔 굵기보다 굵은 거울이 고대에 존재했다는 것을 증명하기도 한다.

이쯤에서 나는 흥미로운 이야기를 들려주려고 한다. 이 이야기에서 욕망은 열정을 불러일으키는 그 어떤 수단도 무시하지 않으며, 스스로의 일탈을 촉발하는 기발한 계기가 될 수 있다는 것을 이해하게 될 것이다. 외설적 행위로 유명해 연극 소재로도 활용된 호스티우스 콰드라(Hostius Quadra)라는 사람이 있다. 그는 부유하고 탐욕스러웠으며, 돈의 노예였다. 그가 노예들에게 살해되었을 때, 신성한 아우구스투스 황제는 그를 복수할 가치조차 없는 대상이라 여겼으며 죽임을 당할 만했다고 공표하기까지 했다. 콰드라는 애정 관계가 복잡했는데, 어느 한쪽이 아니라 여성과 남성 모두에게 욕정을 느꼈다. 그가 가지고 있던 거울은 앞서 설명했던 것처럼 이미지를 상당히 크게 비춰주어 손가락이 팔뚝 굵기보다 더 굵게 보였다. 콰드라는 남성과 관계를 할 때 자신의 뒤에서 행위를 하는 남성의 모든 움직임을 볼 수 있도록 거울을 설치했으며, 파트너의 성기가 실제보다 크게 보이는 상황을 즐기곤 했다.

『자연 탐구』(Questiones naturalis)

브리태니커 백과사전 1883

거울이 가정용품과 장식품으로 사용되기 시작한 것은 16세기 초반부터다. 그 전까지—2~15세기 말—는 허리띠에 차고 다니는 휴대용 거울이나 작은 손거울이 여성의 화장을 위해 필수품이었다. 휴대용 거울은 잘 닦은 작은 원형의 금속 면을 뚜껑 달린 얇은 원통에 부착한 것이었다.

유리의 뒷면에 얇은 금속판을 붙여 거울을 만드는 방법은 중세에 잘 알려졌는데, 당시에는 거의 강철과 은으로 된 거울만이 사용되고 있었다. 뱅상 드 보베(Vincent de Beauvais)는 1250년경에 유리와 납으로 된 거울이 "투명에 가까운 유리이기 때문에 빛을 흡수하기에 더 좋다"고 썼다. 16세기 이전에는 남부 독일에서 작은 볼록거울이 만들어졌는데, 이것은 비교적 현대까지도 황소의 눈(Ochsen-Augen)이라는 이름으로 불리며 널리 사용되었다.

이것을 만드는 방법은 작은 유리공을 뜨거운 상태에서 입으로 불어 주석, 안티몬, 수지, 타르를 섞어 만든 관을 통과시키는 것이다. 유리공에 금속 성분이 골고루 붙으면 냉각시켜서 볼록렌즈로 깎는다. 조그맣고 모양이 좋게 깎아야 하는 것은 물론이다. 이렇게 거울을 만드는 방법은 이미 1317년에 베네치아에서 사용되었다. 그해에는 유리로 거울을 만드는 법을 아는 '어느 독일의 장인'이 베네치아인 세 사람에게 방법을 알려주겠다고 말해놓

고 약속을 어기는 사건이 있었다. 그 바람에 베네치아인들은 사용법도 모르는 알루미늄과 검댕 혼합물만 떠안았다.

그러나 유리 거울이 상업적으로 생산되기 시작한 곳은 베네치아였다. 번영을 구가하던 베네치아 공화국은 이후 한 세기 반 동안이나 거울 제조업을 독점하며 부를 향유했다. 그러던 중 1507년에 무라노(베네치아 부근의 섬—옮긴이) 주민 두 사람이 그때까지 어느 독일인의 유리공장만 알고 있던 완벽한 유리 거울을 만드는 비밀을 알아내서 향후 20년 동안 거울 제조를 독점하는 배타적 특권을 얻었다. 1564년에 특권을 누리던 베네치아의 거울 제조업자들은 자체적으로 기업을 결성했다. 무라노 유리공장의 생산품은 얼마 안 가 금속 거울을 몰아냈으며, 베네치아에서 유리 거울은 수지맞는 품목으로 성장했다.

이 유리 거울은 틈이 나 있는 유리 원통을 입으로 불어 돌 위에다 납작하게 펴고 잘 닦은 다음 가장자리를 비스듬히 깎고 뒷면에는 은 화합물을 입히는 방식으로 제작되었다. 아주 순수하고 균일한 유리에다 빛나는 은 화합물을 써야 했으며, 여러 가지 규격으로 유리판을 만들기도 했다. 프랑스의 위대한 재상인 콜베르가 사망했을 때 그가 남긴 재산 중에는 은제 틀에 끼워진 46×26인치짜리 베네치아 거울이 있었는데, 그 가격은 8016리브르였다. 당시 라파엘로의 그림은 3천 리브르였다.

찰스 팰코 Charles Falco 2003

팰코는 이 문헌에서 15세기에 이미지를 명확하게 투영하는 꽤나 품질 좋은 오목거울을 간단한 방법으로 만들 수 있었다는 사실을 입증한다. 사실 이 방법은 그보다 훨씬 오래전부터 이용해왔다(위의 셰크너 문헌을 참고).

나는 15세기에 사용하던 기술만으로 쓸 만한 오목거울을 제작할 수 있을지 확인해보기로 했다. 로토(Lotto)의 그림에서 측정한 사양으로 '거울-렌즈'를 제작하는 것이 목표였다. …… 금속은 유리보다 훨씬 무르기 때문에 연마하기가 더 쉽고, 완성된 후에는 따로 칠을 하지 않아도 저절로 반사면이 형성되었다.

금속 막대기(또는 유리 조각) 두 개 사이에 연마제를 넣고 서로 문지르면 한 금속의 표면은 볼록해지고 다른 표면은 오목해진다. 두 금속 조각이 직접 맞닿지 않으면, 크기가 동일한 하방력에 따라 아직 맞닿아 있는 부분에 더 큰 압력이 발생한다. 이에 따라 한쪽 조각의 가장자리에서 더 많은 소재가 연마되면서 볼록한 표면이 형성되고, 다른 조각의 중심부에서는 오목한 표면이 형성된다. …… 우리는 이 과정의 어떤 부분이 핵심인지 몰랐기 때문에 매순간 신중을 기했고, 처음에는 지름 5센티미터의 알루미늄 거울을 연마하고 광택을 내기까지 6시간이나 걸렸다. ('연마[grind]'와 '광택 내기

〔polish〕'는 동일한 과정을 가리키는 용어로, 사용하는 연마제 입자 크기에 따라 선택적으로 사용한다.) 로토의 렌즈에 비해 초점 거리가 절반인 결과물이 나왔고, 이는 곧 우리가 필요 이상으로 소재를 연마했다는 의미였다. 다시 말하면, 연마 과정에 걸리는 시간을 더 단축하여 초점 거리가 좀 더 긴 거울을 만들 수 있었다는 뜻이다. 우리가 처음 만든 알루미늄 거울의 투영력은 제법 훌륭했다.

『15세기 기술을 이용한 오목거울 제작』(*Making a Concave Mirror Using 15th-Century Technology*)

알 하잔 Alhazan 965~1038

알 하잔은 중세와 르네상스 시대 유럽에서 이븐 알하이탐이라는 아랍의 학자를 가리키던 이름이다. 그는 고대 그리스의 광학 지식을 자신의 탐구로 보완해낸 광학자였다. 그가 사망한 후 한 세기쯤 지나 그의 글이 라틴어로 번역된 것을 계기로 13세기 유럽에서는 광학 연구가 붐을 이루었다. 아래 발췌문은 '작은 구멍' 카메라 오브스쿠라를 최초로 명확하게 설명한 부분이다. 여기서 알 하잔은 흔히 말하는 이미지에 관해서는 언급하지 않으며, 적어도 이 실험에서는 아무런 이미지도 보지 못한 것 같다. 이 실험에서 하나의 양초에서 나오는 불빛은 식별이 가능한 이미지에 초점을 맞출 수 있는 작은 구멍을 통해 투영될 때 매우 희미하게 보인다.

공기나 투명한 물질에서는 빛과 색채가 섞이지 않는다는 사실을 증명하자면 이렇다. 많은 촛불들이 같은 공간에 모여 있고 그 앞에 구멍이 있다고 하자. 그 구멍은 어두운 방으로 이어지고, 방 맞은편에는 벽 또는 불투명한 물질이 있다. 그 벽 또는 불투명한 물질에는 촛불의 수를 셀 수 있을 정도로 촛불의 빛이 뚜렷하게 비칠 것이다. 각 촛불은 그 구멍을 통해 직선으로 맞은편 촛불과 연결된다. 이때 만약 촛불 하나의 빛을 덮개로 가린다면 그것에 해당하는 맞은편 촛불의 빛만 꺼질 테고, 그 덮개를 치운다면 그 빛이 되돌아올 것이다.

한 시간이면 다음과 같은 사실을 입증하기에 충분하다. 만약 빛이 공기와 섞인다면 빛은 구멍 속에서 공기와 섞일 테고 이후에도 그렇게 섞여 다시 별개의 상태가 될 수 없을 것이다. 하지만 그런 현상은 볼 수 없다. 그러므로 빛은 공기와 섞이지 않으며, 직선으로 투영된다. 이 직선은 대상 자체와 맞은편의 위치 사이에서 같은 거리를 취한다. 빛의 각 이미지는 이 선을 따라서 투영되며, 공기 중에 한 시간 동안 연장될 수 있다. 빛은 공기와 섞이지 않고 자체의 투명성을 통과할 따름이다. 또한 공기도 빛의 영향을 받지 않으며, 자체의 형태를 잃지 않는다. 지금까지 빛, 색채, 공기에 관해 말한 것은 다른 모든 투명한 물질과 표면에 관해서도 마찬가지로 타당하다.

『광학 백과사전』(*Opticae thesaurus*)

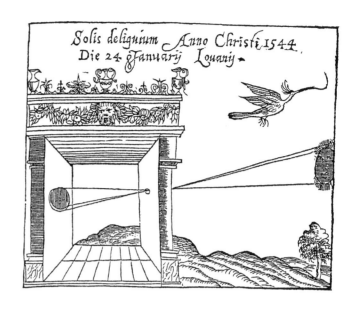

젬마 프리시우스(Gemma Frisius)의 『방사 천문학과 기하학』(*De radio astronomico et geometrico*, 1558)에 나오는 초기의 못 구멍식 카메라 오브스쿠라의 그림

심괄 沈括 1086

심괄과 같은 중국의 학자들도 유럽과 비슷한 시기에 광학적 투영에 관해서 알고 있었지만, 그들의 관심은 12세기에 이르러 사라진 듯하다. 아래 발췌문에서 심괄은 알 하잔의 실험처럼 작은 구멍을 통해 투영된 이미지와 관련한 오목거울의 초점을 설명한다. 그는 독자들이 이런 현상에 대해 잘 알고 있다고 가정한다. 심괄이 설명하는 거울의 이미지는 반사된 것이고 거울 안에서 보이는 것이다 - 투영된 것이 아니다.

불 붙이는 거울은 물체를 뒤집힌 상으로 반사한다. 그 이유는 가운데(즉 물체와 거울 사이)에 초점이 있기 때문이다. 수학자들도 그런 것들에 대한 탐구에 관심이 있다. 그것은 마치 배를 탄 사람이 노걸이에 대고 노를 저을 때 생겨나는 무늬와 같다.

다음의 사례에서 그것을 확인할 수 있다. 새가 하늘을 날 때 새의 그림자는 땅 위에서 같은 방향으로 진행한다. 그러나 창문에 난 작은 구멍을 통해 그 모습을 모아서 보면(허리띠를 맬 때처럼) 그림자는 새의 운동과 반대 방향으로 진행하는 것처럼 보인다. 새는 동쪽으로 날아가는데 그림자는 서쪽으로 이동하는 것이다.

또 다른 예를 들어보자. 탑의 모습을 구멍이나 작은 창문을 통해 모아서 보면 역시 거꾸로 선 것처럼 보인다. 이것은 불 붙이는 거울과 같은 원리다. 그러한 거울은 표면이 볼록하다. 물체가 아주 가까이 있을 경우 손가락에 비치는 상을 보면 똑바르지만, 손가락을 멀리 가져가면 그 상이 사라졌다가 그 다음부터는 거꾸로 나타나게 된다.

이처럼 물체의 상이 사라지는 지점은 창문의 작은 못 구멍과 같다. 노는

배 한가운데의 노걸이에 고정되어 있지만, 노가 움직이면 노의 '허리'와 손잡이는 언제나 (물 속에 잠겨 있는) 노의 끝과 반대 위치에 있게 된다. (사정이 좋으면) 손을 위로 쳐들 때 손의 모습은 아래로 내려간다는 것을 쉽게 확인할 수 있다. (불 붙이는 거울의 표면은 볼록하기 때문에 태양을 향하게 하면 거울의 표면에서 약간 떨어진 삼의 씨만큼 작은 크기의 지점으로 모든 빛이 모인다. 바로 이때 불이 붙는 것이다. 이 지점이 거울의 '허리'가 가장 가느다란 곳이다.)

인간도 이와 같지 않을까? 생각이 구속되지 않은 사람은 드물다. 모든 것을 오해하고, 이득을 손해로 보고, 옳음을 그름으로 아는 경우가 얼마나 많은가? 더 진지한 예를 들자면, 주관을 객관으로 여기거나 그 반대로 여기는 경우도 허다하다. 그런 고정관념을 없애지 않으면 사물을 뒤집어보는 버릇을 떨쳐내기가 진실로 어렵다.

『몽계필담』(夢溪筆談)

로저 베이컨 Roger Bacon 1212년경~94

심괄과 달리, 베이컨은 거울에서 투영된 이미지를 묘사한 것으로 보인다. 거울은 이미지가 보이는 위치에 없고 숨겨져 있다. 그는 본인의 원칙("비밀" 참고)에 충실하여 이것의 원리에 관해서는 자세히 설명하지 않는다.

거울을 잘 배치하면 우리가 원하는 많은 형상들을 집이나 거리에서 볼 수 있다. 보는 사람은 누구나 그 형상을 실제처럼 여기고 그것이 있는 곳까지 달려가지만 아무것도 찾지 못할 것이다. 거울을 보이지 않는 곳에 두면 형상의 위치는 텅 비어 있고 허공에 광선들이 수직으로 모여 있는 것처럼 보인다. 그러므로 그것을 보는 사람은 형상이 거기에 있다고 생각하지만 실은 아무것도 없고 단지 환영만이 있을 따름이다.

이런 경우에서 보듯이 우리가 거울의 반사를 통해 깨달은 것들은 친구들에게는 유용하고 적들에게는 두려움을 안겨줄 뿐만 아니라 철학적 위안의 강력한 원천이기도 하다. 그러므로 바보들의 모든 공허함은 과학의 놀라운 아름다움으로 없앨 수 있으며, 인간은 마법의 허구를 버리고 진리 속에서 기뻐할 수 있다.

『원근법』(Perspectiva)

시각은 고대 그리스 시대부터 꾸준히 두 가지 대안적 설명에 관한 철학적 담론의 주제로 언급되어왔다. '진입'(intromission)은 외부 세계의 대상이 눈으로 들어오는 것을 말하고, '방출'(extromission)은 눈이 '시각적으로 발사'(visual fire)하여 보이는 물체를 붙잡는 것을 말한다. 두 설명 모두 허점이 있는 것 같다. 방출은 왜 어둠 속에서는 물체를 보지 못하는지 설명하지 않았고, 진입은 관찰된 물체에서 무언가를 눈으로 가져오면 해당 물체의 질량이 줄

'상'(Species)은 베이컨의 업적이다. 상은 물체에 의해 형성되지만, 무형의 '유사물'(likenesses)이기에 그것이 나타내는 물체의 질량을 줄어들게 하지 않는다. 이 개념은 이전 단락에서 설명한 것처럼 무형의 유사물에 관한 직접적 관찰과 일관된다.

모든 동력인이 저마다의 힘을 발휘해 인접한 대상에 작용하듯, 태양광(럭스 lux)은 공중에서 힘을 발휘한다. (여기서 힘이란 태양광[럭스]에서 퍼져나와 전 세계로 발산되는 빛[루멘 lumen]을 의미한다.) 이 힘을 '유사물' '형상' 또는 '상'이라 하며, 또 다른 여러 명칭으로 일컫기도 한다. 힘을 일으키는 것은 물질일 수도 있고, 정신적 또는 물질적 사건이 될 수도 있다. …… 상은 세상의 모든 행위를 만들어낸다. 감각, 지성 그리고 무언가를 창출하는 세상의 만물에 작용하기 때문이다.

그러나 상은 물체가 아니며, 한 장소에서 다른 장소로 완전히 이동하는 것도 아니다. 다만, 물체에 의해 공중의 첫 부분에 형성된 상은 그 위치에서 분리되지 않는다. 정신이 아닌 이상 형태는 그 상태에서 분리되지 않기 때문이다. 그 대신 공중의 두 번째 위치 또는 그 이상의 여러 위치에 유사물을 형성한다. 따라서 위치의 변화는 없는 대신, 매개체의 여러 부분에 걸쳐 유사물이 증식된다. 이때 형성되는 것은 물체가 아니라 실질적 형체는 없지만 공기의 차원에 따라 만들어지는 물질적 형태다. 또한 발광체로부터 흐르는 것이 아니라 공중에 형성된 상의 잠재력에서 비롯되어 만들어진다.

『원근법』(Perspectiva)

비텔로 Witelo 1275년경

이것이 오목거울로 형상을 투영하는 법에 관해 의도적으로 거짓을 말하면서도 한편으로는 포괄적으로 설명하는 내용인지, 아니면 단순히 원통형 거울의 경사 표면에 반사된 형상의 정확한 위치를 찾아내는 내용인지는 논쟁의 여지가 있다. 글의 내용을 자세히 살펴보면 전자의 해석을 나타내는 도표는 쉽게 구성할 수 있다. 마지막 문단에서는 이 구절에 눈에 보이는 것 이상의 무언가가 있음을 시사하며 '예시'가 대체되었음을 암시함으로써 『비밀 중의 비밀』(Secretum secretorum, '비밀' 참고)에 제시된 설명을 다시 상기시킨다. 『비밀 중의 비밀』에서 아리스토텔레스는 '말의 의미'를 알고자 하는 '진지한 탐구자'들을 위해 바로 여기, 마지막에서 해답을 찾으라고 조언한다. 여기는 제7권의 마지막 부분이다. 제8권은 온전히 오목거울에 관한 내용으로, 원고와 초판본 모두 같은 페이지에서 시작한다. 1535년 최초로 인쇄되었을 때 발행인의 서론으로 이 구절에 특별한 관심이 집중되었으며, 1572년 리스너(Risner)의 발행 버전에 실린 서론도 마찬가지였다. 잠바티스타 델라 포르타(Giambattista della Porta, 하단)와 가스파르 스콧(Kaspar Schott, '비밀' 참고)도 이 구절에 관심을 보였다.

원통형 혹은 피라미드형 볼록거울을 장치하면 보이지 않는 사물을 허공에서 볼 수 있다.

원통형 볼록거울을 이용해보자. 거울의 중심축을 선 abc라 하고, 이 거울을 집 안의 넓은 장소에서 받침대 위에 똑바로 세운다. 그러면 선 ac와 중심점 b는 집의 바닥면과 수직을 이룬다. 중심점 b를 지나고 선 ab와 직각을 이루며 거울을 둘로 나누는 선을 긋고, 이를 dbe라 한다. 이 선은 점 d와 e를 잇는 선을 따라 집의 양 벽과 닿게 되는데, 이 점들을 각각 벽에 정확히 표시한다. 따라서 선 dbe가 지나가는 위치의 표면은 거울의 축과 직각을 이루어 거울을 정확히 가로지르며 곡선을 형성한다.

그리고 벽 위의 점 d 위로 점 f를 찍어 가까이 위치하도록 한다. 길이가 무엇이든 거울에서 시작되는 선과 동일한 길이의 선을 점 f로부터 연장해서 이 선을 gfh라 하며, 이때 중심점은 f로 한다. 그리고 선 fb를 이어 벽을 통과하도록 연장해서 점 k까지 연결한다. 선 gfh를 따라 벽이 나뉘도록 하고, 거울의 반대편인 맞은편 벽에는 집의 창문만큼 큰 구멍을 만든다. 이 구멍의 절단선은 선 bfk를 따르고, 이 구멍은 fkl이 된다.

거울상의 점 b에서 시작하여 거울의 표면에서 연장되는 직선을 만들며, 이때 거울 너머 연장된 선 dbe 위로 형성되는 각도는 bm이라 한다. 선 bn을 그리면서 점 b, 선 bm의 끝, 각 kbm에 동일한 각도 mbn이 형성되도록 하고 선 gfh의 양끝에 있는 점 g, 점 h와 거울을 잇는다. 이를 각각 ga, hc라 하고 점 o를 향해 각각 연장한다. b에 위치한 원형 평면을 자르는 선 bo를 그리고, bn을 위한 유사한 교차 지점을 형성해 선 bo와 동일하게 만든다.

거울의 중심축인 선 abc에서 나오는 선 gfh의 형상에 반사되는 점 n에 시중점이 설정되면, 거울과 선 gfh 사이에서 선 gfh 전체가 거울 바깥으로 아주 선명하게 보일 것이며, 거울상의 점 b와 닿는 선 de상의 점 d에 분명 가까울 것이라고 생각한다.

따라서 선 og와 oh가 벽을 통과하도록 연장되어 점 p와 q에 닿아 하나의 선과 이어진다면 그 선은 pkq가 된다. 벽 바깥에서 이 선상에 그림을 그린 보드를 배치하면, 보드 위 그림의 중심은 선 pkq에 위치하게 된다. 이때 보드 위 그림은 점 n이나 그 주변에 형성된 기존 시선에서는 보이지 않는 위치에 있다. 그러나 위와 같이 설정한 시각 구조에서는 허공을 통해 원통형 거울의 표면에 그림의 형상이 반사되어 보일 것이다.

나는 마찬가지 방법으로 피라미드형 볼록거울도 설치하고 시중점도 설정할 수 있다고 분명하게 믿는다. 구형 볼록거울의 경우에는 앞서 말한 거울들과 달리 쓸 만한 상이 나오지 않는다. 명제는 완성되었다. 그러나 이 방식을 추구하는 진지한 탐구자가

유념해야 할 것이 있다. 이 방식이 우리가 제시한 현 상태의 명제에서 하나의 예로 다뤄졌다는 사실이다. 제7권(Book Seven)을 배포해서 다양한 기술 지식을 탐구하는 방법을 연구자에게 알리는 것이 목적이었기 때문이다.

『광학』(Optikae)

아르키메데스가 '불 붙이는 거울'(오목거울)을 이용하여 로마 함대를 파괴하는 가상의 장면. 한 사람이 거울을 이용하여 자기 머리를 공중에 투영하고 있다. 알 하잔의 『광학 백과사전』(1572)에 나오는 그림이다.

장 드 묑 Jean de Meun 1285년 이전

드 묑의 서사시 『장미 이야기』(The Romance of the Rose)는 중세 말 프랑스 문학작품 중 가장 많은 사랑을 받았다. 드 묑은 이 시에서 광학의 경이로움을 묘사하며, 독자들에게 알 하잔의 글과 확인되지 않은 또 다른 책을 참고하라고 조언한다.

후차인(Huchain)의 조카 알 하잔은 어리석음이나 순진함과는 거리가 멀었으며, 무지개의 원리가 궁금한 사람이라면 반드시 알아야 할 광학에 관한 책을 집필했다. 자연을 탐구하는 학생이자 연구자라면 광학을 이해해야 하고, 기하학 지식도 있어야 하며, 특히 광학에 관한 책을 실증하려면 기하학에 통달할 필요가 있다. 그래야 그토록 놀라운 힘을 지닌 거울의 원리와 강점을 발견해낼 수 있다. …… 거울을 완전히 이해한다면 단일 형상으로 여러 상을 만들어낼 수 있다. 적절한 형태의 거울만 갖추면 머리 하나에 눈이 네 개 보이게 할 수도 있고, 거울을 가까이 들여다보면 환영이 보이게 할 수도

있다. 마치 살아 있는 것처럼 거울 밖에, 심지어 수중이나 공중에 나타나게 할 수도 있다…….

그러나 나는 지금 굳이 거울의 여러 모양을 명확히 밝히는 수고를 하고 싶지도 않고, 광선의 반사 방식이나 그 각도를 설명하고 싶지도 않다. 모든 것은 다른 책에서 설명해줄 것이다. 거울 쪽으로 돌아서면서 스스로를 바라보는 사람의 눈으로 거울에 비친 사물의 형상이 반사되는 이유를 설명하고 싶지 않다. 이러한 형상이 거울의 내부나 외부 중 어디에 있는지와 관련하여 형상이 나타나는 위치나 허상의 원인을 이야기하고 싶지 않다. 지금은 갑자기 나타나는 기쁘거나 슬프거나 신기한 광경에 관해 말하지 않을 것이다. 또는 이런 광경이 외부에서 비롯했는지 그저 환상에서 비롯했는지에 관해서도 말하지 않을 것이다. 지금은 이런 것들을 자세히 설명하지 않을 것이고 그래서도 안 된다. 그저 예전에 언급했던 것들과 함께 조용히 넘어갈 것이다. 내 주제는 매우 긴 설명이 필요하다. 비전문가들에게 이 주제를 가르치는 방법을 알고 있다 해도 가르치기 부담스럽고 이해하기 어렵다. 사람들은 이렇게 원리가 다른 거울 이야기를 직접 보기 전까지는 믿기 어려워했다. 직접 보는 것 마저도 이 경이로운 과학을 실증을 통해 이해한 학생들이 기구를 빌려주어야만 가능한 일이었다.

『장미 이야기』(The Romance of the Rose)

하인리히 슈바르츠 Heinrich Schwarz 1958

15세기에 화가들과 유리, 거울 기술자들은 서로 밀접한 관계를 유지했다. 브뤼헤에서는 두 직종의 수호성인인 성 루가의 길드를 조직하기도 했다.

『화가의 거울과 신앙심의 거울』(The Mirror of the Artist and the Mirror of the Devout)

디르크 데 보스 Dirk de Vos 1999

화가와 거울 기술자들의 길드는 …… 필사본 삽화가, 템페라 화가, 게임용 카드, 장난감, 벽지 업자들까지 망라했으며, 1424년에 국왕의 승인을 얻어 출범했다.

『로히르 반 데르 웨이덴: 완벽한 작품』(Rogier van der Weyden: The Complete Works)

안토니오 마네티 Antonio Manetti 1480년대

목격(eye witness)에 관한 마네티의 설명은 필리포 브루넬레스키가 원근법을 입증하고 나서 70년 후에 작성되기는 했지만 상세한 해설을 제시한다. 그러나 전체적으로 일관되지는 않았다. 반사된 그림을 세례당에서 확인할 수 있도록 묘사된 바와 같이 거울을 걸어두면, 거울은 그려진 형상으로부터 14.5센티미터밖에 떨어지지 않아 비정상적으로 가깝게 위치하게 된다.

어쩌면 마네티가 거의 납작한 장초점 오목거울을 실제로 납작한 거울로 착각하여 원하는 효과를 얻을 수 있는 좀 더 안정된 거리에 거울을 고정한 것일 수도 있다. 거울은 그의 주된 관심 대상이 아니었을 것이다.

처음에 브루넬레스키는 약 0.5제곱브라차(약 30제곱센티미터) 크기의 작은 패널 위에 그의 원근법 시스템을 구현해냈다. 그는 피렌체의 산 조반니 세례당의 외관을 재현하며 외부에서 한눈에 최대한 많은 부분이 보이도록 표현했다. 색을 칠하기 위해 피렌체 대성당 중앙 입구 안쪽으로 약 3브라차(180센티미터) 정도 위치에 자리 잡고 조심스럽고 섬세하게 작업했으며, 특히 그 어떤 세밀화가도 더 잘할 수 없을 만큼 흑백 대리석의 색감을 정확히 재현했다. 이곳 주변의 광장 안에 있는 주요 요소가 한눈에 들어왔다. 미세리코르디아(Misericordia) 건물과 마주 보는 측면부터 양가죽 시장의 아치와 모퉁이까지, 그리고 브루넬레스키 기둥 쪽 측면부터 밀짚 시장 모퉁이까지 조금 멀리 떨어져서 바라볼 때의 시야만큼 많은 요소가 보이도록 했다. 브루넬레스키는 또한 하늘을 표현하기 위해 광택을 낸 은을 사용했다. 즉, 그림 속 건물 주변에 아무것도 없도록 여백을 두어 실제 하늘이 반사됨으로써 바람이 불면 은에 비치는 구름이 움직이는 것처럼 보이게 했다. 브루넬레스키는 측면의 길이와 폭, 거리를 고려하여 이 그림을 보아야 하는 하나의 지점을 미리 정할 필요가 있었다(이 지점에서 벗어나면 눈에 보이는 형상이 달라질 수 있으므로). 실제로 그림을 볼 때 오차가 없도록 방지하기 위해서였다. 그래서 브루넬레스키는 패널 위에 그려진 산 조반니 세례당에 지점을 정하여 구멍을 만들어두었고, 그 위치는 피렌체 대성당을 그리기 위해 중앙 입구 안쪽에 자리 잡는 사람의 눈으로 볼 때 정확히 맞은 편이었다. 그림이 그려진 패널에 뚫은 구멍은 렌틸콩만큼 작았고, 여기서부터 여성의 밀짚모자처럼 원뿔꼴로 넓어져 뒤쪽에는 더컷 금화의 원주 또는 그보다 좀 더 큰 크기의 구멍을 뚫었다. 브루넬레스키는 그림을 보려면 구멍 크기가 큰 뒷쪽에 눈을 대게 했다. 한 손으로는 패널을 눈을 가까이 대고 다른 손으로는 납작한 거울을 들도록 하여 그림이 거울에 반사되도록 했다. 이 다른 손으로는 그가 산 조반니 세례당까지 그렸을 때 그가 있었던 것으로 보이는 위치로부터 일정한 브라차 거리만큼 작은 브라차 근사치의 거리로 거울을 연장했다. 그림을 보는 사람은 광택을 낸 은, 광장, 시점 등 앞서 언급한 요소들을 이용해 실제 광경을 보고 있다고 느꼈다. 나 역시 직접 손으로 이 기구를 여러 번 이용해보았으므로 증명할 수 있다.

레오나르도 다 빈치 Leonardo da Vinci 1452~1519

레오나르도는 당시의 광학 문헌에 해박했다. 그가 남긴 『공책』에는 광학적 투영에 관한 풍부한 내용이 있다. 그가 한 실험은 알 하잔의 실험처럼 어두운 방에 작은 구멍—못 구멍—을 뚫는 것, 즉 카메라 오브스쿠라였다. 『공책』에서 그는 거울을 이용한 투영을 언급하지는 않았으나(그 부분이 없어졌을 수도 있다), 오목거울을 갈고 닦는 기계를 고안했다. 기계는 사람의 손보다 거울의 표면을 더 잘 다듬을 수 있지만, 17세기 초반까지 기계를 사용했다는 기록은 없다.

필요성은 허공의 모든 지점에서 반대편 사물들의 형상이 모두 이러한 사물에서 발산된 광선의 피라미드 중심부에 의해 하나로 수렴되는 현상을 자연이 규정하도록 또는 규정해오도록 했다. 그렇지 않으면 눈은 보이는 사물과 눈 사이에 있는 허공의 모든 지점, 그리고 눈과 마주하고 있는 그 사물의 모양과 품질을 파악하지 못할 것이다.

모든 물체는 주변의 허공에 무한히 많은 상들을 발산한다. 이 상들은 각각 완전하고 고유한 특성, 색채, 형태를 지닌다.

모든 물체의 상이 대기 중에 골고루 퍼지며, 각자 완전한 형태, 모양, 색채를 지닌다는 사실은 명확히 증명될 수 있다. 여러 가지 물체의 상을 한 개의 구멍에 통과시키면 된다. 이 구멍을 통해 물체는 서로 교차하는 선들로써 모습을 전달하며, 이 모습이 피라미드 모양의 역상을 만들어낸다. 그리하여 처음으로 반사되는 어두운 면에 거꾸로 된 상이 맺히게 된다.

사물의 상은 대기 속으로 모두 흩어진다. 대기 속에는 그 상의 모든 모습이 들어 있다. 이 점을 입증해보자. 물체 a, c, e가 작은 구멍 n, p를 통해 각자의 상을 어두운 방으로 들여보내면 이 상들은 구멍의 맞은편에 있는 평면 f, i에 도달한다. 방안의 평면에는 뚫린 구멍의 수만큼 많은 상들이 생겨난다.

한 장소에 있는 사물이 어떻게 모든 곳에 있으면서도 제자리에 있는지에 대한 증명

건물의 앞면—혹은 광장이나 들판—이 햇빛을 향하고 있고 그 맞은편에 집이 있다면, 그리고 태양을 향하지 않은 집의 벽에 작고 둥근 구멍을 뚫어놓는다면, 모든 반사된 물체는 그 구멍을 통해 자신의 상을 투영할 것이며, 맞은편 벽—흰색이 좋다—의 집안에서 거꾸로 뒤집힌 상을 볼 수 있을 것이다. 같은 벽에 비슷한 구멍들을 더 뚫어도 마찬가지 결과를 얻을 것이다. 그러므로 반사된 물체의 상은 이 벽의 어디서나 존재하며, 아주 작은 부분만 보인다. 그 이유는 이 구멍이 집안으로 일부의 빛만 들여보내고 그 빛은 빛나는 물체로부터 파생된 것이기 때문이다. 만약 여러 가지 색깔과 모양을 가진 물체라면 그 상을 형성하는 빛도 여러 가지 색깔과 모양을 띠게 되므로 벽에도 그렇게 비칠 것이다.

『공책』(Notebook)

레오나르도의 『공책』에 나온 거울을 연마하는 기계들

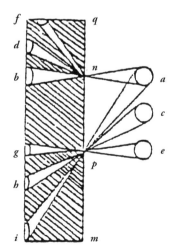

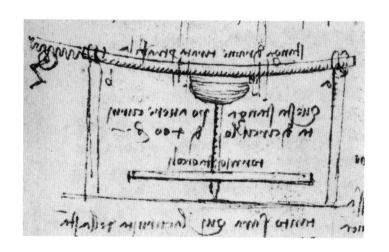

레오나르도의 『공책』에 나온 도기를 빚는 물레. 초점 길이가 긴 거울을 만들 때 사용한다.

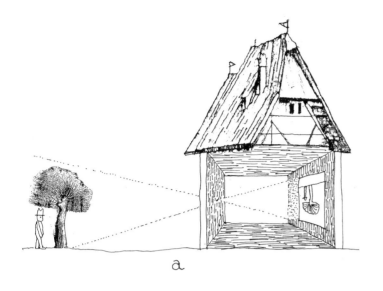

카메라 오브스쿠라의 방

a. 어두운 방의 덧문에 작은 구멍을 뚫으면 상하좌우가 바뀐 바깥 풍경의 이미지가 들어온다. 그 이미지는 정확한 초점 위치가 없다.

b. 렌즈를 이용하면 그 이미지를 더 밝게 만들 수 있지만, 선명한 그림을 얻으려면 이동식 스크린이 필요하다.

c. 거울에 반사된 빛이 스크린에 닿아 생기는 이미지는 여전히 역상이지 만 좌우 방향은 바로잡혀 있다.

지롤라모 카르다노 Girolamo Cardano 1550

이것은 렌즈가 부착된 최초의 카메라 오브스쿠라다.

거리에 있는 사물들을 보고 싶다면 해가 밝게 비칠 때 창가에 볼록렌즈를 놓아두고 창문을 가려보라. 그러면 틈을 통해 맞은편 벽면에 빛이 바래 보이는 상이 비칠 것이다. 하얀 종이에 상을 비추면 훨씬 생생한 그림을 얻을 수 있다.

『사물의 불가사의』(De Subtilitate)

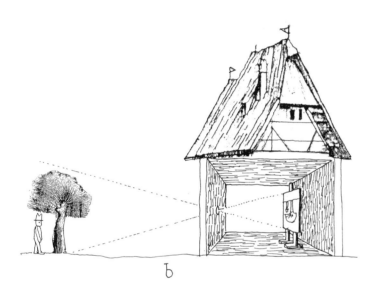

다니엘 바르바로 Daniel Barbaro 1568

바르바로의 『원근법』은 내가 아는 한 투영법을 화가의 기법으로서 다룬 최초의 책이다.

방의 창문에 안경 크기만한 구멍을 뚫는다. 근시인 아이들이 사용하는 안경처럼 오목하지 않고 양면이 모두 볼록한 유리를 사용한다. 이 유리를 구멍에 끼우고, 방의 창문과 문을 모두 닫아 유리를 통하지 않고는 빛이 전혀 방안으로 들어올 수 없도록 한다. 그런 다음 종이를 한 장 꺼내 유리 앞에 놓으면 집 바깥에 있는 사물을 종이 위에서 선명하게 볼 수 있다. …… 여러분은 종이 위에 비친 형상을 실제의 모습 그대로 볼 수 있다. 색조 변화, 색깔, 명암, 움직임, 구름, 물결, 날아가는 새 등등 모든 것이 보인다. 이 실험을 위해서는 햇빛이 맑고 밝아야 한다. 햇빛은 사물을 볼 수 있게 해 주는 가장 큰 힘이기 때문이다. …… 이렇게 종이 위에서 사물의 윤곽을 볼 수 있으면, 연필을 가지고 모든 구도를 그릴 수 있고, 명암과 색조를 눈에 보이는 그대로 넣을 수 있다. 그림을 마칠 때까지 종이를 그 자리에 고정시키면 된다.

『원근법』(Della Perspettiva)

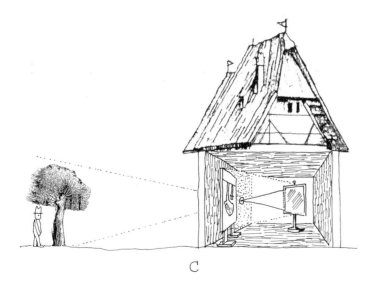

제인 로버츠 Jane Roberts 1987

런던에서 확고히 자리를 잡은 이후 홀바인은 사실적인 그림을 위해 따라 그리는 장치를 사용했다는 설이 여러 차례 제기된 바 있다. 당시의 북유럽 화가들(예컨대 뒤러)은 그런 장치를 사용했다고 알려져 있으며, 홀바인도 그랬을 가능성이 크다. 실제로 그가 후기에 그린 드로잉이 조잡하다는 사실은 그 점을 말해주는 듯하다. 또한 후대의 사람들이 그의 드로잉에 잉크로 가필했을 가능성에 관해서도 논란이 분분하다. 이 문제에 관한 최종 결론은 그가 그린 초상화 작품들의 밑그림을 면밀하게 검토한 이후에 내려야 할 것이다. 예를 들어 (일부 드로잉에서) 코와 입 주변에 생긴 예리한 분필 선은 드로잉이 완성된 뒤 구도를 단순화하기 위해 가필된 것으로 보인다. 그런데 이 대충 그린 선들은 (아마 카본지를 썼기 때문이겠지만) 회화 작품에도 그대로 옮겨졌다. 그 윤곽선에다 나중에 유화 유약을 칠해 최종 완성작을 만든 것이다.

워럼 대주교의 드로잉과 루브르에 소장된 회화 작품은 서로 아주 비슷하다(다음 쪽 참조). 얼굴 각 부위의 치수까지 거의 똑같다. 하지만 홀바인이 어떻게 드로잉을 회화로 옮겼는지는 아직까지 알려지지 않았다. 선에 자국을 낸 것도 아니고, 철필로 따라 그린 것도 아니다. 다소 마모된 데가 있음에도 불구하고 이 드로잉은 원저 궁의 작품들 가운데 최고의 것으로 꼽힌다. 특히 인물의 특징을 예리하게 포착한 것이 압권이다.

『헨리 8세의 궁정에서 홀바인이 그린 드로잉』(*Drawings by Holbein from the Court of Henry VIII*)

미나 그레고리 Mina Gregori 2000

내가 말하는 모로니의 '롬바르드적 눈'이란 무슨 의미인가? 그의 작품에서 전형적인 롬바르드적 취향이 보인다는 말은 무슨 뜻인가? 사실적 접근이라고 말할 때 그 사실주의란 무엇을 가리키는가? 이에 관해 몇 가지 정의를 내린다면 우리는 모로니를 역사적 맥락에서 이해할 수 있을 것이다. ……

카라바조의 롬바르드 조상들에 관해서는 로베르토 롱기의 글, 특히 지금도 폭넓은 영향력을 가진 1929년의 유명한 평론을 실마리로 삼아야 한다. 연구의 출발점은 포파(Foppa)와 도나토 데 바르디(Donato de Bardi)의 경험론일 수밖에 없다. 이것은 (피렌체의 전통과 달리) 드로잉에 기반하지 않은 전통에 속하기 때문이다. 포파의 회화는 빛을 (엄밀한 의미에서) 경이적인 실재로 취급했다는 점에서 특징적이다. 그는 특수한 상황에서 빛을 추출한 결과 독특한 회색조를 얻었으며, 그가 이것을 브레시아로 가져오자 훗날 모레토(Moretto)가 채택했다. 16세기의 '현대 양식'(maniera moderna)으로 이행하는 과정에서, 포파에게서 이미 나타났던 추세는 모레토, 사볼도

위: 한스 홀바인, 「워럼 대주교의 드로잉」, 1527년경
아래: 한스 홀바인, 「워럼 대주교」, 1527, 패널에 유채, 루브르 미술관

(Savoldo), 로마니노(Romanino) 등 브레시아 화가들에게서도 보인다(로마니노는 롱기가 언급하지 않았다). 그들은 비록 '북유럽' 미술을 차용하여 중대한 영향을 주었던 로렌초 로토와 비슷하지만, 베네치아의 화풍(이는 베네토 지방의 특색이었고 경계에 위치한 두 도시인 브레시아와 베르가모에서 특히 강했다)으로부터 벗어나 새로운 회화적 전망을 열었다. 이것은 눈의 힘과 광학적 현상을 인지하는 능력을 배양하고, 추상적인 선의 기능을 회피하는 방식이었다. 그 화가들은 카라바조와 같이 경험적으로 존재하는 빛과 그림자를 이용하여 그림을 그리고, 수정하기보다 현실을 잘 관찰하고 해부학적 형태를 찾아냈다.

그러나 그 작품들의 특징적인 요소 ——즉 빛——는 양식의 표현만이 아니라 시각적 인지와 현실의 발견을 위한 수단이었다. 카라바조의 선배들이 남긴 작품은 레오나르도가 인정한 회화의 우월함이 예술이자 과학이라는 이중적 본질에 기인한다는 것을 알게 해준다. 마찬가지로 16세기 롬바르디아에서는——17세기에 스베틀라나 알페르스(Svetlana Alpers)가 17세기의 네덜란드에 대해 그렇게 말했듯이——처음으로 회화가 세계에 관한 우리의 지식을 위한 인지적 모델이라고 생각했다.

『모로니의 후원자들과 모델들, 자연주의 화가로서 쌓은 업적』(*Moroni's Patrons and Sittes, and His Achievement as a Naturalistic Painter*)

에 앞서 그려진 것으로 추측된다. 여기서 선 자국은 유딧의 왼팔과 어깨의 위치를 나타내고 있다(완성작에서는 왼팔의 위치가 다소 낮아져 있다). 그녀의 오른쪽 팔꿈치에서 두 선이 교차하는 것은 소매를 걷어올린 지점을 표시하기 위한 것으로 보인다. 또한 늙은 하녀의 목에 보이는 늘어진 피부에도 선 자국이 있고, 처음에 그녀의 머리 위치를 정할 때 생겨난 선 자국도 보인다(스카프에는 없다). 구성에서 아주 중요한 홀로페르네스의 머리 위치는 등 주변, 귀 주변, 턱과 오른쪽 뺨 주변의 선 자국으로 표시되어 있다(카라바조는 대개 수염을 표시하지 않았다). 그밖에 원근법으로 그려진 그의 가슴을 나타내는 작은 선 자국도 있고, 침대에 늘어진 커튼 자락의 위치를 개략적으로 그린 두 개의 선 자국도 있다. 그림 표면의 아래 층에는 아마 선 자국이 더 많겠지만, 그림의 전반적인 구도에서 중요한 요소들의 위치에 지금도 보일 만큼 강하게 선 자국이 새겨졌다는 것을 우연이라고 보기는 어렵다. 그 기능은 그림이라기보다는 중요한 요소들의 위치와 관련이 있는 것으로 추측된다. 게다가 선을 선택한 흔적이 보이는 것으로 미루어 선 자국의 위치는 아마 이미 구상된 구도에서 취했거나 세 모델의 자세로부터 직접 취했을 것이다. 후자의 가능성이 더 크다고 생각된다.

『카라바조와 '자연을 앞에 두고 그린 사례'』(*Caravaggio and 'L'esempio davanti del naturale'*)

키스 크리스티안센 Keith Christiansen 1986

카라바조가 그림을 준비할 때 철필이나 기타 뾰족한 도구로 선을 새기는 습관을 가지고 있었다는 것은 잘 알려진 사실이다. …… 이 습관은 카라바조만 가진 것으로 추측되는데, 그 이유에 대해 합의된 결론은 없다. 마랑고니(Marangoni)는 그것을 프레스코화에서 젖은 벽토에 철필로 밑그림을 그릴 때 생기는 선 자국과 비교했다. 롱기에 의하면 그 선 자국은 모델의 자세를 기록하고 구성의 여러 부분의 위치를 정해서 나중에 그 모델이 다시 자세를 취할 때 쉽게 하기 위한 것이라고 한다. 또 스피어(Spear)는 그것을 윤곽선으로 해석했으며, 모이어(Moir)도 그 생각을 받아들였다. 그러나 우리는 아직 카라바조의 기법 전반에 관해 거의 알지 못하므로 그 독특한 습관에 관해서도 적절히 해석할 방법이 없다. 지금까지 그 선 자국이 일관된 흔적이라는 것조차 아무도 연구한 바 없다. ……

선 자국이 드로잉을 이용하여 그림을 그릴 때 윤곽선의 자국을 남기기 위한 것이라는 사실은 거의 분명하다. 그런데 그 정확한 용도는 뭘까? …… 두 작품에 나타난 선 자국을 분석해보면 그의 방법에 관해 어느 정도 알 수 있을 것이다.

연대적으로 앞선 첫 번째 그림은 「유딧과 홀로페르네스」(*Judith and Holofernes*)인데, 콘타렐리 예배당의 측면 장식을 위한 작품을 의뢰받기

로베르타 라푸치 Roberta Lapucci 1994

'거울을 보고 그린 작은 그림들'이라는 발리오네(Baglione)의 표현은, 버나드 베런슨(Bernard Berenson)과 아그네스 초보르(Agnes Czobor)에 따르면 카라바조가 초기에 그린 자화상을 암시하는 것으로 해석된다. 왜냐하면 '신체에서 나오는 빛을 보여주는' 초기의 누드 작품들은 직접적인 인물로부터 나오는 온기가 없이 거울로부터 간접적으로 포착된 것으로 보이기 때문이다. 후기작에 나오는 것과 같은 근육, 신경, 뼈 조직은 보이지 않는다. 그래서 그는 모델 비용을 절약하기 위해 자신의 모습을 거울로 보고 여러 작품을 그렸다는 설이 제기되었다. 하지만 사실은 초기작의 인물들만 해도 오늘날의 많은 모델들에 손색이 없을 만큼 다양하다.

광학적 투영법은 16세기 후반에 널리 퍼진 전통이었다. 자화상을 그릴 때, '같은 인물의 다양한 관점을 한 그림 내에서 보여줄 때', 또 나중에 보겠지만 로베르토 롱기가 '우주의 덩어리진 부분'이라고 말한 것처럼 현실이 드러내는 모습의 일부분만을 그릴 때 그린 방법을 썼다.

레오나르도 다 빈치의 연구에도 불구하고 화가들에게 필요한 빛의 연구는 참된 과학(scientia)을 구성하지 못했다. 그러나 16세기 말 예술은 새로운 과학적 발견들을 더 이해하기 쉬운 방식으로 전파하는 역할을 하기에 이르렀다. 이 시기에는 특히 프란체스코 델 몬테 추기경과 그의 동생인 귀도발

도(Guidobaldo)의 장려로 기하학과 천문학에 관한 관심이 지대했다. 그들이 세운 천문대(Specola)는 지금도 델 몬테 저택이 있던 자리 —— 현재의 봉콩파니 루도비시 저택 —— 에 남아 있다. 비평가들은 카라바조가 특별한 현상에 열정을 품은 이유를 대체로 그가 추기경과 함께 살았던 탓에 후원자의 관심으로부터 자극을 받은 결과라고 해석한다.

하지만 발리오네는 이렇게 말했다. "그는 거울을 보고 작은 그림들을 그렸다. 첫번째는 포도송이를 들고 있는 바쿠스인데, 이 작품은 아주 성실하게 그렸으나 약간 건조한 화풍이다." 그가 말하는 그림은 현재 보르게세 미술관에 소장된 「병든 바쿠스」(Bacchino Malato)를 가리킨다. 카라바조가 거울 이미지를 이용한 것은 그가 이미 델 몬테의 후원을 받던 무렵에 연구하던 기법이었다.

자연을 완벽하게 모방할 수 있게 해주는 기계 혹은 수단을 발명하겠다는 꿈은 르네상스 후기에 북이탈리아에서 발달한 현상으로 여겨진다. 이 방법은 세 가지였는데, 원근법을 이용한 도구, 광학적 장치(거울과 렌즈를 통해 자연 세계의 빛, 명암, 색채를 축소시켜 재현해주는 장치), 마술 게임이 그것이다. 롬바르드-베네치아 화파는 특히 원근법과 광학의 연구 성과를 예술(연극과 회화)에 적용하는 데 관심이 많았다. 밀라노에서는 보로메오 가문의 의사이자 프랑스 궁정의 과학자, 수학 교수, 점성술사, 극작가이기도 했던 지롤라모 카르다노가 여가 시간에 이따금 마술사 노릇을 했다. 오목거울과 렌즈를 가지고 어두운 방안에서 괴물이 나오게 한다든가, 실내에서 바깥 거리를 오가는 사람들을 보여준다든가 하는 장면을 연출한 것이다.

『카라바조와 '거울을 보고 그린 작은 그림들'』(Caravaggio and his 'small pictures portrayed from the mirror')

잠바티스타 델라 포르타 Giambattista della Porta 1558

델라 포르타의 『자연의 마술』(Magiae naturalis)은 18세기 이전까지의 광학적 투영법을 가장 포괄적으로 다룬 책으로서 큰 인기를 모았다. 네 권짜리 초판은 1558년에 간행되었다. 이 책은 30년 뒤 20권으로 확대되어 재발간되었다. 여기에 소개한 부분은 영어판 초판(1658)에서 인용했다.

자연의 마술 제17권 :
불 붙이는 유리로 불을 붙이는 그 멋진 광경은
어떻게 설명할 수 있는가

이제 수학으로 들어가보자. …… 빛의 반사를 통해 상이 허공에 걸린 것처럼 바깥에 드러나면서도 물체는 볼 수 없고 유리만 보이는 것보다 더 멋진 광경이 어디 있을까? ……

바깥의 햇빛 아래 보이는 모든 사물을 어둠 속에서 색깔까지 보려면,

우선 방의 창문을 모두 닫고 모든 틈마저 막아 빛이 전혀 들어오지 못하도록 해야 한다. 손바닥만한 크기의 구멍 하나만 남겨놓는다. 그 구멍 위에 납이나 놋쇠로 된 작고 종잇장처럼 얇은 판을 끼운다. 판의 가운데에 새끼손가락만한 크기의 둥근 구멍을 뚫는다. 다시 그 위에 흰 벽지나 천 조각을 덮는다. 이렇게 하면 햇빛 아래에서 보이는 모든 것을 볼 수 있다. 거리를 걷는 사람도 오른쪽이 왼쪽이 되고 모든 것이 뒤바뀌어 보이게 된다. 구멍에서 멀리 떨어진 물체일수록 더 크게 보일 것이다. 종이나 하얀 판을 구멍에 가까이 가져갈수록 상은 흐릿해진다. …… 이제 내가 지금까지 계속 숨겨왔던 것을 밝힐 것이다(강조는 필자가 한 것이다. 곧 비밀을 가리킨다). 작은 수정유리를 구멍에 끼우면 걸어가는 사람의 생김새, 색깔, 옷 등 모든 것을 바로 곁에 있는 것처럼 볼 수 있다. 아주 재미있을 뿐 아니라 그것을 보는 사람은 누구나 감탄해 마지않을 것이다. 하지만,

모든 사물을 더 크고 더 선명하게 보려면,

그 위에 빛을 분산하고 발산하는 유리가 아니라 모으고 통합하는 유리를 달아야 한다. 그 유리를 가지고 다가서다 물러서다 하면서 유리의 한가운데에 상의 진짜 크기가 맺히도록 하는 것이다. 그것으로써 새들이 날아가는 모습, 하늘의 구름, 멀리 있는 산을 선명하게 볼 수 있다. 여러분은 (구멍 맞은편에 있는) 종이 위의 작은 원 안에서 세상 만물이 축소된 모습을 보고 즐거워할 것이다. 모든 것은 유리의 한가운데에 모여 있기 때문에 뒤로 물러나 보인다. 가운데에서 멀어지면 상이 더 커지면서 똑바로 보이지만 선명하지는 않다. 그러므로,

사람이나 사물의 그림을 그리기 어렵다면 다음과 같은 방법으로 그려보라.

색칠을 할 수 있는 방법. 이것은 익혀둘 만한 기술이다. 햇빛이 창문과 구멍 주변에 내리비칠 때 사람을 그린 그림을 빛이 비치도록 놓는다. 단, 구멍 위에 올려놓지는 않는다. 흰 종이를 구멍에 대고, 사람 그림을 이리저리 움직여 햇빛이 그림을 놓은 판 위에 가장 잘 비치도록 자리를 잡는다. 그림에 재주가 있는 사람은 상이 판 위에 있을 때 색칠을 하고 생김새를 묘사해야 한다. 나중에 상이 제거되면 그림이 판 위에 남게 될 것이다. 그 모습은 마치 유리 속의 상처럼 보일 것이다. 만약

모든 상이 똑바로 보이게 하려면,

이것은 커다란 비밀이다. 많은 사람들이 시도했지만 아무도 성공하지 못했다. 평평한 유리를 판에 반사되도록 구멍 위에 비스듬히 걸쳐놓으면, 사물이 직접 보이지만 너무 어두워 식별이 불가능하다. 내 경우에는 흰 종이

를 구멍 위에 비스듬히 걸쳐놓고 구멍을 똑바로 들여다보았더니 사물이 직접 보였다. 그러나 피라미드의 비스듬한 면으로 보면 비례가 맞지 않았고 매우 어두웠다. 하지만 이런 식으로 자신이 원하는 것을 얻을 수 있다. 구멍에다 볼록 유리를 대고 거기서부터 나오는 상이 오목 유리 위에 반사되도록 해보라. 오목 유리를 중앙으로부터 적당히 떼어놓으면 상이 똑바로 맺히게 할 수 있다. 그래서 구멍과 흰 종이에 사물의 상을 선명하고 분명하게 비춰준다.

여기까지는 그다지 놀랄 일이 없다. 그러나 이 작업에서 실패하지 않으려면 한 가지 명심해야 할 것이 있다. 볼록 유리와 오목 유리가 거의 원형이어야 한다는 점이다. 그렇게 하려면 어떻게 해야 하는지는 앞으로 밝힐 것이다. 나는 또한,

사냥을 하거나 적과 싸우는 등의 환상들을 방안에서 보여줄 것이다.

어두운 방에서 흰 종이를 통해 사냥, 연회, 적군, 연극, 기타 자신이 원하는 것을 마치 자기 눈앞에 있는 것처럼 뚜렷하고 선명하게 모두 볼 수 있다면, 위인이나 학자, 천재들에게 그보다 더 유쾌한 일은 없을 것이다. 햇볕이 내리쬐는 넓은 평원도 방안에서 볼 수 있다. 가지런히 서 있는 나무들, 숲, 산, 강, 짐승도 볼 수 있고, 나무나 기타 물질로 만들어진 예술품도 볼 수 있다. 어린아이들이 뛰어놀게 할 수도 있고 …… 사슴, 멧돼지, 코뿔소, 코끼리, 사자 등 온갖 짐승들을 마음대로 만들어낼 수 있다. 그 짐승들은 하나둘씩 자기 굴에서 나와 평원을 뛰어다닌다. 사냥꾼은 장대, 그물, 화살 같은 장비로 짐승들을 사냥한다. 갖가지 나팔 소리도 들린다. 방안에 있는 사람들은 나무, 짐승, 사냥꾼의 얼굴 등을 선명하게 바라보면서 그것들이 진짜인지 가짜인지조차 알지 못한다. 구멍에서 칼날이 번득이자 모두들 두려워 몸을 떤다.

…… 나는 이런 구경거리를 자주 친구들에게 보여주었는데, 그들은 찬탄을 금치 못하고 그런 속임수를 보고 즐거워했다. 광학의 비밀을 알게 된 뒤 나는 자연스러운 이유로 인해 비밀을 계속 감추기가 어려웠다.

유리 같은 표현 기구가 전혀 없을 때 상을 허공에 띄우는 방법

허공에 걸린 상에 관한 이야기를 마치기 전에 사물의 상을 허공에 띄우는 경이 중의 경이를 어떻게 연출하는가를 보여주겠다. 이것은 유리의 환영이나 가시적인 물체가 없이 할 수 있다. 그러나 먼저 우리는 고대인들이 이 문제에 관해 쓴 글을 검토해볼 것이다. 비텔로라는 사람은 자기가 한 일을 다음과 같이 설명한다.

원통의 일부분을 집안 한복판에 고정시키고 탁자나 의자를 지면과 수직이 되도록 설치한다. 그런 다음 유리로부터 다소 간격을 둔 구멍이나 틈에 눈을 댄다. 유리는 움직이지 않도록 고정한다. 유리 주변의 벽에 구

명을 뚫어 창문처럼 만든다. 그 모양은 피라미드형으로 만드는데, 그림이나 상이 눈에 잘 들어오도록 뾰족한 쪽이 안을 향하고 받침 쪽은 밖을 향하게 한다.

이렇게 하면 바깥에 있는 그림은 구멍을 통해 눈으로 볼 수 없지만, 피라미드 유리의 표면을 통해 반사되어 마치 허공에 걸린 것처럼 보이게 된다. 이것을 보는 사람은 누구나 탄성을 지른다. 피라미드형 볼록 유리도 같은 상을 반사하도록 설치하면 같은 효과를 낸다. 구형 볼록 유리와 오목 유리를 가지고도 마찬가지로 할 수 있다.

하지만 이 책의 속표지에는 더 희망적인 사항이 있는데, 이에 관해서는 결론에서 다루기로 한다. 어떻게 해서 유리가 없이, 유리를 통해서 상이 보이는 걸까? 유리 속에서 보는 모든 것은 유리가 없이 보이는 듯하다. 그러나 그(비텔로)는 다른 곳에서처럼 여기서도 큰 잘못을 저지르고 있다.

『자연의 마술』(*Natural Magick*)

요하네스 케플러 Johannes Kepler 1571~1630

케플러는 시각의 기본인 망막에 비치는 반전된 형상에 관해 최초로 설명한 인물로 인정받고 있다. 그런데 사실 레오나르도 다빈치는 한 세기 이상 전에 이 원리를 이미 이해한 것으로 보인다(앞부분 참고). 두 인물의 통찰은 각각 개별적으로 전해 내려왔고, 모두 광학 투영을 이용한 실험으로 뒷받침되었다.

시각은 가시적인 물체의 모습이 희고 오목한 망막의 표면에 맺히면서 형성된다. 실제로 오른쪽에 있는 물체의 형상은 망막의 왼편에, 왼쪽에 있는 물체는 망막의 오른편에 맺힌다. 마찬가지로 위쪽 물체는 망막의 아래쪽에, 아래쪽 물체는 망막의 위쪽에 맺힌다.

『비텔로를 보완한 천문학의 광학적 측면에 대한 해설』(*Ad Vitellionem paralipomena*)

포르타의 어두운 방에서 관찰한 이후부터, 나는 언제나 시각은 물체의 상이 망막에 비춰졌을 때 완성된다고 믿었다. 하지만 시각적으로는 바로 보이는 반면, 망막에는 모두 뒤집혀서 비춰진다는 사실에는 의심의 여지가 있다.

『수집품들』(*Gesammelte Werke*)

헨리 워턴 Henry Wotton 1620

워턴은 이튼 고등학교의 교장을 지냈고 프랜시스 베이컨의 절친한 친구였다. 이 부분은 그가 베이컨에게 보낸 편지에서 인용한 것인데, 천문학자 요하네스 케플러와 만난 이야기를 말하고 있다.

요한 찬(Johann Zahn)의 『멀리 있는 것을 굴절시켜 보는 인공의 눈』(Oculus artificialis teledioptricus, 1685)에 나오는 상자형 카메라 오브스쿠라. 이런 장치가 우리의 상상력을 마비시켰다!

크리스토퍼 샤이너(Christopher Scheiner)의 『오쿨루스』(Oculus, 1619) 속표지.
카메라 오브스쿠라의 다양한 효과를 보여준다.

세인트올번스 백작 베이컨 경에게

제가 다뉴브 강을 지나다가 본 흥미로운 것에 관해 각하께 말씀드리고자 합니다. 곰곰이 생각해보고 이론으로 만들어야 할 만큼 놀라운 것이었습니다. 저는 오스트리아의 대도시인 린츠에서 하룻밤을 묵었습니다. 예전에는 하급 영지였지만 최근에 매력적인 행운아인 바바리아 공작이 소유하게 된 곳이죠.

거기서 저는 케플러를 만났습니다. 각하께서도 아시다시피 그는 유명한 과학자인데, 각하께서 쓰신 책을 그에게 전해줄 요량이었습니다. 그의 저서인 『우주의 조화』(Harmanica)와 마찬가지로 우리 국왕의 명예를 빛내주는 책을 보여주고 싶었습니다. 그런데 그의 서재에서 저는 종이에 그려진 어떤 풍경에 호기심을 느꼈습니다. 제가 보기에는 능란한 솜씨였습니다. 그린 사람이 누구냐고 물었더니 그는 미소를 지으며 무심코 자신임을 드러내면서 '그림이라기보다는 수학'이라고 말했습니다. 제가 부쩍 호기심을 보이자 이윽고 그는 방법을 말해주었습니다.

그는 검은색의 작은 천막을 가지고 있는데(그 재료는 중요하지 않습니다), 들판 어디에서든 마음대로 쉽게 펴고 걷을 수 있는 것이었습니다. 한 사람 정도 들어가기에는 그다지 큰 불편이 없을 듯싶었습니다. 천막을 닫으면 그 안은 온통 캄캄해지지만, 지름이 1.5인치쯤 되는 구멍이 하나 뚫려 있습니다. 그는 그 구멍에 기다란 통을 붙이고 그 끝에 딱 맞는 볼록 유리를, 맞은편 끝에는 오목 유리를 끼워놓았습니다. 천막을 세우면 오목 유리는 천막 안으로 들어와 바깥의 사물들을 볼 수 있게 되어 있습니다. 그 기구를 통해 들어온 빛이 오목 유리 앞에다 대놓은 종이에 비치면, 그는 펜으로 자연의 모습을 따라 그리는 것입니다. 작은 천막의 방향을 이리저리 바꾸면 들판의 풍경 전체를 그릴 수 있습니다.

제가 이 방법을 각하께 말씀드리는 이유는 지도를 그릴 때 아주 편리하게 쓸 수 있을 터이기 때문입니다. 이런 장치가 없다면 지도는 아무나 손대지 못하고 화가만이 정밀하게 그릴 수 있을 것입니다.

『워턴 유고집』(Reliquiae Wottonianae)

콘스탄틴 호이헨스 Constantin Huygens 1622

시인 콘스탄틴 호이헨스는 한동안 영국에서 살면서 자기 이웃들과 친분을 쌓았는데, 그 가운데는 유명한 발명가인 코르넬리우스 드레벨이 있었다. 드레벨은 카메라 오브스쿠라를 많이 만들었으나 전하는 것은 없다.

지난번 편지에서 너는 드레벨의 마술을 조심해야 한다고 했고 나는 그가 마법사라고 비난했지. 그런데 그는 전혀 그런 사람이 아니었고 내가 조심해야 할 필요도 없었어. 내가 이 기구를 가져가면 데게인 노인이 꽤나 좋아하

겠는걸. 드레벨은 이 기구를 가지고 아름다운 갈색 그림을 그렸어. 마법의 걸작품이었지.

자이네 아우데르스에게 보낸 편지, 1622년 3월 17일

내 집에서 드레벨의 기구를 구경했어. 어두운 방에서 빛의 반사로 놀라운 그림 효과를 만들어내는 기구였지. 그 아름다움을 말로 설명하기란 불가능할 정도야. 굳이 말로 표현하자면 모든 그림은 죽었다고 봐야 돼. 이 기구의 그림이야말로 생명 자체니까 말이야. 인물이나 윤곽선, 움직임이 너무나도 자연스럽고 만족스러워. 데게인 가족은 무척 기뻐하겠지만 우리 사촌 카렐은 화를 낼 거야.

자이네 아우데르스에게 보낸 편지, 1622년 4월 13일

호이헨스가 카메라 오브스쿠라의 투영을 보여줄 때 토렌티우스(Torrentius)라는 화가가 놀란 척하는 이야기는 그의 미완성 자서전에 나온다.

어느 친구의 집에서 있었던 일이다. 명망 있고 지식을 갖춘 사람들이 지켜보는 가운데 그는 호기심 어린 표정으로 내게 다가왔다. …… 내가 지닌 보는 장치를 보고 즐거워하는 듯했다. 그것을 이용하면 바깥에 있는 사물들의 상을 집안의 흰 판 위에서 볼 수 있었다. 나는 얼마 전에 그 장치를 영국의 드레벨에게서 얻은 뒤 아주 정확하고 상세한 그림 투영에 이용하고 있었다.

그 겸손하고 싹싹한 성품의 토렌티우스라는 화가는 움직이는 상을 뚫어지게 바라보더니 내게 판 위에 보이는 사람들이 방 바깥에 실제로 있는 사람들이냐고 물었다.

나는 즉각 그렇다고 대답했다. 심기가 썩 편치는 않았지만 여러 가지 투영법으로 친구들을 즐겁게 해주고 싶었다. 그가 물러간 뒤 그의 순진한 질문을 곱씹어보자 나는 누구나 잘 아는 것을 그가 물었다는 생각에 그를 의심하기 시작하기에 이르렀다. 자신이 매우 무지한 것처럼 보이려 애쓴 것이 오히려 사기처럼 여겨졌다. 심지어 나는 주변에 있던 데게인의 가족에게 그 교활한 자가 이 장치의 도움으로 자기 그림을 모사하려 한다고 주장했다.

사람들은 그 그림을 그의 통찰력과 판단의 소산이라고 믿을 터였다. 게다가 토렌티우스의 그림에는 이 그림자와 상당히 비슷한 데가 있다는 점이 그것을 더욱 확증해주었다. 그의 솜씨는 대상을 사실처럼 정확하게 그려냈고 감상자들이 모든 면에서 마음에 들어할 만큼 '완벽'했다. 나는 그렇게 많은 화가들이 그 즐겁고도 유용한 방법을 그렇게까지 모르고 있다는 데 다소 놀라움을 금치 못했다.

필립 스테드먼 Philip Steadman 2005

나의 저서 『베르메르의 카메라』(Vermeer's Camera)에서는 네덜란드 출신의 위대한 화가 요하네스 베르메르(1632~75)가 회화의 보조 요소로서 카메라 오브스쿠라를 이용했다는 의견을 내세운다. 이 책에서는 주택 내부를 바라본 베르메르의 열 가지 관점에 표현된 방들을 3차원의 기하학 구조로 재구성하는 방법을 묘사한다. 이는 베르메르의 사례에서 찾아볼 수 있는 엄청난 정밀도를 바탕으로 투시도법의 일반적 과정을 사실상 반전시킴으로써 해낼 수 있다. 각 장면을 완벽한 비율로 재현할 수 있는 까닭은 베르메르가 가구, 지도, 악기 등 식별할 수 있는 실제 사물을 다수 묘사했기 때문이다. (이는 물론 베르메르가 사물을 실제 크기로 표현한 덕분인 것 같다.) …… 기하학적 관점에서 볼 때 베르메르의 그림 열 점에 묘사된 공간들은 하나의 공간인 것 같다. 즉 크기가 같은 방, 독특한 정사각형과 원형 패턴의 틀로 이루어진 동일한 창문들, 눈에 보이는 동일한 패턴의 천장보, 일관성 있게 대각선으로 배치된 서로 비슷비슷한 정사각형 바닥 타일들로 구성되어 있다. (타일의 패턴, 색상, 크기는 다양하지만 격자식으로 깔린 형태는 모두 비슷하다.) 이 그림 가운데 『음악 수업』(Music Lesson)은 가장 넓은 광각으로 묘사되어 방의 모습을 가장 잘 보여준다. …… 방에서 가장 먼 곳에 위치하며 정면으로 보이는 벽은 문도 창문도 없이 늘 비어 있다. 방의 뒤쪽 벽은 어떤 그림에서도 직접적으로 보이지 않고, 『음악 수업』에서 멀리 보이는 벽에 걸린 거울을 통해 얼핏 확인할 수 있다. 따라서 그 위치는 파악할 수 있다. 평면 시점에서 보면 여러 대각선이 그림 속의 모든 사물이 담기는 시각적 피라미드(visual pyramid)를 이루며, 그 꼭짓점이 바로 시점이 된다. 시점을 통해 이 대각선들을 끌어당겨 뒤쪽 벽과 만나게 하면 그림마다 벽에 직사각형이 형성된다. 이 그림 여섯 점 각각에서 직사각형은 베르메르가 사용한 캔버스 크기와 거의 같다. 여기서 베르메르는 카메라 오브스쿠라를 이용했을 것이라는 (증거라고까지 말하고 싶은) 매우 강력한 암시가 드러난다. 카메라 오브스쿠라는 가장 단순한 부스 형태의 카메라로, 베르메르가 부스 안에서 작업할 때 부스의 뒤쪽 벽은 투영 스크린 역할을 한다. 베르메르가 투영된 광학 형상을 따라 그림을 그렸을 것이므로 형상과 그림의 크기가 같은 것이다. …… 베르메르는 마치 변장한 모델과 소품을 이용하여 그림을 모방함으로써 역사물 또는 장르물의 장면을 구성하는 19세기의 스튜디오 사진작가처럼 일한 것으로 예상된다. 카메라 오브스쿠라는 바로 베르메르의 '구성 기계'로 활용된 것이다. 알다시피 카메라는 3차원으로 이루어진 한 장면을 투영 스크린상에 2차원으로 표현한다. 베르메르는 카메라 이미지, 사물의 형태와 그림자, 사물 사이의 '여백'에 관해 연구하면서 제단 위의 의자 위치를 바꾸고, 융단을 끌어내리고, 모델에게 눈을 치켜뜨라고 요청하는 등 만족할 때까지 사물을 옮겨가며 구성했는지도 모른

다. 베르메르의 구성은 흔한 '스냅샷'(snapshot)과는 매우 거리가 멀었다.

『우의, 현실주의, 그리고 베르메르의 카메라 오브스쿠라 활용』(*Allegory, Realism and Vermeer's Use of the Camera Obscura*)

존 해리스 John Harris 1704

이 글은 기술·과학 백과사전인 『기술사전』(*Lexicon technicum*)에 나온 카메라 오브스쿠라에 관한 명확하고 포괄적인 설명이다.

광학에서 말하는 카메라 오브스쿠라는 작은 구멍 하나만 뚫린 어두운 방을 가리킨다. 그 안에 있는 유리를 통해 사물의 빛이 종이나 흰 천 위에 전달된다. 그것을 가지고 많은 유용한 광학적 실험을 할 수 있으며, 시각의 본질을 설명할 수 있다. 그 중에서 다음의 내용은 특별히 설명할 필요가 있다.

바깥의 모든 사물들을 원래의 색깔, 모양, 비례 그대로 어두운 방안의 하얀 벽, 종이 위에 재현하는 방법.

이 아주 평범하면서도 놀랍고도 멋진 실험은 여기서 명확하게 설명할 가치가 충분하다. 나는 어디에서도 그 기구에 관한 알기 쉽고 명료한 설명을 찾아보지 못했기 때문이다. 또한 그런 일이 일어나리라고 상상해보지 않은 사람은 그 기구를 유용하게 사용하는 것도 쉽지 않다. 그러므로 내가 직접 반복적으로 행한 실험의 결과를 믿어도 좋을 것이다.

망원경의 대물렌즈로 사용되는 것과 같은 좋은 볼록렌즈나 평철(平凸) 렌즈(한 면만 볼록한 렌즈─옮긴이)를 준비한다. 길이 6피트 정도 되는 좋은 망원경이 있다면 거기서 대물렌즈를 풀어 사용하는 것이 아주 좋다. 실제로 초점 거리가 그 정도 길이(4~5피트가 적당하다)의 렌즈는 이 실험을 하기에 가장 알맞다. 초점 거리 1피트 이하인 작은 렌즈를 사용하면 구멍에서 그 정도밖에 간격을 둘 수 없으므로 재현된 상이 너무 작아 식별하기가 어렵다. 덧붙여 말하자면 보는 사람도 한 사람밖에 허용되지 않으며, 한 사람조차 보기 쉽지 않다.

반면에 15, 20, 25피트짜리 렌즈를 사용할 경우에는 구멍이 아주 크면 너무 많은 빛이 들어오는 탓에 상이 벽에 맺히지 않게 되며, 구멍이 아주 작으면 빛이 너무 적은 탓에 창문으로부터 15, 20피트 떨어진 곳에서는 주변이 어두워서 상을 거의 분간할 수 없게 된다. 또한 커다란 렌즈는 구하기도 쉽지 않으며, 값도 비싸다. 그래서 이 실험을 위해서는 6피트짜리 렌즈가 가장 적당하다.

그런 렌즈를 구한 뒤에는 가급적 북쪽으로 창이 있는 방을 선택하라. 동쪽이나 서쪽도 괜찮지만 남쪽은 좋지 않다. 이유는 나중에 말하겠다. 방안을 어둡게 해서 렌즈가 설치된 구멍 이외에는 빛이 거의 들어오지 않도록

하라. 북쪽 창의 덧문에 1인치나 1.25인치 크기의 구멍을 뚫는다. 덮개가 있다면 그대로 열어두도록 한다. 거기에도 또 구멍을 뚫고 렌즈를 설치할 수는 없기 때문이다.

그런 다음 렌즈의 중심을 구멍의 중심에 맞추고, 작은 못으로 덧문에 고정시켜 바람이 조금 불어도 떨어지지 않도록 한다. 렌즈의 초점 거리만큼 간격을 두고 하얀 천을 건다. 렌즈의 초점 거리를 정확히 알지 못할 경우에는 천을 앞뒤로 움직여 초점이 맞는 곳을 택하면 된다. 위치를 정한 다음 못으로 천장이나 벽에 고정시킨다. 그러면 구멍 바깥에 있는 물체가 종이 위에 어느 화가가 그린 그림보다도 더 정교한 상으로 비칠 것이다. 햇빛이 그 물체에 밝게 비친다면(햇빛이 없으면 실험이 불가능하다) 색채도 원래 그대로 보일 것이다.

그 아름다운 빛과 그림자의 비례를 예술로써 모방하기란 불가능하다. 나는 아직 이 부근의 자연적 풍경에서 그만한 멋진 장면을 보지 못했다. 그러나 햇빛이 비치지 않을 경우에는 색채를 잘 볼 수 없고, 전체가 어둡고 희미해 보일 것이다. 그런 이유에서 나는 북쪽 창문을 권하는 것이다. 정오의 태양이 물체를 비출 때 가장 밝으므로 가장 완벽한 실험 조건이 된다. 하지만 구멍 근처에 햇빛이 닿으면 모든 상이 흐려지게 된다.

이러한 재현이 그림을 능가하는 또 한 가지 장점은 천 위에 움직임도 표현된다는 점이다. 바깥에서 바람이 나무나 꽃을 흔들면 방안에서 그 장면이 생생하게 보인다.

움직이는 물체들의 색채가 변하면서 위치와 명암이 달라지는 모습만큼 보기 좋은 장면은 없다. 파리나 새의 움직임도 완벽하게 표현된다. 렌즈 바깥에서 사람들이 적당한 간격을 두고 걸어다니는 장면도 마치 눈이 바깥에 달려 있는 것처럼 움직임, 자세, 몸짓, 입은 옷까지도 생생하고 정확하게 보인다.

한마디로, 상하좌우가 뒤바뀌었다는 것만 빼고는 세상의 가장 아름다운 광경을 연출할 수 있는 것이다. 상의 전도를 바로잡는 것은 몇 가지 방법을 생각할 수 있다. 양면 볼록렌즈를 이용하는 것도 그 중 하나다. 하지만 내가 생각하기로는 12~14인치 정도의 평범한 정사각형 거울을 가슴과 예각을 이루도록 턱 밑이나 가까이에 대는 방법이 가장 좋다. 그렇게 한 다음 거울을 내려다보면 천에 비친 모든 사물의 상이 바로잡혀 자연스럽게 올바른 상이 된다.

렌즈로부터의 반사는 또한 번쩍거리기 때문에 매우 눈부시고 마술적 효과를 보는 듯한 느낌을 주며, 움직이는 상은 유령처럼 보이기도 한다. 그런 장면에 쉽게 속아넘어갈 사람들도 많이 있을 것이다. 하긴 그것을 마술처럼 보지 않을 사람이 누가 있겠는가?

나는 이러한 실험을 이용하여, 사기를 당한 어리벙벙한 사람들에게 렌즈를 통해 사기꾼의 얼굴을 보여준다거나 훔쳐간 보물이 어디 있는지 보여주

는 짓이 사기임을 알게 했다. 그리고 이 실험과 기타 광학 실험들을 통해 악마의 도움이 없이, 악당들이 사용하는 엉터리 방법보다 더 많은 일을 할 수 있다는 것을 보여주었다.

나무로 공 모양을 만들어 그 위에 렌즈를 올려놓으면(렌즈만큼 커다란 구멍이 필요하다), 짐승의 눈처럼 이리저리 돌아가며 사방에서 오는 빛을 받아들일 수 있다. 그것은 실험에 더욱 유용할 것이다. 그런 물건을 현재 러드게이트힐의 아르키메데스에서 마셜 씨가 팔고 있는데, 스키옵트릭(Scioptrick)이라고 부른다.

프란체스코 알가로티 백작 Count Francesco Algarotti 1764

알가로티는 카메라 오브스쿠라가 만들어내는 이미지의 아름다움을 극찬하면서 화가들이 널리 사용해야 한다고 주장한다.

카메라 오브스쿠라에 관해

만약 어느 젊은 화가가 자연의 손이 빚어낸 그림을 보면서 한가할 때 그림을 연습한다면, 그는 인간의 손으로 그린 가장 뛰어난 그림보다도 자연의 그림에서 더 많은 것을 배운다고 볼 수 있다. 자연은 끊임없이 그런 그림들을 우리 눈앞에 펼쳐 보인다. 사물들로부터 나오는 빛은 우리의 눈동자에 들어간 뒤 투명한 체액을 통과하면서 그 부분의 렌즈 같은 형태로 인해 굴절되어 눈의 아래에 위치한 망막에 닿는다. 그 자극에 의해 우리는 눈동자가 향하는 쪽에 있는 사물의 이미지를 종합한다. 그 결과 영혼은 아직 우리에게 알려지지 않은 수단을 통해 그 빛을 순간적으로 식별하며, 빛을 보낸 사물을 볼 수 있는 것이다. 그러나 그와 같이 웅대한 자연의 위력도, 화가에게 소용이 되지 못하고 그것을 즐겁게 모방하는 방법을 찾지 못한다면 단지 한가한 호기심에 그치고 말지도 모른다. 이 목적을 위해 고안된 기계는 렌즈와 거울이 장착되어 있어 사물의 상을 거울에서 렌즈로 투영한다. 그래서 우리는 적당한 크기의 그림을 깨끗한 종이 위에서 한가할 때 언제고 찬찬히 살펴볼 수 있다.

흔히 카메라 옵티카 혹은 오브스쿠라라고 부르는 인공의 눈은 표현해야 하는 사물로부터 오는 빛 이외에는 어느 빛도 받아들이지 않으므로 형언할 수 없이 힘차고 밝은 그림을 얻을 수 있다. 또한 그보다 더 보기에 즐거운 것은 없으므로 그런 그림만큼 공부하기에 좋은 재료도 없다. 왜냐하면 윤곽이 정확한 것은 말할 것도 없고 원근법과 명암법도 더할 수 없이 완벽하기 때문이다. 색채는 어느 것도 따를 수 없을 만큼 생생하고 풍부하다. 가장 눈에 띄는 부분, 가장 빛에 많이 노출된 부분은 상이 흔들리고 번쩍거리는 것처럼 보이는데, 빛이 조금 가라앉거나 덜 받게 하면 흔들림과 번쩍거림이 점차 줄어든다. 그림자는 조잡하지 않으면서 강렬하고, 윤곽은 날카롭지 않으면서

정밀하다. 반사된 빛을 받을 때는 그 빛으로 인해 다양한 색조가 만들어지는데, 이 장치가 없으면 그 색조들을 분간하기가 불가능하다. 하지만 모든 색깔들이 조화를 이루며 서로 충돌하는 색깔은 없다.

당연한 이야기지만, 이 장치를 이용하면 다른 방법으로는 결코 알 수 없는 것을 발견할 수 있다. 우리가 사물을 바라볼 때는 언제나 주변의 많은 다른 사물들도 함께 눈에 들어온다. 모든 사물들이 우리의 눈에 빛을 쏘아보내기 때문에 보고자 하는 사물의 빛과 색깔의 변화를 제대로 식별하기 어렵다. 그로 인해 단조롭고 혼란스럽게만 보일 뿐 어느 것도 정확히 보고 판단할 수 없다. 그 반면에 카메라 오브스쿠라를 사용하면 시각 기능이 전적으로 원하는 대상만을 향할 수 있게 된다. 다른 모든 사물의 빛은 완벽히 차단되는 것이다.

이런 종류의 그림에서 또 다른 놀라운 장점은 보고자 하는 사물의 크기, 빛과 색깔의 강도를 눈으로부터의 거리에 비례하여 축소할 수 있다는 점이다. 거리가 멀어질수록 색깔은 연약해지고 윤곽선도 희미해지게 마련이다. 빛이 약해지고 멀어지므로 그에 따라 그림자도 아주 희미해진다. 그 반면에 크기가 아주 큰 사물이나 눈에 아주 가까이 있는 사물은 윤곽선도 뚜렷하고, 그림자도 짙으며, 색깔도 밝다. 이른바 농담(濃淡) 원근법(aerial perspective)이라는 것을 이용하기 위해서는 그 모든 속성들이 필수적이다. 우리의 눈과 사물 사이에 있는 공기는 마치 사물을 갉아먹는 것처럼 은폐하여 잘 보이지 않게 만드는데, 그것을 이용한 방법이 농담 원근법이다. 이 원근법은 회화의 분야에서 중요한 일부를 이룬다. 'aerial'(공중에 뜬)이라는 말이 붙은 이유는 형상을 앞으로 끌어당기거나 뒤로 물러나게 함으로써 바닥의 지면이 보이지 않기 때문이다. 요컨대 이 방법과 선형 원근법을 함께 사용하면 "보기에도 좋지만 속기에도 쉬운 사물"이 생겨난다.

이를 위해 카메라 오브스쿠라보다 더 좋은 도구는 없다. 멀리 있어 희미한 사물의 모습을 자연이 눈 가까이에서, 연필로 그린 것처럼 선명하게 보여주기 때문이다.

이탈리아 화가들 중에서 가장 현대적인 화가는 이 장치를 잘 활용한다. 그러지 않고서는 달리 사물을 생생하게 표현할 길이 없다. 또한 알프스 너머의 대가들 중 사물을 상세하게 표현하는 데 성공한 화가들도 그 장치를 이용했으리라고 생각된다. 웅장하고 화려한 그림을 그린 볼로냐의 스파뇰레토(Spagnoletto)가 그랬다는 것은 누구나 아는 사실이다. 언젠가 나는 어느 실력 있는 대가가 처음으로 그 장치를 선보이는 자리에 참석한 일이 있었다. 그는 그것을 들여다보며 무척 즐거워했다. 보면 볼수록 더욱 더 그 장치에 매력을 느끼는 듯했다. 수많은 모델들을 가지고 수많은 다른 방식으로 그림을 그려보았던 그는 흉내낼 수 없을 정도로 뛰어난 대가의 그림에 비교할 만한 것은 없다고 솔직히 털어놓았다. 또한 그는 미술학교를 세워다 빈치의 책을 비치하고, 주요 화가들의 뛰어난 작품과 아름다운 그리스

조각, 카메라 오브스쿠라의 그림을 설명하는 것만으로도 회화 예술을 부흥시키기에 충분하다는 견해를 피력했다.

그러므로 젊은 화가들은 가급적 어릴 때부터 그 신성한 그림을 공부하고 평생토록 연습해야 한다. 그래도 그 깊이를 충분히 이해하기 어려울 정도다. 요컨대 화가들은 생물학자와 천문학자가 현미경과 망원경을 사용하는 것처럼 카메라 오브스쿠라를 사용해야 한다. 그 도구들은 모두 자연을 이

조르주 데마레(George Desmarées)의 「궁정화가 프란츠 요아킴 바이흐의 초상」(1744). 화가가 지닌 일상적 도구들을 보여주는데, 그 중에는 상자형 카메라 오브스쿠라도 있다. 그림의 어린이는 렌즈 또는 거울을 쥐고 있다.

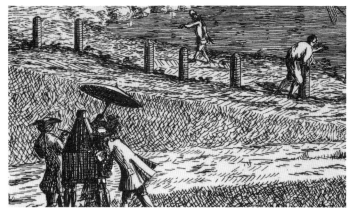

G. F. 코스타(Costa), 「미라 교회 부근의 운하 풍경」, 1750, 세부. 전경에서 화가와 조수가 카메라 오브스쿠라를 이용하는 장면이 보인다. 파라솔은 렌즈를 직사 광선으로부터 가리기 위한 것이다.

해하고 표현하는 데 중요하다.

『회화에 관한 평론』(*An Essay on Painting*)

조지 애덤스 George Adams 1765년경

애덤스는 국왕의 도구를 만드는 사람이었는데, 그 목록에는 다음과 같은 장치가 나온다. 18세기 중반에는 상점에서 휴대용 카메라 오브스쿠라를 팔았다.

조지 애덤스가 제작하고 판매한 광학, 철학, 수학을 위한 도구들의 목록

투명하고 불투명한 물건들을 모아놓은 작은 상자
스키옵트릭 공
상자형 카메라 오브스쿠라
애덤스가 개량한 카메라 오브스쿠라
마법 환등기
축소 복제기
그림 확대기
소형 복제기
프리즘
공과 소켓에 탑재된 복제기
복제기용 틀과 받침대
조그로스코프(zogroscope), 판화를 입체적으로 보는 장치
판화를 보기 위한 상자와 유리
오목거울과 볼록거울
검은 볼록유리거울(시인인 그레이가 추천함)
굴절 실험을 위한 측면 유리가 부착된 상자
인공의 눈
견고한 유리관
굴절 각도를 측정하기 위한 반원형 프리즘
어두운 방에서 햇빛을 몇 시간 동안 같은 곳에 받도록 해주는 일광 반사 장치

안토니오 차네티 Antonio Zanetti 1771

차네티는 베네치아에 있는 산마르코 대성당의 사서였으며, 카날레토가 카메라 오브스쿠라를 사용했다는 것을 밝힌 당대의 몇 사람 중 하나다.

일 카날(카날레토)은 직접 카메라 오티카(옵티카)의 올바른 사용법을 가르쳤다. 또한 그는 원근법의 선들을 너무 정확하게 따라 그릴 때는 그림에

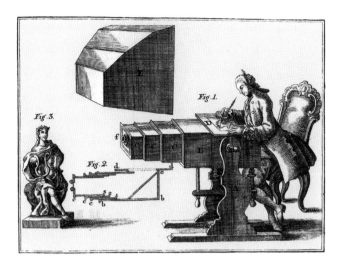

G. F. 브랜더(Brander), 「카메라 오브스쿠라로 그림을 그리는 장면」, 1769

결함이 발생할 수 있고, 특히 농담 원근법에서 카메라에 보이는 대로 그릴 때 그런 경우를 조심해야 하며, 상식에 위배되었을 때 바로잡는 법을 알아야 한다고 말했다. 잘 배운 사람은 내 말이 무슨 뜻인지 이해할 것이다.

『베네치아 회화에 관해』(*Della Pittura Veneziana*)

조반나 네피 스키레 Giovanna Nepi Scirè 1997

카날레토의 드로잉 작품들은 그가 카메라 오브스쿠라를 사용했다는 문제를 꾸준히 제기했다. 18세기 인물인 그가 이 도구를 사용했다는 사실은 같은 시대 사람인 차네티, 알가로티, 마리에트(Mariette), 사그레도(Sagredo) 등에 의해서도 확인된다. ……

하델른(Hadeln)과 파커(Parker)는 카날레토가 작품을 제작하는 초기에 빠른 이해를 얻기 위해 카메라 오브스쿠라를 사용했다고 주장했다. 그의 『스케치북』이 미술관에 기증된 뒤 즉각 출판한 모스키니(Moschini)도 같은 견해다. 하지만 1958년에 피냐티(Pignatti)가 실물 그대로 출판한 것을 보면 그 주장에 의문이 생긴다. 코러 미술관에 보관된 18세기의 리플렉스 카메라(A. Canal이라는 이름이 있다)로 실험한 결과, 피냐티는 그 드로잉들이 카메라 오브스쿠라로 그린 게 결코 아니라는 결론을 내렸다. 카날레토가 그 도구를 사용했다는 것은 그도 인정했지만, 그것은 스카라보토(scaraboto), 즉 전반적인 개관을 그리기 위해서였다는 것이다. "그 전반적인 구도는 나중에 드로잉의 여러 '구역'으로 세분되었다. 어떤 구역은 '앞에' 있고 어떤 구역은 '뒤'에 배치되었다. ……"

컨스터블(Constable), 참페티(Zampetti), 링크스(Links)도 이 주장을 지지했지만 조세피(Gioseffi)는 강력히 반대했다. 그의 주장에 의하면 18세기 화가들은 피냐티가 사용한 리플렉스 카메라 이외에 '관찰자가 안에 들어갈 수 있는' 장치 등 다양한 카메라들을 사용했다. 조세피 자신도 그런 카메라를 직접 제작했으며, 그것으로 그린 드로잉은 카날레토의 스케치북에 나오는 드로잉과 상당히 비슷했다. 산시메오네피콜로의 돔 지붕이 길어진 것이라든가, 구획된 건물들이 한 페이지에 다 들어가지 못한 것은 그로 인한 변형 때문인 것으로 보인다.

『카날레토의 스케치북』(*Canaletto's Sketchbook*)

조슈아 레이놀즈 Joshua Reynolds 1786

만약 카메라 오브스쿠라로 자연의 모습을 재현하고 그 장면을 위대한 화가 그림으로 그린다면, 화가의 솜씨에 비해 카메라 오브스쿠라가 얼마나 초라해 보일지 생각해보라. 장면은 서로 똑같을 테고 단지 표현 방식만 차이가 있을 것이다. 게다가 그 화가가 명성을 쌓는 능력만이 아니라 소재를 선택하는 능력도 가지고 있다면 그 작품은 더욱 빛이 날 것이다.

『담론』(*Discourses*)

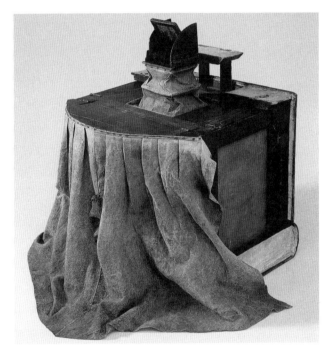

걷어 올리면 책처럼 보이는 레이놀즈의 카메라 오브스쿠라

조지 애덤스 1791

다시 조지 애덤스다. 화가들이 카메라 오브스쿠라를 사용하는 모습을 관찰한 이야기다.

원근법을 쉽게 이용하는 방법은 다양하다. 그것을 이해하는 사람들만이 아니라 모르는 사람들도 이용할 수 있다. 비록 어떤 사람은 미술적인 감성을 촉진시키는 열정적인 상상력과 풍부한 공상이 기계적 방식에만 국한되지는 않는다고 주장하겠지만, 누구나 탐구해보면 실력 있고 성공한 화가들이 대부분 어떤 규칙에 의존해야 했으며, 연필의 움직임을 인도하고 바로잡아주는 데 기계 장치를 이용했다는 것을 알 수 있을 것이다. 올바른 원근

법으로 대상을 묘사하는 과정은 너무 어렵고 지루하기 때문에 화가들은 대개 자신의 눈과 습관에 의지하여 성공을 거두었다. 우리는 화가가 얼마나 성공했는지 판단할 때 그가 그린 초상화를 보지만 작품에 관한 평가는 다양하다.

관찰력이 뛰어난 에크하르트 씨는 어느 화가도 같은 대상을 (눈을 이용하여) 똑같이, 각 부분의 비례를 정확히 맞추어 두 번 그릴 수 있다고 자신하지는 못하리라고 말한다. 한 그림의 어느 부분이 다른 그림의 그 부분보다 클 수도 있고, 둘 다 올바르지 않을 수도 있다. 또한 둘 다 완벽한 듯하면서도 자연스러워 보이지 않을 수도 있다. 게다가 대상이 처한 상황도 여러 가지다. 따라서 아무리 노련한 눈이라 해도 정밀하게 표현할 수는 없다. ⋯⋯ 대체로 사용되는 방법들은 (1) 카메라 오브스쿠라, (2) 유리 매체 혹은 판, (3) 정사각형 틀 등이 있다.

『기하학과 그림에 관한 평론』(Geometrical and Graphical Essays)

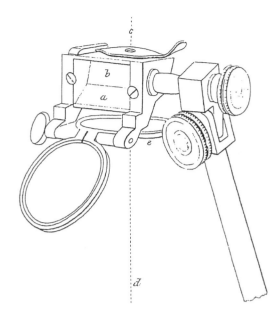

W. H. 울러스턴 1807

카메라 루시다를 발명한 사람이 직접 그 장치를 설명한다.

나는 그림을 잘 그릴 줄도 모르면서 짧은 기간 동안 여러 가지 장면을 직접 스케치해보았다. 그 과정에서 나는 자연히 눈앞에 펼쳐진 사물들의 상대적인 위치를 더 편리하게 종이에 옮길 수 있는 방법은 없을까 고민하기에 이르렀다. 현재 나의 소망은 내가 그 목적을 위해 고안한 도구가 미술에 숙달한 사람들에게까지도 소용이 되었으면 하는 것이다. 이 도구는 카메라 오브스쿠라보다 더 많은 장점을 가지고 있기 때문이다.

내가 밟은 다음 단계들을 따라서 해보면 그것이 만들어진 원리를 분명히 알 수 있을 것이다.

탁자 위에 놓인 종이를 직접 볼 때, 만약 눈과 종이 사이에 아래쪽으로 45도 기울어진 평면 유리가 있다면 눈앞에 반사된 모습을 보면서 같은 방향으로 유리를 통해 종이도 볼 수 있게 될 것이다. 그럴 수 있다면 스케치도 가능하다. 단, 사물의 모습은 역상이 된다.

바로 잡은 상을 보려면 두 번 반사시켜야 한다. 이를 위해서 투명한 유리를 45도의 절반 정도만 아래쪽으로 기울어지도록 거의 수직으로 세우고, 그 아래에 같은 각도로 위쪽으로 기울어진 거울을 설치한다. 그러면 거울에서 2차로 반사된 상이 보인다. 이제 사물은 전에 같은 장소에서 본 것과 똑같이 종이 위에서 볼 수 있다. 거꾸로 뒤집히지 않고 바로잡힌 상이므로 사물의 주요 위치들을 판단하기에 충분할 만큼 식별이 가능하다. ⋯⋯ 그러나 광학이라는 학문에 익숙한 사람들은 프리즘에 비친 반사에서 얻어지는 커다란 장점을 잘 알 것이다. 단단한 유리 속으로 들어간 빛줄기가 앞에

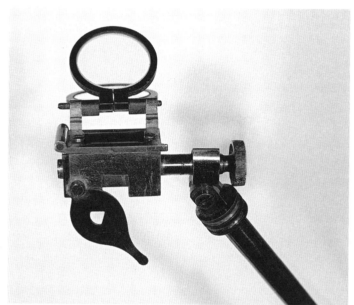

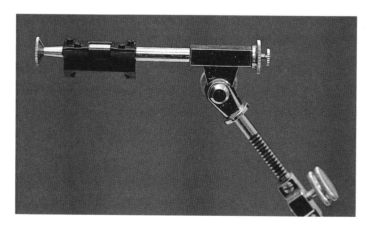

위: 19세기의 카메라 루시다 그림
가운데: 접안경, 프리즘, 렌즈가 달려 있는 19세기 초 카메라 루시다의 상부
아래: 현대식 카메라 루시다의 프리즘

서 말한 대로 22~23도 정도 기울어져 있는 어느 표면에 닿으면, 유리의 굴절은 그 빛이 통과하는 데 전혀 영향을 주지 못하므로 그 표면은 매우 밝은 반사경이 된다.

이 과정에서 주의해야 할 사항이 있다. 이에 대해서도 설명이 필요하다. 평면 유리가 빛을 반사하면, (충분한 양의 빛을 받았을 경우) 반사된 이미지만이 아니라 유리 뒤의 사물도 유리를 통해 보이게 된다. 하지만 프리즘 반사경을 사용하면 빛이 직접 프리즘을 꿰뚫고 전달되지 않기 때문에 눈동자의 일부만 프리즘 가장자리에 걸쳐야 한다. …… 그 경우 멀리 있는 사물은 눈동자의 그 부분을 통해 보이며, 나머지 눈동자와 프리즘의 부분을 통해서는 종이와 연필이 보이게 된다.

『카메라 루시다에 관한 설명』(*Description of the Camera Lucida*)

존 셀 코트먼 John Sell Cotman **1818**

코트먼은 카메라 루시다를 이용해 『노르망디의 건축학적 앤티크』(*Architectural Antiques of Normandy*) 집필을 준비하려고 1817년과 1818년에 노르망디로 몇 차례 여행을 떠났다. 그는 여행 중 요크셔에 있는 후원자 프란시스 촐멜리(Francis Cholmeley)에게 서신을 보낸다.

그곳에서부터 루앙이라는 옛 도시에 이르는 동안, 이곳 성당의 전면이 가장 매력적이었습니다. 헨리 경이 준 카메라 루시다를 이용해 성당의 전면을 그리는 데 일주일이나 보냈습니다. 그런데 카메라 사용법을 몰라 잘못 쓰는 바람에 초점이 분산되어 나의 모든 노력이 수포로 돌아갈까봐 걱정입니다.

프란시스 촐멜리에게 보내는 편지, 1818년 1월 5일

존 러스킨 John Ruskin **1843**

러스킨은 투영된 이미지와 옛 대가들의 작품이 색조의 면에서 유사하다는 점을 이야기한다.

옛 대가들이 그린 아름다운 색조의 그림들은 자연의 색조를 2~3옥타브 정도 낮춘 것과 비슷하다. 한가운데의 어두운 사물들은 그것들이 공통으로 가지고 있는 하늘의 빛을 정확히 나타내지만, 빛은 무한히 낮추어야 하고 그림자도 무한히 짙어야 한다. 나는 옛 대가들의 뛰어난 그림과 거의 비슷한 이미지를 지닌 카메라 오브스쿠로(오브스쿠라)를 어두운 날에 보았을 때 자주 충격을 받는다. 모든 이파리들이 어두운 하늘에서 떨어지며, 아무 것도 덩어리로 보이지 않고 여기저기 고립된 은색의 빛줄기 또는 특이하게 빛나는 이파리 다발로 보인다.

『현대의 화가들』(*Modern Painters*)

에티엔 장 들레클뤼즈 Étienne-Jean Delécluze **1851**

사진술이 발명된 직후 프랑스의 화가이자 비평가인 들레클뤼즈는 은판 사진술과 과거 많은 화가들의 작품 사이에 유사성을 찾아냈다.

메소니에(Meissonier)의 그림은 작으면서도 뛰어난 솜씨와 정확성을 보여주는데, 나는 그것이 예술의 역사에서 독특한 시대를 나타낸다고 생각한다. 그것은 곧 은판 사진술이 화가들의 습작과 완성작에 지대한 영향을 미친 시기다.

메소니에가 화가로서의 경력을 시작할 무렵에 분명한 재능을 보여주었다는 것은 의심할 여지가 없다. 그러나 은판 사진술이 그에게 사색할 재료를 주었고 그 결과 그가 자연을 바라보고 모방하는 방식이 크게 달라졌다는 것도 분명한 사실이다. 은판 사진술은 특유의 정확성과 약간 난폭한 대담성으로 진실을 퉁명스럽게 말하는 현인과 같은 풍모를 보였다. 당연히 찬탄과 비난을 동시에 받았다. 하지만 초기의 충격과 흥분이 가신 뒤에 사려깊은 화가들은 은판 사진술로 재현한 이미지가 말해주는 사실을 깨달았다. 그때까지의 상당수 위대한 초상화가들, 이를테면 벨리니, 레오나르도 다 빈치, 라파엘로, 한스 홀바인, 앵그르 등에 대해 너무 완벽하게 규정된 선들을 그렸고 질감의 변화가 부족하다는 비판을 가할 수 있게 된 것이다. 실제로 만약 메소니에가 방금 거명된 화가들의 그림과 다게르(Daguerre, 은판 사진술의 발명자-옮긴이)가 발명한 도구로 얻은 결과물이 어느 측면에서 유사하다는 데 놀라지 않았더라면 오히려 내가 크게 놀랐을 것이다.

『1850년의 살롱전』(*Salon of 1850*)

외젠 드 미르쿠르 Eugène de Mirecourt **1855**

이 구절을 발견하기 전에 나는 앵그르의 후기 초상화들 중 일부에서 초기 작품들 같은 미묘한 색조를 찾아볼 수 없다는 사실을 알았다. 이러한 변화가 생긴 시기는 화학적 사진술이 발명된 뒤였으므로 나는 그가 후기작들에서 실제 모델을 거의 쓰지 않고 그 대신 사진술을 이용했다고 추측했다.

저명한 석판화가인 쉬드르(Sudre)는 놀라운 재능으로 이 작품을 제작했다. 그의 작품은 한 점에 100프랑을 호가한다. 그는 자신의 명성에 대해 자부심이 강한 앵그르가 자신의 작품을 복제하도록 허락한 유일한 판화가다. 앵그르가 완벽한 복제품을 원할 때 부탁하는 사람은 오직 젊은 사진가인 나다르(Nadar)뿐이다. 나다르의 사진은 놀라우리만큼 정확해서 앵그르는 사진의 도움으로 모델이 없이도 대단히 훌륭한 초상화를 그린다.

『앵그르』(*Ingres*)

That is the lens alone, or a pinhole
(nature) all are upside down.
 so
Lens or PINHOLE REVERSED

 MIRROR

CONCAVE CORRECT

The secret of the concave lens
was lost. So something happens
between 1434 and Della Porto
writing in 1550.
 Think now of Van Eyck's floor.
The Convex mirror makes the
room like this,

they know the lines of
the floorboards are
straight so they correct
them and draw it the
way it is in Mr & Mrs Arnolfini's
room. ↓

Meanwhile in Italy,
perhaps not yet seeing
the convex mirror,
The mathematicians
make the floor
different.

서신

내 생각의 대부분은 세계 각지의 예술사가들, 미술관장들, 과학자들과 대화를 나누면서 형성되었다. 다음에 소개하는 기록, 기사, 편지는 내 생각을 명료하게 해주었으며, 1년여에 걸친 내 연구의 과정을 말해준다.

『로열 아카데미』(Royal Academy)
1999년 여름호
데이비드 호크니, 「다가오는 사진 이후의 시대 ── 조슈아 레이놀즈는 접힌 책처럼 보이는 카메라 오브스쿠라를 가지고 있었다」

내가 말하려는 것은 아직 추론에 불과하지만 시각적 증거와 나 자신의 드로잉 경험에 뿌리를 두고 있다.

나는 항상 앵그르의 드로잉에 경탄을 금치 못했다. 나는 40여 년 전 브래드퍼드의 예술학도였을 때 처음 그의 드로잉을 보았다. 예민하고 독특하고 골상의 묘사가 놀라울 만큼 정확한 그 작품들은 드로잉의 이상과도 같았다.

1월에 나는 내셔널갤러리에서 앵그르 전시회를 세 차례 관람하고 도록을 산 뒤 파리에서 잠시 머물다가 로스앤젤레스로 돌아왔다. 도록을 처음부터 끝까지 읽었으나 기법에 관한 설명은 거의 없었다. 앵그르가 묘사한 인물들도 흥미롭지만 화가라면 누구나 "이걸 어떻게 그렸을까?"라는 의문을 품을 것이다.

나는 드로잉의 크기에 호기심을 느꼈다. 그렇게 부자연스러울 만큼 작은데도 어떻게 그토록 정확하게 그릴 수 있었을까? 한참 동안 살펴본 뒤 나는 그 중 일부를 복사기로 확대해서 선들을 상세히 검토했다. 놀랍게도 단호하고 대담하고 진하게 그려진 선들은 워홀의 드로잉과 닮은 데가 있었다. 워홀이 선을 '따라 그렸다'는 것은 이미 알고 있었다. 앵그르도 그렇게 한 걸까?

초상화 드로잉의 얼굴들은 비슷한 데가 있다. 실제 얼굴처럼 모두 각기 다르지만 눈, 코, 입의 관계가 닮았다. 드로잉과 회화에서는 입을 그리기가 특히 까다롭다(존 싱어 사전트가 말했듯이 "초상화는 입에서 문제가 생기는 그림이다"). 드로잉에 나오는 입은 대부분 명확히 보이면서도 대단히 작게 그려졌다. 실물을 보고 얼굴을 그려본 사람이라면 누구나 이상하게 볼 것이다. 나 역시 입에 흥미를 느끼고 복사한 그림을 계속 살펴보았다.

한참 면밀히 관찰해보니 분명히 어떤 기계 장치가 사용되었으리라는 생각이 들기 시작했다. 오래 전에 카메라 루시다를 샀던 일이 생각났다. 하루 동안 시험해본 뒤에는 잊고 있었다. 그래서 나는 조수인 리처드에게 부탁해서 단골 화방에 들러 하나 사오라고 했다. 거기에 카메라 루시다가 있다는 것을 알고 있었다. 그것을 이용하여 나는 리처드를 그렸다. 프리즘 하나가 고작인 아주 간단하고 작은 장치였지만, 눈, 코, 입의 위치를 파악하는 데 큰 도움이 되었다. 그 덕분에 나는 직접 관찰을 통해 그림을 그릴 수 있었다.

그것은 위치를 아주 정확하게 잡아주는 도구일 뿐이므로 그것을 이용한다 해도 연필을 능숙하게 다룰 줄 알아야 한다. 앵그르나 되는 사람이니까 이런 드로잉을 그릴 수 있었을 것이다. 내가 처음 내 이론을 예술사가들에게 밝혔을 때 그들은 마치 작품이 훼손되기라도 한 것처럼 경악했다. 나는 그 이유를 몰랐다. 다른 누가 이렇게 훌륭한 드로잉을 그릴 수 있단 말인가? 앵그르는 사진술이 발명된 시대에 살았다. 그의 라이벌인 들라로슈(Delaroche)는 사진기를 보자 "오늘부터 회화는 죽었다."고 말했다. 아마 그 말은 카메라 안의 손이 화학 물질로 대체되었다는 뜻일 터이다.

나는 19세기 사진과 회화의 역사가 아직 충분히 해명되지 않았다고 본다. 사람들은 진실을 감추지만 ── 사업상 비밀이었다 ── 앵그르를 존경했던

드가(Degas)가 사진에 매료되었다는 것은 재미있는 사실이다. 세잔은 앵그르를 좋아하지 않았고 그의 작품은 사진과 상당히 거리가 멀다. 여기에는 흥미로운 이야기가 있는 듯싶다. 단지 모델의 생애에 관한 이야기가 아니다. 들라로슈는 자신이 사진에 관해 한 이야기가 영원히 통용되지 않았다는 것을 예견하지 못했다. 하긴, 오늘날까지도 거의 알지 못하고 있다.

화학적 사진술의 시대는 끝났고, 카메라는 컴퓨터에 힘입어 다시 (출발점이었던) 손으로 돌아오고 있다. 장차 모든 이미지가 그 영향을 받을 것이다. 사진은 특유의 사실성을 잃었다. 우리는 지금 사진 이후의 시대에 살고 있다. 영화도 마찬가지다. 「쥐라기 공원」과 신작 「스타워즈」가 그렇다. 그게 무슨 뜻인지 난 알지 못한다. 이 모든 것에는 혼란스러우면서도 짜릿하기도 한 측면이 있다. 모든 것에는 양면성이 조금씩 있다. 무한히 많은 측면일지도 모른다. 어쨌든 머잖아 짜릿한 시대가 올 것이다.

켐프가 호크니에게
옥스퍼드
1999년 8월 25일

안녕하세요, 데이비드.
『네이처』(Nature)지가 나왔네요. 발췌인쇄본을 주지 않아 사진 복사를 했어요. 계속 연락합시다. 앵그르를 살펴볼 생각인데, 선생님의 보는 방식에도 관심이 많습니다.
마틴.

『네이처』
1999년 8월 5일
마틴 켐프, 「카메라 루시다를 이용한 데이비드 호크니의 드로잉」

우리 시대의 위대한 화가들 중 한 사람이 1806년에 특허가 난, 그것도 아마추어를 위해 제작된 드로잉 장치를 이용하여 그림을 그린 이유는 무엇인가? 그 주인공은 영국의 저명한 화가이자 사진가, 무대 디자이너, 연필화의 대가인 데이비드 호크니다. 그리고 그 장치란 윌리엄 하이드 울러스턴이 발명한 카메라 루시다이다. 의사였던 울러스턴은 멋진 풍경을 직접 그림으로 묘사하기 위해 화학자와 광학자로 변신했다.

카메라 루시다는 기계식 조망기로부터 렌즈를 이용한 카메라 오브스쿠라까지 다양한 광학적 드로잉 장치의 오랜 계보를 잇고 있다. 실제로 그 명칭도 카메라 오브스쿠라처럼 '암실'을 필요로 하지 않고 어떠한 빛의 조건에서도 사용할 수 있다는 사실에서 비롯되었다('루시다'라는 말은 '빛'을 어원으로 하며 '밝다'는 뜻이다 ─ 옮긴이). 편리하고 휴대가 간편한 카메라 루시다는 사면체의 프리즘을 사용하는데, 135도 각도의 두 면이 두 번의 내부 반사를 거쳐 상하좌우가 뒤집힌 상을 보내준다. 울러스턴은 화가가 그려야 할 대상과 그림의 면을 동시에 볼 수 있다고 설명하면서 "눈동자의 일부분만 프리즘의 가장자리에 걸쳐놓으면 된다."고 말했다. 이 까다로운 기술은 눈의 움직임으로 쉬워지며, 눈이 대상과 그림에 모두 초점을 맞춰야 하는 문제는 보조 렌즈가 해결해준다.

조각가인 프랜시스 챈트리(Francis Chantrey)처럼 밑그림을 전문적으로 그려야 하는 사람들만이 아니라 무수한 초심자들도 즐겨 사용했던 카메라 루시다는 사진술이 보급되면서 맥이 끊겼다. 울러스턴의 프리즘은 상당한 시각적 통제를

필요로 하는 까다로운 장치다. 당시 미숙한 화가는 윌리엄 헨리 폭스 톨벗의 말에 따르면 '개탄스런 결과'를 낳곤 했다. 그가 카메라 루시다로 그럴듯한 풍경화를 그려내지 못한 것은 결국 캘러타이프(calotype) 사진술을 발명하도록 하는 강력한 자극이 되었다. 그와 달리 망원경을 보는 데 익숙했고 화가에 못지않은 그림 솜씨를 지녔던 천문학자 존 허셜은 놀라운 결과를 얻었다.

관찰, 재현, 원근법, 공간, 카메라 등의 주제에 지속적인 관심을 보였던 호크니는 최근에 울러스턴의 발명품을 이용하여 초상화를 그리는 작업에 착수했다. 윤곽선만 따라 그리려 애쓰는 경험 없는 화가와는 달리 호크니는 그 도구를 관측 장치로, 눈이나 입 같은 중요한 부위의 구획을 깔끔하게 정리하는 용도로 사용한다. 그 도구의 장점은 모델의 표정이 변하기 전에 얼굴의 중요한 요소들을 신속하게 표시할 수 있다는 점이다. 장치를 제거한 다음 그는 치밀한 관찰과 묘사를 통해 명암을 표현한다. 그리는 동안 그의 시선은 2초의 간격을 두고 얼굴과 종이를 왔다갔다한다. 단언하건대 호크니가 초상화를 그리는 솜씨는 가히 특등 기관총 사수의 솜씨라고 할 수 있다.

그 결과는 사진과 다르면서도 어딘가 비슷한 느낌이다. 호크니 스타일의 드로잉인 것은 분명하지만 그가 초창기에 '손만으로' 그렸던 초상화 드로잉과는 사뭇 다르다. 참신하고 직접적인 느낌(짧은 노출)과 더불어 상당히 강렬한 느낌(긴 노출)을 주는데, 전체적으로 카메라 루시다를 다루는 능숙한 솜씨가 충분히 드러난다.

또한 그 결과는 그 장치의 역사를 다시 생각하게 한다. 캘리포니아에 사는 호크니는 최근에 런던으로 가서 내셔널갤러리에서 전시된 프랑스의 신고전주의 화가인 장 오귀스트 도미니크 앵그르의 초상화 드로잉들을 상세히 살펴보았다. 그의 직관에 따르면 앵그르는 1820년대에 카메라 루시다를 사용하여 로마를 찾은 손님들의 초상화를 쉽게 그릴 수 있었다. 역사가로서 내가 볼 때 그의 유쾌한 직관은 이후 더 연구되어야 할 것이다.

M. 켐프, 「시각화: 예술과 과학의 네이처 총서」(*Visualizations: The Nature Book of Art and Science*), 2000

투번치팜스
1999년 9월 20일
데이비드 호크니, 「사진의 시대를 넘어서」
연전에 나는 앵그르가 광학을 이용하여 작품 활동을 했다는 것을 연구하고 글도 썼죠. 나는 워홀의 드로잉을 연상시키는 옷, (더듬지 않고) 단호하게 그은, 사실상 따라 그린 선을 보고 그렇게 단정했어요. 워홀이 이용한 사진은 앵그르의 젊은 시절에 없었으나 카메라는 있었죠.

나는 카메라 루시다를 측정 장치로 이용하여 드로잉을 그렸어요(이 장치는 1806년에 특허를 얻었지만 그 전에도 광학은 알려져 있었죠). 카메라 루시다에 숙달하게 되기까지는 6개월이나 애써야 했지만 그 결과는 흥미로웠죠. 다른 화가들의 작품에서도 비슷한 효과를 찾을 수 있었어요.

오늘날의 예술사가들은 '상업용 도구', 특히 광학에 관해 말하기를 꺼리죠. 그래서 이 주제에는 마치 두껍고 불투명한 유리 커튼이 쳐져 있는 듯해요. 하지만 도구와 기법은 스스로 드러나는 것이므로 쉽게 무시해버릴 수는 없어요.

광학을 이용했다고 해서 화가의 명성이 깎이는 것은 아닙니다. 광학을 이용하려면 상당한 기술이 필요하고, 이용 범위도 측정이나 그리기 까다로운 사물을 선으로 묘사하는 정도에만 국한되죠. 이를테면 원근감을 살린 류트, 직물이나 커튼이 접힌 부분의 무늬 처리, 건축물의 곡선, 방안의 원근, 인물 등에 주로

사용되죠. 화가의 명성을 가져다주는 것은 광학적 장치가 아니라 손의 솜씨예요.

카라바조의 작품을 관찰했어요. 그는 거울을 사용했다고 알려져 있어요. 곰브리치는 그를 '삶의 거울 같은 화가'라고 표현한 바 있죠. 거울의 역사가 어떤가요? 거울은 귀하고 비싼 물건이었죠. 아르놀피니 부부의 벽에 걸린 거울은 1434년 무렵 상당한 귀중품이었어요. 거울은 빛을 반사하고 그 반사는 따라 그릴 수 있어요. 거울이 없으면 제대로 된 자화상을 그릴 수 없으므로 거울의 역사는 마땅히 미술사가들의 관심사가 되어야 해요. 소형 볼록거울을 만드는 것은 평면거울보다 쉬웠어요. 작은 유리공을 뜨거울 때 입으로 불어서 주석, 안티몬, 수지, 타르를 섞어 만든 관을 통과시키죠. 냉각된 뒤 그것을 깎으면 그럴듯한 모양의 볼록거울이 만들어지죠. 방안 전체가 거울에 반사된 것은 아마 이때가 처음이었을 거예요.

평면거울은 더 만들기 어렵고 값도 비쌌죠. 프랑스의 위대한 재상인 콜베르가 사망했을 때 그가 남긴 재산 중에는 은제 틀에 끼워진 46×26인치짜리 베네치아 거울이 있었는데, 그 가격은 8016리브르였다고 해요. 당시 라파엘로의 그림은 3천 리브르였어요.

네덜란드는 거울과 렌즈 제작의 중심지였어요. 네덜란드인들은 이탈리아인들처럼 원근법을 수학적으로 보지 않고 직관적으로 보았죠. 15세기 중반 반 에이크 형제는 분명히 거울을 통해 실물을 보았어요. 그들의 작품이 밝고 명료한 것은 필경 거울과 관련이 있을 거예요.

네덜란드 화가들은 롬바르디아로 갔어요. 브뢰헬 가문의 한 사람은 16세기에 밀라노에서 꽃 그림을 그리고 있었어요. 그 그림들을 꼼꼼히 관찰하면 지금 보기에도 매우 '정확'해 보여요.

카라바조는 롬바르디아에서 '싸구려' 정밀화를 배웠어요. 아마 이 시기에 렌즈를 알게 되었을 거예요. 역사가들은 카라바조의 '자연주의'가 1590년경에 갑자기 드러난다고 말해요. 그들은 그것을 마니에리스모와 이탈리아 회화의 고전적 기하학에서 일어난 큰 변화로 해석하죠. "그 전까지는 그와 비슷한 것이 전혀 없었다."는 식이에요. 비평가들이 불만을 품은 것은 우선 성인들이 평범한 사람들처럼 보인다는 거였죠. 바쿠스는 이웃집 소년과 같고, 베드로는 거리에서 흔히 보는 노인과 같아요. 옷자락을 우아하게 휘날리며 신성한 분위기를 지닌 고귀한 성인의 모습은 없죠.

카라바조는 사실에 충실했고 그의 회화는 직접적이고 강력한 충격을 던졌어요. 인물들은 실제로 이 세상에 사는 사람들처럼 보이죠. 오늘날 우리도 그렇게 생각해요.

그는 지하실에서 조명기구를 세심하게 배열해놓고 작업했어요. 강력한 명암의 대비는 하나의 강한 인공 조명이 있을 때 생겨나죠. 또한 렌즈를 사용하려면 방안이 어두워야만 하죠. 카라바조는 앞에 실물이 있을 때만 그림을 그렸다고 알려져 있어요(렌즈를 이용한 그림은 모두 그렇다). 그는 일반인 모델을 사용했는데, 그 이유는 물론 자신의 뜻대로 모델의 자세를 만들기 위해서겠죠. 귀족이라면 함부로 대할 수 없을 테니까.

내가 말하고자 하는 논점은 그런 방법을 썼기에 이웃집 소년을 성인으로, 거리의 노인을 베드로로 둔갑시킬 수 있었다는 겁니다. 그렇게 하기 위해서는 그 방법이 필수적이었어요.

카라바조는 프레스코화를 그리지 않았어요. 그의 기법으로는 회반죽에 그림을 그리기란 불가능했고 오로지 유화만이 가능했어요. 그 이유는 명확하죠.

1525년에 뒤러는 밑그림을 그리는 두 사람을 판화로 묘사했어요. 그들은 류트의 원근감을 나타내는 데 필요한 점들을 찍고 있는데, 그걸 보면 그 작업이 얼마나

어려운 일인지 알 수 있어요. 그가 고안한 도구는 줄과 구멍들이 얽힌 복잡한 구조이고, 두 사람이 함께 작업해야 해요.

그로부터 70년 뒤 카라바조는 드로잉을 그리지 않고 직접 회화로 류트를 타는 소년을 그렸어요. 여기서 보는 류트는 원근감이 잘 살아 있고, 탁자 위의 바이올린과 활도 완벽한 원근법으로 처리되어 있는 데다 둥글게 접힌 악보도 탁월한 곡선미를 보여주고 있어요. 누가 봐도 눈 굴리기로 그렇듯 정확하게 그리기란 거의 불가능하죠. 그렇게 그릴 줄 아는 사람이라면 당장 직업 화가로 나서도 손색이 없을 거예요. 오늘날의 예술사들은 그림을 그리지 않지만, 러스킨은 직접 카메라 오브스쿠라를 사용했으므로 그 사실을 알아차렸을 거예요.

카라바조의 작품이 미친 영향은 엄청났고, '대단히 사실적'이라는 찬사를 받았어요. 집시 예언가와 류트를 타는 소년을 거느리고 있던 델 몬테 추기경은 그 소년들이 실제로 자기 방에 있다는 느낌을 받았을 거예요. 마치 거울이 소년들을 비쳐주는 듯했겠죠. 그것도 실제 거울보다 값싼 거울이. 그의 기쁨을 충분히 이해할 만해요(개인적 결함은 삶의 추진력이 되기도 해요. 추기경은 많은 소년들과 방을 함께 썼어요).

이제 벨라스케스로 넘어갑니다(당시 네덜란드는 에스파냐의 지배를 받았으므로 그는 렌즈와 거울을 알고 있었을 거예요. 루벤스는 그가 미술품을 보러 로마에 갔다고 추측했는데, 거기서 새로운 기법도 배웠겠죠). 벨라스케스는 붓질이 훨씬 느슨하지만, 옷의 곡선 무늬 같은 것은 언제나 정교하게 처리해요. 여기서도 광학이 사용된 증거를 볼 수 있는데, 머리의 크기가 신체와 비례하지 않는 게 그런 예죠(한 명을 그린 전신 초상화의 경우). 그러나 워낙 사실성이 뛰어나 그런 점은 눈에 잘 띄지 않아요.

내 생각으로는, 1525년(뒤러의 판화)에서 1595년(카라바조의 류트를 타는 소년) 사이에 렌즈가 개발되어 카메라의 자연스러운 효과와 결합되면서(구멍과 암실) 화가들의 도구로 자리잡은 듯해요. 이 무렵 화가들의 작품에서 많은 사람들이 놀라운 자연주의를 목격한 것도 그 때문인 것으로 설명할 수 있죠.

카라바조에 관해 내가 읽은 모든 글은 이 점을 지적하고 있어요. 물론 그는 뛰어난 재능과 사실적인 솜씨를 지닌 화가였고, 이 장치를 아주 멋지게 이용할 줄 알고 있었죠. 그는 암실 안에 화실과 장비를 갖춰놓고 작업했어요. 세심한 관찰력으로 사실적인 기술을 개발했죠.

헬렌 랭던(Helem Langdon)이 쓴 최근의 전기는 그의 기법을 별로 다루지 않지만, 나 같은 독자에게는 시사하는 점이 많아요. 그녀는 당시 카라바조의 팬이자 그의 전기를 썼던 발리오네가 거울 등의 광학 장치에 관해 언급했다고 지적하지만 그 장치가 대단히 복잡했다는 것 이외에는 더 이상 나아가지 않아요(왜 그렇게 복잡했을까요?). 카라바조나 벨라스케스는 드로잉을 별로 남기지 않았어요. 그들은 드로잉 기법을 사용하지 않았는데 ──그들은 카라치 가문의 미술학교에 드로잉 작품들을 넘겼죠──내가 보기에 그 이유는 명백해요.

나중에 카라바조의 비판가들은 그의 자연주의를 경멸했어요. 너무 현실적이고, 천국의 고상함이 없으며, 기하학적인 면도 없고, 날아오르는 천사도 없다는 거죠. 실제로 그의 천사들은 밧줄로 공중에 매달린 것처럼 보여요.

벨라스케스 이후 자연주의는 유럽 예술 전반에 나타납니다. 인물들은 적어도 전문 화가의 그림에서는 전혀 '어색'하게 그려지지 않아요. 1870년에 가서야 우리는 다시 어색한 인물들을 보게 되죠. 카라바조와 벨라스케스를 비교해보면 광학의 이용과 무관하게 손 솜씨가 중요하다는 것을 알게 돼요. 관찰력 역시 높이 평가되고요(사진술에서도 마찬가지죠).

내 연구를 시작할 무렵으로 돌아가보죠. 앵그르는 투영된 이미지를 유리판 위에 화학적으로 고정시켜 종이에 옮기는 기술, 즉 사진술을 직접 목격했어요. 그것은 '진실', 즉 자연의 연필로 간주되었죠. 여기에는 손 기술도, 기타 시각적 기법도 필요치 않았어요. 이것은 진실로 '사실'을 나타내며, 우리 눈에 보이는 대로 가시적 세계를 담아내죠. 그것이 오늘날 세계의 모든 표현을 지배하고 있어요.

그러던 중 1870년경에, 사진이 값싼 초상화의 역할을 완전히 대신하게 되자 회화는 렌즈로부터 멀어지기 시작하죠. 앵그르는 1865년에 사망했어요. 그의 마지막 자화상은 사진의 색조를 띠고 있죠. M. 베르탱의 이마(1834)와 자화상의 이마를 비교해보면 사진술이 회화에 미친 효과를 볼 수 있어요.

화가들은 유럽 바깥에서 새로운 관찰 방식을 찾기 시작했어요. 그 과정에서 (판화를 통해) 일본을 발견했고, 그 원천인 중국을 알았으며, 렌즈와 무관한 방식을 보았죠. 그 이후의 이야기는 분명합니다. 렌즈는 사진으로 들어가 나중에 영화와 텔레비전이 되었어요.

대중을 즐기는 움직이는 이미지는 급속히 발달했으나 그것이 영화 이전에, 그것도 컬러로 존재했다는 사실은 잘 알려져 있지 않아요. 이탈리아의 도시 광장을 내려다보기 위해 방들이 설치되었고, 그 안에서 관광객들은 광장의 풍경을 벽에 투영된 모습으로 감상했던 거죠. 비록 평면이기는 하지만 모든 것을 움직이는 그대로 볼 수 있었어요.

사진, 영화, 텔레비전은 화가와 렌즈로부터 발달했어요. 렌즈 때문에 회화는 가시적 세계에서 벗어나 전혀 새로운 방식으로 세계를 바라보기에 이르렀는데, 그 한 가지 예가 입체파예요(그에 비해 TV는 현실이었죠).

20세기 말에 이르러서야 우리는 사진의 지배에서 결함을 찾아낼 수 있었어요. 영화와 텔레비전은 시간에 바탕을 두고 있으므로 생각보다 훨씬 순간적이에요. 할리우드에서 제작된 대부분의 영화는 지금 존재하지 않아요. 그것들은 한 번 상영된 뒤 아무렇게나 구석에 처박혀서 물리적으로 낡아 사라집니다. 물론 걸작 영화(사랑을 받은 영화)들은 걸작 회화 작품처럼 잘 보관되고, 그에 대한 연구도 진행되죠. 그러나 시간성에 따르는 또 다른 예술인 음악의 경우, 우리는 실시간 속에 살고 있으므로 과거는 다소 잔인하게 편집될 수밖에 없겠죠. 그에 비해 정적인 이미지의 힘은 언제나 불변이에요. 예컨대 헨리 8세를 생각하면 위대한 화가 홀바인이 (아마도 렌즈를 이용하여) 그린 그의 초상화가 즉각 떠오르죠. 다이애나 공주를 생각하면 이미지들이 안개처럼 피어오르지만 그다지 기억할 만한 것은 없어요. 오히려 시든스(Siddons, 18세기 영국의 여배우─옮긴이) 부인이 더 잘 기억되겠죠. 많은 뛰어난 화가들이 그녀의 초상화를 그렸으니까요.

예술의 역사에는 뭔가 누락된 듯해요. 지난 500년의 역사는 대폭 수정되어야 해요. 도구가 효과를 준다는 것, 매체 자체에 내재된 주제가 있다는 것(초기 영화들은 오늘날의 텔레비전처럼 불을 즐겨 다루었다)을 아는 학자들은 우리에게 전혀 다른 역사를 말해줄 수 있고, 심지어 예술의 실종처럼 보이는 것도 설명해줄 수 있어요. 사람들은 곰브리치가 현실의 거울이라고 말한 것, 지금을 다룬 그림, 즉 TV를 봐요. 우리에게는 이미지를 만들고 보고자 하는 뿌리깊은 욕구가 있죠.

예전에 나는 컴퓨터의 도움으로 카메라가 다시 손으로 돌아오고 있다고 말했어요. 하지만 원근법에서 벗어나기란 여전히 어려워요(원근법이 거꾸로 된다면 비디오 게임을 할 때 자기 자신을 죽이지 않도록 늘 조심해야 하겠죠).

곰브리치는 세잔의 정물화에서 보이는 (새로운) 어색함을 네덜란드 정물화의 외관상 완벽한 표현과 비교하고 있어요. 세잔은 분명히 렌즈를 쓰지 않았어요. 그는 한 눈이 아니라 두 눈을 사용함으로써 사진을 벗어난 시야를 연 거예요. 미술에서 색채의 힘에 대한 관심이 증대하는 것도 아마 사진에서 단색조가 세계의 가장 생생하고 사실적인 재현처럼 보이는 것과 관련이 있을 거예요.

20세기에는 스틸카메라로 촬영한 뛰어난 인물 사진들이 많이 나왔지만 기억할 만한 것은 거의 없고, 렘브란트처럼 면밀히 조사해볼 만한 것도 없어요. 영화와 비디오는 우리를 위해 시간을 내지만 우리는 그림을 위해 시간을 내죠. 이것은 간과할 수 없는 중대한 차이예요.

투번치팜스

1999년 9월 21일

데이비드 호크니, 「카라바조의 기법」

카라바조를 들여다보면서 광학에 관해 생각할수록 그의 도구는 상당히 세련된 렌즈였으리라는 생각이 들어요.

앞서 말했듯이 시간이 지나고 지식이 보편화되어 많은 화가들이 렌즈를 사용하게 되자 그것은 이제 언급할 가치도 없어졌어요. 오늘날 사진관에 갔다 온 사람을 붙잡고 어땠느냐고 물어보면, "유리 조각이 들어 있는 검은 상자 같은 장치가 있는데, 사진사가 끈을 잡아당기더군요."라고 말하지는 않겠죠. 그 대신 이렇게 말하겠죠. "아주 친절했어요. 차를 한 잔 주고 편하게 대해주면서 재미있는 이야기도 해주더라구요."

카라바조의 '유리'(glass)란 물론 '렌즈'를 가리키는 말이에요. 망원경을 '스파이 유리'(spyglass)로, 거울을 '보는 유리'(looking glass)로 부르는 것과 마찬가지죠(굳이 이런 말을 하는 이유는 그림을 열심히 들여다보고 기법을 추론하려 하지 않고 모든 것을 문헌으로 해결하려는 예술사가들을 위해서예요. 앞서 내가 지적했듯이 주제와 방식은 스스로 드러나는 겁니다).

그는 여러 곳을 여행했으므로 장비는 크지 않고 휴대용이어야 했어요. 그러므로 그의 렌즈는 아마 콩 통조림 두 개보다 크지 않았을 거예요.

렌즈들 중에는 상당히 정교한 것도 있어요. 같은 대상을 일회용 카메라(값싼 플라스틱 렌즈)와 라이카 카메라로 찍어 비교해보세요. 일회용 카메라의 사진은 가장자리가 희미하고 모든 색채가 지저분한 녹색을 띠는 반면 라이카 카메라의 사진은 상이 선명하고 색채가 풍부하고 다양하죠. 그건 상식 아니냐고 하겠지만 이것도 역시 문헌으로 해결하려는 사람들을 위해 하는 이야기예요.

렌즈는 모두 손으로 직접 갈아서 만들었어요. 카라바조는 항상 렌즈를 지니고 다녔을 거예요. 화가들의 치열한 경쟁이 벌어지는 세계에서 렌즈는 마치 보검과도 같은 무기였겠죠.

그는 어두운 방—지하실—에서 작업했는데, 당시에는 흔한 일이었어요(평면 유리는 값이 비쌌으므로 큰 창문이 달린 큰 방에 사는 사람은 많지 않았어요). 또한 그는 왼쪽 위에서 비추는 인공 조명을 주로 사용했어요. 모델은 일반인을 썼고—누가 그렇게 오래 같은 자세를 취해주겠어요?—작업 속도는 아주 빨랐죠. 팔을 뻗은 자세로, 혹은 쉬고 있는 자세라 해도 모델이 한 자세로 오래 버티기는 어렵죠. 선생도 직접 해보면 팔이 얼마나 아픈지 알 수 있을 거예요.

결국, 「엠마오에서의 만찬」은 지하실에서 세심한 조명 아래 장면을 연출한 다음 렌즈를 한가운데 두고 그 주변에 커튼(당시의 커튼은 두꺼웠죠)을 친 상태에서 그린 작품이었어요. 방안은 밝은 부분과 어두운 부분으로 나뉘죠. 카라바조는 '카메라 안에' 들어가 있고 탁자는 망원경의 효과를 내기 위해 불쑥 앞으로 튀어나와 있어요(뒤의 손이 감상자에게 가까운 앞의 손보다 더 크다는 점을 유심히 보세요).

먼저 그는 캔버스를 짙은 색의 천으로 덮고 물기를 적셔 빛이 반사되도록 합니다. 그 뒤 붓의 뒤쪽 끝으로 인물들의 윤곽선을 대충 그려 구성을 마친 다음 모델들을 잠시 쉬게 하죠.

망원 렌즈를 썼으므로 원근은 아주 좋고 사실적이에요. 우리가 사실적이라고 보는 건지도 모르지만, 그는 젖은 캔버스에 신속하고 노련하게 색을 칠하고, 까다로운 부분에 얇은 색을 살짝 칠한 다음 뛰어난 안목으로 실제 장면을 살펴보면서 마무리하죠. 그리고 커튼을 걷고 캔버스를 바로 돌린 다음 세부를 완성하는 거예요.

일 주일 정도 걸렸겠죠. 물론 오가고, 쉬고, 먹고, 자리를 옮기고 하는 일에 걸린 시간도 포함되고요. 더 오래 걸렸다면 더 많이 오가고, 쉬고, 먹겠죠.

내가 보기엔 이러한 과정이 대단히 그럴듯한 설명이에요. 렌즈가 아니라면 합리적인 설명이 불가능해요. 드로잉도 없고 기록도 없어요.

잘 자요.

충고 한 마디: 반 데이크를 잘 보세요.

투번치팜스

1999년 9월 21일

데이비드 호크니, 「실전된 지식에 관한 메모」

렌즈와 회화에 관해 생각하면 할수록, 카메라 루시다를 사용해본 뒤라서 그런지 한 가지 측면을 알아봐야겠다는 생각이 들어요. 특히 벨라스케스가 그린 얼굴 표정 말이에요.

「바쿠스」(1628~29)에서 그 순간적인 표정과 벌린 입은 '포착'하기가 대단히 까다로워요. 이것과 크라나흐를 비교해보세요.

바쿠스는 곁눈질을 하고 있고 포도 접시를 든 사내의 표정은 오래 지속할 수 없는 표정이에요. 입은 벌리고, 미소를 띤 데다가 눈을 가늘게 떠서 눈가의 주름이 보이죠. 이런 표정은 후딱 지나가버리죠. 입과 눈이 너무 잘 어울린 게 거장 화가가 렌즈를 사용하지 않으면 불가능한 장면이에요.

다른 사람들의 표정도 아주 생생하고 순간적이에요. 최근에 나도 여러 가지 표정을 그려봤지만 정말 어렵더군요.

켐프가 호크니에게

옥스퍼드

1999년 9월 26일

데이비드.

글과 그림 잘 도착했습니다. 설명을 곧 보낼게요. 아주 흥미로워요.

마틴.

호크니가 켐프에게

로스앤젤레스

1999년 9월 28일

안녕하세요, 마틴.

다음은 아마 간과된 제안일 겁니다. 누가 처음으로 렌즈를 가졌을까요? 과학의 세계에 렌즈가 처음 생겼으리라고 추측되기는 하지만, 그림의 세계는 확실히 그보다 더 중요하고 강력했습니다. 에스파냐 국왕과 그들을 그린 초상화는 분명히 망원경과 현미경보다 앞서서 생겨나 비밀스럽고 경쟁적인 세계로 들어왔죠.

내 첫째 글의 제목인 「조슈아 레이놀즈는 접힌 책처럼 보이는 카메라

오브스쿠라를 가지고 있었다」가 단서를 줍니다. 나는 화가들이 얼마나 비밀로 하는 게 많은지 압니다. 그에 비해 과학계는 정의에 의존하고 개방적이죠. 데이비드 그레이브스(David Graves)는 1558년에 간행된 서적이 아직도 볼 만한 가치가 있다고 말한 적이 있어요.

홀바인의 그림에서 탁자 위의 물건들 중에는 'AFFRICA'라는 글자들이 완벽하게 곡면을 따라 그려진 지구의가 있어요. 한 번 보세요. '눈 굴리기'로 그리기란 불가능합니다. 이것이 렌즈의 사용을 시사하는 게 아닐까요? 지금도 비밀이 많지만 당시 화가들은 렌즈를 철저하게 비밀로 유지했어요. 아마 카라바조는 해변에서 죽어가면서도 자기가 쓰던 렌즈를 경쟁자들의 손에 넘기기보다 차라리 바다에 던져버리려 했을 겁니다.

그림이란 반드시 바로 그려야 하고 구성을 먼저 해야 하는 건 아니에요. 거꾸로 그리는 게 더 낫다는 화가들도 많죠. 어떤 면에서는 모든 것이 균일해질 수 있으니까요. 그렇다면 카라바조가 현실의 장면을 보는 방식은 거울일 수 있습니다. 거울을 보면서 구성을 잡은 거죠.

모든 화가들이 이것을 아는 건 아니지만 내가 알기로 맬컴 몰리(Malcolm Morley)는 포토리얼리즘(사실적인 회화나 조각 양식 — 옮긴이) 작품을 제작할 때 거꾸로 작업하는 걸 더 좋아했어요. 로렌스 고윙(Lawrence Gowing)이 베르메르에 관해 말하는 논점도 그렇게 하면 모든 게 균일해진다는 것이었죠. 수학을 강조한 이탈리아에서는 달랐지만.

그저 생각해본 것뿐입니다. 직업 화가가 아니라면 아마 이런 생각을 하지 못할 걸요.

흥분이 더욱 고조되는군요.

데이비드 호크니.
켐프가 호크니에게
옥스퍼드
1999년 9월 28일
안녕하세요, 데이비드.
보내주신 팩스에 대한 답신입니다. 연락 받고 기뻤어요.
열성어린 '눈 굴리기'로 풍경을 그림으로 옮기는 데 평생을 바친 화가(죽은 사람을 말하는 것 같아서 미안합니다!)가 '옛 대가들'의 작품을 철저하게 파헤치는 데 몰두한다는 건 정말 중요하고 흥미로운 일이라고 생각합니다. 선생님께서 하신 관찰과 제기하신 발상에 자극을 받아 우리는 회화 작품을 더욱 열심히 살펴보고 역사가로서 입수할 수 있는 증거를 더욱 꼼꼼하게 뒤져보게 됩니다. 일부 역사가들은 선생님이 제기하신 시각적 문제점에 관해 군이 고민하려 하지 않겠지만, 저는 트인 마음으로 최선을 다해 답해드리겠습니다. 일개 역사가로서, 선생님이 직업 화가로 등단한 이래로 몰두해온 문제에 대해 현재 선생님의 관심사가 얼마나 중요한지 알게 되어 감격스러운 마음입니다.
몇 가지 일반적인 사항과 구체적인 관찰에 관해 말씀드리겠습니다.

일반적인 사항
눈 자체(혹은 눈의 움직임이라고 생각되는 것)는 1435년에 알베르티의 『회화론』(On Painting)이 간행된 이래로 회화에서 일종의 모델과도 같았습니다. 당시에는 '시각 피라미드(visual pyramid, 눈과 대상의 높이가 이루는 삼각형 — 옮긴이)'가 어떻게 변화하며, 빛, 그림자, 색채를 이용하여 공간 속의

사물을 재현하는 방식과 어떤 관계를 가지는가 하는 단순한 관념이 미술을 지배했죠. 카메라 오브스쿠라가 눈을 대신하는 구체적인 모델로 등장하기 시작한 것은 레오나르도가 눈의 광학을 연구할 때부터입니다. 하지만 그는 눈과 시각적 행위의 인지가 복잡하다는 것을 깨닫고, 눈이 단지 '저기 있는 것'을 본다는 식의 단순 모델은 효과가 없다는 것을 알았죠. 렌즈의 초점을 맞추는 방식의 카메라 오브스쿠라가 눈의 관념을 제대로 가지게 된 것은 1600년대 케플러의 시대입니다.

초기의 렌즈 기술은 초보적이었고 단순히 확대하는 용도로만 사용되었어요. 수차(收差)의 문제 때문에 안경으로도 사용되지 못했죠. 그러다가 17세기 초에 망원경과 현미경이 발명된 게 큰 힘이 되었습니다. 갈릴레오가 초보적인 망원경보다 달의 모습을 더 잘 보여주는 렌즈를 만드는 데 성공한 게 컸죠. 이후 렌즈는 네덜란드와 베네치아에서 발달했고 곧 전 유럽으로 퍼졌어요. (망원경이 원래 육군과 해군에서 멀리 있는 적군을 보기 위한 '스파이 유리'로서 적극 권장되었다는 거 아세요?) 필립 스테드먼이 준비하고 있는 베르메르에 관한 책에는 성능이 좋은 대형 렌즈를 화가들이 구할 수 있었다고 해요. 베르메르는 현미경을 만든 반 레벤후크의 친구였답니다.

초창기 렌즈 이야기만 잔뜩 늘어놓으면 안 되겠죠. 원근법을 실현하는 다른 방법들도 있었어요. 각기 나름대로 장점이 있죠. 예를 들어 문자를 원근법적으로 배열하는 것도 그 중 하나입니다. 일반적인 규칙은 어렵고 복잡한 형태일수록 기하학을 사용하지 않고 광학 장치를 사용하는 경우가 많다는 겁니다. 나중에 다시 설명드리죠.

거울은 이 이야기에서 광학적으로도, 기법적으로도 중요합니다. 거울이 발달하게 된 한 가지 동인은 '불 붙이는 거울' — 즉 오목거울, 이상적으로는 포물선형 거울 — 의 성능을 개선하려는 데 있었죠. 금속을 납땜하거나 군사적 용도 때문이었습니다. 좋은 거울은 선망의 대상이었고, 벨라스케스도 거울을 많이 가지고 있었어요. 하지만 거울은 렌즈나 프리즘을 이용한 장치처럼 직접적으로 그림 그리는 데 도움을 주지는 못했어요.

구체적 사항
브뢰헬의 꽃 그림이 어떤 관계가 있는지는 잘 모르겠습니다. 네덜란드와 이탈리아의 교류에 관한 사례를 알고 싶으시다면 초창기 사례는 꽤 있는 편이에요. 특히 베네치아의 안토넬로 다 메시나가 대표적이죠. 그의 미술적인 작품 「성 히에로니무스」(St Jerome)가 런던 내셔널갤러리에 있다는 거 아세요?
카라바조 문제는 제가 더 찾아볼게요. 발리오네에 관해서는 잘 모르겠어요. 조만간 말씀드리죠. 카라바조의 류트는 중요한 문제라고 생각됩니다. 더욱이 선생님이 '눈 굴리기'로는 불가능하다고 하시니 말이에요. 둘 중 하나일 겁니다. 루도비코 치골리(Ludovico Cigoli)가 당시 로마에서 펴낸 책에 나온 것처럼 원근법적 기하학을 이용했거나 선생님이 말씀하신 것처럼 광학 도구를 썼을 거예요. 확실한 증거는 없지만 카라바조의 '속도'와 우리가 아는 그의 기질로 미루어 성가신 기하학적 방법보다는 직접적인 기법을 썼을 거라는 생각이 드는군요.
「엠마오에서의 만찬」에서 보이는 팔의 원근법도 중요한 문제예요. 자세에 관해 지적하신 내용을 인정합니다. 선생님의 주장은 카라바조가 자신의 목적을 이루기 위한 구체적인 방법을 밝혔다는 점에서 큰 가치가 있어요. 역사가들은 수단을 고려하지 않고 목적을 분석하려는 경향이 있습니다. 문헌 증거가 없으면 선생님의 주장은 가설일 수밖에 없겠지만, 여느 주장과 달리 실천적인 고려 사항을 바탕에 깔고 있어요. 멀리 있는 손이 더 크다는 데는 두 가지(혹은 여러 가지) 이유가

있겠죠. 첫째는 말씀하신 것처럼 망원 렌즈 같은 광학 장치 때문이라고 볼 수 있어요. 둘째는 '그림상의 예절'을 고려하여 손을 지나치게 축소시킬 수 없다는 생각 때문에 원근법을 완전히 적용하지 못했는지도 모릅니다. 만테냐(Mantegna)가 브레라 그림에서 그리스도의 머리를 축소하지 못한 것이나, 우첼로가 쓰러진 기사를 처리한 방식도 그랬죠. 저로서는 두번째 설명 쪽에 비중을 두고 싶지만 그렇다고 해서 선생님의 광학 장치 가설이 틀렸다는 이야기는 아닙니다.

홀바인의 해골을 바로잡아 보여주신 것은 아주 멋졌습니다. 내셔널갤러리가 그 작품을 복원한 뒤 전시회를 개최한 보람이 있는 것 같군요. 그는 왜곡된 상을 얻기 위해 분명히 광학적 수단을 썼습니다. 하지만 여기서 렌즈를 이용한 장치는 필요가 없어요. 왜곡된 그물눈 체계(distorted squaring system, 제 책을 참조하세요) 같은 단순한 기법을 쓰면 되는데, 이는 당시 레오나르도나 독일 화가들도 알고 있던 방법이죠. 홀바인의 드로잉을 보면 그가 뒤러식의 기하학적 원근법을 사용했고 거기에 관심이 있었음을 알 수 있어요. 그러니까 그는 뒤러가 묘사한 것과 같은 드로잉 장치를 사용했다고 추론할 수 있을 겁니다. 저는 그 시점에서 홀바인이 렌즈식 카메라 오브스쿠라를 사용했다는 것은 역사적이고 기술적인 이유로 어렵다고 봐요. 선생님의 렌즈 장치에 대한 논거로 홀바인의 해골을 언급할 필요는 없을 듯합니다.

결론

그림을 주요한(어떤 경우에는 유일한) 증거로 삼는다면 어느 정도 문제를 피할 수 없을 것 같군요. 그림에서 수단을 추론한 뒤 그 결과를 설명하는 식이 되니까 순환 논법에 빠집니다. 별도의 문헌 기록이 없기 때문에 역사가들도 흔히 그런 덫에 걸리죠. 선생님이 제기하시는 주장의 큰 강점은 '눈 굴리기'식으로 그린다면 어땠겠느냐에 대한 선생님의 감각이에요. 저는 이 대화가 아주 흥미로워요. 이 문제에 관해선 아무도 자신만이 옳다고 말하지 못합니다. 예술사가는 말할 것도 없고요. 오랜 기간의 직접 경험에서 얻은 시각적 감각으로 일관되어 있는 선생님의 문제 제기를 보는 것이 제게는 하나의 특권이군요.

제 주장을 너무 현학적으로 여기지는 마시기 바랍니다. 그게 제 직업이니까요! 마틴.

게리 틴터로가 호크니에게
뉴욕 메트로폴리탄 미술관
1999년 9월 29일

안녕하세요, 데이비드.

선생님께서 좋아할 만한 것을 한 가지 발견했습니다. 필립 펄슈타인(Phillip Pearlstein)도 앵그르가 카메라 루시다를 사용했을 거라고 생각했더군요. 조셉 메더(Joseph Meder)/윈슬로 에임스(Winslow Ames)(메더는 1934년에 사망한 것 같습니다)의 『드로잉의 정복』(Mastery of Drawing, 1978)에서 에임스는 펄슈타인이 1971년 『뉴욕 타임스』에 발표한 「나는 왜 내 식대로 그림을 그리는가」를 인용하고 있어요. 관련 부분을 복사해서 보냅니다. 도움이 되기를!

게리 틴터로.

펄슈타인은 현대 화가들이 예술·역사적 관심에서 그랜드 투어(Grand Tour, 영국 귀족 자제가 학교를 졸업하면서 유럽 여행을 하던 관습 ─ 옮긴이)의 연장으로 세계 각지를 여행한 사례를 들었다. "티칼에 가기 전에 나는 유카탄에서

마야 문명의 유적에 들렀는데, 마침 존 L. 스티븐스(John L. Stephens)의 『유카탄 여행에서 일어난 일』(Incidents of Travel in the Yucatan)을 읽던 중이었다. …… 이 책에는 은판 사진술로 제작된 판화들과 캐서우드(Catherwood)가 현장에서 '찍은' 드로잉들이 실려 있다. 그 드로잉들은 카메라 루시다라는 장치를 이용하여 '찍은' 것이었다. …… 카메라 루시다는 19세기의 화가들이 즐겨 쓰던 장치다. 프리즘이 설치된 간단한 장치인데, 화가는 이것을 이용하여 대상과 종이 면을 동시에 볼 수 있다. …… 정글 속의 유적을 그린 캐서우드의 드로잉을 보니 …… 앵그르가 로마에서 그린 드로잉이 생각났다. …… 앵그르도 그 장치를 사용하지 않았을까 하는 생각이 든다(오, 이런 뚱딴지 같은 생각이라니!)"

로스앤젤레스
1999년 9월 30일
데이비드 호크니, 「실전된 지식에 관한 단상」

베르메르의 『회화의 우의』(Allegory of Painting)는 한 소녀를 '눈 굴리기'로 그리고 있는 화가가 묘사되어 있어요. 따라서 이 화가는 물론 베르메르가 아니죠. 한 걸음 뒤로 물러나면 다른 그림이 보일 거예요.

나는 두 가지 전통이 있다고 생각합니다. 렌즈의 전통과 '눈 굴리기'의 전통, 즉 카라치 화파죠. 렌즈는 카라치 화파를 묘사하지만 카라치 화파는 렌즈 화파를 묘사하지 않습니다.

내가 계속 렌즈를 언급하는 이유는 카메라도 무지개와 같은 자연 현상이기 때문이에요. 카메라는 자연에 존재하므로 발명품이 아닙니다. 렌즈가 발명품이죠.

벨파스트에서 아이들이 화난 표정으로 돌과 우유병을 들고 있는 사진을 본 게 생각나네요. 일단 봤을 땐 상당한 충격을 받았는데, 그 충격은 또 다른 사진을 볼 때 곧 사라졌죠. 사진가가 한 걸음 물러나니 10여 명의 사진가들이 그 아이들을 찍고 있는 거예요. 아이들은 렌즈를 위해 장면을 연출했던 거죠. 아까와는 전혀 다른 느낌이었어요. 많은 화가들의 그림도 마찬가지가 아닐까? 화가들은 자신의 기법을 드러내지 않아요. 1926년까지는 그래도 좋았을 테지만(하이젠베르크의 원리) 지금은 불가능하죠.

진실은 무엇이었을까요? 사건 현장에 '기자들'이 있었던 것도 아니고 모두들 참가자들뿐이었죠. 관찰자가 관찰 대상에 영향을 미치니까 중립적인 관점일 수 없죠.

요즘 말하는 '언론'이나 매체도 결코 중립적인 관점이라고 말할 수 없어요. 이게 바로 모순이 아닐까요? 만약 서구의 테크놀로지가 하이젠베르크의 방정식에 의존한다면 그 방정식은 모든 것에 영향을 미치겠죠. 두 전통에서 렌즈를 감추는 전통은 '눈 굴리기'의 카라치 전통과 충돌하고 있어요. 패배하고 있죠.

암울한 20세기 말에 무슨 일인가 일어나고 있어요. 파국에 관한 폭넓은 시각이 열리거나, 아니면 폭넓은 시각 자체가 파국이겠죠. 그러나 낡은 은폐 방식은 이제 통하지 않아요.

렌즈는 아주 흔해졌어요. 이젠 비밀도, 드문 물건도 아니죠. 시각이 '민주화'된 걸까요? 그게 결과일까요?

한 걸음 물러나면 그것을 '실전되고 숨겨진 지식'이라고 부를 수 있을 거예요. 우리는 그것을 알고 싶지 않은 걸까요?

텔레비전 뉴스는 시청자들이 점점 줄어들고 있다는 걸 말하지 않아요. '매체'의 이익을 저해하니까요. 베르메르의 시대에 그림을 감상하는 사람은 아주 적었죠.

대체로 교양인이나 '감식가' 정도였어요. 한 친구는 "그래, 나머지 사람들은 어둠 속에 있었지."라고 말했는데, 어두운 방에 빛을 밝히는 게 바로 렌즈예요. 카메라 오브스쿠라는 곧 '어두운 방'이죠. 누가 어둠 속에 있었을까요?

그림을 도처에서 볼 수 있게 된 건 금세기에 와서의 일이에요. 그다지 인상적인 그림은 없지만. 플로베르의 소설 『순진한 영혼』(A Simple Mind)에서 하녀인 펠리시테는 프랑스를 떠난 조카를 걱정하죠. 조카는 해외로 갔는데, 펠리시테에게는 '프랑스' 그림은 좀 있지만 '해외'의 그림은 달랑 한 장뿐이에요. 하필 그 그림은 원숭이가 소녀를 납치하는 그림이라서(나는 1973년에 이걸 에칭으로 만들었는데, 아주 마음에 들었어요) 그녀는 더욱 걱정하죠. 그리스인들은 '카메라'의 자연 현상을 알았으나 믿지는 않았어요. 연구해보면 그 이유가 밝혀질 거예요.

우리가 뭘 알고 싶어합니까?

'예술'이라는 건 없고 '예술가'만 있다고 말한 사람은 곰브리치가 아니던가요?

그럼 '예술사'란 뭔가요? '묘사'의 역사인가요? '예술 행위'란 뭔가요? 렌즈는 보는 방식을 지배하지만 우리는 지금 그 주변을 보고 있는지도 모르겠어요.

잘 자요.

D. 호크니.

켐프가 호크니에게

옥스퍼드

1999년 10월 1일

안녕하세요, 데이비드.

온갖 '잡일'들을 처리하고 이윽고 집에 돌아와 대화를 나눌 기회를 얻었네요. 프린터가 고장나서 손으로 직접 씁니다. 알아보시겠죠? 테크놀로지란! 생각이 다양하면서도 뒤죽박죽이에요. 때가 되면 일관적인 게 나오겠죠.

표현

17세기 초에는 스쳐가는 표정을 그린 화가들이 대단히 많았어요. 카라바조(특히 「메두사」[Medusa]), 베르니니(『저주받은 영혼』[Anima damnata]), 렘브란트(내셔널갤러리에 전시된 것과 같은 초기 초상화), 벨라스케스 등등 …… 그들은 레오나르도의 주제를 많이 차용했어요(예컨대 패배한 「앙기아리 전투」[Battle of Anghiari]에서 함성을 지르는 전사들의 머리). 문제는 그들이 어느 정도까지 순간적인 표정을 '위조'했느냐, 또 그 표정을 '고정'시키기 위해 도구를 사용했느냐는 것이죠. 아시다시피 레오나르도는 조그만 공책을 가지고 다니며 특이한 골상이나 활기 있는 표정을 포착하곤 했어요. 아마 그는 빠르게 그린 기록, 얼굴 구조에 관한 지식, 끊임없는 실험을 토대로 표정을 개작했을 거예요. 레오나르도의 가장 큰 목표는 자연의 단순한 모방이 아니라 이해에 기반하여 자연을 개작하는 거였어요. 추측컨대(저는 확신하지만) 17세기 초 표정의 특징은 다른 종류의 직접성에 뿌리를 둔 것 같아요. 레오나르도식 방법을 부활시킨 안니발레 카라치와는 달리 카라바조, 벨라스케스 등은 원근법 이론의 견지에서 눈의 움직임을 재구성하기보다 눈이 보는 것을 직접적으로 다루는 방식을 추구했어요. 거기서 카메라 오브스쿠라 등의 장치는 모델만큼 중요한 역할을 한 거죠. 선생님이 말씀하셨듯이 여기에는 뭔가 큰 게 있다고 생각됩니다. 자연주의의 역사─개념으로나 광학적으로나─선생님의 견해처럼 역사적 정통성에 도전하는 방식으로 다시 기록될 수도 있어요. 많은 생각을 필요로 합니다.

화가와 예술사가

화가의 입장에서 다른 화가들을 볼 때는 예술사가에게는 없는 힘과 자유를 누립니다. 그 힘은 자신도 화가라는 데서 나오죠. 얼마나 어려운지 압니다. 어떻게 했는지 실천을 통해 알고 있습니다. 다른 화가의 작품을 보고 "내가 저렇게 해야 한다면 나는 이렇게 하겠다."고 말할 수 있죠. 자유는 역사가처럼 기록을 체계적으로 분석해서 증거의 형태로 존속하는 것을 찾아내야 할 필요가 없다는 겁니다. 역사가는 기록들 사이의 빈 틈을 메워야 하지만, 여기에는 제약이 아주 많습니다. 증거가 필연적인 결과로 이어지지 않을 경우 추리의 영역으로 들어갈 수밖에 없죠. 그림은 어떤 면에서 '시각적 증거'이며, 이 증거를 해독한다는 점에서는 화가와 역사가의 일이 같다고 할 수 있어요. 과거의 예술을 살펴보는 화가라면 그 힘과 자유에 (조금이라도) 상응하는 약점도 있지 않을까요? 약점(이라기보다는 위험)은 화가가 자신의 실무를 지나치게 믿는 나머지 다른 화가들도 자신의 눈으로 본다는 점일 겁니다. 즉 과거의 화가도 실제로 자신처럼 했으리라는 거죠. 이런 견지에서 볼 때 선생님의 주장에서 가장 강력한 부분은 '증거'와 그림을 바탕으로, 이러저러하게 하기 위한 최선의 방법은 렌즈 장치를 이용하는 것임을 보여주는 대목입니다.

비밀

이것은 역사가에게 곤란한 문제입니다. 문헌 증거가 없는 분야이므로 항상 가능하다고 할 수밖에 없죠. 무엇이 비밀이라면 곧 문헌 증거가 없다는 뜻입니다. 어떤 면에서 그것은 명백한 사실이지만 역사가로서는 정당화에 악용될 수도 있습니다. 예컨대 레오나르도는 사실 여자였고 가짜 수염을 만들어 붙였다든가 등등! 신비 분파에 관한 문헌을 보면 옳든 그르든 입증할 수 없는 거친 생각들이 많이 나옵니다. 선생님이 말씀하시는 비밀 중 가장 큰 것은 카라바조, 베르메르, 벨라스케스, 샤르댕 등 많은 화가들이 온갖 방법과 수단을 깊이 생각한 사람들이면서도 정작 자신의 견해와 기법에 관해서 아무런 기록도 남기지 않았다는 사실입니다. 흥미롭군요!

기하학적 구성 대 '카메라'

대체로 류트 같은 일반적인 사물을 원근법으로 표현하려 할 때 르네상스와 그 이후 화가들에게는 두 가지 가능성이 있었습니다. (1) 원근법적 기하학으로 각도를 정밀하게 측정한다. (2) 광학 장치, 즉 뒤러 같은 사람들이 그림으로 보여준 것이나 일종의 '카메라'를 사용한다. 제 생각으로는 초기의 작품들(적어도 1550년까지)은 모두 기하학으로 그려졌다는 겁니다. 아마 피에로 델라 프란체스카가 개괄적으로 정리한 방법이나, 우르비노(피에로가 활동했던 도시)의 작은 화실에서 작업하던 목각 상감 장식 디자이너들의 방법을 썼을 겁니다. 홀바인의 「대사들」에 나오는 도구들을 보면 상감 작업 도구와 상당히 비슷합니다. 지구의에 새겨진 글씨에 관한 지적은 저도 인정하지만 그것은 기하학적 원근법이나 원근 장치를 이용해도 가능하죠. 렌즈 장치로 모든 걸 그렸다면 왜 그렇게 많은 화가들과 이론가들이 원근법적 기하학을 가지고 씨름했는지 알 수 없게 됩니다. 1550년경 이후라면 사정은 달라집니다. 특히 복잡한 사물(손, 레이스 등)을 그릴 때면 기하학을 쉽게 적용하지 못하죠. 역시 모든 문제는 판단의 균형감이 아닌가 싶습니다. 그것을 바탕으로 선생님의 직관과 저의 역사적 방법이 (논쟁이 아니라) 대화를 나누는 겁니다. 어쨌거나 데이비드 그레이브스의 말은 1550년경 이후에는 아주 타당합니다.

관찰자와 관찰 대상

20세기 물리학에서는 관찰자(혹은 관찰 행위)도 현상이 드러나는 방식의 일부라는 관념이 매우 강력히 제기되죠. 기술적 분야(예컨대 빛이 파동이냐 입자냐 같은 것)에서도 그렇지만 은유로도 널리 쓰입니다. 선생님의 벨파스트 사진은 아주 적절한 예가 되겠네요. 저는 늘 전쟁 사진(베트남의 파괴된 도로에 쏟아지는 네이팜탄 세례 속에서 비명을 지르는 아이)이 궁금했습니다. 큰 눈으로 렌즈를 들여다보는 비쩍 마른 아이, 공포를 보고 싶어하는 우리의 탐욕을 충족시켜주는 아이의 사진도 그렇고요. 초상화에서 모델은 그냥 앉아 있지 않습니다. 모델은 시각 실험 장치로부터는 물론 관찰 행위로부터도 영향을 받죠. 언론은 결코 중립적인 관점을 취하지 않는다고 말씀하셨는데요. 하지만 희한하게도 과학적 정통성에 대한 믿음은 경험적 관찰과 과학적 논리에 걸맞게 중립적이고, 공평하고, 가치로부터 자유롭습니다. '희한하다'고 말한 이유는 관찰자가 현상에 영향을 미친다는 것을 증명한 것이 바로 과학이기 때문이죠. 제가 보기에는 렌즈(카메라든 뭐든)가 그 관찰자인 경우가 많습니다. 렌즈는 독립적이에요(자체의 속성에 따라 자체로 활동하죠). 특정한 대상에 특정한 작용을 가하고 싶을 때 사용하는 게 렌즈입니다. 활력을 지닌 대상으로부터 반응을 유발하죠(생물학자는 유기체의 행동을 '반응성'이라고 말하는데, 멋진 표현이에요).

'관찰자'와 '관찰 대상'에 관해서는 수전 더지스(Susan Derges) — 포토그램(photogram, 감광지를 이용하여 그림자 같은 영상을 만드는 사진 — 옮긴이)을 잘 만드는 작가죠 — 의 사진책에 제가 글을 수록한 게 있습니다. 출판사에서 책을 보내주면 제가 한 권 보내드릴게요.

할 일은 많은데 모든 게 꽉 막혀서 힘듭니다. 광학, 지각, 인지, 상상력, 정치, 과학, 우주, 인간 등등. 그래서 그림은 중요한 것인가 봅니다. 저처럼 관찰자에 불과한 사람에게도 말이죠.

마틴.

호크니가 켐프에게
로스앤젤레스
1999년 10월 1일

안녕하세요. 마틴.

손으로 쓴 팩스 편지 잘 받았습니다. 알아볼 수 있었어요. 17세기에 색다른 표정들이 많이 등장했다는 건 나도 눈여겨본 사실입니다. 뒤러 같으면 그릴 수 없는 순간적인 표정이죠. 나는 그게 렌즈의 증거라고 봐요. 렌즈가 아니면 불가능해요. 입과 눈의 위치, 얼굴 근육을 재빠르게 포착해야 하니까요.

열린 입이 그려진 건 언제가 처음인가요? 1501년에 조르조네는 미소를 띤 초상화를 그렸는데, 뛰어난 화가이기는 하지만 렌즈의 흔적도 있었죠.

최근 여섯 달 동안 난 얼굴 그리는 법을 많이 깨우쳤어요. 시간이 많이 걸리죠. 하루에 한두 장 정도 그릴 수 있는데, 아주 힘들어요.

또 한 가지 눈여겨볼 것은 갑옷이나 겹친 직물의 복잡한 무늬예요. 티치아노(Titian)에게서는 거의 볼 수 없어요. 그처럼 뛰어난 화가도 눈 굴리기로는 그리기 어려웠던 거죠. 하지만 홀바인에게선 흔히 볼 뿐 아니라 그는 마치 그 솜씨를 과시하고 싶어한 듯해요. 「대사들」의 뒤쪽 커튼, 식탁보의 가장자리는 내가 보기에 영락없는 렌즈예요.

나는 아마 구식 미술학교에서 배운 마지막 세대일 겁니다. 열여섯 살 때 브래드퍼드 미술학교에 갔죠. 당시에는 GCE(교육수료 일반시험 — 옮긴이)를

통과하면 초급 학교를 다니지 않아도 되었죠. 학교 측에서는 나 같은 장학생을 대학까지 보내주겠다고 했지만 미술학교에 가고 싶어 학교를 그만두었어요.

내가 받은 교육은 완전히 카라치 전통이었어요. 한 주일에 나흘 동안 모델을 놓고 그림을 그렸죠. 덕분에 보는 법을 배우게 돼요. 방법은 단순했어요. 학생들은 이젤 혹은 당나귀(화판을 세우는 대가 부착된 벤치)를 가지고 모델 주위에 반원형으로 자리를 잡죠. 우리가 30분 동안 말 없이 작업하고 나면 선생이 한쪽 끝에서부터 학생들의 드로잉을 보면서 도화지 한 구석에다 어깨나 팔을 그리는 거죠. 나는 선생이 나보다 더 잘 본다는 것을 깨달았고 그 뒤에는 그림이 한결 나아졌어요. 그래서 나는 앵그르가 추선(錘線)을 사용하거나 연필을 엄지에 대고 까다로운 측정을 일일이 했다고 믿게 되었죠. 이 무렵의 4년간은 호기심에 찬 어린 학생이 많은 것을 배운 기간이었어요. 과거에는 더 어린 나이에 시작했으니까 브래드퍼드 초급 학교처럼 교육 과정이 쉬웠을 테죠.

그 뒤 나는 왕립 예술대학에 다닐 때 그런 제도가 쇠퇴하는 걸 봤어요. 종합연구과가 해체되었고 1962년부터는 모델을 놓고 그림을 그리는 것이 의무화되지 않았죠. 그런 변화가 싫었던 나는 회화과 교수에게 회화를 보호하는 게 당신의 직무가 아니냐고 따졌어요. 게다가 강의에 제대로 출석하지 않아서 낙제도 경험했죠. 다른 학생들도 마찬가지였으나 그들은 그래도 출석표에 서명은 했죠. 난 시간 낭비라고 여겼어요(예술사는 예외였어요). 학위를 못 받는다는 말을 듣고 난 내 학위장을 직접 판화로 만들 테니 걱정 말라고 말했죠.

결국 학교 측은 학위를 주었으나 지금까지 아무도 내게 그걸 보여달라고 한 사람은 없었어요. 그림이 있는데 학위 같은 게 무슨 소용이겠어요. 의사 면허증 같은 거나 벽에 걸어두는 거죠.

내가 보기에 렌즈가 등장한 장소와 시대는 제각각이었지만 화가들은 그 장점을 즉각 알아차렸어요. 렌즈가 없었다면 전에 말한 것과 같은 어색함이 그림에 보였을 게 분명해요.

현재 나는 벨라스케스를 면밀히 검토하는 중인데, 그가 렌즈에 익숙해지면서 훨씬 나아졌다는 게 보여요(6개월 전이라면 결코 보지 못했겠죠). 그도 카라바조처럼 인물의 수를 절반으로 해서 시작했죠(렌즈 앞에서는 많은 사람을 볼 수 없으니까요). 그는 얼굴에서 무엇을 보아야 할지 재빨리 알아냈어요. 그런 다음 그처럼 관찰력이 뛰어난 사람은 기억력을 잘 활용하는 거죠. 그가 쓴 모델은 평범한 사람들이었는데, 일하는 동안 좋은 식사와 포도주를 대접받았을 거예요.

1625년의 「바쿠스」(전에 말했죠)는 그 점을 잘 보여주는 작품이에요. 벨라스케스는 렌즈로 보는 세상에 익숙해졌고 아마 만년에는 기억을 통해 그런 양식으로 그림을 그렸을 거예요. 그는 분명히 짧은 기간에 급속한 발전을 이루었고, 후기 작품들은 훨씬 세련된 모습을 보여줍니다.

카라바조, 벨라스케스, 프란스 할스, 베르메르, 데 호흐(de Hooch), 샤르댕, 그리고 내 생각엔 호가스(Hogarth)도 드로잉을 별로 남기지 않았어요. 드로잉이 있었다면 잘 보관되었을 게 틀림없어요.

샤르댕은 드로잉을 그리지 않는 이유를 비밀로 했고 그런 질문을 받으면 난처해했어요. 하지만 그의 작품은 사뭇 시적인데 왜 그런 게 중요하겠어요?

사진이 등장한 우리 시대에는 광학 장치가 편리해졌죠. 알다시피 사진이나 평평하고 고정된 면을 따라서 그리는 것도 그리 쉬운 일은 아니니까 아주 편리해진 건 아니지만요.

카메라 루시다를 제대로 사용하려면 많은 드로잉을 알아야 해요. 이 장치는 풍경화를 위해 만들어졌는데, 아마 앵그르가 로마에서 사용했을 겁니다. 도록에는 사용하지 않았다고 나와 있지만 난 당연히 그랬으리라고 봐요. 카메라 루시다는 존

허셜의 장치에 비하면 성능이 훨씬 뛰어나고 휴대하기도 간편할 뿐더러 연필을
사용하면 놀라운 '터치'를 보여주죠. 이런 장점들은 모두 그가 필요로 했던
거였어요. 당시에는 주로 자를 대고 선을 그렸죠. 최소한의 시간으로 카메라
루시다를 들여다보고 눈과 입의 위치를 정한 다음에 자세히 살펴보는 게 그의
방법이었을 겁니다.

내가 쓴 모델들은 모두들 내 집중적인 시선을 받는 게 힘든 경험이었다고
말해요. 사람의 얼굴을 세 시간 동안 열심히 들여다보는 건 이상한 경험이죠. 특히
모델 일을 해보지 않은 사람은 더 그렇게 느껴요.

런던에 있을 때 나는 얼스코트에서 웨스트엔드까지 지하철을 타고 가면서
편안하게 사람들의 얼굴을 쳐다볼 수 있었어요. 입, 눈, 코의 위치가 아주
재미있다고 여겼죠. 버스에선 승객들이 같은 방향을 향하고 택시는 주로 혼자 타기
때문에 그럴 수 없죠. 나는 내 이론을 100퍼센트 확신합니다. 그림이나 글에서
이렇듯 내게 확신을 준 경우는 없었어요.

반 데이크는 베르니니에게 필적하는 비례를 찾기 위해 최신의 기법을 사용하지
않았을까요? 레이스라든가 어깨의 형태가 그 점을 잘 보여줍니다. 선생도
말했다시피 기하학만으로는 불가능해요.

나는 계속 그림들을 보면서 단서를 찾을 겁니다(내일 오스트레일리아로 가지만
이 작업은 계속할 거예요). 선생이 보내는 팩스는 내게 전달될 테니 걱정 마세요.
이 팩스 번호로 하시면 됩니다. 뉴욕 강연을 위해 슬라이드를 많이 준비했어요.
혹시 강연에 와주실 수 있는지 모르겠네요. 데이비드 그레이브스도 닷새 뒤에
옵니다. 예술사가들이 많이 온다고 들었어요.

사람들이 정직한 알브레히트 뒤러를 놔두고 비밀이 많은 카라바조를 신뢰한다는
건 흥미로운 일이에요. 뒤러는 위대한 화가들 중에서 드로잉 장치를 그림으로
묘사한 유일한 인물입니다. 렘브란트도 별로 비밀이 많지 않았고 제자들을 많이
거느렸죠. 그는 뛰어난 자화상에서는 렌즈를 사용하지 않았으나 투구와 갑옷에는
사용했죠. 어쨌든 (피카소가 그렇듯이) 그가 위대한 화가로 꼽히는 건 인간성이
좋아서가 아닙니다.

입체파의 선상에서 훌륭한 초상화들을 남긴 사람은 피카소뿐이라는 것도
흥미롭군요. 그는 예쁜 소녀를 그렸죠. 부드러운 피부(마리 테레즈 월터), 지적인
소녀(도라 마르)의 초상화에는 관능적인 곡선이 별로 없어요. 소녀의 마음이
피카소에게는 더 중요했던 거죠. 얼굴은 왜곡되지 않았고 베이컨(Francis Bacon)
의 얼굴과는 확실히 다릅니다(베이컨은 예쁜 소녀를 그리지 못했어요).
브라크(Braque)는 초상화 자체를 그리지 않았고요.

지구 반대편으로 떠날 차비를 하고 있습니다. 캔버라에서 강의를 할 거예요.
그레고리가 "선생님은 오프 오프 브로드웨이에서 먼저 데뷔하시고 브로드웨이로
입성하시겠네요."라고 말하더군요. 그의 익살이 마음에 들어요.

안녕히 계십시오.
데이비드 호크니.

켐프가 호크니에게
옥스퍼드
1999년 10월 2일

안녕하세요, 데이비드.
2단계 팩스 방식에 감사드립니다. 제 팩스는 용지도 떨어지고 메모리도
나갔어요(저도 기계와 동병상련입니다). 선생님의 편지를 읽으면서 이 글을
씁니다. '오즈의 나라'로 떠나시기 전에 받아보실 수 있게 하려고요.

열린 입
물론 초기 미술에도 많았습니다. 도나텔로(Donatello)의
「추코네」(Zuccone)(피렌체 대성당의 종탑을 장식하기 위해 제작한 유명한 예언자
연작 중 마지막 작품)가 대표적이죠. 초상화는 또 다른 문젭니다. 입을 여는 것은
대개 예절에 어긋나고, '귀부인'에게는 더욱 그렇습니다. 안토넬로 다 메시나가
베네치아에서 그린 초기 초상화들 중 가장 활기찬 작품 정도가 아마도 최초로
'말하는 모습'이라고 해야겠죠. 치아를 드러내는 행위도 금기시되었으니까요.
표정에는 많은 사회적 규제가 있었어요. 선천적인 것도 일부 있지만 사회적인 게
대부분이죠. 제가 판단하건대 미국의 청년들(주로 학생)은 영국 청년들보다 입의
모양에서 차이가 나고 치아를 더 잘 드러내는 것 같아요(특히 여성의 경우). 사회적
제약과 치아에 관련된 습관이 결합된 결과겠죠.

전통적 미술 교육
저는 아직 기술과 기초, 손과 눈을 믿습니다. 전통적인 작품을 그리라는 게
아니라 흔히 인용되는 레이놀즈의 말처럼 '보는 방법을 배우라'는 거죠. 러스킨은
이 말을 믿고 완전히 이해했습니다. 선생님이 말씀하신 브래드퍼드 제도는 18세기
이후 유럽의 거의 모든 미술학교에서 시행되었어요. 몇 년 전 켄우드에서 발행된
『화가의 모델』(The Artist Model)(비냐미니와 포슬 엮음)이라는 전시회 도록이
좋은 사례예요. 실물 드로잉에서 취하는 반원형 배열은 1/2 해부학 교실에서 나온
거죠. 아마 어느 해부학 교수가 만들었을 겁니다. ('당나귀'는 재미있는 말이네요.
이탈리아어로는 이젤을 카르파, 즉 염소라고 부르거든요.)

모델이나 주형을 보고 그리는 훈련은 왕립대학보다 다른 미술학교에서 더 오래
지속되었습니다. 스코틀랜드나 옥스퍼드의 러스킨 학교에서 그랬죠(여기서는
지금도 해부학을 공부합니다).

왕립대학에 관해
여기 텔레비전에서 나오는 왕립대학의 교과과정이 모두 나름대로 반항적이라는
게 흥미롭군요(선생님도 그렇죠). 교과과정 전반도 그렇지만 학장 자신도 중요한
것은 교육이나 학위가 아니라 그 대학, 그 전설의 장소에 있다는 것이라고 솔직히
말합니다. 선생님의 주장도 그것과 궤를 같이 합니다.

어색함
이건 흥미로운 기준이네요. 광학 장치를 사용한다고 해서 어색함이 제거되지는
않지만—실력이 없는 화가는 여전히 W. H. 폭스 톨벗의 표현을 빌리면 '개탄스런
결과'를 낳죠—실력 있는 화가라 해도 렌즈를 사용하지 않으면 어색함을
탈피하지 못한다는 말은 아주 흥미롭습니다. 어색함은 설명할 필요가 없을 만큼
사소한 것일 수도 있지만, 아주 분명하고 중대한 결과를 낳습니다. 인간의 눈/지각
기관이 곡선, 각도, 간격의 미세한 차이까지 식별하는 능력은 정말 놀라워요. 전에

세인트앤드루스에서 실험심리학을 공부하던 한 친구가 기울기를 연구한 적이
있었습니다(조종석에서 보이는 인공 지평선의 기울기를 뜻하니까 놀라지 마세요).
그는 지평선의 각도가 미세하게 달라지는 것을 잡아내는 인간의 능력이 망막의
기능에 관한 이론적 모델보다 훨씬 정밀하다는 것을 발견했죠. 저는 놀라지
않았습니다.

기억으로 그리기

프랑수아 부셰(François Boucher)가 레이놀즈에게 자기는 더 이상 모델이 필요
없다고 말한 게 생각나는군요. 특별한 재능을 지닌 어떤 화가들은 분명히 실물
드로잉처럼 위조할 수 있겠지만, 자세나 세부, 표정이 정교할수록 그런 위조는
통하지 않습니다. 하지만 일부 화가들은 모든 규칙을 초월하죠. 레오나르도는 용이
움직이는 드로잉을 마치 고양이 같은 실물을 보고 그린 것처럼 만들어냈습니다.

앵그르

선생님 의견이 옳다고 봅니다. 한 가지 문제는, 앵그르처럼 뛰어난 터치를 할 줄
아는 사람이 광학 장치에 모든 것을 의존하는 화가보다 오히려 더 잘 광학 장치의
영상을 따라서 그렸다는 사실입니다.

지하철이나 기차에는 앞뒤를 면한 좌석이 많으니까 거기서 많은 얼굴들을
본다는 말씀 이해하겠습니다. 제 얼굴도 가끔은 누군가의 구성에 도움이 되겠죠.
왠지 오싹한 기분이네요. 한참 지나면 저 사람이 전에 본 사람 아닌가 하는 생각이
들기도 하겠고요. 얼굴 표정을 연구하는 방법은 참 많군요. 아주 놀라운
기술입니다.

안녕히 계십시오.
마틴.

호크니가 마틴에게
시드니
1999년 10월 5일

안녕하세요, 마틴.
렌즈가 회화에 사용된 과정에 내가 천착하는 이유는 바로 렌즈가 오늘을
지배하고 있기 때문입니다.
우리는 그림을 사랑하며, 과거의 걸작들을 감상하면서 즐거워하고 또 그걸
직업으로 삼고 있지만, 오늘날 무수한 사람들은 렌즈를 통해 세계를 바라보고
있다는 걸 잊으면 안 됩니다. 일반적으로 사람들은 그것이 현실 세계라고 믿습니다.
비록 우리의 지적 인식에 따르면 그것은 사실이 아니지만 그 관점에 대해서는
관심이 많습니다.
여기서 디지털 텔레비전에 관한 논의는 정치 권력과도 연관되니까 너무 커질 것
같습니다.
내 이야기가 지루할지도 모르지만 나는 완전히 빠져 있답니다.
데이비드 H.

호크니가 켐프에게
시드니
1999년 10월 6일

안녕하세요, 마틴.
방금 책을 뒤져봤습니다(이 책은 영국에도 있을 겁니다). 노르베르트
슈나이더(Norbert Schneider)가 쓴 『초상화 예술: 1420~1670년 유럽 초상화의
걸작들』(The Art of the Portrait: Masterpieces of European Portrait-Painting
1420~1670)입니다.
그 책과 관련하여 내 의견을 말하겠습니다.
그 책 6쪽에는 이런 구절이 나옵니다.
그토록 엄청나게 복잡한 장르가 그토록 짧은 기간, 즉 15세기의 불과 수십 년
동안에 발달했다는 것은 지속적인 놀라움을 낳는다. 더구나 후원자의 개인적
요건에 따르는 제약 요소까지 감안한다면 더욱 놀라운 일이다.
'지속적인 놀라움을 낳는다'라는 말은 무슨 뜻일까요? 새 도구가 유럽 전역에
신속하게 퍼졌다는 뜻일까요?
(데이비드 그레이브스가 내게 보내준 알가로티 백작의 이야기를 보셨습니까?
렌즈가 존재했던 18세기 문헌이더군요.)
어쨌든 그 책을 앞에 두고 내 의견을 계속 들으십시오.
속표지에는 연대가 없고 아뇰로 브론치노(Agnolo Bronzino)가 그린 비아 데
메디치(Bia de Medici)의 초상화가 있습니다. 겹겹이 접힌 소매 부분을
보십시오(전혀 어색함이 없습니다). 목걸이와 손에 쥔 사슬을 보십시오. 사슬에는
초상화가 그려진 메달까지 있습니다. 이 그림을 7쪽에 실린 티치아노의
그림(1532/3)과 비교해보세요. 직물이 치밀하지 못한 것은 눈 굴리기로 그려진
탓이겠지만, 맞은편에 있는 루이 16세의 정부(1783)는 그렇지 않습니다.
8쪽에 있는 홀바인의 그림(1532)에서는 식탁보의 무늬가 가장자리까지
정교하며, 공단 소매와 유리 꽃병은 전혀 '어색'하지 않습니다. 맞은편에 있는 두
성직자의 얼굴(1544)은 13쪽의 위 오른쪽에 있는 초상화와 거의 같은 시대입니다.
10쪽에 실린 벨리니의 도제(Doge, 베네치아의 총독 직함―옮긴이)(1501)는
내셔널갤러리에 소장되어 있지만 나는 그동안 눈여겨보지 않았습니다. 그의
모자와 외투를 장식하는 무늬는 기하학으로 그린 걸까요? 11쪽의 흑백 그림은
거의 '사진'처럼 보이는군요.
15쪽입니다. 반 에이크의 드로잉이 다시 앵그르의 정밀함을 연상시켜요. 특히
입과 눈 주변이요.
여기서 약간 건너뛸까요? 22쪽에 교황이 수행원들을 거느리고 있는데(1475),
97쪽 라파엘로의 교황 일행(1518~19)과 비교해보세요. 하나는 수학적이고 다른
하나는 광학적으로 보이지 않습니까? 라파엘로의 초상화에서 교황은 손에 상당히
큰 렌즈를 쥔 채 96쪽의 종을 바라보고 있군요. (이건 기하학인가요, 광학인가요?
여기엔 분명히 어색함이 없습니다.)
이 모든 것들에는 수학과 광학이 공존한다고 생각됩니다. 48쪽과 49쪽의
피에로는 수학과 눈 굴리기를 보여주지만요.
52쪽과 53쪽의 피사넬로는 눈 굴리기 같아요.
54쪽의 레오나르도는 어떻게 설명하시겠어요? 목이 꼬인 자세가 까다로워
보이는데요. 여러 방법이 결합된 걸까요?
이 도구들이 중복 사용된 건가요? 내 경험으론 카메라 루시다로는 얼굴의
측정밖에 안 되고 옷은 눈 굴리기로 할 수밖에 없겠더군요. 그래서 난 방법을
결합해야 했습니다. 좀 배우면 정교한 옷에도 사용할 수 있겠지만 목은 어색해질

것 같아요.

67쪽에 나온 로렌초 로토의 머리(1506)는 눈과 약간 벌린 입의 관계가 놀라울 만큼 잘 맞았더군요.

71쪽 모레토 데 브레시아의 초상화(1530/40년경)는 옷과 뒤의 커튼이 상세하게 묘사되었는데, 48쪽의 피에로와 비교해보세요.

크라나흐의 옷 무늬(83쪽)는 브론치노의 사슬만큼 접힌 부분이 정교하지 않아요. 이 책을 한 번 보시기 바랍니다. 여러 기법이 사용되었고 중복 사용된 경우도 많은 듯해요.

어떻게 생각하세요?

데이비드 호크니.

시드니
1999년 10월 6일
데이비드 호크니, 「렌즈에 관한 생각들」

사진의 화학적 처리 방식은 1839~40년에 생겨났지요. 정착액으로 종이에 인화하는 방법은 1850년에 발명되었어요. 1865년경이면 유럽과 미국의 대도시마다 초상 사진가들이 득시글거렸어요. 값싼 '초상화'가 생겨난 거죠. 이것은 금세 퍼졌는데, 성공한 상인 계층이 맨 먼저 받아들였을 거예요.

이 현상을 렌즈의 초창기에 손으로 그린 초상화가 널리 퍼진 것과 비교해볼까요? 당시의 중심지는 네덜란드와 이탈리아였죠. 영국은 이들 지역에서 솜씨 있는 화가들을 수입했어요. 홀바인, 반 데이크, 루벤스가 그들이었죠.

인간의 욕구는 늘 마찬가지 아닐까요? 그래서 그게 널리 퍼지지 않았나 생각돼요. 내가 보기엔 눈 굴리기와 기하학을 함께 사용한 것 때문에 카라바조는 욕을 먹는 것 같아요. 푸생은 카라바조가 회화를 망쳤다고 생각했죠. 왜일까요? 무슨 뜻일까요? 그는 지하실에서 작업했다는 것 때문에 그런 비난을 받았을 거예요.

홀바인이 그린 게오르크 기스체(Georg Gisze)의 초상화를 다시 보세요(62~3쪽). 식탁보 위 유리 꽃병과 나무 절굿공이의 사이에 작은 원통형 물건이 보입니다. 열려 있는 작은 문이 있지만, 위는 표면과 약간 평행하지 않아요. 꽃병의 기단과 비교해보면 확실히 드러나죠.

이것은 다른 투영법 때문에 생긴 결함일까요? 내가 보기엔 그런 것 같아요.

식탁보의 아래쪽 모퉁이가 가라앉아 있는 걸 보세요. 그러나 동전 통 안의 동전들은 약간 비스듬하면서도 빛나는 부분이 잘 보입니다.

물론 그렇다 해도 훌륭하고 솜씨 있고 관찰력이 뛰어난 화가의 아름다운 작품이죠.

찾는 것에 관해 알게 될수록 놀라움도 점점 커져요.

지금도 작업 중입니다.

시드니
1999년 10월 6일
데이비드 호크니, 「화가와 렌즈」

렌즈는 손에서 시작되었고, 손은 카메라에 밀려났으나 이제 다시 돌아오고 있죠.

그러나 화가가 렌즈를 사용한 방식에서는 시각의 절대적인 주관성을 볼 수 있어요.

벨라스케스는 렌즈로 얻기 어려운 풍부한 색채를 포착하는 환상적인 눈을 가졌어요. 화가의 눈과 손만이 그런 그림을 그릴 수 있죠. 그래서 화가들이 렌즈를 사용하는 방식에는 엄청난 차이가 있는 거예요.

나는 카라바조와 벨라스케스의 차이 혹은 유사성을 말했죠. 특히 인물들을 식탁에 둥그렇게 앉힌 초기 벨라스케스는 렌즈로 잡은 구도보다 더 소박했어요. 그러나 렌즈를 사용하면서부터 그는 다른 길을 보았고 결국 모델을 필요로 하지 않게 됐죠. 눈과 손이 가슴과 힘을 합쳐야 걸작이 탄생합니다.

마르코 리빙스턴(Marco Livingston)이
리처드 슈미트(Richard Schmidt)에게
런던
1999년 10월 6일

안녕하세요, 리처드.

어제 데이비드가 오스트레일리아에서 제게 전화를 했어요. 지금 어디 계신지 몰라서 대신 당신에게 편지를 씁니다.

데이비드가 예술사가들에게서 회신을 받은 게 있는지 알고 싶다더군요. 오늘 헬렌 랭던이 제게 전화를 했어요. 데이비드의 생각에 관해 흥미로운 것을 찾았는데, 자기는 화가가 아니라서 즉각적인 결론을 내리기 어렵다고 했어요. 또 카라바조가 유리를 가졌다는 문헌 증거는 없다고 말하더군요. 하지만 자료와 문헌을 계속 찾아보겠다고 말했어요. 「엠마오에서의 만찬」에 관한 긴 기술적 보고서를 찾아보겠대요.

오늘 아침 저는 지난해에 열린 피테르 데 호흐 전시회의 도록을 보고 있었어요. 워즈워스 협회의 피터 서턴(Peter Sutton)이라는 사람이 쓴 건데, 그에게 편지를 보냈죠. 그는 곧 답장을 했어요. 데이비드의 책을 읽고 싶다고 하길래 지금 보내주었어요.

마르코 리빙스턴.

호크니가 켐프에게
시드니
1999년 10월 7일

오늘 오후 뉴사우스웨일스 미술관에 있는데, 또 다른 생각이 들더군요. 합리적인 프랑스인들은 렌즈의 문제를 느끼고 인상주의와 세잔을 배출했죠. 1870년이 그 전환점이었어요. 또 문학적인 영국인들은 과거를 돌아보고 얼추 올바른 연대를 찾아 그것을 라파엘 전파(前派)라고 불렀지만 렌즈와 연관짓지는 못했어요. 라파엘로의 생애(1483~1520)는 우리가 알려는 기간과 일치하죠. 안드레아 델 사르토(1486~1530)도 빅토리아 시대 영국에서 큰 존경을 받았어요.

프랑스인들은 자신들의 직관을 따랐죠. 특히 세잔이 그래요. 하지만 내가 보기에는 라파엘 전파와 세잔은 연관이 있어요. 전자는 문학적이고 후자는 시각적이죠. 다른 사람들도 아마 이런 연관을 지었겠지만 지금 내겐 아주 분명해 보여요.

렌즈는 내가 지난 6개월 동안 실험했듯이 초상화에 사용되었어요. 사진의 최고 용도도 풍경화가 아니라 초상화였죠. 원근법은 얼굴의 경우에 그다지 통하지 않아요. 전에 나는 사진 구성의 규칙(사진을 찍을 땐 언제나 구도의 가장자리를 본다는 것)에서 유일한 예외는 얼굴이 정면에 있을 때라고 주장했죠. 누가

가장자리에 신경을 쓰겠어요?

눈이 있다면 그걸 봐야 해요. 어쩔 수 없어요.

데이비드.

켐프가 호크니에게
옥스퍼드
1999년 10월 7일

안녕하세요, 데이비드.

최근 시드니에서 보내주신 팩스를 보니 역사의 수레바퀴를 힘겹게 굴리고 있다는 생각이 드는군요. 많은 관찰, 많은 생각, 많은 급진적 제안. 고된 사무에 며칠 시달린 뒤 열성어린 관찰과 탐구적인 직관에 빠져드는 것은 정말 멋진 일이에요.

그 타셴 출판사의 책은 아직 제게 없는데, 조만간 선생님의 상세한 관찰에 대해 회신을 드릴게요. 몇몇 초상화는 저도 알지만, 확신 없이 기억으로만 응답하고 싶지는 않아요. 기하학과 광학의 '접속'은 문이 반쯤 열려 있다고 가정하면(기하학과 광학의 혼합 비율은 여러 가지겠죠) 아주 유망한 관점이에요. 제 생각엔 1470년경의 이탈리아 초상화(예컨대 피에로 델라 프란체스카)를 기하학적 양식의 가장 완성된 형태로 볼 수 있어요. 또한 17세기에는 자연주의적 표현의 '시각적 구성'에 대단히 극적인 뭔가가 일어났다고 생각됩니다. 형태의 이동, 표현의 변화, 면과 공간에서의 빛의 작용, 색채와 명암의 관계 같은 거겠죠. 저는 '카메라'가 직접적인 도구이자 자연주의의 모델로서 결정적인 역할을 했다고 보고 싶어요. 볼록거울, 그을음거울, 은도금거울 등 거울도 중요했고요. 얀 반 에이크와 그 시대 사람들의 자연주의가 어디에 속하는지는 더 연구되어야 하겠죠. 얀의 가장 생생한 초상화는 거울 이미지의 순간적인 현실을 보여주고 있어요. 이 초창기에는 렌즈가 아니라 거울과 유리(투명 유리와 반사경)를 살펴봐야 한다고 생각해요.

15세기 이탈리아를 기하학적 양식으로, 17세기를 광학적 양식으로 규정하는 것은 합당하지만, 자연주의의 최고 작품들, 이를테면 라파엘로의 「교황 레오 10세와 수행원들」에 관해서는 그다지 확신할 수 없네요. 그래도 교황의 손에 렌즈가 쥐어져 있는 것은 선생님의 견해에 도움이 된다고 봅니다! 라파엘로를 모사했던 안드레아 델 사르토는 그 작품을 모사하기가 가장 까다롭다고 말했다고 해요(바사리의 이야기로 기억합니다). 눈 굴리기로 그려진 것이든 광학으로 그려진 것이든 눈 굴리기로 모사하려면 어려웠겠죠.

선생님의 '어색함'과 어색하지 않음의 구분은 아주 분명합니다. 비록 타락한 화가라면 세계 최고의 광학 장치를 사용하여 일부러 '어색해 보이는' 그림을 그려낼 수도 있겠지만 말이죠. 문제는 위대한 화가가 광학 장치의 도움이 없이 어색하지 않은 그림을 그릴 수 있느냐 하는 것입니다. 위대한 화가들이 '믿을 수 없는 일'을 저지를 정도로 후안무치했느냐? 전 그럴 수 있다고 봅니다.

내셔널갤러리에 소장된 벨리니의 「도제 로레다노」(Doge Loredano)는 놀라운 작품입니다. 제가 말하는 '무인도의 그림' 중 하나죠(좋은 표현은 아닙니다만). 제가 학생이었을 때, 그러니까 컴퓨터 조명 장치가 없었던 시절에 저는 햇빛과 구름이 섞인 날에 그 온화한 도제의 모습을 보곤 했습니다. 차갑고 불투명한 파란색 배경에 따뜻한 흰색의 유약으로 칠해진 초상화에서 그가 숨쉬고 있었습니다. 어떠한 카메라도, 기하학도, 색채 이론도 가르칠 수 없는 작품입니다. 16세기에 베네치아에서 파올로 피노(Paolo Pino)가 말했듯이 그 작품은 진정 회화의 '연금술'입니다.

어떤 종류의 도구가 사용되었느냐의 문제(저는 지금 순서를 정하지 않고 말하고 있습니다)는 까다로운 판단을 필요로 합니다. 구성적인 기하학(혹은 '단순한' 눈 굴리기)이 아닌 직접적인 광학이 사용되었다고 의심된다 하더라도 여기에는 창문이나 '휘장', 뒤러식의 도구, 치골리의 원근법적 기하학(제 책을 참고하십시오) 등 여러 가지 수단이 있습니다. 만약 화가가 특정한 구성을 위해 얼굴의 특징점들을 신속하고 정확하게 표시하고자 한다면 기계 장치가 도움을 줄 수 있습니다. 어쨌든 저는 힘들게 선을 따라 그리기보다 각종 장치로 중요한 준거점들을 표시하는 게 최선이라는 선생님의 직관이 대단히 중요하다고 생각합니다. 저를 포함하여 역사가들은 대체로 카메라 같은 장치들이 상세하게 따라 그리기를 하는 데 사용되었다고 보지만, 좀 어리석은 짓이긴 하죠. 아시다시피 원근법적 투영은 전반적 형상을 나타내기 위해 특징점들을 포착하는 데 있으니까 말입니다(일종의 점묘 방식이죠).

저는 중첩 방식이 마음에 듭니다. 다양한 가능성을 생각해보자는 거죠. 화가의 주안점은 기하학이나 광학 양식을 이용했는지의 여부가 아니라 다양한 구도와 다양한 사물을 잘 그려냈는지에 있다는 생각이 들어요. 그렇다면 진정으로 역량 있는 화가는 결과를 '위조'하는 능력을 가진다고 말했던 지난번 제 편지의 논점으로 되돌아가는 거죠.

푸생 대 카라바조

푸생은 자연에 내재하는 고결한 아름다움을 표현하기 위해서는 도덕적으로 정직해야 한다고 믿었어요. 설사 기하학이 실제로 그다지 정확하지 않다 하더라도 기본적으로 기하학적 입장을 지닌 거죠. 푸생에게는 얀 반 에이크보다 피에로 같은 측면이 더 많았습니다. 그러니 카라바조의 자연주의가 지닌 '천박한' 성격은 시각적으로나 도덕적으로 혐오스러운 거예요. 선생님은 지금 잘 돌아가는 역사의 기계에 스패너를 던지듯이 작품에다 렌즈를 던지고 있는 겁니다. 저는 적극 찬동하고 있고요!

참고: 처음에는 자연주의적 초상화가 퍼졌고 1839년 이후에는 사진이 대신했습니다. 사회적인 의미와 확산의 규모는 상당히 다르지만 여기에는 중대한 게 있어요. 초상화는 기본적으로 (복제는 가능하지만) 독점적인 성격을 지닙니다. 르네상스와 바로크 시대의 화가는 돈을 낸 모델에게 일종의 하인으로 고용된 거죠. 그에 비해 사진은 대중이 이미 그 경제성을 말해주는 거대한 시장입니다. 디오라마, 파노라마, 도판 백과사전, 피지오그노트레이스(physiognotrace) 등등 다양하죠. 그러나 자연주의 초상화가 들불처럼 확산되기에 알맞은 조건이 있다는 생각은 근본적으로 옳습니다.

렌즈에 대한 신뢰

저는 전에 자연주의적 그림에 '신뢰를 가진다'고 썼어요. 그 중에서도 사진은 가장 신뢰할 수 있어요. 이 신뢰는 두 가지 방향에서 나옵니다.

(1) 감각 세계에서 일관성을 볼 수 있게 해주는 근본적인 지각력/인지력. 예컨대 의자의 크기와 위치에 관해 정확한 판단을 할 수 있어야 그 주변을 걷든, 거기에 앉든 하겠죠. 자연주의적(특히 사진의) 이미지는 우리가 보는 방식과 단순하고 소박하게 들어맞지는 않아도 그 내재적이고 필수적인 메커니즘에는 잘 맞아요.

(2) 사진은 기본적으로 카메라 앞의 현실로부터 만들어진 것이며, 기록되는 면에 올바른 자국을 남긴다는 습득된 지식. 물론 우리는 사진이 위조일 수도 있고(코난 도일을 우롱했던 두 소녀가 찍은 유명한 코팅리 요정들처럼) 요즘은 디지털

방식으로 조작될 수도 있다는 걸 압니다. 그러나 우리는 현실의 일부를 가까이서 직접 목격하고 싶어하기 때문에 사진이 신뢰할 수 있기를 바라죠.

우리는 더 잘 알면서도 그렇게 행동합니다. 우리는 마약에 탐닉할 수 있듯이 매체와 무관하게 현실의 환상에 인지적으로 사로잡혀 있어요. 더구나 시각적 탐닉은 치료약도 없습니다. 입체파도 안 돼요!

렌즈가 화가들을 '훈련'시킬 수 있다는 선생님의 생각은 렌즈를 이용한 그림이 새로운 자연주의의 모델이 될 수 있다는 제 생각과 잘 통합니다.

조만간 인상주의, 라파엘 전파, 세잔에 관한 견해를 말씀드리겠습니다. 워낙 큰 주제라서 남는 시간에 되는 대로 연구하기보다는 뒤로 더 물러나 개념적으로 촉각을 세워야 할 것 같아요.

마틴.

켐프가 호크니에게
옥스퍼드

1999년 10월 11일

안녕하세요, 데이비드.

약속했던 '또 다른 생각'에 대한 생각입니다. '합리적인' 프랑스인과 '문학적인' 영국인 — 철학상의 개념적인 양대 산맥이기도 하죠 — 이 서로 다른 관점을 가진다는 생각은 멋집니다. 아주 강력한 가설을 세울 수 있겠는데요. 위대한 가설이 그렇듯이 기존의 전제, 실험, 조사, 조작을 분쇄하는 대규모의 고민을 요구하네요. 라파엘 전파는 사진으로 촉발된 게 분명히 아닙니다. 그것은 유럽을 지배하던 퇴행적이고 부흥적인 사조 가운데 하나였습니다. 그 시발점은 사진술에 앞선 독일의 나자렛파였습니다. 사진술에 대한 라파엘 전파의 관점은 복합적이었어요. 러스킨도 처음에는 사진의 사실주의를 찬양했지만 이내 사진의 경직성과 일방성에 실망했죠. 어떤 의미에서 그들은 '광학에서 벗어난' 사진술을 시도함으로써 얀 반 에이크, 멤링, 페루지노(Perugino), 벨리니 같은 15세기 대가들의 솔직한 자연주의에 충직하고자 했습니다. 그들은 새로운 합성 안료와 로브슨(Robson)이 발명한 흰색 바탕의 물감 등 늘 더 생생한 매체를 사용하기 위해 노력했어요. 문학성 혹은 문자성을 통해 특정한 이야기 구조를 나타내려 했죠(대륙의 거창한 '역사'와는 다르죠?).

무엇보다도 문학적 속성과 언어는 — 상징주의처럼 — 종교 문헌(특히 성서)이나 경건한 자세로 신성한 의미를 읽어내야 하는 '자연의 책'과 같은 중세적 관념에 기초하고 있어요. 사진도 (색채가 없는) 자연주의를 어느 정도 지닐 수 있지만, 줄리아 마거릿 캐머런(Julia Margaret Cameron)이나 오스카르 레일란데르 (Oskar Rejlander)처럼 의상과 장치를 이용하지 않는다면 도덕적 이야기를 낳을 수는 없죠.

프랑스인들도 나름대로의 라파엘 전파적 경향을 가지고 있었어요. 들라로슈나 플랑드랭(Flandrin)이 그렇다고 봅니다. 쿠르베(뚱뚱한 누드)와 드가 같은 화가들도 특정한 목적을 위해 카메라를 도구로 이용했어요. 하지만 말씀하셨듯이 인상주의와 후기인상주의는 라파엘 전파의 문학적인 검사나 사진과는 다른 방식으로 그림을 보았죠. 아마 프랑스인들은 앞으로 '전진'하기 위해서는 보는 사람의 눈을 속여 '감상자의 몫'을 빼앗아야 한다고 여긴 듯해요. 베르메르, 벨라스케스, 샤르댕이 그랬던 것처럼 말이죠. 광학을 사진으로부터 벗어나게 하기 위해 라파엘 전파는 미술을 좁은 구석으로 몰아넣었어요. 그래서 감상자는 보고 감탄만 할 뿐 상상력을 발휘하거나 약정되지 않은 지각적 경험은 할 수 없게 된 거죠. 그렇기

때문에 라파엘 전파는 (마술적인 솜씨에도 불구하고) 막다른 골목에 처하게 되었고, 결국 사진과 초상화는 각자 다른 길로 나아갔죠. 초상화는 갈 데까지 가본 뒤에야 — 완전추상, 미니멀리즘, 추상표현주의 — 다시 사진 같은, 렌즈를 이용한 그림으로 돌아왔으며, 렌즈를 이용한 그림은 곧 사기라는 양극성을 피할 수 있었습니다. 그게 사실이라면 그 점에서 저는 선생님의 라파엘 전파/세잔 구분과 일치하는 거죠. 선생님이 '자연'을 바라보고 그림을 그리는(아니면 인화를 하든 뭐든) 방식을 일관적으로 재정리해준 내용이 흥미롭습니다. 이렇게 정리된 그리는 것과 보는 것의 관계가 선생님이 소개한 새로운 개념(제 마음에는 들지 않지만 '팝' 같은 거겠죠)과 어떻게 상호작용하는지에 관해서는 저도 더 생각해봐야겠어요. 내용이 없다면 보는 것도 안 되고 그 반대도 마찬가지겠죠. 쉬운 일은 아닙니다. 어떤 생각이신지?

제 입장에선 우선 제가 그런 생각을 하고 있다는 게 기적입니다(그다지 분명하지는 않지만). '오즈의 나라'가 괜찮기를 바라고, 조만간 연락 바라겠습니다. 마틴.

호크니가 헬렌 랭던에게
캔버라

1999년 10월 11일

헬렌 랭던에게

이메일을 보내주셔서 감사합니다. 캔버라에서 서쪽으로 두 시간 거리 오지에 있는 내 동생의 농장에서 잘 받아보았어요.

나는 지금 마틴 켐프와 서신을 주고받고 있습니다. 최근에 광학에 관해 광범위하게 글을 쓰는 분인데, 이 문제에 아주 관심이 많아요.

나는 광학 장치가 어떻게 사용되었는지에 관해 역사가들이 별로 아는 바가 없다는 데 약간 놀랐습니다. 물론 광학 장치가 그림을 그려주지는 않았죠. 전에 헤이그에서 열린 베르메르 전시회에 갔다가 관장(프레데릭 파르크)과 두 시간 동안 대화를 나눈 적이 있어요. 그때 그에게서 원근법을 적용하기 위해 끈을 박았던 자국이라는 작은 구멍들 이야기를 들었죠. 나는 왜 카메라의 사용을 고려하지 않는지 이유를 모르겠더라구요. 렌즈가 없다면 식탁보 접힌 부분의 무늬는 그릴 수 없었을 겁니다. 베르메르의 친구는 망원경과 현미경을 만든 사람이 아니던가요? 그 반면에 티치아노에게서는 옷이 접힌 부분이 그토록 정밀하게 그려지지 않았고 '눈 굴리기'의 흔적을 뚜렷하게 볼 수 있습니다.

라파엘로가 그린 레오 10세(1520)는 손에, 더구나 왼손에 상당히 큰 렌즈를 쥐고 있어요. 내가 발견한 결과에 의하면 특정한 시기의 초상화에 왼손잡이들이 특히 많이 나옵니다.

앵그르 연구자들이 카메라 루시다를 보기는커녕 듣지도 못했다는 말에 나는 상당히 놀랐어요. 이 문제는 엄밀한 학문 분야, 기법과 방법의 지식에 포함되어야 하지 않을까요?

선생께서는 카라바조가 뒤러의 방법을 썼을 거라고 추측했지만, 그것은 아주 성가시고 아시다시피 두 사람이 기계에 달라붙어야만 합니다.

'광학'이 일종의 사기라는 것은 소박한 생각이에요. 광학 장치를 사용하는 건 쉬운 일이 아니죠. 마틴 켐프에게 나는 광학과 '눈 굴리기'가 함께 사용되었을 거라고 말했어요. 뛰어난 화가일수록 더욱 그랬을 거예요.

또한 역사가들이 보기에는 과학자들이 렌즈를 먼저 가졌을 것 같지만, 나는 그 반대일 거라고 생각해요. 당시에는 그림의 세계가 더 중요했으니까요. 그러나

과학의 본성은 개방적이지만, 화가와 그림의 세계는 훨씬 비밀스럽죠.

렌즈에 관한 생각을 받아들이지 않는다면, 믿을 수 없을 만큼 어려운 '눈 굴리기'의 묘기를 주장해야겠죠. 하지만 그 경우 1500년경부터 1870년까지 유럽 미술에서 갑자기 어색함이 사라졌다는 사실은 설명할 수 없게 됩니다.

카라바조가 그린 도마뱀과 함께 있는 소년은 내가 보기에 렌즈 없이는 불가능해요. 소년이 그 표정을 얼마나 오래 지을 수 있겠어요?

지난 6개월 동안 나는 카메라 루시다로 초상화들을 그려봤어요. 그것을 사용하면 '스쳐 지나가는' 표정을 순간적으로 포착해서 표시를 해놓을 수 있죠. 그런 다음 몇 시간 동안 그림에 집중하는 거예요. 이것을 '눈 굴리기'를 그리려면 시각적 기억력이 뛰어나야 합니다. 불가능하지는 않지만 얼굴의 '정확성'은 아무래도 떨어지죠.

벨라스케스의 「바쿠스」에서 포도주 잔을 든 인물은 순간적인 표정을 짓고 있어요. 오래 그러고 있을 순 없죠. 눈가의 주름은 벌린 입과 완벽하게 어울립니다. 거장 화가라면 그 표정을 '포착'할 수는 있겠지만 광학이 없이는 그렇듯 정확하게 그릴 순 없어요.

일부 예술사가들은 내 관찰에 상당히 열린 태도를 보이고 있습니다. 그냥 침묵으로 일관하는 사람들도 있고요.

반 데이크가 베르니니를 위해 찰스 1세의 얼굴 세 개를 그릴 때, 그는 측정을 정확하게 하기 위해 사용할 수 있는 모든 기술과 기법을 쓰지 않았을까요? 게다가 어깨의 형태와 완벽하게 일치하는 레이스는 광학이 아니라면 대단히 까다롭죠.

만약 그의 조수들이 광학 장치 없이 옷을 그렸다면, 그들은 스승 못지않게 영리하고 솜씨가 뛰어난 겁니다. 그럴 수 있겠어요? 얼굴을 생생하게 그리기란 가장 어려운 일인데도 영국에서는 7년 동안 400장의 초상화가 그려졌습니다. 매주 한 장꼴이니 놀라운 속도예요.

나는 여기에 흥미로운 이야기가 있다고 믿습니다. 그것은 유럽 회화의 발달 과정은 물론이고 많은 사람들이 잘 모르는 오늘날 '예술'의 문제도 잘 설명해줄 겁니다.

영국의 어느 친구가 반 데이크를 다룬 TV 프로그램을 봤는데, 끝날 즈음에 누가 그의 초상화들이 마치 사진 같다고 말했답니다. TV 시청자들은 반 데이크 같은 화가들이 렌즈를 사용했으리라고 생각하지 않을 겁니다. 그냥 '옛 대가들'이 지금 화가들보다 잘 그리는구나 하겠죠.

나는 10월 22일 뉴욕 메트로폴리탄 미술관에서 열리는 앵그르 심포지움에 참석할 예정입니다. 게리 틴터로가 초청했는데요, 그도 나처럼 초상화 기법에 관심이 많아요.

나는 지금 뉴욕의 예술사가들과 자리를 함께 하기를 고대하고 있습니다. 지난 6개월 동안 직접 경험한 과정으로부터 많은 것을 알게 됐기 때문이에요. 앵그르의 드로잉과 내 경험을 관찰의 근거로 삼으려고 합니다. 다른 것이 또 있을까요?

나와 서신을 주고받은 화가들은 모두 "그래요, 그렇게 해야 돼요."라고 말합니다. 예술사가들은 실천적인 측면에 더 관심을 기울여야 한다고 봐요.

카라바조에 관해 쓴 선생의 책을 재미있게 읽었습니다. 그 다음에 예전에 나온 전기들을 읽고 행간의 메모도 보았죠. 정직한 A. 뒤러만이 까다로운 묘사에 사용한 장치를 그림으로 보여주었다는 것은 묘한 일이에요.

렌즈 화파는 카라치 화파를 묘사하지만(베르메르의 「회화의 우의」), 카라치 화파는 렌즈 화파(혹은 중복 사용?)를 묘사하지 않습니다.

11월 중순에 나는 런던에 갈 겁니다. 내셔널갤러리에서 오후에 만날 수 있을 거예요.

안녕히 계십시오.
데이비드 호크니

피터 서턴이 호크니에게
런던
1999년 10월 12일
안녕하십니까, 호크니 씨(리빙스턴 씨께도 안부 전해주세요)

선생님의 글 「다가오는 사진 이후의 시대: 2부」를 흥미롭게 읽었습니다. 그 전제, 즉 화가들이 역사 전반에 걸쳐 광학과 과학의 장치들을 이용했다는 내용은 논박할 수 없는 사실입니다. 제 관심 분야인 북유럽 바로크 회화에는 그 생각을 입증하는 많은 사례들이 있어요. 선생님은 원근법의 지식을 알프스 북쪽에 전파한 사람이 뒤러라고 보시더군요. 그는 『측정을 위한 지침』(Underweysung der Messung, 1525)을 펴냈고 드로잉용 격자를 사용하는 법도 그림으로 보여주었죠. 렘브란트의 제자이자 레이덴파의 재능 있는 화가였던 헤라르트 도우(Gerard Dou, 1613~75)가 설명하는 초창기 작업 방식을 보면, 그는 격자, 렌즈, 거울을 사용하여 작은 그림들을 섬세하게 그렸답니다(도우의 전시회는 내년에 NGA, 워싱턴, 덜리치에서 예정되어 있어요). 아르놀트 호우브라켄(Arnold Houbraken)(『네덜란드 화가들의 대극장』[De Groote Schouburgh, 1753])에 의하면 도우는 실물을 보고 그릴 때 '실로 묶은 십자형의 틀'을 사용했다고 합니다. J. 폰 잔드라르트(J. von Sandrart)(『독일 아카데미』[Teutsche Academie, 1675])는 도우가 그림을 그릴 때 안경을 썼다고 하는가 하면, 호우브라켄은 나중에 (잔드라르트의 이야기를 윤색하여) 그가 확대경을 이용하여 섬세한 효과를 냈다고 해요. 로제 드 필레(Roger de Piles)(『약전』[Abrégé de la vie], 1699)는 도우가 볼록거울로 작은 그림의 크기를 축소시켰다고 하며, J.-B. 데샹(Deschamps)(『화가들의 생애』[La vie des peintres, 1753~64])은 그가 스크린과 볼록렌즈를 사용했다고 주장했어요. 하지만 이 장치는 필레와 호우브라켄이 상상으로 덧붙였거나 도구를 오해한 것일 뿐 실제로 소용은 없어요. 그런데도 1635년 얀 바테(Jan Bate)의 그림에는 볼록렌즈가 부착된 스크린이 구성에 도움을 주는 장치로 나와 있죠.

원근법의 과학은 실천적 응용만이 아니라 수학적 기초까지 북유럽에서 널리 책으로 간행되었어요. 장 펠르랭(Jean Pelerin, 1505), 장 쿠쟁(Jean Cousin, 1560), 시몬 스테빈(Simon Stevin)(1605), 제라르 데자르크(Gerard Desarques)와 아브람 보스(Abraham Bosse)(1648) 등이 책을 썼는데, 아마 화가들에게 가장 큰 영향력을 준 사람은 얀 브레데만 데 브리스(Jan Vredeman de Vries)(『원근도』[Scenographiae, sive Perspectiva], 1560와 『원근법』[Perspectiva], 1604~5년경)와 헨드릭 혼디우스(Hendrik Hondius)(『예술적 원근법의 확립』[Instituto artist perspectivae], 1622)일 겁니다. 그러므로 원근법이 '네덜란드에서 직관적으로 발달했다'고 말하는 건 조심해야 합니다. 설사 그렇다 해도 이탈리아에서 더 엄밀하게 체계화되었죠. 알베르티와 브루넬레스키가 발견한 것도 사실이고요. 1650년경 델프트는 고품질의 렌즈를 생산하던 도시일 뿐 아니라 원근법 실험의 중심지이기도 했습니다. 건축화가인 G. 호우크게스트(Houckgeest), E. 데 비테(de Witte), 풍속화가인 카렐 파브리티우스(Carel Fabritius), 피테르 데 호흐, 얀 베르메르 등이 그 주인공들이었죠. 현미경을 완성한 레벤후크가 베르메르의 영지 신탁인이었다는 사실은 우연처럼 보이지 않아요. 베르메르가 카메라 오브스쿠라를 사용했는지를 놓고 많은 논쟁이 있었습니다.

그는 그 장치로 직접 그림을 그리지는 않았겠지만, 저는 개인적으로 그의 미술에서 렌즈가 시각 자료를 변형시킨 특징을 볼 수 있다고 생각합니다(전경의 밝은 부분에 흐릿한 빛의 고리가 보인다든가, 못 자국이 가득한 뒷벽 회반죽에 초점이 맺힌다든가, 평행선들이 구성의 가장자리로 수렴된다든가). 카메라 오브스쿠라의 뛰어난 시각적 신뢰성은 자연주의적 회화를 추구하는 화가라면 누구나 관심을 가졌을 겁니다. 환상주의 화가이자 런던 내셔널미술관에 소장된 유명한 원근법 상자를 발명한 사무엘 반 호그스트라텐(Samuel van Hoogstraten)은 『미술 교육 입문』(Inleyding tot de hoog schoole de schilderkonst, 1678)에서 이렇게 썼어요. "어둠 속에서 이런 반사를 보면 젊은 화가들의 상상력에 커다란 빛이 될 것이다. 자연의 지식을 얻을 수 있을 뿐 아니라 진정으로 자연스러운 회화(een recht natuurlijk schilderij)의 주요하고 전반적인 특성을 볼 수 있기 때문이다." 계속해서 그는 올바르게 지적합니다. "축소경을 볼 때도 마찬가지다. 상은 다소 왜곡되지만 주요한 색채와 조화를 뚜렷하게 볼 수 있다." (곰브리치가 잘 알고 있었듯이) 예술이 자연의 거울이라는 것은 예술에 관한 고전 문헌에서부터 전승되어온 관념입니다. 호그스트라텐은 이렇게 말하죠. "완벽한 그림은 자연의 거울과 같다. 여기서는 존재하지 않는 사물도 존재하며, 즐겁고 권장할 만한 형태로 눈을 속인다."

앞서 말했듯이 어떤 그림이 광학 장치의 도움으로 그려졌는지를 입증하기란 어려운 일이지만, 일부 네덜란드 작품들은 화가들이 렌즈와 거울을 알고 있었다는 것을 보여줍니다. 얀 반 데르 헤이덴(Jan van der Heyden, 1637~1712)은 대단히 자연주의적이고 섬세한 도시 풍경을 자주 그렸습니다. 그의 형이 거울을 제조하고 판매한 사실, 그 자신도 기술적인 창조성을 지녔다는 사실은 우연이 아닙니다. 그는 현대식 소방 호스를 발명하고, 암스테르담의 가로등을 개량하기도 했죠. 반 데르 헤이덴의 작품 중에는 건축물을 의도적으로 왜곡시킨 그림이 있는데(『암스테르담 시청의 풍경』[A View of the Town Hall, Amsterdam], 피렌체 우피치 미술관),

이 작품은 원래의 액자에 붙어 있던 렌즈 혹은 고리(지금은 없습니다)를 통해 보면 바로 보이도록 되어 있습니다. 그밖에 그가 그린 도시 풍경의 상세하고 세련된 표면과 놀라울 만큼 사실적인 색조적 균형은 거울이나 렌즈를 시사합니다. 나중에 18세기의 카날레토 같은 도시 풍경화가들도 카메라 오브스쿠라를 사용한 것으로 추측됩니다.

그러니까 탐구할 만한 주제는 많다는 이야기죠.

피터 C. 서턴.

스베틀라나 알페르스가 호크니에게
뉴욕
1999년 10월 12일

안녕하세요, 데이비드 호크니.

팩스로 이론의 골격을 보내주신 데 대해 감사드려요.

육체적으로나 정신적으로나 선생님을 붙잡은, 혹은 선생님이 붙잡은 그 복잡한 이론에 대해 저는 피상적인 견해밖에 드릴 수 없겠네요. 그래도 제 의견을 말씀드리죠.

저도 광학 장치가 '사실적' 그림을 제작하는 데 중요한 역할을 했다고 확신합니다. 선생님 같은 직업 화가들이 그 문제에 자주 천착하죠. 몇 년 전 콘스탐(Konstam)이라는 화가는 『벌링턴 매거진』(Burlington Magazine)에서 렘브란트가 거울을 사용했다는 글을 썼어요. 곰브리치가 그를 제게 소개해주었는데, 저도 썩 반가운 사람이 아닐까 봐 걱정되는군요.

렘브란트가 대형 거울을 소유했다는 문헌 증거는 있습니다. 하지만 그걸 가지고 거리를 지나다가 깨져버렸죠. 벨라스케스도 사망할 당시 거울을 가지고 있었다는 기록이 있어요. 저는 화실과 미술품이 제작되는 과정에 아주 관심이 많으면서도 장치를 가지고 그림을 꼼꼼히 들여다보는 것에는 늘 거부감을 가지고 있습니다.

선생님이 광학 장치의 역할에 큰 관심을 가지는 이유는 선생님이 화가이기 때문입니다. 그래서 장치를 열심히, 반복적으로 밀어붙이면 어떤 결과가 나올까에 호기심을 가지는 거죠. 반복을 위한 장치는 제 연구 분야랍니다. (선생님이 사진들을 파노라마로 펼쳐놓은 것은 저도 무척 마음에 들어요. 네덜란드 회화의 흐름을 파악하기에 좋겠다는 생각이 듭니다. 17세기 네덜란드 화가들 역시 반복을 즐겼으니까요.)

그러니까 광학 장치의 사용에 관해서는 선생님의 말씀이 옳을 겁니다. 하지만 여러 가지 생각이 떠오르네요.

(1) 선생님도 말씀하셨듯이 장치에는 한계가 있습니다. 예술을 만드는 것은 손이죠(덧붙이자면, 화가는 장치로 제작된 그림을/들여다봐야 하므로/손/눈/마음의 조합은 장치의 것이 아니라 자신의 것이죠)(여기서 제가 반복한 말들이 답일 거예요. 그래도 벨라스케스는 반복하지 않았죠. 저는 지금 그를 연구하고 있으며, 그 점을 생각해왔습니다).

(2) 만약 렘브란트도 장치의 도움을 받았다면, 선생님이 추적하고 있는 역사 속에서 그를 어디에 놓을 수 있을까요?

(3) 제가 보기에 핵심은 특정한 유파에 속한 유럽 화가들(반 에이크나 베르메르, 하지만 피에로는 아니죠)이 광학 장치에 관심을 가졌다는 겁니다. 그들의 작품은 광학 장치의 발달과 부합되지만 그렇게만 규정할 수는 없죠. 저는 카라바조가 장치를 믿고서 길거리 사람이나 이웃집 소년을 성인으로 '캐스팅'했다고는 생각하지 않아요. 장치는 그에게 도움을 주었겠지만 그것만으로 그가 성공한 건 아닙니다.

(4) 세잔이나 입체파는 물론 렌즈를 사용하지 않았죠. 하지만 다른 각도에서 보면 그들은 세계를 사실적으로 묘사하려 한 유럽적 전통을 충실히 계승한다고 볼 수 있어요(즉 카메라의 눈이 없어도 세계는 보인다는 거죠). 그렇게 보면 지배적인 전통으로부터 잠시 일탈한 것은 추상(아니면 뭐라 부르든)이죠.

(5) 지금 상황에서는 선생님의 의견에 동의할 수 없군요. 비록 선생님은 감상자/역사가가 아니라 창작자의 입장에서 본 것이지만, 제가 좋아하는 매체인 회화는 오늘 저를 실망시킵니다. 우리가 그림을 위해서 시간을 낸다는 말씀은 동감합니다.

너무 부정적으로 보시지 말기 바랍니다. 원하신다면 계속 연락을 주세요.

스베틀라나 알페르스.

호크니가 켐프에게
시드니
1999년 10월 14일
「코탄에 관한 생각」

17세기 초 에스파냐의 정물화가들은 기하학이 아니라 광학을 사용한 것으로 보입니다.

후안 산체스 코탄이 1602년에 그린 과일 정물화(106쪽 참조)에서는 줄에 매달린 양배추가 멜론 조각(류트에 해당하는 과일이죠), 오이와 함께 보입니다.

이 그림을 그리는 데는 시간이 얼마나 걸렸을까요? 양배추가 그림 속의 상태로

얼마나 오래 있을 수 있을까요? 에스파냐의 무더운 한낮에 말이죠.

나는 광학이 어떻게 사용되었는지 이제 말해야 한다고 봅니다. 내가 직접 해본 바에 의하면 최소의 시간(2분)으로 최대의 효과를 얻을 수 있었습니다. 이건 큰 차이죠.

아마 역사가는 당시에 광학이 거의 사진 슬라이드를 투영하는 1970년대의 포토리얼리즘과 같았다고 상상할 겁니다. 하지만 그렇지 않아요. 집중적인 관찰이 더 필요하긴 하지만, 양배추의 그림자, 멜론의 자국 같은 '까다로운' 부분은 솜씨 있는 화가라도 그리기 어려운 매우 '사실적인' 재현이에요.

껍질을 벗긴 레몬이 얼마나 신선도를 유지할까요? 브리오슈 빵이 그 모양을 유지하는 시간은 얼마나 될까요? 세잔이 밀랍으로 된 꽃을 그린 이유는 그리는 데 시간이 걸리기 때문이었다는 것을 생각해보세요.

그것이 바로 표정을 '포착'하는 문제가 아니겠습니까?

현재 우리는 그 장치들과 멀어져 있으므로, 차이를 만들어내기 위해 장치가 얼마나 최소로 사용되었는지는 직업 화가나 겨우 알아차릴 수 있을 겁니다. 하지만 우리가 다루는 사람들은 대가들이에요. 어떤 사람들은 내 이론을 '손'에 대한 공격으로 오해합니다. 손과 눈(그리고 가슴)은 내가 말하는 회화에 필수적인 요소들이죠. 전에 말했듯이 손은 카메라와 함께 하죠. 문제를 일으키는 것은 화학 물질이에요. 사진은 손을 없앴고, 따라서 감상자의 신체도 없앴어요. 이게 오늘날 회화의 문제입니다.

켐프가 호크니에게

옥스퍼드

1999년 10월 17일

안녕하세요, 데이비드.

이윽고 일요일 저녁이 왔습니다. 잡무가 대충 처리되고 회신을 드릴 수 있는 시간이죠. 제가 말한 라파엘 전파/세잔의 시소놀이에 관한 단상을 전해들으셨겠죠?

몇 년 전 런던 내셔널갤러리에서 열린 '에스파냐 정물화전'(정물화[still life]가 아니라 '정지화'[stiff life]인지도 모르지만)을 보셨는지요(안 보셨다면 제가 도록을 한 권 보내드리죠)? 아주 인상적이었고 계시적이었어요. 몇 개의 사물들이 안에서부터 밝은 빛을 발산하는 수르바란의 초월적인 장면이 기억에 남습니다. 하지만 산체스 코탄(초기)과 멜렌데스(Melendez)(후기)는 눈 굴리기의 눈을 뜨게 해주는 화가들이었죠. 그래요, 정물화는 '정지화'도 아니고 '죽어가는 그림'도 아닙니다. 생명이 없다고 해서 정물이 아니라 순간적으로 정지된 것일 뿐이죠. 화가가 열심히 명상하면서 사멸하는 유기체와 특별한 순간에 대화를 나누는 느낌입니다. 선생님이 본 게 바로 그것이고요. 저는 그렇게 생각해본 적이 없지만 선생님의 말뜻은 잘 알겠습니다.

레오나르도가 해부 작업에 임할 때도 마찬가지 딜레마 — 사멸하는 속성 — 에 부딪혔죠. 이탈리아의 기후에서는 보존 기간이 길지 않으니까요. 그래서 그는 이렇게 썼어요.

"그림을 보느니 차라리 해부 장면을 보는 게 낫다는 말은 옳다. 단, 모든 것을 한꺼번에 볼 수 있어야 하고 한 사람의 몸으로써 증명할 수 있어야 한다. …… 한 사람의 몸은 오래 가지 못한다. 그래서 신체에 관한 완전한 이해를 얻으려면 몇 사람의 신체를 가지고 단계적으로 진행해야 한다. 나는 그 차이를 보여주기 위해 해부를 두 번 반복했다." (에스파냐처럼 무더운 나라에서는 과일과 채소가 더 빨리

썩는다는 생각은 중요합니다!)

이 인용문의 강조점은 이렇습니다.

(1) 상하기 쉬운 복잡한 유기체를 눈 굴리기만으로 그리는 것은 불가능합니다.

(2) 외양이 변화하고 전이하는 문제를 해결할 전략이 필요합니다. 레오나르도는 몇 차례의 연구를 종합하고 여기에다 놀라운 그림 솜씨를 덧붙여 마치 하나의 신체를 눈으로 목격하는 것 같은 느낌을 주었죠.

언제 종합이 문제되었고 광학 장치가 도구로 사용되었는지를 역사가가 판단하려면 시각적 직관력을 동원하여 문헌 증거를 살펴보아야 합니다. 그 이유는 직관이 증거를 찾는 데 중요한 열쇠가 되기 때문이죠. 그렇기 때문에 선생님이 지금 하고 계시는 일은 역사적 의미를 지니는 겁니다.

장치가 최소한으로 사용되었다는 선생님의 의견 — 앵그르에 관한 원래의 추측 — 은 제가 보기에 전적으로 옳습니다. 화가에게 장치는 귀중한 수단이 될 수 있지만 '가슴'이나 '손'과 마찰을 빚어서는 안 됩니다. 만약 산체스 코탄이 광학 장치를 사용했다면, 그것이 그를 비롯하여 에스파냐의 많은 정물화가들이 가지고 있는 신성한 자질을 저해해서는 안 됩니다. 에스파냐 정물화의 물건들은 꽃병, 포도주, 빵과 더불어 가톨릭 미사를 올리는 제단 위에 배치되는 것이었습니다. 개신교의 북유럽 정밀화와 같이 물질적이거나 도덕적 이야기와 연관된 게 아니죠. 코탄과 칼프(Kalf)가 같은 도구를 사용했다면 그것은 장치가 '가슴'이나 '손'과 무관하다는 선생님의 논점을 증명하는 것입니다.

……

안녕히 계십시오.

마틴(컴퓨터 프린터가 여전히 고장입니다).

호크니가 켐프에게

로스앤젤레스

1999년 11월 2일

안녕하세요, 마틴.

뉴욕과 오스트레일리아를 거치는 다소 피곤한 여정을 마치고 캘리포니아로 돌아왔습니다. 앵그르 심포지움이 끝난 뒤 시차 때문에 아드레날린이 빠져나가 원기가 저하되었어요.

뉴욕은 내가 좋아하는 도시가 아니지만 진품들을 관람하는 재미가 있죠.

지금 선생과 논의하고 싶은 화가는 후안 산체스 코탄과 프란스 할스입니다. 여기 코탄이 그린 작품이 두 점 있어요(106, 107쪽 참조). 하나는 샌디에이고에 있고, 다른 하나는 시카고 미술관에 있어요. 앞의 작품에 관해서는 지난번 서신에서 말했죠. 나는 3~4년 전에 내셔널갤러리 전시회에서 그 작품을 봤어요. 내가 묻고 싶은 것은 양배추나 멜론이 그 강한 빛에도 얼마나 변질되지 않을 수 있느냐는 거죠. 만약 햇빛 아래라면 그림에서처럼 오래 그대로 있을 수는 없어요. 심지어 나는 그 정물을 그림대로 배치하고 하루종일 10분마다 한 번씩 사진을 찍기도 했어요. 그것은 흥미로운 이야기를 말해줄 겁니다.

두 작품에서 양배추가 정확히 똑같다는 것은 분명합니다. 멜론 조각과 퀸스도 마찬가지예요. (렌즈를 통해?) 복제된 게 틀림없어요.

이런 구도를 그리는 데 시간이 얼마나 걸릴까요? 그가 그림에서처럼 배열한다면 광원이 무엇이든 짙은 그림자를 만들 정도로 강해야 할 테고, 따라서 주변의 기온이 높았을 거예요. 물론 그는 양배추를 먼저 그리고 나서 아주 신속하게 (그림자의 모습을) 표시한 다음 좋은 시각적 기억력을 이용하여 신선한 양배추를 포함한

나머지를 그렸을 수도 있죠. 멜론도 강한 빛을 오래 견디기 어려우므로 양배추를 그린 뒤 추가했을 거예요.

이들 역시 종교적 심성 때문에(그는 마흔 살에 카르투지오 수도회에 들어갔죠) 렌즈를 알고 있었으나 비밀로 감추었던 걸까요?

화가들의 비밀 이야기가 나왔으니 말이지만 나는 뉴욕에서 제니 새빌(Jenny Saville)이라는 영국 화가의 전시회를 본 적이 있어요. 대형 누드 작품들이었는데, 작가는 사진을 따서 그린 것이라고 말하더군요. 아주 크게 투영한 게 분명했지만 미술관의 누구도(나는 담당자 두 사람을 잘 압니다) 그 작품들이 어떻게 만들어졌는지 말해주지 못했어요. 나는 그 화가가 다른 사람에게도 말해주었는지 궁금했어요. 예를 들어 역사가들이 로이 리히텐슈타인(Roy Lichtenstein)의 화실에서 뭔가를 발견하고 그가 대형 그림을 구성한 기법에 관해 글을 쓸 수 있을까요? 전에 말했듯이 화가들은 대체로 자신의 기법을 비밀로 해요.

다시 코탄으로 돌아가죠. 나는 이 복제품들을 『황금기의 에스파냐 정물화』(Spanish Still Life: The Golden Age)라는 도록에서 땄어요. 하지만 도록에는 황금기 이전의 시대에 관해서도, 또 렌즈를 사용했을 가능성에 관해서도 언급이 없더군요. (종교적) 상징에 관해서도 이상하게 해석해놓았는데, 지금 보니 모두 파노프스키(Panofsky)에게서 나온 것이라는 생각이 들어요. 그의 이론은 '예술의 역사'를 저해했죠.

'예술의 역사'는 잠시 잊기로 하고 '그림의 역사'를 생각해봅시다. 여기에는 당연히 그림이 어떻게 그려졌는가가 포함되어야 하며, 어느 것도 당연시되어서는 안 돼요(파노프스키는 오로지 눈 굴리기만 있었다고 생각하죠).

이제 프란스 할스를 봅시다. 나는 메트로폴리탄 미술관과 프릭 컬렉션에서 그의 작품을 보았고, 10년 전에 왕립미술원에서 도록을 샀죠. 도록에 의하면 그는 드로잉을 전혀 그리지 않았고, 목탄화도 남기지 않았어요. 아주 빨리 회화를 그렸죠. 광학을 이용한 게 분명해요. 표정, 미소, 벌린 입이 개성적이에요. 그린 방법을 알고 나니까 오히려 더 경탄스럽더군요. 그는 가능한 방법과 자신이 하고 있는 작업을 이해하고 있었어요. 도록을 가지고 계시다면(RA, 런던, 1990) 169쪽에 나오는 1623년 작품인 「류트를 타는 어릿광대」(Buffoon playing a Lute)를 보세요. 168쪽에는 같은 시대 화가가 같은 주제를 그린 그림이 있죠. 디르크 반 바뷔렌(Dirk van Baburen)과 루이 팽송(Louis Finson)이에요. 이들 역시 '어색함'이 전혀 없지만 프란스 할스만큼 생생하지 못하죠. 이들의 작품은 사진처럼 동결된 반면 할스는 순간적이면서도 더 긴 시간을 포착하고 있어요.

이 모든 게 벨라스케스와 같은 시기, 카라바조의 직후예요(그리고 코탄의 바로 뒤죠).

나는 도록 전체를 훑어봤어요. 말한 것처럼 경탄스럽게 보였죠. 얼굴은 거의 렘브란트에 필적할 정도로 훌륭해요. 그럼에도 '광학적'인 냄새가 있어요. 한 번 알고 나면 더욱 분명히 보이죠. 흥미로운 것은 화가들이 각기 다른 방법으로 광학을 사용한다는 거예요. 베르메르와 할스를 비교해봐요. 둘 다 광학이 분명하지만 공간과 시간에 따라 방식이 달라요.

라파엘로의 교황에 관해 한 마디 덧붙일게요. 듣자니 교황은 왼손잡이가 아니었다더군요(그건 사악하고 악마 같은 생각이래요). 그렇다면 책을 볼 때는 오른손으로 확대경을 쥐어야겠죠. 직접 해보세요.

건강하세요. 나는 원기가 회복되고 있어요.

데이비드 H.

호크니가 켐프에게
로스앤젤레스
1999년 11월 3일
「코탄에 관한 또 다른 생각」

렌즈 초창기의 작품에서 또 한 가지 눈여겨볼 것은 어두운 배경이에요. 퀸스와 양배추가 있는 정물화는 아주 가까이 보입니다. 즉 '심도'에 문제가 있다는 이야기죠. 그래서 양배추가 매달려 있는 것이고, 모든 사물이 같은 평면에 있는 거죠.

이렇게 된 이유(현실적인 이유)는 분명히 종교적 상징 때문이 아니에요. 창문 틀 혹은 단은 순전히 화가의 '발명'일 거예요. 다른 정물화들도 그렇죠. 이것이 있으면 '심도'의 문제를 어느 정도 극복할 수 있거든요. 모든 정물들을 세잔식으로 배치할 수는 없어요. 채소와 과일은 수명이 짧기 때문에 조금씩 배치해야 돼요(그 때문에 세잔은 밀랍이나 종이로 된 꽃을 그렸어요).

어느 잊혀진 그림(동봉한 그림)의 복제품에서는 흥미로운 게 보입니다. 선반 아래에 아스파라거스 다발이 있는데, 화가가 감추려 했지만 비쳐 보여요. 이는 그가 다른 그림처럼 단 위에서 그린 다음에 밑둥을 어디에 둘지를 결정했다는 뜻이에요. 모든 사물을 배치했다면 그의 눈에 보이지 않았을 테니 이상한 일이죠.

지금 나는 피에로(기하학)부터 카라바조까지 갑옷들을 검토하고 있습니다. 상당히 그리기 까다로운 형태인데, 빛나는 부분이 '제 위치'에 있어요. 렌즈의 흔적이죠. 이 그림들은 나중에 보내드릴게요.

11월 중순에 영국으로 갑니다. 내셔널갤러리의 경비들을 그릴 작정이에요. 거기서 만나 내가 가져간 것을 함께 봅시다.

'실전된 지식'에 관해 컬럼비아 대학교에서 강연을 했어요. 린다 노클린(Linda Nochlin)이 메트로폴리탄에서 내 앵그르 강연을 듣고는 내가 옳다는 것을 확신한다더군요. 또 쿠르베도 렌즈를 사용한 것 같다고 말했어요.

데이비드 H.

켐프가 호크니에게
옥스퍼드
1999년 11월 3일

안녕하세요, 데이비드.

다시 소식을 들어 기쁩니다. 복잡하고, 까다롭고, 멋지고, 어리석고, 화나고, 보람 있고, 모순적인 곳이에요, 뉴욕은. 문명과 야만의 모든 것이 제한된 틀 안에 응축되어 있는 곳이죠. 원래 뉴욕을 싫어하던 저는 몇 개월 동안 뉴욕 미술연구소의 객원 교수로 재직하던 중에 '촌'에서 살면서 뉴욕 고유의 모습을 발견했죠. 작은 공동체들이 다양한 민족의 소우주를 구성하고 지독한 유머로 가득한 곳이었어요. 안식처는 못되더군요.

제가 사는 우드스톡의 한 중국 식당에서 이 편지를 쓰고 있습니다. 제도권의 잡일로 피곤한 하루였어요. 저는 당분간 직접 음식을 만들어 먹지 않기로 했어요. 옆 테이블에 앉은 사람이 빙판 길에서 자동차 바퀴가 헛도는 소리를 내며 웃고 있네요. 산체스 코탄과 프란스 할스를 생각해봅니다. 예술이란 재미있는 일이에요. 그는 결코 '웃는 기사(騎士)'가 아니에요. 기묘한 제목이죠. 월리스 컬렉션에 있는 할스의 초상화(보셨어요?)는 분명히 웃지 않습니다. 적어도 겉으로는요. 오히려 표정이 미묘하게 변하면서 거의 능글맞은 웃음을 보여주고 있어요. '순간적'이라는 선생님의 말씀이 무슨 뜻인지 압니다. '이야기 화가들'이 사용하는 정해진 표정, 이를테면 샤를 르 브룅(Charles le Brun)이 17세기에 정식화한 '공포', '고통',

'환희' 등과는 사뭇 다른 의미죠(J. 몬터규(Montagu)의 『열정의 표현』[The Expressions of the Passions]에 잘 정리되어 있습니다). 프란츠 하비에르 메서슈미트(Franz Xavier Messerschmidt)의 골상학적으로 독특한 조각을 보셨나요? 할스의 속도에 관한 선생님의 지적은 옳습니다. 피츠윌리엄(영국 케임브리지)에는 5~6가지 색(검은색, 흰색, 황토색, 주홍색, 밤색??)만 사용한 멋진 초상화가 있어요. 아주 급하게 그려진 탓에 캔버스에 물감이 흘러내린 자국이 보일 정도예요. 이 작품도 드로잉이 없지만, 여느 작품들과는 달리 대단히 묽게 그려졌는데도 아주 좋습니다. 제가 좋아하는 스코틀랜드 화가 레이번(Raeburn)은 탁월한 붓놀림으로 신경증적인 구도를 담아냈죠. 하지만 할스는 아닙니다. 그는 곧바로 그림을 그렸어요. 기술적 검토에서 제가 찾지 못한 게 밝혀지지 않는다면 말입니다. 광학 장치를 이용하여 매우 자유롭고 즉흥적인 초상화를 그린 게 사실이라면, 도구를 솜씨 있게 사용할 경우 짜증나는 기계적 모방이 아니라 탁월한 예술적 결과를 낳는다는 선생님의 논점을 입증하는 것입니다.

제가 품은 의문은 이것입니다. 위대한 화가들이 광학 장치를 사용하지 않고 확고한 신념으로 캔버스에서(즉 천천히) 작업한다면 순간적인 표현을 어느 정도까지 그려낼 수 있었을까요? 들라크루아(Delacroix)에 관해서는 '즉흥성을 담기 위해 노력했다'는 이야기가 전해집니다. 선생님이 제기하는 의문과 통찰력 ── 이제 막 뚜껑이 열린 것에 불과하지만 ── 은 중요합니다. 늘 그렇듯이 선입견 때문에 아무도 그런 질문을 바라지 않기 때문이죠.

할스와 바뷔렌, 팽송의 비교에 관해서는 전적으로 동의합니다. 그들의 이야기적 성격은 그림을 그리기 전에 원하는 표정을 얻는 방법을 알고 있다는 뜻입니다. 할스의 경우 그림을 그리는 동안 이야기가 전개되고 있다는 느낌이죠. 그는 렘브란트와 전혀 다른 화가입니다. 지금 부당하게 과소평가되고 있죠. 선생님이 왜 할스를 문제삼는지 알겠어요. 그의 직접성은 포장된 렘브란트에게서는 볼 수 없는 겁니다. 그들은 그저 서로 다를 뿐이죠. 이제 식사를 마쳤습니다(맛있었어요). 집에 가서 코탄에 관해 더 쓸게요.

코탄의 정물화는 주목할 가치가 충분합니다. 사실 그가 내셔널갤러리에서 전시된 건 의외였어요. 끈에 매달린 채소는 묘하고 재미있지만 말리지 않은 한 채소라곤 할 수 없겠네요. 그림을 위해 배치된 것으로 보입니다. 생생하고 신선한 느낌이 독특하게 전해져요. '같은' 양배추를 그린 두 점의 초상화에는 신선함의 효과와 동일한 형태라는 두 가지 주제가 있습니다. 드로잉을 이 캔버스에서 저 캔버스로 옮기는 데는(먼지를 포함하여) 다양한 기법이 사용되죠. 그림의 크기가 서로 똑같다면 어떤 방식이 사용되었을 것은 거의 분명합니다. 그렇다고 신선한 양배추의 윤곽선을 우선 신속하게 그렸다는 뜻은 아니에요. 빛 아래 '조리'되는 양배추의 모습은 보기 좋죠. 만약 코탄이 광학 장치를 사용했다면 대상의 초현실적인 ── 실제 사물보다도 더 현실적인 ── 성격은 이해가 됩니다. 카메라 오브스쿠라는 바로 그렇게 대상에게 불가사의할 정도의 '현실성'을 부여하니까요. 시들어가는 양배추를 촬영한 실험은 아주 좋았습니다. 마치 개념 예술 작품 같네요. 존 힐리어드(John Hilliard)의 「자신의 상태를 기록하는 카메라」(A Camera Recording its Own Condition)라는 작품을 아시는지요? '양배추의 상태'라는 것만 다를 뿐 똑같습니다. 정물은 부패하는 물건이죠. 멜론 조각은 양배추보다 더 빨리 마를 겁니다. 문제는 사물들이 그림을 그리는 시간만큼 오래 견디느냐가 아니라 신선함의 환상을 얼마나 유지할 수 있느냐에 있겠죠. 렌즈를 사용한다 해도 습도, 광택, 색채를 가장하려면 다른 전략이 필요합니다. 그래서 정물화(요즘은 별로 각광을 받지 못하죠)는 시각적 효과 ── 질감 색채, 투명함, 광택 등등 ── 의 견지에서 사기에 가까울 만큼 어렵습니다.

파노프스키적 경향에 관해서 동의합니다. 최근의 예술사에선 잘 볼 수 없지만요. 파노프스키는 사물을 보는 관점이 훌륭한 인물이지만 ── 뒤러의 글은 고전이죠 ── 정식화된 그의 방법은 끔찍해요. 그림을 문헌의 수수께끼로 만들어버리죠. 시각 예술은 열심히 보는 게 시작이고 끝인데 말이죠. 역사가는 늘 할 말이 많지만 그림이 유일한 '문헌'이라는 걸 자주 잊어요. 그렇다면 화가들은 그림을 그리는 대신 글을 쓰겠죠. '시각 예술'이 시각적일 수밖에 없다는 주장은 좀 이상해 보이지만 요즘에는 그렇게 말할 수밖에 없어요.

그건 그렇고, 제 기억 속에는 그랜드캐니언의 그림이 밝게 불타고 있습니다. 뉴욕에서 강연 잘 하셨어요? 선생님의 생각에 대한 반응은 어떤지요?

안녕히 계십시오.

마틴.

방금 팩스가 도착했습니다. 내일 더 말씀드릴게요.

빙 맥길브러리가 호크니에게
보스턴
1999년 11월 4일

안녕하세요. 데이비드.

「움직이는 쇼」(Moving Shows), 1290년경(인터넷에서)

아르노 드 빌뇌브(Arnaud de Villeneuve, 1238~1314). 빌라노바의 아널드라고도 불리는 사람인데, 의사로서 연금술에 관해 책을 썼습니다. 여가 시간에는 마술 쇼를 벌였습니다. 카메라 오브스쿠라로 '움직이는 쇼' 혹은 '영화'를 보여줬어요. 관객들을 어두운 방에 앉혀놓고 바깥에서 배우들이 연기하는 방식이에요. 배우들의 모습이 방안의 벽에 비치는 거죠. 빌뇌브는 전투나 사냥 장면을 자주 연출했는데, 안에서 들리도록 소리도 넣었어요.

빙.

호크니가 켐프에게
로스앤젤레스
1999년 11월 6일

안녕하세요, 마틴.

나는 이제 렌즈 이론을 전폭적으로 믿을 뿐 아니라 왜 렌즈에 관한 언급이 없는지도 알 수 있을 것 같아요. 바로 종교적 이단 때문이죠.

알베르티가 렌즈에 깊이 빠져들지 않은 이유도 그 때문이 아닐까요?

1290년경의 「움직이는 쇼」(타이프친 편지)를 잘 보세요. 교회는 즉각 이 움직이는 그림들이라는 발상을 통제해야 할 필요성을 느끼지 않았을까요?

레오 10세가 왼손 ── 사악한 손 ── 에 렌즈를 쥔 이유를 단서로 삼을 수 있어요. 아마 뒤러의 류트를 그리기 위한 장치도 렌즈를 사용하지 않겠다는 의도로 볼 수 있을 거예요. 그러나 영국에서는(홀바인) 교회를 거부하고 광학을 이용하는 게 가능했죠.

종교개혁이 교회의 권력을 무너뜨린 거예요. 그 덕분에 1600년 무렵에는 렌즈가 어디서나 사용되었죠. 렌즈와 교회, 이건 가설일 뿐이에요.

지금도 권력은 움직이는 그림을 통제하잖아요!

잘 자요.

D. H.

호크니가 켐프에게
로스앤젤레스
1999년 11월 7일 오전 1시

예술사가들이 왜 렌즈에 관한 기록을 찾으려 애썼는지에 관한 이야깁니다.

알 하잔(1080)의 광학 지식에서부터 시작합시다.

빌라노바의 아널드는 1300년에 '영화'를 상영했어요. 사람들이 교황에게 렌즈에 관해 보고했겠죠. 영국의 로저 베이컨은 옥스퍼드로 돌아오라는 명을 받고 입을 닫았죠. 빌라노바의 쇼는 악마의 작업이고, 렌즈는 악마의 것이에요. 소수 지식인들이 사태를 통제하고, 교회는 렌즈가 열쇠임을 깨달죠.

유일하게 허용된 렌즈는 안경이에요. 그것도 노인들이 책 읽을 때만 썼고(13세기에는 극소수) 농민들에게는 보이면 안 돼요. 거리를 다닐 때도 써서는 안 되죠.

광학과 렌즈의 지식은 제한되었어요. 로마의 소수 사람들만 알고 있다가 네덜란드로 전해졌죠.

뒤러의 두 판화는 암호 메시지예요. "그림은 제 갈 길을 찾을 수 있다." 사람들은 렌즈를 알았죠.

로마에서 멀고 로마의 명을 듣지 않은 영국의 홀바인은 렌즈를 사용했어요. 그게 바로 「대사들」이죠. 도구를 쓰는 홀바인은 드로잉을 그리지 않았어요. 그냥 회화를 그렸는데, 당시엔 첨단 기법이죠. 렌즈가 만들어낸 일그러진 해골(기하학이 아니에요)은 일종의 경고이자 단서예요. 우리는 그걸 1533년에 알게 되죠. 20년 뒤 사람들은 로마를 무시했어요. 신학적 논증이 아니라 지식과 통제에 대한 개입이라는 거죠.

델라 포르타는 1570년에 『자연의 마술』을 간행하고, 1600년경에 이르면 렌즈가 다시 밖으로 나와요.

라파엘로의 그림에서 레오 10세는 왜 안경을 쓰고 성서를 볼까요? 렌즈가 왼손에 있는 이유는 거울에 비친 모습이 아니라 그림을 보는 소수 지식인들에게 보내는 신호예요.

이것은 지금 우리가 미술관에서 보는 '예술'이 아니라는 점을 명심해요. PR이자 정치이자 통제라고 할 수 있어요. 우리는 지금 그림의 아름다움과 메시지를 말하는 게 아니에요.

이런 식으로, 수학과 선형 원근법을 강조한 르네상스의 전통은 교회를 통해 렌즈에 길을 내주었어요. 라파엘로에게서 이걸 볼 수 있습니다.

레오나르도는 이 모든 걸 잘 알았을 거예요. 아마 그래서 뒤로 물러나 글을 쓴 거겠죠. 그의 시대에는 거울이 무척 희귀했으므로 그의 메시지를 이해하는 사람도 무척 적었죠. 아주 작은 세계였어요.

종교개혁이 이런 상황을 박살냅니다. 교회는 렌즈를 포기했고 라파엘로와 베네치아 화가들이 잘 이용했어요. 델 몬테 추기경은 재능 있는 카라바조에게 좋은 렌즈를 주었어요(카라바조가 '로마 렌즈 주식회사' 같은 데서 좋은 렌즈를 구했을 리는 없잖아요).

이단은 렌즈를 비밀로 숨겼습니다. 훗날 갈릴레오가 비밀을 외친 덕분에(그게 과학이죠) 우리가 알게 되었죠.

벨라스케스는 로마 교황에게서 더 좋은 렌즈를 받고, 라파엘로의 150년 뒤에 교황의 뛰어난 초상화를 그려 보답했어요. 아직도 비밀이지만 점점 퍼지고 있어요. 훌륭한 화가는 중요한 그림을 그리므로 특권층입니다. 18세기가 되자 모든 게 드러났어요. 신교의 세계는 비밀을 무시했죠. 오늘날에 가까웠어요.

너무 소략한가요?

거의 올바른 궤도를 찾은 것 같아요. 증거도 곧 나오겠죠.

잘 자요.

D. 호크니

켐프가 호크니에게
옥스퍼드
1999년 11월 7일

안녕하세요, 데이비드.

스코틀랜드에서 사흘간 작업한 결과가 신통치 않습니다. 저는 거기서 거의 30년 동안 활동했고 제 아들은 음악을 공부하고 있죠. 모던아트 미술관에서 선생님의 작품 「지친 인디언들」(Tired Indians)을 봤어요. 제가 쓴 카드를 팩스로 부칠게요.

코탄에 관해. 선생님이 제시한 실천적 통찰력을 잘 이해하겠습니다. 선생님 그림의 의자처럼 현실적인 용도에 부응해야겠죠. 하지만 제 본능은 서로 전혀 별개라고 말하는군요. 내용과 형식, 실용성과 상징적 의미가 말입니다. 논의의 핵심은 같겠지만, 다른 이유들을 더 '찔러봐서' 더 많은 내용이 자연스럽게 나오도록 해야 할 겁니다. 문제는 모든 설명이 그 과정을 너무 직선적이고 느리게 만든다는 거죠.

전에 저는 피에로 델라 프란체스카에 관해 글을 썼고, 여러 모로 생각해봤습니다. 다시 뒤져보고 보내드리죠. 중세의 광학에서 볼록거울과 오목거울에 관해서는 많은 논의가 있었습니다. 굴절과 렌즈에 관해서도요. 피에로의 브레라 제단화에 나오는 갑옷은 놀라워요. 얀 반 에이크보다 훨씬 기하학적입니다. 그가 사물을 철두철미하게 광학적으로 파악하는 데 몰두했음을 감안한다면, 그가 그림을 늦은 속도로 그렸다는 건 당연합니다. 아레초 예배당의 발판에서는 그가 작은 부분을 만화로 그린 것을 볼 수 있습니다. 그 자신과 신과 현대의 문화재 관리인만 알고 있었어요. 레오나르도처럼 일종의 미치광이였죠.

린다 노클린이 선생님의 앵그르 이론에 관해 긍정적인 답변을 보내와서 기쁩니다. 그녀는 활동적이고 진취적인 역사가죠.

렌즈에 얽힌 음모와 교회에 관한 선생님의 주장 ─ 탄압과 수용 ─ 은 대단합니다. 단순한 역사가라면 감히 그렇게 못하죠. 우리는 비밀을 이야기 속에 끌어들이는 데 익숙하지 않아요. 비밀이라면 곧 알 수 없는 것이기 때문이죠. 망원경과 현미경이 도입된 시대에도 렌즈의 미혹에 대해서는 거부감이 있었죠. 상을 일그러져 보이게 하는데 누가 그걸 믿겠습니까?

제 마음 속에는 렌즈의 용도에 관한 의문이 있습니다. 제 친구인 필 스테드먼은 베르메르를 집중적으로 연구하면서 그 점에 관해 옥스퍼드 대학교 출판부에서 책을 발간했어요. 렌즈에 관한 그의 의견을 구해서 제가 보내드리겠습니다.

광학 쇼의 문제는 흥미롭네요. 19세기에 데이비드 브루스터(David Brewster)는 월터 스콧(Walter Scott)에게 보낸 편지들을 묶은 책에서 그것을 '자연의 마술'이라고 불렀어요. 17세기 예수회는 과학을 마술에 자주 응용했죠(특히 아타나시우스 키르허). 빌라노바의 아널드는 그 선구자가 되지만, 15~16세기 델라 포르타 이전까지 그런 것이 있었다는 증거는 제게 없습니다. 선생님의 이야기와는 잘 부합되는군요.

아시다시피 알베르티는 일종의 상자 들여다보기 쇼를 통해 그림을 '볼거리'로 만들었습니다. 당시에는 제가 알기로 카메라 오브스쿠라도 없었는데, 아마 모종의 광학적 속임수를 썼던 것 같습니다. 일반적으로 말해서 15~16세기에 기하학을 중시한 이유는 렌즈에 관한 지식을 탄압하기 위해서라기보다는 그림의 토대가

지적이고 '과학적'임을 보여주기 위해서라고 생각됩니다. 즉 겉으로 보이는 것 이면에 공간과 비례에 관한 수학이 내재해 있다는 거죠. 그러면 예술 이론이 지적으로, 사회적으로 발달하는 데 기하학이 중요한 역할을 했다는 걸 보여줄 수 있습니다. 이런 욕구 때문에 화가들은 렌즈, 카메라 등을 숨겼을 테지만, 저는 기하학을 이용하는 게 실제로 그들에게 중요했다고 봅니다. 피에로나 뒤러에게는 분명히 그랬죠. 저는 뒤러의 기계가 사람들이 렌즈에 관해 생각하지 않도록 유도하려는 의도를 지녔다고 생각하지는 않습니다. 사실 뒤러는 테크놀로지를 좋아했으므로 자신이 렌즈에 숙달했다는 걸 드러내지 않을 이유가 없어요. 게다가 그는 독일 신교파의 일원이었으므로 로마에 겁먹었을 가능성도 별로 없습니다. 하지만 뒤러는 선생님의 논증에서 중요한 역할은 아니군요.

이제 뭘 좀 먹어야겠습니다. 그러고 나서 다시 말씀드리죠. 지금까지 저는 선생님의 주된 논거가 더 많은 생각을 필요로 한다는 입장을 취해왔습니다. 증거가 더 나올 겁니다. …… 라파엘로를 다시 봐야겠어요. ……

마틴.

켐프가 호크니에게
옥스퍼드
1999년 11월 9일

안녕하세요, 데이비드.

다시 교신을 재개합니다. …… 학기 중에는 제도적인 일 이외에 '진짜' 일을 생각하기 어려워요. 최근의 대화를 보기 전에 우선 선생님의 지난번 팩스에 관한 생각을 밝힙니다.

라파엘로

라파엘로가 교황의 얼굴을 그린 훌륭한 드로잉이 있습니다. 라파엘로의 드로잉 중 렌즈로 그려진 게 있다면 아마 이것이 후보일 겁니다. 복사를 할 수 있으면 한 장 보내드릴게요(금요일까지는 안 된답니다). 레오가 왼손에 렌즈를 쥐고 있는 것에 대해 선생님처럼 도상학적으로 설명하는 것은 이상하다고 생각됩니다. 오른손으로 책을 넘겨야 했기 때문에 왼손에 렌즈를 쥐게 된 건 아닐까요? 드로잉에 렌즈가 사용되었다면 바로 이 렌즈였겠죠!

레오나르도의 거울에 비친 글씨는 필체가 변덕스럽고 축약이 많아서 그렇지 읽기에는 전혀 어렵지 않아요. 설명은 이렇습니다. (a) 왼손잡이는 글씨를 거꾸로 쓰는 경우가 많습니다. 특히 오른손으로 글씨를 쓰라고 교육받았을 때는 더욱 그렇죠(『네이처』에 그것을 다룬 글이 있습니다). (b) 그는 지저분해지기 쉬운 재료를 사용했습니다. 예컨대 잘 안 마르는 잉크라든가 부드러운 분필 같은 거죠. 오른쪽에서 왼쪽으로의 움직임이 자연스러웠던 겁니다. 하지만 레오나르도에 관해 선생님의 자료가 될 만한 게 있죠. 그는 거울을 연마하는 장치를 사용했어요. 제 사무실에 있는 상세한 자료를 찾아볼게요. 그의 원고에는 카메라 오브스쿠라의 그림들이 많이 있지만, 렌즈를 부착한 못 구멍은 없습니다. 그런데 한 화가가 혼천의를 그리기 위해 못 구멍과 드로잉 틀(창문)을 사용하는 모습을 그린 레오나르도의 드로잉이 있어요. 그가 루카 파치올리(Luca Pacioli)의 『신성 비례에 관하여』(De divina proportione)에 수록하기 위해 '이상적인' 물체와 그 변형을 그린 드로잉은 기하학적 원근법이 아니라 모종의 장치를 이용하여 구성된 것으로 보입니다. 이 삽화도 역시 목요일이나 금요일에 제 사무실에 가서 찾아보겠습니다. 레오나르도가 장치를 사용할 대상으로 혼천의를 보여주었다는 사실은 '눈

굴리기'로는 어려운 물체를 그릴 때 장치가 특히 유용했다는 것을 시사합니다. 홀바인이 지구의를 그릴 때처럼요(아주 인상적이죠).

전반적으로 선생님의 주장은 온갖 다양한 가능성을 생각하게 합니다. '자연의 마술'이 밖으로 터져나온 계기는 반종교개혁과 바로크 이탈리아(특히 예수회)였어요. 델라 포르타, 키르허, 니스롱(Niceron)(상의 변형)이 대표적이죠. 흥미롭게도 신교의 북유럽에서는 시각적 '마술'에 대해 커다란 의심을 품었어요. 위대한 교회화가인 산레담(Saenredam)은 신성한 그림을 나무 줄기처럼 잘라서 보여줄 수 있다는 주장을 논박하기 위해 드로잉 연작을 그리기 시작했죠.

비밀

초창기의 망원경은 천문학과 무관하고 군사 '과학'과 관련이 있었어요. 망원경은 육안으로 보이지 않는 먼 곳에서 적선을 발견하는 대단히 중요한 장비였죠. 말 그대로 '스파이 유리'였던 거죠.

웹사이트의 뉴스 항목에서 많은 도움을 받습니다. 단순히 『네이처』의 기사만이 아니라 웹사이트를 더 잘 이용하는 방법을 생각해보면 흥미로울 거예요. 11월 중순 선생님이 영국에 오시면 여러 가지 가능성을 함께 검토하죠. 만나 뵙고 싶어요. 서신은 얼굴을 맞대고(눈 굴리기) 의견을 나누는 것만 못하죠.

이제 피곤하군요. 힘든 하루였습니다.

역사적으로 사소한 사항들을 가지고 선생님의 원대한 구도에 도움을 드릴 수 있어 기쁩니다.

마틴.

호크니가 켐프에게
로스앤젤레스
1999년 11월 9일

안녕하세요, 마틴.

거듭 말하지만 광학을 이용한다고 해서 반드시 (투영된 슬라이드처럼) 환상적이고 깨끗한 이미지가 필요하다는 뜻은 아니에요. 우리가 언급하는 화가들은 상상력이 풍부하고 영리한 사람들이에요. 내가 카메라 루시다를 2분 동안(이 짧은 시간에 생생한 얼굴을 그릴 수는 없어요) 사용한 뒤 두 시간 동안 열심히 작업해야 했듯이 다른 화가들도 마찬가지일 겁니다. 훌륭한 화가는 장치에 크게 의존할 필요가 없고, 장치의 결함도 잘 알 뿐더러 상상력도 갖추고 있죠.

선생께서 일반적인 역사가는 장치에 대해 거의 알지 못한다고 여러 차례 말했지만, 생각하는 것보다는 더 널리 퍼진 듯해요. 물론 선생 같이 그 문제에 커다란 관심을 보이고 해박하게 아는 사람은 드물지만요.

나는 지금 파노프스키의 『바로크란 무엇인가?』(What is Baroque?)라는 글을 읽고 있어요. 그는 이렇게 말하는군요. "카라바조는 마니에리스모 예술가들의 낡은 공식을 제거하고 싶었다. 그는 정물화로 시작해서 점차 사람의 모습을 사실주의적으로 그리는 방향으로 나아갔다."

아주 유치해요. 그는 마치 과거와 미래를 알고 있다는 투로군요. 피카소가 이렇게 말하는 것과 같지 않아요? "이봐, 조르주. 이 후기인상주의라는 건 이제 신물나지 않나? 우리 에스파냐로 가서 입체파를 창시하는 게 어떨까?"

얼굴을 맞대고. 선생이 말했듯이 눈 굴리기로 대화하면 훨씬 흥미로울 거예요. 전에 선생이 말했듯이 우린 이제 펜팔이 된 거군요. 내 담배 연기를 참을 수 없다면 담배를 좀 줄이리다. 하지만 적어도 내게는 담배가 생각에 적지 않은 도움이 돼요.

만나기를 고대하겠습니다.

한 주일 뒤면 갈 겁니다. 슬라이드와 진품을 복제한 그림들을 가져갈 거예요. 나는 점점 흥미도 커질 뿐더러 그 화가들에 대한 존경심도 점점 더 커지고 있어요. 주변에는 눈 먼 사람들이 많죠. 선생도 잘 아실 거예요.

선생의 관심이 내게는 흥분입니다.

데이비드 H.

호크니가 켐프에게

로스앤젤레스

1999년 11월 9일(계속)

안녕하세요, 마틴.

또 한 가지 생각: 첫번째 서신에서 내가 보낸 도표 중 1920년부터 1960년까지는 유럽에서 대량 학살이 일어난 시대였죠. 이건 대중매체(렌즈)를 장악해야만 가능한 사건이에요. 히틀러, 스탈린, 심지어 조국의 전통을 거스른 마오쩌둥까지 모두 렌즈에 바탕을 둔 사실주의적 회화를 원했고, 영화와 사진의 힘을 잘 알고 있었죠.

렌즈와 거울은 엄청난 힘을 가지고 있어요.

데이비드 H.

로스앤젤레스

1999년 11월 10일

데이비드 호크니, 「여러 가지 생각의 요약」

앵그르의 드로잉에 대한 검토로 시작하겠습니다. 나는 카메라 루시다를 이용해서 초상화들을 그렸죠. 그 결과 앵그르가 그렇게 했으리라는 확신이 들었어요. 하지만 이미 지적했듯이 화가에게 명성을 가져다주는 것은 광학이 아니라 눈과 가슴의 도움을 받는 손이죠.

그래서 나는 카라바조로 돌아갔고 그 뒤 벨라스케스와 17세기 네덜란드 화가를 보았어요. 그런데 그것은 어디서 시작된 걸까요?

르네상스 시대의 광학 지식은 이슬람 학자인 알 하잔에게서 비롯되었어요. 거울, 특히 볼록거울은 1350년경 남독일과 네덜란드에서 제작되었죠. 볼록거울은 같은 크기의 평면거울보다 시야의 폭이 더 넓기 때문에 (수세기 만에) 처음으로 방안에 모인 사람들을 전부 보여주는 물건이 될 수 있었어요. 이때부터 사람 얼굴의 개성이 회화에 두드러지게 묘사되었어요. 북유럽이 대표적이죠.

한편 이탈리아에서도 광학을 알고 있었지만 일부 학자들, 주로 교회로만 국한되었죠. 초상화의 발전 과정(주로 얼굴의 개성적 표현)을 보면 아주 흥미로워요. 1500년 무렵에 갑자기 '현대적'인 얼굴이 등장하거든요(벨리니의 「도제」).

화가들은 여행을 많이 다녔어요. 뒤러는 베네치아를 두 차례 방문했고, 홀바인은 바젤에서 영국으로 건너갔죠. 네덜란드 화가들은 롬바르디아로 갔어요.

뒤러는 까다로운 드로잉을 그리는 데 도움을 주는 기계 장치를 최초로 묘사한 위대한 화가였어요. 원근법적으로 그려진 류트와 인물, 까다로운 모양의 물건들을 그렸죠.

지금 생각하기에 렌즈는 네덜란드와 베네치아에서 생겨났고, 이후 롬바르디아로 전해진 것 같아요.

얀 반 에이크의 1433년 작품 「붉은 터번을 쓴 사람」(Man in a Red Turban)과

1434년 작품 「아르놀피니의 결혼」은 아주 상세한 관찰로 보여요. 후고 반 데르 후스가 1476년경에 그린 「포르티나리 제단화」에는 웃는 사람과 입을 벌린 사람(스쳐지나가는 표정), 일꾼의 손 근육이 매우 상세하게 묘사되어 있죠. 이 작품이 1485년에 피렌체로 보내지자 그런 묘사는 이탈리아 화가들의 관심을 모았어요. 이들은 눈에 의존했으므로 미소 짓고 입을 벌린 표정을 '포착'하는 데 어려움이 많았죠.

입이 움직이면 눈의 모양도 달라지므로 문제는 눈을 그리는 동안 눈과 연관된 입의 모양이 달라지면 어떡하느냐는 거예요. 초상화의 이런 문제는 점점 커지게 되죠. 나는 렌즈로 순간적인 변화를 '포착'해서 표시를 해놓으면 될 거라고 생각했어요.

예술사가의 문제는 문헌 증거에 있어요. 기록이나 모델이 남긴 이야기 같은 게 있느냐는 거죠. 이에 관해서는 나도 확신하지 못합니다. 하지만 회화와 드로잉은 그 자체로 많은 것을 말해주는 문헌이에요.

5월 마지막 날 첫번째 노트를 기록하면서 연구가 진행되는 동안 우리(나와 친구들, 관심 있는 예술사가들)는 카메라 오브스쿠라와 렌즈, 그리고 그것들과 종교, 이단과의 연관성에 관한 많은 글을 찾아냈어요.

이단은 지금 생각하면 사소해 보이지만 15~16세기에는 죽고 사는 문제였어요.

나는 종교 문제와 화가의 본래적인 비밀 감각, 길드적 성격, 기술과 지식이 구술로 전승되는 전통을 결합하면 그 과정을 설명할 수 있다고 믿었어요.

카라바조의 선 자국이 새겨진 그림을 보고 나는 그의 작업 방식을 알 것 같았어요. 직접 광학 실험을 해보니 화가들이 광학을 각기 다른 방식으로 이용했다는 걸 알 수 있었죠. 지금도 광학을 이용한다면 그렇게 할 거예요.

20세기 말에는 아주 현대적인 매체—영화와 텔레비전—가 시간에 기초한 예술의 엄연한 한계를 지닌다는 것이 알려졌어요. 1950년에는 세실 B. 데밀이 빅토리아 시대의 화가를 대신한 것처럼 여겨졌지만, 지금은 앨마 태디마의 작품을 보는 게 더 쉽죠. 미술 작품을 보기 위해서는 배터리나 기계가 필요 없으니까요. 테크놀로지가 사진을 다시금 변화시켰다는 것을 분명히 알 수 있어요. 사진이 사실적이었다면 그 사실성—은 이제 영원히 사라졌어요.

흥미로운 비교가 있습니다. 상트페테르부르크 도시의 역사에서 짧은 기간 동안(70년) 레닌그라드라고 불리던 시기가 있었다는 걸 누가 알았겠어요?

더구나 렌즈를 이용한 그림의 역사는 그보다 더 긴데, 화학적 시기(사진)가 160년밖에 지속되지 않으리라는 걸 누가 알았겠어요?

밀레니엄 따위는 신경쓸 필요가 없어요. 그저 세기만 바뀌었는데도 지금 우리는 20세기를 돌아보지 않습니까? 피터 게이(Peter Gay)의 말에 따르면 '우울한 세기'였다고 하죠. 20세기는 분명히 가장 폭력적이고 유혈적이었죠. 종교가 아니라 유토피아적 정치가 지배했죠.

그림은 그런 것과 커다란 관계가 있다고 봅니다. 움직이는 그림의 대중적 인기는 종교재판소보다 더 지독한 독재자들이 이용하고 통제했어요.

더 멀리 거슬러갈수록 사태는 더욱 분명해집니다. 1870년의 대분열도 지금은 달리 보여요. 내가 처음에 그린 도표에서 다른 결합점이 머잖아 있을 거예요. 그런 인식이 점점 커지고 있죠. 다른 길은 거의 없을 듯합니다.

짜릿한 시대가 다가오고 있어요. 낙관적인 견해일 수 있겠지만, 우리는 모두 비관주의와 낙관주의를 바탕으로 삶을 영위하죠. 예술에도 늘 두 가지가 다 있고요. 예술이 인간의 조건을 아무리 비극적으로 본다 해도 적어도 그것을 표현할 수 있다는 사실은 우리에게 낙관을 가져다줍니다. 생각 자체에 내재해 있으니까요. 삶은 계속 갑니다.

묘하게도, 세계는 물질적으로 풍요로워졌지만 우리는 한층 부정적인 시대에 살고 있어요. 왜일까요? 뭔가 싸울 상대가 필요한 거겠죠. 사람들은 싸우고 싶어해요. 나는 그렇지 않으리라는 환상을 품어본 적이 없어요. 하지만 삶에는 비극만큼 환희도 있죠. 나는 늘 이걸 명심하려고 해요. 나 자신의 예술적 시도에도 약점과 강점이 있다는 것을.

켐프가 호크니에게
옥스퍼드
1999년 11월 17일

안녕하세요, 데이비드.

지난번 팩스에 응답하기 위해 시간과 공간을 뒤져보았죠. 지금은 수요일 저녁, 스코틀랜드 대 잉글랜드의 축구 경기(미국인들은 '사커'라고 부르죠)를 보고 있어요. 스코틀랜드 팬인 저로서는 햄던에서 잉글랜드가 2-0으로 이겼을 때 가슴이 아팠지만 지금은 좋습니다. 스코틀랜드가 웸블리에서 1-0으로 앞서고 있거든요. 전에는 어땠을지 모르지만 선생님과는 무관한 이야기죠.

아시다시피 저는 지각 있는 화가라면 상상력을 이용하여 장치가 비문자적인 방식으로 자신의 목적에 기여하는 방법을 찾으리라는 데 전적으로 동의해요. 단순히 따라 그리거나 중요한 대상을 표시하는 데 그치지 않고 말이죠. 이 통찰력은 장치 이용에 관한 역사적 분석에서 상당히 다른 토대가 됩니다. 아주 중요하죠.

(선생님의 팩스를 순서대로 정리합니다).

파노프스키는 위대한 예술사가지만 선생님이 인용한 부분은 정말 좋지 않네요. 역사가의 커다란 문제점은 사태가 전개된 과정을 알고 나서 그것이 필연적이었다는 식으로 글을 쓰는 데 있죠. 마치 이러저러한 화가나 작품이 '과도기적'이거나, 한 작품이 다른 작품을 '예견'하는 것처럼 말하는 겁니다. 하지만 화가의 작품은 그 자체일 뿐 결정되지 않은 미래의 일부분으로 제작된 게 아니죠. 물론 작품에는 해석되지 않는 요소도 있으나 그건 다른 이야깁니다.

사진에 바탕을 둔 매체가 지닌 명백한 '사실성'의 힘은 대단합니다. '과학적'으로 간주되기 때문이죠. 만약 그것이 인간의 개입 없이 도구로 만들어지고, 정확하게 측정되고, 과학적 객관성을 주장한다면, 그것은 신뢰를 요구하겠죠. 그 이미지가 믿을 수 없고 조작된 것임을, 혹은 과학적 자료의 해석이 가변적임을 우리가 알고 있다 해도 우리는 그것을 믿어야 합니다. 우리의 지각 체계가 그렇게 구성되어 있으니까요. 그 이미지가 '사실적'으로 보일수록 그 오도하는 힘은 더욱 큽니다. 적어도 화가는 자신의 감수성을 통해 현실을 보기 때문에 정직하죠(졸라를 인용해도 좋겠습니다).

초기 예술에서는 아무도 볼록거울이 시각의 모델이라고 간주하지 않았어요. 얀 반 에이크는 분명히 그것에 매료되었고, 「바니타스」(Vanitas)의 위대한 멤링도 그랬습니다. 저는 늘 조르조네의 「노파」(La Vecchia)(베네치아, 아카데미아)가 거울처럼 보이도록 의도한 게 아닌가 궁금했습니다. 헬레네가 거울을 들여다보면서 자신이 망가진 이유가 파리스 탓이라기보다 세월의 탓임을 느끼는 거죠.

1500년 무렵에는 중요한 접합점이 있습니다. 선생님이 제기한 벨리니와 뒤러의 두 그림이 말해줍니다. 그것은 (형태만이 아니라) 빛이 평면 위에 어떻게 작용하는가에 관한 새로운 시야를 열어주었죠. 기법은 매우 중요합니다. 윤곽선을 섞는 섬세한 유약이라든가, 가장자리가 희미하게 사라져버리고 형태가 주위 배경의 깊이 속으로 들어가는 처리 같은 거죠. 레오나르도가 베로키오의 공방에서 그림에 참여한 「세례」(Baptism)에서 그런 것을 볼 수 있어요. 베로키오의 천사는 머리털의 선형 리듬감이 살아 있는데, 금속 세공사 특유의 팽팽한 곱슬머리를 보여주죠. 레오나르도는 머리털이라기보다 폭포수 같은 빛의 광채를 그리고 있어요. 설사 레오나르도, 벨리니, 뒤러가 렌즈를 사용했다 하더라도 역시 천재들은 그것을 어떻게 써야 하는지 알고 있었던 거예요. 벨리니의 성과를 보고 뒤러가 얼마나 흥분했을지 생각해보세요. 결국 그는 그것을 가져다 독일 전통에 섞었죠.

얼굴 전체의 순간적인 표정은 분명히 중요합니다. 미소짓는 눈은 혼란스러운 효과를 가집니다. 저는 저명한 신경학자인 세미르 제키(Semir Zeki)가 자신의 저서인 『내적 시야』(Inner Vision)를 발표하는 강연에 참석한 적이 있어요(전에 말했다면 반복을 용서해주세요). 얼굴을 식별하는 것(즉 누구인지)과 표정을 식별하는 것은 두뇌의 서로 다른 두 중심부에서 일어난답니다. 즉 얼굴은 알아보면서도 표정은 알지 못하는 사람들이 있는가 하면, 표정은 보면서도 얼굴을 분간하지 못하는 사람들도 있어요. 놀랍죠. 그렇기 때문에 우리는 어떤 사람의 얼굴인지는 몰라도 웃는 얼굴의 몇 가지 표시를 읽을 수 있는 겁니다. 우리가 특수하고 전문적인 표정의 핵심을 알고 있다는 사실은 우리가 사람들의 생각을 미묘한 데까지 파악하는 능력을 가지고 있다는 것을 말해줍니다.

참고: 회화, 역사가를 위한 '문헌'으로서의 드로잉. 물론입니다. 선생님의 말씀이 옳아요. 문제는 문서라는 증거가 회화나 드로잉의 증거와 성질이 다르고 덜 논쟁적이라는 점입니다. 카메라 루시다로 그려졌다고 여겨지는 드로잉을 가정해봅시다. 그와 비슷한 드로잉에는 카메라 루시다를 사용하지 않았다는 화가의 기록이 있다고 해보죠. 첫째 작품은 판단하기 나름이지만 둘째 작품은 자명합니다. 마치 오랫동안 만나지 않았던 친구를 다시 만난 경우와 비슷해요. 오랜만에 봤다는 것을 말해주는 유일한 증거는 "너 아무개지?" 하고 말하는 것밖에 없으니까요. 선생님은 화가로서 자신의 시각적 판단이 역사가가 문서를 읽는 것에 못지않게 옳다고 여기겠죠. 역사가로서 저는 더 신중해야 합니다. 하지만 예술사가들이 시각적 토대에서 판단할 때 흔히 보이는 전반적인 두려움이나 소심증을 옹호할 생각은 없어요. 저도 이따금 시각 자료에 의지하기를 겁내는 동료들을 봅니다. 대부분은 실제(살아 있는) 화가를 두려워하죠. 그 화가가 담배를 피우든 않든요!

선생님이 정리한 귀중한 역사를 5쪽밖에 못 읽었는데, 고된 하루를 보냈더니 그만 탈진해버렸네요. …… 제가 원기를 회복하고 적절한 시각을 얻게 되면 다시 일을 재개할게요. 말을 더하는 대신 최근 『네이처』에 실린 제 글을 보냅니다(「삐딱한 통계: 페트루스 캄페르와 얼굴의 각도」[Slanted statistics: Petrus Camper and the Facial Angle], M. 켐프, 『시각화: 예술과 과학의 네이처 총서』, 2000 참조). 두개골의 구성을 통해 인간의 성격을 파악하는 또 다른 방법에 관한 내용이에요.

이 단계에서 더 나아가지 못해 안타깝습니다. 자존심을 구기고, 자족감을 해치고, 상상력이라고는 찾아볼 수 없고, 비효율성으로 똘똘 뭉친 이 대학이라는 곳은 뭔가 흥미로운 일을 해보려는 제 의욕을 무참하게 짓밟는군요.

안녕히 계십시오.

마틴.

켐프가 호크니에게
도쿄
1999년 11월 28일

데이비드.

도쿄에서는 로레알(염색약과 샴푸를 제조하는 기업—옮긴이)에게 예술-과학

색채상을 줘야겠군요. 머리를 물들인 사람이 너무 많아요! 보내주신 마지막 팩스를 받았어요. 여행이 즐겁군요. 전화도, 이메일도, 지긋지긋한 서류 작업도, 팩스도 없어요. 림파(琳波) 전시회만 봤어요. 병풍과 서예가 환상적이에요. 렌즈는 없고, 손-두뇌의 연계를 위주로 한 색다른 눈 굴리기를 쓰더군요. 우연과 통제, 즉흥과 구조가 뒤섞여 손과 매체가 눈에 보인 것과의 유사성을 만들어내는 거예요. '서구'와는 크게 달라요. 특수한 '모방'이죠. 선생님 작품과의 친화성을 느꼈다고 할까요? 이제 본론으로 들어가죠.

드로잉 장치/원근법 장치를 누가 사용했을까? 아니면 그저 시범용이었을까? 실제로 기능했을까? 마지막 것부터 시작하죠. 실제로 기능했습니다. 이탈리아의 어느 친구는 치골리의 장치를 제작했는데(제 책을 보세요) 멋지게 작동했어요. 그것은 또한 시범용 장치이기도 했습니다. 애호가나 후원자를 위한 귀족적인 과학 도구인 거죠. 그 용도를 알기란 어렵지만 저는 실제로 사용되었다고 봐요. 특히 초상화에 사용되었죠. 피지오그노트레이스라고 불리는 팬터그래프처럼 생긴 장치는 분명히 사용되었어요. 이 장치를 이용하는 사람들은 사진의 선구자들처럼 화실을 구성했죠. 생 메맹(Saint-Memin)은 미국에서 큰 성공을 거두었는데, 그 이유는 다양한 크기로 많은 작품을 제작할 수 있었고 판화로도 만들 수 있었기 때문이죠. 그밖에 멀고 울퉁불퉁한 면에 대형 영상을 투영하는 데도 장치가 사용되었어요. 선생님이 렌즈에 주목하듯이 기계도 핵심 요소들을 파악하는 데 사용된 거죠. 하지만 그 기계들은 주로 선형에만 사용된 반면 카메라 오브스쿠라는 색채와 색조를 멋지게 조합한 변형된 마술을 만들어냈어요.

같은 도구(예컨대 렌즈)가 화가들마다 달리 사용되었다는 데 전적으로 동의합니다(같은 시대, 같은 곳에 있었던 화가들도 그랬을 거예요). 만약 장치의 사용이 '사기'라면 모두 똑같은 것만이 나왔겠죠. 비슷한 결과가 없다는 사실이 바로 장치의 용도를 의문으로 만드는 겁니다. 그것을 판별하는 최후의 수단은 결국 '눈'(감식을 할 줄 아는 안목)이에요. 오늘날 적어도 대학에 적을 둔 예술사가들은 여러 가지 지적·사회적 이유 때문에 감식을 좋아하지 않아요. 대부분은 자신의 '눈'을 믿지 않습니다. 눈의 훈련을 한 적이 없기 때문에 당연하죠.

20세기의 대표적 매체 — 영화와 TV — 와 '우리' 세기의 '우울한' 폭력성은 명백합니다. 복제되고 전달되는 이미지는 항상 권력과 영합해왔어요. 교회는 곧 인쇄된 이미지의 힘을 알았고, 군주나 기타 권력을 가진 자들도 그랬어요. 많은 작품을 남긴 베네치아의 목판화가 야코포 데 '바르바리'(Jacopo de 'Barbari')는 베네치아 공화국의 후원을 받았어요. 머큐리는 베네치아의 공중에 살고 넵튠은 베네치아의 바다에 살죠. 도제의 궁전에 있는 수많은 벽화들보다 훨씬 효과가 컸죠. 사진이 한 일은 이미지를 대량으로 복제해서 중산층에서 지배층까지 일반 대중에게 전파한 거였어요. 권력을 위해 사용될 수도 있었으나 사진은 제도권 바깥으로 나와 다시는 돌아가지 못했어요. 움직이는 이미지는 (비디오 카메라가 나오기 전까지는) 대규모 자본과 설비를 필요로 했어요. 사진 이미지가 요구하는 신뢰의 범위는 그 움직이는 이미지로 인해 확장되었죠. 사실성도 추가로 얻었고요. 움직이는 이미지의 줄기찬 폭력 앞에서 우리는 정적인 이미지 — 혹은 정적이라고 생각되는 이미지 — 를 보는(숙고하는) 법을 다시 배워야 해요. 우리의 눈을 통해 벌집 위에서 벌들이 추는 정교한 십자형 춤을 자세히 봐야 돼요. 최근에 저는 어느 상업 광고에서 각 장면의 시간을 재본 적이 있는데, 1초 이상 지속되는 장면이 하나도 없더군요. 매번 순간적인 시각적 볼거리가 연속되는 거예요. 강력하고, 최면적이며, 각 이미지는 풍부하지만 일종의 시각적 문맹인 셈이에요. 그렇기 때문에 순간적인 볼거리를 제공하는 화가들, 이를테면 대미언 허스트(Damien Hirst) 같은 화가들이 우리 문화에서 성공하는 거죠. 짧은 관심의 지속.

짜릿한 시대가 다가오고 있다는 데 동의합니다. 최근 인류의 혁명, 이미지 전달의 혁명은 르네상스 자연주의 시대에 출판이 초래한 혁명에 못지않아요. 좋은 걸까요, 나쁜 걸까요? 두 가지 다 가능하겠지만 규모는 엄청나겠죠. 소아기호증(어린이에 대한 이상성욕 — 옮긴이) 환자에서 개인적인 분별력까지, 집단의 감독과 방해에서 개인적 힘의 폭발까지 모든 변화가 나타나겠죠. 제가 두려워하는 것은 우리가 이 모든 것을 문화적으로 적절히 이해하지 못한다는 데 있어요. 우리는 오해된 이미지들의 현란함 속에 맹목적으로 뛰어들고 자세히 검토하지도 못한 채 급속히 지나치고 있어요. 문화 역사가가 할 일이 많습니다. 화가들도 그렇고요. 우리는 같은 베이스캠프에 있고 같은 봉우리를 대하고 있어요. 마틴.

호크니가 켐프에게
바덴바덴
1999년 12월 6일

안녕하세요, 마틴.

데이비드 그레이브스가 전했을지 모르겠는데 지난주에 나는 쓰러졌어요. 팩스 위에 쓰러졌다고 그레고리가 말해주더군요. 지금은 여기 온천에서 쉬고 있는데, 토요일에 런던으로 갈 거예요.

반 데이크를 두 번 보았고, 듀크 가의 소규모 전시회에서 혼토르스트의 「웃는 바이올린 연주자」(The Laughing Violinist)라는 작품을 보았어요. 그는 분명히 웃고 있는데(그 기사처럼 능글맞은 웃음이 아니에요), 내가 보기에는 "우리가 무엇을 할 수 있는지 봐." 하는 듯한 과시용 그림 같았어요. 흑백이어서 마치 사진 같았죠. 런던에 계시다면 한 번 들러서 보세요. 세인트제임스, 듀크 가 13번지예요. 1626년이라는 표지판이 있더군요.

그레이브스는 빅토리아와 앨버트 미술관, 대영도서관에서 많은 일을 했어요. 만나기를 고대해요.

데이비드 H.

켐프가 호크니에게
옥스퍼드
2000년 1월 2일

데이비드.

이탈리아에서 돌아온 뒤 '정상적인' 활동을 재개했습니다. 광학 장치들의 용도를 분류하고 있는데, 역사적 분류가 유용하네요. 범주들이 그리 엄밀하지는 않아요(한 작품이 한두 가지 용도를 포함합니다). 3~5가지 용도가 포함되는 작품은 선생님이 말씀하신 것처럼 장치의 용도가 반드시 문자 그대로 복제하기 위해서는 아니며, 물감을 자유롭게 다루는 화가는 광학 장치를 사용했으리라는 점을 보여줍니다. 어쨌든 분류 결과는 이렇습니다.

(1) 재현할 대상의 윤곽선을 그대로 복제하기 위한 용도(특히 원근법 장치, 틀 등). 이것은 아마추어들이 많이 씁니다.

(2) 선, 색채, 색조를 가급적 비슷하게 모방하기 위한 용도(특히 카메라 오브스쿠라). 회화에서 나타나는 효과를 잘 알아야 하기 때문에 아마추어들은 잘 쓰지 않은 것 같아요.

(3) 핵심 요소들을 선택적으로 표시하고 나서 손으로 드로잉/회화를 그리기 위한

용도(특히 카메라 루시다).

(4) 렌즈를 이용한 장치의 시각적 효과를 '흉내'내고 모방하기 위한 용도. 색조의 합성, 빛과 그림자의 제거, 부분적 강조 등에 사용됩니다. 이러한 '흉내'를 낼 때는 장치를 작품에 직접 이용하지 않고 준거점으로만 활용했습니다.

(5) '위조'의 용도. 다시 말해 카메라 이미지의 효과를 알지만, 장치를 직접적으로 참고하지 않고 손으로 그 장치의 효과를 그려내는 용도. 예컨대 순간적인 표정.

4와 5는 밀접히 연관되지만, 사용한 태도, 정도와 범위는 서로 다릅니다. 5가 더 선택적이죠.

예를 들어 베르메르는 1과 4를 위주로 하고 2를 조금 사용했고, 할스는 3을 위주로 하고 5를 조금 사용했습니다. 각자 자신의 처방을 결정한 거죠!

저는 밀레니엄 광기를 모면했습니다. 라디오로 사흘 동안 방송된 지난 2000년간의 음악을 들었고, 몬테베르디(Monteverdi)의 『만과곡』(1610)을 듣다가 폭죽놀이로 중단했죠.

……

2000년도의 가능성들을 기대합니다. 하지만 연도가 뭐겠어요? 개인에게 중요한 순간은 자신의 내부에서 나오는 것이지 임의적인 달력에서 나오는 건 아니죠. 어쨌거나 새해 복 많이 받으십시오!

마틴.

켐프가 호크니에게
옥스퍼드
2000년 1월 12일
데이비드.

……

화실을 방문한 뒤 두 가지를 생각했어요.

작은 방처럼 꾸며진 선생님의 카메라 오브스쿠라에서 흰색 판에 비친 이미지는 영락없는 베르메르입니다. 색채, 색조, 조화가 완전히 일치해요. 거꾸로 된 이미지를 보니 그것이 문제이기는커녕 이용할 줄 아는 화가에게는 큰 자산이 되겠더군요. 베르메르 같은 사람이라면, 물감의 추상적인 무늬가 어떤 사물과 비슷해 보인다든가, 보는 사람의 마음 속에 환영을 불러일으킨다든가, 빛과 그림자의 배열이 뒤집혀 원래의 형태를 알 수 없다든가 하는 데서 충분한 이용 가치를 찾았을 겁니다. '코'와 '턱'을 이루는 빛과 그림자의 무늬는 그것을 '코'와 '턱'으로 부르는 인지 행위로부터 분리됩니다. 저는 베르메르가 그 점을 깨달았으리라고 확신해요. 베르크헤이데(Berckheyde)와 얀 반 데르 헤이덴 같은 풍경/지리 화가들도 그것을 알았을 겁니다.

두번째 논점은 카라바조의 작품에서 발견된 자국에 관해섭니다. 키스 크리스티안센이 『아트 불러틴』(Art Bulletin)에서 설명한 바 있죠. 젖은 표면에 새긴 예비 디자인이 아니라는 선생님의 주장에 동감합니다. 아주 단순하고 수정의 흔적도 없고 윤곽선만 개략적으로 그려져 있는 것으로 보아 '스케치' 과정에서 중요한 역할을 하지는 않았을 거예요. '표시'를 하기 위한 자국이겠죠. 마치 지도에서 큰 언덕 같은 곳을 표시해두는 것처럼 말입니다. 더구나 극단적인 표정을 지으면서 머리를 뒤튼 자세나 몸을 지탱할 수 없는 상태로 다리를 벌린 자세처럼 그리기 '까다로운 부분'에 자국이 있다는 점에도 유의해야죠. 그 자국들은 검토하고 분석할 때 참고하기 위한 표시였어요. 선생님은 그것이 연출된 장면을 렌즈로 그리기 위한 표시라고 하셨는데, '까다로운 부분'을 습작하기 위한 것일 수도 있어요. 하지만

그런 습작(드로잉)이 없다는 게 문제죠. 이건 제 추측으로 불가능한 일을 선생님의 실천적 경험으로 할 수 있다는 것과는 달라요. 역사가로서의 제 본능은 다시금 '증거'가 필요하다고 말합니다. 선생님은 자신의 이해가 곧 올바른 '증거'라고 하시겠죠. '증거'의 개념은 다르더라도, 미술에 관한 어떤 역사에서든 증거는 필요합니다. 아주 유익했어요.

마틴.

존 스파이크가 호크니에게
피렌체
2000년 2월 5일
안녕하세요, 호크니 선생님.

내년에 뉴욕, 파리, 밀라노, 뮌헨에서 출간될 제 카라바조 도록에 선생님의 견해를 인용하고 싶습니다. 애버빌 출판사 측에서 게리 틴터로에게 문의해서 선생님의 팩스 번호를 알았습니다.

메트로폴리탄 심포지움에서 강연하신 내용의 사본을 주실 수 있을지요? 선생님에 관한 기사보다는 선생님의 주장을 각주로 싣고 싶습니다.

저는 선생님의 견해가 옳다는 것을 직감하고, 『뉴요커』(New Yorker)에 편지를 보냈어요. 동봉하겠습니다.

안녕히 계십시오.

존 T. 스파이크

스파이크가 『뉴요커』에 보낸 편지
피렌체
2000년 1월 30일
회의론은 집어치우자. 옛 대가들이 광학 장치를 사용했다는 데이비드 호크니의 이론은 상당히 그럴듯하다. 토마소 다 모데나(Tommaso da Modena)가 1352년에 그린 프레스코화를 보면 도미니쿠스회 추기경이 외알 안경을 쓰고 손에 렌즈를 쥔 채 책을 읽고 있다. 거울은 광학이 아닌가? 브루넬레스키가 거울과 못 구멍을 이용하여 피렌체의 세례 장면을 올바른 원근법으로 그린 지 70년 뒤에 레오나르도는 모든 화가가 장치를 가지고 있다고 말했다.

광학 장치와 카라바조의 암실을 연관시킨 호크니의 이론은 탁월하다. 카라바조는 거울을 이용하여 자신의 화실을 그대로 카메라 오브스쿠라로 만들었을 것이다. 그는 다니엘 바르바로(Daniel Barbaro)가 『원근법의 실행』(La Pratica della Perspettiva, 베네치아, 1562, 이후 재인쇄됨)에서 밝힌 다음과 같은 지침을 따랐다. "바깥을 내다볼 창문에 안경만큼 큰 구멍을 뚫는다. 그런 다음 유리를 구하는데, 근시인 젊은이가 쓰는 오목 유리가 아니라 양쪽이 볼록한 노인용 유리다. 그것을 구멍에 고정시키고, 방안의 문과 창문을 모두 닫는다. ……"(하인리히 슈바르츠 번역). 바르바로는 이 방법이 '화가, 조각가, 건축가에게 두루 유용하다'고 말하면서 자신이 발명한 것은 아니라고 밝혔다. 1605년에 카라바조는 집주인에게 재산을 압류당했는데, 그 가운데 거울 두 개 — 대형 거울 하나와 볼록거울 하나 — 가 있었다고 한다.

존 T. 스파이크

로스앤젤레스

2000년 2월 7일

안녕하세요, 스파이크 씨.

편지 주셔서 감사합니다. 제 비서에게 메트로폴리탄 강연 내용을 보내도록 할게요. 내가 쓴 원고는 아닙니다. 나는 원고 대신 슬라이드를 사용해서 강연하거든요. 하지만 미술관 측에서 강연을 비디오테이프와 책자로 만든 게 있어요. 카라바조에 관한 내 생각도 함께 보내겠습니다. 마음대로 사용하셔도 좋습니다.

데이비드 호크니

추신: 나는 지금 시각 증거를 담은 책을 준비하고 있는데, 사람들이 큰 관심을 보이고 있어요.

스파이크가 호크니에게

피렌체

2000년 2월 14일

안녕하세요, 호크니 선생님.

메트로폴리탄 강연 책자를 보내주셔서 정말 감사합니다.

앵그르의 연필화에서 워홀식으로 형태의 가장자리가 생략되어 있다는 선생님의 관찰은 훌륭한 증거가 됩니다.

로베르토 롱기도 진짜 중요한 원천은 문서가 아니라 그림 자체라고 늘 말했어요. 예술사가들은 대개 그림에 대한 그릇된 두려움을 가지고 있기 때문에 롱기는 자신의 말을 여러 차례 반복해야 했어요. 분명하게 표현된 말과는 달리 그림은 통제하기가 어렵죠. 사람들은 앵그르가 교과서 같은 것을 몰랐고 드로잉 자체가 말한다는 것을 알지 못하는 것 같아요.

카라바조가 광학적 원근법을 사용했다는 말씀도 옳다고 확신합니다. 다음 토요일에 저는 플로리다 새러소타에 있는 링글링 미술관에서 강연을 합니다. 회화적 견지에서 "멜론은 류트에 해당한다."는 선생님의 멋진 주장을 소개할 거예요. 그 미술관에서는 새로 발견된 카라바조의 정물화를 전시하고 있는데, 수박 한 조각이 위에 그려져 있는 작품이죠. 카라바조와 이탈리아 정물화의 전문가로서 저는 카라바조 이후 100년 동안 어떤 화가도 그렇게 수박을 그린 적이 없다고 말씀드릴 수 있어요. 이 작품에는 또한 선생님이 검토하신 산체스 코탄의 작품처럼 쐐기 모양으로 잘라진 호박도 있습니다.

그러고 보니 사람들은 선생님에게 이런 질문을 할지 모르겠군요. "만약 벨리니가 1500년경에, 카라바조가 1600년경에 광학 장치를 사용했다면 그 사이에는 어떤 일이 있었는가?" 바꿔 말해서, 안니발레 카라치는 사실주의의 표본으로 꼽히는 그 유명한 「콩을 먹는 사람」(Beaneater)에서 왜 광학 장치를 사용하지 않았을까요?

제가 보기에 그 답은 부분적으로 기술적인 데 있습니다. 즉 광학 장치는 벨리니(레오나르도와 같은 시대)와 카라바조 사이 시기에 발달했다는 거죠. 가능하다면 선생님께서 거울 효과와 렌즈 효과의 차이를 보여주셨으면 합니다.

또 미학적인 이유도 있죠. 마니에리스모 화가들, 이를테면 게인즈버러(Gainsborough)나 고갱(Gauguin)은 그와 달리 비(非)광학적이면서도 합리적인 외양을 추구했습니다. 하인리히 슈바르츠(『뉴요커』에 보낸 편지에서 인용한 사람이죠)는 사진술이 발명된 과정을 다르게 가정합니다. 폭스 톨벗을 비롯하여 그랜드 투어를 한 사람들이 카메라 오브스쿠라로 외국의 기념물들을 보고 그 아름다운

모습을 남기는 방법이 없을까 고민하다가 사진술이 발명되었다는 겁니다. 새로운 것은 과학이 아니라 오직 미학뿐입니다(카날레토가 다시 카메라 오브스쿠라를 사용하면서 미학은 또 다시 변했죠).

그건 그렇고, 피터 로브(Peter Robb)가 쓴 훌륭한 카라바조의 전기에 관한 논의가 있습니다. 책 제목은 간단히 『엠』(M)인데, 곧 런던에서 출간될 겁니다.

안녕히 계십시오.

존 T. 스파이크.

켐프가 호크니에게

옥스퍼드

2000년 1월 19일

「레오나르도의 거울과 렌즈에 관하여」

안녕하세요, 데이비드.

약속한 대로 레오나르도의 공책에서 거울과 렌즈에 관한 부분들과 제가 보여드린 그림들을 보냅니다. 늘 그렇듯이 레오나르도의 공책과 도표를 해석하는 데는 어려움이 있어요. 아마 그가 쓴 기록의 3분의 2가 분실된 탓이겠죠. 남은 기록에는 확고한 결론이 없는 경우가 많고, 진행 중인 작업을 소개하는 게 대부분이에요.

아시다시피 레오나르도는 광학 현상의 기하학에 대해 화가의 원근법에 대한 관심을 넘어 깊숙이 개입했습니다. 그는 이슬람 철학자인 이븐 알 하이탐(알 하잔)으로부터 전승되어온 중세 원근법의 과학(광학)을 알고 있었죠. 페컴의 『표준 원근법』도 분명히 알고 있었으며, 이 책 서문에서 '신성한' 과학인 수학적 광학의 장점을 칭찬하는 대목을 발췌·번역하기도 했습니다. 중세 광학 문헌들이 그렇듯이 그는 눈, 반사, 굴절의 세 가지 분야에 집중했죠.

그는 볼록거울과 오목거울에 관한 빛의 기하학에 큰 관심을 품고, '알 하잔의 문제'를 해결하는 데 유용한 방법을 제안했어요. 즉 주어진 광원으로부터 둥근 거울을 통해 눈에까지 이어지는 빛의 궤적을 판단하는 문제입니다. 반사의 기하학을 정밀하게 연구한 것은 물론 거울을 정확한 기하학적 곡률로 연마하는 기계의 그림도 있어요. 그가 만들려 했던 대형 거울에 관해 아틀란티코 사본 396vf에 나와 있는데, 20엘(약 1.2미터)의 곡률을 가진 거울이었죠.

그런 연구는 신이 인간을 깨우치기 위해 만든 광학적 현상의 수학적 아름다움과 환희를 줄 뿐더러 현실적인 측면도 지니고 있어요. 불 붙이는 거울은 열이 집중되는 원천이었죠. 특히 르네상스 기술자들은 먼 거리에 있는 적 함대에 불을 질렀다는 아르키메데스의 전설적인 성공담에 고무되었어요. 레오나르도는 1513년 이후 로마에서 불 붙이는 거울을 연구했고, 스승인 베로키오가 피렌체 대성당의 돔 지붕 위에 커다란 공을 납땜으로 붙인 방법을 생각해냈죠. 아마 볼록거울로 땜납을 녹였을 거예요.

우리의 현재 관점에서 중요한 것은 레오나르도가 렌즈의 구경 바로 뒤에 구형 렌즈를 부착해서 만든 카메라 오브스쿠라의 방식으로 눈의 모델을 개발했다는 겁니다. 눈 안에서 형성되는 바깥 실재의 이미지는 그림을 그리기 위한 직접적인 모델이 아니었죠. 레오나르도는 자연법칙과 효과의 이해에 기초하여 자연을 재구성하고자 했으니까요(특히 성서의 주제를 다룰 때). 그러나 '눈-카메라'로 형성된 이미지가 설정한 자연주의의 기준에 따라 그는 화가가 원근법, 비례, 명암, 색채 등에 집중해야 한다고 믿게 되었죠. '카메라-눈'이 그림을 위한 직접적인 모델이 되려면 예술의 역할에 관한 전제가 변화되어야 해요. 즉 현실을 '있는 그대로' 모방하는 것을 목표로 삼아야만 하죠. 그 모방의 가장 명확한 형태는

네덜란드 예술의 사실주의에서 찾을 수 있겠지만, 선생님이 주장하듯이 카라바조처럼 활인화(tableau vivant, 모델들이 역사적 장면을 연출하여 제작된 그림 – 옮긴이)를 구성하는 것도 포함됩니다.

그러므로 레오나르도에게는 기술적 노하우도 있었고, 상상력의 모델, 광학적 자연주의의 관념도 있었지만, 직접적 모방의 의도가 없었던 거죠. 렌즈 장치를 사용하려면 기술적 수단과 자연주의에 대한 열망만 가지고는 안 됩니다. 그밖에도 예술적 재현의 개념적 정의가 직접적 모방이어야 하고, 빛의 기하학을 통해 이미지를 창조하는 광학 장치가 틀리기 쉬운 인간의 신체 기관보다 더 객관적인 상을 전달한다고 믿어야 하는 겁니다. 인공적인 이미지에 대한 믿음이 널리 퍼지고 나면, 광학은 실제로 그림을 그리는 데 이용되지 않더라도 객관적 자연주의의 모델이 될 수 있어요. 이런 식으로, 르네상스 이후 오늘날까지의 시대를 '객관적 이미지의 시대'로 볼 수 있죠. 19세기 중반까지는 그 이미지의 영역이 미술로 규정되었고, 이때부터 주권이 사진으로 넘어가 나중에 영화와 TV로 발전하게 됩니다. 흥미로운 생각이죠.

마틴.

(레오나르도의 드로잉과 해설을 동봉합니다.)

호크니가 켐프에게
로스앤젤레스
2000년 2월 18일

안녕하세요, 마틴.

나는 오늘 몸이 너무 피곤해서 이 편지를 구술로 쓰고 있어요. 다음 주에는 며칠 동안 사막에 갈 작정이에요.

우리는 책 만드는 작업을 시작했습니다. 회화 역사 500년을 70피트 길이의 벽으로 꾸몄어요. 데이비드 그레이브스와 내가 그림들을 모두 배치했죠. 책 앞부분에 시각 자료를 수록하고 그 다음에 문헌을 실을 겁니다. 지금 구도로는 그렇죠.

기본적 흐름은 초기의 어색함, 거울과 렌즈의 도입, 다시 부활한 어색함입니다. 지금도 풍부한 시각적 이야기가 있지만 계속 더 추가해야죠.

이걸 보면 선생도 재미있을 거예요.

데이비드 H.

추신: 다음주에는 다시 손으로 편지를 쓸게요.

호크니가 켐프에게
로스앤젤레스
2000년 3월 1일

안녕하세요, 마틴.

우리 책에 들어갈 시각 자료 부분의 레이아웃이 끝났다는 걸 알려드리려고요. 이 일을 하면서 우리가 뭘 발견했는지 알면 놀랄 겁니다. 그동안 시간은 좀 걸렸지만 우리는 거울과 렌즈가 처음 등장한 장면을 찾아냈어요. 반 에이크의 아르놀피니 초상화에 나온 거울과 반 데르 파엘레 추기경의 초상화(1436)에 나온 렌즈예요.

안경은 그보다 일찍 발명되었지만, 안경테가 그렇다는 이야기지 렌즈는 더 먼저 나왔을 게 틀림없어요. 테를 먼저 발명하고 나서 거기다 뭘 끼울까를 생각할 순 없잖아요.

데이비드 그레이브스는 레오 10세의 렌즈보다 작은 렌즈에다 작은 거울을 비스듬히 부착시켜 탁상용 카메라를 만들었어요. 빛이 밝으면 특히 선명한 상을 얻을 수 있죠. 내셔널갤러리에 있는 로베르 캉팽의 1430년 초상화 — 붉은 터번을 쓴 사람 — 는 이런 방법을 사용해서 그려진 탓에 과거와 전혀 다르고 현대적으로 보이는 얼굴이 나왔을 거예요. 크기로 봐도 그렇죠.

여기 우리는 모두 흥분한 상태예요. 우리의 벽은 거대한 콜라주예요. 그레이브스가 책 두 권을 가져올 텐데, 한 권은 니코스와 T&H에게, 또 한 권은 선생과 다른 사람들에게 보여줄 거예요.

우리의 거울과 렌즈 이야기는 반 에이크에게서 시작했죠. 그걸 놓쳤다면 상당히 난감했을 거예요. 카라바조 전문가인 존 스파이크는 카라바조에 관한 내 견해가 옳다고 생각한다는 편지를 보내왔어요. 이제 거울이 늘 있었다는 사실 — 카라바조의 집, 벨라스케스의 화실 등 — 은 분명해졌지만, 위험한 물건인 렌즈는 아마 '귀중품'으로 분류되었거나 비밀로 유지되었을 거예요. 내가 보기엔 그래요. 옥스퍼드의 봄이 선생에게 쾌활함을 되찾아주기를 기대합니다.

삶을 사랑하세요.

데이비드 H.

호크니가 켐프에게
로스앤젤레스
2000년 3월 2일

안녕하세요, 마틴.

책의 한 쪽을 보냅니다(177쪽 참조). RA의 반 데이크 전시회에서 진품을 봤어요. 앉아 있는 여인이에요. 여인의 얼굴도 정면으로 보이고, 아이의 얼굴도 마찬가지죠. 만약 여인이 일어선다면 키가 10피트는 될 거예요. 부인에게 자리에 앉아 아이의 손을 잡으라고 해봐요.

이 기묘한 비례는 어떻게 해서 생겨난 걸까요? 한 가지 설명은 화가가 광학으로 일부분씩 그리다가 그 편차를 알지 못한 거죠. 소년은 분명히 난쟁이가 아니지만, 소년이 받침 위에 서 있다 해도 여인이 일어난다면 소년은 대롱대롱 매달리겠죠.

재미있지만, 어떤 평론가도 눈치채지 못했다는 게 놀라워요.

데이비드 H.

켐프가 호크니에게
옥스퍼드
2000년 3월 2일

데이비드.

최근 서신에 크게 감사드립니다. 오늘 읽고 생각해볼게요. UCL의 필립 스테드먼이 제게 쓴 편지를 동봉합니다. 아주 선량하고 개방적인 친구예요.

마틴.

필립 스테드먼이 호크니에게
런던
2000년 2월 10일

안녕한가, 마틴.

신문과 『뉴요커』를 통해 데이비드 호크니의 광학 연구에 관한 소식과 그가
자네와 서신을 주고받는다는 이야기를 들었네. 아주 재미있군. 자네도 잘 알다시피
나는 베르메르에 관해 지금까지(또 앞으로도) 그의 의견에 동의하네. 하지만
카라바조는 설득력이 떨어지네. 기자들의 기사를 통해서는 호크니의 실제 생각이
잘못 전해질 수도 있겠지. 문제는 빛의 양이야. 호크니의 상상에 따르면,
카라바조는 지하실이나 닫힌 방에서 촛불만 켜놓고 부스형 카메라 안에 들어가
렌즈를 이용하여 커튼에다 이미지를 투영해놓고 그림을 그렸다는 거겠지. 그런데
그렇게 해서는 충분한 빛을 얻을 수 없네.

나는 선험적으로 그렇게 예견할 수 있다고 보네. 하지만 실험으로 확신을 얻기
위해 지난주에 나는 올니에 있는 내 거실을 카라바조의 화실로 개조했다네. 촛불
네 개로 장면을 설치했네. 렌즈는 우리가 BBC 방송을 위해 베르메르의 화실과
카메라를 실물 그대로 재현할 때 사용했던 것(지름 9센티미터 정도의 단순한
양쪽 볼록렌즈)을 사용했네. 그런데 그 결과로 얻은 이미지는 뒤집힌
촛불들뿐이었어. 촛불의 상단만 식별할 수 있을 뿐 모든 것이 감감했네. 촛불을 더
많이 켜놓는다 해도 사태가 크게 개선될 것 같지는 않아.

자네도 알다시피 화가들이 실내에서 카메라를 사용했으리라고 의심하는
사람들이 있네. BBC의 시범과 기타 실험들은 분명히 그럴 수 있다는 걸
보여주었지. 하지만 따라 그릴 수 있을 만큼 제대로 된 상을 얻으려면 — 예컨대
「음악 수업」(The Musical Lesson)의 크기로 — 빛이 매우 밝아야 하네. 내 추산에
따르면 베르메르 화실에서 창문 면적의 40퍼센트는 유리로 되어 있어야 해.
그렇다면 창으로 들어오는 빛이 촛불보다 훨씬 밝겠지. 하지만 그렇다 해도
베르메르는 상당히 큰 렌즈를 써야 했을 걸세.

내가 호크니에게 편지로 이걸 말해주어야 한다고 보네(그런데 그의 주소를
몰라)? 아마 자네도 비슷한 의혹을 전했겠지?

여전히 과중한 업무에 시달리고 있나? UCL은 아주 좋은데 여기도 슬슬 바빠지고
있어.

그럼 잘 있게.

필.

호크니가 켐프에게
로스앤젤레스
2000년 3월 2일

안녕하세요, 마틴.

스테드먼 교수의 의견을 보내줘서 고마워요. 아주 흥미로웠어요. 빛의 양에
관해 그가 하는 말을 알아듣겠습니다. 하지만 촛불이 보인다면 그가 설명하는 일도
일어나요. 카라바조나 네덜란드 정물화에서는 결코 광원이 보이지 않아요.
베르메르에게서는 보이는데, 나는 그의 렌즈가 더 크고 더 고급이었다고 추측해요.
실제로 사람들이 작은 물감 얼룩들을 빛이라고 말한다면 그것은 그가 투영된
이미지 자체에 매료되었음을 시사합니다.

내 추론은 카라바조의 기법에 관한 그 시대의 설명에 뿌리를 두고 있어요.
촛불이 (네 개 정도가 아니라) 아주 많았죠. 델 몬테 추기경은 석유 등잔을
제공하기도 했어요. 또한 그 시대의 설명을 반드시 신뢰할 필요는 없지만, 나는
아주 희미한 상만으로도 충분했으리라고 믿어요. 베르메르의 시대는 조금
달라지죠.

우리는 이곳에 지름 7센티미터짜리 렌즈에 작은 거울을 비스듬히 붙여 탁상용

카메라를 만들었어요. 상이 아주 선명했지만 낮아야만 더 큰 심도를 얻을 수
있어요.

필 스테드먼에게 100개의 촛불로 다시 해보라고 하세요(카라바조는 직업
정신이 투철하므로 그 정도는 충분히 투자했을 겁니다). 광원을 숨기고 누드
모델을 세우세요. 요즘도 카메라를 밝은 빛에 내놓지 않듯이 렌즈는 가려야 해요.
카라바조는 필경 밝은 빛으로 짙은 그림자를 만들었을 거예요.

우리는 이제 현대적 얼굴이 처음 등장하는 1430년경에 이르렀어요. 그림의
크기는 우리의 간단한 장비로 만들 수 있는 최대한이에요.

책의 모양이 괜찮습니다. 전체가 문제를 제기하는 대비로 이루어져 있죠.
벨라스케스의 「바쿠스」에 나오는 얼굴과 우리가 12월에 보았던 혼토르스트,
루벤스와 비교해보면 커다란 차이를 느끼지 않을 수 없을 거예요.

1600년에 얼마나 큰 렌즈를 썼는지는 알 도리가 없죠? 우리가 만든 렌즈는
라파엘로의 그림에서 사용된 것보다 크지 않아요.

선생께서 여기 와서 책을 보신다면 대단할 거예요. 아주 바쁜 분인 건 알지만.
다음 달에 몇 쪽을 보내드릴게요.

데이비드 H.

추신: 내 장벽을 영구 보존하고 '큰 그림'이라고 부를 겁니다. RA에 전시될 수도
있을 거예요.

찰스 팰코가 호크니에게
투손의 애리조나 대학교
2000년 3월 2일

안녕하세요, 데이비드.

어제 많은 시간을 할애해서 광학 투영을 보여주신 것에 무척 감사드립니다.
보여주신 사례로 볼 때 렌즈가 사용되었다는 선생님의 주장이 옳다는 게 명백해
보입니다.

한 그림이 특히 제 흥미를 끌었는데요. 택시를 타고 공항으로 가던 중 그
그림에서 '과학적 자료'를 추출할 수 있고, 그것은 선생님의 이론을 강력하게
입증하는 증거가 될 수 있다는 생각이 들었어요. 안타깝게도 화가 이름은 잊었지만
그림은 생각납니다. 선생님이 식탁보의 무늬를 확대해서 보여주신 건데, 무늬가
멀리 뒤로 물러나면서 초점이 맞지 않던 그림이었어요. 그 그림의 정보를 이용해서
저는 화가가 카메라 오브스쿠라에 사용했던 렌즈의 지름을 계산해드릴 수 있어요.
원화의 크기를 알고, 방의 넓이를 합리적으로 추측하고(이것으로 렌즈의 초점
거리를 알 수 있거든요), 식탁의 너비를 알면(이것으로 초점의 심도를 추산할 수
있어요), f-값을 계산할 수 있고 따라서 렌즈의 지름도 나오죠. 다른 건 다
제쳐두더라도 렌즈의 지름과 초점 거리만 알면 화가가 수백 년 전에 사용했던
카메라 오브스쿠라의 상태를 정확하게 복제할 수 있습니다.

어제 시간을 내서 만나주신 것에 다시 한 번 감사드립니다. 앞서 말했듯이,
언제든 광학과 관련된 문의를 주시면 제가 어느 정도 대답해드릴 수 있을 거예요.

안녕히 계십시오.

찰스 팰코

UA 응축물리학과 및 광학과 교수

켐프가 호크니에게

옥스퍼드

2000년 3월 3일

두 차례의 팩스에 매우 감사드립니다. 500년의 장벽은 굉장할 것 같군요. 큰 그림, 장대한 시야, 장기지속(이건 프랑스 표현입니다)은 어느 역사가에게나 문제가 되지만, 특히 미술사가에게는 개념적이고 종합적인 시야만이 아니라 시각적 파노라마를 뜻하기도 합니다. 그렇게 넓은 시야, 그 거대한 파노라마는 누구도 실제로 본 적이 없을 거예요. 두꺼운 『옥스퍼드 서양 예술의 역사』(*Oxford History of Western Art*)를 가지고 저는 일반적인 시대 구분보다 훨씬 폭넓은 연대기적 구성을 해보았습니다. 고전고대 이후 고대 로마의 몰락에서 1527년 로마의 약탈에 이르기까지, 1527년에서 1780년대(산업혁명 등)까지, 1780년대에서 1914년까지, 그리고 1914년에서 현재까지로 나뉘더군요. 이 구분은 주로 양식을 기준으로 삼기보다는 그림의 종류와 기능, 사회적 성격을 기준으로 합니다. 선생님의 기준에 따른 시대 구분과는 많이 다르겠죠. 시대 구분은 유일하게 올바른 방법이 있을 리 없고 인위적인 것이겠지만, 큰 구도를 모색하는 것은 비교가 가능합니다. 역사가들은 차이를 규정하는 데 많은 시간을 할애합니다. 르네상스와 바로크, 카라바조와 카라치, 초기 카라바조와 후기 카라바조, 어느 작품과 그 다음 작품의 차이는 무엇이냐는 거죠. 하지만 세계 회화의 정체적인 스펙트럼에서 볼 때 얀 반 에이크는 고대 중국 황제의 초상화나 아프리카의 신 조각상보다는 쿠르베와 더 가깝습니다. 서구 예술에서 광학적 모방의 열망은 아주 특이한 현상입니다. 그것이 '정상적'으로 보이는 이유는 우리 세기에 그런 재현 방식이 승리했기 때문입니다. 무엇보다도 사진, 영화, TV 등이 보편화된 결과겠죠.

이 커다란 관점에서 본다면, 1400년부터 1860년경까지 회화의 모델은 광학적인 기록, 즉 '사진'과 같은 방식으로 배열된 기록이며, 모든 변형(고전풍의 이상적인 모방 혹은 네덜란드풍의 '조잡한' 자연주의)은 미메시스의 핵심 이념을 둘러싼 변형이라고 말하는 것도 가능하겠죠. 그렇다면 선생님이 강조하는 렌즈에 기초한 자연주의는 실제로 화가들이 그 방법을 사용하지 않았다 하더라도 하나의 원형으로 간주될 수 있습니다. 또한 사진술이 발명되고 1839년에 공개적으로 등장한 현상은 브루넬레스키의 시대 이래로 정착되어온 개념적 목표의 자연스러운 연장으로 간주될 수 있습니다.

……

필립 스테드먼이 100개의 촛불로 실험하기는 좀 그럴 겁니다. 지금 같은 전기 시대에 웬 비용이냐가 아니라 잘못하면 집에 불을 낼 테니까요. 정확히 촛불이 몇 개나 필요한지 실험해보는 것도 재미있겠군요.

(a) 모든 광원을 장치의 시야로부터 은폐한다.

(b) '방'은 가급적 어둡게 하고 눈이 어둠에 적응될 때까지 기다린다(약 30분).

(c) 그림 면은 가급적 흰 것을 사용한다(즉 석고판이나 캔버스).

저는 빛의 양보다는 빛과 어둠의 비율이 중요하다고 봅니다. '눈'은 넓은 범위에 걸쳐 그 비율이 맞아야 제대로 작동하죠.

얀 반 에이크와 로베르 캉팽이 언제부터 선생님의 구도에 포함되었는지 모르겠는데요. 캉팽은 잘 알려지지 않은 사람이지만 얀은 야심을 품은 일류 지성인이었습니다. 그는 중세 후기의 광학 문헌을 통해 거울과 렌즈를 알게 된 반면, 브루넬레스키와 마사초는 중세 초기 문헌을 통해 눈과 직진하는 빛줄기와 기하학을 알게 되었다는 점이 재미있어요.

메트로폴리탄 미술관에서 얼마 전에 출판한 책을 보면 흥미를 느끼실 겁니다. 구비오에 있는 르네상스 화실(우르비노의 첫번째 화실에 이어 피에로의 「페데리고 다 몬테펠트로」(Federigo da Montefeltro)가 그려진 두번째 화실)에서 원근법적 상감 기법을 재구성한 것을 다루고 있어요. 두 권으로 된 아주 예쁜 책인데, 한 권은 올가 라조(Olga Raggio)가 썼고(제 짧은 글도 있어요) 또 한 권은 문화재 관리인인 앙투안 윌머링(Antoine Wilmering)이 썼죠. 류트가 많이 나옵니다. 피에로 델라 프란체스카식의 기하학으로 그려진 게 분명해요. 약간 단순화되고 회화적이긴 하지만, 기하학을 이용하는 것은 훈련의 중요한 일부였고 전반적 조화에 지적인 맛을 가미하는 주요 수단이었죠. 이것은 기하학적 원근법을 제대로 알고 자신이 하는 일과 동기를 숙지하고 있는 화가가 어떤 그림을 그릴 수 있는지를 보여줍니다. 만약 선생님이 그 상감도 렌즈를 이용하여 만들었다고 말한다면 논란거리가 되겠죠! 그밖에 꽃다발 모양의 모자 리본이나 성배(후대에 우첼로의 작품으로 알려졌죠) 같은 물건도 기하학적으로 그려졌어요. 이 드로잉들(ca. 1492의 도록 참조)은 분명히 상감으로 새겨진 선들로 그려진 겁니다. 명백한 기하학이죠. 홀바인이 그런 효과를 어떻게 냈는지 다시 봐야 할 것 같아요. ……

'큰 그림'은 아주 멋질 것 같아요. 저도 몹시 보고 싶네요. 저는 4월 18일에 시카고로 가는데 바쁘겠지만 볼 기회를 낼 수 있을지도 모르겠어요.

마틴.

추신: 선생님의 팩스가 피로를 쫓아줬어요!

켐프가 호크니에게

투손

2000년 3월 3일

안녕하세요, 데이비드.

수요일에 선생님이 보여준 그림에 관해 기억에 의존해서라도 광학적 계산을 하지 않을 수 없네요. 어제 팩스에서 제가 언급한 그 그림은 제가 보기에 선생님의 이론에 대한 매우 강력한 과학적 증거가 될 것 같아요. 게다가 이것만이 선생님의 화실 벽에 붙은 그림들을 주의깊게 연구한 결과로 얻은 유일한 과학적 증거는 아닐 거예요.

제 계산에 따르면 르네상스 화가의 화실에는 렌즈, 거울, 캔버스가 합리적인 위치에 배열되어 있었을 겁니다. 이 간단한 가정으로부터 저는 카메라 오브스쿠라에 필요한 렌즈의 상당히 정확한 성질을 계산할 수 있어요. 또한 당시에 이용된 광학이 어떤 것이었는지에 관해서도 흥미로운 결론을 내릴 수 있습니다.

일단 화실의 구조를 감안할 때 필요한 렌즈의 초점 거리는 665밀리미터입니다. 초점 거리를 디옵터라는 단위 체계로 전환해보면 선생님의 이론에 대해 어떤 의미를 지니는지 아주 쉽게 평가할 수 있어요. 이 렌즈는 1.5디옵터밖에 안 됩니다. 다시 말해 간단한 독서용 안경 정도의 곡률밖에 안 된다는 거죠(곡률이 클수록 더 많이 유리를 깎아내야 하므로 그만큼 더 고난도의 광학 기술이 필요합니다). 13세기 말 이전에 북이탈리아에는 안경 제작 기술이 존재했다고 알려져 있으니까 1400년 이후의 화가들은 당연히 상당한 크기의 1.5디옵터짜리 렌즈를 가지고 있었을 겁니다. 물론 이는 선생님의 주장을 정확히 뒷받침하는 사실이죠.

렌즈의 크기는 어땠을까요? 선생님이 보여준 그 그림의 복사본을 받기 전까지 저는 가능한 전제로 계산을 해보았어요. 만약 렌즈의 지름이 3인치라면 f-값은 대략 f9가 됩니다. f9 렌즈를 8피트 거리의 물체에 초점을 맞추면 초점의 심도는 약 4인치가 되죠. 이 값은, 기억이 점차 흐려지긴 하지만 제가 기억하는 그 그림과 일치하는 것 같아요. 또한 f9 렌즈는 화가가 그림을 그리기에 충분할 만큼 밝은 이미지를 투영할 수 있었을 겁니다.

선생님의 이론에 대한 이 '과학적 보완'을 더 진행하는 것도 가능합니다. 한 가지

예로, 만약 렌즈 제작자가 굴절 지수 n=1.5의 단순한 부싯돌이나 창유리를 사용했다면, 이 렌즈의 앞면과 뒷면은 각각 곡률 반지름이 2.2피트가 됩니다. 이는 렌즈의 무게를 계산하기에 충분한 정보가 되죠.

요약하자면 이렇습니다. 그 한 그림만으로도 화가가 그 그림을 그릴 때 사용한 렌즈의 초점 거리, 지름, f-값, 나아가 무게까지 정확하게 추산할 수 있다는 겁니다. 계산된 렌즈의 성질에서 특이할 만한 게 없는 것으로 미루어 이 렌즈는 13세기 말 이전의 광학 기술로도 쉽게 제작될 수 있었다고 생각됩니다.

이 계산 결과에 선생님도 저처럼 흥미를 느끼시기 바랍니다. 전에 말했듯이 선생님의 화실에 있는 그림들에서는 광학을 통해 선생님의 발견을 뒷받침할 만한 증거들이 더 발견될 수 있으리라고 봅니다.

안녕히 계십시오.

찰스 팰코

팰코가 호크니에게

투손

2000년 3월 5일

안녕하세요, 데이비드.

이 편지에서 보시겠지만 선생님의 이론에 대한 과학적 증거는 급속히 증가하고 있습니다. 지금 시점에서도, 어느 물리학자가 배심원으로 나서든 로렌초 로토가 등록되지 않은 카메라 오브스쿠라를 사용했다는 판결을 내리게 할 수 있을 만큼 증거는 충분합니다(예술사가가 배심원이라면 물론 문제는 다르겠죠).

계산 한 번 하지 않고도—물론 계산은 할 수 있고, 또 해야 하지만—로토의 그림에서 일부분을 확대해보기만 하면 소실점이 두 개라는 것을 명백히 보여줄 수 있어요. 선생님은 세상의 모든 화가들 중에서도 이 방법을 즉각 알아보실 분이죠. 우리는 그가 스케치를 그릴 때 정확히 어느 시점에서 렌즈의 초점을 다시 맞춰야 했는지를 곧바로 알 수 있어요! 원래의 그림에서 그림의 나머지 영역과 같은 깊이에 있는 부분은 렌즈의 심도를 초과한 부분이라고 볼 수 있죠. 과학적 증거의 모든 조각들이 일관적이에요.

저는 화가가 아니어도 로토가 작업한 과정을 추론할 수 있어요. 그는 카메라 오브스쿠라를 사용하여 식탁 중앙 부분의 무늬를 스케치하면서 초점을 새로 맞추지 않았죠. 그런 다음 오른쪽 가장자리의 무늬를 따라 그리다가 그만 렌즈의 심도를 넘어섰다는 걸 알게 되었죠. 하지만 아직 따라 그려야 할 무늬가 많이 남아 있었어요. 이 시점에서 그는 초점을 다시 맞출 수밖에 없었던 거예요. 하지만 초점을 맞춘 뒤 로토는 왜 중앙 부분을 다시 그리지 않았을까요? 왜 희미한 그림을 지우고 새 초점에 맞추지 않았을까요? 그 이유는 초점을 조정하면 배율이 달라지기 때문이죠. 그 효과가 미미하기 때문에 여느 사람들은 그런 게 있는지조차 몰라요. 하지만 이 그림은 강력한 증거이고, 로토는 그걸 세상에서 처음으로 안 사람일 거예요. 사실 저는 그런 효과를 알고 있었기에 그 그림을 증거로 찾아낼 수 있었던 거죠.

로토의 16세기식 따라 그리기에는 불행이지만 호크니의 21세기 이론에는 다행으로, 그 희미한 중앙 부분의 너비는 원화로 볼 때 6인치가 넘어요. 그 때문에 초점을 새로 맞출 때 생겨난 배율의 작은 변화는 아래(가까운 부분)와 위(면 부분) 사이에 눈에 띌 만한 불일치를 낳았죠. 그는 직선으로 구획된 매우 규칙적인 무늬를 따라 그리고 있었기 때문에 초점이 다른 두 이미지를 제대로 섞지 못했던 겁니다. 그림에 나오는 행복한 부부가 식탁보로 기하학적 무늬보다 꽃무늬를

선택했더라면 제가 지금 이런 팩스를 쓰고 있지 않겠죠. 하지만 삼각형 무늬의 가장자리가 너비가 1인치밖에 안 되기 때문에 같은 배율의 변화라도 중앙 무늬보다 효과가 1/6밖에 안 나타난 겁니다. 그렇다 해도 오차는 분명히 있는 거죠.

선생님의 이론을 입증하는 과학적 증거는 명백하다고 생각됩니다. 로렌초 로토는 1556년에 렌즈를 사용해서 이 그림을 그린 거예요. 이 점에 관해선 의문의 여지가 없습니다. 그러나 이것은 한 화가의 한 작품일 뿐이죠. 광학 장치가 얼마나 사용되었는지는 선생님의 화실 벽에 걸린 그림들을 자세히 검토해봐야만 알 수 있을 거예요.

많은 것이 마음 속에 떠오를수록 선생님의 이론이 점점 더 분명해집니다. 이런 것도 있죠. 설사 완벽하게 위조되었다 하더라도 단순한 렌즈는 여러 가지 왜곡을 드러낼 수밖에 없어요. 그러므로 선생님이 찾아야 할 또 다른 광학적 효과로 직선의 왜곡을 말할 수 있습니다. 특히 직선이 되어야 할 곳이 렌즈의 사용으로 인해 곡선으로 그려진 부분이 그런 사례죠(곡선이 없다고 해서 그 반대를 뜻하지는 않습니다. 투영된 이미지의 특징을 도외시하고 그냥 직선을 직선으로 그리는 화가의 모습을 쉽게 상상할 수 있기 때문이죠). 하지만 그런 비정상적인 곡선이 회화에서 보일 경우 곡률을 측정하고 몇 가지 합당한 가정을 추가한다면 렌즈의 광학적 속성을 더 계산할 수 있을 겁니다.

안녕히 계십시오.

찰스 팰코.

호크니가 팰코에게

로스앤젤레스

2000년 3월 7일

안녕하세요, 찰스.

계산해준 것 고마워요. 그 덕분에 홀바인의 식탁보(1532)를 다시 볼 수 있게 됐습니다.

식탁보의 가장자리는 올바로 된 것처럼 보이는데, 구석으로 가면서 방향이 약간 바뀐 것처럼 보입니다. 이것도 비슷한 걸까요?

전에 나는 식탁 위에 흔히 놓지 않는 기묘한 금속 물건을 눈여겨보았지만, 이제는 점점 식탁보 자체에 문제가 있다는 걸 보게 됐어요.

이것으로 무엇을 추론할 수 있을까요?

다시 한 번 감사드려요.

데이비드 H.

호크니가 켐프에게

로스앤젤레스

2000년 3월 7일

안녕하세요, 마틴.

책 작업은 순조롭게 진행되고 이따금 손님들도 옵니다. 애리조나 대학교의 광학 교수가 찾아와서 우리의 화실 벽과 데이비드 그레이브스가 만든 그런 대로 쓸 만한 카메라에 감탄하더군요.

우리는 로렌초 로토의 「남편과 아내」(1543년경)(에르미타슈 미술관에 소장된 작품이지만 우리에겐 복제품이 있죠)에 나오는 식탁보에서 무늬가 명백히 초점에서 벗어난 부분을 발견했어요. 이 팩스에서 선생이 볼 수 있을지

모르겠는데, 하여튼 그 작품을 보세요.

나는 또한 왜 이제서야 이 수정된 역사를 볼 수 있게 되었는지도 깨달았어요. 개인적으로는 앵그르 전시회의 충격을 겪은 뒤에야 비로소 연필 자국과 붓 자국을 알아볼 수 있게 된 탓도 있지만, 또 좋은 미술 서적들도 필요했는데 그것들이 대부분 최근 15년 동안에 출간되었기 때문이죠. 진품을 제대로 촬영한 사진들도 그렇고요. 컬러 인쇄를 값싸게 할 수 있게 된 덕택이 커요. 예컨대 단색으로 복제된 로토의 작품을 보았다면 초점에서 벗어난 부분이 제대로 보이겠어요? 예전 같으면 상트페테르부르크(즉 레닌그라드)에 가서 그 작품을 보고, 기억 속에서 다른 작품들과 연관지어야 했을 거예요(식탁보 하나를 보려고 엄청난 여행을 하는 셈이죠). 그러니 여행을 좋아하는 TV 세대가 그것을 보지 못한 건 당연하죠.

옥스퍼드는 날씨가 따뜻하기를 바라요.

데이비드 H.와 데이비드 G.

호크니가 팰코에게
로스앤젤레스
2000년 3월 8일

안녕하세요, 찰스.

게오르크 기스체의 식탁에 있는 묘한 물건을 확대해서 보냅니다. 작은 문을 통해 곡선형의 어떤 물건 가장자리가 보이죠? 뉴턴식 망원경이 이렇게 작을 수 있을까요? 같은 배율로도 표준형보다 훨씬 작아요.

데이비드 G.와 데이비드 H.

팰코가 호크니에게
투손
2000년 3월 8일

안녕하세요, 여러분.

아직 점심식사도 못했지만(여기는 오후 2시가 넘었어요) 조금 전에 보내주신 스케치에 대해 황급히 회신을 보냅니다. 우선 답을 드리자면, 기스체의 앞에 놓인 물건은 크기와 모양으로 볼 때 '거울─렌즈'가 맞겠네요. 하지만 물론 그게 곧 렌즈인 것은 아닙니다.

그 작품을 당장 보고 싶군요. 그 흥미로운 문을 선명하게, 자세히 봤으면 좋겠어요. 또한 그림을 통해 그 물건의 크기를 합당하게 추산한다면 몇 가지 광학적 성질을 계산할 수도 있을 겁니다. 그것이 거울─렌즈라면 그 가능성이 실제로 어느 정도나 되는지 알 수 있죠.

저는 이제 밥을 먹어야겠어요. 나중에 더 상세히 쓰겠습니다.

안녕히 계십시오.

찰스 팰코.

호크니가 팰코에게
로스앤젤레스
2000년 3월 8일

안녕하세요, 찰스.

로렌초 로토는 우리에게 카라바조가 어떻게 작업했는지를 알려준 셈이에요. 이 부분에서 선생이 우릴 도와줄 수 있을 겁니다.

런던 내셔널갤러리에 있는 「엠마오에서의 만찬」을 보세요(학교의 미술학과에 가면 좋은 컬러 복제품이 있을 겁니다. 카라바조를 다룬 책에도 대개 수록되어 있어요). 전에 나는 그가 일종의 망원렌즈를 가졌다고 추측했어요. 하지만 그럴 필요가 없었어요. 카라바조의 시대에는 심도의 범위를 이해하게 된 겁니다. 이 문제는 없어질 수는 없죠. 지금도 사진가라면 누구나 알고 있으니까요.

이 그림을 살펴봅시다. 카라바조는 문제를 해결하기 위해 무늬가 있는 식탁보 위에 흰 천을 덮었어요. 오른쪽 베드로가 뻗은 팔은 초점을 다시 맞춰야 했을 겁니다. 그랬기 때문에 뒤쪽의 손이 상대적으로 더 커진 게 아닐까요? 우리에게 가까운 그리스도의 손보다도 더 크거든요. 이 무렵─로토의 그림보다 50년 뒤─에는 분명히 렌즈를 이동시켜 그 항구적인 문제를 해결하는 기법이 개발되어 있었습니다. 여기서 계산을 해볼 수 있을까요? 이 사안을 과학적으로 해명할 수 있다면 중요한 발견이 될 겁니다.

18년 전에 나는 폴라로이드 '복합 작품'을 몇 가지 제작했어요. 선생도 보셨을 겁니다. 렌 웨슐러(Ren Weschler)가 「카메라 작품」(*Camera Works*)이라는 책에서 그것에 관해 썼거든요. 나는 실내와 바깥을 돌아다니면서 초점에 잡히는 모든 것을 촬영하여 작품을 구성했죠. 「페어블로섬 고속도로」도 그런 식으로 제작되어 아주 정교하게 조합한 작품이었죠. 감상자는 그 작품을 마치 사진 한 장처럼 여기고 자신이 그 공간의 바깥에 있는 게 아니라 그 안에 들어가 있는 듯한 기분을 가지게 되죠.

카라바조는 자신의 움직임을 용의주도하게 계획했을 거예요. 내 첫번째 예감은 지나치게 소박할지 모르지만, 우리는 어디에선가 출발점을 찾아야 해요. 원한다면 연락 주십시오. 우리는 아주 흥분하고 있습니다. 또 다른 단계입니다.

안녕히 계십시오.

데이비드 H.

팰코가 호크니에게
투손
2000년 3월 8일

안녕하세요, 데이비드.

오늘 제 비서가 오후 2시까지 출근하지 않고 있는데, 나오는 대로 홀바인의 「게오르크 기스체」를 구해오라고 심부름을 보내겠습니다. 흐릿한 팩스를 통해서도 선생님이 그 식탁보를 어떻게 생각하는지 알 것 같습니다. 식탁의 앞쪽 가장자리가 평면으로부터 부풀어오른 것 같군요. 이 그림을 검토해서 상세한 내용을 곧 알려드리겠습니다.

제가 말씀드릴 또 한 가지 사항은 렌즈만이 아니라 곡면 거울로도 이미지를 만들 수 있다는 겁니다(이상적으로는 최소한 두 개가 필요하죠). 거울을 사용하는 가장 일반적인 광학 도구라면 망원경을 생각할 수 있을 겁니다. 즉 제 계산에 따르면 547밀리미터 f4 정도의 효과는 렌즈로도 만들 수 있고, 약간 굽은 거울 두 개를 적절한 위치에 배치해도 가능합니다. 그러나 곡면 거울 두 개를 그렇게 사용하는 방법이 어렵지는 않다 해도 16세기 사람이 거울들을 가지고 렌즈처럼 구성하는 방법을 알았으리라는 것은 좀 비약인 듯싶군요. 하지만 그 가능성에 관해서도 유념하셔야 할 겁니다.

안녕히 계십시오.

찰스 팰코.

팰코가 호크니에게

투손

2000년 3월 8일

안녕하세요, 데이비드.

이 이야기의 과학적 측면은 워낙 여러 방면으로 이어지는 탓에 금세 따라잡기가 어렵습니다. 예를 들어 오늘 오후 저는 본업(물리학 연구)을 제쳐두고, 곡면 거울한 개만을 광학적 구성요소로 삼아 제 연구실을 카메라 오브스쿠라로 만들었어요. 결국 옳았습니다. 약간의 곡면으로 된 거울 하나만으로도 이미지를 충분히 만들 수있었어요. 하지만 오목거울 하나만으로는 화가가 그림을 그릴 만한 광학적 기하학을 얻기가 어려워요. 카라바조에게 또 하나의 평면거울만 있다면 충분히 사업을 번창시킬 수 있었을 겁니다.

광학적으로 말해서 오목거울과 렌즈는 차이가 전혀 없습니다. '진짜' 렌즈와 마찬가지로 오목거울의 초점 거리는 곡률 반경의 절반이고, f-수치는 지름에 의해 결정되죠. 예를 들어 로렌초 로토의 547밀리미터 f4 렌즈는 지름 5.5피트, 곡률 반경 2×547=1,094미터짜리 거울에 해당합니다. 이건 아주 살짝 굽은 거울이죠(자세히 봐야만 평면거울이 아닌 것을 알 수 있을 정돕니다). 이 정도는 평면거울로 만들어내기도 아주 쉬워요. 유리에 열을 가해 조금 구부리면 되거든요.

제 비서가 이윽고 오후 5시에 선생님이 「게오르크 기스체」를 복제한 것과 똑같은 책을 구해 가지고 돌아왔습니다. 게다가 화질이 좀 거칠고 작은 단색의 「엠마오에서의 만찬」도 가져왔습니다. 안타깝게도 그 책에 인쇄된 홀바인의 그림은 너무 거칠어서 까다로운 원통형 물건의 세부를 볼 수 없어요. 하지만 전체 쪽을 잘 살펴보고 광학적 단서가 있는지 찾아보겠습니다. 우선 내일 제 비서를 도서관으로 보내 더 나은 카라바조를 찾아보게 해야겠어요. 안타깝지만 오늘 밤 제가 할 일이 있어서 이만 마쳐야겠습니다(그래도 홀바인 그림을 여러 가지로 확대한 것은 오늘 저녁에 살펴봐야겠어요).

안녕히 계십시오.

찰스 팰코.

팰코가 호크니에게

투손

2000년 3월 9일

안녕하세요, 데이비드.

제 비서가 오늘 오전에 여전히 좀 조잡하지만 훨씬 더 나은 카라바조의 「엠마오에서의 만찬」을 구해왔습니다. 그러나 연구실로 오는 차 안에서 다른 '연구 전략'이 생각났어요.

노련한 사진가는 카메라의 기울기, 흔들림, 위치를 잘 이용해서 기술적 장치의 광학적 영향을 최소한으로 줄입니다(예컨대 높은 건물이 있는 장면에서 건물 벽들이 서로 모이는 것처럼 보이는 효과를 그런 식으로 제거하죠). 하지만 경험이 없는 풋내기 사진가는 아직 그런 기술을 가지고 있지 못합니다. 만약 어제 선생님이 추측한 것처럼 카라바조가 「엠마오에서의 만찬」에서 식탁보의 무늬를 흰 천으로 덮은 목적이 심도의 문제를 해결하기 위한 것이었다면, 그것은 곧 그 작품이 그려질 무렵 그는 이미 카메라 오브스쿠라에 통달해서 기법상 눈에 띄는 광학적 증거를 찾아내기가 전혀 불가능하지는 않다 해도 상당히 높은 경지에까지 올랐다는 뜻이 됩니다. 그렇다면 우리는 카라바조의 초기 작품에서 그가 아직 숨기지 못한 광학적 요소를 찾아내야 합니다. 안타깝게도 지금 제 연구실에 있는 책은 그다지 좋지

않아서(게다가 이탈리아어로 되어 있어요) 저로서는 그의 경력 사항도 읽지 못하므로 적절한 대상 작품을 찾을 수 없어요. 이상적으로 말하면 우리는 자연적 대상(팔, 다리, 나무, 강 등)보다는 기하학적 대상(탁자, 창문, 벽 등)을 찾아야 합니다. 그것은 원래 장면에서 그가 맞닥뜨린 렌즈의 심도 문제를 보여줄 겁니다.

카라바조를 넘어 저는 선생님이 '사진적인 속성'을 확인했던 초기 작품들에서 광학적 단서를 찾을 것을 권하고 싶습니다. 1400년경의 화가들이 렌즈를 사용하고 있었다는 사실에 관해 로토가 우리에게 준 많은 과학적 증거를 찾을 수 있다면 이후의 모든 화가들도 의심의 대상이 됩니다. 따라서 이 시기 모든 화가들에게서 렌즈의 결정적인 증거를 찾으려 하기보다는 비교적 모호한 증거(예컨대 「엠마오에서의 만찬」의 손처럼 거리에 비례하지 않는 증거)라도 화가들의 기법을 추론하는 데 도움이 될 수 있습니다.

저는 카메라 오브스쿠라의 초기 사례들이 논지를 완전히 바꾸었다고 봅니다. 이제 예술사가들은 "그 당시 렌즈가 존재했다는 증거가 없으므로 아무개 화가가 렌즈를 사용할 수는 없었다."고 말할 수 없습니다. 그 말은 이제 데이비드 호크니의 이런 말로 바뀌어야 합니다. "그보다 더 이른 시기에 렌즈가 그림에 사용되었다는 과학적 증거가 있다. 화가로서의 내 눈에는 아무개 화가의 어느 작품에 렌즈가 사용되었다는 것이 보인다." 현재는 오히려 예술사가들이 렌즈가 특정한 작품에 사용되지 않았다는 사실을 입증해야 합니다. 공은 이제 그들의 손으로 넘어간 거죠.

찰스.

호크니가 팰코에게

로스앤젤레스

2000년 3월 9일

안녕하세요, 찰스.

이것은 반 데이크의 1625년 초상화입니다(177쪽 참조). 이건 어떻게 설명할 수 있을까요? 기묘한 비례를 보여주는데, 혹시 광학 때문일까요? 이 여인이 일어선다면 키가 12피트는 될 듯싶어요. 그런데도 얼굴은 정면을 향하고 있고 아이의 얼굴도 정면이에요. 하지만 우리는 인물들을 올려다본다는 느낌을 받습니다. 아이의 손을 잡고 의자에 앉아 있지만 아이의 머리가 어디에 있는지 보세요. 두 사람은 물리적으로나 심리적으로나 서로 멀어 보입니다.

모델들이 함께 화가의 앞에 있었다면 이런 그림이 나올 수 있을까요? 내가 보기에는 아닙니다. 이 그림의 첫 인상에서 풍기는 '자연주의'가 비례의 문제를 덮어주고 있어요. 내 논점은 광학의 사용이 이런 기묘함을 빚었다는 겁니다. 세잔의 부인이 몇 시간 동안 모델로 앉아 있었던 것과는 다르죠. 어떻게 생각하세요?

데이비드 H.

호크니가 켐프에게

로스앤젤레스

2000년 3월 9일

안녕하세요, 마틴.

책의 편집 작업이 진행 중인데, 새로운 생각도 진행 중이에요. 로토의 그림이 몇 가지를 깨닫게 해주었죠.

카라바조는 흰색 식탁보를 사용해서 문제를 에둘러갔지만, 이제 우리는 알아냈죠. 그는 망원렌즈를 사용한 게 아니라 초점을 새로 맞춘 거예요. 그래서

보시다시피 뒤쪽의 손이 한가운데 그리스도의 손보다도 더 커진 거죠.

그 시기는 로토의 그림보다 50년 뒤니까 아마 화가들은 심도의 문제를―비록 항구적인 문제이긴 하지만―극복하는 방법을 알아냈을 거예요. 홀바인이 그린 기스체를 자세히 살펴보면, 앞쪽의 식탁보가 정밀하게 그려졌지만 선을 따라 그린 것임을 알 수 있어요. 식탁보는 로토의 선처럼 갑자기 사라져버렸어요.

「엠마오에서의 만찬」은 여전히 흥미롭습니다. 이것을 공간적으로 시각화해보세요. 베드로의 엄지는 그보다 2~3피트 앞쪽에 있는 그리스도의 엄지보다 커요. 초점을 다시 맞춘 결과로 확대가 일어난 거죠. 내 첫 예감은 소박했지만 시작일 뿐이었어요. 아마 그의 화실 바닥에서는 캔버스를 옮긴 흔적을 찾을 수 있을지도 몰라요. 어떻게 생각하세요?

옥스퍼드에 봄이 성큼 다가왔기를 바랍니다.

데이비드 H.

팰코가 호크니에게
투손
2000년 3월 9일

안녕하세요, 데이비드.

반 데이크의 그림에 나오는 소년이 누구인지, 그리고 그림이 그려질 무렵 나이가 몇 살이었는지 알 것 같아요. 제 추측으로 소년은 다섯 살이니까 제 연구실에 있는 연감을 참고하면, 미국인일 경우 키가 3피트 6인치(42인치)일 거예요. 하지만 영양 상태가 좋지 않은 르네상스 시대 유럽의 소년이었으므로 키를 40인치쯤으로 봐주면, 소년의 머리는 의자의 면보다 22인치 위로 올라와 있어야 해요. 소년은 맞은편의 여인과 뻗은 팔로 구분되어 있으므로 대략 여인의 가운데 선보다 우리로부터 22인치 가량 더 떨어진 곳에 서 있어요(즉 14인치+[16인치÷2]).

초상화에는 여인의 몸에서 의자 윗부분과 의자 아랫부분이 서로 비슷해 보이지만, 제가 연구실 의자로 직접 측정해본 결과 여인의 의자 윗부분이 두 배여야 해요(즉 36인치 대 18인치). 또한 소년의 머리는 대략 의자와 여인의 머리 꼭대기 사이의 3분의 1 지점에 있는 것으로 보이는데, 실은 3분의 2가 되어야 합니다(의자로부터 소년의 머리까지는 22인치지만 거기서부터 여인의 머리까지는 14인치밖에 안 돼요). 제가 보기에 소년의 머리와 몸의 비례는 마치 아기의 신체인 것 같아요(즉 머리가 너무 크다는 거죠). 그러므로 판단해야 할 문제는 렌즈가 어디에 있었느냐는 거예요. 어디에 있었길래 여인의 상체를 그렇게 압축시키고, 소년의 몸은 더욱(게다가 머리보다 몸을 더욱) 압축시켰을까요? 그 답은 아주 넓은 각을 지닌 렌즈를 대상들에 상당히 가까이로 가져가서 의자의 높이 바로 아래에 위치시켰다는 거예요.

이것을 실험하기 위해 저는 연구실에서 반 데이크의 장면을 연출해봤습니다. 35밀리 카메라에 아주 넓은 각의 17밀리 렌즈를 사용했죠. 과연 예상했던 대로였어요(이게 바로 과학이죠). 그림에서 소년의 머리는 수평으로 보이고 렌즈의 정면에 있지만, 제가 설치한 렌즈는 소년의 머리보다 다소 아래에 있었죠. 그러나 렌즈가 소년의 머리보다 불과 1피트 정도 아래에 있었고 3.5~4피트 정도 떨어져 있으므로 소년은 약 15도 가량 아래를 내려다볼 수밖에 없었던 거예요.

선생님이 지적했듯이 이 그림의 비례는 아주 이상하지만 아주 넓은 각의 렌즈를 사용하여 자연스러워 보입니다. 이것은 아주 강력한 정황 증거입니다. 반 데이크가 이 장면을 스케치할 때 카메라 오브스쿠라를 사용했는지는 정확히 알 수 없으나 하여튼 뭔가를 사용한 건 틀림없어요. 인간의 지각은 17밀리 렌즈처럼 사물을

시각화하지는 않으니까요.

찰스.

호크니가 팰코에게
로스앤젤레스
2000년 3월 9일

안녕하세요, 찰스.

이번 주말에 렌이 LA로 올 거예요. 토요일 밤에 도착해서 일요일과 월요일을 여기서 보내게 되죠. 일요일에 이곳에 와주실 수 있겠어요? 지난번에 선생이 불과 한 시간 남짓 우리와 함께 했던 것으로 기억하는데, 선생의 기억에는 아마 이상한 것들만 남았을 거예요.

우리는 여전히 그림을 보고 있는 중입니다. 방금 나는 포트워스에서 모로니에 관한 도록을 받았어요. 모로니는 우리가 관심을 가진 16세기 중반의 초상화가죠. 우리는 또 벨라스케스의 「물장수」를 두 가지 본으로 가지고 있는데, 하나를 같은 크기의 슬라이드로 만들어 대조해보았더니 모든 세부에 이르기까지 완전히 똑같아요. 이것 역시 광학적 흔적을 강력하게 시사합니다. 또한 우리는 초기 그림의 다른 얼굴이 거울에 비친 상으로 그려져 있는 얼굴의 밑그림을 찾아냈어요. 이것도 광학의 증거겠죠?

데이비드 H.

호크니가 켐프에게
로스앤젤레스
2000년 3월 10일

안녕하세요, 마틴.

이제 책 모양이 좀 납니다. 아주 설득력이 있다고 여겨져요. 하지만 지금도 계속 발견하고 있는 중이죠. 예를 들어 벨라스케스의 「물장수」(런던 앱슬리 하우스)―전경의 물 항아리에 물방울이 몇 개 있는 것―는 같은 시기에 제작된 복제품이 피렌체에 소장되어 있죠. 어떤 사람들은 그것이 벨라스케스가 더 먼저 그린 작품이라고 말해요. 어쨌든 중요한 것은 물장수가 모자를 쓴 것 말고는 두 그림이 완벽하게 닮았다는 사실이죠(모자는 그의 조수가 그렸을까요?).

우리는 피렌체 작품을 슬라이드로 만들어 비교해보았는데, 물 항아리의 둥근 테두리까지 런던 작품과 완벽하게 일치했어요. 어떻게 이럴 수 있었을까요? 또 우리는 X-선으로 작은 초상화를 찾아냈죠. 초기 작품에 그려진 얼굴과 닮은 얼굴이 밑그림으로 그려져 있었어요. 그런데 그것은 거울에 비친 역상이죠. 그것을 반전시켜 맞춰보았더니 두 얼굴이 완전히 같았어요. 거울이나 렌즈가 사용되었다는 증거가 아닐까요? 물론 따라 그리거나 종이를 뒤집어 그릴 수도 있겠지만 물 항아리의 정확한 복제는 놀라울 따름이에요.

봄이 다가오고 있네요.

데이비드 H.

호크니가 켐프에게
로스앤젤레스
2000년 3월 12일
유레카, 유레카!
안녕하세요, 마틴.

오늘 오후에 '유레카'를 경험했어요. 데이비드 그레이브스가 면도용 거울과 자전거용 후사경 — 헬멧에 부착된 것 — 을 가지고 홀바인이 그린 게오르크 기스체의 초상화에 나오는 것과 같은 거울-렌즈를 만들었어요. 그는 그것이 접안렌즈와 측면 구멍은 없지만 뉴턴식 망원경이라고 말했죠(홀바인의 것과 같아요). 그것을 설치하고 정물을 배치해보았는데, 데이비스가 그것을 움직이자 그가 입은 흰 셔츠의 주름 부분이 실물과 같은 크기로 보였어요. 렌즈는 전혀 필요 없어요. 그리 크지 않은 거울 두 개만 있으면 돼요. 우리는 이제 작은 콩 통조림만한 장치를 만들 겁니다. 이게 바로 비밀 지식이죠. 베르메르의 시대에는 렌즈가 상식이었을 것으로 믿어요.

산으로 오세요.
데이비드 H. 데이비드 G.

켐프가 호크니에게
옥스퍼드
2000년 3월 12일
데이비드.

보내주신 것에 두 배로 감사드려요. 아르키메데스가 목욕탕에서 해낸 일이군요. 아주 흥미롭습니다. 지금 제게는 벨라스케스의 해당 작품이 없는데요. 곧 구해서 보겠습니다. 조수의 문제는 벨라스케스의 경력 초기에는 중요하지 않다고 봅니다.

거울 효과에 관심이 아주 큽니다. '콩 통조림'이라는 표현은 뭔가요? 삶이 가치가 없는 건가요? 아마 예술은 콩 통조림 정도의 가치밖에 없는 건지도 모르겠어요. 출근하면 곧장 홀바인을 볼게요. 그 멋진 장치가 널리 사용되었다 해도 비밀의 문제는 남아 있습니다. 선생님이 적대적인 예술사가들의 비판에 가장 취약한 점도 거기에 있을 겁니다. 그들은 "장치를 사용했다는 기록이 남아 있어야 할 게 아니냐?"고 반문할 테니까요. 비밀을 내세우는 건 늘 위험이 있죠. 뭔가를 정당화하는 데 비밀이라는 말을 쓸 수 있기 때문이죠(예컨대 카라바조가 실은 여자였다든가). 이 논거를 유지하려면 상당한 어려움이 따를 겁니다.

저는 선생님을 위해 다른 렌즈를 찾아냈어요. 자크 드 게인(Jacques de Gheyn)이 제작한 1650년경의 판화 「피테르 파우브 박사의 해부 수업」(Anotomy Lesson of Dr Pieter Pauw)에 나오는 구경꾼들 중 한 사람이 원형 틀에 끼워진 확대경을 들고 있더군요. 손바닥 크기 정도 됩니다(이런 작품에서 크기를 판단하기는 어렵지만요). 월요일에 팩스로 세부를 보낼게요.

네, '산'에 한 번 가죠.
마틴.

팰코가 호크니에게
투손
2000년 3월 13일
안녕하세요, 데이비드.

바스코 론치(Vasco Ronchi)의 『광학: 시각의 과학』(*Optics: The Science of Vision*, 1975)에서 인용한 구절입니다.

중세 후기의 철학자들은 안경이 발명되자 기존의 이론을 기준으로 삼아 안경을 검토한 뒤 단호하게 거부했다. 하긴, 다른 평결이 가능했을까? 안경은 투명했지만 굴절과 형태 변형을 일으켰던 것이다. ……

안경은 맨눈으로 보는 것과 달리 물체를 더 크거나 작게, 더 멀거나 가깝게, 때로는 왜곡되고, 뒤집히고, 다른 색깔로 보이게 한다. 즉 안경은 진실을 보여주지 않는 것이다. 안경은 사람을 속이므로 진지한 목적을 위해서는 사용될 수 없었다. …… 거의 모든 철학자와 과학자들이 안경을 무시했다. 안경이 버려지고 잊혀지지 않은 이유는 미천한 기술자들이 무지하면서도 창의적이었기 때문이다. 그들은 사물과 이론의 이치에 사로잡히지 않았던 것이다. …… 한편 광학 연구는 꾸준히 발달했으나 시각 메커니즘의 핵심이 없었기 때문에 발달 속도도 느린 편이었다. …… 수학자들은 태양이나 별에서 오는 빛의 다발을 곡면이 어떻게 반사하는지를 분명히 알고 있었지만, 그 현상이 오목거울을 하늘로 향할 때 보이는 별의 모습과 어떤 연관이 있는지는 알지 못했다.

이 말은 곧, 1600년 이전에 비록 광학의 수학적 이론을 구성하지는 못했어도 곡면의 거울을 이용하여 실제 이미지를 반사시키는 법은 알고 있었다는 뜻입니다.

그 상황에서 아주 초보적인 실험(지금 우리가 보기에는 대단히 유용한 실험)을 설명하는 것조차 얼마나 어려웠는지 알기 위해, 조반니 바티스타 델라 포르타(잠바티스타 델라 포르타 — 옮긴이)의 『굴절에 관하여』(*On Refraction*)라는 소책자에서 인용해보자. 그의 주장에 따르면 사물이 움직이는 방식은 이렇다. "물 속에 있는 물체를 수면과 직각인 방향에서 바라보면 물체는 직선으로 튀어나와 눈에 들어온다. 그러나 만약 비스듬한 방향으로 물체를 바라본다면 물체는 직선에서 다소 벗어난 길로 튀어나와 눈에 들어온다."

수면의 굴절 과정을 설명하는 내용인데, 표현 방식이 상당히 희한하다. 물론 델라 포르타는 물체가 진짜 물 밖으로 나온다고 말하려 한 것은 아니지만, 그에게는 달리 설명할 방법이 없었다. 그의 어색한 어법은 개념의 혼동과 결함을 드러내는 사례다. 델라 포르타는 그 단순한 현상을 어떻게 말해야 할지 몰랐던 것이다.

이 말은 중요합니다. 거울과 렌즈는 1600년 이전에도 실제로 사용되었지만 사람들은 그것들이 어떻게 기능하는지 알지 못했고 자신들이 보는 현상을 설명하는 어휘도 없었다는 거죠. 이런 상황에서 카라바조의 모델이 되어주었던 사람들이 어떻게 기록을 남기겠어요? 카라바조 자신도 그걸 어떻게 설명하겠어요?

1604년에 네덜란드의 안경 기술자는 접안렌즈가 있는 망원경을 제작하기 시작했다. 이것은 네덜란드에 수입된 1590년의 이탈리아 모델을 모사한 망원경이었다. 그러나 3세기 동안 렌즈에 대해서 불신을 품었던 학자들은 망원경에 대해서도 마찬가지 반응을 보였다.

찰스.

호크니가 팰코에게

로스앤젤레스

2000년 3월 14일

안녕하세요, 찰스.

어제는 우리에게 놀라운 날이었어요. 오목거울이 렌즈라는 간단한 지식이 네덜란드를 다시 보게 하는 계기가 되었지 뭡니까?

지난번 선생의 팩스는 흥미진진했습니다. 나는 그 이야기를 포함시켜 책의 서문을 다시 쓰고 있는 중이에요. 갈수록 흥미를 더해가는군요.

데이비드 H.

호크니가 켐프에게

로스앤젤레스

2000년 3월 14일

안녕하세요, 마틴.

온통 뒤죽박죽이지만 조금씩 단순해지고 있어요.

오늘 '아르놀피니 부부'가 뭔가를 털어놓았어요. 아주 간단한 거예요. 필요한 모든 장치는 그림 속에 있죠. 내가 처음 관찰한 결과는 볼록거울이 전신의 모습과 방안 전체—특히 방이 아주 작을 경우—를 보여준다는 것이었죠. 하지만 늘 마음 속에 걸리는 문제가 있었어요. 그는 어떻게 그 샹들리에를 그렸을까요? 이제 우리는 그 답을 알 것 같습니다.

초기 네덜란드, 다음에는 안토넬로 다 메시나, 뒤이어 다른 사람들의 그림에서 인물들이 모두 턱이 있는 작은 창문 앞에 앉아 있다는 사실을 눈여겨보셨나요? 나는 예전에 초상화를 그릴 때 그 사실을 알았죠. "손을 탁자 위에 놓으세요." 이게 내 요구였어요. 그러나 내셔널갤러리 경비들을 그리면서 나는 그걸 포기하고 눈 굴리기로 옷과 손을 그렸죠.

우리는 문에 사각형 구멍을 뚫었어요. 밖에는 캘리포니아의 강렬한 햇빛이 있죠. 구멍 옆에 종이 한 장을 갖다댔어요. 그리고는 단순한 면도용 거울(즉 오목거울, 아르놀피니 부부의 볼록거울에서 뒷면 한가운데를 조금 깎아낸 거울)을 구멍 앞의 턱에 올려놓으니 종이 위에 아주 선명한 상이 비치는 거예요. 오목거울은 광학적으로 렌즈와 같아요. 그러면 충분한 거죠. 볼록거울을 만들 수 있다면 오목거울도 만들 수 있죠. 뒷면에 은을 조금 입히면 되니까요.

반 에이크의 드로잉에서는 왜 눈동자가 아주 작을까요? 문 바깥에 밝은 빛이 있기 때문이죠! 모델은 둥근 거울 이외에 아무 것도 볼 수 없어요. 반 에이크는 샹들리에를 연필로 그렸죠. 그런 다음 샹들리에를 쳐다보고 물감을 잘 섞으면 그 아름답게 빛나는 모습을 그릴 수 있다고 생각했어요. 내셔널갤러리의 안내판에는 '목판에 유채'라고 되어 있죠. 그는 가구 기술자들이 누구나 사용하는 접착제를 물감에 섞는 방식을 발명했어요. 습기 많은 네덜란드에서 목판에 유채로 그리려면 그렇게 해야겠죠. 그는 분말 물감을 기름에 섞어 그렸고, 그 처방을 소수만 아는 비밀로 했죠.

유화 물감을 발명하게 된 계기는 바로 거울이었을 거예요. 모든 게 잘 들어맞아요. 틀림없이 그런 식의 연관이 있었어요.

볼록거울은 직관적인 원근감을 줄 수 있어요. 바닥은 피에로의 바닥과 달리 경사를 이루면서 내려가고, 거울을 뒤집으면 물체들을 구성 속에 끼워맞출 수 있는 렌즈가 되죠. 구성은 여전히 모사한 그림처럼 짜여져 있지만 모든 사물은 아주 뚜렷하죠. 드로잉에 직접 물감을 묻혀 그린 거예요. 반 에이크의 드로잉 가운데 남아 있는 어느 작품은 가장자리에 붉은 물감이 묻어 있어요. 건강부회가 아니에요.

장치는 그림 속에 있어요. 어떻게 생각하세요? 우리는 아귀가 맞는다고 봐요.

데이비드 H.와 데이비드 G.

호크니가 존 월시에게

로스앤젤레스

2000년 3월 14일

안녕하세요, 존.

내일 우리에게 좀 와주세요. 나는 지금 사안의 단순성에 조금 압도당한 기분이에요. 마치 정확하게 들어맞는 아름다운 방정식을 찾아낸 것 같아요.

이 발견은 책을 준비하는 과정에서 이루어졌어요. 어느 광학자가 찾아와서는 상식이 모든 사람들에게 제대로 알려지지 않은 것 같다고 말한 게 계기였어요. 일요일에 갑자기 일어난 일이었죠.

장치에 관한 모든 논증은 시들해졌어요. 어떤 면에서 이제 나는 어떻게 해야 할지 모르겠군요.

데이비드 H.

켐프가 호크니에게

옥스퍼드

2000년 3월 15일

안녕하세요, (두) 데이비드.

개념의 역사에서 모든 혁신은 단순화일 거예요. 말 그대로 '마굿간을 깨끗이 치우는 일'이죠. 코페르니쿠스의 혁명이 바로 그럴 거예요. 천체의 기하학에서 프톨레마이오스 체계를 유지하는 데 필수적이었던 모든 불필요한 부분을 제거하는 거죠. 말 그대로도, 혹은 비유적으로도 새로운 관점을 얻으셨군요. 저도 관련된 글을 하나 찾았어요. 출판되길 기다리는데 그때가 되면 보내드리죠. 사실 코페르니쿠스 체계는 관찰 데이터와 곧바로 들어맞지는 않았죠(케플러의 타원형 궤도가 발표될 때까지 기다려야 했어요). 하지만 정작 중요한 것은 그러한 개념상의 급진주의입니다.

우리 계속 청소하자고요!

마틴.

호크니가 팰코에게

로스앤젤레스

2000년 3월 15일

안녕하세요, 찰스.

보내주신 모든 것에 감사드려요. 선생의 방문은 우리에게 커다란 자극을 주었어요.

월요일에 우리는 반 에이크가 그 샹들리에를 어떻게 그렸을지 알아냈어요. 아주 간단하죠. 우리는 문에 구멍을 뚫고 그 옆에 종이 한 장을 놓은 뒤 면도용 거울을 이용하여 훌륭한 상을 얻었습니다. 반 에이크도 카메라 루시다로 나처럼 했을 게 틀림없어요. 그런 다음에 모델을 보며 그림을 그렸겠죠. 이미지는 역상이 아니라 위 아래만 뒤집혀 있어요. 창문이 나오는 모든 초상화—450년부터 따지면 상당히 되겠죠—는 그런 식으로 그려졌던 거예요.

나는 사실의 단순함에 크게 놀랐습니다. 왜 누구도 이걸 몰랐는지 모르겠어요. 아무도 『뉴요커』에 기고하지도 않았고 내게 편지를 보내지도 않았거든요. 선생이 상식이라고 생각한 게 누구에게나 상식이 아니었던 거예요.

우리는 지금도 흥분하고 있습니다.

데이비드.

호크니가 존 월시에게
로스앤젤레스
2000년 3월 16일

안녕하세요, 존.

내 친구들에게 이야기한 다음 편지를 썼어요. 대화를 통해 내 생각을 정리한 덕분에 이렇게 쉽게 편지를 쓸 수 있게 된 거죠.

선생이 이 문제에 관심을 보였고 선생의 회의론이 옳다는 걸 알고 있어요. 그럼에도 불구하고 나는 광학 장치가 시대를 더 거슬러올라간다고 확신합니다. 내가 줄곧 주장한 '렌즈'는 불확실하지만 난 거기서 내가 아는 뭔가를 봤어요.

선생은 화요일에 여기 와서 내가 종이를 뒤집어 그림을 그리려던 그 순간까지 알지 못했던 것을 찾아냈어요. 이미지가 뒤집혀 있었지만 역상은 아니었다는 거죠. 나는 놀랐습니다. 선생이 읽어준 알레그리(Allegri)가 번역한 기사에 따르면 바쿠스는 왼손에 잔을 들고 있었다고 되어 있죠. 하지만 아무도 그걸 눈치채지 못했어요. 우리가 신경을 쓰지 못한 거죠.

지난 화요일에 우리가 발견한 것은 아무도 알지 못했던 겁니다. 거울이 이미지를 투영할 수 있다는 사실은 믿기 어려웠어요. 평평한 거울로는 불가능하다고 모두가 생각했죠. 반 에이크는 우리가 입증한 것을 틀림없이 알았을 겁니다. 그는 아주 명석한 사람이었죠. 그는 우리가 본 이미지를 보았고, 그것을 사용했어요. 그 투영된 이미지를 많은 사람들이 알지는 못했지만—그가 비밀로 간직한 회화의 공식도 그랬죠—그가 그린 그림은 즉각 다른 화가들에게 큰 영향을 주었어요. "바깥의 세상과 똑같네. 놀랍군." 그들은 이렇게 생각했고 그의 그림을 모방하려 했을 겁니다.

우리가 본 이미지와 구멍 이미지의 차이는 아주 큽니다. 구멍 이미지는 상하좌우로 뒤집혀 있죠. 그게 자연스럽지만 오목거울/렌즈의 광학적 성질은 '거울-렌즈'와 같아요. 하지만 더 많은 공간을 필요로 하는 것은 거울이 아니라 렌즈예요.

카라바조의 「바쿠스」(118쪽 참조)는 더 편안한 역상을 보여줍니다. 그는 오른손에 잔을 들고 있거든요. 아무에게나 잔을 쳐들라고 해보세요. 98퍼센트는 오른손을 쓸 겁니다. 사무실에 있는 아무에게나 샴페인 잔을 건네주고 해보라고 하세요.

여기서 우리 친구인 류트가 다시 그림에 나옵니다. 역상을 눈여겨볼 수 있는 부분이죠. 과거에는 많은 사람들이 류트로 음악을 작곡했어요. 류트를 잡는 방식이 있었고, 모양도 나름대로 정해진 게 있었어요. 물론 오른손으로 연주했죠. 류트가 잘못되었다는 걸 선생도 알 겁니다. 다른 사람들도 이렇게 생각할 거예요. "이 류트 연주자에게는 뭔가 잘못된 게 있어." 류트 연주자를 그린 그림은 많지만—마사초의 사랑스런 천사를 포함하여—이보다 더 잘 그려진 게 있던가요?

술 마시는 사람이 증거예요. 선생이 탁자에 앉아 읽어주던 글에서 델라 포르타는 역상의 문제를 언급합니다. 구멍이나 렌즈만으로도 그렇게 할 수 있지만 오목

'거울-렌즈'로는 불가능하죠. 조토는 오른손으로 잔을 쥐고 술을 마시는 사람을 그렸어요. 그런데 갑자기 그 후대에 왼손잡이 술꾼들이 많이 등장하는 거예요. 그것은 렌즈이거나 구멍(자연 현상)이에요. 다 역상이 나오죠.

오목거울의 비밀은 실전되었어요. 결국 1434년부터 델라 포르타가 글을 쓴 1550년까지에 무슨 일이 일어난 거예요.

반 에이크의 바닥을 봅시다. 볼록거울은 방안을 이렇게 비춥니다.

바닥판의 선은 곧으므로 아르놀피니 부부의 방처럼 그리려면 이렇게 수정을 해야겠죠.

한편 이탈리아에서는 아직 볼록거울을 알지 못한 탓인지 수학을 이용해서 바닥을 다르게 나타냈어요. 피에로의 바닥은 이렇습니다.

이건 수학의 결과예요. 반 에이크나 초기 네덜란드 화가들의 작품은 직관적 원근법에 따르고 있어요. 피에로와 방식이 다릅니다.

내가 보기에 그들은 방을 손으로 그리다가 거울-렌즈(오목렌즈의 부러진

조각이 벽에 이미지를 비추었거나 했겠죠)의 효과를 발견하고, 오늘날 우리가 놀랄 만큼 정밀한 세부를 묘사할 수 있었던 것 같아요.

내가 말하려는 논점은 이렇습니다. 구멍을 이용하는 방법에 관해서는 고대로부터 알려졌고 문헌도 있는 데다가 그것은 자연 현상이에요. 렌즈(와 역상)에 관해서도 문헌이 있고 나중에는 거울+렌즈, 즉 카메라 오브스쿠라도 알려졌지만, '거울-렌즈'는 그렇지 않아요. 이것에 관해서는 힌트만 있을 뿐 오늘날까지 아무도 정확히 알지는 못해요. 카메라 오브스쿠라는 상이 흐리죠.

이미지를 평면에 비추면 모사를 할 수 있습니다. 자연은 복잡하기 때문에 모사가 불가능해요. 렌즈 그림처럼 그릴 수 있는 사람도 있겠지만 앵그르처럼 작게 그릴 순 없어요.

지금 중요한 문제는 렌즈+거울이 승리했다는 겁니다. 모든 것의 위치를 의심하는 세잔과 인간적 시야는 승리하지 못했어요.

우리는 확실한 승리를 바라는지도 모릅니다. 많은 사람들에게 우스꽝스럽게 들릴지 모르지만 그 승리한 이미지는 우리를 세계로부터 몰아내고 있어요. 나는 TV나 영화의 이미지에 신물이 나요. 우리가 어제 읽었던 구절 중에 '현실의 차단된 일부'라는 구절이 있었던가요?

나는 정원을 보는 게 더 좋고 그림을 사랑해요. 평생 동안 그림에 매료되었고 그림을 보거나 그렸죠. 하지만 20세기 말에 사정이 달라졌어요. 100년 전과 얼마나 다릅니까? 1900년에는 대부분의 이미지를 화가들이 개별적으로 제작했죠. 20세기 말이 되어 그런 경우는 극히 드물어졌지만, 100년 전과 달리 수많은 사람들이 매일 이미지를 봐요. 그렇다고 사람들이 현실에 가까워졌나요?

우리의 벽에서는 세잔의 사과 그림이 돋보입니다. 옛 질서처럼 '역사'가 아니라 우리 앞에 있는 것을 소재로 하고 있죠. 가장 흥미로운 공간은 '저기 바깥'의 '외부 공간'이 아니에요. 그것은 우리 주변의 개별적 '테두리'에 있죠. 우리는 공간을 차지하지 않는 수학적인 점이 아니에요.

5주 동안 책 작업을 하면서 즐거웠습니다. '실전된 지식'을 우리는 어제 봤지만, 아마 반 에이크나 초기 네덜란드 화가들만이 그걸 알았을 거예요. 나는 잘 몰라요.

나는 이제 자기 반성을 시작해야겠어요.

삶을 사랑하세요.

데이비드 H.

켐프가 호크니에게

옥스퍼드

2000년 3월 18일

안녕하세요, 데이비드.

얀 반 에이크 등에 관해서 몇 가지 고찰할 게 있어서요.

얀은 대단합니다. 특히 아르놀피니는 말할 것도 없죠. 벨라스케스, 베르메르, 샤르댕처럼 그도 평면에서 물감과 접착제가 실현하는 논리를 뛰어넘는 회화의 모방적 잠재력을 발휘합니다. 이 미술사들은 본능적인 작업을 통해 우리의 지각 시스템으로 하여금 실제로 물감으로 그려진 것보다 더 많은 것을 본다고 생각하도록 만듭니다. 제가 보기에 누구도 그 작품에서처럼 공간을 완벽하게 처리하지는 못했어요. 시각적 효과와 행동의 일관성에서 볼 때 그 작품은 이탈리아의 선형 원근법에 못지않은 설득력을 보여주지만 규칙에서는 일관적이지 않습니다. 그것은 다음과 같은 일반적 원칙을 따르고 있어요(첸니니[Cennini]가 조토의 전통에서 취한 원칙과 다르지 않죠).

(1) '머리보다 높은' 수평선은 공간과 함께 서서히 내려간다.

(2) '머리보다 낮은' 수평선은 공간 속으로 서서히 올라간다.

(3) '머리 높이'의 사물들은 공간과 같은 높이에 위치한다.

(4) 모든 수평적인 것들의 방위는 중앙과 수직의 축을 중심으로 대칭을 취한다.

(5) 같은 간격을 사이에 둔 사물들은 그림의 전경(감상자가 있는 쪽)으로부터 멀어질수록 크기가 작아지고 서로 간의 거리도 가까워진다.

(6) 빛은 공간 전체에서 같은 방향으로 뻗는다(부차적 조명이나 기적을 나타내는 빛이 필요한 경우는 제외).

(7) 핵심 부분은 빛과 감상자의 위치에 의해 결정된다(즉 광택이나 광휘).

이것은 이탈리아 원근법의 기하학적 공식을 사용하지 않고서도 관찰과 표현의 긴밀한 관계를 훌륭하게 처리하는 대단히 논리적이고 신중한 방식입니다. 선생님이 말하듯이 그는 자신의 필요성 때문에 유화의 기술적 혁신을 이루게 되죠(그가 유화 기법을 발명한 건 아닙니다. 그 기법은 중세에 이미 사용되었고 방식만 달라진 거죠). 여기서 거울/렌즈의 위치는 어딜까요?

흔히 말하는 것처럼 그의 미술이, (신에 의해) 창조된 세계의 뜻, 의미, 가치가 눈에 보이는 외양의 모든 측면 속에 있다는 믿음을 포함하고 있다면(식물 삽화가이자 학자였던 로버트 손턴[Robert Thornton]은 자연의 모든 것이 '배운 사람을 위한 설교'라고 말했죠), 광학 장치를 사용하여 광학적 현실의 완벽한 거울(스페쿨룸)을 만들고자 하는 행위는 당연한 것입니다. 틀림없이 그것에 대한 잠재적인 관심이 있었겠죠. 역사가의 문제는 그 잠재성이 현실화되었다는 증거를 찾을 수 있느냐는 겁니다.

지식 수준이 상당했던 것으로 잘 알려진 얀은 자신의 방법을 철저히 숨겼어요. 그러므로 우리는 결국 작품 자체로 되돌아가서 가능한 기법에 관한 단서를 찾을 수밖에 없죠. 아르놀피니 초상화는 '카메라' 이미지의 놀라운 초현실성을 보여줍니다. 이른바 '알베르가티 추기경'도 마찬가지고요(사실 그는 추기경이 아니었죠!). 포괄적으로 말해서 저는 얀이 광학 장치를 사용한 역사적 모델이라는 데 즐겁게 동의합니다. 선생님은 그 광학 장치가 공간과 형태를 묘사하기 위한 안내자인 동시에 시각적 한계의 궁극적인 기준이었다고 예리하게 분석하셨죠. 그런 장치는 앞에 반드시 실물(인물이든 사물이든)이 있어야 하므로 거의 대부분 초상화나 실내 묘사에 사용되었어요.

가상적인 공간을 묘사한, 따라서 인물과 배경을 자연주의적 비례에 따라 처리하지 않은 얀의 다른 작품들을 위해서는 다른 모델이 필요합니다. 공간, 빛, 색채의 기적을 보여주는 「드레스덴 제단화」(Dresden Altarpiece) 같은 작품이 그런 예죠(그림을 팩스로 보낼 수 있을지 알아볼게요). 이 교회(반 데르 파엘레의 제단화에서와 같은 교회예요)는 현실에 존재하는 게 아니라 얀이 로마네스크 양식으로 발명해낸 것입니다. 여기서 그는 앞에 말한 일곱 가지 원칙을 모두 따르고 있어요. '카메라' 이미지가 사용된다면 그것은 직접적인 구성의 수단이라기보다는 자연주의의 모델이자 그 원칙들의 본보기라고 할 수 있죠. 이 작품은 관찰, 기법, 광학 장치, 앞의 원칙들 간에 이루어지는 복합적인 대화를 보여줍니다. 모든 부분이 똑같은 방식으로 처리될 필요는 없죠. 얀이 이탈리아 화가들과 다른 점은 이겁니다. 그가 자연을 거울처럼 직접적으로 반영한 것은 완벽한 모방의 원칙을 가르쳐주는 데 반해, 피에로가 추구한 기하학적 빛의 광학적 규칙은 자연법칙의 내재적인 틀을 바탕으로 자연을 재창조했죠. 피에로는 비례적 기하학이라는 틀의 명시적인 존재를 드러내야 했던 반면에, 얀은 눈에 보이는 이미지를 있는 그대로 표현하는 것을 중요했던 겁니다. 매혹적으로 보이는 자연의 효과를 찬미함으로써 인간이 자연의 참된 이해에 도달할 수 있다고 본 얀의 견해는

거울이 대리 현실로서 확산된 이유를 잘 말해주고 있어요. 이러한 개념적 변화로 인해 렌즈, 거울, 장치를 이용한 자연주의가 생명력을 얻게 된 겁니다.

한 가지 논란의 여지가 없는 사실은 빛이 공간을 가로질러 투명하거나 반투명한 물질을 통과하여 표면에 가하는 작용에 얀이 매혹되었다는 것입니다. 갑옷의 금속성 광택, 유리 그릇을 통과하면서 반사되고 굴절되는 빛의 효과, 병유리 창문에서 밝음과 어둠이 현란하게 교차하는 모습, 금빛 직물의 '가짜' 광택, 스테인드글라스 창문에 빛이 침투하는 장면, 빛이 여러 가지 형태에 부딪혀 생겨나는 궤도의 추적 ······

얀은 빛과 눈과 눈에 비친 빛을 그림으로 표현하는 데 완전히 매료된 사람입니다. 그래요, 그는 굶주린 사람이 빵 조각을 찾듯이 '카메라' 이미지에 매달렸을 겁니다.

하지만 제 양심에는 역사가로서 어쩔 수 없는 조심성이 있습니다. 설사 오목거울 장치가 사용되었다 해도(그 경우 선생님의 주장이 옳다는 걸 인정해야겠죠), 기록이 없다는 점이 제 마음에 걸립니다. 화가의 보조 장비라거나 마술적 장치라거나 하는 기록이 없어요. 아무리 비밀을 엄수하라는 철통같은 법이 있다 해도 비밀이란 원래 깨지기 쉬운 바가지와 같아요. 혹은, '면도용 거울' 기법이 얀만의 전매특허였다고 생각하시는 건지요?

저는 지금 라운지(우드스톡에 있는 제 집의 1층이죠)에 앉아서 봄의 햇빛이 월계수(학명이 라우루스 노빌리스[laurus nobilis]라니 고상하기도 하죠!) 이파리에 따사롭게 내리쬐는 걸 보고 있습니다. 나뭇잎과 가지 사이로 들어오는 햇빛은 불규칙하지만 이 종이 위에는 햇빛이 닿아 부서지면서 둥근(역설적이게도) 햇빛 연못을 이루고 있네요. '카메라' 효과에 관해서는 중세에도 논란과 해명이 있었습니다. 똑똑한 사람들이 카메라의 증거를 찾는다면 결국 그 방법이 밝혀지겠죠. 언제, 어떻게 알려질 것이냐일 뿐이죠. 빛이 거품처럼 부서집니다.

마틴.

호크니가 켐프에게
로스앤젤레스
2000년 3월 19일
안녕하세요, 마틴.

우린 지금 큰 발견을 했습니다. 이 벽의 구멍과 '거울-렌즈'로 네덜란드 화가들이 어떻게 그림을 그렸는지 알기 시작했어요. 공간과 기하학을 이해할 수 있게 됐습니다. 여러 개의 창문으로 구성된 겁니다. '거울-렌즈'의 크기 문제 때문에 하나의 창문으로는 안 되었던 거죠. 그 결과 바닥 전체가 그림 평면으로 솟게 되고 모든 것이 '가까이' 있게 된 겁니다. 아주 독창적이고 세련된 방법이죠.

선생이 처음에 제기한 기하학이 이제 보입니다. 이탈리아의 수학적 원근법은 소실점이 하나였어요. 우리는 이제 보우츠의 「최후의 만찬」과 이탈리아 기하학 작품의 차이를 분명히 압니다. 보우츠는 여러 개의 창문을 썼고 이탈리아는 창문이 하나뿐이에요. 말하자면 비유클리드 공간과 유클리드 공간의 차이죠.

두 가지 발상이 합류하는 곳은 안토넬로 다 메시나예요. 내셔널갤러리의 「성 히에로니무스」가 그거죠. 이 작품에서 전반적인 공간 개념은 수학적이지만, '거울-렌즈'로 조금씩 몽타주되었어요. 우리가 보기에는 모든 게 명백합니다.

유리 렌즈로 이행하는 것도 알 수 있어요. 처음에는 렌즈만 쓰였다가 나중에 렌즈-거울이 사용되었어요. 일단 알게 되면 너무나 명백하다는 게 보여요. 아주 흥분되는군요. 지금 우리가 알 수 있는 것은 수학적 원근법, 거울-렌즈, 혹은 두 가지 다 사용되었고, 먼저 렌즈만(따라서 역상), 나중에 렌즈와 거울이 사용되었다는 사실이에요.

렌즈로의 이행은 더 많은 것을 볼 수 있으면서도 수학적 원근법을 확증하는 데도 도움이 되었죠. 당시에는 그렇게 생각했어요. 하지만 지금 보기에는 오늘날 카메라의 문제가 그림에 나타났죠. 앞으로 우리가 사진을 보는 방식도 달라질 겁니다.

데이비드 H.

호크니가 월시에게
로스앤젤레스
2000년 3월 20일
안녕하세요, 존.

카라바조의 이 두 작품을 검토해보세요. 이전 그림인 왼쪽 것은 우리에게 더 가까이 보이고, 캔버스 표면에 모여 있는 것처럼 보이죠(탁자와 정물을 눈여겨보세요). 나는 그가 '거울-렌즈'를 서너 차례 이동시켰다고 봐요. 그래서 사물들이 모두 그림 평면으로 끌어당겨진 거죠.

두번째 그림에서 그는 더 선명한 공간을 만들어냈지만 뒤로 물러나 보입니다. 아마 이 무렵에 그는 유리 렌즈를 이용했을 거예요. 그래서 역상 때문에 인물이 술잔을 왼손에 들고 있죠.

데이비드.

호크니가 월시에게
로스앤젤레스
2000년 3월 20일
안녕하세요, 존.

초기 카라바조에 관한 논점은 모든 사물이 한 평면에 있는 것처럼 가까워 보인다는 거예요(「페어블로섬 고속도로」와 마찬가지죠).

이 그림들은 에스파냐 정물화예요. 보다시피 여기에는 세 가지 서로 다른 배열이 있어요(모든 정물을 정면으로 본 뒤 — 우리의 벽 구멍으로 뒤집힌 상을 바로잡아서 그렸을 거예요 — 바로 맞춰놓고 실물을 보면서 그린 거죠).

카라바조의 과일 바구니도 마찬가지로, 실은 정면을 향하는 것으로 볼 수 있죠. 하지만 더 큰 그림은 어떻게 그릴까요?

우리는 「포르티나리 제단화」도 그렇게 해석해봤어요. 모든 조각들을 맞춰 완벽한 그림을 만들어내는 거죠. 그래서 모든 대상이 정면을 향하고 있어요(이것도 아마 우리의 벽 구멍 방식으로 그렸겠죠).

이건 아주 흥미로운 연관이에요. 어떻게 생각하세요? 내일 9시 반에 만나요.

데이비드 H.

호크니가 켐프에게
로스앤젤레스
2000년 3월 20일
안녕하세요, 마틴.

런던 내셔널갤러리에 소장된 메시나의 「성 히에로니무스」에서는 각 부분들이

모두 정면으로 보이면서도 알베르티의 공간 속에 맞춰져 있어요.

벽 구멍 초상화를 보세요. 많은 창문=비유클리드적 공간(현실의 공간과 더 비슷하죠).

하나의 창문=유클리드적 공간.

디리크 보우츠의「최후의 만찬」은 많은 창문이 모두 정면을 향하고 있어요. 우리의 벽 구멍과 마찬가지죠.

데이비드.

켐프가 호크니에게

옥스퍼드

2000년 3월 20일

안녕하세요, 데이비드.

보우츠의「최후의 만찬」을 '접합'으로 보는 관점은 재미있네요. 모든 개별 대상들을 정면으로 보이도록 하고 원근을 축소시켜 그리는 경향은 지각의 속성입니다. 심리학자들은 그걸 '항상성 축척'이라고 부르죠. 이 자연스러운 경향을 정확한 선형 원근법으로 극복하려는 시도가 광학 장치와 어떤 관계가 있는지는 더 따져봐야겠네요. 저는 얀의「드레스덴 제단화」도 그렇듯이 보우츠도 거울/카메라를 직접적 수단이 아니라 모델로서 이용했던 것이라고 추측합니다.

어쨌거나 저는 '현실적인 공간' 운운하는 게 도움이 된다고 보지 않아요. 공간은 직선이든 곡선이든 단지 세 가지 좌표의 연장일 뿐이죠. 우리가 공간을 보는 방식은 대단히 복잡해요. 우리는 분명히 우리의 목적에 가장 잘 부응하는 것을 발췌해주는 효율적인 메커니즘을 가지고 있습니다.

우리가 공간을 어떻게 2차원의 평면에 재현하는가는 그 메커니즘을 어떻게 활용하는가의 문젭니다. 카스타뇨의「최후의 만찬」에서 보는 선형 원근법이 바로 그 메커니즘을 강력하게 활용한 사례죠. 보우츠에서처럼 눈이 이리저리 돌아다니는 것(그림을 그리면서 '마음 내키는 대로 돌아다닌다'고 말한 조반니 벨리니가 생각납니다)은 우리 관찰 방식의 다른 측면과 관계됩니다. 어느 것이 더 현실적이라고 말할 수는 없죠.

둘 다 인위적이지만 우리의 관찰 방식과 밀접하게 연관되어 있으며, 우리에게 내재된 놀라운 지각 장비를 지배하고 있습니다. 그런 점에서 우리의 보는 행위는 유클리드적이면서도 동시에 비유클리드적입니다.

제가 다른 번호로 보낸 팩스에서 말했듯이 거울의 확산이 중세 '전성기'(즉 13세기)까지 소급된다면, 그것이 회화의 모델로 기능하기까지는 시간적인 지체가 있었을 겁니다(그렇다면 전에 제가 밝힌 것처럼 거울과 자연주의 회화의 발달이 동시적이었다는 주장은 수정되어야겠죠). 스페쿨룸이 그냥 지식으로만 존재하는 게 아니라 모델이 되기 위해서는 그림의 기능이 변화되어야 해요. 따라서 광학적 모델에 보여주는 외양에 관한 시각적 지식과 관련되죠. 이러한 변화는 종교적 신앙심이 요구하는 시각화의 변화와 관계가 있습니다. 예를 들어 프란체스코회의 문헌을 모델로 삼아 그리스도교의 과거 대사건들을 동 시대 관찰자들의 관점에서 '현실적'인 것으로 보는 식이죠.

이러한 시간적 지체는 또한 베이컨과 페컴의 시대에 알려진 광학 장치가 왜 나중에 가서야 그림을 그리는 도구가 되었는지도 설명해줍니다. 그러므로 빛의 과학을 지식의 모델로서 '찬양'(페컴의 말)하는 것은 거울의 발달과 궤를 같이 합니다. 하지만 회화는 더 기다려야 했죠. 예전에 제가 팩스로 보낸 방정식에서 누락된 것은 회화의 기능이었어요. 다른 사람이라면 몰라도 저는 그것을 잊지

말았어야 했어요!

거울에 관해 베이컨이 한 이야기는 흥미롭지만 다소 뜻이 모호해요. 라틴어 원본을 보는 게 좋을 겁니다. 제가 시간을 내보죠.

마틴.

켐프가 호크니에게

옥스퍼드

2000년 3월 22일

안녕하세요, 데이비드.

안토넬로 다 메시나가 '접합'이어서 다행입니다. 엄밀히 말해서 저는 각 사물들이 '정면으로' 보이느냐 여부에 문제의 핵심이 있다고는 보지 않습니다. 사실상 둥글거나 원통형이거나 불규칙한 모양의 물체를 원근법적 공간의 측면 여백에다 배치하는 사람은 없어요. 일부 이론가들은 그 문제가 기둥들을 그림 평면과 나란히 배치하는 문제에서 나오는 변칙과 같다고 봐요(그럴 경우 더 멀리 있는 측면 기둥들은 더 조밀하고 '뚱뚱해' 보이게 되죠). 하지만 원근법의 논리를 극한까지 추구할 경우 이상한 모양이 되기 때문에 그런 변칙을 인정할 수밖에 없는 거죠. 그러므로 안토넬로처럼 거의 비스듬한 각도로 보일 만큼 놋그릇을 원근법으로 그리는 화가는 없어요.

여기에 작용하는 요인은 두 가지입니다.

(1) 시선의 중심 ─ 다시 말해 그림에서 시각적 중심을 형성하는 부분, 그림 평면에서 보는 사람의 시선을 끌어들이는 부분이죠. (벨리니의 말처럼) 안토넬로는 우리의 시선을 끌려는 거예요.

(2) 시점의 이동 ─ 다시 말해 그림을 바라볼 때 원근의 중심이 달라지는 거죠. 이것은 앞에서 말한 비원근법적 사물에서 의식하지 않은 사이에 일어나는 경우가 대부분입니다. 르네상스와 그 이후 서양 예술에서 의도적인 전략으로 사용한 경우는 거의 드물죠. 우첼로의「숲 속의 사냥」(Hunt in the Forest)(이 작품에 관해서는 제가 글을 쓴 적이 있어요)도 부차적인 공간의 '통로'들이 아주 많고 시선의 중심에도 2도 간격의 차이가 있지만 사실상 통일적인 구도라고 간주됩니다. 안토넬로의 작품에서 시선의 중심에 해당하는 오른쪽의 상점과 창문은 이 범주에 속합니다. 다시 말해 2도 중심을 가진 집중화되고 통합적인 구도예요. 그러나 보우츠의 경우 집중화되고 통합적인 체계는 절대적이 아니었고 2도 중심에도 더 큰 폭의 자율이 허락되었어요.

안토넬로의「성 히에로니무스」에서 한 가지 사소하면서도 아주 중요한 게 있습니다. 원근법으로 그려진 포장도로가 빛으로 뒤덮여 있는 것을 잘 보세요. 중부 이탈리아의 원근법 체계를 사용하는 어떤 화가도 그렇게 그릴 수는 없습니다! 기하학이었다면 끝까지 일관적으로 적용되었을 거예요. 안토넬로는 빛이 도로를 압도하는 장면을 연출했는데, 기하학과 관찰의 모사가 아주 색다르게 일치하는 부분입니다. 이것은 지금까지 선생님이 관심을 집중해온 것처럼 빛의 효과를 통해 자연을 그대로 '반영'했다는 생생한 증거예요.

이것이 선생님에게 도움이 되기를 바랍니다. 시간이 허락된다면 저는 광학 작품 대 비광학 작품을 방금 가져온「옥스퍼드 서양 예술의 역사」에서 확인해보겠습니다.

금요일 저녁까지는 서식스에 있을 겁니다.

마틴.

안녕하세요, 마틴.

메시나를 관찰해줘서 고맙습니다. 과연 빛이 열쇠로군요. 조명은 광학에 필수적이에요.

예를 들어 피에로의 「그리스도의 매질」과 카라바조의 「성 마태오의 소명」을 비교해보죠. 그림의 구성 방식이 상당히 달라요.

내 생각에 카라바조는 빛을 포착하기 위해 마치 제피렐리(Zeffirelli, 이탈리아의 영화감독—옮긴이)가 배우들에게 '지시'하듯이 했을 것 같아요. "손을 이쪽으로 쳐들게." "그의 모자에 흰 깃털을 꽂아봐." "외투 색깔을 바꿔." 하는 식으로 말이죠.

그 반면에 피에로는 인물의 팔과 손을 자신의 기하학에 맞췄죠. 두 작품 모두 기법을 뚜렷하게 보여줍니다. 하나는 기하학, 하나는 광학으로 말이죠.

두 그림은 어떤 점에서 공통적일까요? 과연 공통적이라 할 수 있을까요?

메시나가 열쇠인 듯해요. 그는 분명히 '거울—렌즈'에 관해 안 것 같아요.

벽 구멍 초상화가 그 점을 시사하죠. 우리는 그 초상화들로 한 페이지를 꾸몄어요.

이런 생각은 어때요? '거울—렌즈'에는 크기의 한계가 있어요. 우리는 실험에서 벽 구멍을 더 크게 뚫어봤죠. 문을 활짝 열어놓으면 이미지의 가장자리가 흐려지는데, 벽 구멍의 가장자리가 이 문제를 말끔히 없애주죠.

만약 메시나가 「성 히에로니무스」를 그릴 때 '거울—렌즈'를 이용하면서 알베르티의 기법도 응용하려 했다면, 그의 방은 보우츠의 방처럼 아주 커야 해요. 그렇기 때문에 그 작품에서 방은 크고 인물은 작게 구성된 거죠.

우리가 혼란스러운 대목은 지금 우리의 렌즈가 항상 '완벽한' 원근을 제공한다는 거예요. 렌즈는 우리의 관찰 방식을 지배해요.

바로 며칠 전에 내가 알아낸 사실은 거의 보고 그린 것처럼 닮은 카라바조의 두 「바쿠스」 그림에 차이가 있다는 거예요.

한 그림에서는 우리가 인물에 더 가까이 있어요. 인물은 캔버스의 표면까지 끌어당겨져 있죠. 다른 그림(우피치 미술관 소장)에서는 인물이 더 멀리, 공간 속에 있어요.

나는 앞의 작품이 '거울—렌즈'를 이용한 거라고 봐요. 카라바조는 적어도 세 차례 그것을 이동시켰어요. 얼굴, 어깨, 팔은 물론이고 정물을 그릴 때도 그랬을 거예요. 그는 탁자의 윗면을 임의로 꾸몄어요. 정물은 정면으로 보이는데 탁자는 내려다보이죠.

두번째 작품은 유리 렌즈만 쓴 거예요. 모든 대상을 모아놓고 그렸기 때문에 술잔을 든 손이 뒤바뀌어 있죠. 역상을 비쳐주는 건 거울—렌즈가 아니라 유리 렌즈거든요.

델 몬테 추기경이 그 재능 있는 화가에게 새 렌즈를 주지 않았을까요? "이게 소용이 있을지 보게." 그들은 더 큰 그림에 관심이 있었던 거죠.

선생도 직접 두번째 바쿠스를 사진으로 찍어보세요. 하지만 먼저 첫번째와의 '접합'을 만들어야죠. 약간 잘라내면 잘 맞을 거예요.

선생이 본다면 마음에 들 만큼 우리의 레이아웃은 궤도에 올랐어요. 손의 기하학과 광학의 기하학에서 카라바조는 핵심 화가인 것 같아요.

가끔 나는 마음이 너무 앞질러가요. 뜨거운 온천이나 사막에 가서 좀 쉬어야겠어요. 성 히에로니무스는 사막에 가서 명상하지 않았지만 나는 지금 너무

혼란스런 기분이에요.

피곤하지만 여전히 흥분이 사라지지 않는군요.

데이비드 H.

안녕하세요, 마틴.

프린스턴의 어느 여학생이 상당히 흥미로운 걸 보내왔네요. 은판 사진술이 등장한 뒤 프랑스 미술이 어떻게 달라졌는지를 연구하는 학생이랍니다.

1851년의 살롱전을 평가하는 문헌이에요. 사진술이 발명되고 10년 뒤네요(216쪽 참조). 평론가의 눈과 화가들의 눈이 과거의 화가들에게서 비슷한 요소를 식별했다는 것을 지적하고 있어요.

지금 내가 생각하는 문제는 오목거울이 얼마나 작을 수 있는가예요(지름이 2인치 이하이고 거의 평면이었겠죠. 오목거울은 안이 깊을수록 투영되는 거리가 더 짧아져요).

이미 말했듯이 우리에겐 모든 게 새로워졌어요. 불과 열흘 전에 우리는 알았죠. 어느 누구도 그다지 언급하지 않지만, 내가 보기에는 조금씩 모든 조각들이 맞춰지고 있어요.

우리가 실험할 때 여기 왔던 존 월시(게티 미술관을 관리하는 사람이죠)는 깜짝 놀라 왜 아무도 이것에 관해 글을 쓰지 않았느냐고 물었어요. 왜 그랬겠어요? 오늘날의 사례를 들어볼게요.

RA에서 열린 '센세이션' 전시회에서 1층에 론 뮤엑(Ron Mueck)의 「죽은 아빠」(Dead Dad)라는 작품이 있었죠. 선생도 보셨는지 모르지만, 정말 사실성이 뛰어난 작품이었어요. 사람의 절반 정도 크기였으므로 우리가 그보다 두 배는 커 보였죠.

사람들이 그것을 보고 놀란 이유는 손으로 만들었다고 여겼기 때문이에요. 그러나 나는 의심했죠. 요즘은 컴퓨터로 사물을 스캔하고 포인트시스템을 이용하여 3차원 복제품의 형상을 만들 수 있거든요. 3차원 입체 사진 같은 거죠. 물론 광학 장치처럼 이 작업에는 솜씨가 필요하죠.

하지만 나는 그 작가가 자신의 기법을 공개적으로 털어놓지는 않을 거라고 봐요. 아는 사람도 있겠죠. 주로 모형을 만드는 업체 같은 데 말이에요.

하지만 그 장치는 호주머니에 들어가는 작은 디스크가 아니죠. 어쨌든 나는 반 에이크 등의 화가들이 내가 카메라 루시다를 가지고 한 것처럼 그 장치를 측정하는 데 사용했다고 확신해요.

피곤하시면 굳이 회신하려 하지 마세요. 하지만 아주 흥미로운 이야기죠.

이제 나는 좀 시간을 가지고 생각해봐야겠어요. 어쨌든 나는 그 용도를 확신해요. 갑자기 개성 있는 초상화가 출현한 현상을 달리 어떻게 설명하겠어요?

옥스퍼드의 봄은 봄답기를 빌어요.

데이비드 H.

호크니가 수전 포이스터에게

로스앤젤레스

2000년 3월 22일

안녕하세요, 포이스터 박사.

반 에이크가 그 샹들리에를 어떻게 그렸는지에 관한 내 가설을 박사께 보냈습니다(모든 현업 화가들이 흥미롭게 여기는 문제죠).

나는 이 주제에 관한 책을 만들고 있는 중인데, 그 과정에서 '거울-렌즈'를 발견했어요. 예술사가들이나 델라 포르타가 그것에 관해 글을 쓴 적이 없다는 사실을 알고 우리는 상당히 흥분했답니다. 실제로 놀랄 만큼 간단한 이야기예요. 이미지는 역상이 되지 않고 위 아래만 뒤바뀔 뿐이죠. 또한 'AFFRICA'라는 글씨가 완벽하게 곡면 위에 씌어져 있는 홀바인의 지구의(와 해골)도 마찬가지로 설명할 수 있어요.

나는 현재 마틴 켐프와 서신을 주고받고 있는데, 박사의 의견이 어떤지 궁금하군요.

내 생각에는 몹시 중요한 주제예요. 오늘날 세계를 렌즈가 지배하고 있기 때문이죠. 렌즈는 '완벽한' 원근법적 그림을 만들어냅니다. 기하학과 광학이 어떻게 시작되었고 만났는지는 알아내기 어렵지만, 우리는 1430년경 네덜란드 화가들이 거울-렌즈를 처음 사용했고 그 무렵 이탈리아 화가들은 기하학적 원근법을 사용했다고 생각해요. 그 두 방법은 내셔널갤러리에 소장된 메시나의 「성 히에로니무스」에서 겹쳐요.

마틴 켐프는 이 그림의 독특한 면이 빛의 사용 — 창문 바깥에서 보이는 광채 — 에 있다고 지적해주었어요. 빛은 광학에서 필수적입니다. 피에로의 「그리스도의 매질」과 카라바조의 「성 마태오의 소명」을 비교해보세요.

어떤 의견이나 비판을 주셔도 감사하겠습니다.

안녕히 계십시오.

데이비드 호크니.

추신: 존 월시에게 보내는 이 주제에 관한 편지를 동봉합니다.

팰코가 호크니에게

미니애폴리스

2000년 3월 23일

안녕하세요, 데이비드.

화가들과 예술사가들은 방정식을 볼 때 물리학자와 같은 방식으로 대하지 않는다는 것을 깨닫고, 저는 비과학자들에게 선생님의 연구에 관한 과학적 정보를 제시하는 방법을 생각해보았어요. 만약 책에서 적당한 공간이 주어진다면, 선생님의 전반적인 주장을 강조하고 싶다면, 저는 부록이든 보조 해설이든 평론이든 선생님의 책을 위해 쓰겠어요(방정식이나 과학적 전문용어는 최소한으로 할게요). 또한 그 생각과는 전혀 별개로, 저는 선생님과 공동으로 적당한 과학 전문지에 기고하는 것도 좋다고 봅니다. 제가 생각하는 내용은 기본적으로 주제에 관한 짧은 설명을 하고, 로토 작품의 일부분을 넣고, 제가 선생님에게 보낸 10쪽 분량의 계산을 다듬어 수록하는 것입니다. 선생님의 강의를 듣고 얼굴을 찌푸린 예술사가들에게 과학적 증거를 갖춘 출판물을 보낸다면 표정이 어떻게 달라질지 궁금합니다.

저는 금요일 오후에 투손으로 돌아갑니다.

찰스.

호크니가 켐프에게

로스앤젤레스

2000년 3월 27일

안녕하세요, 마틴.

어느 초상화 뒤에 그려진 한스 멤링의 그림이에요(64~5쪽 참조). 우리는 식탁보의 무늬(로렌초 로토의 식탁보보다 50년 전의 것이고요)에서 원근법의 방향이 달라진 것을 찾아냈어요. 기하학으로 이런 일이 가능할까요?

우리의 설명에 의하면 그는 거울-렌즈를 썼어요. 꽃병의 바닥이 탁자와 닿는 곳에서 초점을 바꿔야 했죠. 로렌초 로토가 「남편과 아내」를 그릴 때처럼 말이에요. 꽃병의 곡선 무늬도 잘 어울리는군요. 어떻게 생각하세요?

데이비드 H.와 데이비드 G.

팰코가 호크니에게

투손

2000년 3월 27일

안녕하세요, 데이비드.

올해의 AFOSR 검사 작업을 끝마쳤어요. 이제는 르네상스 광학과 미술을 연구할 시간이 좀 납니다.

선생님이 토요일 밤에 팩스로 보내주신 아르놀피니 부부에 관한 발췌문 중에는, 제가 몇 가지 문헌에서 가려뽑은 편지에 나오는 정보와 관련하여 선생님이 강조하고 싶어하실 듯한 내용이 있습니다.

예를 들어 선생님은 1438년에 볼록거울이 매우 드물었기 때문에 뒷면에 은 도금을 해서 오목거울을 만든 것은 예외적인 경우일 것이라고 말씀하셨죠. 그러나 사실 볼록거울과 오목거울은 모두 회화의 시대 1700년 동안 연구되어왔으므로 오목거울은 그다지 특이한 물건이 아니었습니다.

또한 선생님이 아셔야 할 가능성이 한 가지 있어요. 선생님의 책을 읽는 독자들은 1438년에 누가 오목거울을 렌즈처럼 사용할 마음을 먹었다는 것 자체를 믿지 않으려 할지도 모릅니다.

그러나 역사를 아는 사람이라면 반 에이크 이전까지 1700년 동안 오목거울을 사용해왔다는 걸 알겠죠. 더구나 오목거울을 사용한 주요 이유는 햇빛을 모아 불을 붙이기 위해서였어요.

선생님도 직접 경험했듯이 오목거울로 햇빛을 모을 때는 늘 자기 앞에 상이 맺히게 되죠. 불을 붙이는 과정에서 상이 사라지지만 않는다면 누구나 그 상을 볼 수 있습니다. 어두운 방도 필요 없어요. 단지 햇빛만 있으면 됩니다.

제가 보기엔 이렇습니다. 1700년 동안 오목거울로 햇빛을 모은 경험이 있으므로 1438년에 누군가가 그 상을 이용해서 그림을 그릴 마음을 먹었다는 건 그저 가능성에 불과한 게 아니에요. 오히려 그러지 않았다면 이상한 일이죠. 광학만이 아니라 과학의 역사 전체가 선생님의 의견을 지지하고 있는 겁니다.

찰스.

호크니가 팰코에게

로스앤젤레스

2000년 3월 27일

안녕하세요, 찰스.

편지에 감사드려요. 선생이 왔다 간 뒤 우리에게 네덜란드 화가들이 어떻게 작품을 구성했는지를 알게 해준 것은 '거울-렌즈', 그 작은 오목거울이었어요.

과학 전문지에 기고하는 것도 좋습니다.

우리를 흥분시키는 것은 '거울-렌즈'가 아주 작다는 사실이에요. 우리는 직접 만들어볼 작정이에요. 면도용 거울을 사용해봤지만 조금 더 나은 걸 쓰면 흥미로운 결과가 나올 거예요.

우리는 수요일 오전까지 이곳에 있다가 사흘간 핫스프링 사막에 가서 휴식을 취할 겁니다.

지금까지 얼추 책을 꾸몄어요. 이 책이 잘 될 걸로 봅니다.

데이비드 H.

호크니가 팰코에게

로스앤젤레스

2000년 3월 28일

안녕하세요, 찰스.

반 에이크가 아르놀피니 부부의 샹들리에를 어떻게 그렸는지 우리는 확실하게 알고 있어요. 내가 직접 그려볼 수도 있죠. 샹들리에가 외안(즉 시점이 하나)이라는 걸 입증할 수 있을까요? 내가 보기엔 틀림없어요. 수정도 전혀 없죠. 나는 늘 그걸 어떻게 그렸을까 궁금했는데, 이제 궁금증이 풀렸어요. 1485년 멤링의 작품에서 원근법이 변화된 것은 어떻게 생각하세요?

데이비드 H.와 데이비드 G.

팰코가 호크니에게

투손

2000년 3월 28일

안녕하세요, 두 분 데이비드.

로토가 렌즈를 사용했다는 것을 우리가 알게 된 시점에서 1485년 멤링의 그림은 주목할 만한 것입니다. 로토의 그림에 대한 분석과 결부시켜볼 때 저는 합리적인 사람이라면 누구나 멤링도 렌즈를 썼다는 걸 의심하지 않으리라고 봅니다. 이 사실은 시간의 척도를 15세기로 소급시키죠. 아주 재미있네요. 반 에이크도 이제 가까워졌습니다.

처음에 저는 멤링의 그림이 정황 증거를 추가해주는 정도라고 봤어요. 제 계산의 근거가 되어줄 알려진 크기의 '내적인 척도'—로토의 경우에는 인물들—가 없기 때문에 과학적 증거를 얻기가 어려웠거든요. 하지만 나중에는 거기에도 척도가 있다는 걸 깨달았죠. 꽃병과 탁자는 크기를 짐작할 수 없지만, 정원사라면 그림의 꽃이 무엇인지 알 테니까 꽃의 일반적인 크기를 알려줄 수 있을 거예요(혹시 도움을 줄 수 있는 정원사를 아시나요?). 그 정보에다 그림의 크기와, 화실의 규모에 관해 전에 추론했던 합리적인 가정을 덧붙이면 렌즈의 초점 거리와 f-값을 계산할 수 있고, 원근법이 달라져서 초점을 새로 맞춰야 할 경우에 필요한 심도를 알 수 있습니다. 물론 로토의 경우처럼 명백한 증거는 되지 못하겠죠. 멤링이

카메라 오브스쿠라를 사용한 게 아니라 그림을 그리던 도중에 알 수 없는 어떤 이유로 원근법을 변화시킨 거라고 주장할 가능성은 있으니까요. 하지만 합리적인 변수의 렌즈를 계산해서(굳이 계산을 해보지 않아도 제 경험으로 미루어 렌즈의 변수들은 아마 합리적일 겁니다) 로토의 결정적 증거와 조합해보면, 당시 멤링이 렌즈를 쓰지 않았다는 주장은 지나친 억지라는 게 드러날 겁니다.

내일이나 모레쯤 반 에이크의 샹들리에에 관해 제가 할 수 있는 일을 찾아볼게요. 그동안 선생님은 그 꽃이 무슨 꽃인지 말해줄 만한 사람을 찾아보세요. 특히 크기를 말이에요.

찰스.

호크니가 팰코에게

로스앤젤레스

2000년 3월 28일

안녕하세요, 찰스.

신속한 회신을 주셔서 고맙습니다. 이제 우리는 그 '거울-렌즈'가 오목거울이라는 것을 확신합니다.

그림의 꽃은 백합, 붓꽃, 매발톱꽃이에요. 그림의 크기는 29.2× 22.5센티미터구요.

우리는 지금 반 에이크를 비롯한 네덜란드 화가들이 '거울-렌즈'를 사용했다는 데까지 생각이 미쳤어요. 제단화들이 (알베르티처럼 창문 하나와는 달리) 여러 창문으로 구성되었다는 것도 알아냈죠. 그래서 그림을 창문별로 해체해보았더니 각 창문마다 정면을 향하고 있었어요. 그것들을 다시 모으는 과정은 내가 폴라로이드 그림을 구성하던 경험을 생각나게 하더군요.

과거에는 그 그림들을 '원시적'이라고 말했지만 지금 나는 전혀 그렇지 않고 대단히 세련된 그림이라고 봅니다. 알베르티는 유클리드적 공간이고, 반 에이크 등은 비유클리드적 공간이죠. 그 작은 원반, 거울-렌즈가 우리에게 그런 통찰력을 준 거예요.

이제 멤링을 생각해봅시다.

꽃병과 꽃의 관계로 우리는 크기를 분명히 알 수 있죠. 꽃병은 손 크기인데, 두 손바닥으로 감싼 것보다는 약간 클 거예요. (어떻게 만들어졌는지 생각해보세요.) 따라서 붓꽃은 그것과의 관계로 계산될 수 있지만, 그 꽃의 크기에 관한 정보는 따로 보내드릴게요.

이 그림은 '거울-렌즈'의 증거가 아닐까요? 거울의 곡면은 어떤 차이를 낳을까요?

책 작업은 잘 진행되고 있습니다. '거울-렌즈'를 발견한 이후로 우리는 15세기 네덜란드를 아주 예리한 눈으로 살펴볼 수 있게 되었는데, (내가 믿는) 본능은 우리가 옳다는 것을 말해줘요.

우리가 생각하기에 변화가 일어난 시기는 1430년이에요. 로베르 캉팽의「붉은 터번을 쓴 사람」(런던 내셔널갤러리)은 최초의 '현대적 얼굴', 즉 광학으로 본 얼굴이에요.

데이비드 H.

팰코가 호크니에게

투손

2000년 3월 29일

안녕하세요. 데이비드.

아마 알고 계시겠지만, 어제 팩스에서 말씀하신 캉팽의 그림 사본을 찾는 과정에서 저는 그것이 또 다른 '사진 같은' 그림(한 여인의 초상화)과 짝을 이룬다는 것을 알게 되었어요. 흥미롭게도 두 그림의 연대는 선생님이 말씀하시는 1430년보다 앞서는 1400~10년경이에요.

또 캉팽의 그림을 찾는 과정에서 저는 흥미로운 초상화를 또 하나 찾았어요. 내셔널갤러리에 소장된 반 에이크의 「터번을 쓴 사람」인데, '자화상으로 추정됨'이라고 부기되어 있더군요. 선생님이 다른 작품들에서 확인한 것처럼 놀랄 만큼 사진과 닮은 사실주의를 보여주는 그림이에요. 이 관찰은 중대한 의미를 가지고 있습니다. 왜냐하면 이 초상화에 사용된 원근법(감상자를 곧장 쏘아보는 날카로운 시선에서 잘 볼 수 있죠)으로 미루어볼 때, 저는 반 에이크가 거울과 렌즈를 잘 배치해서 자신의 이미지를 캔버스에 투영한 다음 그렇게 사실적인 자화상을 그렸다고는 상상할 수 없거든요. 거울에 비친 자신의 모습을 보면서 그림을 그렸다면 실물을 그대로 그리는 것과 마찬가지이므로 그런 사실성이 나올 수 없어요. 따라서 이 초상화의 사실성이 렌즈의 결과라는 데 동의한다면, 이 그림은 반 에이크의 자화상일 수 없는 거죠. 내셔널갤러리에 알려 시정하도록 해야 할 겁니다. 이것이 선생님 이론에서 나올 수 있는 예기치 않은 사례의 마지막은 분명히 아닐 거예요.

찰스.

호크니가 팰코에게

투번치팜스

2000년 3월 29일

안녕하세요. 찰스.

팩스 고맙습니다. 나도 그게 자화상은 아니라고 봐요. (선생도 이제 알게 되었지만) 나는 6개월 전에 그 얼굴이 광학으로 그려진 것임을 알았어요.

우리는 네덜란드의 캉팽과 반 에이크에게서 단초를 찾았어요. 나는 '거울-렌즈'라고 생각해요. 그것을 여기에 설치해보니 햇빛만으로도 아주 선명한 상이 투영되었어요. 얼굴의 주요 부분 몇 가지만 기록했지만(사람의 움직임이 종이에서는 큰 변화를 낳기 때문이죠), 사람이 움직이지만 않는다면 옷의 주름, 보석, 직물의 무늬 등도 대단히 정교하게 그릴 수 있을 거예요.

우리의 책은 거의 완성되었어요. 선생이 여기에 한 번 더 오신다면 완벽한 기법을 보여드리죠. 깜짝 놀랄 만큼 간단해요(그래서 그 용도를 추측하기가 더 쉽죠).

사막에 이틀간 쉬러 왔어요. 팩스는 계속 우리에게 전해지도록 했죠.

예술사가들은 플랑드르 회화가 원근법적으로 틀리다는 이유로 '원시적'이라고 간주하려는 경향이 있어요. 그러나 알고 보면 실은 많은 창문을 이용한 아주 세련된 그림이에요.

데이비드 H.와 데이비드 G.

호크니가 켐프에게

투번치팜스

2000년 3월 29일

안녕하세요. 마틴.

우리는 핫스프링 사막(캘리포니아의 바덴바덴)에 와서 쉬고 있어요. 바로 문 바깥에 뜨거운 온천수가 솟아나오죠(데이비드, 앤과 함께 있어요).

책을 다시 꾸몄는데, 썩 잘 된 것 같아요.

몇 가지 새로운 생각을 말할게요.

1851년 살롱전의 평가와 당시 화가들이 사진에 대해 보인 반응을 내가 선생에게 보냈을 거예요. 지금 어디에나 사진이 있다는 것은 과거에 광학을 조금이라도 이용했다는 사실을 말해주죠(내가 보기엔 확실한데 다른 사람들에게도 마찬가지일 거예요). 이제 우리는 광학이 만들어낸 얼굴을 식별할 수 있어요.

나는 지금 네덜란드 화가들, 그 중에서도 특히 멤링에 관해 숙고하고 있습니다. 멤링의 작품은 내가 18년 전에 제작한 폴라로이드 구성 그림을 생각나게 해요. 그는 거울-렌즈를 이용하여 아주 정교한 건축물을 그릴 수 있었어요. 그런 식으로 자신이 원하는 건물을 그림 속에 집어넣을 수 있었고, 렌즈를 통해서 본 것이라고 판단되는 놀라운 세부를 그렸죠. 그림의 구성은 복잡하고 세련된 모습이에요. '잘못된 원근법'이 아니라 많은 창문을 쓴 것뿐이죠.

예술사가들은 세잔과 반 고흐의 영웅적인 측면—홀로 고독하게 작업하는 모습—에 매료된 나머지 다른 화가들도 그런 식으로 보려는 경향이 있지만, 반 에이크의 화실을 적절히 비유하자면 오늘날의 CNN이나 할리우드라고 해야 할 듯싶어요. 그 화가들은 대형 그림을 그렸죠. 그들의 화실에는 지금 할리우드가 그런 것처럼 천부적 재능을 지닌 사람들이 득시글거렸어요. 두드러진 재능은 금세 대가의 눈에 띄죠. 따라 그리기와 모작이 엄청나게 많았을 거예요. 일하는 사람들은 늘 그렇죠. 그들은 드로잉을 통해 구도를 잡다가 갑자기 거울-렌즈를 사용하게 되었을 거예요. 그 덕분에 개성 있는 얼굴과 빛을 멋지게 이용한 아름다운 건축물의 세부가 생겨난 거죠. 그들은 정적으로 활동하지 않았어요. 시대를 관통해서 관찰하면 살아 숨쉬는 화가들을 볼 수 있어요.

우리는 궁극적인 원근법적 그림(사진)에 너무 익숙해져 있는 탓에 그 작품들을 보고 대뜸 원근법이 없다고 느끼는 거예요. 그렇지 않습니다. 그것들은 전혀 '원시적'이지 않아요.

선생의 편지를 다시 읽어보니(데이비드 G.가 여기서 모두 읽어주고 있어요) 첫번째 편지에서는 불 붙이는 거울, 오목거울 등을 언급한 뒤 이것들은 렌즈와 같은 방식으로 그림 그리는 데 사용될 수 없다고 하셨더군요. 그러나 우리의 발견에 의하면 가능할 뿐더러 효과가 아주 훌륭해요. 우리가 얻은 영상은 어느 것보다도 깨끗했어요.

내가 보기엔 이게 바로 실전된 지식 같아요. 아무도 알지 못했어요. 우리가 해보게 된 이유도 어느 광학자가 우연히 오목거울은 광학적으로 렌즈와 같다고 말한 것 때문이었어요. 그는 누구나 그것을 아는 걸로 여겼죠.

이것이 네덜란드 화가들에게 새로운 관점을 주었다고 생각해요. 이제 모든 게 잘 들어맞습니다. 선생도 말했듯이 벨라스케스는 거울을 많이 가지고 있었죠. 우리의 오목거울은 거의 평면이에요. 그것이 오목거울이라는 점은 가까운 사물을 확대해서 보여주고 먼 거리의 사물은 깨끗한 역상을 보여준다는 데서 겨우 알 수 있죠. 그것이 전반적인 이론을 더욱 확신할 수 있게 해준 거예요. 더구나 오목거울은 콩 통조림 두 개의 크기보다도 작고 옛 은화와 비슷한 크기이므로 늘 호주머니에 넣어 가지고 다닐 수 있어요.

이제 과거를 바라보는 새로운 방식이 생겼어요. 우리는 한층 과거에 가까이 갔습니다. 모더니즘의 붕괴는 아직 오지 않았지만 나는 컴퓨터로 인해 머잖아 오리라고 확신합니다. 예감에 불과하지만 내 첫 예감은 별로 틀리지 않았어요.

지금도 흥분됩니다.

데이비드 H.

추신: 멤링에 관해 읽고 있어요. 과거의 역사가들이 반 에이크, 로히르 반 데르 베이던, 후고 반 데르 후스, 페트루스 크리스투스(Petrus Christus), 멤링, 심지어 홀바인 등등을 번갈아가며 찬양한 것에 나는 깜짝 놀랐어요. 인상주의 화가들에게는 그렇게 하지 않잖아요. 그것은 곧 작품에 공통의 요소가 있다는 뜻이 아닐까요? 모두 틀이나 벽 구멍을 통해서 본 비슷한 크기의 초상화예요. 모두 개성이 있어요. 거울-렌즈에 관해서 안다면 그 화가들이 그걸 몰랐고 사용하지 않았다고 생각하는 게 터무니없다는 것도 알 거예요. 그림 자체가 말해주죠. 광학의 이용을 사실로 인정한다면, 그들이 그것을 사용하지 않았을 이유가 없죠.

포이스터가 호크니에게
런던
2000년 4월 3일

안녕하세요, 데이비드 호크니 선생님.

아주 흥미로운 편지에 더 일찍 회신하지 못해 죄송합니다. 전화도 드리지 못했네요(저는 여기에 오전에만 있는데 캘리포니아와 시간이 맞지 않는답니다).

아르놀피니 초상화에 관한 선생님의 편지와 존 월시에게 보내는 더 긴 편지를 무척 관심 있게 읽었고, 몇 가지 구체적인 사항을 놓고 여기 동료들과 토론도 했어요. 거울 제작술(이것에 관해서 저는 거의 아는 바 없습니다)을 아는 동료도 있었지만, 토론의 핵심은 오목거울이 볼록거울보다 만들기가 훨씬 더 어렵다는 것이었어요. 플라스크에 물질을 집어넣는 것처럼 유리를 불면서 은을 넣어야 하는데, 볼록거울을 만들 때와 같은 방법으로는 어려울 거랍니다. 과학박물관에 있는 사람이라면 이 문제에 답해줄 수 있으리라 믿어요.

반 에이크에 관해 사소한 사안이 있어요. 여기 과학자들은 기름에 물감을 섞는 방법은 그림을 그릴 때만이 아니라 가구에 칠을 할 때도 반 에이크 이전에 수백 년 동안 사용되어왔다고 말합니다. 반 에이크가 사용한 기법이 가장 세련되고 우수한 기술이었겠지만 그렇다고 혁신까지는 아니라는 거죠.

아르놀피니 초상화의 샹들리에에 관해선데요. 반 에이크가 렌즈를 사용하지 않았다고 말하려는 게 아니라, 우리가 최근에 상당히 진척을 본 연구에 관해 선생님이 큰 흥미를 느끼실 것 같아서요.

우리는 적외선 반사기를 통해 그림의 칠해진 표면 아래에 있는 밑그림을 관찰하는 작업을 진행하고 있거든요. 재미있는 결과가 있어요. 회화의 어떤 부분, 이를테면 빛과 그림자, 인물들, 거울(모양이 변형되어 있죠)의 부분들은 밑그림이 매우 넓게 그려져 있는 데 반해 개와 샹들리에 같은 부분에는 밑그림이 없더군요. 샹들리에의 경우에는 간신히 알아볼 수 있는 드로잉의 흔적이 있으나 상세한 드로잉은 분명히 아닙니다.

아시다시피 초기 네덜란드 화가들은 별도로 드로잉이나 밑그림을 그린 다음 그것을 패널에 상세하게 옮겨놓고 나서 회화 작업을 했는데요. 반 에이크에게는 샹들리에의 실물이 없었지 않나 싶어요. 우리 미술관의 연구 큐레이터인 론 캠벨(Lorne Campbell) 박사는 2년 전에 출간된 35쪽짜리 도록에서 이 작품에 관해

썼어요. 선생님의 관찰을 그에게 보여주었더니 그는 기꺼이 더 자세한 토론에 참여했죠. 화가들의 작업 방식에 관심이 아주 많아요(그의 아버지도 화가였죠).

이제 홀바인으로 넘어가죠. 3~4년 전에 「대사들」에 관해 연구한 적이 있는데, 우리는 특히 여러 종류의 물리적 장비를 사용해서 해골을 일그러뜨렸으리라는 점에 관심을 집중했어요. 전시회 도록 중에서 해당 부분을 발췌하여 동봉합니다.

53쪽에 서술된 바늘 구멍 실험을 할 때는 아주 흥미로웠어요. 홀바인이 어떻게 해골을 그렸고 일그러뜨렸는지 알게 됐죠. 이 초상화 드로잉(패널에 회화로 옮길 때 드로잉의 선을 따라 그렸으리라고 생각합니다)을 볼 때 저는 늘 홀바인이 장비를 사용했으리라는 사실에 대해 다소 회의적이었어요.

추측되는 장비를 사용하면 지금 전해지는 것들보다 더 작은 초상화 드로잉을 그릴 수밖에 없다고 생각되거든요. 그래서 저는 선생님이 기계 장치를 이용하여 알베르가티의 드로잉만큼 큰 이미지를 만들었다는 이야기를 들었지만 그래도 홀바인의 드로잉보다는 작다고 봅니다.

이것이 선생님의 의문을 푸는 데 도움이 되기를 바라요. 더 정보가 필요하시면 언제든 연락 주세요.

안녕히 계십시오.

수전 포이스터 박사

런던 내셔널갤러리의 초기 네덜란드·독일·영국 회화 담당 큐레이터

켐프가 호크니에게
시카고
2000년 4월 5일

안녕하세요, 데이비드.

좋은 팩스에 크게 감사드립니다. 그림 전체에 뚜렷한 일관성이 잡혔어요. …… 웅대하고 압도적인 상상력이에요. 르네상스에서 영화의 시대에 이르기까지 광학적 자연주의에 대해 전반적으로 관심을 가진 사람이라면 도전해볼 만한 문제예요. 선생님이 평생을 바친 조사와 관찰과 표현이 뭉뚱그려져 있다고 생각됩니다. 근자에 선생님이 쓴 도입부를 읽게 되기를 바랍니다.

메소니에의 경우는 아주 흥미로워요. 사진에 매료된 철두철미한 자연주의 화가였죠. 저는 그가 달리는 말의 다리를 즉석 사진으로 찍은 마이브리지(Muybridge)의 유명한 이야기(말이 달릴 때 네 다리가 다 공중에 떠 있는지를 알기 위해 1870년대에 사진을 촬영한 사건—옮긴이)와 관련이 있다는 것을 알아냈습니다. 메소니에는 승마 그림을 전문으로 하는 화가였으므로 말의 여러 가지 걸음걸이를 취할 때 다리의 정확한 위치를 알고 싶었죠. 중간 위치에서 그것을 보기가 어렵다는 것을 알고 그는 일종의 소파를 기차에 얹고 달리는 말 옆에서 철도를 따라 이동하게 했습니다. 반복적으로 열심히 관찰하고 기록한 결과 그는 말의 걸음걸이를 잘 알게 되었지만 그래도 빠른 걸음은 그의 예리한 시야에서 벗어나기 일쑤였습니다. 그래서 그는 '비행 질주', 즉 말의 네 다리가 모두 공중에 뜬다고 주장했습니다.

그랬으니, 마이브리지가 릴런드 스탠퍼드(Leyland Stanford) 주지사(같은 이름의 대학교 창립자이기도 하죠)의 의뢰로 전혀 불가능한 다리 위치를 보여주는 사진을 찍었을 때 메소니에가 얼마나 놀라고 실망했을지 상상이 갑니다. 후기 작품들 중 적어도 하나는 그 새로운 지식을 부분적으로 표현했지만 드가만큼 철저하지는 않았죠.

이제 '비행 질주'는 그르고 마이브리지가 옳다는 건 잘 알려져 있습니다. 하지만

어떤 면에서 옳고 어떤 면에서 그르냐는 문제는 남아 있죠. '비행 질주'가 말의 네 다리를 한 순간에 본 것을 가리킨다고 주장한다면 그것은 명백히 그르겠지만 물론 그런 뜻이 아닙니다. 그 표현은 다음과 같은 인상을 주기 위한 것으로 볼 수도 있죠.

(a) 우리가 본다고 여기는 것(즉 우리는 말의 다리를 순간적으로 정지된 상태로 보는 게 최선이라고 생각합니다). 하지만 마이브리지 이후에도 우리는 여전히 중간의 위치를 볼 수는 없습니다.

(b) 말의 다리가 지상 위의 공중에서 뻗는 속도.

이 모든 게 우리의 현재 탐구와 관련을 가집니다. 그것은 공인된 재현 전통, 우리가 보는 행위, 우리가 아는 것 사이의 관계가 얼마나 복잡한지 보여주기 때문이죠. 어떤 면에서 피에로와 같은 선형 원근법은 우리가 아는 것을 통해 보는 것인 반면 얀 반 에이크는 우리가 본다고 여기는 것을 통해 보는 것이라고 할 수 있습니다. 만약 선생님의 주장이 옳다면 얀은 이미지를 낳는 장치에 의거하여, 우리가 본다고 여기는 것을 그대로 보여준 셈이 됩니다. 말이 되나요?

이제 잠자리에 들어야겠습니다.

마틴.

추신: LA에서의 제 일정은 너무 빡빡하군요. 휴!

호크니가 수전 포이스터에게

로스앤젤레스

2000년 4월 5일

안녕하세요, 포이스디 박사.

흥미로운 편지를 주셔서 감사합니다. 우리도 플랑드르 회화에서 밑그림의 흔적을 찾아냈어요. 내 생각에 그 화가들은 거울-렌즈를 이용해서 초상화의 특징들을 포착한 것 같아요. 물론 움직이지 않는 사물이 더 쉬웠겠죠.

거울-렌즈가 그다지 크지 않았다는 점을 지적하고 싶군요. 옛 은화 정도의 크기였어요. 우리가 얻은 상은 햇빛만을 이용했는데도 아주 선명했어요. 금속의 둥근 표면도 잘 보였죠.

샹들리에에 밑그림이 없다는 이야기는 흥미로워요. 이 방법을 썼다면 밑그림이 필요없었겠죠. 그는 나무 패널에 직접 작업한 거예요. 물론 상이 거꾸로였겠지만 그리는 데 방해가 될 건 없죠. 오히려 어떤 면에서는 그게 더 편해요.

우리는 또한 포르티나리 제단화에서 초상화가 나중에 삽입된 흔적도 발견했어요. 그 모든 것이 많은 창문으로 구성된 것 같아요. 그래서 그림 평면에 가까이 있는 것처럼 보이죠.

우리는 그 모든 창문들을 콜라주로 구성했습니다. 그러니까 그것들을 각기 그린 다음 알맞은 비례로 만든 거죠. 그랬더니 모든 것이 정면으로 보였어요.

거울-렌즈의 핵심은 틀을 필요로 한다는 거예요. 1430년 이래 모든 초상화들이 창문을 내다본다든가, 인물 앞에 창문턱이 있는 걸 생각해보세요. 처음엔 네덜란드에서 많이 그려졌고, 나중에는 메시나에 의해 이탈리아에도 도입되었죠. 모두 크기가 거의 비슷해요. 벨리니의「도제」도 마찬가지예요. 그의 의상은 틀에 올려놓고 그렸을 테고 모자도 그랬을 거예요.

틀을 사용하지 않는다면 당연히 가장자리가 흐려지죠. 틀을 사용하면 아주 선명한 그림을 얻을 수 있어요.

내셔널갤러리에서 직접 실험해보세요. 우리는 밝은 빛 속에서 면도용 거울만으로도 성공했어요. 거울 지름이 5인치밖에 안 되었기 때문에 검은색 원반을 만들어야 했죠(사진가들이 흔히 하듯이 렌즈 조리개를 조정하는 거죠).

이것이 흥미로운 이유는 사진술이 바로 거기서 나왔기 때문이에요. 400년 뒤 이미지를 고정시키는 기술이 발명된 것은 화학적 발명에 지나지 않아요.

그러나 손이 가면 몸도 따라가게 마련입니다. 그래서 세잔이 중요한 거고 반 고흐의「해바라기」(Sunflowers)가 방안을 환히 밝히는 거예요.

사람들은 흔히 광학이 그 화가들의 업적을 깎아내린다고 생각하는데, 난 그 이유를 모르겠어요. 그들은 세잔이나 반 고흐처럼 영웅적으로 고독하게 작업한 화가들이 아니었어요. 그들은 커다란 공방을 차려놓고 마치 지금의 할리우드 영화사처럼 당시 알려져 있던 그림을 제작했던 거예요. 많은 사람들이 선을 따라 그리고, 비례를 측정하고, 색을 칠했죠.

재능 있는 화가가 생생하게 사실적으로 그려진 그림을 보면 어떻게 그렸는지 알고 싶어했겠죠. 더러는 직접 알아내기도 했을 테고요.

그 모든 일이 갑자기 일어난 겁니다. 달리 설명할 길이 없어요.

예술사가들은 문헌을 찾는다는 걸 나도 압니다. 하지만 로베르토 롱기가 말했듯이 그림 자체가 일차적 문헌이죠.

이상이 내가 관찰한 내용입니다(농담도 덧붙여서요). 하지만 나는 이것이 오늘날 우리에게 큰 관심거리가 된다고는 생각하지 않아요. 지금은 렌즈의 시야가 모든 면에서 승리했고 세계를 무미건조하게 만들어버렸기 때문이죠. 텔레비전은 어디서나 똑같지 않나요?

사람의 손이 낫습니다. 적어도 손은 눈과, 따라서 몸과 연결되어 있으니까요. 우린 수학적인 점이 아니라 자연 속에 있는 자연의 일부예요. 가끔 나는 종교가 그림에 맞을지도 모른다는 생각을 해요. 그러나 나는 그림 자체를 사랑하고, 내가 사랑하는 세계의 그림을 그리려는 깊은 욕구를 지니고 있어요.

고맙습니다.

데이비드 H.

추신: 나는 늘 사진술을 최선으로 사용하는 길은 드로잉이나 회화를 촬영하는 것이라고 생각해요.

피터 프리스가 호크니에게
본
2000년 4월 26일
안녕하세요, 호크니 선생님.

『뉴요커』에 실린 기사를 무척 흥미롭게 읽었습니다.

선생님의 견해를 믿어요! 저는 이 분야에 큰 열정을 지니고 있습니다. 제 연구 결과를 독일어로 발표했어요. 읽어주시리라 믿고 그 글을 동봉합니다.

이 문제를 선생님과 상세하게 토론할 수 있다면 큰 영광으로 여기겠어요.

안녕히 계십시오.

피터 프리스 박사
독일 본 미술관장

팰코가 호크니에게
투손
2000년 5월 24일
안녕하세요, 데이비드.

오늘 아침 편지를 부쳤는데, 선생님이 런던으로 떠나기 전 내일이면 도착할 겁니다. 월요일에 선생님을 괴롭혀드렸던 과학적 지식은 차치하고, 샤르댕 초상화(173쪽 참조)로부터 흥미로운 정보를 얻을 수 있었어요. 내일 받으실 편지에 제가 썼지만, 우리가 만날 때마다 중요한 새 정보를 발견했다는 사실은 이 분야에 얼마나 밝혀낼 게 많이 남아 있는지 말해주는 겁니다. 아주 흥분되는 느낌이에요.

렌이 『뉴요커』의 편집장을 설득해서 선생님의 발견에 관한 후속 기사를 실을 수 있었으면 해요. 그가 첫 기사를 쓴 이후 4개월 동안 새롭고 중대한 우여곡절이 많았으니까 말이죠. 미술관 창고 어딘가에 확인되지 않은 물건이 있을 수도 있어요. 예를 들어 전신 초상화를 그리기 위해 거울-렌즈를 설치하는 장치 같은 게 있을 수도 있죠. 많은 사람들이 선생님의 연구를 알게 될 수록 그런 물건들이 세상에 나와 분석될 수 있을 거예요.

하지만 예술사가들이 광학(혹은 과학 일반)에 관한 지식을 가지고 있지 않다는 것이 선생님의 연구를 널리 인정하지 못하는 가장 주요한 장애물일 겁니다. 제가 보기에 예술사가들은 기본적으로 모든 것을 철저히 상대적이고 주관적으로 토론하는 문화에서 성장한 사람들입니다. 만약 어떤 그림에서 양피지를 배경으로 썼다면 그것이 삶, 죽음, 환생, 남성성이나 여성성을 상징하기 위한 것인지, 아니면 그저 화가가 다른 배경을 세탁소에 보냈기 때문에 그것을 썼을 뿐인지 아무도 정확히 알지는 못합니다. 결국 어떤 문제의 '최종' 분석은 가장 입심이 좋은 예술사가의 주장대로 따라갈 수밖에 없죠. 이런 점과 더불어 그들이 수학을 기피한다는 사실을 고려할 때, 선생님의 발견이 단지 선생님의 주관적인 해석이 아니라 엄밀하게 과학적인 원칙에 근거하고 있다는 것을 그들에게 알리기 위해서는 뭔가 다른 방식이 필요할 듯싶습니다. 하지만 회화 작품의 예술적 성질에 관한 중요한 측면들이 실제로 증명될 수 있음에도 그 사실을 애써 전달해야 한다는 것이 제게는 납득이 잘 가지 않습니다.

찰스.

팰코가 호크니에게
투손
2000년 5월 26일
안녕하세요, 데이비드.

이미 공항으로 출발하셨겠지만 혹시 그렇지 않다면 우리의 '로제타석'——로토의 「남편과 아내」——을 다시 봐주세요. 남편의 어깨에 얹은 아내의 오른팔이 매우 깁니다. 그 팔을 그녀의 어깨 너비와 비교해봐도, 또 팔을 곧게 뻗었다고 가정한다 해도(그림에서는 그렇지 않죠) 어깨에서 손가락 끝까지의 길이가 30인치나 됩니다. 제 팔을 곧게 뻗었을 경우 그 길이는 25인치밖에 안 돼요. 그녀의 자세로 미루어 손가락 끝까지의 거리는 22인치 미만이어야 합니다(다시 말해 그녀의 손목이 소매에서 나오는 부분에서 손이 끝나야 하는 거죠).

이 그림을 석 달 가까이 관찰하고 조사하고 측정했어도 오늘 아침에야 그런 왜곡을 발견했어요. 따라서 선생님이 이미 확인한 그림들에서도 분명히 그런 '발견'이 더 있을 겁니다. 아직 검토하지 않은 그림들의 경우는 말할 것도 없겠죠.

찰스.

팰코가 호크니에게
투손
2000년 5월 27일
안녕하세요, 데이비드.

볼일을 좀 보고 지금 돌아왔습니다. 보더스 서점에 들러 미술 서적들을 살펴보았죠. 런던에서 하루이틀 뒤면 끝나는 샤르댕 전시회의 도록이 있었어요. 월요일에 선생님이 가져왔던 그 그림이 있는 도록이죠. 책을 빨리 훑어보던 중에 배경에 비슷한——아마 똑같은——문이 있는 그림(제목이 '세탁부'든가 했습니다)을 발견했어요. 문틀의 비틀린 모습이 같습니다(여기서 렌즈의 위치를 바꿔야 했을 겁니다). 하지만 이 그림에서 다른 명백한 왜곡은 찾지 못했어요(비록 1분 정도밖에 못 봤지만요).

또한 런던 내셔널갤러리에서 출판된 새 책에서도 「남편과 아내」와 상당히 닮은 구성을 취한 로토의 그림을 찾아냈어요. 작품 제목은 모르겠지만(연필과 종이를 가지고 다니는 습관이 없어서) 식탁보에는 반복적이지 않은 기하학적 무늬가 있고 그릇과 아이에 의해 일부분이 가려져 있어요. 그밖에도 그 그림을 자세히 보면 우리가 지금 알고 있는 렌즈의 선이 드러납니다.

찰스.

호크니가 팰코에게
런던
2000년 5월 28일
안녕하세요, 찰스.

샤르댕의 정물화군요(「자고새와 토끼를 노리는 고양이와 수프 그릇」[A Soup Tureen with a Cat stalking a Partridge and Hare]). 사과와 배가 고양이에 비해 훨씬 커 보여요. 은 그릇 손잡이의 크기를 추측할 수 있으니까 여기서 계산이 가능하지 않을까요? 고양이가 너무 작거나 배가 너무 큰 거 아닌가요?

데이비드.

팰코가 호크니에게

투손

2000년 5월 28일

안녕하세요, 데이비드.

샤르댕의 「자고새와 토끼를 노리는 고양이와 수프 그릇」에 관한 선생님의
질문에 답하기 위해서는 모종의 계산이 필요하겠군요. 계산을 해보면
흥미로운—물론 제게 흥미롭다는 이야깁니다—통계 분석이 나옵니다.
그림에는 크기를 확정할 만한 게 전혀 없으니까요.

좀 과도하게 단순화시켜본다면, 우리는 그릇의 크기를 기준으로 모든 것의
크기를 잴 수 있습니다. 그러면 고양이가 너무 작아지죠. 고양이에 관한 수의사의
자료를 조사해보니 거북무늬 고양이의 2퍼센트는 우리가 방금 계산한 것만큼
작다고 나와 있습니다. 토끼 중에서 식탁 위의 죽은 토끼만큼 큰 것은 5퍼센트밖에
안 되고요. 정식 통계 계산은 더 복잡하겠지만, 그렇게 특이할 정도로 작은 몸집의
고양이가 있을 확률을 간단히 계산해보면 겨우
2퍼센트×5퍼센트=0.1퍼센트입니다. 동봉하신 설명에 나오는 회색 자고새 한
마리, 배 두 개, 오렌지 한 개도 포함시켜 더 정밀하게 계산해보았습니다.

정식 통계 계산은 확률을 곱하는 것처럼 그렇게 단순하지는 않지만, 그림에 나오는
여러 가지 대상의 크기 비례를 알고 있다면 그리 어렵지는 않아요. 결국 그림에서처럼
비례에 어긋난 대상들이 함께 모여 있을 확률은 불과 0.0035퍼센트밖에 안 된다는
겁니다. 그 수치가 최종 결과로 확정된다면, O. J. 심프슨에게 유죄판결을 내릴 수는
없을지 몰라도 샤르댕이 탁자에 앉아 실물 대상들을 보면서 그림을 그렸을 가능성은
거의 없다고 판단할 수 있습니다. 그러나 같은 결과를 가지고도 크기의 왜곡이
렌즈를 사용했기 때문이라고 주장할 수도 있는가 하면, 샤르댕이 가끔 자신의
기법에 충실하지 못했기 때문이라고 주장할 수도 있어요. 즉 이 경우에는 고양이를
그릴 때 이젤이 탁자에서 더 멀리 떨어진 상태였다고 말할 수도 있죠.

하지만 우리는 전에 다른 광학적 증거를 통해 샤르댕이 다른 작품에서도 렌즈를
사용한 게 분명하다는 사실을 확실하게 증명한 바 있으므로, 대상들을 이
그림에서처럼 모아놓았다는 사실은 그의 작업 방식을 보여주는 귀중한 단서가 될
수 있습니다. 리처드가 제게 제출할 회화 분석이나 어제 팩스에서 말씀드린
「세탁부」(사본을 첨부합니다)도 샤르댕이 렌즈를 사용했다는 것을 잘 증명해줄
겁니다.

찰스.

호크니가 켐프에게

런던

2000년 5월 31일

안녕하세요, 마틴.

나는 여전히 우리가 발견한 결과에 대해 생각하고 있습니다. 이제 캉팽, 반 에이크
등이 광학적 투영을 이용했다는 사실은 완전히 확신하고 있어요. 그들은 내가 카메라
루시다를 가지고 한 것처럼 광학적 측정을 했어요. 이것이 내가 앵그르로부터
조금씩 거슬러올라가면서 알게 된 사실이고요. 존 월시도 앵그르에 관한 내 의견이
옳을 거라고 말하는군요. 선생도 동의한다면 더 과거로 거슬러가보세요. 그가
광학을 이용한 첫번째가 아닙니다. 지금은 너무도 명확하군요.

그럼 19세기에는 어땠느냐? 그림 제작의 옛 위계에서는 역사적 회화가
최고였죠. 교회와 국가가 원했으니까요. 그 이유는 이해할 수 있습니다. 하지만
현대 예술사에서는 1870년경에 그 질서가 붕괴하고 이념이 최고의 지위를
차지했다고 말하죠. 물론 화가들이 이념을 발명한 건 아니에요. 직접 그림을 그리지
않는 학자들이 그렇게 분류한 것뿐이죠.

세잔이 돋보이는 건 사실이에요. 독특하고, 광학을 쓰지 않았고, 인간적 시야를
가지고 있어요. 역사적 회화는 결국 매체를 바꿔 영화 속으로 들어가버렸어요.
대중을 교육하기에도 그게 더 좋았죠. '뉴스' 필름이 회화의 자리를 꿰어차고 사실상
같은 기능을 대신했어요. 내가 작성한 도표의 내용에서 20세기 부분이 그걸
보여줍니다.

전체주의 정권은 현대 예술을 좋아하지 않았고 영화를 선택했지만, 그래도
회화의 힘에 대한 일말의 두려움은 남아 있었죠. 그러나 30년대에 이르러 회화는
영화에 비해 크게 힘을 잃었어요. 내가 어렸을 때는 영화를 그림(picture)이라고
불렀죠. "그림 보러 가요, 아빠!" 웅장한 '그림 궁전'이 근처에 있었거든요. 이제는
그것도 전만 같지 않아요. 24시간 TV, 비디오 등도 많으니까.

예술이 멀어졌다는 생각은 내가 보기에 터무니없어요. 오히려 '예술'은 현재
누구나 원하는 것이 되어 있어요. 『뉴욕 타임스』는 새로 단장한 테이트 미술관에
관한 기사에서 '예술'의 정의가 변하고 있다고 말했어요. 옳은 말일 겁니다. "세잔은
비디오 아티스트와 어떤 관련이 있는가? 비디오 아티스트는 필경 이미지의 투영이
얼마나 오래 된 것인지 알지 못할 것이다. 그 역사는 무려 600년에 달한다. 나는 반
에이크가 그것을 몰랐을 리가 없다고 생각한다. 그림 자체가 증거다. 존 월시는
마땅히 회의할 권리가 있지만, 나는 다른 측면에서 보고자 한다. 나는 오히려 광학
측정이 사용되지 않았다는 것을 회의한다. 드로잉과 그림 제작에 관해 안다면
증거는 무궁무진하다."

지금 난 한 시간 동안 소더비와 크리스티에서 경매될 '예술품'을 보았어요. 현대
예술의 '전문가들'이 모여 있죠. 하지만 전문가란 없어요. 단지 '예술' 노선을 따르는
사람들뿐이죠. 한편 CNN은 지금 돌아가는 사태를 우리에게 말해준다고 자부하죠.
역사적 회화는 인터넷으로 인해 크게 변했습니다. 그러니 '예술'이 실종되었거나
멀어져 보이는 건 당연해요. 하지만 세잔은 여전히 거인이고 기계적 광학 장치로
세계를 보여주는 비디오보다 '현대적'이에요.

나는 방금 로버트 콩퀘스트(Robert Conquest)의 『황폐한 세기에 대한 반성』
(Reflections on a Ravaged Century)을 읽었어요. 그는 금세기에 학술권이 저마다
변형된 '역사적 회화'를 이용하는 방대한 사회적 실험으로 흘러넘치고 있다고
지적해요. 그는 명시적으로 말하지 않았지만, 나는 더 큰 변화를 볼 수 있을 때 더욱
분명해지리라고 믿어요.

아무도 거울-렌즈를 모른다는 것은 사실이지만 내가 보기에는 큰 차이가
있어요. 우린 우연히 그 문제에 맞닥뜨렸죠. 찰스 팰코도 우리에게 완전히 말해주지
않았어요. 내가 연구를 시작했을 때 그것은 저 아래 바닥에 있었죠.

아마 우린 진정으로 '예술'을 봐야 할 거예요. 예술이라는 개념은 언제
생겨났나요? 이집트인들은 예술을 세계관과 구분하지 않았어요. 그들에게 '예술'은
필수적이었죠. 아마 예술은 광학과 더불어 생겨나 그리스 시대에 발달한 뒤 한동안
잊혀져 있다가 르네상스를 맞아 부활한 건지도 몰라요.

여기에는 뭔가 알맹이가 있을 거예요. 이미지를 화학적 혹은 기계적으로
고정시키는 것은 엄청난 결과를 낳았지만 우린 지금도 그걸 무시해요.

TV 프로그램은 현실이고요. '예술'은 저 멀리에 있다고 학자들은 말해요. 그게 과연
사실일까요?

이젠 잠자러 가야겠어요.

데이비드.

안녕하세요, 데이비드.

며칠 전 제가 팩스에서 언급한 로토의 그림이 오늘 제가 산 책에 있네요. 아시다시피 그는 그 작품의 구성을 좋아해서 다른 그림에도 최소한 한 번 이상 사용했어요. 더구나 그는 이 '새' 그림에 더욱 재주를 부렸습니다. 식탁보를 그릇과 아이로 가려 성가신 심도 문제를 회피한 거예요.

밑그림이 그려진 캔버스는 하나가 다른 것보다 19퍼센트 더 넓고 9퍼센트 더 길지만, 회화에 나오는 인물들은 눈의 간격으로 판단할 때 서로 거의 같은 크기예요. 식탁이 내려다보이는 각도조차 똑같습니다.

또 전에 제가 미처 보지 못한 것이지만 지금은 분명히 보이는 게 있어요. 두 작품을 함께 놓고 보면 「남편과 아내」의 식탁보의 방향은 올바르지 않습니다. 이 그림과 「조반니 델라 볼타」(Giovanni della Volta)의 다른 요소들은 그림의 중앙으로부터 곧장 뒤로 물러난 곳에 렌즈를 위치시키고 사진을 촬영한 것과 일치합니다. 그러나 「남편과 아내」의 식탁보의 선이 이루는 각도는 왼쪽으로 가파르게 기울어져 있어요(남편의 팔 아래로 보이는 가장자리 부분은 각도가 오른쪽으로 조정되어야 해요).

만약 이것이 우리가 생각하는 것처럼 이중 노출로 제작된 사진이라면, 그가 그림의 일부분을 투영할 때 식탁을 렌즈의 오른쪽으로 더 멀리 밀어놓아야 합니다. 그와 달리 「조반니」에서는 식탁보의 무늬와 연관된 소실점이 그림의 중앙과 대칭이에요(다시 말해 중앙 왼쪽의 선들이 오른쪽으로 기울어져 있고 중앙 오른쪽의 선들은 왼쪽으로 기울어져 있죠).

선생님이 알아보기 쉽도록 하기 위해 우리는 얼굴과 어깨가 나오는 초상화들 중에서, 단순한 렌즈만으로 그 식탁보 상단의 보이는 부분과 같은 크기의 면적을 '적당한 품질'의 이미지로 투영할 수 있는 그림들을 가지고 계산해보았습니다. 바꿔 말하면 로토는 그 초상화를 구성할 때 얼추 비슷한 크기로 몇 가지 별도의 '노출'을 해야 했을 거예요. '노출'을 바꾸는 사이에는 식탁 위의 배열을 다시 하면 되니까요.

이 효과에 대한 제 설명을 제가 생각하는 것만큼 선생님이 분명하게 이해하시기를 바랍니다. 그래야만 선생님도 똑같은 것을 눈으로 직접 확인할 수 있을 겁니다.

8월 하순에 아일랜드에 갔다 오는 길에 런던에서 하루를 머물 수 있을 것 같군요. 이 일정대로 된다면 반드시 내셔널갤러리에 들러봐야겠어요. 다른 그림들도 직접 보면 그런 점이 명백히 보일 수도 있을 테니까요.

찰스.

안녕하세요, 데이비드.

아시다시피 저는 오늘 미술책들 때문에 바쁩니다. 샤르댕의 「세탁부」에서는 문틀에 네 차례나 분명히 끊어진 부분이 있으니 그는 다섯 차례 렌즈를 다시 맞춘 거예요. 그 부분들은 카메라 렌즈를 수직 방향으로 옮길 때 생긴 게 확실해요. 물론 여인과 문틀을 동시에 스케치했다고 추측됩니다. 만약 스케치한 때가

달랐다면, 표시를 해놓아야만 샤르댕의 '카메라'가 매번 똑같은 수직적 렌즈 이동을 할 수 있었을 거예요(과학자들은 그렇게 하지만 저는 화가라면 거의 그랬을 리가 없다고 봅니다).

그러나 렌즈 이동이 매번 똑같이 이루어졌느냐는 문제는 제가 보기에 중요하지 않습니다(제가 표시한 부분들의 높이도 동일하지는 않았어요. 그림의 위에서 아래로 내려올수록 간격이 점점 넓어졌죠). 스케치를 한꺼번에 했는지 따로 했는지, 실제 렌즈 이동이 매번 동일했는지 아니었는지는 모르겠지만, 샤르댕은 배경을 그릴 때나 전경을 그릴 때나 똑같은 렌즈 이동 기법을 썼으리라고 생각됩니다.

문틀은 샤르댕이 렌즈를 사용했을 뿐 아니라 수직 부분들을 조정할 수 있을 만큼 능숙하게 사용했다는 점을 말해주는 정황적 과학적 증거예요.

여인의 팔꿈치는 그가 가끔 수직 부분을 정밀하게 맞추는 데 실패했음을 보여주는 직접적인 시각적 증거고요.

찰스.

안녕하세요, 데이비드.

선생님 사무실에서 보낸 페덱스 화물이 화요일에 도착했어요. 제 멋진 '접합'과 함께 말이에요. 아주 고맙습니다!

3월에는 광각 렌즈의 관점에서만 생각했었는데, 샤르댕이나 반 데이크(소년이 옆에 서 있고 의자에 앉은 여인의 키가 너무 큰 그 그림)에서 '접합' 기법의 증거를 많이 발견할 수 있어 저도 놀랐습니다. '동일한' 장면을 광각 렌즈로도 찍을 수 있고 망원 렌즈로 몇 차례 중첩되도록 찍을 수도 있지만 그 결과는 동일하지 않아요.

그림에서보다 실제 사진(포토샵을 거치지 않은 사진)을 보면 차이를 확인하기가 더 쉽습니다. 광학-역학-화학 장치의 정밀성은 소실점, 수렴선, 밝기의 미묘한 차이를 화가의 눈과 붓처럼 정확하게 숨김없이 드러내기 때문이죠. 그래도 렌즈의 존재와 광학적 성질, 적어도 일부 화가들이 분명히 사용했다는 사실을 감안한다면, 이제 전과는 상당히 다르게 그림을 검토해야 합니다. 적어도 예술사가들이 화가들의 기법을 이해하려 하고, 왜 그런 기법을 선택했는지 알고자 한다면 말입니다.

예술사의 교육 과정에서 이것은 아주 까다로운 문제일 겁니다. "인물과 월계수의 거의 공생적인 관계는 신화적 주제를 연상케 한다. ……" 같은 주관적 해석이나 "이 작품은 아우툰에서 태어나 부르주아적 환경에서 자라난 니콜라 롤랭 대주교(1376?~1462)를 보여준다. ……"는 식의 사실 나열을 뛰어넘으려면 광학을 이해하려 하고 이해할 수 있어야만 합니다. 현 상태를 유지하기 위해서는 렌즈가 사용되었다는 발견을 부적절하고 사소한 기법상의 문제로 무시해야 하죠(물론 그보다 먼저 렌즈를 사용했다는 생각을 공상으로 치부해야겠지만). 하지만 예술사가들이 이미 기법상의 문제—이를테면 화가가 구성과 색채를 선택하는 문제—를 설명하는 데 얼마나 많은 시간을 바쳐왔는지를 고려한다면 그것은 분명히 옳지 않아요.

제 미술 서고를 진작에 확장할 걸 그랬어요. 조사해야 할 그림을 쉽게 찾을 수가 없거든요. 선생님의 화실 벽에서 본 그림들 중 기억나는 것들을 자세하게 조사할 수 있다는 점이 이미 제게는 그림을 분석하는 적어도 한 가지 새로운 방법이 되었어요.

나름대로 애썼으나 어떤 것들은 시간만 잡아먹었을 뿐 더 조사를 해봐야 분명해질 것 같아요.

찰스.

팰코가 호크니에게
투손
2000년 6월 4일

안녕하세요. 데이비드.

저는 둘 이상의 그림에서 렌즈를 사용한 증거를 발견했다고 생각해요. 그것들이 선생님의 화실 벽에 있었는지는 기억나지 않지만, 아주 많은 그림들이 걸려 있었으니 아마 거기에 있을 겁니다. 어쨌든 하나는 얀 고사르트(Jan Gossaert)가 1510~15년경에 그린 「왕들의 예배」(The Adoration of the Kings)예요(『뒤러에서 베로네세까지: 내셔널갤러리의 16세기 회화』[Dürer to Veronese: Sixteenth-Century Painting in the National Gallery], 예일, 1999의 49쪽에 실려 있어요). 238쪽에 나온 이 그림의 세부는 바닥을 구성하는 구역들의 원근법적 선들이 대단히 세밀하게 그려진 붉은 모자를 지나쳐 한 구역만큼 달라져 있는 것을 분명히 볼 수 있어요. 또 인물의 발을 지나 성모의 왼쪽으로 이어지는 원근법 선도 비틀린 것 같아요. 안타깝게도 491쪽에 나온 전체 그림이 워낙 작아서 그 점을 확인할 수는 없군요. 하지만 런던 내셔널갤러리에 소장되어 있으니까 선생님이 그들을 설득하면 셋째 그림의 바닥 전체 너비가 들어갈 만큼 확대한 것을 얻을 수 있을 겁니다.

다른 그림은 안토니스 모르가 1554년에 그린 「메리 튜더」(Mary Tudor)인데, 『프라도 미술관의 작품들』(Paintings of the Prado, 불핀치, 1994)의 393쪽에 실려 있습니다. 『뒤러에서 베로네세까지』의 하단 해설을 보고 모르의 작품을 찾게 됐어요. 동봉한 확대 사진에서 보시다시피 모르는 로토처럼 초점을 다시 맞춰야 했어요.

이 그림에는 그가 사용한 렌즈의 초점 거리와 f-값을 계산하기에 충분한 정보가 있는데(예컨대 여인의 크기, 의자의 방향과 크기), 계산할 시간이 제게 없네요. 그러나 수치를 간단하게 점검해봐도 그가 그림 전체를 그리기 위해 최소한 두 차례 초점을 새로 맞췄다는 것을 알 수 있죠. 먼저 팔걸이의 앞쪽 가장자리에서 맞추었고, 다음에는 시야에서 벗어난 곳, 아마 팔걸이와 의자 등받이가 만나는 곳에서 맞추었을 겁니다. 그리고 첨부한 드로잉에서 분명히 볼 수 있는 곳에서 다시 초점을 맞췄습니다.

찰스.

팰코가 호크니에게
투손
2000년 6월 14일

안녕하세요. 데이비드.

어제 우리 원고를 전했던 편집자에게서 방금 이메일이 왔습니다. 그녀의 반응으로 판단하건대 지금 과학계는 예술계에 못지않게 선생님의 발견에 흥분하고 있는 것 같아요. 사람들은 확실히 예술의 이념, 역사, 과학을 한데 합치는 것을 좋아하는군요.

찰스

기사를 절반 가량 읽었는데 마음에 듭니다. 7월호에 게재하고 싶어 돌아가던

인쇄기를 중단시켰어요. 제가 다 읽는 대로(5시쯤) 이 기사를 메건 라일리에게 넘기고 신속하게 조치하겠습니다. 도판들과 함께 편집된 기사를 가지고 가서 저자 질문을 할게요.

리자 로젠털
『광학과 사진학 뉴스』(Optics & Photonics News) 편집장

저는 토요일 아침에 일리노이 대학교에서 외부 평가위원으로 일한 뒤 수요일 오후에 그곳으로 갑니다(검토할 학교 프로그램들이 많아서 시간이 오래 걸려요). 잡지 제작 일정에 맞추려면 잡지사에서 교정쇄를 즉각 돌려받아야 할 테니까 잡지사에게 일리노이로 교정쇄를 보내라고 해두었어요. 기회가 닿는다면 교정쇄를 복사해서 선생님에게도 보낼 테니 어떻게 출판될지 아실 수 있을 겁니다.

찰스.

팰코가 호크니에게
투손
2000년 7월 1일

안녕하세요. 데이비드.

지난 주에는 짬이 나지 않아 진척이 없었지만 오늘 몇 가지 새로운 결과를 얻었습니다. 제 발견을 들으면 좋아하실 겁니다. 저는 많은 요소들이 있는 그림에서 '접합'의 과학적 증거를 찾으려 했지만, 내셔널갤러리에 있는 로히르 반 데르 웨이덴의 『책을 읽는 마리아』(The Magdalen Reading, 1440년경~50)를 보고 관심이 바뀌었습니다.

마리아의 책을 확대해보니 크기는 작아도(4.3센티미터×6.0센티미터) 대단히 세밀해요. 비록 책 상단의 곡면이 하단과 다르기는 하지만, 위 아래 모두 글자들이 곡면과 완벽하게 어울립니다. 무려 35행이나 되는데도 전체 그림에서는 4.36센티미터밖에 차지하지 않습니다(그러니까 한 행당 1.75밀리미터라는 건데, 이는 거의 읽을 수 없는 4포인트 문자보다도 더 작아요). 그런데도 모든 행이 아름답게 배열되어 있을 뿐 아니라 놀랄 만큼 정밀하게 페이지를 따라 곡선을 그리고 있어요.

다음은 결정적인 증거입니다. 탁자의 다리(왼쪽 상단에 끼워졌는데 탁자의 이 부분은 그림의 뒤에 있습니다)를 조사하기 위해 수평으로 크기를 15배 확대해봤죠. 직선 부분의 일부만 보내드릴 테니 다른 부분에서는 선생님이 직접 확인해보세요. 우리 친구 로히에르는 탁자를 그릴 때 소실점을 조금씩(1도 정도) 변화시켰다는 걸 알 수 있습니다. 그림 전체를 수평으로 대략 2등분하는 선이 기준입니다.

즉 두 개의 '틀'로 되어 있고, 각 틀의 높이는 0.5×61.5센티미터=30센티미터가 되죠.

이 수치는 상당히 익숙합니다. 거울-렌즈의 중심부를 계산할 때 나온 그 크기거든요.

책에는 '웨이덴'이라는 이름이 플랑드르 말로 '목장'(pasture)이라는 뜻이라고 나와 있더군요.

그렇다면 그는 필경 1427~32년에 로베르 캉팽 아래에서 도제로 지냈던 '로젤레 드 라 파스튀르'(Rogelet de la Pasture)일 거예요.

마치 우리가 범죄 단체 조직원들의 정체를 서서히 밝혀내는 FBI 요원이 된 듯한 기분이에요. 그들은 플랑드르 마피아라고 할까요?

찰스.

팰코가 호크니에게

투손

2000년 7월 2일

안녕하세요, 데이비드.

지난주에 렌이 캉팽의 「목공소의 요셉」(Joseph in the Carpenter Shop)을
보내주었어요. 이 그림에서 의자 등받이의 격자 장식이 또 좋은 증겁니다. 표면을
따라가면서 양옆으로 보면 소실점이 요셉의 머리 뒤쪽 부근에서 변화한다는 게
명백히 보입니다(이 변화는 격자 장식의 바닥판에서 특히 두드러지는데요. 심지어
머리의 다른 편과도 맞지 않아요). 격자 장식에서만큼 명백하지는 않지만 거의
같은 심도에서 소실점이 변화하는 것은 탁자 상단이나 서까래에서도 확인할 수
있어요. 그러니까 모든 광학적 정보가 일관적인 거죠.

광학의 첫번째 결정적 증거는 이제 1425~28년경의 그림까지 소급됩니다.
처음으로 광학을 이용하여 그림을 그린 시기가 가까워지고 있어요. '완성판
플레말의 거장(15세기 초에 활동한 익명의 플랑드르 화가를 가리키는 말인데,
로베르 캉팽으로 보는 설이 유력하다―옮긴이)'이라든가 '완성판 반 에이크의 초기
작품들'이라는 제목이 붙은 책이 있다면 한 시간 내에 답을 알 수도 있을 것 같아요.

찰스.

팰코가 호크니에게

투손

2000년 7월 18일

안녕하세요, 데이비드.

이건 말로 설명하거나 팩스로 보내기가 거의 불가능하니까 제 이야기를 참고
들어주십시오. 반 에이크의 도구만이 아니라 기법에 관해서도 흥미로운 통찰력을
줄 수 있으므로 그럴 만한 가치가 충분해요.

저는 내셔널갤러리가 펴낸 『조토에서 뒤러까지』(Giotto to Dürer)에
반 에이크가 알베르가티 추기경을 그린 드로잉과 회화가 나란히 있는 것을
찾아서 포토샵이 그의 기법에 관해 뭘 말해줄 수 있는지 보기로 마음먹었습니다.
제가 알아낸 결과가 무척 재미있어요.

스케치는 대략 실물 크기의 48퍼센트쯤 됩니다. 회화를 그리기 전에 스케치를
먼저 했을 걸로 추측되는데(추기경이 잠시 플랑드르를 방문했을 때 실물을 보고
그렸겠죠), 이 크기는 거울―렌즈로 투영한 이미지가 거의 확실하다고 볼 수
있습니다. 동봉한 팩스는 반 에이크의 스케치 원본과 거의 크기가 같으니까
선생님도 직접 크기에 관해 관찰하시기 바랍니다. 선생님이 이 모험을 처음
시작하는 계기가 되었던 앵그르 스케치를 보았을 때처럼 말이죠. 아마
선생님에게는 렌즈를 사용하지 않는 화가가 '자연스럽게' 그릴 대상으로
선택하기에 이 팩스의 크기가 너무 작다거나, 너무 크다거나, 아니면 알맞다거나
하는 느낌이 들 겁니다.

다음은 제가 드로잉과 회화에다 슬라이드를 올려놓았을 때 각 부분이 정확하게
일치한다는 점입니다. 회화는 드로잉보다 41퍼센트가 더 크기 때문에 반 에이크는
밑그림 솜씨가 믿을 수 없을 만큼 뛰어났거나(인간 팬터그래프라고 할까요?)
드로잉에서 회화까지 각 부분들을 완벽하게 옮기는 방식을 썼겠죠. 더 명확히 하기
위해 저는 점선 왼쪽에 얼굴의 일부를 그려보았습니다(이 점선에 관해서는 곧
설명하겠습니다). 코와 콧구멍, 입과 입술의 선, '미소를 짓는 주름', 눈(오래 전에
선생님이 말한 것처럼 드로잉보다 회화의 눈동자가 작아요), 눈썹까지 그렸죠.

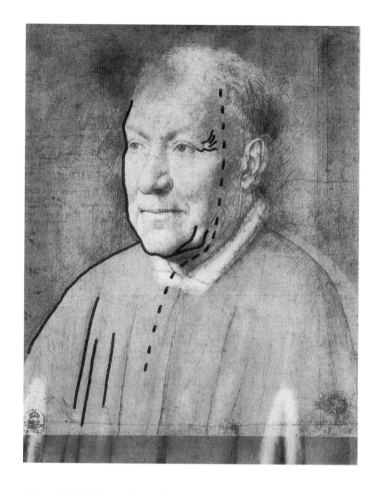

렌즈로 투영하지 않고도 서로 크기가 두 그림 ―― 다시 말하지만 회화가 드로잉보다
41퍼센트나 큽니다 ―― 을 얼굴의 그 복잡한 부분들까지 정밀하게 맞출 수 있는
화가는 아마 없을 겁니다. 팬터그래프로 따라 그리는 것은 우리 친구인 켐프 교수의
책에 의하면 일부만 알고 있었던 비밀이었다가 1603년에 누군가가 그것을
재발명하고 개량했죠. 1603년이라면 1438년과 상당한 시차가 있지만 여기에 또
다른 비밀이 있을 가능성을 배제할 수는 없습니다(하지만 이 희박한 가능성은
무시하기로 하죠).

하지만 점선의 오른쪽 부분에서 제가 드로잉과 회화에 슬라이드를 대고 따라
그릴 때 무슨 일이 일어납니다. 여기서도 얼굴의 여러 특징은 잘 들어맞지만
드로잉과 회화를 약간 이동시켜야 합니다.

우선 스케치를 2밀리미터만 오른쪽으로 이동시키면 목과 옷깃이 완벽하게
일치합니다(옷깃의 맨 앞부분은 반 에이크가 다소 앞으로 늘렸기 때문에
예외입니다). 나이를 나타내는 추기경의 목 주름과 귀 아래 부분도 마찬가지예요.
이번에는 스케치를 원래의 위치에서 오른쪽 위로 4밀리미터 이동시키면 귀의
윗부분 4분의 3 가량과 어깨의 선이 거의 끝까지 잘 맞습니다.

이 사실들을 꿰어맞춰보죠. 노르베르트 슈나이더의 책에는 추기경이 1431년
12월 8~11일까지 브뤼헤에 머물렀다고 되어 있는데, 그렇다면 이런 이야기를
추리할 수 있습니다. 알베르가티가 브뤼헤에 온 이유가 단지 초상화 모델이 되기
위해서가 아니었다면, 반 에이크는 인물의 생김새를 포착할 시간이 별로 없었을
겁니다.

스케치를 보면 추기경의 얼굴은 대단히 사실적이지만 그가 입은 옷과 머리털
부분은 되는 대로 그려진 것 같습니다(머리털은 책에 나온 복사본 그림으로는

정확히 판별할 수 없겠죠). 얼굴의 크기는 10×10센티미터로 적어도 30×30센티미터로 추산되는 거울–렌즈의 중심부 안에 거뜬히 들어갑니다.

반 에이크는 왜 드로잉을 그렇게 작게 그린 걸까요? 물론 이 크기의 드로잉을 손으로 그렸을 수도 있겠죠(선생님의 표현을 빌리면 '앵그르풍으로'). 당시 반 에이크가 가지고 있던 거울–렌즈는 품질이 조악했으므로 작은 이미지밖에 투영할 수 없었을 겁니다. 또 추기경이 12월에 방문했고 브뤼헤가 상당히 북쪽에 있는 것을 감안한다면, 날씨가 어두웠기 때문일 수도 있습니다. 이미지의 밝기는 정사각형의 면적으로 측정하므로 10×10센티미터의 이미지를 투영하면 30×30센티미터의 경우보다 9배나 밝은 상을 얻을 수 있죠. 연말이라 날씨가 어두웠던 것을 고려하면 우리 친구 반 에이크는 짜증을 내는 추기경을 달래가면서 열심히 재조정을 거듭한 끝에 마침내 그림을 그릴 수 있을 만큼 밝은 이미지를 어렵사리 얻어냈을 겁니다. 하지만 추기경이 원하는 초상화는 작은 게 아니었죠.

12월 12일이면 추기경은 다른 곳으로 가야 할 테고 더욱이 유화는 겨울에 잘 마르지 않습니다. 그래서 반 에이크는 번개 같은 속도로 회화를 그려야 했습니다. 그는 19세기의 환등기처럼 이용하여 드로잉을 41퍼센트 확대해서 캔버스에 투영했죠. 물론 회화를 그리는 데 시간이 많이 걸리기도 하지만, 그밖에도 드로잉이나 캔버스를 건드리거나 해서 몇 밀리미터 정도 틀어질 가능성은 충분하죠. 얀은 잘못된 부분을 수정한 뒤에 캔버스에 붓질을 시작했겠지만, 자세히 살펴볼 시간이 없을 때는 각 부분들을 따로 그려 매끄럽게 결합하는 편이 훨씬 쉬웠습니다.

그가 추기경의 귀를 6밀리미터, 얼굴을 7밀리미터 크게 그린다 한들 누가 알겠어요?

찰스.

팰코가 호크니에게
투손
2000년 7월 19일

안녕하세요, 데이비드.

추기경에 관해 한 가지 더 말씀드립니다. 오늘 아침 슈나이더의 책에서 더 나은 사본을 발견한 덕분에 알베르가티 추기경을 제가 할 수 있는 최대 배율로 확대해서 다시 검토했어요. 얼굴 부분(드로잉에서 반 에이크가 렌즈를 사용했다고 여겨지는 유일한 부분)만 8.5×11인치에 꽉 차게 확대하고 드로잉과 회화의 비례들을 비교해봤어요. 그 결과 두 그림의 용모는 '완벽하게' 일치하고 차이가 나는 부분은 1밀리미터 이하에 불과했어요. 다시 말해서 회화가 드로잉보다 41퍼센트나 크지만, 반 에이크는 지난번 팩스에서 제가 말한 얼굴의 세 가지 부분을 훌륭하게 옮긴 겁니다.

추기경의 울퉁불퉁한 얼굴을 41퍼센트나 확대하여 옮기면서도 1밀리미터의 오차밖에 나지 않았다면 대단히 정밀한 거죠. 설사 오늘날 화가가 이젤과 고품질의 렌즈를 가지고 화강암 바닥을 그린다 하더라도 그만큼 잘 할 수 있다고는 생각하지 않아요. 붓끝의 너비만 해도 1밀리미터는 되니까요.

당시 사용된 렌즈가 거울–렌즈인지 굴절 렌즈인지(혹은 둘 다인지)는 아직 증명되지 않았지만, 거울–렌즈라는 정황적 증거가 급속히 쌓여가고 있어요. 거울–렌즈는 상의 좌우를 바꾸지 않으므로 화가의 일을 무척 편리하게 만들어주었다는 건 우리도 이미 아는 사실이지만 그렇다고 렌즈의 종류가 증명된 건 아니죠. 그러나 이 드로잉/초상화는 퍼즐을 맞추는 중요한 한 조각이에요. 이성적인 사람이라면 누구나 이 증거를 보고 알 수 있겠죠. 반 에이크는 환등기를 이용해서

드로잉을 캔버스에 옮겼던 겁니다. 만약 그가 단순한 카메라 오브스쿠라를 가지고 있었다면 역상을 얻었을 거예요. 물론 굴절 렌즈와 거울을 함께 사용해서 역상을 대칭으로 바꿀 수도 있겠죠. 하지만 복잡한 광학 장치일수록 그가 사용했을 가능성은 더욱 적어집니다.

생각하면 할수록 반 에이크의 그 드로잉/회화는 우리의 로토에 못지않게 예술사(와 과학사)에서 큰 비중을 가진다는 생각이 들어요. 그것은 반 에이크가 1438년경에 사용한 렌즈를 보여줄 뿐 아니라 그가 상당히 세련된 방식으로 렌즈를 이용했다는 것도 말해줍니다. 그 한 쌍의 그림은 특히 600년 전의 화가가 어떻게 작업했는지를 알게 해줘요. 다시 말해 그는 렌즈—앞에 말한 이유로 거울–렌즈가 분명합니다—를 카메라 오브스쿠라로 사용해서 스케치를 그린 다음 렌즈를 환등기로 사용해서 스케치를 캔버스에 확대하여 옮긴 겁니다. 600년이 지난 지금도 상세한 지침이 없다면 그의 기법을 재현하기란 쉽지 않을 거예요. 렌즈를 썼다고 해서 반 에이크의 업적이 폄하되는 건 결코 아닙니다. 내가 보기에 그 친구는 자신이 생각하는 이상으로 천재였어요.

유일한 의문은 왜 지금껏 아무도 그걸 발견하지 못했느냐는 거예요. NASA의 소프트웨어 같은 것도 필요 없어요. 드로잉과 회화를 나란히 놓고 맨눈으로 봐도 비례를 알 수 있잖아요. 아무도 이렇게까지 신경을 쓰지 않았다는 것은 곧 예술사가들이 그동안 화가들을 신 같은 존재로 봤다는 이야기예요. 그렇다면 이걸 비밀로 감춰야만 선생님 같은 화가들도 결국 인간이라는 사실이 탄로나지 않겠군요.

찰스.

켐프가 호크니에게
옥스퍼드
2000년 10월 19일

안녕하세요, 데이비드.

오랫동안 연락 못 드렸습니다. 이유는 두 가지예요. 우선 헤이워드 미술관 전시회가 3주일을 잡아먹었죠. 전세계의 통신원들이 가져온 다양한 보물, 더 다양한 습성과 요구에 시달렸죠. 미술관에서 고용한 '내부' 큐레이터가 사소한 부분까지 일일이 감독(통제)하는 바람에 300여 작품의 설치가 지연되었고, 급기야 마리나와 내가 제동을 걸어 합리적인 파견 시스템과 분업을 요구하기에 이르렀습니다. 어쨌거나 전시회는 성황리에 개최되었죠.

다음으로, 가장 바쁜 시기에 제 어머니(구순이십니다)가 쓰러져 골반뼈가 부서지는 사고를 당하셨습니다. 수술은 성공했는데 누적된 문제들이 겹쳐 몸이 많이 약해지셨죠. 곧 돌아가실 상황이었지만 현대 의학이 어머니가 바라는 바와 반대로 삶을 억지로 연장시켰습니다. 저는 일요일에 마지막으로 노리치의 병원에 갔어요. 죽음을 앞에 둔 어머니는 정상적인 시야의 범위 너머에 무엇이 있는지 알고 싶은 듯 애써 먼 곳을 응시하셨어요. 그 이튿날 돌아가셨다는 전화를 받았죠. 의사들은 '갑자기 돌아가셨다'고 했지만(직접적인 사인을 알 수 없으니까요) 나는 어머니의 몸과 마음이 함께 결정했기 때문에 곧 돌아가실 줄 알고 있었습니다. 어머니의 죽음보다도 그 전까지의 험악한 과정이 더 힘들었습니다. 장례식은 월요일에 지역 감리교회에서 치렀어요. 어머니는 그리스도교적 형태의 내세를 굳게 믿으셨죠. 어머니의 희망이 이뤄지길 바라는 마음입니다(개인적으로는 기대하지 않습니다).

최근 보내주신 팩스(문헌과 그림)에 대해 감사드립니다. 모두 아주 적절했어요. 컨스터블(Constable)은 분명히 일종의 원근법 틀을 사용했으니 다른 장치도

시험하지 않았다면 오히려 이상하겠죠. 지난 여름에는 애쉬몰린 박물관에서 '옥스퍼드의 터너(Turner) 전시회'가 열렸어요. 복잡한 건축적 원근법이 광학의 냄새를 풍겼어요. 특히 세부 처리에서는 더욱 그랬죠. 마치 카메라 이미지를 가지고 원근법적 기하학으로 그린 듯한 부분도 있었습니다. 그것도 안 될 것 없죠.

내셔널갤러리의 빌 비올라(Bill Viola), 피터 셀러스(Peter Sellars)와 함께 대화/인터뷰를 했어요. 비올라가 「조우」(Encounter)에서 연구 주제로 선택한 보스를 토론한 뒤 우리의 논제가 된 화가들은 바로 선생님이 관심을 가진 수르바란, 샤르댕 등이었습니다. 빠진 것은 그런 자연주의의 시각적 의미에 관한 선생님의 설명뿐이었죠. 빌 비올라에게 선생님의 생각을 이야기해보신 적이 있나요? 아마 그도 흥미를 보일 겁니다. 저도 그와 함께 일하는 게 좋고요. 우린 '우리' 전시회에서 함께 일했지만 생각만큼 친해지지는 못했어요.

우리 '멋진 신체' 전시회의 도록을 보내드리겠습니다. 적어도 엉성하고 해부학적으로 조잡한 영국 전시회 ─ 마크 퀸(Marc Quinn)은 좋았지만 ─ 보다는 훨씬 훌륭한 신체 예술을 감상할 수 있어요.

선생님이 다시 커다랗게 붓을 놀리고 있다는 소식을 들으니 반갑네요.
마틴.

호크니가 켐프에게
로스앤젤레스
2000년 10월 19일
안녕하세요, 마틴.

"그림을 압축했다가 확대하는 방식은 멤링의 작품 전체에서 찾을 수 있는데, 그는 마치 측면에 이동 장치가 부착된 틀을 사용한 것처럼 보인다."

어머니의 부음에 조의를 표합니다. 아무리 예측했다고 해도 충격이겠죠. 내 어머니도 성서를 열심히 읽으셨고, '부르심을 받기'를 고대하셨어요. 구순까지 사셨으면 충분히 수를 누리신 겁니다. 내 어머니는 늙는다는 게 전혀 재미가 없다고 말하곤 하셨어요. 손에 관절염을 앓으셔서 전구를 갈아 끼우지도 못할 정도였어요. 어쨌든 지금 선생은 어머니가 그리울 겁니다.

보내주신다는 도록이 기대됩니다. 우리 책은 다 끝났고 시각 자료의 앞과 뒤에 내가 쓸 글만 남았어요. 좀 길게 써야 내용이 분명해질 것 같아요.

현재 나는 내 집과 정원 같은 현실 세계를 그림으로 그리고 있는데, 움직임을 포착하는 눈이 한층 예리해진 느낌이에요.

위의 인용문은 디르크 데 보스가 쓴 멤링에 관한 책(T&H, 1994)에 나오는 대목입니다. 이동식 틀에 관한 설명은 나도 확신합니다. 내 생각도 그랬고, 실제로 우리가 거울로 실험한 결과도 그렇게 나왔어요. 게다가 카라바조가 그린 「엠마오에서의 만찬」(밀라노, 브레라 미술관)도 있습니다. 뒤쪽에 있는 두 인물이 예수보다 크지만 그들 자체로는 비례가 잘 맞아요. 이것이 광학적 콜라주 기법을 말해주는 게 아닐까요?

필 스테드먼의 책을 읽었습니다. 아주 좋은 책이라는 편지를 그에게 보냈죠. 그가 말하는 '콜라주' 기법은 사진과 달리 모든 대상이 동시에 모여 있을 필요가 없어요. 포토샵을 아는 사람이라면 누구나 이해할 수 있습니다. 소녀가 뒤편에 아주 작게 그려져 있는 베르메르의 「병사와 소녀」(Soldier with Girl)를 카라바조의 그림과 비교해보는 것도 재미있어요. 두 그림은 어떻게 구성된 걸까요? 필의 책은 이 점에 관해 말해주죠. 베르메르가 자신의 기법을 밝히지 않은 것은 특이한 일이 아니에요. 오늘날에도 화가들은 자신의 기법을 대개 비밀로 하니까요.

모든 주제가 점점 흥미로워지고 있어요. (1420년 무렵에 시작된) 광학적 투영이 회화를 오늘날의 TV 화면처럼 만들었다는 사실을 이제 많은 역사가들도 인정하고 있습니다. 새로운 현상이죠.
데이비드 H.

호크니가 켐프에게
로스앤젤레스
날짜 미상
안녕하세요, 마틴.

헤이워드 전시회가 진행 중인데, 잘 지내고 있겠죠? 전시회 관련 자료를 몇 가지 얻었지만 도록은 없네요. 우리의 책은 시각 자료의 부분이 막 끝났어요. 나는 다시 큰 공간을 그리는 화가의 직분으로 돌아갔으나 여전히 증거를 찾고 있죠.

여기 1816년에 그려진 두 점의 드로잉이 있어요. 위는 컨스터블이고 아래는 터너예요. 둘 다 건축물을 그렸는데요. 성의 모습과 동쪽 창문에서 보듯이 터너는 분명한 눈 굴리기와 손 더듬기예요. 그와 달리 컨스터블의 탑은 더듬기로 그린 선이 아니에요. 화창한 날씨이고 ─ 컨스터블 명암을 넣은 걸 보세요 ─ 유적에는 진한 그림자가 깔려 있죠. 터너에서는 없습니다. 컨스터블은 그림자로 나무를 나타냈고, 터너는 윤곽선으로 그렸어요. 컨스터블이 가끔 카메라를 사용했고 이 드로잉에 실제로 사용했다는 증거라고 봅니다. 둥근 형태는 더듬기와 무관해요. 탑의 오른쪽 테두리는 가느다란 한 개의 선으로 그려져 있죠. 터너의 테두리와 비교해보세요. 코탄의 줄에 매달린 양배추에서 분명히 확인한 바 있어요. 돌아가는 양배추를 투영했기 때문에 '정물화'임에도 불구하고 영화 같은 느낌을 주었죠. 그 선명함, 그 색채, 그 단순함은 투영으로 얻어진 겁니다.

1년 동안 점과 작은 그림에만 신경쓰다가 다시 내 그림으로 돌아가니 기분이 좋네요.
데이비드 H.

호크니가 켐프에게
로스앤젤레스
2000년 12월 7일
안녕하세요, 마틴.

건강 조심하세요. 난 요즘 좀 피곤했는데, 놀랍게도 의사가 술을 마시지 말라고 하더군요(나는 술을 안 하거든요). 지금은 나아졌습니다. 소화기에 문제가 있었던 것 같아요.

방금 새로운 카라바지스티에 관한 기사가 실린 RA 잡지를 받았어요. 카라바조의 이름을 딴 '학교'를 가졌던 유일한 사람이랍니다. 로베르토 롱기가 1951년 밀라노에서 개최한 대규모 전시회에 관한 이야기를 다루었어요. 그와 로저 프라이(Roger Fry)는 일찍이 카라바조의 양식을 사실주의만이 아니라 대단히 '현대적'인 미술, 즉 사진과 영화와도 비교했다는 거예요.

다 좋습니다.

밀라노의 「엠마오에서의 만찬」에 관해서는 말한 적이 있는 것 같은데요. 뒤쪽의 인물들이 탁자에 앉은 그리스도보다 크죠. 이 그림의 복제품을 이 편지에 동봉할게요.

이제 나는 역사 전반을 더 뚜렷하게 볼 수 있습니다. '예술'이라는 것에 위기가

있다면, '예술사'에도 당연히 위기가 있겠죠. 수백 년 동안 '예술'의 역사는 그림의 역사와 비슷했어요. 화학적 사진술이 발명되고 그 자식이라 할 영화와 TV가 발달하면서 결별이 일어났습니다. 전에 말한 것처럼 그 대분열 — 이른바 '현대 예술' — 은 화가들이 광학을 포기한 결과였죠. 그것은 커다란 '충격'이었고 어떤 의미에서 그럴 수밖에 없는 것이기도 했어요. "현실은 그것과 다르다"는 게 비평가들의 말이었죠. 광학이 '현실'을 더 비슷하게 보여주니까요. 하지만 광학이 사용된 것은 유럽 미술뿐이에요. 실제로 '자연주의적' 조각이 많은 문화권에 있지만, '실물 주조'는 주조의 기술만 있다면 어디서나 가능합니다.

나는 지금 우리 책의 마지막 글을 쓰려고 합니다. 오늘의 현황을 말해주는 일종의 요약이죠.

그림이 힘을 가진다는 것은 명백한 사실이에요. 특히 '미술'과 분리되면 더욱 그렇죠. 찰스 팰코에게서, 어느 영국인이 『광학 뉴스』에 실린 기사를 읽고 브루넬레스키가 피렌체에서 한 실험에 관한 글을 보내왔다는 편지를 받았어요. 그는 원근법의 원천이 광학에 있다고 보았는데, 내 생각도 마찬가지입니다. 거울-렌즈는 원근법적인 상을 제공하므로, 합리적이고 수학적인 이탈리아인들은 네덜란드 화가들과 달리 그 일관적인 공간 체계를 이용하여 창문 혹은 이미지를 더욱 넓힌 거예요. 그들은 공간들의 콜라주에 크게 만족했으며, (내 생각이지만) 그것은 거꾸로 서사적인 이야기를 그림으로 다루기에 더욱 유리해졌죠.

이제 나는 우리의 주요한 발견이 거울-렌즈라는 것을 의심하지 않습니다. (광학의 법칙은 변하지 않았지만) 그것이 잊혀졌기 때문에 우리가 집중적인 관심을 보이는 16세기 말에서 17세기 초까지의 시기 — 거울-렌즈에서 렌즈로 옮겨간 시기 — 가 흥미로워진 거죠.

최근에 읽은 『갈릴레오의 딸』(Galilleo Daughter)(일독을 권합니다. 아주 좋은 책이에요)에서도 그 시기가 나옵니다. 망원경은 두 렌즈를 합쳤어요. 화가들도 아마 이 무렵에 그렇게 했을 거예요. 또한 이 시기는 카라바지스티가 확산되기도 했습니다. 이런 질문도 가능하겠죠. 그의 그림을 보지 못하고 단지 일부 기법만 아는 사람들도 많았을 텐데, 어떻게 그의 영향력이 온 천하에 자자했을까?

그 비밀(지금은 비밀도 아니지만)은 완전히 이해할 수 있어요. 심지어 데카르트는 갈릴레이 꼴이 될까 봐 네덜란드에서 자기 책을 내지도 못했어요. 그만큼 (신교 국가인 네덜란드에서조차) 교회의 힘이 워낙 강했던 거죠. 지금 같으면 상상하기 어려워요. 나는 또한 교회가 언제 작품 의뢰를 중단했는지도 알아냈어요(18세기 후반?). 교회의 힘이 약화되면서 화상들의 입김이 커졌고, 그게 지금까지 이어지고 있죠.

이 지식을 어디서부터 시작할까요? 얼마 전에 나는 미국의 선거 때문에 TV를 보다가 거기에 몇 가지 큰 문제가 있는 걸 알았어요. 신문과 달리 TV는 앞뒤로 갈 수 없고 오로지 앞으로만 가는 거예요.

그래서 난 TV보다는 신문이 더 많은 정보를 준다는 것을 알았죠.

이따금 TV에서 『새터데이 나이트 라이브』를 하는지 『리얼 씽』을 하는지 분간하기 어려울 때도 있어요. 한 친구는 사람들이 TV를 따분해하는 이유가 변호사들만 떠들어대고 있을 뿐 그림이 없기 때문이라고 지적했죠.

데이비드 G.는 플로리다 법정물을 본다고 말했어요. 한 증인이 전화 통화를 하는데 화면에서 보여주는 것은 단지 전화기 그림뿐이었대요. 웃기죠. 하지만 그런 매체의 문제점은 현실과 비슷해 보여요.

그럼 예술은 어떤가요? 그리스인들은 예술을 언급했지만 주로 시와 연극이었죠. 더 현대적인 15세기 이탈리아의 설명은 작은 그림들이 출현하는 것과 시기를 같이 해요. 예술은 상품이고 상업이었죠(지금 구겐하임에 아르마니가 전시된 격이죠).

얼마 전까지만 해도 학교의 예술부에서는 예술을 일반인들이 생각하듯이 드로잉과 회화의 기술로 여겼어요.

나 개인적으로는 현재 우상숭배에서 우상파괴를 오락가락하고 있어요. 나는 정말로 그림을 깊이 사랑해요. 손과 눈의 그림을 사랑하지만 광학을 이용했다 하더라도 1839년(화학적 사진술이 발명된 해 — 옮긴이) 이전의 것은 뭐든 사랑해요. 과거에 나는 원근법에 문제가 있다고 생각하고 사진을 중요하게 여겼어요. 하지만 멋진 공간을 보여주는 솜씨는 없었죠. 공교롭게도 나는 대영박물관의 새 전시관에 전시된 작품들을 좋아하지만, 사진이 어떤 느낌을 줄 수는 없다고 생각해요. 내 사진 작품은 공간을 확장해서 더 나은 느낌을 담으려는 것이었어요.

하워드 제이콥슨(Howard Jacobson)은 『인디펜던트』(Independent)에서 그 전시관을 설명하면서 "공간은 삶이다. 공간이 커질수록 삶에 대한 우리의 본능도 커진다."고 말했죠. 아주 좋아요. 나도 동의합니다. 그렇기 때문에 나는 렌즈가 줄 수 있는 것이 사소하다고 여기며, 세잔과 입체파에 흥분하는 거예요.

하지만 우리는 오늘날 그 어느 때보다도 그 작고 작은 창문의 지배를 받고 있어요.

여기서 벗어날 수 있을까요? 그렇다고 생각하고 싶지만 렌즈에서는 그 방법을 얻을 수 없어요. 드로잉과 회화는 컴퓨터와 손잡고 그 전횡을 혁파할 수 있어요.

데이비드 H.

로스앤젤레스
2000년 12월 7일

나는 오래 전부터 원근법의 위축을 알고 있었어요. 이것을 오늘날의 위대한 범죄자인 사진에게 적용해보니 사진의 공간이 너무 작아 보였어요. 일단 신선함이 시들자 나는 새로운 사실들을 알게 되었죠. 나는 텔레비전이 없이 성장한 마지막 세대에 속해요. 내가 열여덟 살 때 브래드퍼드의 우리 집에 처음으로 텔레비전이 생겼어요. 그러니 영화는 감격이었죠. 우리는 영화라면 무조건 보러 갔어요. 영화 평론 따위는 읽지 않았고, 한 주일에 두세 번씩 영화관에 갔죠.

활동 사진은 일대 사건이었어요. 영화관에는 막이 있었죠. 어떤 때는 막을 올리지도 않은 채 영화가 상영되기도 했어요. 영국 영화 검열관이 왔을 때였는데, 나는 1초라도 장면을 놓치기 싫어 어서 그들이 막을 올렸으면 했죠. 당시 우리 집에서는 영화를 그림이라고 불렀어요("아빠, 그림 보러 가요").

영화 — 주로 할리우드 영화(나는 늘 브래드퍼드와 할리우드에서 자랐다고 말하곤 했어요) — 가 그토록 재미있었던 이유는 볼 수도 있고(아주 좋은 빛) 들을 수도 있기(아주 좋은 소리) 때문이었죠.

당시에는 스크린의 한가운데만 시선을 집중할 뿐 가장자리에는 신경쓰지 않았어요. 모뉴먼트 밸리(콜로라도에 있는 관광 명소 — 옮긴이)를 처음 본 것은 사십대 초반이었는데, 정말 존 포드의 영화들에서 본 것처럼 광활하더군요. 지금 나는 가장자리를 봐요. 영화가 더 웅장한 것을 보여줄 수 있을까요? 가운데는 나를 지배하지 못하고, 텔레비전은 더욱 그렇죠.

최근에는 할리우드에서 가장 큰 화면과 최고의 음질로 『타이타닉』(Titanic)을 보러 갔어요(영화에 무관심해서 자주 가지 않아요). 결국 컴퓨터가 화면에 만들어놓은 것만 봤죠. 10분쯤 지난 뒤부터 나는 마치 우편함 속을 들여다보는 것처럼 화면의 가장자리 — 광각 렌즈의 한계 — 만 눈여겨봤어요.

사진에 관한 내 불만은 공간을 잘 보여주지 못한다는 거였어요. 얼굴은 잘 나오지만 풍경은 그렇지 않죠. 원근법은 20세기 초에 무너졌어요. 입체파가 현실을

묘사하는 새로운 기법으로 떠올랐죠. 입체파의 혁신가들은 그것이 추상화로
발전했다고 생각하지 않고, 늘 가시적인 세계를 다룬다고 여겼죠(피카소, 브라크,
그리스[Gris]).

이제 그것도 끝났어요. 우리는 점점 역사로부터 멀어집니다. 캘리포니아는 특히
그래요. 유적도 없고 '유령의 도시들'만 있죠. 하지만 유럽의 현대 생활도 유적과
점점 멀어지는 것 같아요. 문명이 쇠망을 거듭하듯이 우리 문명도 그럴 겁니다.
우리는 어디서 위엄을 찾을 수 있을까요? 건축은 여전히 흥분을 줍니다. 언젠가 돔
지붕에 뭔가 그려달라는 부탁을 받았을 때 난 그대로 놔두는 게 좋다고 여겼죠.

그 공간만으로도 멋있는 겁니다. 어디서나 잡동사니로 가득하니까요.

인류가 더 높은 인식으로 발전할 수 있다면 그것은 공간일 거예요. 공간과
시간을 깊이 인식하면 무한성을 이해할 수 있어요. 우리의 작은 그림들이 우리에게
피해를 주고 있는 건 아닌가요? 내가 겪는 우상숭배와 우상파괴의 갈등은 그것을
반영합니다. 우린 모두 그림을 사랑하지만 그림이 우리의 집단 심리를 어떻게
만들었나요?

켐프가 호크니에게
옥스퍼드
2000년 12월 12일
안녕하세요, 데이비드.
서신 왕래가 중단되어 죄송합니다. 스트레스와 몇 개월이나 끝없이 내리는
비 때문에 내내 감기에 시달렸어요. 매일 날씨가 우중충하고 파란 하늘은 아주
가끔 희미하게 보이는 게 고작이에요. 그림자도 없고 사진합성도 없어요. 그저 숨
막히는 습기뿐이랍니다. 오, 캘리포니아가 그리워라(아니면 따뜻하고 햇빛이
비치는 곳이라면 아무 데나).

이것저것을 좀 보냅니다(선생님이 근자에 영국을 방문할 기회가 없을 것
같아서요). 내역은 이렇습니다.
 – '멋진 신체' 전시회 도록(이 분야에서는 18세기까지 렌즈가 거의 사용되지
않았어요. 당시에는 신체의 일부를 그리지 않고, 복합적인 그림만 그렸거든요.
'보는 것'보다 '아는 것'이 중시되었죠).
 – 『시각화: 예술과 과학의 네이처 총서』. 선생님의 카메라 루시다 그림이 수록된
기사가 있어요(OUP, 캘리포니아에서 2월에 출간될 겁니다).
 – 베르메르에 관한 소설의 일부분(타자 원고). 저자가 보냈는데, 선생님이
좋아할 만한 겁니다.

저는 몸이 회복되기 전까지는 여행하고 싶지 않아서 최근에 워싱턴
내셔널갤러리의 강연 계획을 취소했어요.

중요한 통지!!
피렌체 과학박물관의 관장인 파올로 갈루치(Paolo Galluzi)는 2001년 5월
24~31일에 피렌체와 빈치(레오나르도의 고향)에서 르네상스 시대 피렌체의
원근법과 드로잉 장치에 관해 워크숍을 엽니다.

새로 복원된 마사초의 「삼위일체」(Trinity)도 현장에서 공개될 예정이에요.
파올로가 주최하는 행사는 뭐든지 내용과 연출이 좋아요. 선생님이 진행하는
작업을 전했더니 선생님을 초청해서 화가의 입장에서 광학 장치의 사용에 관해
말해달라고 제게 부탁하더군요.

마지막 회기는 28일과 29일에 제가 주최합니다. 여기서 피렌체의 카메라 루시다
그림들이 전시될 예정이에요. 파올로는 권한과 영향력을 지닌 사람이에요. 관심

있으시면 더 상세하게 전해드리죠. 대단할 겁니다.

다음에 여기 오시면 웰컴의 켄 아널드(Ken Arnold)를 소개해드리겠습니다. 그는
자신의 개인 소장품 중에서 특정한 장면들, 예컨대 얼굴이나 표정 등을 보여줄
겁니다. 마리나의 프로젝트인 '헤드 온'은 지금 과학박물관에서 전시되고 있습니다.

조만간 오실 기회가 없으면 알려주세요. 비서를 통해 책들을 보내드릴게요.
마틴.

호크니가 켐프에게
로스앤젤레스
2000년 12월 18일
안녕하세요, 마틴.
게티 미술관에 연락해줘서 고마워요. 막연하게 알고 있었지만, 오늘 프랜시스
터펙(Frances Terpek)에게 거울-렌즈에 관해 말했어요. 이제 나는 그것이 우리의
커다란 발견이라는 걸 깨달았어요. 아무도 알지 못했고 아무런 기록도 없어요.

내 생각일 뿐이지만 우린 지금 막 문헌들을 올바르게 해석한 거예요. 게티
전시회(와 도록)는 17세기에 시작되었어요. 우리는 그보다 200년 전으로
거슬러올라가는데, 나는 우리가 틀렸다고 생각하지 않아요.

책은 인쇄를 앞두고 있지만 작업은 끝나지 않고 끝이 열려 있어요. 새로운
역사관을 준비하는 일이에요. 그 의미는 무척 크다고 생각됩니다. '예술'의 정의도
거울-렌즈와 일치시켜야 할 거예요. 거래하기 쉬운 더 작은 그림들이 중요하죠.
'예술'은 상품인가요? 이런 태도는 언제 생겼을까요?

오늘날 그림의 범죄자들은 대단한 권력을 지녔지만 '예술' 세계의 바깥에 있는
사람들이죠. 심지어 나는 미술관도 특정한 시기에 속한다고 생각했어요. 미술관의
주요 임무는 과거의 유물들을 보존하는 거죠. 그러니까 현대 예술의 미술관이라는
말은 형용모순이에요. 우리 시대의 '예술'이 뭔지 어떻게 알겠어요?

우리의 책은 많은 문제들을 제기할 거예요. 우리는 영화도 만들 작정이에요. 책을
광고하기 위해서가 아니라 책에서 보여줄 수 없는 것들을 보여주기 위해서죠.
우리는 좋은 비디오와 거울로 투영한 이미지들을 가지고 있는데, 내가 초상화를
그리는 모습도 찍을 거예요. 영화를 본 사람들은 모두 이해할 테고 영화가 책만큼
중요하다고 말할 거예요. 심지어 나는 벨리니의 도제에 관해 TV의 뉴스 진행자에게
말할 생각도 했어요. 영국에서는 아니겠지만 여기선 상징이 중요하거든요. 둘 다
광학에 근원을 둔 것은 마찬가지고요.

지금까지 나는 큰 공간을 그림으로 그렸지만 가서 책을 끝마쳐야 하니까 다시
흥분해야겠어요.

지난주에 『뉴요커』에는 마사초가 브루넬레스키, 알베르티와 나누었던 우정을
다룬 기사가 실렸더군요. 선생이 설명한 브루넬레스키의 실험을 우리는 다시
읽어봤어요. 그들은 거울-렌즈를 알았던 게 분명해요. 나는 거기서 원근법이
나왔다고 믿어요. 원근법의 연극 같은 효과는 거울-렌즈보다 더 큰 그림을
그리게 해주었을 거예요. 더구나 그들은 플랑드르 예술의 여러 창문이 아니라 한
창문에서 생기는 일관적인 공간을 그렸죠.

건강하시기를 빕니다.
데이비드 H.

켐프가 호크니에게
옥스퍼드
2000년 12월 19일

안녕하세요, 데이비드.

여러 가지로 고맙습니다. 저는 내일부터 26일까지 로마에 있을 겁니다. 영국의 퀴퀴한 습기로부터 탈출하고 싶어요. 두 가지 의견을 전합니다.

(1) 회화를 (우리 의미에서의 '예술'이 아닌) 상품으로 보는 입장은 17세기에 '이젤 회화'가 시장에 나온 때부터 본격화되었고, 15세기에는 그 맹아만 있었습니다. 현대적 의미에서의 '소장'은 고전고대에 피렌체, 로마, 베네치아, 만토바 등지에서 시작되었죠(조각품, 보석 장식품 등). 사람들은 또한 회화도 모으기 시작했죠. 어떤 이탈리아인들은 네덜란드 작품을 모았지만(메디치 가는 얀 반 에이크의 「성 히에로니무스」를 소장했죠), 별로 돈이 되지는 않았어요. 중고품 회화를 파는 시장은 없었으니까요! 사람들은 늘 신품을 주문했습니다. 그러나 15세기 이탈리아에서는 점차 예술품 감식이나 예술에 관한 문헌이 나오기 시작합니다. 피에로의 후원자였던 페데리고 다 몬테펠트로(Federigo da Montefeltro)는 얀 반 에이크의 「목욕하는 여인들」(Women bathing)을 소유했습니다(이 작품은 실전되었어요).

(2) 저는 브루넬레스키가 거울-렌즈를 사용했다고 생각하지 않습니다. 곡면 거울이 사용되었다면 그의 친구이자 학자였던 마네티(Manetti)가 말했을 거라고 봐요. 브루넬레스키에게 중요한 것은 비례 기하학이었어요. 그는 조토에서 피에로로 이어지는 선상에 있습니다. 즉 선형 공간 구성에 전념했던 거죠. 제가 예전에 쓴 글을 복사해드리죠.

반 고흐 자료를 받으셨어요? 저는 그가 '예스런' 효과를 내기 위해 틀을 사용했다고 봅니다(예를 들면 아를의 침실). 5월 말에 열리는 브루넬레스키, 마사초, 드로잉 장치에 관한 피렌체 워크숍은 생각해보셨나요? 정말 좋을 겁니다. 연락 주세요.

돌아오니 일이 더 많아졌네요. 그레고리 등에게도 안부 전해주세요.

마틴.

호크니가 켐프에게
로스앤젤레스
2000년 12월 19일

안녕하세요, 마틴.

이제 기분이 좀 나아졌어요. 과로하지 말고 쉬라는 말을 들었죠.

우리는 마사초를 보고 있어요. 피렌체에 있는 존 스파이크와 이야기를 나누었죠. 그가 마사초에 관해 쓴 책은 아주 좋더군요. 브랑카치 예배당의 프레스코화 복제품도 그렇고요. 우린 늘 마사초가 우리의 이론에서 문제 인물이라고 여겼죠. 그는 분명히 매우 개성적인 얼굴들을 그렸어요. 플랑드르 이전까지는 그런 그림을 거의 볼 수 없었어요.

브루넬레스키가 거울을 알았다는 건 기록이 있어요. 우리는 선생의 글을 다시 읽고 전에 보지 못한 몇 가지 단서를 찾았죠. 찰스 팔코가 어제 선생의 글을 보내주면서 광학의 사용을 시사하는 증거가 있다고 말했어요. 그의 팩스를 동봉할게요.

프레스코화에 관한 핵심은 따라 그리기가 기법의 일부분이었다는 데 있어요. 추측컨대 드로잉이 먼저 그려져야 해요. 그리고 그것을 회반죽에 옮기는 과정에는 모종의 따라 그리기가 포함되었다고 봐요. 마사초가 알베르티, 브루넬레스키와 친했다는 것은 곧 그들이 지식을 공유했다는 뜻이죠. 프레스코화에서는 거울의 증거를 찾기가 더 어려울 수밖에 없어요. 반 에이크나 캉팽에게서 본 바 있죠.

이미 말했듯이 거울-렌즈는 우리의 가장 중요한 발견이에요. 그것은 이탈리아와 플랑드르에서 동시에 존재했을까요? 이제 우리의 생각은 흔히 하는 말로 '떴어요.' 우리의 가설이 여러 곳에서 점점 널리 알려지고 있어요. 게티 미술관에서 만난 큐레이터들은 거울-렌즈를 몰랐지만, 내가 하는 이야기는 완전히 이해했죠. 우리는 그걸 증명해 보일 거예요.

내 생각에 마사초는 반 에이크가 알베르가티 추기경을 그렸던 것처럼 초상화 드로잉을 그렸지만, 그것을 브루넬레스키가 제안한 공간 속에 위치시키는 데 성공했죠. 어떻게 생각하세요?

최근에 선생에게 보낸 몇 개 편지에서 나는 시시각각 우상숭배에서 우상파괴를 오락가락한다고 말했죠(동전의 양면이지만). 여전히 매우 흥미로워요.

데이비드 H.

호크니가 데이비드 그레이브스에게
로스앤젤레스
2000년 12월 25일

잘 지내고 있나, 데이비드.

내 동생 존이 거위고기를 굽고 있네. 여기는 조용하고 햇볕이 따스하다네. 지난 화요일에 난 LACMA(로스앤젤레스 지역미술관—옮긴이)에 가서 '메이드 인 캘리포니아'라는 전시회를 봤네. 캘리포니아 '예술'을 야심차게 내세우는 자리였지. 물론 영화를 미술관에서 전시할 수는 없으니까 그랬겠지만, 내가 보기에 그것은 영화라는 매체로는 할 수 없는 것을 시도했다가 결국 '정체성'의 늪에 빠져 허우적대는 쓰레기 더미였네.

토요일에 나는 찰스 팰코와 함께 MOCA(로스앤젤레스에 있는 현대 미술관—옮긴이)에 가서 언론에서 재미있다고 떠들어대는 영화와 비디오 시설을 봤네. 재미없더군. 아니면 내가 생각하는 것과 달랐든가. 그곳은 무덤처럼 비어 있었어. 크리스마스 철이지만 어제 노턴 사이먼 미술관은 사람들로 가득했는데.

지금까지 나는 회전하는 양배추 비디오를 사람들에게 보여주었지. 나는 이것에서 오늘날의 TV 그림까지 직선으로 연결된다고 보네. 역사가들이 유럽 회화 혹은 '예술'을 관통하는 선을 말하는 것처럼 말이야. 지금 나는 어느 때보다도 절실하게 바로 '예술'이라는 말이 문제라는 것을 깨닫고 있다네. 모든 게 뒤죽박죽이야. 지역미술관의 마지막 전시실은 정말 싫더군. 어찌 된 일일까?

전에 말했듯이 과거의 '예술' 후원자들을 마치 무슨 신사라도 되는 것처럼, 오늘날의 부유한 수집가처럼 보는 관점이 무척 혼란스러웠네. 내가 보기에 사실은 그렇지 않아. 교회는 그림을 이용해서 사람들에게 그리스도, 천국과 지옥, 성인들의 삶에 관한 이야기를 전했다네. 당시에는 모두들 신체보다 영혼을 중시했네. 과거의 위대한 그림들을 분석하고, 각종 '화파'와 '화풍'으로 구분하면 '예술사'는 아주 쉽지. 하지만 좀처럼 '기법'을 논하지는 않아. 마치 모두가 오늘날 우리는 느낄 수 없는 종교적 감성을 갖추고 우수한 훈련을 거친 '대가'인 것처럼 취급하지.

이것은 오늘날 『뉴욕 타임스』 앞면에 실린 기사일세. 여기서 우리의 흥미를 끄는 것은 그 회전하는 양배추와 아주 비슷한 방식으로 그려진 그림이야. 그 그림은 어떤 현대 '예술'에게도 없는 힘을 지니고 있다네. 진짜 거대한 이야기는 우리가 아는 그 연관이라네.

나는 몇 년 전부터 텔레비전을 보지 않고 있네. 텔레비전이 내 삶에 끼어드는 게 싫어. 하지만 대다수 사람들은 다르지. '예술사'는 텔레비전을 멀리 하지만 그 과정에서 대다수 사람들이 이해하지 못하는 문제가 발생하네. 내가 얼마 전에 그린 그 직선은 내가 분명히 거기 있다고 생각한 예감이었네. 지금 우리는 그걸 어떻게 취급하고 있나?

LACMA 전시회 도록에는 내 사진들이 분절된 그림이라고 되어 있더구만. 그들은 내가 했던 작업을 완전히 오해한 거야. 입체파나 원근법과도 관련이 없고, 터널의 관점에서 벗어나 크고 넓고 아름다운 세계로 나오려는 시도와도 전혀 무관한데 말이야. 물론 그렇게 말하는 게 그들이 전시회를 개최한 정치적 목적에 부합되기 때문이겠지. 그러나 그건 '예술' 전문가들의 혼란스런 관점을 잘 보여주는 사례일 뿐이라네. 자네는 내가 무슨 말을 하려는지 알겠지? 이 책의 말미에 이 말을 넣어야 할까? 아무래도 새해에는 런던으로 가서 책을 끝마쳐야 할 것 같네. 나는 방대한 주제를 책에 집어넣고 싶어. 이것은 단지 '예술사'를 다시 쓰는 게 아니야. 나중에 연락함세. 크리스마스를 즐겁게 보내게.

데이비드 H.

호크니가 켐프에게
로스앤젤레스
2001년 1월 3일

안녕하세요, 마틴.

보내주신 책 두 권에 감사드려요. 아주 훌륭했어요. 난 지금 침대에서 읽고 있답니다. 피로 때문에 감기약을 좀 먹었지만 이젠 나아지고 있어요. 브라이언 하우얼(Brian Howell)의 베르메르에 관한 글은 상상력이 넘치고 최근에 베르메르에 관해 읽은 다른 소설들보다 더 좋군요. 다들 좋았지만 브라이언 하우얼의 책은 문체도 아름답고 아이디어도 훌륭해요. 일본에서 사는 그는 이런 이야기를 하는군요. 일본인들은 총을 발명했지만 그것이 '협객'답지 못하다고 여겨 없애버렸고, 페리 제독이 올 때까지 총을 만들지 않았다는 거예요. 그럴듯한 이야기죠. 회전하는 양배추 비디오를 생각하면 할수록 레오나르도가 영화를 발명하지 않았다는 게 놀라워요. 최근에 데이비드 G.에게 보낸 편지를 동봉합니다. 어떤 신문 기사를 읽고 생각한 내용이에요.

책을 만드는 일 때문에 회화와 드로잉 작업을 한동안 중단했어요. 1월 10일에 런던으로 가서 책을 마무리지을 생각입니다. 월말까지는 모두 끝내야 한다니까 침대 속에서도 책의 내용을 가능한 한 명확하게 만들기 위해 고민하고 있어요.

RA에 전시된 카라바조의 열두 작품을 보면 흥미로울 거예요. 존 스파이크가 피렌체에서 와 있어요. 그에게 책의 추천사를 부탁했죠. 그는 카라바조의 분류 목록을 만들고 있는데, 그와는 늘 예감이 비슷하다고 여기고 있어요.

RA 잡지에서 회의하는 토마스의 그림을 보고 이상한 점을 발견했죠. 그것을 보지 못한 친구들에게 토마스의 시선이 자기 손가락에 있는 게 아니라 그 너머에 있다고 말해주었어요. 사람들이 그걸 알아차리지 못한다는 게 이상하지만, 일단 눈에 들어오면 알게 되죠. 헬렌 랭던에게 그 점을 말해주었더니, 그녀는 「엠마오에서의 만찬」에서도 비슷한 게 있다고 하더군요. 그녀는 이탈리아의 두 사람이 카라바조의 이 현상에 관해 글을 쓴 적이 있지만 심리학적인 이유만을 댈 뿐 신통치 않은 글이라고 말했어요. 나는 그게 그의 기법에서 비롯된 것이라고 봐요. 눈은 한 번 익숙해지면 쉽게 바뀌지 않거든요. 노턴 사이먼 미술관에 소장된 위트레흐트 화파의 「그리스도의 조롱」(The Mocking of Christ)이라는 그림에서도

똑같은 것을 발견했어요. 인물들의 눈은 극적이지만 행위는 사실적이지 않아요.

나는 월말까지 런던에 머물 겁니다. 그 뒤 바덴바덴의 온천에서 사흘 정도 쉬면서 몸과 마음을 정비할 작정입니다.

책에 관한 흥분감이 점점 커지고 있어요. 이 책을 의심하는 역사가들은 대가들이 사용한 도구에 관해서 왈가왈부한다고 해서 전반적인 도상학적 안목이 달라지지는 않을 것이라고 여기겠지만 그렇지는 않습니다. 화파에 관한 생각도 달라질 것이고 마니에리스모에서 바로크까지의 시기도 달리 보게 될 겁니다.

RA 잡지에서는 로저 프라이와 로베르토 롱기가 카라바조를 사실주의만이 아니라 현대 사진 예술이나 영화와도 연관짓는다고 말했어요. 그들이 지금 명백해 보이는 광학 장치와의 연관을 알지 못했다는 것은 놀라운 일이죠.

나는 우리가 여기서 제작한 비디오를 가져갈 겁니다. 보는 사람 모두에게 강렬한 인상을 주었죠. 이런 투영 장면은 일찍이 촬영된 적이 없어요. 매우 선명하고, 물론 매우 '회화적'인 비디오입니다.

카메라 루시다를 통해서는 선명한 상이 나오지 않으므로 사람들이 내가 본 것을 볼 수 없어요. 따라서 장치가 어떻게 사용되었는지, 그리고 전에 말했듯이 카메라 오브스쿠라가 우리의 과거에 관한 생각을 어떻게 모호하게 만들었는지 알 수 없습니다. 나는 선생의 글을 모두 읽을 겁니다. 어제에야 겨우 책들을 받았어요. 앞으로 몇 주일 동안 런던의 춥고 어둡고 축축한 곳에서 선생과 만나기를 기대합니다. 오늘 여기는 햇볕이 따스해요. 옥스퍼드에서도 햇빛을 보기 바랍니다. 책들에 관해 축하드려요. 아주 잘 만들어졌더군요.

데이비드 H.

호크니가 헬렌 랭던에게
로스앤젤레스
2001년 1월 3일

안녕하세요, 헬렌 랭던.

파멜라 어스큐(Pamela Askew)의 글을 보내줘서 고마워요. 무척 재미있게 읽었어요. 내가 보낸 그림들은 거울-렌즈를 증명하기 위한 자료예요. 실은 단순한 오목거울로 이미지를 투영해서 그림 그리는 데 사용했던 거죠.

우리는 카라바조가 거울-렌즈를 알았다고 생각해요. 그의 과일 바구니는 그렇게 그려졌죠. 그 도구는 한계가 있었으나 16세기 말과 17세기 초에 접어들자 유리 렌즈가 도입되어 거울과 함께 사용되기 시작했어요. 갈릴레오가 렌즈 두 개를 이용해서 망원경을 만든 것도 이 무렵이죠. 화가들은 대형 투영을 할 수 있게 되었어요.

거울-렌즈는 그 크기와는 상관이 없어요. 크면 클수록 상은 밝아지지만 식별할 수 있는 면적은 그렇지 않으니까요. 그래서 나는 네덜란드 화가들이 알베르티처럼 창문 하나가 아니라 많은 창문을 사용해서 그림을 그렸다는 가설을 세웠어요. 그렇기 때문에 그림 속의 모든 것이 그림 평면에 가까워 보이죠. 말하자면 콜라주인 셈이에요. 유리 렌즈가 도입되면서 렌즈의 면적이 커졌고, 품질이 개량되면서 20세기까지 광각이 사용되었죠.

책에서 나는 카라바조가 그린 두 바쿠스를 비교했어요. 앞의 것은 과일이 놓인 탁자가 우리를 그림 속으로 끌어들임에도 불구하고 그림 평면에 가까워 보여요. 우피치에 소장된 다음 것은 탁자, 과일과 함께 인물이 뒤편으로 물러나 있어요. 후원자인 델 몬테 추기경이 그 노련한 화가에게 새 렌즈를 주었다고 가정해보세요. 물론 상은 거울-렌즈와 달리 이제 역상이 되죠. 그래서 바쿠스가 왼손에 술잔을

쥐고 있는 게 아닐까요? 그림을 반전시켰더니 훨씬 더 편안하게 보이더군요. 왼팔에 몸을 기대고 오른손으로 술잔을 쥔 모습으로 바뀌었어요.

나는 그 무렵에 더 크고 선명한 상을 캔버스에 투영하는 게 완벽히 가능했다고 봐요. 이 점을 인정하고 그의 작업 방식을 생각해보면 모든 게 제대로 들어맞죠. 파멜라 어스큐의 주장도 이 점에서 신빙성이 있어요.

카라바조가 그림의 모든 구성을 마치 사진가가 하는 것처럼 배열했다고 가정합시다. 물론 비슷하기는 해도 화가는 셔터를 누르는 것으로 끝나지는 않죠. '노출'이 훨씬 더 깁니다. 모델들이 휴식을 취하고 다시 자세를 잡느라 시간이 걸리죠. 그는 한 사람씩 빠른 솜씨로 그립니다.

예를 들어 토마스의 손은 얼굴과 별개로 그려졌죠. 그 그림들을 서로 '어울리게' 그리는 것은 상당히 어려운 일이에요. 얼굴을 그리고 있는 동안 손은 거기에 없거든요. 어스큐의 글은 이 점을 지적하고 있어요.

로베르토 롱기가 말하는 성 베드로의 개종이나 베런슨의 말은 모두 그러한 기법을 확증하는 것으로 보입니다. 그 기법은 또한 필요한 조명과도 잘 어울려 짙은 그림자를 만들고 '장소'의 느낌을 없애줍니다. 어떤 의미에서 그는 영화감독과도 같죠. 제피렐리처럼 카라바조도 '손을 올려 빛을 받게 하게', '저 사람에게 흰 모자를 씌우게'라고 지시하지 않았을까요?

이렇게 손으로 모든 것을 가급적 신속하게 포착함으로써 문제를 해결한 것으로 생각됩니다. 이 방식도 콜라주의 원칙에 속하죠. 무대에서 이야기가 전개되고 이따금 깊이 들어가기도 하는 푸생의 '극장'과는 상당히 달라요. 이 기법을 충실히 이해하고 나면 그 글에 나오는 해설이 대부분 들어맞아요.

사람들이 그 전까지 이렇게 생각하지 못했던 이유는 단지 광학이 그 무렵에 무엇을 할 수 있었는지를 몰랐기 때문이죠. 모든 렌즈는 평면거울처럼 손으로 만들었고 품질도 제각각이었지만 어디에나 있었다는 걸 명심하세요.

당시 거울-렌즈에 관한 지식은 더 나은 새 기법이 등장하면서 곧 사라져버린 것 같아요. 카라바지스티의 화파가 그렇게 빨리 생겨났고 뛰어난 솜씨를 자랑한 것도 그 때문이겠죠. 카라바조가 드로잉을 전혀 남기지 않았다는 것도 또 하나의 증거일 테고요.

사람들은 대개 광학이 사용되었다면 베르메르와 같았으리라고 생각합니다. 하지만 전혀 아니에요. 내가 카메라 루시다로 그린 그림은 앵그르만큼 훌륭하지 않았어요. 내게는 그의 솜씨와 '터치'가 없어요. 화가마다 각자 나름의 방식을 개발합니다. 그림을 그리는 것은 광학 장치가 아니라 화가의 손이에요. 하지만 내가 광학 방식을 식별할 수 있게 되자 놀랍게도 그 역사는 1430년까지, 반 에이크 형제와 로베르 캉팽까지 거슬러올라가는 거예요. 이때는 드로잉을 먼저 그린 다음 그것을 큰 크기의 패널에 투영하여 회화를 그렸죠. 이 시기부터 그런 그림이 많아졌어요.

내셔널갤러리에서는 아르놀피니 부부의 밑그림이 많다고 말했지만 거기 나오는 샹들리에의 밑그림은 없다더군요. 샹들리에는 세심한 계획으로 패널에 직접 그려진 거예요. 패널에 역상을 투영하고 주요한 지표들을 '올바른' 위치에 표시한 다음에 그린 거죠.

샹들리에는 생물이 아니므로 시간을 두고 천천히 그릴 수 있죠. 내게는 모든 게 명확해 보이고 예술사의 많은 부분도 설명할 수 있어요. 15세기 초에 갑자기 개성적인 초상화가 등장했고 신속히 퍼져나갔다는 식으로요. 화가 길드는 겨우 도구에 불과한 것을 비밀로 숨겼으나 역사가들은 그걸 무시하고 제대로 다루지 않았어요. 하지만 16세기 이후부터는 기법에 관한 글들이 많이 나오죠. 아시다시피 지금 화가들도 기법에 관해선 비밀이에요.

이상의 내용은 도상학에 관한 통찰력이나 그림의 서사적 내용에 관한 독해와 해석을 저해하지 않아요. 제대로 이해하면 그게 진실임을 알 수 있고 다른 방식으로 그림이 그려지기란 어렵다는 것을 깨닫게 되죠.

아르놀피니 그림에 필요한 도구들은 바로 그 그림 속에 있어요. 더 이상의 증거가 또 있겠어요? 이 점을 알면 모든 그림들이 더욱 흥미로워지죠. 물론 브뢰헬은 광학을 쓰지 않았지만 그도 그 영향을 받았을 테고 견습 기간 중에는 광학으로 모사하면서 기량을 익혔을 거예요.

그럴듯한 이야기 아닌가요? 내가 보기엔 그래요.

안녕히 계세요.

데이비드 호크니.

로스앤젤레스
2001년 1월 5일

데이비드 호크니, 「거울이 렌즈가 될 때」

하인리히 슈바르츠는 1959년에 「화가의 거울과 신앙심의 거울」이라는 글에서 1401년부터 화가들이 볼록거울을 사용했다고 썼다. 그는 그 시기 이후의 그림들을 언급하면서 가장 유명한 반 에이크의 「아르놀피니의 결혼」을 다룬다. 그에 의하면 15세기에 화가들과 유리 및 거울 제조업자들은 가까운 관계였으며, 브뢰헤에서는 두 직업의 수호성인인 성 루가의 길드가 조직되기도 했다. 그는 이렇게 말한다. "화가들은 거울 — 진리의 상징 — 에서 보는 것처럼 정밀하고 사실적인 그림을 그리고자 했으며, 그들과 긴밀하게 연관된 거울 제조업자들은 화가들이 현실의 정확한 이미지를 반사할 수 있도록 도움을 주었다."

계속해서 그는 당시 모든 공방에 거울이 필수 장비였다고 지적한 뒤 이렇게 말한다. 그 시기에 "예술에 관련된 이탈리아 학자들, 예컨대 레온 바티스타 알베르티나 필라레테(Filarete)가 거울의 독특한 기능을 화가들에게 권장한 것은 사볼도, 조르조네, 카라바조, 벨라스케스, 클로드(Claude), 베르메르의 등장으로 이어졌다. 사실상 16~17세기 유럽 전역의 화가들은 어떤 방식으로든지 거울을 이용했으며, 이 마술적인 장치를 수단으로 삼아 회화의 영역을 탐험하고 확대할 수 있었다."

이 글에는 한 가지 문제가 있다. 그는 거울이 이미지를 반사하는 것만이 아니라 투영할 수도 있다는 단순한(그리고 과학적인) 사실을 언급하지 않은 것이다. 나는 반사와 투영의 중대한 차이에 관해 논의하고자 한다.

우리는 반사에서 각자 다른 것을 보게 마련이다. 조금만 움직여도 장면이 달라지기 때문이다. 장면은 보는 사람의 위치와 관련되어 서로 다른 공간으로 보인다. 보는 사람이 움직이기 때문에 반사 이미지를 따라 그리기란 사실상 불가능하다.

볼록거울은 평면거울보다 더 넓은 공간을 보여주며, 유리를 불어서 만드니까 제작하기도 더 쉽다. 평면거울을 만드는 기술은 오히려 더 후대의 것이다.

슈바르츠는 왜 볼록거울의 반대, 즉 오목거울을 논의하지 않았을까? 오목거울은 그보다 덜 사용된 듯하다. 고대에 오목거울은 '불 붙이는 거울'이라고 불렸다. 아르키메데스는 오목거울을 이용하여 적 함대를 불태웠다고 한다. 이렇게 오목거울은 햇빛을 집중시키지만 이미지를 투영할 수도 있다. 오늘날에도 그런 기능은 잘 알려져 있지 않다. 많은 사람들이 모르기 때문에 하인리히 슈바르츠도 몰랐을 것이다. 투영을 위해서는 거울이 상당히 커야 한다. 크기의 효과는 밝기로 나타난다. 오목한 정도에 의해 초점 거리가 결정된다. 광학적으로 오목거울은

렌즈와 성질이 같다.

이렇게 투영된 이미지를 보면 화가들이 그것을 이용했으리라고 쉽게 추측할 수 있다. 그것을 보면 즉각 용도가 떠오른다. 캘리포니아의 햇빛 속에서 우리의 장비를 배치했을 때 나는 투영된 이미지의 아름다움에 넋을 잃을 정도였다. 2000년에 그럴 정도라면 1420년의 화가들이 어떻게 여겼을지는 뻔하지 않은가? '마술'이라는 단어가 맨 먼저 떠오른다. 이미지는 대단히 '회화적'이다. 3차원의 세계가 2차원의 면에 선명하게 투영되는 것이다. 나는 한 사람에게 추기경과 비슷한 옷을 입힌 다음 치수를 재고 드로잉을 뒤집어 관찰하면서 그림을 그렸다. 투영된 이미지는 역상이지만 (렌즈 투영과 달리) 좌우는 변하지 않으므로 그것으로 충분히 초상화를 그릴 수 있다.

화가들이 그 기법을 알지 못했다는, 예술사에서 하는 말은 이제 옳지 않은 듯하다. 화가들은 실제로 알고 있었다. 이 도구가 비밀로 취급된 이유도 이미 말한 바 있다(마술=이단 등).

다시 하인리히 슈바르츠의 글로 돌아가서 반사를 살펴보자. 물론 화가들은 큰 영향을 받았지만, 여기서 강조하려는 것은 반사와 투영의 차이다. 반사는 보는 사람의 움직임과 위치에 따라 달라지지만 투영은 그렇지 않다. 그것이 우리의 신체와 분리된 것은 내가 보기에 20세기 후반에 큰 문제가 되었다.

왜 지금인가? 우리는 코탄이 1602년에 한 것처럼 양배추를 매달았다. 양배추는 돌기 시작했다. 나는 이 영상(움직이는 정물)을 비디오로 촬영한 뒤 곧 이 화려한 색채의 움직이는 영상에서 지금의 텔레비전 영상까지 직선으로 이어진다는 것을 깨달았다. 그 속에 유럽 회화의 역사가 있다. 화가들은 이 영상을 통해 자신의 손과 눈을 이용하는 방법도 깨우쳤다.

인간 신체도 관련된다. 손과 눈의 기술은 다양한 방식을 낳으면서 19세기로 이어졌고 마침내 화학적 사진술도 발명되었다. 이 시기에 '예술사'에는 다소 혼란이 빚어진다. 사진이란 무엇인가?

전에 나는 19세기 이 시기의 역사를 매우 세심하게 검토해야 한다고 말한 바 있다. 모더니즘의 거대한 '충격'은 '제도권 회화'에서 광학적 투영과 그 영향력을 버리는 것으로 나타났다. 세잔에게서 비롯된 입체파는 두 눈을 지닌 인간의 시야를 다시 신체와 연결시켰다.

피카소, 브라크, 그리스, 레제((Léger) 등에 의해 주창된 입체파는 아직도 진정으로 발달하지 않았다. 기존의 역사는 추상을 대표 주자로 내세우지만 그것은 문제에 부딪힌다. 초기의 영화는 생생하고 현실적으로 보였고, 그 신선함은 오래도록 지속되었다.

영화의 문법은 1928년에 생겨났고, 곧 소리가 더해지면서 신선함이 더욱 연장되었으나(1950년대의 할리우드 영화「사랑은 비를 타고」[Singing in the Rain]가 걸작으로 꼽히는 이유는 그 때문이다), 지금은 도처에 움직이는 이미지가 존재함에 따라 식상해졌다. 그것을 더욱 연장하려는 시도는 아직 큰 성과를 낳지 못했는데, 그 이유는 창문 하나에 내재한 원근법의 관점이 우리를 세계로부터 격리하기 때문이다. 그것을 확대하려면 이제 드로잉이 필요하다. 콜라주는 드로잉이고 광학 투영 없이 만들 수 있지만 세계를 더 새롭게 바라보게 해주는 것은 드로잉과 회화다.

미술관에 꾸준히 다녀라. 어느 영화감독이 내 친구에게 한 말이다. 그림은 말하지도 움직이지도 않지만 수명이 더 길다.

켐프가 호크니에게
옥스퍼드
2001년 1월 6일
안녕하세요, 데이비드.

많은 팩스 — 편지, 거울 기사, 데이비드에게 보낸 편지 등등 — 에 감사드려요. 아주 재미있습니다.

레오나르도는 영화의 기본 요소들을 가지고 있었어요. 그는 순차적으로 사물들을 그리기도 했는데, 말하자면 영사기와 같은 원리죠. 그는 우리가 시각의 지속이라고 부르는 것에 관해 알고 있었어요. 회전하는 바퀴의 바퀴살이나 빙빙 도는 횃불로 된 불의 원이 뒤쪽의 시야를 가리지 않는 것을 관찰한 결과였죠. 하지만 그는 시각과 움직이는 이미지에 관한 실험, 예컨대 우리가 스트로보스코프 효과라고 부르는 것을 알 수는 없었어요. 거의 알 데까지 가긴 했죠.

전에 저는 국립초상화미술관의 전시회를 보고 선생님이 오실 때까지 전시회가 열렸으면 좋겠다고 생각한 적이 있었어요. 지난 세기에 매년 열린 그 전시회에는 아시겠지만 선생님이 그린 세 의자와 나무들의 풍경도 있었죠. 세 전범이 자기 사무실에 있는 메러디스 프램프턴(Meredith Frampton)의 그림은 선생님이 카라바조에게서 관찰한 특징들 — 즉 얼굴은 사실적으로 그려져 있으나 인물의 시선은 상호작용이나 초점의 공유와는 무관하게 공간 속의 불특정한 지점을 향하고 있는 모습 — 을 보여줍니다. 이것은 (집단 초상화의 경우 흔히 그렇듯이) 얼굴을 별도로 그리고 나중에 구성 속에 끼워맞추는 방식에 익숙하기 때문이죠. 따라서 화가가 광학을 사용하고 안 하고와는 무관하지만, 각각의 얼굴을 그릴 때 장치가 사용된다면 거의 필연적일 수밖에 없습니다. 공교롭게도, 사진술을 이용한 최초의 대형 집단 초상화인 데이비드 옥타비우스 힐(David Octavius Hill)의 그림 — 1843년 목숨을 걸고 자유 교회를 설립하기 위해 스코틀랜드 교회의 목사들이 서명하는 모습을 담은 그림 — 도 이 함정에 빠졌어요. 힐과 로버트 애덤슨(Robert Adamson)(선구적 사진가)은 목사들이 마치 집단으로 대화하고 있는 듯한 장면을 사진으로 촬영했죠. 그 결과는 그다지 일관적이지 못했지만(사람이 너무 많았어요), 사진이 내적인 일관성을 주는 것은 사실이었어요. 카메라 루시다로 둘 이상의 사람을 — 함께든 따로따로든 — 그리려고 해본 적이 있으세요?

거울 이야기는 재미있습니다. 회전하는 양배추를 고대할게요. 레오나르도가 오목거울을 만들려 했던 것도 새롭게 느껴지는군요. 그가 이미지를 형성하는 거울의 효과를 몰랐으리라고는 생각하기 어려워요.

이제 가봐야겠어요. 선생님이 오시기를 기대합니다.

마틴.

로스앤젤레스
2001년 1월 12일
데이비드 호크니, 「실전된 지식」
이 책의 원래 제목으로 정한 것은 '실전된 지식'이었다. 거울-렌즈를 우리가 재발견한 것은 일대 사건이지만 알고 보면 단순한 과학적 사실이다. 그 다음날에 나는 산으로 가서 곰곰이 생각했다. 내가 보기에는 큰 문제였다. 어떻게 아무도 몰랐을까? 그 발견은 간접적인 것이었다. 어느 날 긴 하루가 끝날 즈음에 찰스 팰코가 지나가는 말로 오목거울은 렌즈의 모든 광학적 성질을 지닌다고 말한 게 계기가 되었기 때문이다. 그에게는 상식이었으나 나는 그걸 어떻게 사용하는지 알지 못했으므로

내게는 상식이 아니었다. 불과 한 시간 만에 나는 사용법을 깨우칠 수 있었다.

왜 잊혀졌던 걸까? 어떻게 그럴 수 있었을까? 무릇 과거의 지식은 실전되게 마련이고 앞으로도 그럴 것임에 틀림없다. 콘크리트의 이야기는 흥미로운 예다. 이집트인들과 그리스인들은 칼슘화된 석고로 벽돌과 매끄러운 석조 건축물을 만들었다. 또 로마인들은 부서진 벽돌 혼합재에다 석회 퍼티(putty, 백악에 아마유를 섞어 만든 접착제―옮긴이), 벽돌 가루, 화산재, 피와 지방까지 섞어 일종의 콘크리트를 만들었다. 그것은 도로, 수도, 목욕탕을 건설하는 데 사용되었고, 판테온의 돔에도 투입되었다. 기원후 430년 이후 콘크리트는 사실상 자취를 감추었으나 일종의 모르타르는 1300년 이후까지도 조금씩 사용되었다.

1744년에 존 스미턴(John Smeaton)은 콘크리트를 재발명했다. 생석회에 다른 재료들을 혼합하면 여러 가지 물질들을 결합시키는 매우 단단한 재료가 만들어진다는 사실을 알아낸 것이다. 그는 이 지식을 바탕으로 콘월에 고대 로마 이후 최초의 콘크리트 건축물인 에디스턴 등대를 지었다. 1824년 요크셔의 리즈에 사는 조셉 애스프딘(Joseph Aspdin)이라는 석공은 '포틀랜드 시멘트'라는 재료의 특허를 따냈다. 집, 물, 요새 등 필수적인 것들과 연관된 지식도 잊혀질 정도라면, 그림을 위한 장치는 얼마나 자주 실전되겠는가? 더구나 15~16세기 유럽은 역병에 시달리던 때였으니 말이다.

우리는 어느 때보다도 지식이 풍부하다고 여기는 오만의 시대에 살고 있다. 겸손은 유행에 맞지 않는다. 질문을 던지는 것은 질문에 답하는 것보다 낫다. 탐구는 여행이다. 원래 '답한다'(answer)는 말은 '맹세한다'(I swear it) 또는 '안다'(I know it)에서 나왔다. 나는 암흑의 시대로 가고 싶지 않다. 지금은 더 넓은 관점이 필요하다.

"카메라는 천국이나 지옥에서 사용될 수 없는 한 회화와 경쟁할 수는 없다."

에드바르트 뭉크

로스앤젤레스
2001년 1월 12일
데이비드 호크니, 「요약」

로마에서 앵그르가 가끔 카메라 루시다를 사용하여 초상화를 그린 것으로부터 나는 과거의 그림들에서 광학의 효과를 찾기 시작했다. 앵그르는 초상화에만 카메라 루시다를 썼을 것이다. 그 장치는 아주 작고 아주 정확했다. 결국 그는 그

그림들로 생계를 유지했다. 지금 우리는 그 작품들을 높이 평가하지만 그의 마음은 달랐을 것이다. 그는 사실 일류 역사화가였고 그런 초상화는 그랜드 투어의 일환으로 로마에 온 여행객들을 위한 것이었다. 그런 뛰어난 솜씨와 만났을 때 이 장치는 모델이 완전히 만족하는 좋은 그림을 낳을 수 있다. 지금의 예술사가들이 왜 그 점을 의심하는지 나는 이해할 수 없다. 증거는 그림 자체에 있다. 나는 그가 도구 사용을 거부했다고 생각하는 태도를 너무 소박하다고 본다.

여기서 광학의 이용에 대한 예술사가나 평론가들의 태도를 언급할 필요가 있겠다. 끔찍한 반응을 보이는 사람들은 미술 기법을 잘 알지 못하거나, 화가는 고독한 천재라는 19세기식 관점을 가진 사람들이다. 그것은 낡은 낭만주의적 견해다. 광학이 대단히 이용하기 까다롭고 눈과 손의 기술이 여전히 필요하다는 것을 모르기 때문이다. 나는 이런 태도를 진지하게 받아들일 수 없다. 이 문제는 여기서 끝내도록 하자.

시대를 거슬러 많은 작품들에서 광학의 흔적을 보면서 나는 늘 도구를 찾았다. 이윽고 1420년까지 소급해갔을 때 나는 처음에 렌즈를 사용한 것으로 생각했다. 하지만 2000년 3월 14일에 나는 렌즈가 아니라 오목거울이라는 것을 알았다. 로베르 캉팽과 반 에이크의 작품에 묘사된 거울의 뒷면이 그것이었다. 오목거울은 거울의 크기와 상관없이 약 30×30센티미터 크기의 선명한 상을 준다(그래서 거울의 크기는 지름 6센티미터보다 클 필요가 없다).

1420년 이후에는 많은 패널 초상화들이 이 크기로 그려졌으며, 얼굴과 어깨에 틀이 있거나 인물이 상자 안에 들어가 있는 그림들이 많았다. 홀바인의 초상화 드로잉은 모두 이 비례에 속한다. 네덜란드 회화에서 거울―렌즈가 사용된 결과 많은 창문들을 이용한 그림이 그려졌다. 디르크 데 보스는 멤링에 관한 책에서 "마치 측면에 이동 장치가 부착된 틀을 사용한 것처럼 보인다."고 썼는데, 나는 그가 옳다고 생각한다.

'많은 창문' 기법(알베르티의 한 창문, 수학적 원근법과 반대되는 기법)은 공간을 창출하는 효과를 주었지만, 모든 것이 그림 평면 가까이에 위치하게 된다. 「헨트 제단화」에서 이것을 분명히 확인할 수 있으며, 로히르 반 데르 웨이덴, 멤링, 디르크 보우츠와 그들의 추종자들에게서도 볼 수 있다. 이는 주제에 관한 도상학적 해석을 부인하거나 화가마다 다르게 마련인 개인적인 관찰 능력을 부정하려는 게 아니다. 광학은 화가의 명성을 가져다준 게 아니라 자연주의만을 주었을 뿐이다.

유리 렌즈와 평면거울이 도입되면서 도구는 잊혀졌다. 유리 렌즈는 보는 면적을 더 크게 해주었으므로 당시에는 개량으로 간주되었으나, 대개의 '개량'이 그렇듯이 장기적으로는 도움이 되지 않았다. 그런 식으로 19세기까지 끌어오다가 화학적 사진술이 발명되면서 진정한 개량이 이루어졌으며, 20세기 중반에 들어서는 상을 '왜곡'하지 않는 광각이 사용되었다. 예를 들어 시네마스코프 영화는 1950년대에야 생겨났다.

나는 로베르 캉팽의 붉은 터번을 쓴 사람으로부터 벨리니의 도제를 거쳐 오늘날의 텔레비전 뉴스 진행자에 이르기까지 직선으로 죽 이어진다고 말했다. 그들은 모두 비슷해 보인다. 우리는 그게 사실주의 혹은 자연주의라고 생각한다. 그들은 모두 광학적 초상화이지만, 500년 동안 손과 눈, 가슴으로 해석되었다.

이제 20세기에 들어 우리는 문제를 발견하기 시작한다. 실제로 20세기 후반에는 도처에서 움직이는 그림과 텔레비전의 '클로즈업'이 얼굴과 어깨를 네덜란드 패널화처럼 보여준다. 그러나 TV는 많은 창문이 아니므로 우리는 여기서 다시 한 창문으로 되돌아간다. 거울로부터 반사된 그림과 거울로부터 투영된 그림의 차이는 매우 크다. 전자는 우리의 신체와 연관된다. 즉 신체가 움직이면 그림도 움직인다. 그러나 후자는 신체와 무관하다. 아무도 보지 못했던 세계관이다.

아무도 보지 못했다는 게 현재 우리의 문제일까? 21세기 초에 지배적인 그림은 아무도 보는 것과 연관짓지 않았던 그림이었다. 그것은 우리를 어떻게 할까? 저기에 있는 '현실' 세계와 관계가 있을까?

20세기의 지각 분석은 특정한 순간에 우리는 작은 것밖에 보지 못한다는 것을 증명했다. 눈의 움직임은 더 큰 그림을 주지만, 그것은 우리가 머리 속에서 기억으로 조립한 결과다. 우리는 기억으로 보는 것이다. 우리의 무수한 그림들과 우리가 실제로 세계를 보는 방식 사이에는 큰 모순이 있는 게 아닐까? 20세기에 이루어진 시각적 지각의 지식은 분명히 큰 영향을 미쳤다.

나는 오래 전부터 TV의 그림에 싫증을 느꼈다. 그것이 누구의 세계관도 아니라는 것, 비인간적인 세계관이라는 것은 본능으로 깨달을 수 있었다. 나는 아프리카의 코끼리가 등장했던 40년대 디즈니 만화영화를 기억한다. 코끼리의 삶을 다룬 그 영화는 덤보처럼 웃기는 게 아니라 아름다운 관찰을 바탕으로 한 것이었다. 코끼리는 몸집이 컸기 때문에 느리게 움직였다. 당시 나는 함께 보던 친구에게 코끼리 사진 —움직이는 사진—을 보는 것보다 훨씬 더 재미있다고 말했다. 왜일까? 그림은 인간의 관찰을 말해주기 때문이다. 이것이야말로 인간에게 가능한 모든 것이 아닐까?

현재 영화는 따분하고 순간적인 매체가 되어 있지만 오랫동안 그렇지 않았다. 그 이유는 영화의 새로움 때문일까, 아니면 우리가 영화를 '사실적'으로 받아들였기 때문일까? 비슷해 보이는 것이 특정한 시간, 특정한 장소를 점유해왔다. 우리는 지금 사진술 이후의 시대로 이행하는 걸까? 그건 무슨 뜻일까? 새로운 드로잉과 회화일까? 이미 어떤 사람들은 새로운 디지털 영화가 회화의 하위 장르라고 말했다. 그 직선은 방향을 바꾸고 있다. 짜릿한 시대가 다가오고 있다.

런던
2001년 1월 17일
데이비드 호크니, 「최근의 생각들」

21세기 초에 접어들면서 영화는 아주 순간적인 매체이고 텔레비전은 더 그렇다는 사실이 점점 명확해지고 있다. 그것들은 대중매체이기 때문에 '대중사회'에서는 강력할 수밖에 없다. 하지만 과연 그럴까?

매체는 힘이 있다. 매체(media)는 '메디치'(Medici)와 철자 두 개만 다르다. 헤겔이 말한 '역사'의 종말, '예술'의 종말은 우리 시대에 부활했다. '예술'은 혼란에 빠져 있다. 하지만 과연 그럴까?

최근 로스앤젤레스 지역미술관에서 열린 '메이드 인 캘리포니아'라는 제목의 전시회는 혼란스러워 보인다. 적어도 후반부는 그랬다. 아마 할 수 없는 일들을 시도한 듯하다. 전시회는 캘리포니아에서 제작된 모든 영화를 보여주지 못했다. 영화는 공간이 아니라 시간의 예술이다. 또한 전시회는 캘리포니아에서 작곡된 모든 음악을 들려주지 못했다. 음악 역시 공간이 아니라 시간의 예술이다. 과거는 편집되어야 하며, 그렇기 때문에 더 산뜻해 보인다.

시간의 예술은 가차 없이 편집되어야 한다. 정수만 남기고 찌꺼기는 버려진다. 우리는 감사해야 한다. 그렇게 버려지지 않는다면 우리는 쓰레기 더미에 파묻혀 있을 테니까.

내가 본 전시회의 모습은 시작(100년 전)에서 50~60년에 이르기까지 캘리포니아를 '바라보는' 내용이었는데, 미술관으로서는 적절한 선택이었다. 하지만 끝 부분에서는 아무도 캘리포니아를 '바라보지' 않았다. 캘리포니아가 산지와 숲, 바다를 포함한 거대한 공간이라는 생각은 아무도 하지 않았다. 나는 그

이유가 아마도 사람들이 너무도 잘 알고 있기 때문이리라고 생각한다. 정말 그럴까? 우리 앞에는 아무도 보지 않는 세계의 그림들이 넘쳐난다. 새롭고 신선해 보이는 것은 필수적이다. 그림의 세계는 예술의 세계와 분리될 수 없다. 만약 분리된다면 예술의 세계는 그림의 세계에 종속된다.

우상파괴와 우상숭배는 동전의 양면이다.

세잔의 교훈은 20세기 초에 소수의 사람들이 알았고 지금 21세기 초에는 사라지고 있는 중이다. 지식과 인식은 이미 사라졌다. 암흑의 시대가 있었고 계몽도 있었다. 새롭고 신선한 세계관, 그것과 우리의 관계도 전에 있었다. 우리는 더 높은 인식의 문턱에 있다. 우리의 그림은 그것과 큰 관계를 가진다.

런던
2001년 2월 5일
데이비드 호크니, 「광학, 원근법, 브루넬레스키와 우리」

알베르티가 말하는 브루넬레스키, 원근법의 '발견'과 '발명'의 이야기는 잘 알려져 있다. 1435년에 출간된 책은 플랑드르의 반 에이크와 로베르 캉팽에게 아주 현대적인 내용이었다.

브루넬레스키는 작은 패널화(30센티미터의 정사각형)를 그려 원근법을 입증했다. 이를 위해 그는 산타마리아 델 피오레의 중앙문 안(약 1.8미터)에 들어가야 했다. 즉 어두운 방에서 바깥의 빛을 내다보았던 것이다.

거울—렌즈는 원근법적 그림을 만든다. 시점은 거울 한가운데의 수학적인 점이고, 원근법은 광학의 법칙이다. 그런데 그게 '발명'되었다니? 그 발명은 1420~30년에 피렌체에서 있었다. 오늘날의 원근법은 텔레비전, 영화, 카메라로 세계를 보는 창문이다. 중국인들은 그런 방식이 없었다. 11세기에 그들은 소실점의 개념을 거부했는데, 그 이유는 보는 사람이 거기에 없고, 움직임도, 생동감도 없기 때문이었다. 하지만 15세기에 그들의 방식은 대단히 세련된 것이었다. 풍경을 가로질러 여행하면서 두루마리 그림도 그렸다. 소실점이 있다면 그것은 감상자가 움직이지 않는다는 것을 뜻한다.

거울—렌즈는 브뤼헤에서 생겨난 뒤 메디치 가문에 의해 이탈리아로 전해졌을까? 아르놀피니는 메디치 은행의 직원이었다. 브루넬레스키가 거울—렌즈를 마사초에게 보여준 게 아닐까? 그래서 마사초가 그린 얼굴이 그토록 개성적이었던 게 아닐까? 분명히 마사초 이전에 피렌체에서는 그런 얼굴이 없었다. 브뤼헤에서 캉팽과 반 에이크가 활동하던 시기와 거의 겹친다. 브루넬레스키는 거울—렌즈보다 더 큰 그림을 만들어내기 위해 원근법의 법칙을 고안한 게 아닐까?

이 모든 관심은 단순히 예술사나 그림 공간의 역사에 국한되는 게 아니다. 원근법은 삼각측량법으로 이어졌고 이는 곧 대포를 더 정확하게 발사할 수 있다는 것을 의미했다. 군사 테크놀로지는 거기서 나왔다. 그 결과 18세기 후반 서양의 테크놀로지는 중국보다 분명히 우세했으며, 결국 중국은 서양에 비해 상대적으로 쇠퇴의 길을 걸었다.

소실점은 오늘날의 우리를 끝장낼 수 있는 미사일에 해당한다. 서양의 가장 큰 실수는 외부의 소실점과 내연기관을 '발명'한 데 있다. 텔레비전과 자동차의 온갖 오염을 생각해보라.

참고문헌

ACHENBACH, SIGRID, *Menzel und Berlin: Eine Hommage*, Berlin, 2005

Adams, George, *A Catalogue of Optical, Philosophical and Mathematical Instruments*, London, *c.* 1765

Adams, George, *An Essay on Vision*, London, 1789

Adams, George, *Geometrical and Graphic Essays*, London, 1791

Adams, George, *Lectures on Natural and Experimental Philosophy*, London, 1794

Aikema, Bernard and Beverly Louise Brown (eds), *Renaissance Venice and the North: Crosscurrents in the Time of Dürer, Bellini and Titian*, New York, 2000

Ainsworth, Maryan W. and Keith Christiansen (eds), *From Van Eyck to Bruegel: Early Netherlandish Painting in the Metropolitan Museum of Art*, New York, 1998

Alberti, Leon Battista, *De pictura*, Florence, 1435; edited and translated by Cecil Grayson as *On Painting*, London, 1972

Alcolea, Santiago, *Zurbarán*, translated by Richard Lewis Rees, Barcelona, 1989

Algarotti, Count Francesco, *Saggio sopra la pittura*, Livorno, 1763; English translation, *An Essay on Painting*, Glasgow, 1764

AL HAYTHAM, *Opticae Thesaurus. Alhazeni Arabis*, 11th century; edited by Frederick Risner, Basle, 1672

Alpers, Svetlana, *The Art of Describing: Dutch Art in the 17th Century*, Chicago, 1984

Andres, Glenn, John M. Hunisak and A. Richard Turner, *The Art of Florence*, New York, 1989

Arano, Luisa Cogliati, *The Medieval Health Handbook*, New York, 1976 and 1992

Arbace, Luciana, *Antonello da Messina: Catalogo completo dei dipinti*, Florence, 1993

d'Arcais, Francesca Flores, *Giotto*, New York, London and Paris, 1995

Ashmole, Elias (ed.), *Theatrum chemicum britannicum*, London, 1652

BACKHOUSE, JANET, *The Illuminated Page: Ten Centuries of Manuscript Painting*, London, 1997

Bacon, Roger, *De secretis operibus artis et naturae, et de nullitate magiae*, 13th century; translated as 'Of Art and Nature' in *The Mirror of Alchimy*, London, 1597

Bacon, Roger, *Opera quaedam hacentus inedita*, 13th century; edited by J. S. Brewer, London, 1959

Bacon, Roger, *Perspectiva*, 13th century; edited by Johann Combach, Frankfurt, 1614

Baglione, Giovanni, *Le Vite de pittori, scultori et architetti*, Rome, 1642

Barbaro, Daniel, *La Pratica della perspectiva*, Venice, 1568

Bassani, Riccardo and Fiora Bellini, 'La casa, le "robbe", lo studio del Caravaggio a Roma: due documenti inediti del 1603 e del 1605', *Perspettiva*, March 1994

Bätschmann, Oskar and Pascal Griener, *Hans Holbein*, Princeton and London, 1997

Beck, James H., *Raphael*, New York, 1976

Beck, James H., *Italian Renaissance Painting*, Cologne, 1999

Berenson, Bernard, *The Italian Painters of the Renaissance*, London, 1952

Berenson, Bernard, *Caravaggio: His Incongruity and His Fame*, London, 1953

Bion, Nicholas, *Traité de la construction et des principaux usages des instrumens de mathématique*, Frankfurt and Leipzig, 1712; English translation, *The Construction and Principal Uses of Mathematical Instruments*, London, 1758

Bora, Giulio, Maria Teresa Fiorio, Pietro C. Marania and Janice Shell, *The Legacy of Leonardo: Painters in Lombardy 1490–1530*, Washington, D.C., 1998

Brander, Georg Friedrich, *Beschreibung einer ganz neuen Art einer camerae obscurae*, Augsburg, 1769

Brigstocke, Hugh, *Italian and Spanish Paintings in the National Gallery of Scotland*, Edinburgh, 1993

Brown, Christopher, *Dutch Painting*, London, 1976 and 1993

Brown, Christopher, *Utrecht Painters of the Dutch Golden Age*, London, 1997

Brown, Christopher and Hans Vlieghe, *Van Dyck 1599–1641*, London and New York, 1999

Brown, David Alan, Peter Humfrey and Mauro Lucco, *Lorenzo Lotto: Rediscovered Master of the Renaissance*, New Haven and London, 1997

Brown, Jonathan, *Francisco de Zurbarán*, New York, 1973

Bunim, M. S., *Space in Medieval Painting and the Forerunners of Perspective*, New York, 1940

Burckhardt, Jacob, *The Civilization of the Renaissance in Italy*, translated by S. G. C. Middlemore, London, 1990

Cachin, Françoise et al, *Cézanne*, Philadelphia, 1996

Cachin, Françoise, Charles S. Moffett and Michel Melot, *Manet 1832–1883*, Paris, 1983

Cachin, Françoise (ed.), *Arts of the 19th Century – Volume 2: 1850 to 1905*, Paris and New York, 1999

Campbell, Lorne, *Renaissance Portraits*, New Haven and London, 1990

Campbell, Lorne, *The Fifteenth-Century Netherlandish Schools*, London, 1998

Campo y Frances, Angel de, *La Magia de las Meniñas*, Madrid, 1978

Cardini, Hieronymi (Girolamo Cardano), *De Subtilitate*, Book XXI, Nuremberg, 1550

Charles, Victoria S., *Rembrandt*, Bournemouth, 1997

Chatelet, Albert, *Jan van Eyck: Élumineur*, Strasbourg, 1993

Christiansen, Keith, 'Caravaggio and "L'esempio davanti del naturale"', *Art Bulletin*, September 1986

Christiansen, Keith, Laurence B. Kantier and Carl Brandon Strehlke, *Painting in Renaissance Siena 1420–1500*, New York, 1988

Clubb, Louise George, *Giambattista della Porta, Dramatist*, Princeton, 1965

Colie, Rosalie L., 'Some Thankfulnesse to Constantine': A Study of English Influence upon the Early Works of Constantijn Huygens, The Hague, 1956

Collins, Frederick, *Experimental Optics*, New York and London, 1933

Conway, William Martin, *The Literary Remains of Albrecht Dürer*, Cambridge, 1889

Costa, Gianfrancesco, *Delle Delizie del Fiume Brenta*, Venice, 1750

Crary, Jonathan, *Techniques of the Observer: On Vision and Modernity in the Nineteenth Century*, Cambridge, Mass., 1991

Crombie, A. C., *The History of Science ad 400–1650: Augustine to Galileo*, London, 1952

Crombie, A. C., *Science, Optics and Music in Medieval and Early Modern Thought*, London, 1990

Crew, Henry, *The 'Photismi de lumine' of Maurolycus: A Chapter in Late Medieval Optics*, New York, 1940

DAMISCH, HUBERT, *L'Origine de la perspective*, Paris, 1987 (*The Origin of Perspective*, Cambridge, Mass., 1995)

Dehamel, Christopher, *A History of Illuminated Manuscripts*, London, 1986

Delécluze, Étienne, 'Exposition de 1850', 8th article, *Journal des Débats*, Paris, 11 April 1851

de LORRIS, GUILLAUME and de MUEN, JEAN, *Roman de la Rose*, French, before 1285 (English prose translation by Charles Dahlberg: *The Romance of the Rose*, Princeton, 1971)

Descartes, René, *Discours de la méthode*, Leiden, 1637; for English translation, see John Cottingham, Robert Stoothoff and Dugald Murdoch (trans), *The Philosophical Writings of Descartes*, Cambridge, 1985

Dunkerton, Jill, Susan Foister, Dillian Gordon and Nicholas Penny, *Giotto to Dürer: Early Renaissance Painting in the National Gallery*, New Haven and London, 1991

DUPRé, SVEN (ed.) *Early Science and Medicine: A Journal for the Study of Science, Technology and Medicine in the Pre-modern Period, vol. X, no. 2*, Leiden and Boston 2005

Durand, Jannic, *Byzantine Art*, Paris, 1999

EAMON, WILLIAM, *Science and the Secrets of Nature: Books of Secrets in Medieval and Early Modern Culture*, Princeton, 1994

EDGERTON, SAMUEL Y., *The Renaissance Rediscovery of Linear Perspective*, New York and London, 1975

Eichler, Anja-Franziska, *Albrecht Dürer 1471–1528*, Cologne, 1999

Fage, Gilles (ed.), *Le Siècle de Titien: l'age d'or de la peinture à Venise*, Paris, 1993

Fahy, Everett, *The Legacy of Leonardo*, Washington, D.C., 1979

Faille, J.-B. de la, *The Works of Vincent van Gogh*, Amsterdam, 1970

FALCO, CHARLES, *Making a Concave Mirror using 15th Century Technology*, Tucson, 2003

FALCO, CHARLES & HOCKNEY DAVID, 'Optical insights into Renaaissance art', *Optics and Photonics News*, July 2000

FALCO, CHARLES & HOCKNEY, DAVID, 'Optics at the dawn of the Renaissance' , *Optical Society of America*, 2003

FALCO, CHARLES & HOCKNEY, DAVID, *Quantitative Analysis of Qualitative Images*, San Jose, 2005

Farrar, John, *An Experimental Treatise on Optics*, Cambridge, Mass., 1826

FIELD, J. V., *The Invention of Infinity: Mathematics and Art in the Renaissance*, Oxford, 1997

FIELD, J. V., *Piero Della Francesca: A Mathematician's Art*. Newhaven & London, 2005

Fink, Daniel A., 'Vermeer's use of the camera obscura: a comparative study', *Art Bulletin*, December 1971

FLEMING-WILLIAMS, IAN, *Constable and his Drawings*, London, 1990

Foister, Susan, Ashok Roy and Martyn Wyld, *Making and Meaning: Holbein's Ambassadors*, London, 1997

Freedberg, David, *The Power of Images: Studies in the History and Theory of Response*, Chicago and London, 1989

Freedberg, S. J., *Circa 1600: A Revolution of Style in Italian Painting*, Cambridge, Mass., 1983

Frère, Jean-Claude, *Early Flemish Painting*, Paris, 1997

Fresnoy, C. A. du, *The Art of Painting*, translated by Mr Dryden, London, 1645

Fried, Michael, *Manet's Modernism, or the Face of Painting in the 1860s*, Chicago and London, 1996

Friedlander, Max J., *Die Altneiderlandische Malerei*, Berlin and Leiden, 1924–37; translated by Heinz Norden as *Early*

Netherlandish Painting, Leiden, 1975

Friess, Peter, *Kunst und Maschine*, Munich, 1993

Frisius, Gemma, *De radio astronomico et geometrico liber*, Antwerp and Louvain, 1545

GALASSI, PETER, *Before Photography: Painting and the Invention of Photography*, New York, 1981

Galassi, Peter, *Corot in Italy: Open-Air Painting and the Classical Landscape Tradition*, New Haven and London, 1991

Galilei, Galileo, *Le Opere de Galileo Galilei*, Florence, 1907

Gaskell, Ivan and Michiel Jonker (eds), *Vermeer Studies*, New Haven and London, 1998

GASQUET, CARDINAL, *An Unpublished Fragment of a Work by Roger Bacon*, London, 1897

Gernsheim, Helmut, *The History of Photography: From the Earliest Use of the Camera Obscura in the 11th Century to 1914*, Oxford, 1955

GOLDBERG, BENJAMIN, *The Mirror and Man*, Charlottesville, Virginia, 1985

Goldwater, Robert, *Paul Gauguin*, New York, 1983

Gombrich, E. H., *Art and Illusion: A Study in the Psychology of Pictorial Representation*, London and New York, 1960

Gombrich, E. H., *The Story of Art*, 17th edition, London, 1997

GOMBRICH, E.H., HOCHBERG, JULIAN and BLACK, MAX, *Art, Perception and Reality*, Baltimore and London, 1972

Grant, Edward, *Physical Science in the Middle Ages*, New York, 1971

Grant, Edward, *Studies in Medieval Science and Natural Philosophy*, London, 1981

Grant, Edward, 'Science and theology in the Middle Ages', in David C. Lindberg and Ronald L. Numbers (eds), *God and Nature*, Berkeley and Los Angeles, 1986

s'Gravesande, G. J., *Essai de perspective*, The Hague, 1711; English translation, *An Essay on Perspective*, London, 1724

Gregori, Mina, *Giovan Battista Moroni*, Bergamo, 1979

GREGORY, R. L., *Eye and Brain: The Psychology of Seeing*, London, 1966

Hammond, John H., *The Camera Obscura: A Chronicle*, Bristol, 1981

Hammond, John H. and Jill Austin, *The Camera Lucida in Art and Science*, Bristol, 1987

Harbison, Craig, *Jan van Eyck: The Play of Realism*, London, 1991

Harris, John, *Lexicon technicum*, London, 1704

Harris, L. E., *The Two Netherlanders: Humphrey Bradley and Cornelius Drebbel*, Cambridge, 1961

Haven, Marc, *La Vie d'Arnaud de Villeneuve*, Paris, *c.* 1880

HESSMANN, PIERRE and HELGA, *Der Genter Altar*, Ghent, 1996

Hibbard, Howard, *Caravaggio*, New York, 1983

HILL, DAVID, *Cotman in the North*, New Haven and London, 2005

HILL, DAVID, *Thomas Girtin: Genius in the North*, Leeds, 1999

Hilliard, Nicholas, *A Treatise Concerning the Art of Limning*, edited by Philip Norman, London, 1912

Hogarth, William, *The Analysis of Beauty*, with rejected passages, edited by J. Burke, Oxford, 1955

Hohenstatt, Peter, *Leonardo da Vinci 1452–1519*, Cologne, 1998

Hondius, Henrik, *Institutio artis perspectivae*, Amsterdam, 1622; translated into English by Joseph Moxon as *Practical Perspective*, London, 1670

Hoogstraten, Samuel van, *Inleydint Tot de Hooge Schoole der Schilderkonst*, Rotterdam, 1678

Huizinga, Johan, *The Waning of the Middle Ages: A Study of the Forms of Life, Thought and Art in France and The Netherlands in the Fourteenth and Fifteenth Centuries*, London, 1924

Humfrey, Peter, *Lorenzo Lotto*, New Haven and London, 1997

Humfrey, Peter (ed.), *Giovanni Battista Moroni: Renaissance Portraitist*, Fort Worth, 2000

Hutton, Charles, *Mathematical and Philosophical Dictionary*, London, 1745

HYMAN, TIMOTHY, *Sienese Painting*, London, 2003

Ivins, William M., *Art and Geometry*, New York, 1946

Jacobson, Ken and Anthony Hamber, *Étude d'après nature: 19th Century Photographs in Relation to Art*, Essex, 1996

Jardine, Lisa, *Worldly Goods*, London, 1996

Jobert, Barthélémy, *Delacroix*, Princeton, 1998

Johnson, Dorothy, *Jacques-Louis David: Art in Metamorphosis*, Princeton, 1993

Jordan, William B., *Spanish Still Life in the Golden Age 1600–1650*, Fort Worth, 1985

Judson, J. Richard and Rudolph E. O. Ekkart, *Gerrit van Honthorst 1592–1656*, London, 1999

Kagane, Ludmila, *Diego Velázquez*, Bournemouth and St Petersburg, 1996

Kaminski, Marion, *Tiziano Vecellio, known as Titian 1488/1490–1576*, Cologne, 1998

Kan, A. H. (ed.), *De Jeugd van Constantijn Huygens door Hemzelf Beschreven*, Rotterdam, 1946

Kemp, Martin (ed.), *Leonardo on Painting: An Anthology of Writings by Leonardo da Vinci with a Selection of Documents Relating to his Career as an Artist*, New Haven and London, 1989

Kemp, Martin, *The Science of Art: Optical Themes in Western Art from Brunelleschi to Seurat*, New Haven and London, 1992

Kepler, Johannes, *Ad vitellionem paralipomena*, Frankfurt, 1604

Kepler, Johannes, *Dioptrice*, Augsburg, 1611

KEPLER, JOHANNES, *Gesammelte Werke*, Munich, 1937

Kircher, Athanasius, *Ars magna lucis et umbrae*, Rome, 1646

KLEIN, ROBERT, *La Forme et l'intelligible*, Paris, 1970 (*Form and Meaning: Writings on the Renaissance and Modern Art*, Princeton, 1979)

König, Eberhard, *Die Très Belles Heures von Jean de France, Duc de Berry*, Munich, 1998

Krens, Thomas (ed.), *Renaissance Painting in Manuscripts: Treasures from the British Library*, New York and London, 1983

KUBOVY, MICHAEL, *The Psychology of Perspective and Renaissance Art*, Cambridge, 1986

Kuznetsova, Irina, *French Painting from the Pushkin Museum: 17th to 20th Century*, Leningrad, 1979

Langdon, Helen, *Caravaggio: A Life*, New York, 1998

Lapucci, Roberta, 'Caravaggio e i "quadretti nello specchio ritratti"', *Paragone*, March–July 1994

Laveissière, Sylvain and Régis Michel, *Géricault*, Paris, 1991

Leurechon, Jean, *Récréations mathématiques*, Paris, 1633

Levenson, Jay A., *Circa 1492: Art in the Age of Exploration*, Washington, D.C., 1991

Leymarie, Jean, *Corot*, New York, 1979

Lindberg, David C., 'Alhazen's theory of vision and its reception in the West', *Isis*, vol. 58, 1967

Lindberg, David C., 'The theory of pinhole images from antiquity to the thirteenth century', *Archive for History of Exact Sciences*, vol. 5, no. 2, 1968

Lindberg, David C., 'The cause of refraction in medieval optics', *British Journal for the History of Science*, vol. 4, 1968–9

Lindberg, David C., 'A reconsideration of Roger Bacon's theory of pinhole images', *Archive for History of Exact Sciences*, vol. 6, no. 3, 1970

Lindberg, David C., *John Pecham and the Science of Optics: Perspectiva Communis*, Madison and London, 1970

Lindberg, David C., 'The theory of pinhole images in the fourteenth century', *Archive for History of Exact Sciences*, vol. 6, no. 6, 1970

Lindberg, David C., 'Lines of influence in thirteenth-century optics: Bacon, Witelo and Pecham', *Speculum*, vol. 46, 1971

Lindberg, David C., *A Catalogue of Medieval and Renaissance Optical Manuscripts*, Toronto, 1975

Lindberg, David C., *Roger Bacon's Philosophy of Nature*, Oxford, 1983

Lindberg, David C., *Roger Bacon and the Origins of Perspectiva in the Middle Ages*, Oxford, 1996

Lindberg, David C. (ed.), *Studies in the History of Medieval Optics*, London, 1983

LINDBERG, DAVID C., *Theories of Vision, from Al-Kindi to Kepler*, Chicago and London, 1976

Lindberg, David C. and Ronald L. Numbers (eds), *God and Nature*, Berkeley and Los Angeles, 1986

Links, J. G., *Canaletto*, London, 1982

Longino, Cesare, *Trinum magicum, sive secretorum magicorum opus*, Frankfurt, 1604

Lopez-Rey, José, *Velázquez: Painter of Painters*, Cologne, 1996

Lovell, D. J., *Optical Anecdotes*, Bellingham, 1981

Lucco, Mauro, *Giorgione*, Milan, 1995

LYNES, JOHN A., 'Brunelleschi's perspectives reconsidered', *Perception*, vol. 9, 1980

MACFARLANE, ALAN and MARTIN, GERRY, *The Glass Bathyscape: How Glass Changed the World*, London, 2002

Manetti, Antonio, *The Life of Brunelleschi*, manuscript, Florence, 1480s; published in original Italian with English translation, edited by Howard Saalman and translated by Catherine Enggass, Pennsylvania and London, 1970

MARCUSSEN, MARIANNE, 'Perspective to abstraction', *La Prospettiva*, 1998

MARCUSSEN, MARIANNE, *Depiction, Perception and Perspective from Antiquity to the end of the 19th Century*, Copenhagen, 1992

Mariette, P.-J., *Abecedario*, Paris, 1851–3

Marle, Raimond van, *The Development of the Italian Schools of Painting*, The Hague, 1934

Martineau, Jane and Charles Hope (eds), *The Genius of Venice 1500–1600*, London, 1983

Merrifield, Mary P., *Original Treatises on the Arts of Painting*, London, 1849

Mersenne, Marin, *Universae geometriae, mixt aeque mathematicae synopsis, et bini refractionum demonstratarum tractacus*, Paris, 1644

Mersenne, Marin, *L'Optique et la catoptrique*, Paris, 1673

Michel, Marianne Roland, *Chardin*, New York, 1996

Mirecourt, Eugène de, *Ingres*, Paris, 1855

Moir, Alfred, *Anthony van Dyck*, New York, 1994

Molyneaux, William, *Dioptrica nova*, London, 1692

Mormando, Franco, *Saints and Sinners: Caravaggio and the Baroque Image*, Boston, 1999

Moxon, Joseph, *Practical Perspective*, London, 1670

Murray, Peter and Linda Murray, *The Art of the Renaissance*, London, 1963

Musper, H. T., *Netherlandish Painting from Van Eyck to Bosch*, New York, 1981

Mydorge, Claude, *Examen du livre des récréations mathématiques et de ses problèmes en géometrie, mécanique et catoptrique*, Paris, 1638

Naef, Hans, *Rome vue par Ingres*, London, 1960

Needham, Joseph, *Science and Civilisation in China*, Cambridge, 1962

Nepi Scirè, Giovanna, *Canaletto's Sketchbook*, Venice, 1997

Newbold, William Romaine, *The Cipher of Roger Bacon*, Philadelphia and London, 1928

Newton, Isaac, *Opticks*, London, 1704

Niceron, Jean-François, *Perspective curieuse*, Paris, 1638

Nicholson, Benedict, *Caravaggism in Europe*, Turin, 1990

Nikulin, Nikolai, *Netherlandish Paintings in Soviet Museums*, Oxford and Leningrad, 1987

Norton, Thomas, *The Ordinall of Alchimy*, Bristol, 1477; facsimile, London, 1928; published in Latin as *Museum hermeticum*, Frankfurt, 1678; translated into English, London, 1893

Oberhuber, Konrad, *Raphael: The Paintings*, Munich, London and New York, 1999

Oppenheimer, Paul, *Rubens: A Portrait Beauty and the Angelic*, London, 1999

Ortiz, Antonio et al, *Velázquez*, New York, 1989

Panofsky, Erwin, *The Life and Art of Albrecht Dürer*, Princeton, 1943

PANOFSKY, ERWIN, *Die Perspektive als 'Symbolische Form'*, Leipzig and Berlin, 1927 (*Perspective as Symbolic Form*, New York, 1991)

Panofsky, Erwin, *Early Netherlandish Painting*, Cambridge, Mass., 1964

Paton, James and A. S. Murray, 'Mirror', *Encyclopedia Britannica*, Edinburgh, 1883

Pecham, John, *Perspectiva communis*, 1279; edited by George Hartmann, Nuremberg, 1542

Pecham, John, *Tractacus de perspectiva*, 13th century; edited by David C. Lindberg, New York, 1972

Pirienne, M. H., *Optics, Painting and Photography*, Cambridge, 1970

Porcher, Jean, *French Miniatures from Illuminated Manuscripts*, London, 1960

Porta, Giambattista della, *Magiae naturalis*, 4 volumes, Rome, 1558; expanded and republished in 20 volumes, 1588; translated into English as *Natural Magick*, London, 1658

Porta, Giambattista della, *De furtivis literarum notis*, Naples, 1563

PrENDERGAST, MARK, *Mirror Mirror: A History of the Human Love Affair with Reflection*, New York, 2003

Pricke, Robert, *Magnum in parvo*, London, 1672

Pseudo-ARISTOTLE, *Secretum Secretorum*, translated into Latin c.1150.

Quermann, Andreas, *Domenico di Tommaso di Currado Bigordi Ghirlandaio 1449–1494*, Cologne, 1998

Rashed, Roshdi (ed.), *Encyclopedia of the History of Arabic Science*, London and New York, 1996

Read, Jan, *The Moors of Spain and Portugal*, London, 1974

Reisch, Gregorius, *Margarita philosophica*, Friburg, 1503

Reynolds, Joshua, 'A Discourse Delivered to the Students of the Royal Academy, London', 1786; in *Discourses on Art*, edited by Robert R. Wark, New Haven and London, 1997

Richter, Jean Paul, *The Literary Works of Leonardo da Vinci*, London, 1883

Risner, Freidrich, *Opticae*, Kassel, 1606

Roberts, Jane, *Drawings by Holbein from the Court of Henry VIII*, Orlando, 1987

Roberts, Jane, *Holbein and the Court of Henry VIII*, Edinburgh, 1993

Ronchi, Vasco, *Optics: The Science of Vision*, New York, 1957

Ronchi, Vasco, *Storia della luce*, 1939; translated by V. Barocas as *The Nature of Light*, London, 1970

Rowlands, John, *Holbein: The Paintings of Hans Holbein the Younger*, Oxford, 1985

Roy, Ashok et al, *Andy Warhol Drawings 1942–1987*, Basel, 1998

Ruskin, John, *Modern Painters*, 5 volumes, London, 1843–60

Sabra, A. I., *The Optics of Ibn Al-Haytham*, London, 1989

Salmon, William, *Polygraphice*, London, 1672

Santi, Bruno, *Raphael*, translated by Paul Blanchard, Florence, 1991

Sarton, George, *Appreciation of Ancient and Medieval Science during the Renaissance (1450–1600)*, New York, 1955

Scharf, Aaron, *Art and Photography*, London, 1968

Scheiner, Christopher, *Oculus*, Innsbruck, 1619

Schmidt, Peter, *The Adoration of the Lamb*, Leuven, 1996

Schneider, Norbert, *The Art of the Portrait: Masterpieces of European Portrait-Painting 1420–1670*, Cologne, 1994

Schneider, Norbert, *Still Life: Still-Life Painting in the Early Modern Period*, Cologne, 1994

Schott, Kaspar, *Magia universalis naturae et artis*, Frankfurt, 1657

Schwarz, Heinrich, 'The mirror of the artist and the mirror of the devout: observations on some paintings, drawings and prints of the fifteenth century', in *Studies in the History of Art dedicated to William E. Suida on his Eightieth Birthday*, London, 1959

Schwarz, Heinrich, *Art and Photography – Forerunners and Influences: Selected Essays*, New York, 1985

Schwenter, Daniel, *Physico-Mathematicae*, Nuremberg, 1651

Scott, Kathleen L., *Later Gothic Manuscripts 1390–1490*, London, 1996

SENECA, *Questiones Naturalis*, Rome, before ad 65

Seymour, Charles, 'Dark chamber and light-filled room: Vermeer and the camera obscura', *Art Bulletin*, September 1964

Slive, Seymour, *Frans Hals*, London, 1989

Smeyers, Maurits and Jan van der Stock (eds) *Flemish Illuminated Manuscripts 1475–1550*, Ghent, 1996

Smith, A. Mark, *Witelonis perspectivae liber quintus*, Warsaw, 1983

Smith, Robert, *A Compleat System of Opticks*, Cambridge, 1738

Smyth, Frances P. and John P. O'Neill (eds), *The Age of Correggio and the Carracci*, Washington, D.C., and New York, 1986

Sobel, Dava, *Galileo's Daughter: A Historical Memoir of Science, Faith and Love*, New York and London, 1999

Spicer, Joaneath A., *Masters of Light: Dutch Painters in Utrecht during the Golden Age*, Baltimore and San Francisco, 1998

Spike, John T., *Masaccio*, New York, London and Paris, 1995

SPIKE, JOHN T., *Masaccio*, New York, 1996

SPIKE, JOHN T., *Caravaggio*, New York, 2001

Steadman, Philip, *Vermeer's Camera: Uncovering the Truth behind the Masterpieces*, Oxford, 2001

Sterling, Charles, *La Peinture médiévale à Paris: 1300–1500*, 2 volumes, Paris, 1987–90

Streider, Peter, *Dürer: Paintings, Prints, Drawings*, London, 1982

STROO, CYRIEL and SYFER-d'OLNE, PASCALE, *The Flemish Primitives*, Brussels, 1996

Sturm, Johann Christoph, *Collegium experimentale, sive curiosum*, Nuremberg, 1676

TALBOTT, STEPHEN L., *The Future does not Compute: Transcending the Machines in our Midst*, Sebastopol, CA., 1995

Taton, René, *Ancient and Medieval Science from Prehistory to ad 1450*, translated by A. J. Pomerans, London, 1963

Temple, Robert, *The Crystal Sun: Rediscovering a Lost Technology of the Ancient World*, London, 2000

Thomin, M., *Traité d'optique mécanique*, Paris, 1749

Thorndike, Lynn, *A History of Magic and Experimental Science*, New York, 1929

Thuillier, Jacques, *Georges de la Tour*, translated by Fabia Claris, Paris, 1993

Tinterow, Gary and Philip Conisbee, *Portraits by Ingres: Image of an Epoch*, London, 1999

Tinterow, Gary, Michael Pantazzi and Vincent Pomarède, *Corot*, New York, 1996

Tomlinson, Janis, *Francisco de Goya y Lucientes 1746–1828*, London, 1999

Took, Andrew, *A Catalogue of Mathematical and Optical Instruments*, auction sale catalogue, London, 1733

TOSO, GIANFRANCO, *Murano: A History of Glass*, Venice, 2000

TSUJI, SHIGERU, 'Brunelleschi and the camera obscura: the discovery of pictorial perspective', *Art History*, vol. 13, no. 3, 1990

Twyman, F., *Prism and Lens Making: A Textbook for Optical Glassmakers*, London, 1943

Tymme, Thomas, *A Dialogue Philosophicall*, London, 1612

Varley, Cornelius, *A Treatise on Optical Drawing Instruments*, London, 1845

Varshavskaya, Maria and Xenia Yegorova, *Peter Paul Rubens*, Bournemouth and St Petersburg, 1995

Vasari, Giorgio, *Le Vite dei più eccellenti architetti, pittori et scultori italiani*, Florence, 1550; translated by Julia Conway Bondanella and Peter Bondanella as *The Lives of the Artists*, 1998

VELTMAN, KIM H., *Ptolemy and the Origins of Linear Perspective*, Milan, 1977

Verdi, Richard, *Nicolas Poussin 1594–1655*, London, 1995

Vernet, Juan and Julio Samso, 'The development of Arabic science in Andalucia', in Roshdi Rashed (ed.), *Encyclopedia of the History of Arabic Science*, London and New York, 1996

VILLANI, FILLIPO, *De Origine Civitatis Florentie et de Eiusdem Famosis Civibus*, Florence, 1380s

Vos, Dirk de, *Hans Memling: The Complete Works*, London, 1994

Vos, Dirk de, *Rogier van der Weyden: The Complete Works*, Antwerp and New York, 1999

Walter, Ingo F. and Rainer Metzger, *Vincent van Gogh: The Complete Paintings*, Cologne, 1997

Wasserman, Jack, *Leonardo da Vinci*, New York, 1984

Wheelock, Arthur K., 'Constantin Huygens and early attitudes toward the camera obscura', *History of Photography*, no. 2, April 1977

Wheelock, Arthur K., *Perspective, Optics and Delft Artists around 1650*, New York and London, 1977

Wheelock, Arthur K., *Jan Vermeer*, New York and London, 1981

WHITE, JOHN, *The Birth and Rebirth of Pictorial Space*, London and Boston, 1956 WITELO, *Perspectiva*, before 1278, published as: *Vitellionis Mathematici doctissimi repi optikae*, Nuremberg, 1535; and as *Vitellonis Thuringopolini*, Basel, 1672

Wollaston, W. H., 'Description of the camera lucida', *A Journal of Natural Philosophy, Chemistry and the Arts*, London, June 1807

Worp, J. A. (ed.), 'Fragment eener autobiographie van Constantijn Huygens', in *Bijdragen en Mededeelingen van het Historisch Genootschap*, s'Gravenhage, 1897

Worp, J. A. (ed.), *De Briefwisseling van Constantijn Huygens*, s'Gravenhage, 1911

Wotton, Henry, *Reliquiae Wottonianae*, London, 1651; republished in Logan Pearsall Smith, *The Life and Letters of Sir Henry Wotton*, Oxford, 1907

Zahn, Johann, *Oculus artificialis teledioptricus, sive telescopium*, Würzburg, 1685–6

Zanetti, Antonio Maria, *Della pittura veneziana*, Venice, 1771

Zarnecki, George, Janet Holt and Tristram Holland, *English Romanesque Art 1066–1200*, London, 1984

Zeki, Semir, *Inner Vision: An Exploration of Art and the Brain*, Oxford, 1999

Zerwick, Chloe, *A Short History of Glass*, New York, 1980

도판목록

작품 크기의 단위는 센티미터이며, 세로 다음에 가로다.
상=위, 하=아래, 좌=왼쪽, 우=오른쪽, 중=중앙

6 「그리스도 판토크라토르」, 1150년경, 비잔틴 앱스 모자이크, 체팔루 대성당, 시칠리아. 사진 ⓒ 스칼라

7~10 데이비드 호크니, 「대장벽」(부분), 2000. ⓒ 리처드 슈미트

11 빈센트 반 고흐, 「트라부크의 초상」, 1889년 5~6월, 캔버스에 유채, 61.0×46.0, 졸로투른 미술관, 뒤비-뮐러-슈티프퉁, 스위스. 사진 스위스 예술연구소

12좌 데이비드 호크니, 「리처드 슈미트. 1999년 3월 29일 로스앤젤레스」(부분), 1999. 백지에 연필, 카메라 루시다 이용, 27.9×21.6. ⓒ 데이비드 호크니. 사진 스티브 올리버

12중 데이비드 호크니, 「켄 워시 I. 1999년 4월 30일 브리들링턴」(부분), 1999. 백지에 연필, 카메라 루시다 이용, 25.4×17.8. ⓒ 데이비드 호크니. 사진 스티브 올리버

12우 데이비드 호크니, 「마거릿 호크니. 1999년 4월 30일 브리들링턴」(부분), 1999. 백지에 연필, 카메라 루시다 이용, 25.4×17.8. ⓒ 데이비드 호크니. 사진 스티브 올리버

13좌 데이비드 호크니, 「켄 워시와 소피. 1999년 5월 1일 브리들링턴」(부분), 1999. 백지에 연필, 카메라 루시다 이용, 25.4×17.8. ⓒ 데이비드 호크니. 사진 스티브 올리버

13중 데이비드 호크니, 「마거릿 호크니. 1999년 5월 1일 브리들링턴」(부분), 1999. 백지에 연필, 카메라 루시다 이용, 25.4×17.8. ⓒ 데이비드 호크니. 사진 스티브 올리버

13우 데이비드 호크니, 「마르코 리빙스턴. 1999년 5월 3일 런던」(부분), 1999. 황색지에 연필, 카메라 루시다 이용, 27.3×20.0. ⓒ 데이비드 호크니. 사진 스티브 올리버

14좌 데이비드 호크니, 「닉 타이트. 1999년 5월 12일 런던」(부분), 1999. 백지에 연필, 카메라 루시다 이용, 29.8×20.0. ⓒ 데이비드 호크니. 사진 스티브 올리버

14중 데이비드 호크니, 「노먼 로젠털. 1999년 5월 12일 런던」(부분), 1999. 백지에 연필, 카메라 루시다 이용, 29.8×20.0. ⓒ 데이비드 호크니. 사진 스티브 올리버

14우 데이비드 호크니, 「폴 호크니. 1999년 5월 15일 브리들링턴」(부분), 1999. 백지에 연필, 카메라 루시다 이용, 29.8×20.0. ⓒ 데이비드 호크니. 사진 스티브 올리버

15좌 데이비드 호크니, 「진 호크니. 1999년 5월 15일 브리들링턴」(부분), 1999. 백지에 연필, 카메라 루시다 이용, 29.8×20.0. ⓒ 데이비드 호크니. 사진 스티브 올리버

15중 데이비드 호크니, 「피에르 생 장 II. 1999년 5월 16일 브리들링턴」(부분), 1999. 백지에 연필, 카메라 루시다 이용, 29.8×20.0. ⓒ 데이비드 호크니. 사진 스티브 올리버

15우 데이비드 호크니, 「존 호크니. 1999년 5월 19일 브리들링턴」(부분), 1999. 황색지에 연필과 흰색 크레용, 카메라 루시다 이용, 32.4×26.4. ⓒ 데이비드 호크니. 사진 스티브 올리버

16좌 데이비드 호크니, 「브라이언 영. 1999년 6월 15일 런던」(부분), 1999. 회색지에 연필, 카메라 루시다 이용, 32.4×26.4. ⓒ 데이비드 호크니. 사진 스티브 올리버

16중 데이비드 호크니, 「린디, 더퍼린 앤드 애바 후작부인. 1999년 6월 17일 런던」(부분), 1999. 백지에 연필, 카메라 루시다 이용, 25.4×17.8. ⓒ 데이비드 호크니. 사진 스티브 올리버

16우 데이비드 호크니, 「마틴 켐프. 1999년 6월 22일 런던」(부분), 1999. 회색지에 연필과 흰색 크레용, 카메라 루시다 이용, 38.1×36.2. ⓒ 데이비드 호크니. 사진 스티브 올리버

17좌 데이비드 호크니, 「돈 바처디. 1999년 7월 28일 로스앤젤레스」(부분), 1999. 회색지에 연필과 흰색 크레용, 카메라 루시다 이용, 56.5×38.1. ⓒ 데이비드 호크니. 사진 스티브 올리버

17중 데이비드 호크니, 「맥베스 코언 타일러. 1999년 7월 28일 로스앤젤레스」(부분), 1999. 회색지에 연필과 흰색 크레용, 카메라 루시다 이용, 56.5×38.1. ⓒ 데이비드 호크니. 사진 스티브 올리버

17우 데이비드 호크니, 「마크 글레이즈브룩. 1999년 12월 14일 런던」(부분), 1999. 회색지에 연필과 흰색 크레용, 카메라

루시다 이용, 56.2×38.1. ⓒ 데이비드 호크니. 사진 스티브 올리버

18~19 데이비드 호크니, 「위조된 로베르토 롱기의 인용문」, 2001. 그을린 황색지에 펜, 리본, 동전, 갈색지. ⓒ 데이비드 호크니. 사진 스티브 올리버

20 데이비드 호크니, 「대장벽」(부분), 2000. ⓒ 데이비드 호크니. 사진 스티브 올리버

22 장 오귀스트 도미니크 앵그르, 「루이 프랑수아 고디노 부인(처녀적 이름 이슬라의 빅투아르 폴린 티올리에르)」, 1829, 흑연, 21.9×16.5, 앙드레 브룽베르 컬렉션, 파리. 사진 파리 소더비

23 장 오귀스트 도미니크 앵그르, 「루이 프랑수아 고디노 부인(처녀적 이름 이슬라의 빅투아르 폴린 티올리에르)」(컴퓨터로 조작한 그림), 1829, 흑연, 21.9×16.5, 앙드레 브룽베르 컬렉션, 파리. 사진 파리 소더비

24 장 오귀스트 도미니크 앵그르, 「루이 프랑수아 고디노 부인(처녀적 이름 이슬라의 빅투아르 폴린 티올리에르)」(부분), 1829, 흑연, 21.9×16.5, 앙드레 브룽베르 컬렉션, 파리. 사진 파리 소더비

25 앤디 워홀, 「정물」(부분), 1975, TH 손더스지에 흑연, 68.3×102.9. ⓒ 앤디 워홀 시각예술재단, Inc./ARS, NY and DACS, 런던 2001

26상 장 오귀스트 도미니크 앵그르, 「세논 부인의 습작」, 1813~14, 종이에 흑연, 13.4×8.1, 앵그르 미술관, 몽토방. 사진 ⓒ 루마냐

26좌하 장 오귀스트 도미니크 앵그르, 「르블랑 부인의 습작」(Studies for Madame Leblanc)(부분), 1823, 종이에 목탄, 34×21.9, 앵그르 미술관, 몽토방. 사진 ⓒ 루마냐

26우하 장 오귀스트 도미니크 앵그르, 「르블랑 부인의 습작」, 1823, 종이에 목탄, 34×21.9, 앵그르 미술관, 몽토방. 사진 ⓒ 루마냐

27 장 오귀스트 도미니크 앵그르, 「샤를 아야르 부인」(부분), 1812년경, 종이에 흑연, 26.6×18.0, 포그아트 미술관, 하버드 대학교 미술관, 케임브리지, 매사추세츠, 폴 J. 색스의 유증, 1900년 동기생 '내 친구 그렌빌 L. 윈스럽에게 주는 선물' 1965. 0298

29 카메라 루시다로 그림을 그리는 데이비드 호크니, 1999. 사진 ⓒ 필 세이어

30좌상 장 오귀스트 도미니크 앵그르, 「토머스 처치 박사」(부분), 1816. 종이에 흑연, 20.4×16.0. 로스앤젤레스 지역미술관, 라울라 D. 래스커의 유증과 부설 유물재단 미술관의 기금으로 구입

30중상 장 오귀스트 도미니크 앵그르, 「앙드레 브누아 바로, 일명 토렐」(부분), 1819. 흑연, 28.8×20.5. 이브 생 로랑과 피에르 베르제 컬렉션, 파리.

30우상 장 오귀스트 도미니크 앵그르, 「찰스 토머스 스러스턴」, 1816. 흑연과 수채, 20.8×16.1. 개인 소장품

30좌중 장 오귀스트 도미니크 앵그르, 「장 프랑수아 앙투안 포레」, 1823. 흑연, 31.6×22.3. 애쉬몰린 미술관, 옥스퍼드. 애쉬몰린 미술관의 방문객들

30중 장 오귀스트 도미니크 앵그르, 「기욤 기용 레티에르」(부분), 1815. 종이에 흑연, 27.1×21.1. 피어폰트 모건 도서관, 뉴욕. 테레즈 쿤 스트라우스가 남편 허버트 N. 스트라우스를 추념하여 남긴 유산

30우중 장 오귀스트 도미니크 앵그르, 「한 남자의 초상, 에드메 보셰로 추정」, 1814. 메트로폴리탄 미술관, 로저스 재단. 사진 ⓒ 1998 메트로폴리탄 미술관

30좌하 장 오귀스트 도미니크 앵그르, 「아돌프 티에르 부인」, 1834. 종이에 흑연, 31.9×23.9. 앨런 기념미술관, 오벌린 대학, 오하이오. R. T. 밀러 주니어 재단, 1948

30중하 장 오귀스트 도미니크 앵그르, 「프레시닝의 가브리엘 코르투아 사제」(부분), 1816년 이전. 흑연과 수채, 27.5×19.5. 개인 소장품

30우하 장 오귀스트 도미니크 앵그르, 「루이즈 프랑수아 베르탱 부인(처녀적 이름 주느비에브 에메 빅투아르 부타르)」(부분), 1834. 종이에 흑연, 32.1×24.1. 루브르

박물관, 파리

31좌상 데이비드 호크니, 「론 릴리화이트. 1999년 12월 17일 런던」(부분), 1999. 회색지에 연필, 크레용, 구아슈, 카메라 루시다 이용, 56.2×38.1. ⓒ 데이비드 호크니. 사진 리처드 슈미트

31중상 데이비드 호크니, 「데블린 크로. 2000년 1월 11일 런던」(부분), 2000. 회색지에 연필, 크레용, 구아슈, 카메라 루시다 이용, 56.2×38.1. ⓒ 데이비드 호크니. 사진 리처드 슈미트

31우상 데이비드 호크니, 「프래빈 페이텔. 2000년 1월 5일 런던」(부분), 2000. 회색지에 연필, 크레용, 구아슈, 카메라 루시다 이용, 56.2×38.1. ⓒ 데이비드 호크니. 사진 리처드 슈미트

31좌중 데이비드 호크니, 「잭 케틀웰. 1999년 12월 13일 런던」(부분), 1999. 회색지에 연필, 크레용, 구아슈, 카메라 루시다 이용, 56.2×38.1. ⓒ 데이비드 호크니. 사진 리처드 슈미트

31중 데이비드 호크니, 「그레이엄 이브. 2000년 1월 7일 런던」(부분), 2000. 회색지에 연필, 크레용, 구아슈, 카메라 루시다 이용, 56.2×38.1. ⓒ 데이비드 호크니. 사진 리처드 슈미트

31우중 데이비드 호크니, 「켄 브래드퍼드. 1999년 12월 20일 런던」(부분), 1999. 회색지에 연필, 크레용, 구아슈, 카메라 루시다 이용, 56.2×38.1. ⓒ 데이비드 호크니. 사진 리처드 슈미트

31좌하 데이비드 호크니, 「마리아 바스케스. 1999년 12월 21일 런던」(부분), 1999. 회색지에 연필, 크레용, 구아슈, 카메라 루시다 이용, 56.2×38.1. ⓒ 데이비드 호크니. 사진 리처드 슈미트

31중하 데이비드 호크니, 「브레인 웨들레이크. 2000년 1월 10일 런던」(부분), 2000. 회색지에 연필, 크레용, 구아슈, 카메라 루시다 이용, 56.2×38.1. ⓒ 데이비드 호크니. 사진 리처드 슈미트

31우하 데이비드 호크니, 「파질라 정구르. 1999년 12월 18일 런던」(부분), 1999. 회색지에 연필, 크레용, 구아슈, 카메라 루시다 이용, 56.2×38.1. ⓒ 데이비드 호크니. 사진 리처드 슈미트

32 장 오귀스트 도미니크 앵그르, 「자크 루이 르블랑 부인」, 1823. 흑연, 캔버스에 유채, 119.4×92.7. 메트로폴리탄 미술관, 캐서린 롤리어드 울프 컬렉션, 울프 재단, 1918. (19.77.2). 사진 ⓒ 1998 메트로폴리탄 미술관

33 폴 세잔, 「커튼」, 1885. 수채, 49.0×30.0. 루브르 박물관, D.A.G. (오르세 재단). ⓒ 사진 RMN–J.G. 베리치

34 데이비드 호크니, 「대장벽」(부분), 2000. ⓒ 데이비드 호크니. 사진 리처드 슈미트

36좌 조토 디 본도네, 「카나에서의 결혼」(부분), 1303~6. 프레스코 벽화, 200.0×185.0. 스크로베니 예배당, 파도바. 사진 ⓒ 스칼라

36우 안토넬로 디 피사넬로, 「지네브라 데스테」, 1455년경. 목판에 템페라, 43.0×30.0. 루브르 박물관, 파리

37 조반니 바티스타 모로니, 「이소타 브렘바티」, 1553. 캔버스에 유채, 크기 미상. 팔라초 모로니 컬렉션, 베르가모

38좌 마솔리노 다 파니칼레, 「절름발이를 치료하는 성 베드로」(부분), 1425년경. 프레스코 벽화, 59.8×25.5. 산타마리아 델 카르미네, 브랑카치 예배당, 피렌체. 사진 ⓒ 스칼라

38우 폴라이우올로 형제(안토니오와 피에로), 「빈켄타우스 성인과 유스타키우스 성인의 사이에 있는 성 야고보」(부분), 1467~68, 패널. 목판에 유채, 179×172. 우피치 미술관, 피렌체. 사진 ⓒ 스칼라

39 아뇰로 브론치노, 「톨레도의 엘레오노라와 그녀의 아들 조반니」, 1545년경. 목판에 템페라, 115.0×96.0. 우피치 미술관, 피렌체. 사진 ⓒ 스칼라

40 조토 디 본도네, 「십자가에 못박힌 예수」(부분), 1302~5. 프레스코 벽화, 200.0×185.0. 스크로베니 예배당, 파도바. 사진 ⓒ 스칼라

41좌 루카스 크라나흐, 「작센 공작 경건공 하인리히」, 1514. 캔버스에 유채, 184.0×82.5. 드레스덴 미술관, 옛 거장 작품관

41우 조반니 바티스타 모로니, 「분홍색 옷을 입은 신사」, 1560. 콘티 모로시니 컬렉션, 베르가모

42좌 안드레아 델 카스타뇨, 「우베르티의 파리나타」(부분), 1448년경. 프레스코 벽화를 목판에 옮김. 250×154. 우피치 미술관, 피렌체

42중 안토니오 피사넬로, 「성 게오르기우스, 성 안토니우스 대수도원장과 함께 있는 성모와 아기 예수」(부분), 1450년경. 목판에 템페라(대폭 개작). 47.0×29.2. 런던 내셔널갤러리

42우 안드레아 만테냐, 「성 게오르기우스」(부분), 1460년경. 패널에 템페라, 66×32. 아카데미아 미술관, 베네치아. 사진 ⓒ 스칼라

43좌 조르조네, 「갑옷 입은 남자와 그의 시동」(부분), 1501년경. 캔버스에 유채, 90.0×73.0. 우피치 미술관, 피렌체. 사진 ⓒ 스칼라

43중 안토니스 모르, 「에스파냐 왕 펠리페 2세」(부분), 1557. 캔버스에 유채, 크기 미상. 국유 문화유산, 마드리드

43우 안토니 반 데이크, 「갑옷 입은 남자」(부분), 1625~27. 캔버스에 유채, 137.2×121.3. 1927.393 신시내티 미술관, 메리 M. 에머리의 기증. 사진 토니 월시 1998

44 안토니 반 데이크, 「갑옷 입은 남자」(부분), 1625~27. 캔버스에 유채, 137.2×121.3. 1927.393 신시내티 미술관, 메리 M. 에머리의 기증. 사진 토니 월시 1998

45 밀라노의 갑옷, 1590년경. 사진 피터 파이너 제공

46 마사초, 「성모와 아기 예수」(부분), 1426. 목판에 템페라, 135.5×73.0. 런던 내셔널갤러리

47좌 게리트 반 혼토르스트, 「여자 얼굴의 습작」, 1623년경. 갈색지에 검은 분필, 37.5×28.0. 국립 미술관, 드레스덴

47우 게리트 반 혼토르스트, 「포도주잔을 들고 즐거워하는 바이올린 연주자」, 1623. 캔버스에 유채, 108.0×89.0. 릭스 미술관, 암스테르담

48 조토 디 본도네, 「성모의 죽음」(부분), 1310~11. 패널에 템페라, 75.0×179.0. 베를린 회화미술관. ⓒ 프로이센 문화유산 미술관, 베를린, 2001. 사진 외르크 P. 안데르스

49 미켈란젤로 메리시 다 카라바조, 「의기양양한 사랑의 신」, 1599. 캔버스에 유채, 156.0×113.0. 베를린 회화미술관. ⓒ 프로이센 문화유산 미술관, 베를린, 2001. 사진 외르크 P. 안데르스

50 데이비드 호크니, 「대장벽」(부분), 2000. ⓒ 데이비드 호크니. 사진 리처드 슈미트

52좌 멜로초 다 포를리, 「플라티나를 바티칸 도서관장으로 임명하는 식스투스 4세」, 1475~77. 프레스코 벽화를 캔버스에 옮김, 370×315. 바티칸 박물관

52우 라파엘로, 「줄리아노 데 메디치 추기경, 루이지 데 로시 추기경과 함께 있는 교황 레오 10세」(부분), 1518~19. 패널에 유채, 154×119. 우피치 미술관, 피렌체. 사진 ⓒ 스칼라

53 라파엘로, 「줄리아노 데 메디치 추기경, 루이지 데 로시 추기경과 함께 있는 교황 레오 10세」(부분), 1518~19. 패널에 유채, 154×119. 우피치 미술관, 피렌체. 사진 ⓒ 스칼라

54 알브레히트 뒤러, 「류트를 그리는 두 명의 밑그림 화가」, 1525. 목판화

55 미켈란젤로 메리시 다 카라바조, 「류트 연주자」, 1595년경. 캔버스에 유채, 94×119. 에르미타슈 국립미술관, 상트페테르부르크

56 한스 홀바인, 「장 드 댕트빌과 조르주 드 셀브(대사들)」, 1533. 목판에 유채, 207×209.5. 런던 내셔널갤러리

57상 한스 홀바인, 「장 드 댕트빌과 조르주 드 셀브(대사들)」(부분), 1533. 목판에 유채, 207×209.5. 런던 내셔널갤러리

57우중 한스 홀바인, 「장 드 댕트빌과 조르주 드 셀브(대사들)」(부분), 1533. 목판에 유채, 207×209.5. 런던 내셔널갤러리

57좌하 한스 홀바인, 「장 드 댕트빌과 조르주 드 셀브(대사들)」(부분), 1533. 목판에 유채, 207×209.5. 런던 내셔널갤러리

57우하 한스 홀바인, 「장 드 댕트빌과 조르주 드 셀브(대사들)」(부분), 1533. 목판에 유채, 207×209.5. 런던 내셔널갤러리

58상 요한네스 베르메르, 「식모」(부분), 1658~60년경. 캔버스에 유채. 455×41.0. 릭스 미술관, 암스테르담

58하 요한네스 베르메르, 「식모」(빵의 부분), 1658~60년경. 캔버스에 유채. 455×41.0. 릭스 미술관, 암스테르담

59 요한네스 베르메르, 「식모」, 1658~60년경. 캔버스에 유채. 455×41.0. 릭스 미술관, 암스테르담

60 로렌초 로토, 「남편과 아내」, 1543. 캔버스에 유채. 96×116. 에르미타슈 국립미술관, 상트페테르부르크

61상 로렌초 로토, 「남편과 아내」(부분), 1543. 캔버스에 유채. 96×116. 에르미타슈 국립미술관, 상트페테르부르크

61하 로렌초 로토, 「남편과 아내」(부분), 1543. 캔버스에 유채. 96×116. 에르미타슈 국립미술관, 상트페테르부르크

62좌 한스 홀바인, 「게오르크 기스체」, 1532. 캔버스에 유채, 97.5×86.0. 베를린 국립미술관. ⓒ 프로이센 문화유산 미술관, 베를린, 2001. 사진 외르크 P. 안데르스

62~3 한스 홀바인, 「게오르크 기스체」(부분), 1532. 캔버스에 유채, 97.5×86.0. 베를린 국립미술관. ⓒ 프로이센 문화유산 미술관, 베를린, 2001. 사진 외르크 P. 안데르스

64상 한스 멤링, 「기도하는 젊은이」, 1485~90년경. 패널에 유채, 29.2×22.5. 튀센보르네미차차 미술관, 마드리드

64하 한스 멤링, 「기도하는 젊은이」, 1485~90년경. 패널에 유채, 29.2×22.5. 튀센보르네미차차 미술관, 마드리드

65 한스 멤링, 「마리아의 꽃」, 1485~90년경. 패널에 유채, 29.2×22.5. 튀센보르네미차차 미술관, 마드리드

66좌 조토 디 본도네, 「산프란체스코의 상부 바실리카」(부분), 1300. 프레스코 벽화, 270.0×230.0. 산프란체스코, 아시시. 사진 ⓒ 스칼라

66우 무명의 오스트리아 화가, 「오스트리아의 루돌프 4세」(부분), 1365년경. 캔버스에 유채, 39.0×22.0. 대주교구의 성당과 교구민 미술관, 빈

67좌 마솔리노 다 파니칼레, 「절뚝발이를 치료하는 성 베드로」(부분), 1425년경. 프레스코 벽화, 59.8×25.5. 산타마리아 델 카르미네, 브랑카치 예배당, 피렌체. 사진 ⓒ 스칼라

67우 로베르 캉팽, 「한 남자」(부분), 1430년경. 오크에 유채 및 달걀 템페라. 40.7×28.1. 런던 내셔널갤러리

68좌상 조토 디 본도네, 「십자가에 못박힌 예수」(부분), 1302~5. 프레스코 벽화, 200.0×185.0. 스크로베니 예배당, 파도바. 사진 ⓒ 스칼라

68우상 조토 디 본도네, 「십자가에 못박힌 예수」(부분), 1302~5. 프레스코 벽화, 200.0×185.0. 스크로베니 예배당, 파도바. 사진 ⓒ 스칼라

68좌하 디리크 보우츠, 「황제 오토 3세의 심판」(부분), 1460년경. 목판에 유채, 324.0×182.0. 벨기에 왕립미술관, 브뤼셀

68우하 디리크 보우츠, 「황제 오토 3세의 심판」(부분), 1460년경. 목판에 유채, 324.0×182.0. 벨기에 왕립미술관, 브뤼셀

69좌상 조토 디 본도네, 「십자가에 못박힌 예수」(부분), 1302~5. 프레스코 벽화, 200.0×185.0. 스크로베니 예배당, 파도바. 사진 ⓒ 스칼라

69우상 조토 디 본도네, 「십자가에 못박힌 예수」(부분), 1302~5. 프레스코 벽화, 200.0×185.0. 스크로베니 예배당, 파도바. 사진 ⓒ 스칼라

69좌하 디리크 보우츠, 「황제 오토 3세의 심판」(부분), 1460년경. 목판에 유채, 324.0×182.0. 벨기에 왕립미술관, 브뤼셀

69우하 디리크 보우츠, 「황제 오토 3세의 심판」(부분), 1460년경. 목판에 유채, 324.0×182.0. 벨기에 왕립미술관, 브뤼셀

70 젠틸레 다 파브리아노, 「동방박사의 경배」(부분), 1423. 목판에 유채, 173.0×220.0. 우피치 미술관, 피렌체. 사진 ⓒ 스칼라

71 얀 반 에이크, 「롤랭 대주교」(부분), 1436. 캔버스에 유채, 660.0×620.0. 루브르 박물관, 파리. 사진 ⓒ RMN- 에르베 레반도프스키

72좌 로베르 캉팽, 「하인리히 폰 베를 3부작」(부분), 1438. 프라도 미술관, 마드리드. 사진 ⓒ 스칼라

72우 로베르 캉팽, 「하인리히 폰 베를 3부작」(부분), 1438. 프라도 미술관, 마드리드. 사진 ⓒ 스칼라

73 얀 반 에이크, 「파엘레 참사회원과 함께 있는 성모와 아기 예수」(부분), 1436. 패널에 유채, 141.0×176.5. 그뢰닝게 미술관, 브뤼헤

74~5 브래드 본템스의 초상화를 실물을 보며 마무리하는 데이비드 호크니, 로스앤젤레스, 2000. ⓒ 데이비드 호크니. 사진 리처드 슈미트

76좌상 브래드 본템스의 초상화를 거울-렌즈 투영으로 그리는 데이비드 호크니, 로스앤젤레스, 2000. ⓒ 데이비드 호크니. 사진 리처드 슈미트

76중상, 우상 브래드 본템스의 용모 특징을 거울-렌즈 투영으로 종이에 표시하는 데이비드 호크니, 로스앤젤레스, 2000. ⓒ 데이비드 호크니. 사진 리처드 슈미트

76좌중 브래드 본템스의 초상화를 실물을 보며 마무리하는 데이비드 호크니, 로스앤젤레스, 2000. ⓒ 데이비드 호크니. 사진 리처드 슈미트

76우중 바깥에서 암실을 들여다본 모습, 로스앤젤레스, 2000. ⓒ 데이비드 호크니. 사진 리처드 슈미트

76하 거울-렌즈 장치(커튼을 젖히면 암실 안이 보인다), 로스앤젤레스, 2000. ⓒ 데이비드 호크니. 사진 리처드 슈미트

77 데이비드 호크니, 「브래드 본템스의 초상」, 2000. 백지에 연필과 구아슈. 거울-렌즈 투영 이용, 76.2×56.5. ⓒ 데이비드 호크니. 사진 리처드 슈미트

78우 얀 반 에이크, 「니콜로 알베르가티 추기경」, 1431. 종이에 은필과 흰색 분필, 21.4×18.0. 미술사박물관, 빈

79 얀 반 에이크, 「니콜로 알베르가티 추기경」, 1432. 목판에 유채, 34.1×27.3. 미술사박물관, 빈

80좌상 브래드 본템스의 초상화를 실물을 보며 마무리하는 데이비드 호크니, 로스앤젤레스, 2000. ⓒ 데이비드 호크니. 사진 리처드 슈미트

80중상 로베르 캉팽, 「한 남자」(부분), 1430년경. 오크에 유채와 달걀 템페라, 40.7×28.1. 런던 내셔널갤러리

80우상 얀 반 에이크, 「니콜로 알베르가티 추기경」, 1432. 목판에 유채, 34.1×27.3. 미술사박물관, 빈

80좌중 안토넬로 다 메시나, 「한 남자의 초상, '일 콘도티에레'로 추정」, 1475. 목판에 유채와 템페라, 36.0×30.0. 루브르 박물관, 파리

80중 후고 반 데르 후스, 「한 남자의 초상」, 1475. 목판에 유채, 타원형, 31.8×26.0. 메트로폴리탄 미술관, H. O. 하베마이어 컬렉션, H. O. 하베마이어 부인의 유증, 1929. 사진 ⓒ 1980 메트로폴리탄 미술관

80우중 한스 멤링, 「한 노인의 초상」, 1480~90. 목판에 유채, 26.4×19.4. 메트로폴리탄 미술관, 벤저민 앨트먼의 유증, 1913. (14.40.648). 사진 ⓒ 1986 메트로폴리탄 미술관

80좌하 이탈리아(밀라노) 화가, 「프란체스코 디 바르톨로메오 아르킨토의 초상」, 1494. 목판에 유채, 53.3×38.1. 런던 내셔널갤러리

80중하 조반니 벨리니, 「도제 레오나르도 로레단」, 1501~4. 목판에 유채, 61.6×45.1. 런던 내셔널갤러리

80우하 로렌초 로토, 「흰 커튼 앞에 있는 청년」, 1506~8. 목판에 유채, 42.3×53.5. 미술사박물관, 빈

81좌상 로히어르 반 데르 웨이던, 「한 부인의 초상」, 1435. 캔버스에 유채, 47.0×32.0. 베를린 국립미술관. ⓒ 프로이센 문화유산 미술관, 베를린, 2001. 사진 외르크 P. 안데르스

81중상 페트루스 크리스투스, 「카르투지오 수도사의 초상」, 1446. 목판에 유채, 29.2×21.6. 메트로폴리탄 미술관, 쥘 바슈 컬렉션, 1949. (49.7.19). 사진 ⓒ 1992 메트로폴리탄 미술관

81우상 디리크 보우츠, 「한 남자의 초상」, 1470년경. 목판에 유채, 30.5×21.6. 메트로폴리탄 미술관, 벤저민 앨트먼의 유증, 1913. (14.40.644). 사진 ⓒ 1981 메트로폴리탄 미술관

81좌중 젠틸레 벨리니로 추정, 「술탄 메메드 2세」, 1480. 캔버스에 유채, 69.9×52.1. 런던 내셔널갤러리

81중 프란체스코 본시뇨리, 「한 노인의 초상」, 1487. 목판에 템페라, 41.9×29.8. 런던 내셔널갤러리

81우중 알비세 비바리니, 「한 남자의 초상」, 1497. 목판에 유채, 62.2×47.0. 런던 내셔널갤러리

81좌하 쿠엔틴 마시스, 「한 여인의 초상」, 1520년경. 목판에 유채, 48.3×42.2. 메트로폴리탄 미술관, 프리드샘 컬렉션, 마이클 프리드샘의 유증, 1931. (32.100.47). 사진 ⓒ 메트로폴리탄 미술관

81중하 얀 고사르트, 「장갑을 쥔 남자의 초상」, 1530~32. 목판에 유채, 24.4×16.8. 런던 내셔널갤러리

81우하 조반니 바티스타 모로니, 「한 남자의 초상(루피 백작?)」, 1560~5. 캔버스에 유채, 47.0×39.7. 런던 내셔널갤러리

82 얀 반 에이크, 「조반니(?) 아르놀피니와 그의 아내 조반나

83	얀 반 에이크, 「조반니(?) 아르놀피니와 그의 아내 조반나 체나미(?)의 초상(아르놀피니의 결혼)」, 1434. 목판에 유채, 81.8×59.7. 런던 내셔널갤러리
84~5	얀 반 에이크, 「조반니(?) 아르놀피니와 그의 아내 조반나 체나미(?)의 초상(아르놀피니의 결혼)」(부분), 1434. 목판에 유채, 81.8×59.7. 런던 내셔널갤러리
86	디리크 보우츠, 「성찬회의 제단화: 중앙 패널, 최후의 만찬」, 1464~68. 패널에 유채, 180×150. 생피에르 교회, 루뱅
87상	디리크 보우츠, 「성찬회의 제단화: 중앙 패널, 최후의 만찬」(부분), 1464~68. 패널에 유채, 180×150. 생피에르 교회, 루뱅
87하	데이비드 호크니, 「아널드, 데이비드, 피터, 엘자+꼬마 다이애나, 1982년 3월 20일」, 1982. 폴라로이드 구성, 54.0×67.3. ⓒ 데이비드 호크니
88	디리크 보우츠, 「성찬회의 제단화: 중앙 패널, 최후의 만찬」(중앙 패널의 열두 부분), 1464~68. 패널에 유채, 180×150. 생피에르 교회, 루뱅
89	디리크 보우츠, 「성찬회의 제단화: 중앙 패널, 최후의 만찬」(중앙 패널의 열두 부분), 1464~68. 패널에 유채, 180×150. 생피에르 교회, 루뱅
90~1	후고 반 데르 후스, 「포르티나리 3부작」, 1479. 우피치 미술관, 피렌체. 사진 ⓒ 스칼라
92	후고 반 데르 후스, 「포르티나리 3부작」(35개 부분), 1479. 우피치 미술관, 피렌체. 사진 ⓒ 스칼라
93	후고 반 데르 후스, 「포르티나리 3부작」(35개 부분), 1479. 우피치 미술관, 피렌체. 사진 ⓒ 스칼라
95상	데이비드 호크니, 「페어블로섬 고속도로, 1986년 4월 11~18일」(두번째 버전), 1986. 사진 콜라주, 181.6×271.8. J. 폴 게티 미술관, 로스앤젤레스 ⓒ 데이비드 호크니
95하	반 에이크 형제, 「어린 양의 경배」, 「헨트 제단화」의 패널, 1432. 목판에 유채, 137.7×242.3. 생바봉 수도원, 헨트
96	디리크 보우츠, 「성찬회의 제단화: 중앙 패널, 최후의 만찬」, 패널에 유채, 180×150. 생피에르 교회, 루뱅
96~7	안드레아 델 카스타뇨, 「최후의 만찬」, 1447~49. 프레스코 벽화, 453×975. 체나콜로 디 산타폴로니아, 피렌체. 사진 ⓒ 스칼라
98	안토넬로 다 메시나, 「서재에 있는 성 히에로니무스」, 1460~65년경. 목판에 유채, 45.7×36.2. 런던 내셔널갤러리
99	안토넬로 다 메시나, 「서재에 있는 성 히에로니무스」(20개 부분), 1460~65년경. 목판에 유채, 45.7×36.2. 런던 내셔널갤러리
100	한스 홀바인, 「장 드 댕트빌과 조르주 드 셀브(대사들)」, 1533. 목판에 유채, 207×209.5. 런던 내셔널갤러리
101	한스 홀바인, 「춤 탄츠 저택의 전면 스케치」, 1520년경. 펜과 워시, 62.2×58.5. 바젤 공립미술관 동판화 전시실. Inv. 1955. 144.2 뮐러 1996 Nr. 114. 사진 바젤 공립미술관, 마르틴 뷔흘러
102	데이비드 호크니, 「대장벽」, 2000. ⓒ 데이비드 호크니. 사진 리처드 슈미트
104상	정물 배열 사진, 2000. ⓒ 데이비드 호크니. 사진 리처드 슈미트
104좌하	거울-렌즈 투영 사진, 2000. ⓒ 데이비드 호크니. 사진 리처드 슈미트
104우상	거울-렌즈 투영 사진, 2000. ⓒ 데이비드 호크니. 사진 리처드 슈미트
104우하	거울-렌즈 투영 사진, 2000. ⓒ 데이비드 호크니. 사진 리처드 슈미트
105좌상	암실 안의 거울-렌즈 장치 사진, 2000. ⓒ 데이비드 호크니. 사진 리처드 슈미트
105우상	거울-렌즈 투영 사진, 2000. ⓒ 데이비드 호크니. 사진 리처드 슈미트
105하	장 밥티스트 시메옹 샤르댕, 「은 술잔, 복숭아, 청포도, 적포도, 사과」, 1726~28. 캔버스에 유채, 46.0×56.0. 개인 소장품
106상	후안 산체스 코탄, 「양배추, 퀸스, 멜론, 오이」, 1602.
106하	거울-렌즈 투영 사진, 2000. ⓒ 데이비드 호크니. 사진 리처드 슈미트
107	후안 산체스 코탄, 「엽조가 있는 정물」, 1602년경. 캔버스에 유채, 67.8×88.7. 리 B. 블록 부부의 기증. 시카고 미술관
108	후안 반 데르 아멘 이 레온, 「과일과 유리 그릇이 있는 정물」, 1626. 캔버스에 유채, 83.8×113.4. 휴스턴 미술관, 새뮤얼 H. 크레스 컬렉션
109	후안 반 데르 아멘 이 레온, 「과일과 유리 그릇이 있는 정물」(세 부분), 1626. 캔버스에 유채, 83.8×113.4. 휴스턴 미술관, 새뮤얼 H. 크레스 컬렉션
110~11	미켈란젤로 메리시 다 카라바조, 「과일 바구니」, 1596. 캔버스에 유채, 46.0×64.5. 암브로시아나 미술관, 밀라노. 사진 ⓒ 스칼라
111상	정물 배열 사진, 2000. ⓒ 데이비드 호크니. 사진 리처드 슈미트
111하	거울-렌즈 투영 사진, 2000. ⓒ 데이비드 호크니. 사진 리처드 슈미트
112	데이비드 호크니, 「대장벽」, 2000. ⓒ 데이비드 호크니. 사진 리처드 슈미트
114	미켈란젤로 메리시 다 카라바조, 「병든 바쿠스」, 1594. 캔버스에 유채, 66.0×52.0. 보르게세 미술관, 로마. 사진 ⓒ 스칼라
115	미켈란젤로 메리시 다 카라바조, 「병든 바쿠스」(네 부분), 1594. 캔버스에 유채, 66.0×52.0. 보르게세 미술관, 로마. 사진 ⓒ 스칼라
116	미켈란젤로 메리시 다 카라바조, 「병든 바쿠스」(부분), 1594. 캔버스에 유채, 66.0×52.0. 보르게세 미술관, 로마. 사진 ⓒ 스칼라
117	미켈란젤로 메리시 다 카라바조, 「바쿠스」, 1595~96. 캔버스에 유채, 95.0×85.0. 우피치 미술관, 피렌체. 사진 ⓒ 스칼라
118좌상	미켈란젤로 메리시 다 카라바조, 「바쿠스」, 1595~96. 캔버스에 유채, 95.0×85.0. 우피치 미술관, 피렌체. 사진 ⓒ 스칼라
118우상	미켈란젤로 메리시 다 카라바조, 「바쿠스」(반전), 1595~96. 캔버스에 유채, 95.0×85.0. 우피치 미술관, 피렌체. 사진 ⓒ 스칼라
118우하	프란스 할스, 「술 마시는 소년」, 1628. 캔버스에 유채, 지름 39.0. ⓒ 슈베린 국립미술관
119좌상	안니발레 카라치, 「술 마시는 소년」, 1582~83. 캔버스에 유채, 56.0×43.8. 피터 샤프 컬렉션, 뉴욕
119우상	안니발레 카라치, 「술 마시는 소년」(반전), 1582~83. 캔버스에 유채, 56.0×43.8. 피터 샤프 컬렉션, 뉴욕
119하	프란스 할스, 「술 마시는 소년」(반전), 1628. 캔버스에 유채, 지름 39.0. ⓒ 슈베린 국립미술관
120상	파올로 우첼로, 「산로마노의 전투」(부분), 1450~60년경. 목판에 템페라, 182.0×320.0. 런던 내셔널갤러리
120좌하	미켈란젤로 메리시 다 카라바조, 「엠마우스에서의 만찬」, 1596/8~1601. 캔버스에 유채와 템페라, 141.0×196.2. 런던 내셔널갤러리
120~1	미켈란젤로 메리시 다 카라바조, 「엠마우스에서의 만찬」(부분), 1596/8~1601. 캔버스에 유채와 템페라, 141.0×196.2. 런던 내셔널갤러리
122상	미켈란젤로 메리시 다 카라바조, 「유딧과 홀로페르네스」, 1598. 캔버스에 유채, 144.0×195.0. 국립고대미술관, 팔라초 바르베리니, 로마
122하	카라바조의 「유딧과 홀로페르네스」에 새겨진 선들
123상	크리스토퍼 마코스, 「쾰른 대성당」, 1980. 사진 ⓒ 크리스토퍼 마코스 www.makostudio.com
123하	앤디 워홀, 「쾰른 대성당」, 1985. HMP 종이에 흑연, 79.1×59.4. ⓒ 앤디 워홀 시각예술재단, Inc./ARS, NY and DACS, 런던 2001. 앤디 워홀 미술관, 피츠버그, 펜실베이니아, 미국
124	미켈란젤로 메리시 다 카라바조, 「성 마태오의 소명」, 1599~1602. 캔버스에 유채, 322.0×340.0. 산루이지 데이 프란체시 콘타렐리 예배당, 로마. 사진 ⓒ 스칼라
125	피에로 델라 프란체스카, 「그리스도의 매질」, 1450~60.
126상	디에고 벨라스케스, 「음악 트리오」, 1617~18. 캔버스에 유채, 87.0×110.0. 베를린 국립미술관. ⓒ 프로이센 문화유산 미술관, 베를린, 2001. 사진 외르크 P. 안데르스
126하	디에고 벨라스케스, 「점심식사」, 1618. 캔버스에 유채, 183×116. 에르미타슈 국립미술관, 상트페테르부르크
127상	디에고 벨라스케스, 「달걀을 튀기는 여인」, 1618. 캔버스에 유채, 99×128. 스코틀랜드 국립미술관
127하	디에고 벨라스케스, 「식탁의 농부들」, 1618~19. 캔버스에 유채, 96.0×112.0. 부다페스트 국립미술관. 사진 ⓒ 안드라스 라조
128좌	조르주 드 라 투르, 「목수 성 요셉」, 1645. 캔버스에 유채, 1370.0×1020.0. 루브르 박물관, 파리
128우상	조르주 드 라 투르, 「목수 성 요셉」(컴퓨터로 조작한 부분), 1645. 캔버스에 유채, 1370.0×1020.0. 루브르 박물관, 파리
128우하	조르주 드 라 투르, 「목수 성 요셉」(컴퓨터로 조작한 부분), 1645. 캔버스에 유채, 1370.0×1020.0. 루브르 박물관, 파리
129	조지프 라이트, 「공기 펌프 안의 새에 관한 실험」, 1767~68. 캔버스에 유채, 182.9×243.9. 런던 내셔널갤러리
130	데이비드 호크니, 「대장벽」(부분), 2000. ⓒ 데이비드 호크니. 사진 리처드 슈미트
132	장 오귀스트 도미니크 앵그르, 「샤를 바당 부인」, 1816. 무늬종이에 흑연, 26.3×21.8. 1991.217.20. 아먼드 해머 컬렉션, 신탁위원회, 워싱턴 국립미술관
133좌	한스 홀바인, 「청년 존」, 1527~28년경. 종이에 흑색 및 다색 분필, 38.1×28.1. 왕실 컬렉션 ⓒ HM 여왕 엘리자베스 2세
133우	앤디 워홀, 「지폐 다발(Roll of Bills)」, 1962. 종이에 연필, 크레용, 펠트펜, 101.6×76.5. ⓒ 앤디 워홀 시각예술재단, Inc./ARS, NY and DACS, 런던 2001
134	레오나르도 다 빈치, 「지네브라 데 벤치」(부분), 1474~76년경. 패널에 유채, 42.7×37.0. 1967.6.1 앨리사 멜런 브루스 재단, 신탁위원회, 워싱턴 국립미술관
135	레오나르도 다 빈치, 「모나 리자」(부분), 1503. 패널에 유채, 77.0×53.0. 루브르 박물관, 파리. 사진 ⓒ 스칼라
136상	마사초, 「조세 프레스코」(부분), 1427~8년경. 프레스코 벽화, 크기 미상. 브랑카치 예배당, 피렌체
136중	안드레아 델 카스타뇨, 「한 남자의 초상」(부분), 1450. 패널에 템페라, 54.0×40.5. 1937.1.17 앤드루 W. 멜런 컬렉션, 신탁위원회, 워싱턴 국립미술관
136하	이탈리아(피렌체) 화가, 「붉은 옷을 입은 부인의 초상」(부분), 1460~70. 목판에 유채 및 달걀 템페라, 42.0×29.0. 런던 내셔널갤러리
137좌상	조르조네, 「도포 리트라토」(부분), 1520년경. 캔버스에 유채, 80.0×67.5. 팔라초 베네치아, 로마. 사진 ⓒ 스칼라
137중상	조르조네, 「갑옷 입은 남자와 그의 시동」(부분), 1501년경. 캔버스에 유채, 90.0×73.0. 우피치 미술관, 피렌체. 사진 ⓒ 스칼라
137우상	조르조네의 제자(?), 「콘체르토」(부분), 1550년대. 캔버스에 유채, 68.8×70.0. 개인 소장품, 밀라노
137좌중	조르조네, 「갑옷 입은 남자와 그의 시동」(부분), 1501년경. 캔버스에 유채, 90.0×73.0. 우피치 미술관, 피렌체. 사진 ⓒ 스칼라
137중	조르조네, 「도포 리트라토」(부분), 1520년경. 캔버스에 유채, 80.0×67.5. 팔라초 베네치아, 로마. 사진 ⓒ 스칼라
137우중	조르조네, 「라우라의 초상」(부분), 1506. 캔버스에 유채, 패널에 옮겨짐, 41.0×33.6. 미술사 박물관, 빈
137좌하	조르조네, 「노파」(부분), 1508년경. 캔버스에 유채, 68.0×59.0. 아카데미아 미술관, 베네치아
137중하	조르조네, 「피리를 가진 양치기 소년」(부분), 1510년경. 캔버스에 유채, 61.0×51.0. 햄프턴 코트 팰리스. 사진 ⓒ 왕실 컬렉션
137우하	조르조네, 「한 남자의 초상」(부분), 1510년경. 목판에 유채, 30.0×26.0. 샌디에이고 미술관, 캘리포니아
138	미켈란젤로, 「델포이의 무녀」(시스티나 예배당 천장화의 부분), 1509~12. 바티칸 박물관, 로마
139	라파엘로, 「발다사레 카스틸리오네의 초상」, 1514~16. 캔버스에 유채, 82.0×67.0. 루브르 박물관, 파리
140좌	알브레히트 뒤러, 「베네치아 소녀의 초상」, 1505. 목판에 유채, 32.5×24.5. 미술사 박물관, 빈

140우 알브레히트 뒤러, 「한 여인의 초상」, 1506~7. 패널에 유채, 28.5×21.5. 베를린 국립미술관. ⓒ 프로이센 문화유산 미술관, 베를린, 2001. 사진 외르크 P. 안데르스

141 알브레히트 뒤러, 「오슈볼트 크렐의 초상」, 1499. 석회 패널에 유채, 49.7×70.6. 알테 미술관, 뮌헨

142 「밀밭」, 『타쿠이눔 사니타티스』의 삽화, 1300년대. F.LXXVIII. 카사나텐세 도서관, 로마

143 알브레히트 뒤러, 「넓은 잔디」, 1513. 수채와 구아슈, 41.0×31.0. 알베르티나 동판화 수집실, 빈

144 알브레히트 뒤러, 「넓은 잔디」, 1513. 수채와 구아슈, 41.0×31.0. 알베르티나 동판화 수집실, 빈

145 이언 해밀턴 핀리, 「커다란 잔디」, 1975. 사진. ⓒ 이언 해밀턴 핀리. 사진 데이비드 패터슨, 1975

146 알브레히트 뒤러, 「바르바라 뒤러의 초상」, 1490. 송판에 유채, 47.2×35.7. 독일 국립미술관, 뉘른베르크

147상 프란스 할스, 「늙은 부인의 초상」, 1633. 캔버스에 유채, 1025.0×869.0. 앤드루 M. 멜런 컬렉션, 신탁위원회, 워싱턴 국립미술관

147하 페테르 파울 루벤스, 「이사벨라 공주를 시중드는 여인의 초상」, 1623~25. 패널에 유채, 64.0×48.0. 에르미타슈 국립미술관, 상트페테르부르크

148 페테르 파울 루벤스, 「옥좌에 앉은 성모자와 성인들」, 1627~28. 캔버스에 유채, 79.9×55.0. 베를린 국립미술관. ⓒ 프로이센 문화유산 미술관, 베를린, 2001. 사진 외르크 P. 안데르스

149 페테르 파울 루벤스, 「옥좌에 앉은 성모자와 성인들」(부분), 1627~28. 캔버스에 유채, 79.9×55.0. 베를린 국립미술관. ⓒ 프로이센 문화유산 미술관, 베를린, 2001. 사진 외르크 P. 안데르스

150 니콜라 푸생, 「비너스의 탄생」, 1638~40. 캔버스에 유채, 45.0×57.5. 필라델피아 미술관, 조지 W. 엘킨스 컬렉션

151상 귀도 카냐치, 「클레오파트라의 죽음」, 1658. 캔버스에 유채, 140×159.5. 미술사 박물관, 빈

151하 귀도 카냐치, 「클레오파트라의 죽음」, 1658. 캔버스에 유채, 140×159.5. 미술사 박물관, 빈

152 마르텐 반 헴스케르크, 「하를렘의 귀족 피테르 얀 포페스존과 그의 가족」, 1530년경. 오크에 유채, 119.0×140.5. ⓒ 슐로스 빌헬름스회에, 카셀 국립미술관

153 유디트 레이스테르, 「고양이, 뱀장어와 함께 있는 소년과 소녀」, 1635. 목판에 유채, 59.4×48.8. 런던 내셔널갤러리

154 프란스 할스, 「해골을 든 젊은이(바니타스)」, 1626~28. 캔버스에 유채, 92.2×80.8. 런던 내셔널갤러리

155 빈센트 반 고흐, 「담배를 문 해골」, 1885. 캔버스에 유채, 32.0×24.5. 빈센트 반 고흐 재단, 암스테르담

155우 프란스 할스, 「해골을 든 젊은이(바니타스)」(부분), 1626~8. 캔버스에 유채, 92.2×80.8. 런던 내셔널갤러리

156 프란스 할스, 「해골을 든 남자의 초상」, 1611. 패널에 유채, 94.0×72.5. 바버 미술재단, 버밍엄 대학교. 사진 브리지먼 예술도서관, 런던

157 프란스 할스, 「해골을 든 남자의 초상」(부분), 1611. 패널에 유채, 94.0×72.5. 바버 미술재단, 버밍엄 대학교. 사진 브리지먼 예술도서관, 런던

158좌상 렘브란트 반 레인, 「어느 학자의 초상」, 1631. 캔버스에 유채, 104.5×92.0. 에르미타슈 국립미술관, 상트페테르부르크

158우상 렘브란트 반 레인, 「천사들과 함께 있는 신성한 가족」, 1645. 캔버스에 유채, 117.0×91.0. 에르미타슈 국립미술관, 상트페테르부르크

158좌하 렘브란트 반 레인, 「바르티엔 마에르텐스의 초상」, 1640년경. 오크에 유채, 75.0×56.0. 에르미타슈 국립미술관, 상트페테르부르크

158우하 렘브란트 반 레인, 「어느 노파의 초상」, 1654. 캔버스에 유채, 74.0×63.0. 푸슈킨 박물관, 모스크바. 사진 ⓒ 스칼라

159상 렘브란트 반 레인, 「늙은 유대인의 초상」(부분), 1654. 캔버스에 유채, 109.0×84.8 에르미타슈 국립미술관, 상트페테르부르크

159하 렘브란트 반 레인, 「늙은 유대인의 초상」(X−선 촬영), 1654. 캔버스에 유채, 109.0×84.8 에르미타슈 국립미술관, 상트페테르부르크

160 루카스 크라나흐, 「그리스도와 간통을 저지른 여인」,

1532년 이후. 구리판에 유채, 84.0×123.0. 에르미타슈 국립미술관, 상트페테르부르크

161상 디에고 벨라스케스, 「바쿠스의 승리」(부분), 1628~29. 캔버스에 유채, 165.0×225.0. 프라도 미술관, 마드리드

161하 디에고 벨라스케스, 「바쿠스의 승리」, 1628~29. 캔버스에 유채, 165.0×225.0. 프라도 미술관, 마드리드

162좌상 디에고 벨라스케스, 「음악 트리오」, 1617~18. 캔버스에 유채, 87.0×110.0. 베를린 국립미술관. ⓒ 프로이센 문화유산 미술관, 베를린, 2001. 사진 외르크 P. 안데르스

162중상 디에고 벨라스케스, 「점심식사」, 1618. 캔버스에 유채, 108.5×102.0 에르미타슈 국립미술관, 상트페테르부르크

162우상 디에고 벨라스케스, 「달걀을 튀기는 여인」, 1618. 캔버스에 유채, 99×128. 스코틀랜드 국립미술관

162좌중 디에고 벨라스케스, 「염소수염을 기른 남자의 초상 (프란시스코 파체코?)」, 1620~22. 캔버스에 유채, 41.0×36.0. 프라도 미술관, 마드리드

162중 디에고 벨라스케스, 「돈 루이스 데 공고라 이 아르고테」 (부분), 1622. 캔버스에 유채, 50.3×40.5. 마리아 앙투아네트 에번스 재단, 1932. 보스턴 미술관 제공

162우중 디에고 벨라스케스, 「올리바레스 백작−공작」(부분), 1622~7. 캔버스에 유채, 222.0×137.5. 아메리카 히스패닉 소사이어티

162좌하 디에고 벨라스케스, 「갑옷을 입은 펠리페 4세」(부분), 1628. 캔버스에 유채, 크기 미상. 프라도 미술관, 마드리드

162중하 디에고 벨라스케스, 「데모크리토스」(부분), 1628~29. 캔버스에 유채, 101.0×81.0. 루앙 미술관. 사진 ⓒ RMN−제라르 블로

162우하 디에고 벨라스케스, 「바쿠스의 승리」, 1628~29. 캔버스에 유채, 165.0×225.0. 프라도 미술관, 마드리드

163좌상 디에고 벨라스케스, 「어느 청년의 옆얼굴」(부분), 1618~19. 캔버스에 유채, 39.5×35.8. 에르미타슈 국립미술관, 상트페테르부르크

163중상 디에고 벨라스케스, 「물장수」(부분), 1619년경. 캔버스에 유채, 106.0×82.0. 앱슬리하우스, 런던. 사진 존 웨브

163우상 디에고 벨라스케스, 「물장수」(부분), 1619년경. 캔버스에 유채, 106.0×82.0. 앱슬리하우스, 런던. 사진 존 웨브

163좌하 디에고 벨라스케스, 「펠리페 4세」(부분), 1623~24. 캔버스에 유채, 61.6×48.2. 메도스 미술관, 남부감리교대학교, 댈러스

163좌중 디에고 벨라스케스, 「올리바레스 백작−공작」(부분), 1624. 캔버스에 유채, 206.0×106.0. 상파울루 미술관

163우중 디에고 벨라스케스, 「한 남자의 초상」(부분), 1626~28. 캔버스에 유채, 104.0×79.0. 개인 소장품, 프린스턴, 뉴저지

164 디에고 벨라스케스, 「데모크리토스」(부분), 1628~29. 캔버스에 유채, 101.0×81.0. 루앙 미술관. 사진 ⓒ RMN−제라르 블로

165 게리트 반 혼토르스트, 「바이올린을 왼쪽 옆구리에 끼고 즐거워하는 음악가」, 1624. 캔버스에 유채, 81.7×65.2. 화상 조니 반 하에프텐, 런던, 오토 나우만, 뉴욕

166좌 조토 디 본도네, 「카나의 축제」(부분), 1303~6. 프레스코 벽화, 200.0×185.0. 스크로베니 예배당, 파도바. 사진 ⓒ 스칼라

166중 피에로 델라 프란체스카, 「십자가의 전설」(부분), 1452. 프레스코 벽화, 856.0×747.0. 산프란체스코, 아레초. 사진 ⓒ 스칼라

166우 안토넬로 다 메시나, 「웃는 남자」(부분), 1470. 목판에 유채, 30.0×25.0. 만드랄리스카 미술관, 체팔루. 사진 ⓒ 스칼라

167좌 조반니 프란체스코 카로토, 「그림을 가진 소년」(부분), 1500. 캔버스에 유채, 크기 미상. 카스텔베키오 미술관, 베로나. 사진 ⓒ 스칼라

167중 안니발레 카라치, 「원숭이를 가진 청년의 초상」(부분), 1580. 캔버스에 유채, 70.0×58.0. 우피치 미술관, 피렌체. 사진 ⓒ 스칼라

167우 게리트 반 혼토르스트, 「바이올린을 왼쪽 옆구리에 끼고 즐거워하는 음악가」, 1624. 캔버스에 유채, 81.7×65.2. 화상 조니 반 하에프텐, 런던, 오토 나우만, 뉴욕

168 페테르 파울 루벤스, 「전원 풍경」, 1636~40. 캔버스에 유채, 크기 미상. 에르미타슈 국립미술관, 상트페테르부르크

169상 게리트 반 혼토르스트, 「바이올린을 왼쪽 옆구리에 끼고 즐거워하는 음악가」, 1624. 캔버스에 유채, 81.7×65.2. 화상 조니 반 하에프텐, 런던, 오토 나우만, 뉴욕

169하 디에고 벨라스케스, 「바쿠스의 승리」, 1628~29. 캔버스에 유채, 165.0×225.0. 프라도 미술관, 마드리드

170좌 디에고 벨라스케스, 「물장수」(부분), 1619년경. 캔버스에 유채, 106.0×82.0. 앱슬리하우스, 런던. 사진 존 웨브

170우 디에고 벨라스케스, 「물장수」(부분), 1620년경. 캔버스에 유채, 103.0×77.0. 콘티니−보나코시 컬렉션, 피렌체. 사진 ⓒ 스칼라

171상 디에고 벨라스케스, 「어느 청년의 옆얼굴」, 1618~19. 캔버스에 유채, 39.5×35.8. 에르미타슈 국립미술관, 상트페테르부르크

171좌하 디에고 벨라스케스, 「어느 청년의 옆얼굴」(X−선 촬영), 1618~19. 캔버스에 유채, 39.5×35.8. 에르미타슈 국립미술관, 상트페테르부르크

171우하 디에고 벨라스케스, 「음악 트리오」(부분), 1617~18. 캔버스에 유채, 87.0×110.0. 베를린 국립미술관. ⓒ 프로이센 문화유산 미술관, 베를린, 2001. 사진 외르크 P. 안데르스

172좌 로히어르 반 데르 웨이덴, 「성 후베르트의 시신 발굴」, 1440년경. 목판에 유채, 87.9×80.6. 런던 내셔널갤러리

172우 파르미자니노, 「한 젊은 여인의 초상, 안테아로 추정」, 1524~27. 목판에 유채, 135.0×88.0. 카포디몬테 미술관, 나폴리. 사진 ⓒ 스칼라

173 장 밥티스트 시메옹 샤르댕, 「시장에서 돌아오는 소녀」, 1739. 캔버스에 유채, 47.0×38.0. 루브르 박물관, 파리. 사진 ⓒ 스칼라

174좌 디에고 벨라스케스, 「올리바레스 백작−공작」, 1624. 캔버스에 유채, 206.0×106.0. 상파울루 미술관

174우 데이비드 호크니, 「찰스 팰코의 초상」(줄인 모습), 2000. 사진 콜라주, 크기 가변적. ⓒ 데이비드 호크니. 사진 리처드 슈미트

175좌 데이비드 호크니, 「찰스 팰코의 초상」(늘린 모습), 2000. 사진 콜라주, 크기 가변적. ⓒ 데이비드 호크니. 사진 리처드 슈미트

175우 프란스 할스, 「야윈 사람들」(부분), 1636. 캔버스에 유채, 209.0×429.0. 릭스 미술관, 암스테르담

176상 장 오노레 프라고나르, 「그네」, 1767. 캔버스에 유채, 83.0×66.0. 윌러스 컬렉션, 런던

176하 빔 벤더스의 영화 「욕망의 날개」에 곡예사 매리언으로 나오는 솔베이지 도마르틴, 1987. 로드무비/아르고스 영화사/WDR. 사진 ⓒ BFI 영화, 포스터, 디자인

177 안토니 반 데이크, 「제노바의 어느 귀족 여인과 그녀의 아들」, 1626년경. 캔버스에 유채, 1892.0×1397.0. 와이드너 컬렉션. 사진 ⓒ 2000 신탁위원회, 워싱턴 국립미술관

178 프란시스코 데 수르바란, 「기도하는 성 프란시스」, 1638~39년경. 캔버스에 유채, 117.5×90.2. 노턴 사이먼 재단, 패서디나, 캘리포니아

179좌상 얀 반 빌레르트, 「갑옷을 입고 창을 든 남자」, 1630. 캔버스에 유채, 85.1×69.9. 노턴 사이먼 재단, 패서디나, 캘리포니아

179우상 얀 반 빌레르트, 「갑옷을 입고 창을 든 남자」(컴퓨터로 조작된 이미지), 1630. 캔버스에 유채, 85.1×69.9. 노턴 사이먼 재단, 패서디나, 캘리포니아

179좌하 프란시스코 데 수르바란, 「기도하는 성 프란시스」(부분), 1638~39년경. 캔버스에 유채, 117.5×90.2. 노턴 사이먼 재단, 패서디나, 캘리포니아

179우하 프란시스코 데 수르바란, 「기도하는 성 프란시스」(컴퓨터로 조작된 이미지), 1638~39년경. 캔버스에 유채, 117.5×90.2. 노턴 사이먼 재단, 패서디나, 캘리포니아

180 디에고 벨라스케스, 「인노켄티우스 10세의 초상」, 1650. 캔버스에 유채, 140.0×120.0. 도리아−팜필 미술관, 로마. 사진 ⓒ 스칼라

181 귀도 카냐치, 「꽃병 속의 꽃」, 1645. 포를리 지역미술관. 사진 ⓒ 스칼라

182 데이비드 호크니, 「대장벽」(부분), 2000. ⓒ 데이비드 호크니. 사진 리처드 슈미트

184~5 데이비드 호크니, 렌즈를 이용한 그림과 눈 굴리기 전통을

보여주는 연표, 2000. 종이에 펠트펜. 28×43.2.
ⓒ 데이비드 호크니. 사진 리처드 슈미트

186상 조토 디 본도네, 「산프란체스코의 상부 바실리카」(부분),
1300. 프레스코 벽화. 270.0×230.0. 산프란체스코,
아시시. 사진 ⓒ 스칼라

186하 피테르 클라에즈, 「포도주관과 은 그릇이 있는 정물」(부분),
연대 미상. 캔버스에 유채. 43.2×60.0. 베를린
국립미술관. ⓒ 프로이센 문화유산 미술관, 베를린, 2001.
사진 외르크 P. 안데르스

187 에두아르 마네, 「폴리베르제르의 술집」(부분), 1881~82.
캔버스에 유채, 96.0×130.0. 코톨드 미술관, 런던

188 미켈란젤로 메리시 다 카라바조, 「과일 바구니」(부분),
1596, 캔버스에 유채. 46.0×64.5. 암브로시아나 미술관,
밀라노. 사진 ⓒ 스칼라

189 폴 세잔, 「사과」, 1877~78. 캔버스에 유채. 19.0×27.0.
피츠윌리엄 미술관, 케임브리지

190 디에고 벨라스케스, 「달걀을 튀기는 여인」, 1618. 캔버스에
유채, 99×128. 스코틀랜드 국립미술관

191 폴 세잔, 「아들 폴 세잔의 초상」, 1883~85. 캔버스에 유채,
350.0×380.0. 오랑주리 국립미술관, 파리. 사진
ⓒ RMN-아르노데

192 앙리 팡탱 라투르, 「소냐의 초상」, 1890. 캔버스에 유채,
109.2×81.0. 체스터 데일 컬렉션

193 에두아르 마네, 「미셸 레비 부인」, 1882. 캔버스에
파스텔화, 74.2×51.0. 체스터 데일 컬렉션. 사진
ⓒ 2000, 신탁위원회, 워싱턴 내셔널갤러리

194 폴 세잔, 「목욕하는 다섯 여인」, 1885~87. 캔버스에 유채,
65.5×65.5. 바젤 공립미술관 동판화 전시실

195 윌리엄 아돌프 부그로, 「파도」, 1896. 캔버스에 유채,
121.0×160.5. ⓒ 크리스티 화랑 2001

198 크리스텐 쾹케, 「화가 어머니의 초상」, 세실리아 마가렛
쾹케, 1838. 캔버스에 유채, 23.4×19.9. 코펜하겐
국립미술관, 코펜하겐. 사진 SMK

201 상 토마스 커틴, 「요크셔의 헤어우드 저택」, 1798년경.
무늬종이에 흑연, 19.4×36.2. 영국 미술을 위한 포토 예일
센터, 폴 멜론 컬렉션, 미국/브릿지맨 아트 라이브러리

201 중하 슬레드미어에서 카메라 오브스쿠라를 사용하는 데이비드
호크니, 2005. 사진 J.P. 뗄리맘

202 상 토마스 샌드비, 「고스웰에서 바라본 윈저성」, 1765년경(부분).
12.5×58.2, 왕실 컬렉션 2006, 퀸 엘리자베스 2세

202 중 존 셀 코트먼, 「버드웰 캐슬의 모습」, 1805년경, 연필,
10.3×24.8. 사진 노위치 캐슬 박물관 및 미술관

202 좌하 장 오귀스트 도미니크 앵그르, 「라트란의 보우」, 연대
미상, 연필, 14.9×23, 앵그르 미술관, 몽토방. 사진
ⓒ 루미샤

202 우하 폴 샌드비 뮨, 「요크, 캔들의 배수탑」, 1803(부분), 수채화,
12.7×22.2, V&A 이미지/빅토리아 앤드 알버트 미술관

203 아돌프 멘젤, 「베를린의 헤라클레스 동상」, 1839~40년경,
연필, 20.5×12.7, 베를린 국립 박물관 동판화 전시실.
사진 bpk, 베를린 2006/조르그 P. 앤더스

204 좌 「연못에 비친 자신의 모습을 사랑스럽게 바라보는 여인의
모습. 연못에 비친 모습이 너무나 선명해서 그녀의 연인은
어떤 것이 진짜 여인의 모습인지 구분하지 못하고 있다.
1560년경, 페르시안, 아리피의 라브자텔 우삭(Ravzat
el-Usak of Arifi)의 채색 필사본, f.23. 아서 M. 새클러
박물관, 하버드 대학교 미술박물관, 캠브리지, 미국

204 우 「코타의 라자스탄, 수상을 맞이하는 캄사」, 1640년경,
불투명한 수채와 종이에 금, 34.3×21.6, 인도, 바가바타
푸라나(신에 관한 고대의 이야기), 나질앤엘리스 히라마넥
컬렉션. 사진 ⓒ 2006 박물관 협회(Museum Associates)/
LACMA

205 화가와 연대 미상, 「파 콩 수도승이 비밀회의에서
장(Zhang)을 도와주고 있음」, 서상기(Story of the
Western Wing) 지 지앙 지(Xi Xiang Ji)의 삽화, 31×39.5.
페르난드 M. 베르톨레 컬렉션

206-7 사셋타, 암브로조, 로젠체티, 시모네 마르티니의 것으로
여겨짐, 「바다 옆 도시」, 1425년경, 패널에 템페라, 22×32,
피나코테카 디 브레라(Pinacoteca di Brera, 브레라
미술관), 시에나. 사진 파비오 렌시니, 시에나

208 상 조토, 「유아 학살」, 1302~1305년경, 프레스코화, 아레나

208 중 조토, 「성전에서 쫓겨나는 요아킴」, 1302~1305년경.
프레스코화, 아레나 예배당, 파두아. 사진 세르지오 아넬리

208 하 조토, 「성녀 안나에 대한 수태고지」, 1302~1305년경.
프레스코화, 아레나 예배당, 파두아. 사진 세르지오 아넬리

209 무명의 화가, 「피렌체의 모습」, 1352(부분), 프레스코화,
로지아 델 비갈로, 피렌체

210 무명의 화가, 「산 조반니 깃발 행렬」, 1417년경(부분).
카소네 패널, 185×60×65, 바르젤로 박물관, 피렌체.
사진 니콜로 오르시 바타글리니, 피렌체

211 알레산드로 파론치, 「피렌체의 산 조반니 세례당의 모습을
원근법을 적용해서 그린 드로잉」(부분), 「원근법에 대한
연구」 중에서, 1964

213 피렌체의 세례당에서 카메라 오브스쿠라를 사용하는
데이비드 호크니, 2001. 사진 리처드 슈미트

214 마사초, 「성 삼위일체」, 1427~28, 프레스코화, 667×317,
산타 마리아 노벨라 성당, 피렌체

215상 조토의 추종자, 「성전에서 토론하고 있는 예수」, 14세기,
성 프란체스코의 바실리카에 있는 아시시의 프레스코화.
알리나리 아카이브 피렌체

215하 마사초, 「성 베드로가 테오필로의 아들을 들어올리고, 성
베드로는 안티오크의 첫 번째 주교가 되다」, 1425~26
(부분), 프레스코화, 232×597, 브란카치 예배당, 산타
마리아 델 카르미네 성당, 피렌체

216좌 알베르트 뒤러, 「여자의 초상(마가렛 뒤러?)」, 1503, 목탄,
31.4×24.2, 베를린 국립 박물관 동판화 전시실. 사진
bpk, 베를린 2006/조르그 P. 앤더스

216우 플랑드르, 「후드와 베일을 입은 여성」(검정색 분필),
1500년경, 27×20.3, 드레스덴 국립 미술관 동판화 전시실

217좌상 한스 홀바인, 「제임스 버틀러, 윌트셔와 오르몬드의
9번째 백작」, 1533년경, 검정, 흰색, 색깔이 있는 분필,
수채, 펜, 브러시, 바디컬러, 검정 잉크, 41×29.2. 왕실
컬렉션 2006, 엘리자베스 여왕 2세

217우상 한스 홀바인, 「시셀리 헤론」, 1526~28, 검정, 색깔이
있는 분필, 37.8×28.1, 왕실 컬렉션 2006, 엘리자베스
여왕 2세

217좌하 한스 홀바인, 「토마스, 2nd Baron Vaux」, 1556년경,
검정, 색깔이 있는 분필, 수채, 흰색 바디컬러, 분홍색
준비 용지에 금속 점, 27.7×29.2, 왕실 컬렉션 2006,
엘리자베스 여왕 2세

217우하 한스 홀바인, 「존 갓솔레이브 경」, 1532년경, 검정, 흰색,
색깔이 있는 분필, 수채, 바디컬러, 잉크, 36.2×29.2, 왕실
컬렉션 2006, 엘리자베스 여왕 2세

219 카라바조, 「목자들의 경배」, 1608~1609, 캔버스에 유채,
314×211, 주립 박물관, 메시나

220 카라바조, 「매장」, 1602~1603, 캔버스에 유채, 300×203,
바티칸 회화관 피나코테카, 바티칸 시티

221 피터 폴 루벤스, 「매장」, 1612~14, 캔버스에 유채,
88.3×66.5, 캐나다 국립 박물관, 오타와, 온타리오

222상 조르주 드 라 투르, 「점쟁이」, 1630~34년경(부분),
캔버스에 유채, 102×103. 메트로폴리탄 미술관, 뉴욕,
로저스 펀드,

222하 시몽 부에, 「점쟁이」, 1618년경(부분), 캔버스에 유채,
120×170.2, 캐나다 국립 박물관, 오타와, 온타리오

223상 카라바조, 「엠마오의 저녁식사」, 1606(부분), 캔버스에
유채, 141×175, 브레라 미술관, 밀라노

223하 노리치 대주교와 함께 있는 여왕과 에딘버러 공작, 연대를
알 수 없음(부분). 옵저버 기사의 사진, 1999년 6월 20일

224상 조르루 드 라 트루, 「점쟁이」, 1630~34년경, 캔버스에 유채,
102×103, 메트로폴리탄 미술관, 뉴욕, 로저스 펀드, 1960

224하 시몽 부에, 「점쟁이」, 1618년경, 캔버스에 유채,
120×170.2, 캐나다 국립 박물관, 오타와, 온타리오

225상 카라바조, 「엠마오의 저녁식사」, 1606, 캔버스에 유채,
141×175, 브레라 미술관, 밀라노

225하 노리치 대주교와 함께 있는 여왕과 에딘버러 공작, 연대
미상, 옵저버 기사의 사진, 1999년 6월 20일

226 카라바조, 「도박꾼들」, 1595년경, 캔버스에 유채,
91.5×128.2, 킴벨 미술관, 포트워스

227 카라바조, 「도박꾼들」, 1595년경(포토샵 시퀀스), 캔버스에
유채, 91.5×128.2, 킴벨 미술관, 포트워스

228상 마들렝기, 「큰 검정 소와 작은 말들이 새겨져 있는 네이브
왼쪽 벽의 세부화」, 기원전 20,000~11,000, 라스코 동굴 벽화

228중 「장례식 날에 행해진 의식」, 19 왕조, 기원전 1295~
1186년경(부분), 이집트, 센네젬 묘의 치장벽토에 그려짐,
디어 엘 메디나, 서 테베

228하 「아담과 이브의 이야기」, 840년경(부분), 무티에 그랑발
성경의 그림 수사본, 51×35.5, 영국 국립 도서관, 런던

229상 「디오스코리데스와 그의 제자들」, 1229, 약물지의 아랍어
번역본. 비잔틴, 그림 수사본, 톱카프 박물관의 도서관,
이스탄불

229하 「파이움 여성 초상」, 기원후 2세기 중반, 로마 이집트,
납화법, 영국 박물관

230-1 후앙 쿵 왕의 복제본, 「푸춘 산에서의 삶」, 1347, 종이에
잉크, 33×636.9, 원본은 타이베이 고궁 박물원에서 보관,
사진 프루던스 쿠밍 협회, 런던

240 쳄마 프리시우스, 「방사 천문학과 기하학」, 파리, 1558,
39쪽에 나오는 삽화

242 「거울을 이용하여 시라쿠사 항구에서 로마함대를 격파하는
아르키메데스」, 알 하잔의 「광학백과사전」(페데리코 리스너
편집), 바젤, 1572

244좌 레오나르도의 「공책」에 나오는 광학 실험에 관한 그림

244우상 레오나르도의 「공책」에 나오는 연마기의 삽화.
ⓒ 레오나르도 다 빈치 미술관. 아틀라티쿠스 사본, fol.
396vf

244우하 '물레를 가지고 큰 초점 거리의 거울을 만드는 과정.'
레오나르도의 「공책」. 대영도서관, 애런들 사본, 263, fol.
84v

245 데이비드 호크니, '카메라 오브스쿠라의 방,' 2001, 종이에
펜, 29.7×21.0. ⓒ 데이비드 호크니

246상 한스 홀바인, 「워럼 대주교」, 1527년경, 드로잉, 로드
애스터의 컬렉션, 런던

246하 한스 홀바인, 「워럼 대주교」, 1527, 패널에 유채, 크기
미상, 루브르 박물관, 파리

250상 요한 찬, 「오쿨루스 아르티피키알리스 텔레디옵트리쿠스」,
뷔르츠베르크, 1685~86, 제1권, 181쪽에 나오는 삽화

250하 크리스토퍼 샤이네, 「오쿨루스」, 1619, 속표지에 나오는
삽화

254상 조르주 데마레, 「궁정화가 프란츠 요아킴 바이흐의
초상」, 1744, J. G. 베르크뮐러의 드로잉, J. G. 하이트의
메조틴트, 조지 이스트먼 하우스 국제사진미술관,
로체스터, 뉴욕

254하 조반니 프란체스코 코스타, 「미라 교회 부근의 운하
풍경」(부분), Delle Delizie del Fiume Brenta, 1권,
XXXIX, 1750

255좌 G. F. 브랜더, '카메라 오브스쿠라로 그림을 그리는 장면',
1769

255우 조슈아 레이놀즈의 카메라 오브스쿠라, 1760~80년경.
ⓒ 과학박물관, 런던

256상 코르넬리우스 발리, 「광학 그림 도구에 관한 논문」, 1845에
나오는 삽화

256중 19세기식 카메라 루시다의 윗부분. ⓒ 데이비드 호크니.
사진 리처드 슈미트

256하 현대식 카메라 루시다의 프리즘. ⓒ 데이비드 호크니.
사진 리처드 슈미트

258 데이비드 호크니가 마틴 켐프에게 보낸 편지(부분),
2000년 3월 16일. ⓒ 데이비드 호크니. 사진 스티브 올리버

294 데이비드 호크니가 마틴 켐프에게 보낸 편지(네 부분),
2000년 3월 16일. ⓒ 데이비드 호크니. 사진 스티브 올리버

303 데이비드 호크니가 수전 포이스터에게 보낸 편지(부분),
2000년 4월 5일. ⓒ 데이비드 호크니. 사진 스티브 올리버

308 찰스 팰코, 「얀 반 에이크가 그린 니콜로 알베르가티
추기경의 드로잉(확대)과 회화의 구성 이미지」, 2000.
ⓒ 찰스 팰코

317 데이비드 호크니, 「더 큰 원근법의 요구에 관하여」,
포스터를 위한 스케치, 1985. ⓒ 데이비드 호크니

감사의 말

이 책은 누구의 부탁을 받고 만든 게 아니라 작은 관찰이 큰 발견으로 이어진 결과물이다. 많은 사람들의 도움이 있었지만, 그 중에서도 특히 데이비드 그레이브스에게 감사를 드리고 싶다. 그는 오랜 시간 대영도서관에서 문헌을 찾아주었고, 캘리포니아에서 석 달 동안이나 우리의 큰 그림을 만드는 일을 해주었다. 또한 캘리포니아의 화실에서는 리처드 슈미트와 그레고리 에번스가 그림들을 고르는 지난한 작업을 도와주었다.

나와 서신을 주고받은 옥스퍼드 대학교의 예술사 교수 마틴 켐프는 처음부터 내 직관을 격려해주었다. 뉴욕 메트로폴리탄 미술관의 게리 틴터로는 1999년 10월 미술관에서 열린 앵그르 심포지움에 나를 초대해주었다.

런던 왕립학회의 노먼 로젠털과 닉 타이트는 내가 쓴 '사진 이후 시대'에 관한 글들을 읽고 출판해주었으며, 초기 카메라 루시아 드로잉들을 게재해주었다. 뉴욕의 데이비드 플랜트는 컬럼비아 대학교에서의 대담을 주선했고, 내가 관심을 가지고 읽은 책들의 저자인 데이비드 프리드버그, 조너선 크레리와도 만나게 해주었다. 『뉴요커』의 로렌스 웨슐러는 초기부터 회의와 열정을 보여주었으며, 여러 차례 화실을 방문하고 2000년 1월에 잡지에 좋은 기사를 써주었다. 그 기사 덕분에 나는 투손의 애리조나 대학교에서 광학 교수로 재직하는 찰스 팰코를 알게 되었는데, 그는 나와 서신을 교환하고 화실도 방문했다. 내가 거울-렌즈를 발견하게 된 것은 그의 덕택이 크다. 찰스는 엄청난 열정으로 내 이론에 과학적인 토대를 제공해주었다. 우리 두 사람이 공동으로 쓴 글은 미국 과학 잡지인 『광학과 사진학 뉴스』 2000년 7월호에 실렸다.

카라바조의 작품에 관한 분류 목록을 만들고 있던 존 T. 스파이크는 카라바조를 다룬 『뉴요커』의 기사를 보고 내게 편지를 보냈다. 우리는 런던에서 사흘 동안 왕립 미술원에서 열린 '로마의 천재' 전시회를 함께 보며 즐거운 시간을 보냈고 마사초에 관해서도 토론했다.

워싱턴 국립미술관의 얼 파웰 박사는 시각예술 전문연구 센터와 함께 미술관에서 테레사 오말리와 헨리 밀런의 사회로 개인 세미나를 주최했다. 캔버라 국립미술관의 브라이언 케네디는 나를 초청하여 나의 첫 강연인 '앵그르와 카라바조를 넘어서'를 할 수 있게 해주었다.

마술과 거울을 연구하는 학자인 리키 제이도 나를 찾아왔고, 나는 렌 웨슐러와 함께 그를 방문했다. 우리는 또한 글래스고 남쪽에 있는 광학 도구 기술자인 존 브레이트웨이트와 톰 무이르의 집과 작업장(차고)도 방문했는데, 아주 흥미로운 여행이었다. 그들은 우리에게 모든 광학 도구 제조술이 오늘날까지도 여전히 비밀로 유지된다고 말해주었으며, 과거에도 늘 그랬을 것이라고 추측했다.

로스앤젤레스에서 브래드 본템스는 여러 가지 제안을 주었고 추기경 모델도 맡아주었다. 조너선 밀스는 문헌을 읽어주었으며, 애니 필빈은 내 카메라 루시다 드로잉들을 전시해주었다. LA 라우버 미술관의 엘리자베스 이스트는 책을 읽고 논평을 해주었다. 카렌 쿨먼은 글씨를 알아보기 힘든 나와 마틴 켐프의 많은 편지, 기록, 문헌들을 입력해주었다.

옮긴이의 글

10년쯤 전이었을까? 마이클 크라이튼과 존 그리셤의 신작 소설들을 재미있게 읽었던 기억이 있다. 또 그 전에는 한동안 추리소설에 심취한 적도 있었고 더 어릴 적에는 무협지도 많이 읽었다. 독자는 재미로 읽고 작가는 팔기 위해 쓰는 소설, 이런 걸 흔히 상업 소설이라 하던가? 하지만 알고 보면 상업적인 관심은 대문호라 불리는 도스토예프스키도 마찬가지였다. 그는 늘 빚에 시달리면서 소설을 썼고 빚 때문에 원고를 입도선매하기도 했으니까. 위고도 자기 소설이 얼마나 팔리는지 알기 위해 출판사에 달랑 물음표 하나만 쓴 편지를 보냈다지 않은가? 그렇게 보면 순수 예술과 상업 예술의 차이는 생각만큼 확연한 것도 아니다. 실제로 예술 작품은 현대만이 아니라 과거에도 늘 '상품'이었기 때문이다.

근대 음악이 탄생한 18세기 유럽에서 음악가들이 먹고 살았던 방식도 마찬가지다. 지금처럼 음반이 발매되지도 않았고 고가의 레슨비를 받을 만큼 과외 열풍도 없었는데, 어떻게 직업적 음악가가 존재할 수 있었을까? 지금 같은 음악 시장은 없었지만 음악을 사주는 고객은 있었다. 지금은 콘서트를 열어 티켓을 팔고 TV나 영화에서 음악을 사주지만, 음악의 초창기에는 귀족과 성직자들이 그 역할을 맡아주었다. 음악가는 교회에서 종교 음악을 의뢰받으면 명성과 부를 얻을 수 있었고, 운 좋게 궁정 음악가라도 되면 평생 생계 걱정은 하지 않아도 되었다. 그래서 지금 전해지는 게 고전음악이다.

문학과 음악보다 그 점을 더욱 극명하게 보여주는 분야는 미술이다. 사진이 없었던 시대에 유럽의 사제와 군주들은 주교에 취임하거나 왕위에 올랐을 때 나름대로 '증명사진'이 필요했다. 새 교회가 건립되었을 때는 제단화와 조각상으로 장식해야 했고, 왕자나 공주가 생일을 맞았을 때는 '기념사진'이 있어야 제격이었다. 유럽 최고의 부자였던 바티칸에서 작품 의뢰를 받으면 그 화가나 조각가에게는 그야말로 '대박'이 터졌다.

이 책의 지은이이자 현업 화가인 데이비드 호크니가 과거의 거장들을 CNN이나 할리우드에 비유한 이유는 거기에 있다. 그 하나의 근거가 바로 이 책의 주제인 거장들의 비밀 기법, 그 중에서도 특히 광학을 이용한 기법이다. 말하자면 수요를 맞추기 위한 르네상스식 대량 생산의 비밀이었다고 할까?

물론 지은이도 말하듯이 광학을 이용했다고 해서 그 작품이 폄하되는 것도 아니고(렌즈를 쥐어준다고 해서 누구나 그런 그림을 그릴 수 있는 것은 아니니까), 그 화가의 인격에 문제가 있는 것도 아니다. 하지만 옛 거장들이 거울이나 렌즈를 투영해서 그림을 그렸다면, 빛의 명암을 절묘하게 이용한 카라바조, 교황에서 농부에 이르기까지 생동감 넘치는 인물화를 남긴 벨라스케스에 넋을 잃었던 감상자들은 아무래도 김이 좀 샐 수밖에 없겠다.

그러나 크게 보면 그것은 미술사 전체의 흐름에서 거쳐야 할 과정이기도 했다. 결국 거울과 렌즈의 기법은 사진이 발명됨으로써 철퇴를 맞았고, 회화의 위기를 맞아 세잔과 반 고흐는 발상의 전환— '어색함'의 부활—으로써 타개책을 찾아냈기 때문이다. 그런 점에서 광학 기법은 현대에 들어 회화의 흐름으로서 이어진 게 아니라 TV와 영화 등 다른 시각 매체로 계승되었다는 지은이의 관점은 신선하다.

저작권을 허가해주신 분들

출판사에서는 모든 저작권 소유자들과 사전에 접촉하여 사용 허가를 얻었다. 허가해준 분들께 감사를 전한다.

마틴 켐프, 『예술의 과학: 브루넬레스키에서 쇠라까지 서구 예술에서 보는 광학적 근거』, 예일 대학교 출판부, 1992, 200쪽. ⓒ 예일 대학교 1990

심괄의 『몽계필담』 번역, 존 니덤, 『중국의 과학과 문명, 제4권: 물리학과 과학 기술, 제1부: 물리학』, 케임브리지 대학교 출판부, 1962

윌리엄 로메인 뉴볼드, 『로저 베이컨의 암호』, 펜실베이니아 대학교 출판부, 1928

에드워드 그랜트, 『중세의 과학과 신학』, 데이비드 C. 린드버그와 로널드 L. 넘버즈 엮음, 『신과 자연: 그리스도교와 과학이 조우한 역사』, 캘리포니아 대학교 출판부, 1986. ⓒ 1986 캘리포니아 대학교

데이비드 C. 린드버그 엮음 및 옮김, 『존 페컴과 광학: 표준 원근법』, ⓒ 1970. 위스콘신 대학교 출판부의 허가

클로에 저윅, 『유리의 약사』, 코닝 유리박물관, 1980

루이즈 조지 클럽, 『극작가 잠바티스타 델라 포르타』, 프린스턴 대학교 출판부, 1965

제인 로버츠, 『헨리 8세의 궁정에서 홀바인이 그린 드로잉』, 존슨 리프린트 회사, 1987. 제인 로버츠의 친절한 허가를 얻어 수록

미나 그레고리, 「모로니의 후원자들과 모델들, 자연주의 화가로서 쌓은 업적」, 『조반니 바티스타 모로니』, 킴벨 미술관, 텍사스 포트워스, 2000

키스 크리스티안센, 「카라바조와 '자연에 앞서는 사례'」, 『아트 불러틴』, 제68권, 3호, 1986년 9월

필립 스테드먼, 『베르메르의 카메라: 걸작의 이면에 있는 진실을 밝힌다』, 옥스퍼드 대학교 출판부, 2001. 옥스퍼드 대학교 출판부의 허가를 얻어 수록

조반나 네피 스키레, 『카날레토의 스케치북』, 카날 & 스탐페리아 출판사, 1997

찾아보기

가짜 아리스토텔레스 234
갈릴레이, 갈릴레오(1564~1642) 222, 237, 264, 278, 311, 314
거틴, 토마스(1775~1802) 199~201, 203
게인, 자크 드(1565~1629) 250~51, 292
게인즈버러, 토마스(1727~88) 284
고갱, 폴(1848~1903) 284
고사르트, 얀(1478년경~1532) 81, 307
고월, 로렌스(1918~91) 264
고흐, 빈센트 반(1853~90) 11, 15, 155, 301, 303, 313, 315
곰브리치, 에른스트(1909~2001) 193, 261~62, 265, 273~74
그뤼네발트, 마티스(1470/80년경~1528) 17
그리스, 후앙(1887~1927) 311, 316

나다르, 펠릭스(1820~1910) 257
니스롱, 장-프랑수아(1613~46) 279
니에프스, 니엡스(1765~1833) 200

다게르, 루이-자크 망데(1789~1851) 199~200, 238, 257, 260
데마레, 조르주(1697~1776) 254
데이크, 안토니오 반(1599~1641) 42~45, 176~ 77, 263, 268~69, 272, 282, 285, 290~91, 306
데카르트, 르네(1596~1650) 311
도나텔로(1386년경~1466) 268
도우, 제라르(1613~75) 273
뒤러, 알브레히트(1471~1528) 15, 54, 56~57, 140~41, 143~44, 146~47, 216, 261~62, 264~68, 271~73, 277~79, 281
드라벨, 코르넬리우스(1572~1633) 250~51
들라로슈, 폴(1797~1856) 260, 272
들라크루아, 외젠(1798~1863) 276

라이트, 조지프(1734~97) 129
라파엘로, 산치오(1483~1520) 52~53, 64, 139, 152, 184, 239, 257, 261, 269~72, 276, 278, 286
러스킨, 존(1819~1900) 257, 268, 271
레벤후크, 안토니 반(1632~1723) 58, 222, 264, 273
레오나르도 다 빈치(1452~1519) 14, 134~36, 140, 184, 238, 244, 254, 257, 246~47, 264, 266, 268~69, 274, 277~78, 281, 283~84, 312, 314, 316
레이놀즈, 조슈아(1723~92) 129, 255, 260, 263, 268
레이번, 헨리(1756~1823) 276
레이스테르, 유디트(1609~60) 152~53
레일란데르, 오스카르(1813~75) 272
레제, 페르낭(1881~1955) 316
렘브란트 반 라인(1606~69) 158~59, 184, 262, 266, 268, 273~74, 276
로렌체티, 암브로조(1290년경~1348) 206, 207
로마니노, 제롤라모(1484년경~1559년경) 247
로토, 로렌초(1480년경~1556) 60~62, 64, 80, 238, 247, 269, 288, 290, 299~300, 304, 306
롱기, 로베르토(1890~1970) 18, 246~47, 283, 303, 310, 314~15
루벤스, 페테르 파울(1577~1640) 147~49, 164, 168, 218, 221~22, 262, 269, 286
리베라, 주세페(스파뇰레토)(1590년경~1652) 253~54
리히텐슈타인, 로이(1923~97) 27

마네, 에두아르(1832~83) 187, 193
마네티, 안토니오(1423~97) 208, 209, 212, 243
마르티니, 시모네(1280년경~1344) 206, 207
마부제=고사르트, 얀
마사초(1401~28) 46~47, 67, 136, 183, 214~15, 222~23, 287, 294, 312~13, 318
마솔리노, 파니칼레 다(1383/84년경~1447) 38, 66~67
마시스, 쿠엔틴(1464/65~1530) 81
마이브리지, 에드워드(1830~1904) 302, 303

만테냐, 안드레아(1431년경~1506) 42, 264
메서슈미트, 프란츠 하비에르트(1736~83) 276
메소니에, 장-루이-에른스트(1815~91) 257, 302
메시나, 안토넬로 다(1430년경~79) 80, 98~99, 140, 166~67, 184, 264, 268, 293, 296~99, 303
멘첼, 아돌프(1815~1905) 203
멜렌데스, 루이(1716~80) 274
멤링, 한스(1430/40년경~94) 64~65, 80, 103, 271, 280, 299~302, 310, 317
모데나, 토마소 다(1325/26~1379) 283
모레토, 브레시아 다(1498년경~1554) 238, 247, 269
모르, 안토니스(1517/21년경~1576/77) 42~43, 307
모로니, 조반니 바티스타(1525년경~78) 36~37, 41, 81, 238, 246, 291
몬테, 프란체스코 델(1549~1627) 114, 236, 248, 262, 278, 286, 298, 314
몰리, 맬컴(1931~2018) 264
묑, 장 드(1240년경~1305년경) 238, 242~43
뭉크, 에드바르트(1863~1944) 317
미켈란젤로, 부오나로티(1475~1564) 138~39, 184

바르디, 도나토 데(1426~51) 246
바르바로, 다니엘(1513~17) 238, 245, 283
바르바리, 야코포 데(1440~1516) 281
바이흐, 프란츠 요아킴(1665~1748) 254
발리오네, 조반니(1573~1644) 247~48, 262, 264
베런슨, 버나드(1865~1959) 247, 315
베로키오, 안드레아 델(1435년경~88) 281, 284
베르니니, 잔로렌초(1598~1680) 266, 268, 272
베르메르, 얀(1632~75) 12, 17, 35, 58~59, 222~23, 226, 251~52, 264~67, 272~76, 278, 282, 285~86, 291, 295, 310, 312, 314~15
베르크헤이데, 제리트(1638~98) 282
베이컨, 로저(1219년경~94) 232, 234~35, 238, 241, 277, 297
베이컨, 프랜시스(1561~1626) 250
베이컨, 프랜시스(1909~92) 268
벨라스케스, 디에고(1599~1660) 13, 15, 126~27, 152~53, 160~64, 168~71, 174, 180, 190~91, 262~64, 266~67, 270, 272, 274, 286, 291~92, 295, 301, 315
벨레르트, 얀 반(1603~71) 179
벨리니, 조반니(1430년경 ~1516) 80, 140, 257, 269, 271, 281, 284, 297, 303, 312, 317
보스, 히에로니무스(1450년경~1516) 17, 310
보우츠, 디리크(1415년경~75) 67~69, 81, 86~89, 96~97, 296~97, 317
뷜네브, 아르노 드(1238~1314) 277~78
부그로, A.-W.(1825~1905) 195~96
부셰, 프랑수아(1703~70) 268
부에, 시몽(1590~1649) 222, 224
브라크, 조르주(1882~1963) 268, 311, 316
브랜더, G. F.(1720~87) 255
브론치노, 아뇰로(1503~72) 39, 269
브뢰헬, 얀(1568~1625) 261, 264
브뢰헬, 피테르(1525년경~69) 17
브룅, 샤를르(1619~90) 276
브루넬레스키, 필리포(1377~1446) 199, 204, 206, 208~15, 231, 236, 243, 273, 283, 287, 311, 313, 318
브루노, 조르다노(1548~1600) 237
비벨토(1230년경~1280년경) 238, 241~42, 249

사르토, 안드레아 델(1486~1530) 52, 270~71
사볼도, 조반니 지롤라모(1480년경~1548년경) 247, 315
사셋타(1390년경~1450) 206, 207
사전트, 존 싱어(1856~1925) 163
샌드비 문, 폴(1773~1845) 202, 203
샌드비, 토마스(1721~98) 199, 202, 203
샤르댕, 장 밥티스트 시메옹(1699~1779) 104, 105, 172~73, 266~67, 272, 295, 304, 306, 310

샤이너, 크리스토퍼(1573~1650) 250
세네카(기원전 4년경~기원후 65) 238~39
세잔, 폴(1839~1906) 15, 33, 189~91, 194~95, 197, 260, 262, 264~72, 274, 276, 290, 295, 301, 303, 305, 311, 316, 318
쇼트, 카스파르(1608~1666) 234, 236~37, 241
수르바란, 프란시스코 드(1598~1664) 178~79, 274, 310
슈아르츠, 하인리히(1894~1974) 243, 315~16
스파뇰레토 = 리베라, 주세페

아르키메데스(기원전 287~기원전 212) 242, 284, 292, 315
아리스토텔레스(기원전 384~기원전 322) 232, 234~36
아멘, 후안 반 데르(1596~1631) 108, 109
알가로티, 프란체스코 백작(1712~64) 238, 253~55, 269
알베르티, 레온 바티스타(1404~72) 99~100, 204, 206, 212, 215, 229~31, 264, 273, 277~78, 297~98, 300, 313~14, 317
알 하잔(965~1038) 240, 242, 277, 279, 284
애덤슨, 로버트(1821~48) 316
앨마-태디마, 로렌스(1836~1912) 197
앵그르, 장 오귀스트 도미니크(1780~1867) 12, 15, 21~27, 30, 32~33, 35, 78, 132~33, 202, 203, 238, 257, 260~62, 265, 267~68, 273, 275~76, 279, 283, 288, 305, 315, 317
에드가르, 드가(1834~1917) 260, 272, 302
에이크, 얀 반(1395년경~1441) 71~73, 78~80, 82~85, 94~95, 99, 107, 170, 222~23, 231, 234, 261, 269~71, 274, 278, 280, 285~87, 293~95, 297~303, 305, 308, 309, 313, 317~18
우첼로, 파올로(1396/97~1475) 120, 232, 255
울러스틴, 윌리엄 하이드(1766~1828) 256~57, 260
워홀, 앤디(1928~87) 15, 25~26, 123, 133, 157, 260~61, 283
웨이던, 로히르 반 데르(1399/1400~64) 81, 172, 243, 270, 275, 285
유클리드(기원전 280년경) 264~65, 268

조르조네(1476/78년경~1510) 42~43, 136~37, 184, 267, 281, 315
조토, 디 본도네(1276년경~1337) 36, 40~41, 48~49, 66~69, 80, 118, 166, 186~87, 208, 215, 222, 294, 313

첸니니, 첸니노(1370년경~1440) 295
치골리, 루도비코(1559~1613) 264, 271, 281

카날레토, 안토니오(1697~1768) 12, 129, 254~55, 273, 284
카냐치, 귀도(1601~63) 150~51, 180~81
카라바조, 미켈란젤로 메리시 다(1571~1610) 13, 15, 49, 54~58, 110~11, 113~18, 120~26, 152~53, 184, 188~89, 199, 218~23, 225~27, 236, 247~48, 261~76, 278~79, 283~86, 289~90, 292, 294, 296, 298~300, 310, 314~15
카라치, 안니발레(1560~1609) 119, 167, 262, 265~67, 273, 284, 287
카로토, 지안 프란세스코(1480년경~1555년경) 167
카르나도, 지롤라모(1501~76) 238, 245, 248
카스타뇨, 안드레아 델(1421년경~57) 42, 96~97, 136, 297
칼프, 빌렘(1619~93) 275
캄파넬라, 토마소(1568~1639) 237
캉팽, 로베르(1378/9~1444) 66~67, 71~72, 80, 222, 234, 285, 287, 300, 301, 305, 308, 313, 315, 317~18
캐머런, 줄리아 마거릿(1815~79) 272
캐서우드, 프레드릭(1799~1854) 265

컨스터블, 존(1776~1837) 309~10
케플러, 요하네스(1571~1630) 249~50, 264, 293
코탄, 후안 산체스(1561~1627) 106, 107, 111, 153, 274~78, 284, 310, 316
코트먼, 존 셀(1782~1842) 199~200, 202, 203, 257
코페르니쿠스, 니콜라우스(1473~1543) 293
콥케, 크리스텐(1810~48) 198~99
쿠르베, 구스타브(1819~77) 272, 276, 286
크라나흐, 루카스(1472~1553) 41, 269
크라나흐, 루카스(1515~86) 15, 160, 263
크리스투스, 페트루스(1410~1473년경) 81, 302
클라에즈, 피테르(1597년경~1660) 186~87
클로드, 젤레(1600~82) 315
키르허, 아타나시우스(1602~80) 278~79

터너, J.M.W(1775~1851) 310
토렌티우스, 요하네스(1589~1644) 251
투르, 조르주 드 라(1593~1652) 128, 222, 224
티치아노, 베첼리오(1487/90년경~1576) 267, 269

파노프스키, 어윈(1892~1968) 140, 275, 277, 279~80
파르미자니노, 프란체스코(1503~40) 172
파브리아노, 젠틸레 다(1370년경~1427) 70~71
파브리티우스, 카렐(1622~54) 273
파치올리, 루카(1445년경~1517) 140, 279
팡탱-라투르, 앙리(1836~1904) 192~93
팽송, 니콜라(1580년경~1671) 275~76
페컴, 존(1230년경~92) 284
포르타, 잠바티스타 델라(1535~1615) 184, 218, 222, 234, 236~38, 241, 248~49, 277~79, 292, 294, 299
포릴로, 멜로초 다(1438~94) 52, 269
포파, 빈센초(1427/30~1515/16) 238, 246
폭스-탤벗, 윌리엄 헨리(1800~77) 199~200, 238, 261, 268
폴라이우올로 안토니오(1432년경~98) 38
폴라이우올로 피에로(1441년경~96) 38
푸생, 니콜라스(1594~1665) 150, 195, 269, 271, 315
프라고나르, 장-오노레(1732~1806) 176
프라이, 로저(1866~1934) 310, 314
프리시우스, 젬마(1508~55) 240
프톨레마이오스(85년경~165) 293
플랑드랭, 오귀스트(1801~42) 272
피사넬로, 안토니오(1395~1455/56) 36, 42, 269
피에로 델라 프란체스카(1410/20~92) 94, 125, 166, 237~39, 274, 276, 278, 287, 296, 299, 303, 313
피카소, 파블로(1881~1973) 216, 218, 268, 279, 311
필라레테, 안토니오(1400년경~1469) 315

할스, 프란스(1581/85~1666) 118~19, 147, 153~57, 174~75, 267, 275~76, 282
해밀턴 핀리, 이언(1925~2006) 143, 145
허셜, 존(1792~1871) 261, 267
헤이덴, 얀 반 데르(1637~1712) 273, 282
헴스케르크, 마르텐(1498~1574) 152
호그스크라텐, 사무엘 반(1627~78) 273
호이헨스, 콘스탄틴(1596~1687) 238, 250~51
호흐, 피테르 데(1629~84) 267, 273
혼토르스트, 게리트 반(1590~1656) 47, 164~65, 167~69, 282, 286
홀바인, 한스(1497/98~1543) 56~57, 62~63, 100, 101, 133, 152, 197, 216~17, 246, 257, 262~65, 267, 269, 277, 279, 287~90, 292, 298, 302
후스, 후고 반 데르(1440년경~82) 80, 90~93, 184, 302
힐, 옥타비우스(1802~70) 316